추사난화

추사난화

ⓒ 이성현 2018

초판 1쇄 발행일 2018년 2월 9일
초판 2쇄 발행일 2018년 3월 8일

지 은 이 이성현

출판책임 박성규
편 집 유예림 · 남은재
디 자 인 조미경 · 김원중
마 케 팅 나다연 · 이광호
경영지원 김은주 · 박소희
제작관리 구법모
물류관리 엄철용

펴 낸 곳 도서출판 들녘
펴 낸 이 이정원
등록일자 1987년 12월 12일
등록번호 10-156
주 소 경기도 파주시 회동길 198
전 화 마케팅 031-955-7374 편집 031-955-7381
팩시밀리 031-955-7393
홈페이지 www.ddd21.co.kr

I S B N 979-11-5925-314-0 03600

값은 뒤표지에 있습니다. 잘못된 책은 구입하신 곳에서 바꿔드립니다.

이 도서의 국립중앙도서관 출판예정도서목록(CIP)은 서지정보유통지원시스템 홈페이지(http://seoji.nl.go.kr)와 국가자료공동목록시스템(http://www.nl.go.kr/kolisnet)에서 이용하실 수 있습니다. (CIP제어번호 : CIP2018003147)

추사난화

난화에 심어놓은 조선 정치가의 메시지

이성현 지음

들녘

차례

3부 불이선란 不二禪蘭

^{4부} 난향蘭香의 시원始源을 찾아서

^{5부} 화의畫意를 감춘 문인화가文人畫家

6부 추사秋史의 난화蘭畵와 난화蘭話

7부 추사秋史 『난맹첩蘭盟帖』

인간의 모든 지적 활동은 시간을 압축시키는 일련의 과정을 통해 이루어진다. 문자의 발명 또한 이러한 행위의 부산물로, 그러나 인간이 만들어낸 모든 것이 그러하듯 문자 또한 시간의 편린을 겨우 엮어낼 정도의 불완전한 발명품일 뿐이다. 하지만 그렇다고 문자보다 옛사람의 목소리를 생생하게 들려주는 매개체도 없으니, 문자의 유용성을 부정할 수도 없다. 이런 관점에서 보면 공자는 『논어』일 따름이고, 석가모니의 가르침을 『불경』밖에서 구하려는 시도는 위험한 일일 수도 있다 할 것이다.

어느 시대에나 문자의 행간을 기웃거리는 자는 늘 있어왔다. 그러나 문자의 행간을 읽는 일은 자칫 과거와 연결된 다리(문자)를 벗어나 허공에 발을 내딛는 것임을 잊어서는 안 된다. 특히 옛사람이 남긴 묵적墨迹을 연구하는 사람이라면 행간을 읽기에 앞서 남아 있는 자취와 문자에 겸손해야만 왜곡된 상像을 피할 수 있으니 신중해야 한다. 물론 문자라는 것이 불완전한 매개체인지라 조금 더 선명한 상을 얻으려면 결국엔 행간을 읽을 수밖에 없지만, 어설픈 연구자일수록 문자보다 행간을 읽겠다고 덤비다가 소설을 쓰는 경우가 많기에 하는 말이다.

하루살이에겐 어제라는 개념이 없고, 당연히 내일도 없다. 과거와의 접점을 잃은 현재는 토막 난 시간의 편린에 불과하여 시간이 멈춘 것과 다름없다. 그런데 시간의 연속성을 전제로 하는 사학史學을 연구하며 현재의 시각으로 과거를 판단하거나 과거와 현재를 별개의 시각으로 읽어내는 학자들이 의외로 많다. 시간은 각기 다른 모습(환경)으로 인간의 삶에 영향을 미치고, 인간이 인간인 이상 어느 시대에나 인간은 동일한 자극에 동일한 반응을 보인다는 대전제가 역사학의 연결고리임을 망각한 하루살이의 시각이다. 어설픈 연구자일수록 이해하기 어려운 사료를 접하면 눈앞에 놓인 문자에 집중하기보다는 문자의 행간을 읽겠다며 다리(문자)를 벗어나 허공(행간)에 발을 내딛곤 한다. 하지만 그러기 전에 사료가 불완전한지, 아니면 사료를 검토하는 시각에 문제가 있는 것은 아닌지 자문할 수 있어야 학자라 부를 수 있지 않을까?

추사를 좋아하는 사람은 추사체를 떠올리며 강한 개성을 지닌 빼어난 예술가라 하고, 추사를 폄하하는 사람은 독선적이고 권력욕 강한 정치가라 하며, 나름 객관적 시각을 지녔다고 자부하는 사람은 '자기 세계에 빠져 사는 예술가들의 특성이니 이해하라.'고 한다. 그러나 추사를 어떤 사람이라 여기든 제각기 규정한 추사의 모습은 단지 추사 선생에 대한 기록과 선생이 남긴 문예작품을 통해 재구성해낸 모습임을 잊어서는 안 된다. 추사 선생에 대한 평가가 제각각이고, 선생이 남긴 대표적 문예작품들조차 위작 시비가 끊이지 않는 현상은 무엇 때문일까? 혹시 추사를 판단할 자료가 부족한 탓이라기보다는 해석의 문제에서 기인한 것은 아닐까? 만일 추사 선생의 모습을 제각각 그려내게 된 주된 요인이 해석상의 문제라면, 이는 각기 다른 방식으로 해석한 탓이니 선생을 평가하기 전에 해석 방법에 대한 검증부터 해볼 일이다.

옛글을 읽다 보면 어느 순간 공자는 공자답고, 맹자는 맹자다우며, 주희는 주희답게 이야기를 풀어가는 것을 느끼게 된다. 세상을 대하는 태도와 안목 그리고 범주에 따라 생각의 깊이가 각기 다른 탓이다. 그 차이를 못 느끼는 사람에게는 공자와 맹자 그리고 주희가 모두 같은 이야기를 하는 것처럼 들리게 마련이다. 말인즉, 유독 추사 선생에 대한 잡음이 끊이지 않는 것은 선생이 사용한 어법이 생소해서 선생이 무슨 말을 하는지 제대로 못 알아들어 생긴 오해일 수 있다는 것이다.

고양이는 개가 꼬리를 흔들며 다가오면 털을 곧추세우고 적의를 드러낸다. 고양이 사회에서 꼬리를 흔드는 행동이 개와는 전혀 다른 의미로 해석되기 때문이다. 그런데 꼬리를 흔들며 다가오는 것이 고양이가 아닌 개인 것을 알면서도 고양이는 왜 허리를 둥그렇게 말아 올리고 앙칼진 소리로 응대하는 것일까? 개도 고양이와 같은 방식으로 의사소통을 할 것이라 판단했기 때문으로, 결국 개를 보면서도 개가 아니라 고양이를 보고 있었던 셈이다.

추사 연구자치고 선생의 문예작품이 지닌 독창성에 감탄하지 않는 연구자는 없다. 그러나 연구자라면 찬사를 늘어놓기 전에 독창적 형식에 내포된 의미를 풀어내야 마땅할 것이다. 한데 연구자의 입에서 예술작품은 가슴으로 느끼는 것이지 머리로 분석하는 것이 아니라는 취지의 말을 듣게 될 줄이야…… 예술이 그런 것이라면 예술은 학문의 대상이 될 수 없건만, 어찌 연구자를 자칭하고 계신지 알다가도 모르겠다. 추사 선생의 문예작품이 독창적이라 함은 흔히 보던 일반적 모습과 다르다는 뜻일 테고, 독창적 예술작품은 특화된 조형어법의 결정체일진대, 독창적 표현을 보면서도 정작 그 의미를 달리 해석하려 들지 않는다면 고양이의 시각과 얼마나 다른 것일까? 학자가 학자일 수 있는 것은 자신을 배제하고 연구 대상에 집중할 수 있기 때문 아니던가? 연구 대상 속에서 답을 찾기보다 자기 판단을 앞세우면 다른 것도 다른

것이 아니게 되니, 그 다름에 무슨 차이가 있으며, 무엇을 연구하겠다는 것인지?

추사 선생과 여러모로 비견되는 인물로 동파東坡 소식蘇軾(1037-1101)을 떠올리게 된다. 소동파로 더 알려진 그는 중국을 대표하는 시인으로 기억되지만, 왕안석王安石(1021-1086)의 급진적 신법新法에 반대하던 현실정치가現實政治家 소동파에 대한 이해 없이 그의 문예작품을 읽는 것은 박제된 호랑이를 보는 것과 다름없다 한다. 마찬가지로, 평생 안동김씨 세도정치에 맞서 싸운 추사의 문예작품을 정치가 추사와 분리하여 감상하는 것이 과연 합당한 일일까? 소동파의 문예작품이 천년 세월을 뛰어넘어 오늘날까지 회자되는 것은 문학적 완성도와 더불어 작품 속에 녹아든 그의 정치관에 찬동하는 수많은 사람들의 가슴을 먹먹하게 만들었기 때문이다.

흉년에 살아남은 가을 벼 거의 없더니
파종한 보리 또한 종자조차 희귀하네.
이 지방 사람들에게 평생 씻을 수 없는 부끄러움이 까끄라기가 찌르듯 (나의) 피부와 살갗에 박혀 있네.
평생 읽은 천권의 책은 중원中原에 있을 뿐 단 한 글자도 (백성들의) 굶주림을 구제할 뜻이 없구나.

秋禾不滿眼 宿麥種亦稀 永愧此邦人 芒刺在膚肌 平生五千卷 一字不救飢

백성들의 굶주림을 덜어주지 못하는 지방관으로서의 자괴감과 백성들의 고통을 외면하는 공허한 학문(정치이념)에 분노하는 지식인의 양심이 이끌어낸 시였길래 소동파 소동파하는 것이지, 단지 문학적 완성

도가 높아 소동파의 시가 천년이 지나도록 애송되고 있겠는가?

빈속에 술을 마시니 (잊고 있던) 까끄라기가 불이 되어 솟구치고
간과 폐에 박혀 있던 뾰족한 이빨이 죽석을 만들어내었네.
(마음속 응어리가) 무성해진 탓에 (죽석도竹石圖를) 그리고 깊은 마
음을 돌이키지 못해
토해낸 것이(그려낸 것이) 그대의 집을 향했구려. (「죽석도」를) 그저
흰 벽을 치장하기 위함이라 여긴다면 씻어 (지워)버리시길……

空腸得酒芒角出 肝肺槎牙生竹石 森然欲作不可回 吐向君家雪色壁*

술기운 빌려 선비의 울분을 토해낸 「죽석도」의 예술성이 아무리 높다 한들 그것이 백성의 고통을 덜어주는 데 아무런 도움이 되지 못한다면, 이는 술기운을 빌린 넋두리일 뿐이고, 쟁이의 기교와 다를 바 없으니 지워버리련다. 이런 소동파의 시를 읽고도 선비문예를 현실정치에서 떼어내 순수예술의 영역에 두고자 고집하는 것이 옳은 접근법일까?

물론 추사는 소동파가 아니고 모든 선비문예가 정치적 견해를 피력하는 수단으로 사용된 것도 아니다. 소동파를 단순한 문예인의 범주에 묶어둘 수 없는 것은 소위 오대시안烏臺詩案이라 불리는 필화사건筆禍事件 때문인데, 추사의 문예활동은 정치문제로 비화된 예가 없으니 추사와 소동파의 문예를 같은 범주에서 다루길 주저하는 분도 계실 것이다.

그러나 추사가 필화사건에 연루되어 곤욕을 치른 적이 없었다는 것만으로, 추사의 문예작품을 정치와 무관한 순수예술의 범주에 묶어둠이 마땅한 것일까? 만일 추사의 문예작품이 소동파의 작품보다 정교하게 다듬어진 코드 속에 필의筆意를 감춘 탓에 필화사건이 일어나지 않은 것일 뿐이라면 어찌되는 것인가? 추사의 문예작품 나아가 정치가

추사의 모습은 그의 문예작품에 내포된 필의를 얼마나 정확하고 깊게 읽어냈는가에 따라 얼마든지 달라질 수 있다면? 이 지점에서 소동파가 필화사건에 휘말리게 된 시와 추사의 시를 비교해 읽으며 그 차이를 가늠해보자.

吳兒生長狎濤淵　　　오아생장압도연
冒利輕生不自憐　　　모리경생부자련
東海若知明主意　　　동해약지명주의
應敎斥鹵變桑田　　　응교척로변상전

오뭊 지방의 사내아이들은 성장하면서 파도와 깊은 물에 익숙해지니 이익을 위해 모험하며 생명을 가볍게 여기는 탓에 (익사사고가 자주 발생한 것일 뿐이라며) 처음부터 불쌍히 여기는 마음조차 없네.
만약 동해 바닷가 백성들이 위험한 짓을 하고 있는 주된 뜻이 밝혀지면(천자께서 실상을 알게 되면)
응당 황무지를 개간하라 교지가 내려오고 (갯벌이) 뽕밭으로 변했을 텐데.

신종神宗의 수리 정책을 비난하는 증거로 제시된 위 시는 소동파를 탄핵하는 빌미가 되었다. 누구나 조금만 주의 깊게 읽으면 소동파의 칼끝이, 위험한 자맥질을 금해도 욕심 때문에 목숨을 잃는 백성 탓만 할 뿐 위험을 감수하며 살아가야 하는 백성들을 불쌍히 여기기는커녕 실상을 감추기에 급급한 관료들을 향한 것임을 쉽게 알 수 있다. 이렇듯 시의詩意가 분명하니 소동파의 칼끝을 본 관료들이 필화사건을 일으켜 소동파의 입을 막았던 것인데…… 추사는 소동파와 달리 칼끝을 느낄 수도 없을 만큼 교묘하게 시의를 감추는 데 능하였다.

松風石銚墨緣眞　　송풍석조묵연진
一縷香烟念念塵　　일루향연염염진
萬里相看靑眼在　　만리상간청안재
蘇齋又是問津人　　소재우시문진인

　추사 선생이 연경燕京 학예계 인사들과 교유하며 화제를 뿌리던 시절, 운경雲卿 조용진曺龍振(1786-1826)이 자제 군관 자격으로 연경에 가게 된 것을 축하하는 송별시이자 연경의 옹방강翁方綱(1733-1818)을 만나보라 써준 일종의 소개장 격인 시이다. 위 시에 대하여 미술사가 유홍준 선생은

　　솔바람 돌주전자에 진짜 묵연이 있으니
　　향 한 오라기 연기마다 지난 일들 생각나네.
　　만리 밖에서 반가운 눈〔靑眼〕을 만나리니
　　소재(옹방강) 또한 나루를 물을 사람이네.*

* 유홍준, 『완당평전』, 학고재, 2002, 120쪽.

라고 해석하였다. 한마디로 조선에서 옹방강과 묵연을 맺고자 하는 사람이 있어 소개하니 반갑게 맞이해주길 바란다는 내용이란 것이다. 그러나 위 시를 세심히 읽어보면 이는 표면적 내용일 뿐 속에 감춰둔 내용은 전혀 다른 이야기를 전하고 있음을 알게 된다.

　　예의 바른 귀족의 풍모를 지닌 자이나 생각이 고루하여 성리학의
　　묵적을 진眞이라 여기고〔松風石銚墨緣眞〕
　　오직 (성리학을 통해) 문제의 실마리를 찾으며 조상 섬기는 일에만
　　정성을 다할 뿐 항시 먼지 나는 생각만 하는 자이다〔一縷香烟念念塵〕.
　　만리 밖 세상(조선과 청)의 실상을 서로 살펴볼 수 있는 기회이니

반가운 척 반기며 신천지를 보여주시고〔萬里相看靑眼在〕

아울러 소동파를 연구한 성과를 보여주며 (강 건너 소동파 학문 세

계로 건네줄) 뱃사공이 필요하냐고 물어봐주시길〔蘇齋又是問津人〕.*

* 유홍준 선생이 '돌 주전자'로 해석한 '石銚'는 '돌로 만든 쟁기'라는 뜻으로, '쇠로 만든 쟁기'가 일반화된 시대에 '돌쟁기'를 고집하는 고루한 자라는 뜻이자, 생산성을 높여 백성을 배불리 먹이는 것이 정치의 요체임을 모르는 이념주의자를 비유한 詩語이다. 또한 '蘇齋'는 옹방강의 호이자 '소동파의 학문을 공부하는 서재'라는 뜻이고, '津人'은 세월의 강에 막혀 소동파의 학문에 접근하지 못하는 후학을 소동파 학문의 세계로 안내하는 자를 뱃사공에 비유한 것이다.

조용진은 추사가 써준 소개장을 들고 옹방강을 찾아갔고, 귀국길엔 옹방강이 추사에게 보내는 선물 심부름까지 하였으며, 그 소개장을 잘 간직해둔 덕분에 오늘날 국립박물관의 소장품이 되었다.

무슨 말인가?

훗날 대과에 급제하여 왕세자를 교육하는 시강원侍講院 사서司書 직을 맡을 정도의 학식을 지녔던 조용진도 죽을 때까지 스물일곱 추사가 써준 시의 의미를 알지 못했다는 뜻이다. 혹시 추사가 무엇 때문에 사형선고를 받고 영의정 조인영趙寅永(1782-1850)을 비롯한 동지들의 탄원 끝에 겨우 목숨만 건진 채 기약 없는 제주도 귀양살이를 하게 되었던 것인지 기억하시는지? '윤상도尹尙度 흉서凶書' 사건의 배후로 지목되어 탄핵되었기 때문이다. 사건의 진위와는 별개로 추사에게 적용된 죄목은 명예훼손과 무고였던 셈이다. 만약 조용진이 추사의 시의를 읽어냈다면 무슨 일이 벌어졌을지 상상이 되고도 남음이 있지 않은가?

사내 나이 오십 줄에 접어들면 대부분 하고 싶은 일과 할 수 있는 일을 나눠보기 시작하고, 할 수 있는 일과 해야 할 일을 저울질하게 마련이라 그쯤에서 인생을 대하는 태도와 가치관의 차이가 분명히 드러나게 된다. 이런 관점에서 오십을 경계로 날개가 꺾인 추사 선생의 험난했던 말년을 지켜볼 때마다 안타까움 끝에 의구심이 든다. 추사 선생의 정치 역정에게서 가장 크고 빛나는 날개를 달아준 왕세자께서 갑자기 훙서薨逝하였을 때 선생의 나이 마흔다섯이었고, 그런대로 조정의 중심축을 잡아주던 순조純祖께서 훙薨하시고 순원왕후 김씨의 수

렴청정이 시작되던 해에는 마흔아홉이었으며, 제주 유배형에 처해졌을 때는 쉰다섯으로 추락이 시작된 지 벌써 10년이 지난 시점이었다. 이후 제주에서 한양 언저리까지 돌아오는 데 또 10년, 어느새 선생의 나이 예순하고도 넷이 되던 그해에는 순원왕후 김씨의 두 번째 수렴청정과 함께 안동김씨 가문의 세도가 정점에 도달했고, 함경도 북청에서 귀양살이를 마치고 돌아왔을 때는 예순일곱이었다. 그러나 선생은 여전히 한양 언저리를 맴돌며 도성을 기웃거리다가 4년 후 쓸쓸히 세상을 떠나니, 일흔한 살 되던 해 무서리가 하얗게 내린 날이었다.

그런데…… 추사 선생처럼 예민한 사람이 세상 돌아가는 판세를 저리도 오랜 세월 동안 못 읽었던 것일까? 환갑만 넘겨도 족보를 자주 보게 되고, 다리 힘이 빠지면 편한 옷이 좋다던데…… 추사 선생은 도무지 내려놓는 것이 없었다.

이 지점에서 추사 선생의 노년의 삶을 다산 선생의 노년과 비교하게 된다. 만일 추사 선생이 다산 선생처럼 유배지에서 정치가의 삶을 접고 학자의 길로 들어섰다면 어떻게 되었을까? 두 분 모두 학문을 즐기셨고, 새로운 학문을 통해 넓은 세상을 만나고자 하는 트인 생각과 능력을 겸비한 조선의 대표적 인재였지만, 다산 선생의 학문적 성취에 비하면 추사 선생이 너무 초라해 보이기에 하는 말이다. 정조의 총애를 받으며 승승장구하던 다산 선생은 정조께서 승하하신 이듬해부터 시작된 귀양살이가 무려 18년 동안 이어졌으나 이 시기를 헛되이 보내지 않은 덕에 정치가에서 실학사상을 집대성한 학자이자 개혁가로 변신할 수 있었다. 이와 달리 추사 선생이 9년 제주 유배기간 동안 남긴 것이라곤 달랑 「세한도歲寒圖」 한 장과 홀로 빈집을 지키고 있던 늙은 아내의 가슴병만 키운 편지 몇 통뿐이다. 이렇게 된 것이 18년과 9년이라는 귀양살이 기간의 차이 때문일까, 아니면 두 사람의 성향 혹은 가치

관의 차이 때문일까? 두 분 모두 귀양살이 기간을 알고 귀양살이를 시작한 것은 아니니, 기간의 문제라기보다는 세상을 보는 안목과 성향 그리고 가치관의 차이가 만들어낸 결과라 할 것이다. 혹자는 이 대목에서 추사 선생의 학문과 예술적 성취를 폄하하는 듯한 언사에 거부감이 들지도 모르겠다. 그러나 필자가 안타깝게 여기는 것은 추사 선생의 학식과 선생의 독창적인 예술세계에 대하여 아무리 목소리를 높여도 그 누구도 선뜻 추사를 위인이라 부르지 않는다는 점이다.

왜일까?

높은 학식과 빼어난 예술작품이 백성들의 아픔을 덜어주기 위한 것이 아니라면 그것은 개인적 명성 이상이 될 수 없기 때문이다. 이 지점에서 20년 이상 계속된 정치적 위상의 추락에도 불구하고 추사 선생은 왜 정치가의 길에서 내려서지 못했던 것인지 다시 묻게 된다. 권력욕 때문이었을까? 일찍이 이조참판과 성균관 대사성을 지낸 노련한 정치가가 9년 귀양살이 끝에 겨우 한양 언저리에 둥지를 틀면서 향후 정국의 향방이 어찌 전개될지 그렇게까지 몰랐을까? 권력은커녕 바람에 휩쓸리지 않기 위해 전전긍긍할 수밖에 없는 형국이었건만, 추사 선생은 한양이 보이는 자리를 떠나려 들지 않았다.

이상하지 않은가?

노년의 문턱에 다다르면 누구나 세 갈래 길을 만나게 된다. '이 나이에 얼마나 살겠다고 눈치 보며 살랴?'며 나잇값만 올려 부르는 추함이 그 하나요, 젊은 시절 축적해둔 힘에 편승해 편안함을 구하려는 관성적 삶이 다른 하나고, 죽기 전에 반드시 해결해야 할 일에 대한 압박감에 지팡이를 찾아 들고 휘청거리는 몸을 애써 일으키는 삶이 남은 하나다. 추사 선생의 노년을 되짚어볼수록 선생은 죽기 전에 반드시 해야할 무언가를 위해 험난한 길을 선택하였을 것이란 느낌이 든다. 이 말은 곧 추사 선생의 험난했던 노년의 삶이 무엇을 지향하였는가에 따라

선생에 대한 재평가가 이루어져야 한다는 의미다. 추사 선생은 제주 유배형에 처해진 쉰다섯 이후 현실정치 무대에 끝내 복귀하지 못했고, 정치 무대에서 배제된 노년의 삶은 선생의 문예활동을 통해 그 흔적을 찾을 수 있을 뿐이다. 그런데 이 지점에서 추사를 정치가가 아니라 문예인으로 부르게 된 이유를 다시 생각해봐야 하지 않을까?

역사적 인물에 대한 평가는 생전의 업적을 통해 규정되게 마련이니, 「세한도」 없이 추사 선생을 기억하는 이 드물고, 현실정치 무대에서 퇴출된 이후 이뤄낸 문예적 성과 없이 선생의 진면목을 소개할 방법도 없다. 그렇다고 여기서 선생에 대한 판단을 멈춰버린다면?…… 어린 손주는 할아버지가 처음부터 할아버지였던 줄로만 알기에 어린애 아닌가?

하루가 다르게 흙먼지가 짙어지는 난세를 걱정하며 주유천하를 시작하신 공자께선 끝내 뜻을 이루지 못하시고 예순여덟 노구를 이끌고 노魯나라로 돌아와 예악禮樂을 정비하며 제자를 기르다 돌아가시니, 생전의 공자께선 대부大夫였을 뿐이다.

공자는 정치가인가 학자인가, 그도 아니면 선생인가? 공자를 어떻게 판단하든 공자의 삶은 정치를 떠나 이야기할 수 없다. 흙먼지를 걷어내고자 나선 공자에게 '안 될 줄 알면서도 헛된 시도를 하는 자'라고 혀를 차던 사람도 있었고, '밥벌이 수단을 구하고자 정치권을 기웃거리는 자'라며 백안시하던 은자隱者도 있었으며, '그렇게 똑똑한데 왜 아무도 관직을 맡기지 않느냐'고 조롱하는 자, 심지어 '더 늦기 전에 위정자들의 구미에 맞춰 벼슬길에 오르라' 채근하는 제자들도 있었다. 그럼에도 정치에 대한 꿈을 버리지 않았던 공자께선 생의 마지막 5년을 선생으로 살았고, 그 5년 때문에 중국 역사상 가장 영향력이 큰 인물이 되었다. 정치가 세상의 질서를 잡는 일이라면 공자보다 성공한 정치가도 없다 할 것이다. 그러나 공자의 정치적 성공은 현실정치에서 물러나 선

생이 되었기 때문이니, 공자를 선생이라 불러야 함이 마땅한 것일까?

추사를 문예인이라 여기는 것은 공자를 선생이라 부르는 것과 얼마나 다른 것일까? 가르치는 행위에 주목하면 선생이지만, 가르친 내용에 주목하면 사상가이고, 가르침의 결과에 주목하면 중국 역사상 가장 성공한 정치가이다. 현실정치에서 배제된 이후 추사의 문예활동도 정치행위의 연장선상에서 검토해봄이 마땅하지 않을까? 이런 관점에서 말년의 추사 선생이 서예와 함께 즐겨 치던 묵난화를 재조명해보는 것도 좋은 방법이라 하겠다. 그런데 선생의 묵난화와 마주하면 흔히 보던 묵난화와 너무 다른 모습에 놀라게 되고, 의미가 명료하지 않은 화제 글에 가로 막히기 일쑤다. 저명한 추사 연구가들이 세워둔 이정표를 따라 열심히 걸어봐도 안개만 짙어지니 참으로 난감한 일이 아닐 수 없다.

'난은 모든 향의 할애비다〔蘭爲衆香之祖〕.'
'인천의 안목이 되고 뜻과 같이 잘되시길〔人天眼目 吉羊如意〕.'
'이것이 유마의 불이선일세〔此是維摩不二禪〕.'

그저 쓰인 글자를 엮어 말을 만든 것일 뿐, 그것이 무슨 뜻이고 왜 이런 화제가 쓰여 있는 것인지 속 시원하게 풀이해준 연구자도 없다. 답답하던 차에 작품에 쓰여 있는 화제 글을 직접 읽어보니, 연구자들이 심지어 멋대로 바꿔 읽은 글자까지 심심치 않게 발견된다. 어이없는 작태를 묵도하면서도 달리 해석해볼 엄두를 못 내고 있는데⋯⋯ 「불기심란不欺心蘭」이라 불리는 작품에 쓰여 있는 글귀를 보는 순간 그것이 추사 선생의 묵난화에 감춰둔 의미를 읽어낼 수 있는 열쇠임을 직감할 수 있었다.

十目所視 十手所指 其嚴乎 십목소시 십수소지 기엄호

열 사람(모든 사람)의 눈이 바라보고 열 사람의 손이 가리키는 바
이니 이것을 어찌 엄히 하지 않으랴.

『대학大學』 성의誠意 편에 나오는 증자曾子의 말씀으로, 격물치지格物
致知를 치국평천하治國平天下로 이끌고자 하는 지도자가 갖춰야 할 덕
목(현실을 직시하는 태도)에 대하여 언급한 부분 아닌가? 『대학』이 지도
자를 위한 학문임을 고려할 때, 『대학』을 코드로 사용하여 필의를 담
아낸 추사 선생의 묵난화는 선생의 정치관을 엿볼 수 있는 귀한 증거
가 아닐 수 없다. 예상대로 추사 선생의 묵난화, 특히 선생의 『난맹첩蘭
盟帖』은 『대학』의 해설서이자 선비문예와 정치의 관계를 알려주는 안
내서였다. 그러나 「불기심란」에 『대학』 구절이 열한 자나 통째로 옮겨
쓰인 것에 주목하기는커녕, 이어지는 문장에 쓰인 '성의誠意'와 '정심正
心'을 『대학』의 편명篇名으로 읽어야 함을 지적하는 학자도 없었다. 그
저 '생각을 진실되게 하고 마음을 바르게……'라고 해석하더니 급기야
「불기심란」이 추사가 아들 상우商佑에게 난화를 배우는 마음가짐에 대
해 당부하며 그려준 작품이라며, 분명 '시우용示佑庾(도와줄 사람에게 보
여주고 꾀어내라)'이라 쓰여 있음에도 '시우아示佑兒(아들 상우에게 보임)'
로 읽으라고 억지를 부린다.

호랑이도 어설픈 환쟁이를 만나면 고양이가 되기 십상이다. 문제는
서툰 솜씨를 감추고자 제자들까지 나서 '야옹~'거리며 원래부터 호랑
이가 아니라 고양이를 그린 것이라 하면, 환쟁이의 체면을 위해 애초부
터 호랑이는 없었던 것이 되어야 하고, 아무도 호랑이를 볼 수 없는 어
처구니없는 일이 벌어진다는 것이다. 연구자라면 추사 선생에 대한 평
가에 앞서 당연히 했어야 할 검증의 의무를 게을리하고, '스승의 그림
자도 밟을 수 없다'는 패거리 의식이 합해져 호랑이를 고양이로 만들
수 있다면, 이것이야말로 폭력이고 권력 아닌가?

사학史學은 구조적으로 추론의 범주를 벗어날 수 없으며, 추론이 추론인 이유는 재현을 통해 입증할 수 없기 때문이다. 이런 까닭에 역사적 상상력이 난무하게 마련이지만, 소설과 학문의 경계는 분명해야 할 것이다. 그러나 역사는 승자의 기록이라 하고 유물은 말이 없으니, 결국 사가史家의 주장만 남기 마련인데…… 역사가와 소설가의 차이는 어디서 생기는 것일까? 사학을 학문의 범주에서 거론할 수 있는 것은 논리적 설명이 가능한 대상이라 믿기 때문이다. 이는 역으로 사학의 미래는 새로운 사료의 발굴보다 신뢰할 수 있는 검증방식의 개발을 통해 어디까지 시력을 높일 수 있는가에 달렸다는 의미 아닐까? 이런 관점에서 역사학에 한시漢詩 연구를 권하고 싶다.

생각해보라,

역사를 승자의 기록이라 함은 정사正史에 기록된 것이라도 무작정 신봉하지 말고 전체적 정황을 고려하며 진위를 가늠해야 한다는 경계警戒가 담겨 있다. 옛사람의 마음을 가장 가까운 거리에서 듣고자 하면 문자의 도움을 받을 수밖에 없으나, 이 지점에서 왜 공자께서 역사서 『춘추春秋』보다 『시경詩經』을 주목하셨던 것인지 생각해볼 일이다.

흔히 감미로운 언사와 실체가 분명치 않은 말을 일컬어 '시를 읊는다'고 한다. 그런데 한 편의 시를 다양한 의미로 해석할 수 있다 함은 하나의 시에 다양한 의미가 중첩되어 있다는 의미이니, 이는 역으로 시가 다양한 방식으로 무언가를 설명할 수 있는 매우 효율적인 수단이 될 수 있다는 얘기도 된다. 이런 관점에서 한시의 구조를 살펴보면, 잘 쓰인 한시는 마치 삼각측량 방식처럼 시의를 정확히 한 지점으로 모아주고 있음을 알게 된다. 그러나 한시에 익숙하지 않은 사람은 한시를 평문처럼 읽으며 글자를 꿰어 맞추는 탓에 시의를 한 지점으로 결집시키지 못해놓고는 그저 뜻이 모호하다 한다. 평문으로 쓰인 문장은 외길이어서 목표에 도달하는 방법 또한 단선적이지만, 한시는 목표 지점

을 향하는 길이 여러 가닥인지라 경로 변경을 자유롭게 할 수 있다. 이런 한시의 특성에 코드를 접목시키면 무슨 일이 벌어질까? 길목을 지키고 있는 감시자의 시선을 피해 길을 바꾸고 감시자와 마주쳐도 둘러댈 수 있으니, 이보다 비밀스럽게 정보를 전할 수 있는 유용한 방법이 어디 있겠는가? 발각될 위험을 낮추면서 정보량을 늘릴 수 있는 것이 한시다. 정보를 저장하는 용기는 단출하나, 잘 쓰인 한시 한 편은 열 권의 책보다 무거울 수 있다.

저명한 추사연구가들은 자하紫霞 신위申緯(1769-1847)가 추사의 소개로 옹방강을 연행燕行길에서 만난 후 지속적으로 교유하며 가르침을 받았다 한다. 심지어 일부 학자들은 추사의 소개로 옹방강의 가르침을 받은 이후 자하의 학예가 변했다며 그를 열일곱 살이나 어린 추사의 일파로 분류하기도 하는데…… 도대체 자하가 어떤 사람인지나 알고 그런 주장을 하는 것인지? 자하 신위가 옹방강을 어떻게 생각하고 있었는지 알려주는 시 한 수를 읽어보고 다시 생각해보길 바란다.

津筏遙遙到岸邊　　진벌요요도안변
蘇門稱弟隔晨然　　소문칭제격신연
誰知內翰元非夢　　수지내한원비몽
幽吟淚灑東風便　　유음루쇄동풍편

위 시에 대하여 유홍준 선생은 옹방강의 부음을 접한 자하 신위가 쓴 다섯 수의 애도시 가운데 하나라며

뗏목은 저 멀리 피안에 이르렀으니
소문蘇門의 제자라 일컬음 아득하게 되었네.

한림翰林이 원래 꿈이 아니었음을 누가 알리요.

그윽이 읊으며 동풍에 눈물 뿌리네.

라고 해석하였다. 그러나 자하 신위의 시는

나루터를 떠난 대나무 뗏목이 위태롭게 강을 건너 도착한 곳은 뭍

으로 오르기 어려운 절벽이요[津筏遙遙到岸邊],

소동파를 계승한 문파라며 소동파의 제자를 칭하더니 시작부터

끝까지 소동파와는 거리가 멀구나[蘇門稱弟隔晨然].

누가 소동파를 알아 감춰둔 생각을 전할 수 있겠냐만 (적어도) 소

동파와 다른 꿈을 꾸며 원조가 되고자 하니[誰知內翰元非夢],

소동파를 깊숙이 감춰두고 제 말만 읊어대더니 죄책감을 씻겠다며

불어오는 바람을 이용해 동풍을 만들자 한다[幽吟淚灑東風便].

라는 의미를 담고 있다. 한마디로 옹방강이 소동파의 학풍을 계승한
제자라 하길래 교유해보았더니 소동파에 대해 알고 있는 것이라곤 쓸
모없는 잡다한 것뿐이고, 따로 감춰둔 지식이 있는지 모르겠지만 설사
있다 해도 소동파가 꿈꾸던 것과 다른 것을 위해 소동파를 팔고 있는
격이며, 또한 망국 백성의 죄책감을 씻고자 바람을 타고자 한다지만
사실은 제 잇속을 채우기 위해 바람을 일으키고자 한단다.*

한시 한 수만 정확히 읽을 줄 알아도 일찍이 정조 대왕께서 인정한
신동이자 조선의 대표적 문예인을 저리 초라하게 만들지 않았을 것이
고, 한 발짝 더 내딛으면 자하 신위가 간파한 옹방강의 실체를 추사는
몰랐던 것일까라는 의문이 들었을 것이며, 그럼에도 불구하고 추사는
왜 옹방강의 비위를 맞추며 선물 공세를 퍼부었던 것인지 생각해보면
추사 선생의 목소리를 조금 더 또렷이 들을 수 있었을 것이다. 질문은

* 이 시의 의미를 정확히 읽
고자 하면 '津筏', '蘇門', '誰
知', '幽吟'으로 붙여 의미를
잡으면 안 된다. 津, 蘇, 誰,
幽는 소동파, 筏, 門, 知, 吟
은 옹방강으로 나눠 해석해
야 한다. 예를 들어 蘇門을
붙여 읽으면 '소동파를 따르
는 학파'라는 뜻이 되지만,
蘇와 門은 소동파를 향하
는 문이 된다. 이렇게 읽어
야 소동파와, 소동파를 따르
는 자가 그려낸 소동파의 모
습이 반드시 일치하는 것이
아니라는 전제가 성립된다.

학자를 만들지만, 무엇을 모르고 있는지 알아야 질문의 방향을 잡을 수 있으니, 학자의 수준은 무엇을 모르는지 깨닫는 것에서 결정된다 하겠다.

공자께선 일찍이 『시경』을 모르면 벽 앞에 서 있는 격이라며 틈만 나면 시를 공부하라 하셨다. 그런데 시를 공부하라 하심이 문예인이 되라는 뜻이겠는가? 또한 시의 특성이 다양한 해석에 있다면 공자께서 『시경』의 시의를 풀어주며 가르침을 이끌었던 일은 잘못된 교수법 아닌가? 지금도 그렇지만 공자 시대에도 시를 읽는다고 누구나 숨겨진 시의를 이해하는 것도 아니었고 시의를 읽어내는 수준이 달랐다는 반증이다.

추사라는 벽을 앞에 두고 왜 추사의 시와 문예작품에 주목해야 하는지 더 이상 설득하려는 것도 예의가 아닌 듯하니, 이쯤에서 멈추고 본 이야기로 들어가기로 하자.

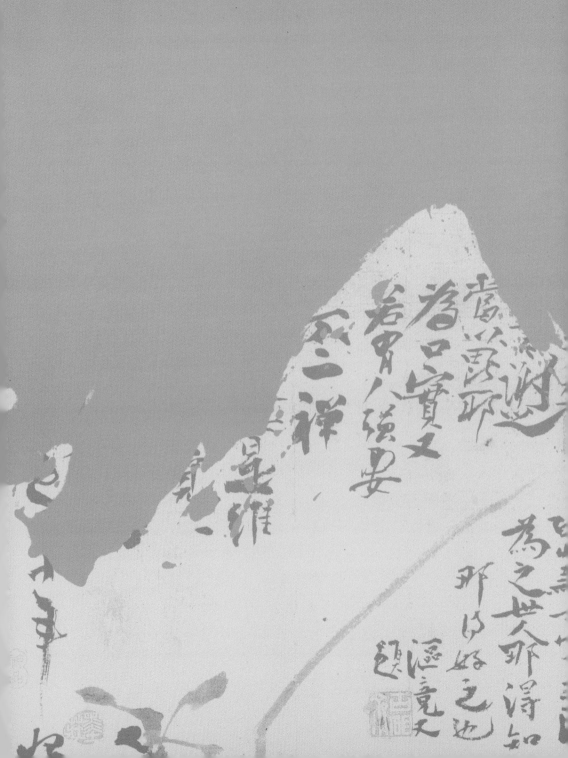

1부

난화 蘭畵와
난화 蘭話

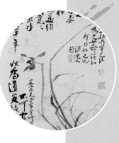

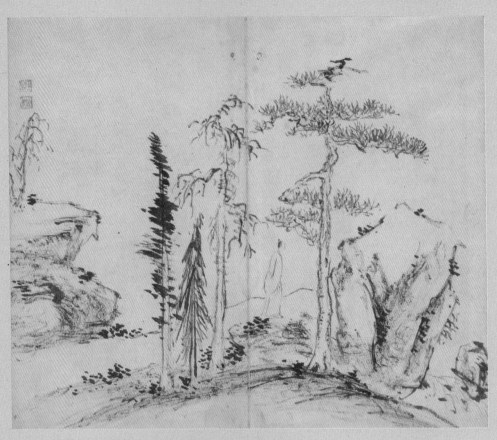

金正喜, 〈高士逍遙〉, 29.4×24.9㎝, 간송미술관

문인화文人畵는 선비의 정원이다.

그윽한 난향蘭香이 깃든 정원을 거닐던 선비는

어떤 향기로운 시詩를 읊었던 것일까?

인천안목

人天眼目

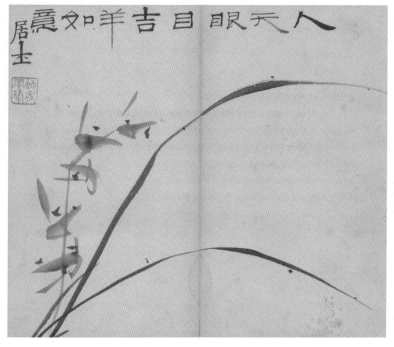

추사 선생의 『난맹첩蘭盟帖』에 '인천안목人天眼目 길양여의吉羊如意'라
는 화제가 쓰인 작품이 있다. 이 작품의 화제 글에 대해 임창순任昌淳
선생이 '난엽蘭葉은 인천안목人天眼目을 상징하고, 난화蘭花는 길상여

* 『한국의 美·17』, 중앙일보
사, 1985, 232쪽.

의吉祥如意을 상징한다.'*고 해석한 이후 많은 추사 연구가들은 그저
「인천안목 난」이라 부를 뿐 더 이상 깊이 해석하려 들지 않는다.

　도대체 '인천안목 길양여의'가 무슨 의미일까?

　'사람 인人', '하늘 천天', '볼 안眼', '눈 목目', '길할 길吉', '양 양羊',
'같을 여如', '뜻 의意'.

　흔히 접하는 익숙한 글자들이고 겨우 여덟 자로 구성된 글인데도 해
석이 만만치 않다. 이는 추사 선생이 여덟 자를 배열한 방식에서 법칙
성을 발견하지 못한 탓이다. 추사 선생은 천목인안天目人眼의 의미를
인천안목人天眼目이라 써넣는 방식으로, 인人과 안眼, 천天과 목目을 묶
어 문맥을 잡아야 비로소 숨겨둔 의미에 접근할 수 있도록 설계하였던
것이다.

　추사 선생이 천목인안天目人眼(하늘의 目을 사람이 眼함)이란 글귀를 쉽
게 알아볼 수 없도록 글자의 배열을 바꾸고자 하였다고 가정해보자.
天人目眼이라 쓰면 天人은 '천상의 사람'으로 잘못 해석될 수 있는 까닭
에 人과 天을 나누어 읽도록 天과 人의 순서를 바꿔 人天이라 쓰고, 人
과 天의 순서가 바뀐 것에 맞춰 眼을 앞에, 目을 뒤에 쓸 수밖에 없었을
것이다.** 말인즉, 추사 선생의 '人天眼目 吉羊如意'를 해석하고자 하면,
먼저 天目人眼 吉如羊意의 구조를 통해 문맥을 잡아야 한다는 뜻이다.

** 동양학에서 天과 人을 함
께 언급할 때는 일반적으로
天의 특성을 人이 따르는 구
조로 설명하는 까닭에 天을
앞에 쓰고 人을 뒤에 표기하
는 것이 상례다.

　추사는 무슨 말을 하고자 이런 번거로운 짓을 하였던 것일까?

　비밀은 '눈 목目'과 '볼 안眼'의 차이에 있다. '눈 목目'과 '볼 안眼'은
흔히 혼용하여 쓰이지만, 目과 眼은 각기 다른 의미를 지닌 글자로, 目
은 명사 '눈(eye)'이고, 眼은 동사로 '보다(see)'에 해당한다. 目과 眼의 차

이를 염두에 두고 人天眼目의 의미를 天目人眼으로 바꿔 풀어내면 '하늘의 눈[目]을 인간이 보다[眼]'라는 뜻이 되는데…… 하늘의 눈[天目]이 무슨 뜻일까?

『노자老子』에 '천망회회天網恢恢 소이불루疏而不漏'라는 말이 있다. '하늘이 드리운 그물은 넓고 넓어 느슨해 보이지만 새는 곳이 없다(벗어날 수 없다).'는 뜻으로, 이때 회회恢恢는 '그물코의 간격이 넓다'라고 해석한다. 추사 선생이 언급하고 있는 天目은 '하늘의 눈'이란 뜻이 아니라, '하늘이 드리운 그물의 그물코'라는 의미로 『노자』의 천망회회와 같다 하겠다.*

하늘 아래 그 무엇도 하늘의 변화와 무관할 수 없다. 이런 까닭에 공자께서는 『주역周易·계사전繫辭傳』에서

각기 처한 환경에 따라 무리가 모이고, 물성物性에 따라 무리가 나뉘니(각기 처한 상황과 성질에 따라 하늘의 변화에 대처함) 여기에서 길흉이 생겨난다. 하늘이 상象을 이루면 뜻은 형形을 이루나니(만물은 하늘이 내보이는 징후를 〔象〕보고 땅은 그것을 개념화하여 이해하는 까닭에 하늘이 보내는 징조를 각기 달리 해석함) 이것이 하늘의 조짐에 따라 땅이 변화를 보이는 이유 아니겠는가?**

라고 풀이해주신 것 아니겠는가?

결국 추사 선생의 난화蘭畵에 쓰인 '人天眼目 吉羊如意'란 '세상 만물에 영향을 미치는 하늘의 변화[天目: 在天成象]를 사람이 보고 올바른 판단을 내리는 것[人眼: 在地成形]에 따라 길흉이 나뉘나니, 길함과 함께 하고자 하면[吉如] 미리 대비함에 뜻을 두어야 한다[羊意].'라는 의미가 된다.

임창순 선생은 길양여의吉羊如意를 길상여의吉祥如意로 바꿔 읽었으

나, 앞에 인천안목人天眼目을 인안천목人眼天目으로 읽는 것에 맞춰 원래대로 길여양의吉如羊意로 읽어야 한다. 결국 吉과 羊을 나눠 해석해야 하는 까닭에 문장구조상 길양吉羊을 길상吉祥의 의미로 바꿔 읽을 수 없다.

그렇다면 吉羊如意가 무슨 의미일까?

'양 양羊'은 '상양商羊새 양'으로도 읽을 수 있다.

옛날 제齊나라에 다리가 하나뿐인 새들이 조정에 날아들자 제나라 제후가 심부름꾼을 보내 공자에게 이것이 무슨 의미인지 거듭 물었고, 공자께선 "그 새 이름은 상양이라 하는데 물[水]의 모습을 살피라는 뜻이오."라고 답하였다.*

* 『孔子家語』, 濟有一足鳥飛集于公朝 齊侯使使問孔子 孔子曰 此鳥名曰商羊 水祥也 昔聞童謠曰 天將大雨 商羊鼓舞

라는 고사故事에서 상양商羊은 '홍수를 예고함'이란 의미로 쓰인다. 또한 큰 홍수 때 도도하게 흐르는 강물을 한 글자로 쓰면 '탕蕩'이라 하며, 蕩은 『시경』과 『서경書經』의 '탕탕평평蕩蕩平平'이란 글귀를 통해 탕평책의 어원이 되었다.

탕평책蕩平策.

특정 당파나 집단에 치우침 없이 인재를 고루 등용하는 정책'으로 널리 알려진 그 탕평책이다. 길양여의吉羊如意 속에 감춰둔 '상양새 양羊'자를 통해 평소 탕평책만이 조선 말기 세도정치의 폐해를 털어낼 대안이라 여겨왔던 추사 선생의 소신을 엿볼 수 있는 단초 격인 '방자할 탕蕩'자를 발견한 셈이다. 이쯤 읽으면 필자의 해석법이 징검다리 건너 뛰듯 논지를 이어간다고 탓하시는 분도 계실 것이다.

그러나 예술작품에 담긴 뜻을 읽어내는 일 자체가 징검다리를 건너 뛰며 추론할 수밖에 없고, 특히 추사 선생처럼 정교한 장치 속에 뜻을

감춰두는 경우에는 선생이 남겨둔 힌트를 따라 징검다리를 건널 수밖에 다른 방도가 없으니 어쩌하겠는가?

　근거 없는 추론은 억지일 뿐이니 결국 선생이 남긴 작품 속에서 증거를 찾아내야 하는데…… 그 증거가 어디 있을까? 다행히 추사 선생은 어떤 돌을 밟아야 할지 표식을 남겨두었다.

　선생은 '人天眼目 吉羊如意'라 쓴 뒤 마치 서명처럼 '거사居士'라 적어넣은 후 '추사秋史 묵연墨緣'이란 낙관을 찍어 작품을 마무리하였다. 그런데…… '居士'라 쓰인 부분에서 이상한 점을 발견하지 못하셨는지? 추사 선생은 '거사'와 '추사묵연'이란 낙관을 통해 '추사와 묵적으로 인연을 맺고 조정에 탕평책이 시행될 때를 기다리며 준비하고 있는 거사'라는 의미를 써넣었다. 아직도 이상한 부분을 발견하지 못하신 분은 책을 거꾸로 들고 추사 선생이 그려낸 '선비 사士'자를 살펴보시길 바란다. 숨겨져 있던 '평평할 평平'자가 보일 것이다. 추사 선생이 '선비 사士'자 속에 '평평할 평平'자를 감춰둔 이유가 무엇이겠는가?

　길양여의吉羊如意의 '양 양羊'을 '상양새 양羊'으로 바꿔 읽고, 상양商羊의 의미를 『공자가어孔子家語』를 통해 '홍수를 예고함'으로 전환한 후, 이를 통해 다시 도도한 대홍수의 흐름을 뜻하는 '방탕할 탕蕩'자에 도달해야 비로소 '평평할 평平'자가 숨겨진 이유를 알게 되는 구조이다. 추사 선생의 문예작품이 얼마나 정교한 어법으로 다듬어진 것인지 실감할 수 있는 기회였길 바란다.

　선생이 써넣은 비밀스러운 화제를 읽고 나니 간일한 난엽에 의지하여 꽃을 다섯 송이나 피우고 있는 혜란[蕙]의 모습이 애처로워 보인다.

　난엽이 적다 함은 혜란의 영양상태가 좋지 않다는 뜻일 텐데……
많은 꽃이 향을 뿜어내고 있는 모습이 무슨 의미이겠는가? 세도정치하의 조정에서 탕평책을 원하는 관료들이 많지만, 탕평책을 이루어낼

힘이 약하다는 뜻 아니겠는가? 이 지점에서 한 나라의 정책을 결정하는 추진력이 어디에 있어야 할지 묻게 된다.

추사의 '人天眼目 吉羊如意'와 비슷한 화제가 쓰인 작품이 조희룡趙熙龍(1789-1866)의 난화에서도 발견된다.

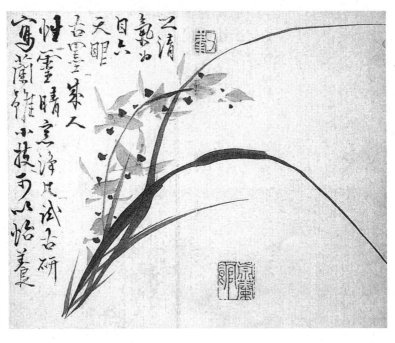

趙熙龍, 〈人天眼目〉,
22×26.5cm, 간송미술관

조희룡의 난화에 쓰여 있는 화제 글에 대하여 간송미술관 연구원 백인산白仁山은

> 난을 그리는 것은 비록 작은 기예이지만 성령性靈을 편안하게 하고 길러주는 것이다. 비 개인 창가 깨끗한 책상에서 옛 벼루와 옛 먹을 시험하니 인천人天의 안목眼目이 이루어지고, 육기六氣(好. 惡. 喜. 努. 哀. 樂)가 맑아진다.

寫蘭雖小技, 可以怡養性靈, 晴窓淨几詩古研古墨, 成人天眼目, 六氣爲
淸之

라고 해석하며, 조희룡이 추사의 만제자로 스승의 학예를 계승한 인물
이라 소개하였다.[*] 백인산에 의하면 사란寫蘭을 통해 심신을 편안히 하
고 세상 보는 안목을 기를 수 있다는 것인데…… 문제는 조희룡이 성
령性靈을 기른다고 한 부분이다. 왜냐하면 영묘한 성정性情을 중시하
는 예술론[性靈論]은 곧바로 자기 생각을 드러내는 감상적 표현과 천재
성을 중시하는 까닭에 유가儒家의 도덕적 가치를 담아내는 문인화의
특성과는 거리가 있고, 추사 선생은 이러한 성령론에 대해 비판적 견
해를 지니고 있었기 때문이다.[**] 다시 말해 백인산의 해석은 조희룡이
성령론을 통해 사란하였다는 의미와 다름없으니, 이는 조희룡과 추사
를 사제관계로 묶을 수 없는 이유가 된다. 이에 필자는 조희룡의 난화
에 쓰인 '人天眼目'이란 글귀가 흔히 쓰이는 것도 아니고, '시고연고묵試
古硏古墨'을 '옛 벼루와 옛 먹을 시험하니'라고 해석하는 것에도 동의할
수 없는 까닭에 위 화제 글을 5언시 형태로 재편하여 읽고자 한다.

* 『추사와 그의 시대』, 돌베
개, 2007, 308-309쪽.

** 『완당전집』권4, 文章書
畫之小道, 亦皆從以遷謝,
竟未有挽回, 如明宣以上, 渢
渢大雅之風, 不可得見, 常所
嘆惜

　백인산은 '갈 연研'을 '벼루 연硯'의 의미로 읽었다. 물론 '갈 연研'과
'벼루 연硯'이 혼용되어 쓰이지만, '갈 연研'의 원뜻은 '~을 연구(연마)
함'이란 의미에 가깝다. 또한 백인산이 '육기위청지六氣爲淸之(육기를 맑
게 하고자)'라고 해석한 부분을 확인해보면, 조희룡은 분명히 '육기여지
청六氣如之淸(육기와 함께하고자 맑음을 추구함)'이라 표기하였다. 이는 조
희룡이 언급하고 있는 육기六氣와 백인산이 해석한 육기가 각기 다른
것이란 생각을 하게 한다.

寫蘭雖小技　　사란수고기
可以怡養性　　가이이양성
靈晴窓淨几　　영청창정궤
試古研古墨　　시고연고묵
來人天眼目　　래인천안목
六氣如之清　　육기여지청

난을 그리는 것은 비록 작은 기예이나
(蘭畵를 통해) 혈육의 정을 반기는〔怡〕 인간의 본성을 기를 수 있다.
조상신이 보내는 예후를 명확히 볼 수 있는 구멍〔窓〕 곁에서 책상
을 깨끗이 하고
시험 삼아 옛것을 연구하고자 옛 묵적을 살펴보네.
향후 도래할 재화는 인간이 하늘이 변화를 살피는 것에 달렸으니
육기와 함께(부합)하고자 맑음을 추구해야 하리.

　조희룡의 난화에 쓰인 제화시題畵詩의 의미를 정확히 읽어내려면 우
선 '기쁠 이怡'자에 내포된 의미를 읽어내야 한다.
　『논어·자로子路』에 '붕우절절시시朋友切切偲偲 형제이이兄弟怡怡'라
는 대목이 나온다. 자로가 공자께 선비가 취해야 할 도리에 대해 묻자
공자께서는 '지혜를 모으는 친구 간에는 서로의 (부족함을) 지적해주고
형제간에는 화목하게 지내는 것이다.'라고 답하신 부분이다. 공자께서
는 왜 친구와 형제간에 지켜야 할 도리를 달리 말씀하셨을까? 형제간
에도 잘잘못을 따질 일이 왜 없겠는가? 그러나 잘잘못을 따지는 일 때
문에 형제간의 우애가 나빠지면 결과적으로 잘잘못을 따지지 않는 것
만 못하기 때문이다. 혈육 간에 지켜야 할 도리는 서로를 감싸주려는
마음과 그것에 대한 믿음을 근간으로 유지되기 마련이다. 이런 까닭에

공자께서는 '아비가 자식을 위해 (자식의 죄를) 숨겨주고, 자식은 아비를 위해 (아비의 죄를) 숨겨주니 솔직함은 그 가운데 있다.'*고 하신 것 아니겠는가?

* 『論語』, 父爲子隱 子爲父隱 直在其中矣

무슨 말인가?

인간의 본성을 이해하고 그 본성으로부터 바른 길을 찾으려는 것을 유학儒學의 근간이라 할 때, 혈육의 잘못을 감싸고 언제나 기쁜 마음으로 대하는 마음이 넘쳐나는 사람만이 타인도 혈육처럼 귀하게 여기게 되고, 모두가 한 가족이 될 수 있다고 믿었기 때문이다. 이런 관점에서 조희룡의 난화에 쓰인 '기쁠 이怡'자의 무게가 가볍지 않다.

조희룡은 난을 모뜨는 일[寫蘭]이 비록 작은 기예이나, 사란(蘭을 그리는 행위)을 통해 혈육을 반기며 즐거워하는 본성을 기를 수 있다고 하였다[寫蘭雖小技 可以怡養性]. 이제 조희룡의 주장을 공자의 말씀으로 바꿔보자. '선비는 의당 붕우절절시시朋友切切偲偲 형제이이兄弟怡怡해야 하느니라.'라는 표현과 같음을 알 수 있을 것이다. 결국 조희룡이 사란을 통해 '형제를 감싸고 반기는 마음을 기른다[怡養性].' 함은 난을 그리는 일이 '선비가 지녀야 할 소양을 기르기 위함'이자 '백성들을 피붙이처럼 여기는 마음을 기르기 위함'이며, 나아가 그런 나라를 만들기 위함이란 의미로 확장된다. 이 지점에서 난을 그리는 행위가 단순한 선비의 여기餘技(전문적이지 않은 취미) 이상의 어떤 목적을 위해 행해졌을 것이란 생각을 하게 된다. 이러한 관점에서 이어지는 시구에 집중해보자.

靈晴窓淨几　영청창정궤
試古研古墨　시고연고묵

조상신이 보내온 예후를 명확히 보고자[靈晴] 저승을 엿볼 수 있는 창구[窓] 곁에 책상을 깨끗이 치워놓고

시험 삼아 과거의 사례를 연구하며 옛 묵적을 읽네.

무슨 의미인가?

위 내용을 읽으려면 우선 '신령 령靈'자의 의미를 정확히 해둘 필요가 있다. 『한서漢書』에 '약내령서부응若乃靈瑞符應 우가략문의又可略聞矣(만약 마침내 조상신이 상서로운 점괘로 응답하시면 또다시 간략한 해석을 듣는 것이 마땅하지 않겠는가?)'라는 말이 나온다. 또한 『후한서後漢書』에는 '지지령응이주초맹생地祇靈應而朱草萌生(땅 귀신[제후]이 조상신께서 보낸 예후에 부응하여 [국왕의 길을 걷자] 국가의 기틀이 될 백성들이[朱草] 발아하여 자라났다.)'는 내용이 쓰여 있다. 이상의 예에서 확인할 수 있듯 '신령 령靈'자의 원 의미는 '무당에 의해 불려 나온 조상신이 전하는 메시지'라는 뜻으로, 점괘와 점괘 해석을 통해 조상신이 후손에게 전한 메시지를 접하는 일련의 과정 속에서 그 의미를 가늠하여야 한다.

혹자는 난을 치는 행위와 점치는 행위 사이에 무슨 관련이 있는 것이냐고 반문하실 것이다. 점치는 행위가 미래에 벌어질 일을 예견하고 대비책을 세우기 위함이라면 일정 부분 난화와 상통하는 부분이 있다. 생각해보라. 앞날을 예견하는 일이 무당의 전유물도 아니고, 오히려 앞날을 예견하지 않는 인간은 없다 해야 할 것이다. 단지 차이가 있다면 예견 방법의 차이가 있을 뿐이다. 또한 미래에 대한 예견은 지난 경험과 오늘에 대한 정확한 이해를 필요로 하는 까닭에 신뢰할 만한 다양한 정보를 취합하고 분석할 수 있는 능력과 노력을 요구하게 마련이니, 어찌 보면 이러한 요구에 부응할 수 있도록 길러진 사람을 일컬어 우리는 지식인이라 부르는 것 아닌가? 난을 치는 일이 앞날을 예견하고 대비하기 위한 것이라 함은 지식인이 많은 정보를 분석하여 오늘과 미래의 문제에 대처하는 일과 다를 바 없지 않은가?

이런 까닭에 조희룡의 제화시는

來人天眼目　　래인천안목

六氣如淸之　　육기여청지

미래를 살아야 할 사람[來人]은 하늘의 변화를 살펴
육기와 함께(부합)하고자 맑음을 추구해야 한다.

라고 마무리된 것 아니겠는가? 이 지점에서 백인산이 '이룰 성成'으로 읽은 글자와 육기를 사람의 여섯 가지 기운(好, 惡, 喜, 怒, 哀, 樂)으로 해석한 부분에 대해 재검토가 필요할 것 같다. 백인산은 '성인천안목成人天眼目'이라 읽은 후 '인천人天의 안목眼目이 이루어지고[成]'라고 해석하였는데…… 도대체 '인천의 안목이 이루어진다'가 무슨 뜻이며, 또 그리되면 무슨 효용이 있다는 것인지 묻고 싶다.

백인산이 읽은 문제의 글자가 분명히 '이룰 성成'자인지 확인해보자. 글자꼴과 획의 운용 방식을 고려해볼 때 '이를 성成'으로 읽기에는 무리가 있어 보인다. 필자가 서체 전문가는 아니기에 정확히 특정 글자를 지목하지 못하는 것일 수도 있지만, 필자의 생각에는 '올 래來'자의 '나무 목木' 부분을 '벼 화禾'로 교체하여 만들어낸 일종의 합성자合成字로 '벼 화禾'(재물)와 '올 래來'의 의미를 하나로 묶어낸 것이라 여겨진다. 문제의 글자가 '벼 화禾'와 '올 래來'의 합성자라고 전제하면 이는 '밀 래秾'자를 쓴 것과 다름없다. '올 래來'는 원래 까끄라기가 있는 곡식의 이삭을 통칭하므로 '보리[麥]'라는 뜻으로 널리 쓰인다. 조희룡이 써넣은 문제의 글자가 '벼 화禾'와 '올 래來'의 합성자임은 거의 확실한데…… 문제는 그가 '올 래來'를 써넣어도 충분한데 왜 합성자를 만들어 사용했는가이다. 이는 '벼 화禾'와 '올 래來'의 합성자를 통해 '밀 래秾'자를 떠올리고, 다시 '밀 래秾'와 통용되는 '갈보리 모麰'자를 떠올

려야 본의本意에 도달할 수 있도록 미로를 설계하고자 하였기 때문이다. 그는 왜 이런 비밀스러운 글쓰기를 하였던 것일까?

『시경』에 후직后稷이 상제께 제사를 지낼 때 부르던

貽我來牟 帝命率育　이아래모　제명솔육

나에게 밀과 보리를 내리시고 상제께서 키우라 명하셨네.

라는 노랫말이 나오며, '이아래모貽我來牟'의 래모來牟를 한 글자로 쓰면 '갈보리 모麰'가 된다. 후직이 누구인가?

농업의 신神으로 받드는 주周나라의 시조다.

그 후직이 하늘의 명을 받아 밀과 보리[來牟=麰]를 키웠다는 의미가 무엇이겠는가? 백성을 먹이고 보호하는 소임을 수행할 수 있는 능력을 갖췄다는 것이 바로 하늘이 특정인에게 나라를 맡긴 증거라는 뜻이다. 이런 관점에서 조희룡이 '벼 화禾'와 '올 래來'를 합성하여 그려 넣은 '래인秾人'이란 '나라를 다스리는 막중한 소임을 맡은 자'라는 뜻이 되며, 조희룡이 비밀스럽게 써넣은 문장은 결국 '나라를 다스리는 자는 하늘이 보내는 예후(통치 환경의 변화)를 주의 깊게 살펴보아야 한다[秾人天眼目].'라고 하겠다.

곡식은 하늘의 도움 없이 키울 수 없고, 곡식은 곧 재화이며, 재화(경제)만큼 인간 사회의 길흉화복에 직접적인 영향을 미치는 것도 없을 것이다. 여기까지 읽으면 조희룡이 합성자까지 만들어가며 그의 난화에 써넣은 '래인천안목秾人天眼目'과 추사의 난화에 쓰여 있는 '인천안목 길양여의'에 내표된 의미가 같은 것임을 알 수 있을 것이다.

이것이 우연일까?

'인천안목'이라는 일반적이지 않은 글귀가 두 사람의 난화에 쓰여

있고, 그 감추어둔 의미를 읽으려면 『시경』을 더듬어가며 입구를 찾아야 할 만큼 정교하게 다듬어져 있다. 이 지점에서 조희룡의 난화에 쓰인 제화시가 그의 작품인지 묻게 된다. 필자는 추호도 조희룡의 학문 수준을 폄하할 생각이 없다. 그러나 조희룡의 난화에 쓰인 제화시는 『시경』에 통달하고, 한시의 구조를 이용하여 비밀스런 논리체계를 이끌어낼 수 있는 최고 수준의 선비들에게서나 만날 수 있는 것이기 때문이다. 이에 필자는 조희룡의 난화에 쓰여 있는 제화시는 추사 선생이 지은 시를 조희룡이 옮겨 적은 것이라 생각하며, 이런 관점에서 두 사람의 관계를 가늠해보고자 한다.

아! 그 전에 우선 조희룡의 난화에 쓰인 제화시부터 마무리하자.

六氣如之淸　　육기여지청

육기六氣(陰, 陽, 風, 雨, 晦, 明)와 함께하며 맑음을 향해 나아가야
하리.

백인산은 난을 치는 행위를 통해 인간의 육기(好, 惡, 喜, 怒, 愛, 樂)가 맑아진다는 취지로 해석하며, 분명히 '육기여지청六氣如之淸'이라 쓰여 있음에도 '육기위청지六氣爲淸之(육기를 위해 맑음을 지켜나가야 함)'이라 하였다. 그러나 '秫人天眼目(나라를 다스리는 사람은 하늘의 예후를 살펴야 한다.)'에 이어지는 시구가 '六氣如之淸'임을 감안하면, 이때 육기란 천지간의 여섯 가지 기운(陰, 陽, 風, 雨, 晦, 明), 다시 말해 하늘의 변화를 일컫는 것으로 해석되어야 하며, 그 육기(환경 변화의 요인)에 부합하여[如] 혼란을 야기하는 문제를 해결해나가야 한다[之淸]는 의미로 풀이해야 할 것이다. 이때 지청之淸이란 혼탁混濁함을 야기한 문제를 해결해나가는 과정을 뜻하고, 육기여六氣如는 인천안목人天眼目을 통해 문제를 직

시하여 얻은 해법이라 하겠다.

　추사와 조희룡은 언제부터 난화를 매개로 함께하게 되었던 것일까?
이는 조희룡이 추사의 난화를 처음 접하게 된 계기가 추사의 『난맹첩』
을 통해서인지 아니면 직접 접촉에 의한 것인지에 따라 대략 10년 정
도 격차가 생긴다. 기록을 통해 확인할 수 있는 두 사람 간의 인연을 살
펴보면 두 사람이 직접 접촉하며 난화를 배우고 가르쳤을 법한 시기는
추사가 제주 유배에서 돌아온 헌종15년(1849) 무렵부터 철종2년(1851)
진종조례眞宗祧禮 문제에 연루되어 두 사람이 귀양 갈 때까지 3년여의
짧은 기간뿐이다. 그런데 이 무렵 두 사람은 모두 환갑을 넘긴 노인이
었다. 말인즉, 조희룡이 추사의 제자를 자청하며 난화를 배우러 다닐
나이도 아니었고, 난 그림이 여항閭巷(백성들이 거주하는 번화가)에서 선
호하는 화목畵目도 아니었던 탓에 조희룡이 돈벌이를 위해서라면 굳
이 추사에게 난 그림을 배울 필요가 없었다. 그러나 추사는 조희룡의
난화가 환쟁이의 태를 벗어나지 못했다며 누차 비난하였음은 『완당전
집阮堂全集』을 통해 확인할 수 있다. 이 지점에서 추사가 조희룡의 난
그림을 비난하였던 이유를 다시 생각해보게 된다.

　추사 선생이 조희룡의 난화를 비난하였던 이유가 문자향文字香 서권
기書卷氣(학문적 성숙을 통해 얻어진 선비문예의 향기)가 모자란 쟁이의 그
림으로 저잣거리에서 선비 흉내 내며 술값을 벌고 있었던 탓이었을까?
추사 선생이 진종조천 불가론의 배후로 몰려 함경도 북청으로 귀양 갈
때 63세의 환쟁이 조희룡도 선생의 액속掖屬(측근)으로 몰려 임자도 유
배형에 처해졌으며, 귀양살이 기간도 추사보다도 길었다. 환쟁이가 선
비 흉내 내며 술값 몇 푼 챙긴 죄치고는 너무 가혹하다 생각되지 않는
지? 늙은이 심정은 늙은이가 제일 잘 알고, 같이 어려움을 겪으면 없던
정도 생겨나는 것이 인지상정 아니던가? 어딘지 입과 가슴이 서로 다

른 말을 하고 있다는 느낌이 들지 않는지? 추사 선생이 조희룡의 난화를 비난했던 것은 그의 문기文氣가 모자람을 탓하거나 쟁이의 그림을 폄하하려는 의도라기보다는 무언가 다른 목적이 있었던 때문은 아니었을까?

생각해보라.

제주도 귀양살이에 북청 귀양살이까지 철저하게 몰락하여 도성에도 들지 못하고 한양 언저리를 맴돌고 있던 추사의 난 그림을 흉내 낸들 조희룡에게 무슨 이득이 있었겠는가? 또한 난화 대신 매화 그림이나

趙熙龍, 〈紅梅對聯〉, 127.5×30.2cm, 개인소장

趙熙龍, 〈梅花書屋〉, 106.1×45.1cm, 간송미술관

그러며 환쟁이처럼 살고 있는 조희룡에게 추사는 무슨 억하심정이 있길래 그토록 비난했겠는가?*

* 조선 말기에 생겨난 상업 자본가와 부유한 중인 계층은 추위를 견디고 피어난 간일한 매화보다 화사하게 만개한 매화 그림을 선호하는 등 대체로 시각적 장식성이 높은 그림에 대한 수요가 많았다. 조희룡은 당시 화단의 영수 격이었고 이러한 매화 그림에 능하였으니, 그는 시대적 트렌드에 최적화된 화가였다고 할 수 있다.

추사 선생의 삶이 그리 한가하지도 않았지만, 무엇보다 선생이 난 그림에 감춰둔 비밀스러운 정치적 메시지가 조희룡의 난화에서 동일한 어법으로 재생산되었다는 것이 무슨 의미겠는가? 이는 두 사람의 난 그림이 적어도 일정 기간 동안 같은 정치적 목적으로 사용되었으며, 이때 추사의 비밀스러운 어법이 일정 부분 조희룡에게 전수되었거나 혹은 조희룡의 손을 빌려 전파되었을 것이라는 추론을 하게 한다. 그러나 9년간의 제주 귀양살이에서 돌아와 정계 복귀를 꿈꾸던 추사는 헌종의 급작스러운 붕어와 함께 끝 모를 정치적 몰락에 빠지게 되었다. 조희룡은 추사와 같은 정치가도 아니었고, 추사처럼 살 수 있는 사람도 아니었다. 이런 상황에서 추사가 어찌해야 하겠는가? 추사가 조희룡을 비난하며 선을 그어주어야 조희룡이 예전처럼 평범한 환쟁이로 돌아갈 수 있고, 세상과 정적들이 그렇게 믿어야 조희룡에게 전수한 난화의 비밀을 지켜낼 수 있지 않겠는가?

아직도 필자의 추론에 동의하길 주저하시는 분은 추사 선생의 난화에 써넣은 '인천안목人天眼目 길양여의吉羊如意', 단 여덟 자를 해석하기 위한 입구조차 찾지 못했던 이유를 자문해보시길 바란다.

수많은 추사 연구자들이 입구조차 찾지 못한 난화의 세계를 환쟁이 조희룡은 자유롭게 노닐었다? 이것이 오늘의 추사 연구자들의 학문 수준이 조희룡만 못한 탓인가, 아니면 코드의 비밀을 알고 있는 자와 모르는 자의 차이겠는가? 이쯤에서 추사 선생의 비밀스러운 어법이 조희룡에게 전수되었음을 짐작하게 하는 또 다른 작품을 감상해보자.

군자독전

—

君子獨全

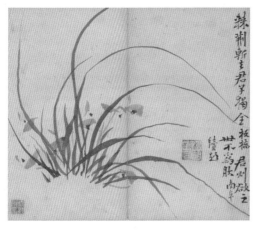

金正喜, 〈君子獨全〉, 23.4×27.6cm, 간송미술관

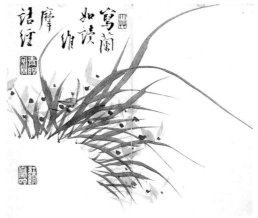

趙熙龍, 〈墨蘭〉, 22×26.5cm, 간송미술관

두 사람의 난 그림을 나란히 놓고 감상해보면 누구나 구도와 기법의
유사함을 인정할 수밖에 없을 것이다. 그러나 많은 추사 연구가들은
추사 선생이 '난화는 화법으로 배워서는 안 된다.' 하셨고, 문인화는
전통적으로 형사形似보다 사의寫意를 중시하였음을 거론하며 애써 추

사와 조희룡의 차이를 강조하고자 한다. 그러나 모든 예술작품은 그것이 형사를 통한 것이든 사의를 통한 것이든 결국 표현을 거치게 마련이며, 이런 관점에서 볼 때 표현을 통해 필의筆意를 전할 수 없다면 사의 또한 그저 머릿속 생각에 불과할 수밖에 없다.

어떤 사람은 좋은 작품을 대하면 좋은 느낌이 든다고 한다.

그러나 이는 인간의 감성이 선천적이란 주장과 마찬가지로 이를 통해 문인화의 특성을 언급하는 일 자체가 소위 서권기·문자향을 통해 작품화되고 감상하는 문인화의 세계를 부정하는 일과 다름없다. 단언컨대 문인화의 사의성은 학습을 통해 취득한 특정한 어법을 근간으로 구축된 세계인 까닭에 감각으로 언급할 성질의 것이 아니다. 이에 필자는 추사와 조희룡의 난 그림에서 보이는 조형적 유사성에도 불구하고 두 사람 작품의 차이점을 거론하고자 한다면, 개인적 취향이나 감각을 운운하기보다는 화제畫題의 내용에서 그 차이를 찾아내는 것이 문인화를 문인화의 어법에 따라 문인화답게 연구하는 학자다운 태도라 생각한다. 선비의 그림을 선비의 눈으로 보는 것은 지극히 당연한 일이며, 증거를 제시하기보다 감각을 운운하며 뜻을 흐리는 학자는 학자도 아니다. 이제 두 사람의 난화에 쓰여 있는 제발題拔을 해석하여 두 사람의 주장과 학식에 어느 정도의 차이가 있는지 살펴보자.

거의 동일한 모습의 난 그림에 조희룡은

寫蘭如讀摩詰經　사란여독마힐경

난을 치는 것은 유마경을 읽는 것과 같다.

라고 써넣었고 추사 선생은 '래형참현來荊斬玄 군자독전君子獨全'이란 화제와 함께 판교板橋 '군칙욕지세君則欲之世 불위우남부속제不爲胠南

阜續題'라는 글귀를 병기하였다.

추사 선생의 글귀는 쉽게 문맥이 잡히지 않는다.

'래형참현來荊斬玄 군자독전君子獨全'이 무슨 뜻일까?

글자 그대로 직역하면 '장차 가시나무를 도끼로 잘라내 근원[玄]을 제거하여 군자 홀로 온전히 하리.' 정도로 해석되는데, 문제는 도끼로 잘라내는 것이 현玄이라 하였다[斬玄]는 것이다.* 흔히 '검을 현玄'으로 읽는 玄은 단순히 검은색[黑]이라는 뜻이 아니라, 하늘[天] 혹은 하늘의 이치[天理] 등의 의미를 내포하고 있는 글자이니 경악할 일이다.

『한서』에 '고선명현성故先命玄聖 사철학입제使綴學立制'라는 말이 나온다. '이런 까닭에 앞선 시대에 하늘의 명을 따른 성인의 가르침을 계승한 학문을 통해 오늘의 제도를 세운다.'는 의미로, 이때 玄은 천리天理이자 천명天命을 일컫는 것이 된다. 또한 『서경·순전舜典』은 '현덕승문玄德升聞 내명이위乃命以位'라 하여 순舜임금이 하늘의 뜻을 묻고 하늘의 명命을 받들어 왕위에 올랐음을 기록하였다. 이러한 현玄을 도끼로 목을 치는[斬玄] 무도한 행위 끝에 군자독전君子獨全(군자가 홀로 온전함)하게 된다니…… 입에 담는 것도 거북한 이야기다. 그런데 흥미로운 것은 추사 선생이 난 그림에 써넣은 '래형참현來荊斬玄 군자독전君子獨全'이란 화제 글은 청나라 정섭鄭燮(1693-1765)의 난화에 쓰여 있는 '군칙욕지세君則欲之世 불위우남부不爲肮南阜'**라는 구절을 다시 제한 것[續題]이란 말을 남겨, 정섭의 글귀를 해석하면 자신이 무슨 말을 하고 있는지 가늠할 수 있을 것이라고 명시해둔 점이다.

정섭은 '군주의 법도를 통해 세상과 함께하고자 하면 백성의 아우성 소리를 혹[肮]으로 여기지 않아야 한다네.'라고 읊고 있다. 즉, 정치란 군주가 추구하는 어떤 이상을 실현하고자 함이 아니라, 백성의 아우성을 듣고 현실을 근간으로 삼아야 한다는 의미다. 그렇다면 정섭의

* 추사 『蘭盟帖』 제17 제화시. 來荊斬玄 君子韄全에 대하여 고려대의 정혜린 교수는 棘荊斬去 君子韄全이라 읽고 '가시덤불을 베어내야 군자가 온전하다.'라고 해석했는데…… 추사가 쓴 글씨는 '가시나무 극棘'이 아니라 '올 래來'자 두 개를 병치시켜 만든 합성자이며 '갈 거去'가 아니라 '검을 현玄'이다. 작품에 쓰인 글자를 다시 판독해보길 바란다.

** 미술사가 최완수 선생은 '君則欲之世 不爲肮南阜 續題' 부분을 '君則欲之 世不爲然 南阜續題'로 읽고, '자네는 그러고 싶겠지만 세상은 그리되지 않는다. 남부(南阜)가 이어짓다.'라고 해석하였는데…… 이 화제는 판교 정섭이 4언시 형식으로 쓴 것을 남부 고봉한이 5언시 형식으로 풀어 쓴 것으로, 표현은 다르나 두 사람은 같은 이야기를 하고 있다. 최선생이 '그러할 연然'으로 읽은 글자는 '혹 우肮'이며 '世不爲然'은 '세상은 그리되지 않는다.'가 아니라 '세상은 저절로 그리되었다.'로 해석해야 하지 않는지 묻고 싶다. 최완수, 『추사명품』, 현암사, 2017, 488쪽.

주장과 추사의 '래형참현來荆斬玄 군자독전君子獨全'을 겹쳐주면 무슨 이야기가 될까?

백성이 아우성치며 거듭 찾아오지만 국왕은 백성이 찾아오지 못하도록 막고(백성의 아우성을 외면하고) 하늘에 도끼질을 해대며 국왕의 권능으로 하늘의 뜻을 무시하지만〔斬玄〕 이는 백성을 떠나 국왕 홀로 온전함을 추구하는 격이다〔君子獨全〕.

추사 선생이 그려낸 '올 래來'자를 주목해보면 '올 래來'를 두 번 연이어 쓰는 방식을 취하고 있음을 확인할 수 있다. 이어지는 글자가 '가시나무 형荆'임을 염두에 두고 추사가 그려낸 '올 래來'자를 살펴보면 추사가 무슨 말을 하고 있는지 알 것 같다. 추사는 '올 래來'와 '가시 극棘'을 겹쳐주는 합성자를 만들어 래형來荆을 '래래형극來來荆棘(어려움을 호소하며 거듭해 찾아오는 백성을 가시 울타리로 막아냄)'이란 의미를 담아내고자 하였던 것이라 여겨진다. 백성이 국왕을 뵙고 어려움을 호소하고자 함은 아직도 국왕을 믿고 따르고자 함이건만, 국왕이 그 백성이 가까이 오지 못하게 하면 향후 무슨 일이 벌어지겠는가?

『논어·미자微子』에 '왕자불가간往者不可諫 래자유가추來者猶可追(떠나는 자는 국왕에게 간언할 수 없기 때문이나, 찾아오는 자는 비유를 통해 따르게 할 수 있기 때문이네.)'*라는 대목이 나온다. 국왕이 듣기를 거부하면 공자님조차 떠날 수밖에 달리 방법이 없는데, 하물며 백성들이 어찌 행동하겠는가? 그런데…… 국왕과 백성 사이에 무슨 문제가 있길래 대립하게 되었던 것일까? 추사 선생은 정섭의 제화시를 읽고 다시 제題했다고 밝혔으니 정섭의 제화시를 추적해보자.

* 이 부분에 대하여 일반적으로 '지나간 것은 돌이킬 수 없지만, 오는 것은 더 이상 집착할 것이 아니니.'라고 해석한다.

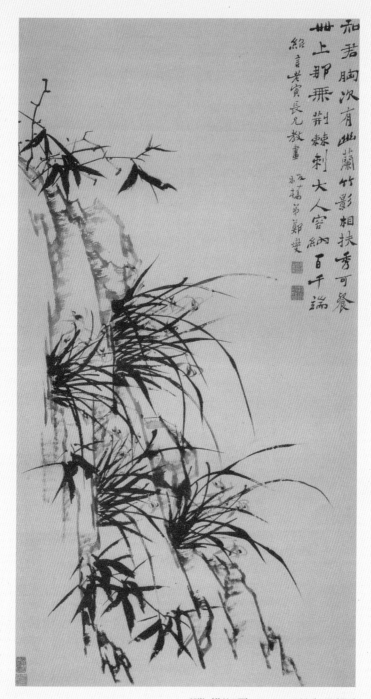

鄭燮,〈蘭竹石圖〉, 123×63.4㎝, 북경고궁박물관

知君胸次有幽蘭　지군흉차유유란
竹影相扶秀可餐　죽영상부수가찬
世上那無荊棘刺　세상나무형극자
大人容納百千端　대인용납백천단

지혜로운 지도자는 가슴속에 차次 순위를 취하고자 하니 유란일세.
대나무 그림자는 서로 모자란 부분을 덮어주나니 벼 이삭을 먹도
록 허락하네.
세상에 어찌 가시나무로 찌르고 회초리 들 일이 없겠는가?
대인이 용납한 백 가지 일 때문에 천 가지 일이 기운다오.

지혜로운 군주가 능력 본위로 인재를 발탁하여 쓰고자 하여도, 군
주 또한 신분제에 의해 군주가 된 까닭에 귀족들의 무능함을 덮어주고
호의호식하도록 허락하며 신분제의 폐해를 없애려 들지 않는다 한다.
신분제를 철폐하고 능력 본위로 인재를 등용하라는 세상의 요구에 가
시회초리(무력)로 대응하고자 하는 지도부를 향해 정섭은 백百(귀족)을
위하여 천千(백성)을 위태롭게 하는 짓을 용납하고자 함이냐고 외치고
있다.[*]

* 정섭의 작품에 쓰인 '끝
단端'자를 자세히 보면 '뫼
산山' 부분이 기울어져 있는
것을 확인할 수 있다. '뫼
산山' 부분을 기울여 '위기에
빠진 조정 혹은 나라[傾國]'
의 의미를 담아내는 방식은
추사의 문예작품에서도 자
주 발견되는 특징이다.

그렇다면 추사 선생의 난화에 쓰인 '래형참현來荊斬玄'이란 결국 '신
분제를 철폐하고 능력 본위로 인재를 발탁하라는 거듭된 요구를 국왕
이 힘으로 누르고 있는 현실을 지적하는 내용으로, 이는 곧 천도天道
에 위배되는 무도無道한 일이다.'라는 주장과 다름없지 않은가? 추사
선생이 이런 분이었다니…… 놀라운 일이다. 이토록 엄청난 이야기가
숨겨져 있는 추사의 난화를 접하고 나니, 구도 기법 등에서 거의 유사
한 조희룡의 난화에는 무슨 말이 쓰였을지 궁금해진다.

寫蘭如讀 維摩詰經　사란여독 유마힐경

난을 치는 것은 마치 유마경을 읽는 것과 같다.

조희룡은 무엇을 근거로 난을 치는 일과 유마경을 읽는 일이 같다고 하였던 것일까? 달리 설명할 방법이 없어 책을 덮으려던 차에 작품에 찍혀 있는 낙관 글씨가 눈길을 붙잡는다.

전초田艸.

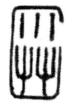

'사란여독寫蘭如讀 유마힐경維摩詰經'이란 화제 앞에 찍은 두인頭印에 새겨진 글씨다.

'밭에 돋아나는 새싹?'

'밭에 심은 난초가 싹트다?'

밭에 심은 난초라면, 굴원屈原의 「이소離騷」에 나오는 '여기자란지구원혜余旣滋蘭之九畹兮(나는 이미 자란을 구원에 심어두었네.)'가 아닌가? 그렇다면 전초田艸는 굴원이 참소讒訴(모함하며 윗사람께 고해바침)를 당해 조정을 떠나기 전에 궁궐에 자기 사람을 심어두었다는 그 자란滋蘭과 같은 의미가 되는데…… 조희룡이 「이소」 속 난의 상징을 정확히 이해하며 난화를 그렸단 말인가? 놀라운 이야기다. 그러고 보니 조희룡의 난화에는 낙관이 세 방이나 찍혀 있지만, 정작 이 작품이 자신의 작품임을 밝히는 호號나 이름을 새긴 도장이 보이질 않는다.

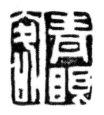

이것이 무슨 의미겠는가? 낙관에 새겨진 글씨를 먹 글씨처럼 읽으라는 뜻 아니겠는가? 이런 관점에서 조희룡의 난화에 찍힌 낙관 글씨의 내용과 낙관이 찍힌 위치에 주목해보자.

청안군青眼窘.*

청안青眼을 옛날 진晉나라 사람 완자阮藉가 자신과 가까운 사람은

* 필자가 전각 글씨에 정통하지 못한 탓에 청안青眼 다음 글자는 확신할 수 없지만, 자형과 획을 고려하여 '함께 살 군窘'으로 읽었다. 문맥상 무리는 없어 보이나, 정확한 판독은 전각 전문가들께 맡기고자 한다.

청안靑眼으로 반기고 거만한 사람을 보면 백안白眼으로 맞이했다는 고사故事에서 뜻을 잡으면 청안군靑眼窘은 '동료들끼리 반기며 함께 모여 삶'이란 의미가 된다. 그 낙관이 찍힌 위치가 유마힐경維摩詰經 바로 아래이니, 낙관 글씨와 먹 글씨를 연결하여 문맥을 잡아보자.

田艸寫蘭 如讀維摩詰經 靑眼窘　전초사란 여독유마힐경 청안군

밭에 돋아난 새싹을 사란寫蘭하는 일은 마치 유마경을 읽으며 반가운 동료들과 함께 사는 것과 같다.

이것은 무슨 뜻이 될까?

'밭 전田'은 먹거리를 생산하는 터전이자 현실적 삶의 공간이고, 그 밭에서 싹튼 난을 사란한다 함은 현실에 기반한 삶의 모습을 있는 그대로 옮긴다는 비유라 하겠다. 그런데 이것이 '유마경을 읽는 것과 같다.' 하였으니 이는 유마거사가 자신의 설법을 자제하고 부처님의 가르침을 제대로 연구하고자 하였던 것처럼 자신도 「이소」 속 난의 상징을 제대로 배워 올바른 난화를 치고자 한다는 의미이자 자신과 뜻을 함께할 반가운 동료를 기다리고 있다는 뜻으로 읽힌다.

특히 눈여겨봐야 할 것은 세 번째 낙관 '홍관난음紅館蘭吟'이 찍혀 있는 위치로, 한 무더기 난이 뿌리 내린 곳이 바로 기생집[紅館]이다. 기생집에서 난을 치며 「이소」 속 난을 읊는 모습은 취흥을 위한 것도, 풍류를 위함도 아니다. 글줄깨나 읽고 처자식 굶기지 않을 정도의 주변머리를 지닌 사내들이 술집에 모여 세상 돌아가는 이야기를 나누다 보면 나라님에 대한 푸념도 나오고, 술기운에 마음속에 담아둔 정치적 견해를 피력하는 사람도 나오게 마련이다. 이때 난을 치며 「이소」 속 난 이야기와 함께 굴원이 주창한 능력 본위의 인재 발탁과 신분제 철폐에

대해 언급하면 호응하는 사람이 있었을 것이고, 조희룡은 그런 사람을 반기며 함께 하고자[靑眼客] 기생집[紅館]에서 난향을 피우고 있었던 것이다[蘭吟]. 굴원이 대궐에 자란滋蘭을 심었다면, 조희룡은 기생집에서 난향을 피우며 동조자를 모으고 있었던 셈이라 하겠다.

조희룡은 '난을 치는 일은 유마경을 읽는 것과 같다.'는 알쏭달쏭한 글귀를 적어 넣고, 절묘한 위치에 찍어둔 낙관 속 글자를 통해 문맥을 잡아야 비로소 숨겨진 의미에 접근할 수 있는 구조를 통해 난화를 완성하였다. 그런데 이러한 방식은 추사가 정적들의 눈을 속일 때 즐겨 사용하던 전형적 방법이다. 또한 조희룡이 '난을 치는 일은 유마경을 읽는 것과 같다.'고 한 부분은 추사가 「불이선란不二禪蘭」에 써넣은 '차시유마불이선此是維摩不二禪(이것이 증거하는바 유마거사의 불이선일세.)' 부분과 맥을 같이하는 것임을 쉽게 알 수 있을 것이다. 두 사람의 난화는 형식만 유사한 것이 아니라 화의畵意를 담아내는 방식, 나아가 난화를 그리는 목적과 용도까지 닮았다.

이것을 우연이라 해야 할까?

조희룡은 추사가 난화를 통해 정치적 동지들을 모아 조정의 쇄신을 이끌어내고자 하고 있음을 알고 있었고, 이는 추사가 조희룡에게 난화의 비밀스러운 어법을 전수했다는 반증이다. 생각해보라. 추사의 난화에 감춰진 어법을 조희룡이 스스로 알아낼 수 있는 것이었다면, 추사의 꼬리를 잡고자 혈안이 되어 있던 그의 정적들은 조희룡의 학식만 못해 결정적 증거를 잡지 못했겠는가?

조희룡은 전초田艸라 새긴 낙관을 두인頭印으로 찍어줌으로써 '사란여독寫蘭如讀 유마힐경維摩詰經(난을 치는 일은 유마경을 읽는 것과 같다.)'이라는 모호한 문장을 순식간에 굴원의 「이소」 속 난의 상징과 연결시켜주었고, 이를 통해 그는 신분제 철폐와 능력 본위 인재 등용을 주창하기 위해 난을 치고 있음을 밝히고 있었던 것이다. 조희룡이 난화

에 사용한 방식이 어떤 과정을 통해야 얻을 수 있는 것인지 되짚어보면, 그의 난화가 추사를 거치지 않고는 결코 나올 수 없는 것임을 인정하지 않을 수 없을 것이다. 추사가 조희룡의 난화를 환쟁이의 난화라고 비난했던 이유를 다시 생각해야 하지 않을까?

생각해보라.

오늘날 문인화에 일가견이 있다고 자부하는 미술사가들도 대부분 '사군자는 고아한 선비의 상징' 운운하며 세속을 초월한 신선 같은 모습이나 절개를 목숨처럼 여기는 충절의 상징으로 묘사하고 있다. 그런데 추사 선생이 문자향·서권기 없는 환쟁이라고 혹평하였던 그 조희룡이 충절의 상징으로 그려지던 정소남鄭所南(思肖, 1241-1318)의 필의와 다른 묵난화墨蘭畵를 그리고 있는 것도 예사롭지 않건만, 후한대後漢代 왕일王逸(89?-158)이 주해註解한 「이소」를 달리 해석하여 난의 상징체계를 잡아내고, 이를 묵난화로 표현해낼 수 있었을까?

또한 그런 조희룡의 난화에 담긴 필의를 추사 선생이 간파하지 못했을 리 만무한데도 선생은 조희룡의 난화를 문자향·서권기가 모자라는 환쟁이의 그림이라 비난하였던 것일까? 이것이 추사 선생의 진심이라면 선생은 극도로 편협한 사람이라 비난 받아 마땅하다. 그러나 사람이 내뱉는 말과 본심이 반드시 일치한다면 '열길 물속은 알아도 한 길 사람 속은 모른다.'는 속담이 왜 회자되고 있겠는가? 같은 말, 같은 글도 어떤 상황에서 언급된 것인지에 따라 각기 달리 듣고 읽을 줄 알아야 본의를 파악할 수 있는 법이다.

추사 선생은 조희룡에게 전수한 난화의 비밀을 지키기 위하여 조희룡을 환쟁이로 몰았던 것이고, 조희룡은 치열한 정쟁의 칼날에서 벗어나고자 입을 다물었던 것 아니겠는가?

필자가 안내한 추사와 조희룡의 묵난화에 숨겨진 이야기를 들으신 소

감이 어떠신지? 많은 분이 반신반의하실 것이라 생각한다. 그러나 우선은 필자의 해석이 옳고 그름과 별개로 추사와 조희룡의 묵난화 세계가 고고한 선비의 인품이나 충절을 지키기 위하여 고난을 참아내는 군자의 모습과는 결을 달리하는 것임을 느낄 수 있는 기회였길 바랄 뿐이다.

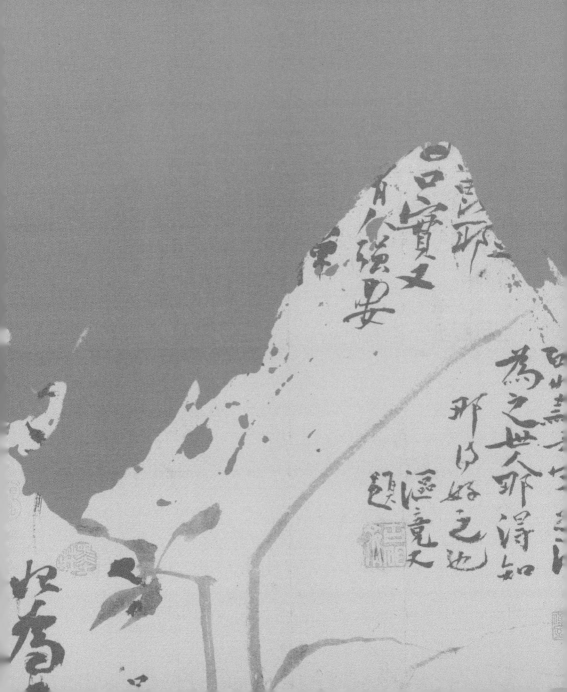

소나무가 뽑힌 자리에 깃든 난향

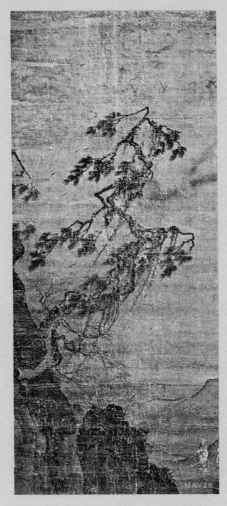

李上佐, 〈松下步月圖〉, 82.3×190.6cm, 국립중앙박물관

늙은 소나무를 만나면 마음이 편안해진다.

걱정 없이 자란 미인송美人松과 마주 서면 가슴이 트이고,

굽은 등 일으켜 하늘을 받쳐 든 솔숲에 들면 마음이 너그러워진다.

반송盤松의 향기조차 희미해진 그믐밤……

난향蘭香을 만날 수 있으니 얼마나 다행인가?

세한삼우

—

歲寒三友

군자의 풍모를 의인화한 사군자四君子가 착근着根하기 이전 시대의 군자의 표상은 세한삼우歲寒三友로 통칭되던 송松, 죽竹, 매梅였다. 인한忍寒을 최고의 덕성德性이라 여기며 살아내야 했던 사람들의 가치관이 세한삼우로 뭉쳐진 결과이다. 성공한 인생보다 실패한 인생이 더 많고, 하늘은 삶이 힘겹지 않은 생명을 인간 세상에 허락하신 적이 없었던 탓이리라. 생명의 탄생이 의지의 소산이라 단언할 수는 없겠지만, 생명체는 어떤 형태로든 의지를 발현하고자 하기에 살아 있다고 부르는지도 모르겠다.

크고 강한 의지를 발현하고자 할수록 저항도 커지게 마련이다. 그러나 볼품없는 원숭이를 인간으로 이끈 힘도 의지이니, 인간이 불굴의 의지에 경외감을 보이는 것은 어찌 보면 당연한 일이라 하겠다. 의지를 발현하고자 하늘이 허락하신 한정된 생명조차 스스로 갉아낼 수 있는 존재이기에 인간이 된 것인지 아니면 신께서 인간을 그리 만드신 탓인지 알 수 없지만, 어려움에 굴하지 않는 존재에게 경외감을 느끼고 닮

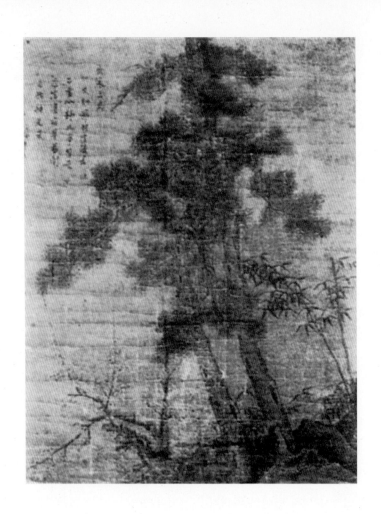

海涯, 〈歲寒三友〉, 131.6×98.8cm,
일본 妙滿寺 소장

고 싶어 하는 인간의 특성이 인간을 인간답게 만들었다는 사실만은
부정할 수 없을 것 같다. 이러한 인간의 특성이 반영된 것이 세한삼우
이고, 인한의 상징이었던 세한삼우의 대표 격이 소나무였다.

　그런데 어느 순간 소나무를 뽑아내고 난蘭과 국菊을 옮겨 심는 일이
벌어졌다.
　세한삼우가 사군자로 대체된 일은 단순한 취향 변화와는 차원이 다
른 사건이다. 왜냐하면 인간이 추구하는 가치관이 반영된 상징물이 교

체되었다는 것은 세상을 보는 관점이 달라졌다는 반증이기 때문이다. 인간의 역사에서 상징이 쓰이지 않았던 시대는 없었고, 인간이 무리지어 사회를 이루려면 구심점이 필요한데…… 인간을 한곳으로 모여들게 만드는 요소 중 가치관만큼 강한 응집력을 지닌 것도 없을 것이다.

이런 관점에서 세한삼우로 대표되던 군자의 상징이 사군자로 교체되고, 그 과정에서 소나무가 배제된 일은 상징의 변화라기보다는 가치관의 변화로 이해해야 할 것이다. 다시 말해 소나무의 퇴장은 소나무의 상징성보다 더 중요한 새로운 상징성을 난蘭과 국菊에서 취하게 되었다는 의미로, 인한보다 중요한 새로운 가치관이 요구되는 시대에 접어들었다는 반증이기도 하다.

대다수 미술사가들은 세한삼우가 사군자로 대체되는 과정에서 소나무가 빠지게 된 이유에 대하여 교종敎宗 중심의 불교가 선종禪宗 중심으로 바뀌었고, 문인들이 겪게 되는 회화 기법상의 제약 때문이라 한다. 한마디로 문인들에게 익숙한 서법書法을 사용하여 표현하기 용이한 품목을 선택한 결과라는 것이다. 그러나 사군자가 정착되기 시작한 명대明代 선비 사회에 불교의 영향력은 미미하였으며, 화법상의 제약 또한 죽竹이 송松에 비해 결코 만만하지 않다는 것은 그림을 그려본 사람이라면 누구나 안다. 이에 필자는 군자의 상징이 세한삼우에서 사군자로 바뀌게 된 결정적 원인을 몽고족에 의하여 남송南宋이 멸망하고 원元이 세워진 역사적 사건을 통해 설명하고자 한다.

중국 역사에서 요·순堯舜시대 이래 천자의 지위는 명목상으로라도 선위禪位(천자가 살아 있는 상태에서 위位를 넘겨줌) 형식을 취해 계승되었다. 그러나 이러한 전통은 중국 대륙에 이민족의 제국 원이 등장하며 맥이 끊겨버린다. 천자의 몰락은 봉건제후의 몰락으로 이어지고, 결국 천자 중심 봉건제는 뿌리째 뽑혔으며, 이는 한족漢族의 전통적 우주관에서부터 가치관까지 모든 영역에 걸쳐 연쇄적 변화를 촉발시키는 주

* 천자 중심의 봉건사회 하에서도 제후국끼리 전쟁을 하였고 망국도 생겼으나, 망한 제후도 재기를 꿈꿀 수 있었다. 이는 모든 제후국은 법적으로 천자의 추인을 거쳐야 하는 정치구조 하에 있었기 때문으로, 이러한 정치구조에서 추위를 견디는 모습을 忠義의 미덕과 연결시키는 것은 자연스러운 일이었다.

李麟祥,《雪松圖》, 117.2×52.6 cm, 국립중앙박물관

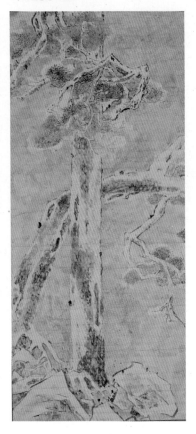

된 원인이 되었다.*

소나무는『시경』에서부터 공公, 후侯의 상징으로 불려왔다.

그런 공·후가 원의 건국과 함께 모두 몰락하였으니, 공·후의 상징이던 송松의 덕성德性 또한 사라지게 된 것이다. 나라 잃은 한족을 하나로 모아줄 새로운 구심점이 필요하였던 시대적 상황은 필연적으로 새로운 지도자의 출현으로 이어졌으며, 이때 새롭게 등장한 지도자의 상징이 난蘭과 국菊이었던 셈이다. 군자의 상징이 세한삼우에서 사군자로 교체되게 된 시대적 상황은 조선 왕조가 무너진 이후 이 땅에 새롭게 등장한 걸출한 민족 지도자들이 주로 어느 계층에서 나왔으며, 그들이 새로운 지도자로 부상하게 된 원동력이 무엇인지 생각해보면 쉽게 이해할 수 있을 것이다. 비유하자면 조선 왕조의 멸망과 함께 몰락한 권문세가가 바로 송松이고, 새롭게 등장한 민족 지도자들이 매梅, 난蘭, 국菊, 죽竹이라 하겠다.

망국의 백성을 추스르며 침탈자에게 대항하려면 새로운 구심점이 필요하고, 그 구심점으로는 백성을 이끌어낼 명분과 비전을 제시하는 탁월한 인물을 요구하게 마련이다. 또한 민족(혹은 국민)이 공유하고 있는 가치관을 지키려는 의지를 통해 등장한 수많은 지도자들은 소외된 계층(혹은 지역)을 아우르는 포용력과 실제적 방안에 따라 백성이 걸러내는 법이다. 강江은 어제의 그 강이나 어제 흐른 강물이 아니건만, 망국의 회한에만 호소하는 민족 지도자의 눈물은 이미 흘러간 강물을 다시 흐르게 하자는 억지이기 때문이다. 망국을 초래한 자들에게 빼앗긴 나라를 되찾아주는 일에 백성들이 피눈물 흘리는 것을 당연시하고, 백성 된 자의 도리라 가르치며 심지어 윽박지르기까지 하는 몰염치한 옛 상전을 어떤 백성이

마음으로 따르고자 하겠는가? 이것이 사군자의 덕성과 세한삼우의 덕성이 같을 수 없고, 같아서도 안 되는 이유이다.

이런 관점에서 필자는 사군자의 덕성에는 망국의 백성을 이끌어야 할 새로운 지도자의 덕목(요소)이 응축되어 있었을 것이란 추론과 함께 소나무가 뽑힌 자리에 새로 심어진 난과 국의 성격에 주목하고자 한다. 이를 확인하기 위하여 일단 사군자로 통칭되는 매, 난, 국, 죽에 관용구처럼 쓰이는 대표적 화제畵題를 통해 사군자의 성격을 간취해 보자.

梅

芳信先傳　방신선전
: (겨울의 끝자락에서 매화) 향기가 (봄) 소식을 앞서 전하네.
清香暗送　청향암송
: 분명한 (매화) 향기(봄소식)를 어둠 속으로 보내네.
枝繞春風江雪香　지요춘풍강설향
: 나뭇가지를 두르고 있는 봄(매화꽃이 핀 모습)이 바람을 타고 강
　건너 눈밭에 (매화) 향을 전하네.
素艶雪凝樹 清香風滿枝　소염설응수 청향풍만지
: (아직도) 흰 눈이 풍성하게 나무에 엉킨 (겨울)이지만, (봄)바람에
　맑은 (매화)향이 가지에 가득하리(분명히 매화향이 가득해질 것이다).*

* '맑은 청淸'자는 '탁함(시야가 흐름)이 제거되어 투명(분명)해짐'이란 의미를 내포하고 있다.

蘭

風帶淸香　풍대청향

: 바람결에 실려 오는 한 줄기 맑은 (蘭) 향기

蘭香自遠　난향자원

: 난향이 멀리서부터 날아오네.*

幽花香一泉　유화향일천

: 깊은 산속에 숨어 핀 (난)꽃의 향은 마치 샘과 같다네.

蘭芽吐玉 柳眼桃金　난아토옥 유안도금

: 난이 싹트면 옥을 토해내고, 버드나무를 눈여겨보면 금을 이끌
 어낸다.

菊

佳色含霜　가색함상

: (국화의) 아름다운 모습 찬 서리를 머금고 있네.

晩香寒翠　만향한취

: 늦가을 국화 향기 추위 속에 푸르네.

採菊東籬下　채국동리하

: 동쪽 울타리 아래서 국화를 따 왔네.

凌霜獨秀花 高節一層佳　능상독수화 고절일층가

: 서리를 업신여기며 홀로 피어난 (국화)꽃 높은 절개 한결같으니
 거듭되는 아름다움일세.

* 이 화제에 대하여 '난향
이 멀리 퍼지네.'라고 해석하
는 경우가 많은데,『論語·學
而』의 自遠方來를 참고해볼
때 멀리서 난향(객체)이 나
에게(주체) 전해 옴이라 해석
해야 할 것이다.

竹

虛心直節　허심직절
: 겸허한 마음과 곧은 절개
萬竹引淸風　만죽인청풍
: 무성한 대숲 청풍을 이끌어내네.
歲寒誰似此君　세한수사차군
: 추운 겨울에 그 누가 대나무와 비슷하랴.*
平生高節凌三雪 一片虛心笑百花　평생고절능삼설 일편허심소백화
: 평생의 높은 절개 삼설三雪(삼동의 거듭되는 눈)을 업신여기고,
　한 조각 허심으로 뭇 꽃을 비웃네.

* 此君은 晉의 王徽之가 대나무를 此君이라 일컬은 것에서 유래한 대나무의 별명이다. 『晉書』, 竹曰 河可一日 無此君邪

　사군자에 관용적으로 사용되는 간단한 화제 몇 편만 살펴봐도 매, 난, 국, 죽의 덕성이 모두 같은 것이 아님을 확인할 수 있을 것이다. 매는 겨울(어려운 시기)이 곧 끝날 것이란 '믿음과 희망'의 상징이고, 죽은 겨울을 견디며 바람(명분)을 이끌어내는 '선비' 모습이며, 국은 새로 영입한 타 집단의 사람을 지칭한다. 그런데 흥미로운 것은 매, 죽, 국은 모두 인한忍寒(추위를 견딤)을 미덕으로 삼고 있는 반면, 난은 인한과 관계가 없다는 점이다.** 그러나 난은 사군자의 대표적 화목畵目으로 자리매김되었으니 이것을 어떻게 이해하여야 할까?

　이는 전통적 군자의 덕목이었던 인한보다 중요시되는 새로운 덕목이 난의 상징 속에 있을 것이란 반증일 텐데…… 그것이 무엇일까? 이런 관점에서 사군자를 통하여 새롭게 군자의 반열에 오른 국과 난에 자주 쓰이는 화제 몇 편을 더 읽어보자.

** 난화의 화제에 쓰이는 淸寒蘭氣遠을 '맑고 찬 난의 기운이 멀리 퍼지네.'로 해석하는 경우가 많다. 그러나 寒은 '시원함', '상쾌함'이 아니라 '엄혹한 추위'를 뜻하며, 淸은 '투명하다'에서 '명확함'이란 의미로 읽어야 한다. 다시 말해 淸香은 난의 속성이 아니라 '부정할 수 없는 겨울의 증거'라는 의미이고, 그 증거를 蘭香이 알려 온다는 뜻이다.

국

—

菊

국화菊畵에 쓰인 화제를 읽다 보면 동리東籬(동쪽 울타리)라는 표현을
자주 접하게 된다.

 黃菊滿東籬　황국만동리
 採菊東籬下　채국동리하

 노란 국화가 동쪽 울타리에 만개했네.
 동쪽 울타리 아래서 국화를 채취하였네.

 언뜻 읽으면 울타리 아래 심어진 국화의 모습을 연상하며 간과하기
쉽지만, 국화와 동쪽 울타리를 하나로 묶어둔 것이 아무 관련 없는 것
일까? 혹자는 양수陽數가 겹치는 중양절重陽節(음력 9월 9일)과 연결시
켜 설명할지도 모르겠다. 그러나 중양절 풍속은 다가올 겨울 추위를
앞두고 따뜻함을 기억하자는(따뜻함에 대한 좋은 기억을 간직하고 추위를

견디고 참아내는) 뜻에서 비롯된 것이니, 결국 새로운 시작에 대한 약속과 다름없다. 이런 관점에서 보면 '동쪽 울타리'는 음陰의 계절(겨울: 힘든 시기)이 지나고 양陽이 찾아오는 길목이라 하겠다. 그런데 동쪽 울타리에 심어둔 국화가 맞이할 태양은 오늘의 태양일까, 아니면 내일의 태양인가? 동쪽 울타리에 만개한 국화는 추운 겨울이 지나고 새봄이 찾아와도 꽃을 피울 수가 없다. 무슨 말인가? '동쪽 울타리' 아래서 만개한 국화는 어려움을 함께 견디며 웃고 있지만, 실은 보상 없는 희생을 감내하도록 심어졌던 것이다. 아직 이해가 되지 않는 분은 '동쪽 울타리' 안쪽에 심어둔 국화가 어느 쪽을 향해 웃고 있을지 그려보시길 바란다. 가을꽃 국화에게 석양을 배웅하며 웃으라고 골라준 장소가 바로 동리東籬 아니겠는가? 국화를 그곳에 심은 사람이 누구인지 궁금해지는 대목이다.

愛花日向東籬醉　애화일향동리취
笑被人呼老少年　소피인호노소년

어여삐 여기면 꽃은 태양을 향하나니 동쪽 울타리를 술 취하게 하라.
웃음으로 (속마음을) 덮고 사람을 부르면 늙은이와 젊은이가 (함께) 나아갈 수 있다.*

알쏭달쏭 알 듯 모를 듯한 화제에 담긴 의미를 가늠해보자. '날 일日'은 천자를 상징하고, '늙은 노老'는 노자老子의 가르침을 따르는 도가道家 사람으로 바꿔 읽으면, 숨겨진 민낯이 드러난다.

국화 꽃(도가의 상징)을 어여삐 여기면[愛花] 국화꽃이 태양을 향하게 마련이니[日向] 동쪽 울타리를 술에 취하게 하라(현혹시켜라).

웃음으로 속내를 감추고[笑被] 도가道家 사람을 불러[人呼] 도가

사람[老]이 유가儒家 사람[少]과 함께 나아가도록 하라[年].

놀라운 이야기 아닌가? 그런데 어떻게 이런 비밀스러운 글귀가 국화

菊畵의 화제로 즐겨 쓰였던 것일까?

한대漢代에 유학이 관학官學으로 정해진 이래 도가는 정政·교敎의

무대에서 철저히 배제되었다. 노자의 가르침을 신봉하는 학자들은 재

야에 묻혀 빈곤한 삶을 살 수밖에 없었던 시절 그들에게 천자는 남의

태양일 뿐이었다. 그런데 그런 천자의 나라가 망하자(南宋의 멸망과 元

의 건국) 철저히 무시하며 배척해온 도가 사람들을 향해 '너희들도 천

자의 은혜를 입은 백성이니 독립운동에 참여하도록 손을 내밀라.'는 것

이다. 여기까지는 그럴 수도 있다. 그러나 천자를 보필하며 온갖 부귀

영화를 누린 자들이 망국의 책임을 자성하기는커녕 동족임을 내세우

며 도가 사람을 속여 이민족과 싸우도록 만들란다. 이런 고약한 심보

와 뻔뻔함조차 느끼지 못하는 이기심을 통해 골수를 살찌운 종자들의

특권의식 때문에 망국이 초래되었건만, 그들은 심지어 '나라가 망하니

도가 놈들이 오만방자하게 새 세상이 열렸다고 날뛰는구나.'라는 의미

를 숨긴 국화 그림을 그려 끼리끼리 회람하며 울타리 바깥보다 울타리

안을 경계하라 한다.

　　千紫萬紅秋風洛　　천자만홍추풍락

　　東籬佳菊傲霜新　　동리가국오상신

위 화제를 '화려한 단풍은 가을바람에 모두 떨어졌으나, 동쪽 울타

리의 아름다운 국화는 서리를 업신여기며 새롭게 피어나네.'라고 해석

하기 쉽지만, 천자만홍千紫萬紅(조정의 대소 관료)을 떨어뜨린 바람[秋風]

의 대구가 상신霜新이다. 이는 동쪽 울타리에 피어난 아름다운 국화[東籬佳菊]로 비유한 도가의 지도자가 조정의 대소 관료[千紫萬紅]를 떨어뜨린 주된 원인 격인 추풍秋風과 함께 내습한 오만한 서리[傲霜]를 이용하여 새로움을 추구하는 기회로 삼으려 한다는 의미이다.* 망국의 유민流民이 되어서도 옛 왕조에서 누리던 기득권을 빼앗길까 봐 정복자보다도 동족을 경계하는 추악한 모습이다. 결국 국화의 화제로 널리 쓰이던 것이 알고 보니 뻐꾸기 알을 탁란한 개개비 둥지였던 셈이다.**

동리東籬(동쪽 울타리)는 몽고족에게 나라를 빼앗긴 한족 출신 정주학程朱學쟁이들이 동족인 도가道家 사람들을 경계하며 쓰던 은어다. 이때 동리東籬의 동東은 '동녘[日出方]'이 아니라 '봄[春]'으로 읽고, '봄 춘春'을 다시 오행설五行說에 따라 '시작[始]'이란 뜻으로 전환시킨 것이며, 리離는 유가와 도가를 나누는 경계라는 의미로, 결국 동리란 '(도가의) 새로운 시작을 막는 울타리'라는 의미가 된다. 물론 이때 '새로운 시작'이란 은거해 있던 도가의 지식인들이 백성들을 향해 도가사상을 전파하는 일이 되겠다. 혹자는 원대元代 이전부터 유가와 도가 사이에는 울타리가 있었는데 원대에 양자 간에 처음[東] 울타리[籬]가 생겼다는 말이냐고 반문하실지도 모르겠다. 그러나 동리라는 표현 속에 어쩔 수 없이 유가와 도가가 제한된 지역에서 이웃해 살아야만 하였던 원대의 특수한 상황을 대입시켜보시길 바란다.*** 이 지점에서 국화가 사군자에 포함된 것은 유자儒者들이 개개비 둥지에 탁란하는 뻐꾸기의 교활함으로 소나무가 뽑혀 나간 빈자리에 국화를 옮겨 심은 것은 아닌지 묻게 된다. 그렇다면 도가 사람들은 뻐꾸기의 교활함에 속은 어

* 千紫萬紅이 落한 원인이 秋風이고 東籬佳菊이 新한 원인이 午霜인 구조로 해석된다.

** 뻐꾸기는 개개비, 멧새 따위의 소형 조류 둥지의 알을 한 개만 부리로 밀어 떨어뜨리고 자신의 알을 산란하여 탁란한다. 이후 부화된 뻐꾸기 새끼는 둥지 속 다른 새끼들을 모두 둥지 밖으로 밀어내고 먹이를 독식하며 자란다. 뻐꾸기의 교활함과 자신의 새끼도 못 알아보는 개개비의 어리석음이 합해지면 무슨 일이 벌어질 수 있는지 가르쳐주는 예라 하겠다.

*** 일제의 침략에 저항하기 위하여 중국 국민당과 공산당이 일정 기간 동안 소위 國共合作을 하였던 일과 비슷한 상황으로 이해하면 무난하겠다.

리숙한 개개비였던 것일까?

正色黃爲貴 정색황위귀
天姿白亦奇 천자백역기
世人看雖別 세인간수별
均是傲霜枝 균시오상지

위 화제는 대체로 '바른 색은 노랑을 귀히 여기나 타고난 모습이 흰 것 또한 기이하고 사람마다 보는 것이 다르지만 황국, 백국 모두 서리를 업신여기는 가지라오.'라고 해석한다. 그러나 위 화제에 쓰인 정색正色이란 '안색을 바르게 함'이란 의미로 흔히 '정색을 하며 시시비비를 따진다.'고 할 때의 정색으로 해석해야 하며,* '누를 황黃'은 천자를 상징하는 색이니 여기에 오방색五方色 개념을 대입하면 중앙中央이란 의미로 전환된다. 그렇다면 '정색황위귀正色黃爲貴'는 무슨 의미가 될까?

'엄숙한 얼굴로 천자를 귀히 받들라'는 뜻이다. 이 대목에서 혹자는 천자는 원래 귀한 존재인데 새삼 천자를 귀히 받들라며 정색하는 상황이 생소하게 여겨질지도 모르겠다. 그러나 위 화제를 원대의 한족들이 처한 상황과 겹쳐보면, 천자[黃]는 천자이되 망국의 천자이니, 결국 망국의 천자에 대한 변함없는 충성을 요구하며 전 왕조의 기득권 세력들이 죽은 천자를 팔아 제 잇속 채우려는 수작을 부리고 있는 모습이다. 그런데 이어지는 시구가 '천자백역기天資白亦奇'란다. 무슨 뜻인가?

하늘이 부여한 천성에 따라 발현된 인간의 원래 모습[天姿: 선천적 자태]에는 귀천이 없다[白]는 주장에, 부모 세대의 가치관을 보고 배워 따라 하는 그 자식 세대 또한[亦] 일견 수긍하는 듯한 태도를 보이지만, 정설이 아니라며 적극적으로 수용하길 거부한단다[奇]. 한마디로 '양반과 상놈은 종자부터 다르다.'고 부모 세대로부터 교육받은 자들의

* 正色을 색채로 읽으면 純色과 같은 의미로 靑, 黃, 赤, 白, 黑이 여기에 해당한다. 그러니 黃菊과 白菊 모두 正色의 국화가 되는 까닭에 '黃色은 정색이라 귀히 여기고, 白菊은 기이하게 여긴다.'는 표현이 성립될 수 없다. 또한 황국이든 백국이든 모두 하늘이 내린 性이 발현된 결과인데, 백국이 생긴 이유가 天姿라면 황국은 天姿의 결과가 아니면 무엇인가? 결국 황국을 귀히 여기는 것은 인간이 선호한 탓이고, 무엇을 선호한다 함은 좋아할 만한 이로운 요소가 있기 때문이다.

포용력이란 것이 '꼭 그런 건 아니지만, 다시 생각해볼 필요는 있겠네.' 정도라는 것이다.*

천성을 누가 알 수 있길래 제멋대로 귀천을 나누고, 하늘이 시킨 일이라며 하느님을 팔아먹는가? 천명을 따르는 것이 성性이라던 애비나, 천성이 각기 다르다고 믿는 자식이나, 그 증거라는 것이 고작 부모 세대가 하던 짓을 보고 배운 것뿐이라니…… 남송南末 시절 지겹게 듣던 그 논리를 재탕하는 정주학程朱學쟁이들을 위한 세상을 다시 세우기 위해 도가 사람들이 무조건적 애국심을 발휘해 피를 흘려야 마땅한 것일까?

* '또 역亦'자는 '알에서 부화한 새끼 새가 어미 새의 날갯짓을 따라 배움'이란 의미로, '~또한 ~과 같다'로 해석되며, '기이할 기奇'는 '큰 범주에선 그렇다고 할 수도 있다'라는 의미로 '엄밀히 따지면 수긍하기 어렵지만 틀렸다고 단정하기도 어려운 것'이란 의미가 내포된 글자다.

(하늘의 뜻은 사람이 알 수도 증명할 수도 없지만) 인간과 세상을 지속적으로 관찰하면[看] 비록 애비로부터 정주학을 배웠어도[雖] 망국의 정주학쟁이와 구별되는 점이 있으련만[世人看雖別]…… 함께하는 모든 이를 동등하게 대하겠다는 증거를 요구하자[均是] 오만하다 호통치는 서리 속의 지부일세[均是傲霜枝].

국화 그림에 널리 쓰이는 화제에 위 제화시가 있다는 것이 반갑다. 이는 도가 사람들이 뻐꾸기의 교활함에 속아 저항운동에 동참했던 것이라기보다는 이민족의 지배에서 벗어날 길이 달리 없었기에 뻔뻔하고 꽉 막힌 정주학쟁이들과 함께하였을 것이란 작은 증거이기 때문이다.

난

—

蘭

이제 소나무가 뽑혀 나간 자리에 어떤 연유로 난을 옮겨 심게 되었던 것인지 알아볼 차례다.

停雲緬高致　정운면고치
風露寫幽芳　풍로사유방
寂寂無人到　적적무인도
空山靜有香　공산정유향

정체된 구름 탓에 이장移葬을 못 하고 높은 곳에 올라 정성 드리네.
바람과 이슬을 모뜨나니 깊은 산속의 향기로세.
적막하고 적막함이 이어지니 찾아오는 사람 없고
주인 없는 나라를 안정시킬 향을 취해야 하리.

위 제화시에 대하여 보통 '정지된 구름은 멀리 높이 떠 있고 이슬 맺힌 난초를 그리니 깊은 산속의 향기로다. 고요한 이곳을 찾는 이 없어도 텅 빈 산에 향기가 이는구나.'라고 해석하는 분이 많다. 일견 무난한 해석처럼 보이지만, 문제는 첫 연에 쓰여 있는 '면례할 면緬'이다. 물론 면緬에는 '아득히 멀다[遠]'라는 뜻도 있으나, 이는 '면례緬禮(조상의 묘소를 이장하는 의례)를 치름'*에서 파생된 것이고, '이를 치致'는 단순히 '~에 도달함[至]'이라는 의미와 달리 '정성 성誠', '지극할 극極'과 통용되는 글자이다. 이 점을 염두에 두고 감춰진 시의에 접근해보자. '정운면고치停雲緬高致'를 '정지된 구름은 멀리 높이 떠 있고'라고 해석하면, '이를 치致'는 높이 떠 있는 구름을 보기 위해 정성을 다한다는 의미가 된다. 구름이 희미한 별빛도 아닌데, 어딘지 표현이 어색하지 않은가? 그렇다면 면緬을 '조상의 묘소를 이장함'으로 읽으면 어떤 이야기가 들려올까?

'구름이 멈춰 서 있음'을 뜻하는 정운停雲은 '역易이 변하지 않음'이란 의미이고, 역이 변하지 않는다 함은 현재의 상황이 변할 조짐이 없다는 뜻이 된다. 여기에 힘겨운 처지(망국의 유민으로 떠도는 신세)를 대입해보자. '어려운 현 상태를 벗어날 수 있는 조짐이 없으니[停雲] 조상의 묘소를 이장할 방법도 없고[緬], 그저 높은 곳에 올라 정성을 다할 뿐이라네[高致].'라는 문맥이 만들어진다. 오늘날에도 그렇지만 옛사람들에게 조상의 묘소를 옮기는 일은 대사大事 중의 대사였다. 그럼에도 불구하고 어쩔 수 없이 조상의 묘소를 옮겨야 할 경우가 있다. 조상의 묘소를 잘못 쓴 경우와 멀리 타관으로 근거지를 완전히 옮기게 된 경우, 그리고 타관에서 돌아가신 분의 임시 묘소를 본향本鄕으로 옮기는 경우다. 그렇다면 위 경우는 셋 중 어디에 해당될까?

면緬과 이어지는 것이 고치高致이니, 아무래도 '갈 수 없는 고향 땅을 멀리서 바라봄'이란 의미 아니겠는가?** 아직 이해가 되지 않는 분

* 『穀梁傳』, 改葬之禮緦 擧下緬也

** 『楚語』, 緬然引領南望;
『水經』, 高辟緬然與霄漢接

은 실향민들이 명절 때 망향望鄉의 동산에 올라 고향을 향해 망배望拜를 올리는 장면을 연상해보시길 바란다. 망배를 올리던 실향민들이 조상의 묘소를 직접 찾아 술잔을 올릴 수 있으려면 무엇이 필요할까? 당연히 분단 상황이 끝나야 하고, 분단 상황이 끝나려면 먼저 현재의 대치 국면에 변화가 와야 할 것이다. 그런데 정운停雲(易의 변화가 정체됨) 상태가 지속되는 까닭에 타향에서 돌아가신 아비의 묘소를 고향 땅에 모실 수도 없고[緬], 할 수 있는 것이라곤 높은 곳에 올라 조상께 망배드리는 일뿐이란다. 첫 연의 문맥이 잡혔으니 이제 둘째 연의 '풍로사유방風露寫幽芳'을 읽어보자.

풍로風露는 역의 변화를 가늠할 수 있는 지표이자 당면한 현실을 판단할 수 있는 기준이고, 사寫는 정확한 판단을 내리기 위한 기준[風露]을 한 치의 오차도 없이 그대로 베껴낸다는 뜻이며,* 그 결과에 해당하는 것이 '깊은 산속의 향기[幽芳]'가 되는 구조다. 여기에 위 제화시가 난화에 즐겨 쓰이는 화제임을 고려하면 '깊은 산속의 향기'란 난향이란 의미인데…… 그렇다면 결국 난향이 역의 변화를 정확히 판단하게 하는 증거라는 뜻과 마찬가지 아닌가? 예기치 못한 결론에 당혹스러울 것이다. 그러나 이어지는 셋째 연 '적적무인도寂寂無人到'를 앞선 문맥을 통해 읽어낼 수 있으니, 차분히 다음 시구를 해석하여 셋째 연과 마지막 연을 연이어 읽어보자.

역易의 변화가 없는 상태가 계속되니[寂寂] 찾아오는 사람 없고[寂寂無人到], 주인 없는 나라(망국)를 안정시킬 (난)향을 취해야 하리[空山靜有香].

무슨 소리인가?
망국의 유민들이 독립운동을 하고자 모인 저항 조직에 백성들이 동

조하며 모여들지 않는 이유는 하늘의 역이 변하지 않았기 때문이 아니라 저항 조직의 지도부가 현실에 대한 바른 인식과 판단을 내리지 못한 탓이니, 저항 조직의 지도자에게 필요한 것은 난향을 취해 능히 안정[靜]을 이루어내야 백성들이 다시 모여들 것이란 의미다.

『대학』에 '지지이후유정知止而后有定 정이후능정定而后能靜 정이후능안靜而后能安'이란 대목이 있다.

실상을 정확히 알아야 바른 결정[定]을 내릴 수 있고, 바른 결정을 내려야 동요하지 않게 되며[靜], 동요함이 없어야 편안함[安]이 깃든다는 뜻이다. 위 제화시의 마지막 연 '공산정유향空山靜有香'에 쓰인 '고요 정靜'은 『대학』의 '정이후능정定而后能靜 정이후능안靜而后能安'을 통해 숨은 뜻이 드러난다. 이 대목에서 혹자는 필자의 해석을 이끌어낼 근거가 부족하다 하실지도 모르겠다. 그러나 마지막 연의 '공산정유향'을 '텅 빈 산의 고요한 향기를 취함'이란 의미로 읽어 문맥을 잡아보면 그 이유가 가늠되실 것이다. 생각해보라. 고향에 돌아가고 싶어도 돌아갈 수 없는 긴 세월에 연로하신 부모님은 타향에서 돌아가시고, 돌아가신 부모님을 고향 땅에 이장시킬 날을 학수고대하였건만, 하늘은 변할 조짐도 보이지 않으시니 텅 빈 산에 핀 난의 향기나 즐길 수밖에라고 마무리된 제화시겠는가?

정운停雲을 '역이 정체됨'으로 읽을 수 있으면, 공상空山을 『시경』의 상징체계를 통해 '주인 없는 나라'로 읽는 것도 가능하고, '고요할 정靜' 한 글자도로 『대학』 구절을 이끌어낼 수 있는 것이 한시의 묘미 아니겠는가? 한시의 시의를 읽고자 하면, 한자를 뜻글자가 아니라 개념글자로 읽을 준비가 되어 있어야 한다. 아직도 필자의 해석법에 반신반의하시는 분은 일단 난향이 '역의 변화를 가늠하는 증거 혹은 기준'과 일정 부분 관련되어 있을 수 있다는 점만 염두에 두고, 난화에 즐겨 쓰이는 화제 몇 편을 더 읽으며 생각을 정리하시길 바란다.

春風吹吹亂香草　춘풍취취난향초
山畔斜陽露難尋　산반사양로난심

봄바람에 온갖 향초의 향이 뒤섞여 어지럽네.
산비탈 밭에 석양이 드니 어느 곳에 이슬을 내릴지 선택하기 어렵
구나.*

* 이 화제를 '봄바람 불고
불어 향초를 어지럽게 하니
산언덕 빗긴 볕에 길 찾기가
어렵네.'라고 해석하는 분이
많다. 그러나 '찾을 심尋'은
'어떤 것이 법도에 맞는 것
인지 비교함'이란 의미가 내
포된 글자이고, '이슬 로露'
와 '길 로路'는 다른 글자 아
닌가? 『韓愈』, 蓋尋常尺寸之
間耳

** 반畔은 흔히 밭의 경계
[田界]라는 뜻으로 읽지만,
원 의미는 '제후국과 제후국
의 경계' 다시 말해 천자가
제후에게 하사한 영지의 경
계를 일컫는 글자이다. 『陸
買』, 后稷乃列封疆畫畔界

이것은 무슨 이야기일까?

힘겨운 시절이 지나갔음을 알리는 봄바람이 불자 온갖 향초가 제각
각 향기를 내뿜는데(자기주장을 피력하며 조언함) 산비탈 밭(제후국의 영
지)**에 찾아든 한 줄기 석양 빛(미약한 힘)을 어느 곳에 비춰 땀 흘리게
해야 할지 선택하기 어렵단다. 한마디로 한정된 재화와 힘을 어디에 집
중해야 가장 큰 성과를 올릴 수 있을지 결정하기 어렵다는 의미로, 모
두가 자신이 그 일을 해낼 수 있다며 제각기 지원을 요구하고 있지만
성공적으로 그 소임을 이끌어낼 자가 누구일지 판단하기 어렵다는 뜻
이다. 이런 까닭에 정치는 인사人事에서 시작하여 인사로 끝난다고 하
는 것 아니겠는가? 지도자가 누군가에게 소임을 맡기고자 하면 반드시
유념해야 할 것이 있다. 일이란 것은 하고자 한다고 할 수 있는 것도 아
니고, 하고자 하여 맡겨도 모두가 최선을 다하는 것도 아니며, 열심히
노력하여도 반드시 좋은 성과를 내는 것도 아닌 것이라는 점이다. 그
러니 어쩌랴. 맡겨진 문제를 정확히 이해하고, 해법을 도출해낼 능력을
갖추었으며, 열정을 쏟을 자를 선택하여 일을 맡기고 하늘의 도움을
빌어줄 수밖에.

앞서 필자는 난향이 '역의 변화를 가늠하는 기준'과 관계되어 있다
고 주장한 바 있다. 이를 '춘풍취취난향초春風吹吹亂香草'에 대입해보
자. 난을 비롯한 온갖 향초들이 제각기 봄소식을 전하는데 왜 어지럽

다[亂] 한 것일까? 봄이 오고 있는 것은 누구나 알지만, 지금이 정확히 어느 시점인지, 다시 말해 지금이 무엇을 해야 할 시점인지 의견이 분분하기 때문이다. 그렇다면 한정된 재화와 힘을 어디에 우선적으로 투입해야 할지 결정하려면 무엇을 근거로 판단해야 하겠는가? 정확한 정보이다.

위 화제가 난 그림에 즐겨 쓰인다 함은 난향이 뭇 향초 중 가장 향기롭다는 의미가 단순히 꽃향기를 언급하기 위함이 아니라는 반증 아니겠는가? 난화에다 그윽한 난향에 대한 찬사를 아무리 많이 써넣어도 꽃향기가 실제로 뿜어져 나오는 것도 아니건만, '향기 향香'자에 코를 들이대고 벌름거리는 짓을 계속해야 하겠는가? 이것이 난향의 의미를 달리 해석해야 하는 이유이다.

晩晩庭院微風發　만만정원미풍발
忽送淸香度竹來　홀송청향도죽래

뒤늦게 비 그친 관아에 작은 소동이 얼어나더니
갑자기 보내온 맑은 (난)향에 대나무가 올 때까지 (기다리는 것이)
법도라 하네.*

제화시 첫 머리에 쓰인 만만정원晩晩庭院의 해석이 만만치 않다. 언뜻 읽으며 '저녁 무렵 비 그친 정원'의 모습을 연상하게 되지만, 화초와 관상수를 심어놓은 뜨락은 정원庭園이라 표기하지 정원庭院이라 쓰지 않으며, '저물 만晩'은 '~할 적기를 놓침'이란 의미를 내포하고 있는 글자이기 때문이다.** 그렇다면 정원庭院이 무슨 의미가 될 수 있을까? 정庭을 조정朝庭의 의미로 읽는 것은 어렵지 않고, 원院을 '관청'으로 읽는 방법이 있다.

* 이 화제에 대하여 '늦게 비가 개인 뜰에 미풍이 일어나고, 문득 맑은 향기 보내니 대나무가 다가오네.' 혹은 來竹을 '대나무에 (난향이) 날아드네.'라고 소개한 책들이 있는데, 도대체 무슨 의미인지 문맥이 잡히지 않는다.

**『史記·李斯傳』의 '君何見之晩(당신을 어찌 이제야 발견했는지[일찍 만났으면 더 좋았으련만])'이나, 晩時之歎(적기를 놓쳐 탄식함) 등의 例를 통해 '저물 만晩'에 내포된 의미를 알 수 있다.

『당서唐書』에 '작오왕원이처作五王院以處 황자지유자皇子之幼者'라는 대목이 나온다. 천자로 등극할 황자가 아직 어린 탓에 다섯 왕이 원院을 만들어 (천자의) 업무를 대신 처결하였다는 뜻이다.* 결국 위 화제에 쓰인 정원庭院이란 '조정의 업무를 대행하는 임시 관청'이란 뜻이 되며, 여기에 만청晩晴을 '뒤늦게 진상을 파악함'으로 읽으면, '조정의 업무를 대행하는 임시 조정은'이라는 문맥 속에 놓이게 된다.** '만청정원晩晴庭院'을 '뒤늦게 사태를 파악한 임시 조정'으로 읽으면, 이어지는 '미풍발微風發'을 '작은 소동이 벌어짐'으로 읽는 것은 어렵지 않을 것이다. 그런데 임시 조정은 왜 뒤늦게 사태를 파악하게 되었던 것일까? 이에 대한 답이 '홀송청향忽送淸香'이다.

위 화제가 난화에 쓰이는 것임을 감안하면 청향淸香은 당연히 난향이 되고, 갑자기 전해 온 난향 때문에 임시 조정에 작은 소동이 벌어지게 된 것이라 하겠다. 이 지점에서 우리는 난향이 '현장의 상황을 전하는 소식(정보)'이라는 의미와 관계된 것임을 다시 확인한 셈이다. 그렇다면 이어지는 '도죽래度竹來'는 무슨 뜻이 될까? 앞서 필자는 뒤늦게 조정의 업무를 대행하는 임시 관청에 작은 소동이 벌어졌고, 소동이 벌어지게 된 원인은 갑자기 전해 온 난향[忽送淸香] 때문이라 하였다. 그렇다면 난향(현장의 보고)이 뒤늦게 전해지게 된 이유가 무엇일까?

만청晩晴(뒤늦게 비가 갬)이다. 생각해보라. 청청晴은 '비가 그침'이란 의미이니, 역으로 비가 내리고 있었기에 비가 그쳤다는 말을 할 수 있는 것 아닌가? 결국 폭우(현장의 소식을 전함에 장애가 되는 요소) 때문에 위급한 전갈이 임시 조정에 늦게 도착한 것인데…… 뒤늦게 전해진 소식에 임시 조정은 동요하며 술렁거릴 뿐 별다른 움직임을 보이지 않는다. 이것이 어찌된 상황일까?

정원庭院(조정의 업무를 대행하는 임시 관청)에 뒤늦게 도착한 급박한 소식을 접하고도 즉각적인 조치를 취할 권한을 지닌 자가 없었기 때문

* 조선 말기 고종이 어린 나이에 옥좌에 오르자 생부 李昰應을 大院君이라 부르게 된 이유에서도 院에 내포된 의미를 읽을 수 있다.

** 『史記』의 天晴而見景星(비가 그쳐 하늘이 맑아지자 뭇별의 모습이 보이네)에서 별[星]은 '~을 판단하기 위한 기준'이 되고, 청청晴은 그 지표를 확인할 수 있게 된 여건으로 해석된다.

으로, 이는 모든 결정권을 대나무[竹]가 혼자 틀어쥐고 있었던 탓이다. 이미 조치를 취할 수 있는 적기를 놓쳐 한시가 급하건만, 절차[度]를 따지며 손을 놓고 있는 관료들의 무능함을 탓해야 할까, 아니면 무능할 수밖에 없도록 만든 법도法度가 문제였을까? 그것이 무엇이든 현장의 소식을 전하는 난향에 탄내가 섞여들수록 그 결과의 엄중함은 명령권자에게 귀착되게 마련이건만, 무능함을 권위로 가리려는 지도자일수록 권한을 나누려 들지 않으니 똑같은 문제가 반복될 수밖에……

정치는 생물生物이라 한다.

정치가 생물이라 함은 정치 상황이 계속 변하기 때문이고, 정치 상황이 계속 변한다 함은 아무리 좋은 처방도 적기를 놓치면 무용지물이기 때문이다. 이런 관점에서 최선의 통치행위는 생생한 정보를 통해 현실을 직시하고 현명한 판단을 내리는 것에서 비롯된다 하겠다. 그런데 정확한 정보는 종종 통치자를 불편하게 만들기에 우매한 통치자는 정확한 정보를 애써 외면하거나 심지어 정보를 차단하려 드는 경우도 있다. 이는 문제의 원인이 자신의 무능함에서 비롯된 탓도 있지만, 해결책을 제시할 수 없는 무능한 모습을 감춰야 권위를 유지할 수 있다고 생각하기 때문이기도 하다. 통치자의 부족함은 지혜를 빌려 메울 수 있으나, 실상을 왜곡하고 감추려는 시도는 해법을 찾아 개선할 기회조차 빼앗으니 범죄다.

石上寄生幾歲長　석상기생기세장
有人不願自吩芳　유인불원자분방

돌 위에 붙어살도록 허락받은 삶이 몇 해나 계속될까.
(나를) 취한 사람이 원하지 않으니 분부받은 향을 뿜어야 하리.

위 화제에 대해 '돌 위에 붙어산 세월이 몇 해인가. 사람이 있는 걸 원치 않고 스스로 향을 뿜어낸다네.'라고 해석하는 분이 많은데……위 화제에 담긴 시의詩意를 정확히 가늠하려면 우선 기생寄生이란 표현에 주목하여야 한다. 기생의 의미를 숙주에 붙어 자양분을 취하는 기생식물, 기생충 따위와 연결시키면 엉뚱한 길로 들어서게 되기 때문이다.* '부탁할 기寄'의 원뜻은 '소임을 맡기다'라는 의미로 주체가 객체에게 어떤 역할 따위를 대행하도록 허락함이란 뜻이고, 주체가 객체에게 의존하는 경우는 '의지할 기倚'라고 쓰는 것이 올바른 표기다. 예를 들어 기탁倚託은 주체가 객체에게 의존함이나, 기탁寄託은 주체가 객체에게 (소임 따위를) 맡겨둠**이란 의미가 된다. '倚'와 '寄'의 차이를 염두에 두고 '석상기생石上寄生'을 읽어보면 주체 격인 돌[石]이 객체인 난에게 돌 위에 살도록 허락했다는 의미가 되며, 이는 역으로 돌이 난에게 허락한 것을 취소할 수 있다는 의미인 까닭에 난과 돌이 함께하는 일은 돌이 결정하는 구조하에 놓여 있다 하겠다.

이제 '석상기생石上寄生'의 의미를 『시경』의 상징체계에 대입해보자. 『시경』 이래 수많은 문예작품에서 석石, 암岩, 애崖 등은 종친宗親 혹은 천자가 봉한 제후를 상징하니 '石上寄生'이란 '천자의 종친 혹은 제후가 난에게 어떤 소임을 맡기며 함께하도록 허락함'이란 의미로 바꿔 읽을 수 있을 것이다. 그런데 '石上寄生'에 이어지는 말이 '기세장幾歲長'이다. 이는 함께하던 돌과 난의 관계에 적신호가 켜졌다는 의미이다.

'몇 기幾'는 '위태로운 기미(낌새)'라는 의미를 내포하고 있는 글자임을 고려하며*** '기세장幾歲長'을 해석하면 '(우리의 관계가) 얼마나 지속될 수 있을지 걱정이다.'라는 뜻이 되어 현재완료형이 아니라 미래형임을 알 수 있다. 그렇다면 돌은 왜 함께하던 난을 불편해하게 된 것일까? 돌이 원하는 향과 다른 향을 난이 뿜고 있기 때문이다[有人不願自吩芳]. 이것이 무슨 의미인지 돌과 난의 상징을 대입해보자. 돌을 천자

* 사전에서도 寄生蟲이라 표기하고 있으나, 이는 글자의 원 의미와는 무관하다. 이러한 경우는 潰水라 표기함이 마땅하지만 噴水가 병용되는 것에서도 발견되는데…… 潰은 '물을 뿜어 올림'이란 뜻이나, 噴은 '질타하는 말을 내뱉음'이란 의미다. 오늘날 통용되는 표현을 기준 삼아 옛글을 읽으면 미로에 갇히기 십상이니 주의해야 한다.

** 『論語·泰伯』, 可以寄百里之命 '백리의 땅을 통치하도록 맡길 만하다.'

*** '몇 기幾'는 '적은[幺] 수의 군대가 지킴[戍]'이란 의미로 조짐, 낌새, 위태로움이란 뜻으로 쓰인다.

가 봉한 제후로, 난향은 '현장의 실상을 알리는 정보'로 바꿔 읽으면 지도자[石: 제후]가 난이 전하는 '현장의 실상을 전하는 정보'를 불편해한다는 문맥 속에서 해석되는데*…… 왜 이런 일이 벌어지게 된 것일까?

난은 현장의 정확한 정보를 통해 돌이 올바른 판단을 내릴 수 있도록 간언諫言을 올리는 것이 자신의 소임이라 여기고 있었으나 돌(지도자)은 백성들이 신뢰하는 난향을 앞장세워 자신이 원하는 것을 이끌어내기 위한 수단으로 쓰고자 하였기 때문이다. 한마디로 돌이 난에게 원했던 것은 소위 정권을 비호하는 관치 언론의 역할이었던 셈이다. 예나 지금이나 통치자는 듣기 싫은 말, 골치 아픈 충언보다 귀를 간질이는 달달한 속삭임에 이끌리기 쉽고, 얼굴이 화끈거려 차마 제 입으로 하지 못하는 말을 대신 짖어대는 자에게 고기를 던져주길 좋아한다.

인간은 누구나 무조건 내 편을 들어주는 사람 하나쯤 곁에 있었으면 하는 바람을 지니고 산다. 그러나 지도자라면 무조건, 언제나 늘 지친 심신을 추스르고 다시 싸움터에 나서기 위해 필요한 재충전의 시간에 국한시켜야 함을 잊어서는 안 된다. 편안함에 길들어져 눈꼬리가 처지고, 허벅지와 궁둥이에 살이 올라 말[馬]도 탈 수 없는 지경에 이르면 비웃음거리로 전락하기 십상임은 굳이 역사의 교훈이랄 것도 없다.

이런 점에서 '유인불원자분방有人不願自吩芳'이란 시구에 쓰인 '스스로 자自'를 지켜보는 마음이 복잡하다. 돌[石: 지도자]이 명령을 따르는 [吩: 命令吩咐] 향기[芳]를 스스로 뿜어내기 시작[自]했다는 뜻일까, 아니면 돌의 분부에 따라 난향을 뿜으라고 요구한 시점[自]부터 난이 돌과 언제까지 함께할 수 있을지 걱정하기 시작했다는 의미일까? 난향을 귀히 여기는 것은 난향이 난향다움을 지키고 있기 때문이며, 이것이 난향이 난향다워야 하는 이유 아니겠는가? 일찍이 공자께선

* '有人不願自吩芳'을 '石上寄生幾歲長'과 대구 관계를 맞춰 해석하면 '有人'이란 '石上寄生'하도록 허락한 사람, 다시 말해 천자가 봉한 제후[石]이며, '有人不願'은 '난이 사람을 원하지 않음'이란 뜻이 아니라 '돌 위에 난이 살도록 허락한 제후가 난을 원하지 않게 됨'이란 의미가 된다.

정치는 백성을 풍족히 먹이고 국방을 튼튼히 하여 백성의 신뢰를 얻는 것에서 시작되지만, 국가가 위기에 처하면 군대를 포기해도 백성은 먹여야 하고 백성을 굶기는 상황에서도 백성의 신뢰를 잃을 짓을 하지 않아야 앞날을 기약할 수 있다.[*]

* 『論語·顏淵』, 子貢問政 子曰 足食足兵民信之矣 子貢 曰 必不得已而去 於斯三者 何先 曰 去兵 子貢曰 必不得 已而去 於斯二者何先 曰 去 食 自古皆有死 民無信不立

고 하셨다. 통치자에게 굶주린 백성보다 두려운 일은 없을 것이다. 그런데 백성을 굶주리게 만든 통치자에 대해 백성들이 신뢰를 잃지 않는 일이 어떻게 가능할 수 있을까? 백성들이 굶주리게 된 원인을 정확히 알고 있기 때문이며, 통치자가 나라가 당면한 문제를 감추지 않고 백성들의 협조를 구했기 때문이다. 물론 통치자와 백성이 같은 수준의 정보를 공유하도록 하는 것이 항상 현명한 처치라 할 수는 없다. 그러나 통치자와 백성 간의 정보 차이는 통치자가 위기의 실체를 파악할 시간이 필요한 경우와, 백번 양보해도 통치자가 대책을 수립할 시간으로 국한시켜야 한다. 지도자와 구성원 간의 정보 격차가 클수록, 또 그것이 납득할 만한 이유 없이 누적될수록 지도자의 무능은 재앙으로 돌아오게 된다. 통치자가 백성을 믿지 못해 실상을 감추면서 백성이 지도자를 믿고 따르길 바라는 헛된 바람은 우매함을 넘어 부도덕의 소치일 뿐이다. 이것이 통치자가 난이 난다운 향을 뿜는 것을 고마워해야 하는 이유 아니겠는가?

지금까지 우리는 사군자를 군자의 풍모를 지닌 고아하고 충성스러운 선비의 상징이라 배워왔다. 그러나 사군자에 관용적으로 쓰여온 매, 난, 국, 죽의 화제畵題가 모두 같은 덕성을 추구하는 것도 아니었고, 피상적으로 알고 있던 군자의 풍모와도 큰 차이가 있음을 확인할 수 있었을 것이다. 특히 전통적 군자의 덕성이었던 인한忍寒(어려움을 견디며 절개와 뜻을 지키는)의 대표적 상징이던 소나무가 뽑혀 나간 자리에 새

로 옮겨 심어진 난과 국의 화제에 쓰인 내용은 충격적이기까지 하였다. 이러한 현상을 어떻게 해석하여야 할까?

혹자는 정확히 누구의 글에서 유래된 것인지도 불분명한 화제들을 근거로 사군자의 덕성을 훼손하려는 듯한 필자의 주장이 마뜩치 않을지도 모르겠다. 그러나 이러한 화제가 관용적으로 사용된다는 것 자체가 보편적이란 의미이니 결코 가볍게 여기며 무시할 문제가 아니라는 반증 아니겠는가? 이에 필자는 난화에 관용적으로 쓰여온 화제를 통해 간취해낸 난의 상징성을 '현장 상황을 정확히 알려주는 목소리(정보)'로 규정하고 이러한 상징성이 추사 선생의 난화에서도 발견되는지 추적해보고자 한다.

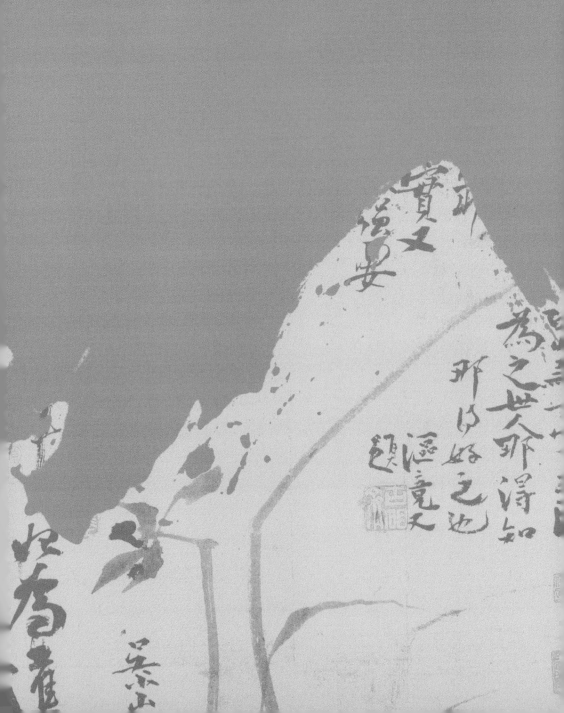

3부

불이선란不二禪蘭

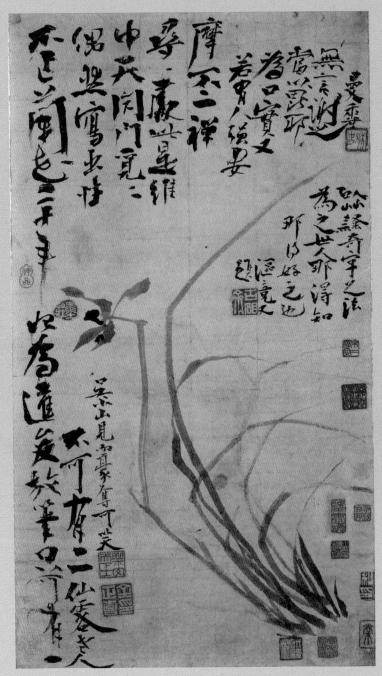

金正喜,〈不二禪蘭〉, 55×31.1cm, 개인소장

인연

—

因緣

한창 감수성이 예민한 중학생 시절.

　미술 교과서 한 귀퉁이에 웅크리고 있던 「불이선란不二禪蘭」과 처음 만났다. 명함 정도 크기의 작은 사진이었지만, 마치 쏘아보는 듯한 강렬한 눈빛을 가진 소녀와 시선이 마주친 것처럼 이유 없이 주눅 들게 만드는 구석이 있었다. 사실 그 당시에는 그 작품이 추사 선생의 작품인 줄도, 「불이선란」이라 불리는 줄도 몰랐지만, 강렬한 첫인상에 이끌려 자주 찾게 되었고, 그렇게 막연하게 「불이선란」의 느낌은 굳어져버렸다. 그 후 십 년쯤 지나 그것이 추사 선생의 작품임을 뒤늦게 알게 되었지만, 나는 「불이선란」과 마주할 때면 추사 선생보다 앙팡진 소녀의 눈빛을 먼저 떠올리곤 하였으니 첫인상은 쉽게 지워지지 않는 것인가 보다. 그로부터 또 몇 년이 지나, 대학에서 한국 미술사 수업을 맡게 되면서 귀동냥으로 배워온 「불이선란」의 화제畫題를 처음으로 직접 해석해 보았다. 그러나 그곳에는 오랜 정쟁政爭에 지친 푸석한 노인네가 봄볕을 시샘하며 갈라진 입술 사이로 뱉어낸 헛헛한 웃음소리만 울리고 있을

뿐이었다.

윤기 없는 담묵淡墨(흐린 먹물)을 거침없이 휘저어 난 한 포기 옮겨 심고 사금파리처럼 날카로운 농묵濃墨을 흩뿌려 울타리를 삼더니만, 정작 비통한 탄식도, 결연한 의지도 이미 무거워진 노인의 허세뿐이라니…… 오랜 짝사랑의 환상을 깨뜨리는 연인의 편지를 읽은 것처럼 차라리 읽지 말 것을…… 하는 후회와 함께 「불이선란」은 한때의 추억으로 묻혀버렸다. 이날의 씁쓸한 기억 탓인지 나는 동양화를 업으로 삼고 있지만 이후 문인화에 매력을 느낀 적도, 눈길 한 번 준적도 없었다. 그러나 인연은 예기치 못한 일을 만들어내기에 인연인가 보다. 작업실을 정리하며 우연히 펼쳐본 빛바랜 스케치북이 문제의 발단이었다.

거센 바람에 꺾이고 시들어가는 난엽을 떨치고 바람을 향해 고개를 치켜든 모습이 마치 백조 같다. 듬성듬성 깃털 빠진 찢어진 날개는 이미 비상할 능력을 상실했을지도 모른다. 바람이 백조의 본능을 깨운 것일까? 볼품없는 날개를 힘겹게 들어 올리도록 하는 힘은 본능일까 의지일까? 아니, 어쩌면 백조도 자신이 날 수 없음을 알고 있지만, 힘차게 날아오르던 날갯짓까지 잊고 싶지 않으려는 몸짓 아닐까? 그러고 보니 저 날카로운 글씨들이 백조를 가두고 있는 가시덤불이 아니라 백조의 격한 울음소리처럼 들린다.
캭 캭 캭…….

「불이선란」의 화제를 해석하며 실망하기 오래전, 나는 내 기억보다 훨씬 더 깊이 앙팡진 소녀의 눈빛에 빠져 있었나 보다. 한때나마 저리도 절절하게 빠져 있었던 젊은 날의 흔적은 게으른 환쟁이에게 엉뚱한 짓을 하도록 부추긴다.

나를 환쟁이가 되도록 만든 성격 탓인지, 나는 말과 느낌이 다른 곳

을 향하는 갈림길을 만나면 느낌을 통해 말의 이면을 살피는 버릇이 있다. 전문가들의 이견 없는 해석이고 나 또한 그렇게 읽고 확인해보았던 일이지만, 「불이선란」의 화제 글을 다시 확인해보고 싶어졌다. 그렇게 하는 것이 한때나마 온통 마음을 빼앗겼던 연인을 떠나보내는 자의 마지막 예의라 여겨졌기 때문이다.

不作蘭畵二十年　부작난화이십년
偶然寫出性中天　우연사출성중천
閉門覓覓尋尋處　폐문멱멱심심처
此是維摩不二禪　차시유마불이선

난 그림을 안 그린 지 20년 만에
우연히 본성의 참모습 그대로 난화를 쳐냈네.
문을 걸어 닫고 거듭하여 비교하며 찾고 찾은 곳
이것이 유마불이선의 증거일세.

추사 선생의 「불이선란」에 쓰인 위 7언시는 작품의 성격을 규명할 수 있는 가장 중요한 증거지만, 겨우 문맥을 엮어낸 해석들만 난무할 뿐 정확한 시의를 읽어내려는 깊이 있는 연구가 진행된 바 없다. '성중천性中天의 성性이 난의 性인지 추사의 性인지?' 또 우연히 '성중천'한 난 그림을 얻은 것과 유마의 불이선이 무슨 관계가 있다는 것인지? 심지어 성중천한 난 그림을 얻게 된 일련의 과정이 유마불이선의 증거인지, 아니면 우연히 성중천한 난 그림을 얻은 후 문을 걸어 닫고 작품을 세심히 살피고 있는 추사의 행위가 유마불이선의 증거인지? 어느 것 하나 분명히 연구된 바 없이 그저 「불이선란」이란 간판만 내걸고 손님을 부르고 있는 것이 한국 미술사학의 현주소다.

어떤 글이든 그 글에 내포된 의미를 가늠하려면 문맥을 가늠할 시금석이 필요하고, 이는 시의 경우에도 마찬가지다. 추사 선생은 위 7언시를 읽어낼 수 있는 시금석을 어디에 두었을까? 시에 사용된 시어詩語만으로도 뜻을 분명히 알 수 있는 부분은 유마불이선維摩不二禪뿐이니, 유마불이선을 시금석 삼아 해석하는 것이 정확한 길일 것이다. 그런데 문제는 추사 선생의 「불이선란」이 유마불이선의 증거라면, 이는 결국 선생이 석가모니 부처님의 참된 가르침을 깨우쳤다는 의미와 다름없고, 「불이선란」은 추사가 참된 불제자가 되었다는 증거가 되는 셈이니 난감하다.

추사 선생이 불교와 인연이 깊었다는 것은 잘 알려진 사실이다. 하지만 그렇다고 「불이선란」을 선생이 불제자가 되었다는 증거로 이해해도 되는 것일까? 혹자는 이 지점에서 '차시유마불이선此是維摩不二禪'이란 유마거사가 도달한 언어도단의 경지를 비유한 것일 뿐이라고 하실지도 모르겠다. 그러나 유마거사가 불법의 근본 진실은 언어문자로 설명할 수도 없고 마음으로 분별해서 알 수도 없는 언어도단言語道斷(말로 불법을 나타낼 수 없음), 심행처멸心行處滅(마음 작용이 끊어진 상태)의 경지를 침묵으로 표현한 것이라 하여도, 이 또한 불법을 참되게 닦기 위한 것 아니던가? 백번 양보하여 추사 선생이 유마거사의 행실을 본받아 불법 이외의 무언가를 구하고 있었다면, 유자儒者였던 선생은 무엇을 추구하기 위해 그리하고 있었다고 해야 할까?

임창순 선생은 이에 대해

유마불이선은 『유마경』 불이법문품에 있는 이야기다. 모든 보살이 선열禪悅에 들어가는 상황을 설명하는데 최후까지 유마는 아무 말도 하지 않았다. 이에 모든 보살들은 말과 글자로 설명할 수 없는 것이 진정한 법法이라고 감탄했다는 내용이다. (추사 선생이) 이

것으로 난화를 설명한 것은 곧 지면紙面에다 그리는 것보다는 마음속으로 체득하는 것이 난을 그리는 예술의 경지라는 뜻이다.*

* 『한국의 美』, 중앙일보사, 231쪽.

라고 풀이하며 선禪의 불립문자不立文字(문자로 기록된 불경만으로는 부처님의 진리를 깨달을 수 없다는 선종禪宗의 가르침)와 연결시켜 해석하였다. 그러나 이러한 해석이 옳다면 「불이선란」은 존재할 수도, 존재해서도 안 되는 논리적 모순과 직면하게 된다. 그런 까닭에 첫 연의 '부작난화이십년不作蘭畵二十年' 다시 말해 난 그림을 그리지 않았던 이십 년 세월이 오히려 유마불이선의 증거가 되고, 「불이선란」은 유마불이선을 깨트린 증거가 된다 하겠다.** 이에 이영재李英宰 선생은

이 화제는 지금까지 선禪에 이르는 방법을 찾아 헤매었으나, 무념무상의 마음 상태 즉 평정심의 상태가 선에 이르는 길이라는 가르침을 주는 문구이다. 선에 이르는 길이 먼 데 있는 것이 아니라 우리의 마음속 상념을 버리는 것에 있다는 뜻이다.***

** 미술사가 유홍준 선생은 임창순 선생과 견해를 함께하며 추사 선생이 「不二禪蘭」을 '말로 설명할 수 없을 정도로 뛰어난 난초 그림이 되었다는 것이다.'라고 자화자찬하였다 하였는데……불이법문이 그런 뜻이라면 불경조차 껍데기에 불과하건만, 추사는 「不二禪蘭」이 불경보다 가치 있다고 떠들고 있단 말인가, 아니면 추사가 언어도단의 경지를 이해하지 못했단 뜻인가? 유홍준, 『완당평전·2』, 학고재, 2002, 596쪽.

*** 이영재, 이용수, 『추사 정혼』, 도서출판 선, 2008, 212쪽.

라는 다소 색다른 견해를 내놓았지만, 이 또한 결국 추사 선생의 「불이선란」이 바른 선 공부를 위해 도움을 주고자 남겨진 것이란 말이 된다. 그러나 선에 대한 기초 지식만 있어도, 이러한 견해가 선의 정신과 정면으로 위배되는 것임은 상식에 속한다. 추사 선생은 분명히 '차시유마불이선此是維摩不二禪'이라 하였다. 다시 말해 추사가 유마의 불이선을 특정하여 언급한 것은 여타 보살들이 주창한 불이선과 달랐기 때문이며, 이는 역으로 유마의 방법이 가장 바람직한 수행자의 모습이란 의미 아닐까? 이러한 관점에서 『유마경維摩經』의 불이법문不二法門과 묵연무설默然無設이 어떤 배경하에서 거론된 것인지 확인해볼 필요가 있겠다.

(불이법문의 문제에 대하여) 여러 보살들이 함께하며 따를 수 있는
증거(기준)를 회합을 통해 얻고자 (그동안) 제각기 지혜롭다 규정
하고[知名] 따라왔던 여러 보살들이 각기 자신의 견해를 모두 발
표한 후 (보살들이) 일제히 문수보살께 '어찌하면 보살 명名이 깨달
음에 들면서도 불이법문할 수 있는가?' 묻자 이에 문수보살이 여
러 보살께 말씀하시길 '여러분의 말(주장)이 비록 모두 증거로서
옳다 하여도 내 뜻과 함께하는 자는(내 생각에 동의하는 자는) 여러
분의 이와 같은 설說(주장)을 비유하자면 이선二禪을 구하고 있다
고 할 것이다. 만약 각각의 보살들이 부처의 가르침[一]을 잘라내
고[切] 여러분의 법을 세워 (부처님의 깨달음에 대하여) 묻지도 않
고, 설법하지도 않고, 표현하지도 않고, 보여주지도 않으면서 불계
佛界에 붙어서 각자의 희론戲論을 일삼는(자칭 불제자라 칭하면서
부처님의 법문法文을 치열히 공부하여 부처님의 법을 전하는 의무를 등
한시한 채 자신의 설법을 앞세우는) 행위와는 구별해야 할 것이다.
이것을 증거 삼아야(불제자의 의무를 우선시하는 태도) 각자의 깨달
음을 위하여 선정에 들어도 불이법문이라 할 수 있다.'

문수보살이 보살들에게 재차 묻자 자기주장을 펼치는 자가 없었
다(모두 문수보살의 말에 수긍하였음). 마지막으로 문수보살이 유마
거사에게 '우리들은 각기 자신이 생각하는 바(불이법문에 대한 각
자의 견해)를 이미 모두 설하였으니 어진 자여 마땅히 (유마 당신
도) 어찌하면 보살 명이 깨달음에 들면서도 불이법문할 수 있는가
에 대하여 설해주길 바라오.'라고 청하였으나, 유마는 발언대에 오
르지도 않고 끝내 침묵으로 일관하며 아무런 설도 펼치지 않았다.
이에 문수보살이 말하길 '옳도다. 옳도다. (이것이 우리가) 함께해야
할 보살의 증거(태도)로다. (보살의) 증거가 진실해야 깨달음을 위
해 선정에 들어도 불이법문할 수 있고, 또한 부처님이 계신 불계

佛界에 적중하게 되나니 설법[言說]이 나뉘어 있지만, 이처럼 여러 보살의 법설의 증거가 (부처님의) 법과 함께하는 까닭에 (석가모니께서) 중생들에게 설법하시던 모임 가운데 있던 오천 보살이 모두 (제각각) 깨달음에 들고, 각각의 근기根氣에 따라 깨달음을 얻었지만, 불이법문할 수 있었던 것이다. (여러분의 설법이 부처님의 말씀을 온전히 전할 수 있는 자격을) 구비하였을 때 (여러분의 설법이 부처님의 가르침과 다름없음을) 증거할 수 있다. (만일 그런 상태로) 태어날 수 없으면 설법하는 것을 참아야 한다.'

如是會中有諸菩薩 隨所了知名別說已 同時發問妙吉祥言: "云何菩薩名爲悟入不二法門?" 時妙吉祥詰諸菩薩: "汝等所言雖皆是善 如我意者 汝等此說猶名爲二 若諸菩薩於一切法 無言無說無表無示 離諸戲論絶於分別 是爲悟入不二法門" 時妙吉祥復問菩薩無垢稱言: "我等隨意名別說已 仁者當說 云何菩薩名爲悟入不二法門?" 時無垢稱默然無說 妙吉祥言: "善哉! 善哉! 如是菩薩是眞悟入不二法門 於中都無一切文字言說分別 此諸菩薩說是法時 於衆會中五千菩薩 皆得悟入不二法門 俱時證會無生法忍"

무슨 이야기를 들으셨는지?

불제자가 깨달음을 구하고 깨달은 바를 중생에게 전함에 있어 그 깨달음의 근간이 부처님의 가르침에서 파생된 것임을 항상 잊지 말아야 하며, 자신의 설법이 부처님의 법을 증거하는 것임을 확신할 수 있기 전까지는 함부로 자신의 설법을 펼쳐서는 안 된다는 뜻이다. 또한 이를 위하여 불제자는 항상 부처님의 가르침을 통해 질문하고 부처님의 가르침을 통해 답을 구해야 이법문二法門(석가모니의 가르침과 다른 법문)의 죄를 범하지 않게 된다 한다. 왜냐하면 불제자가 자신의 법을 세우려

는 욕심을 앞세우는 것은 불제자
가 되려 함이 아니라 부처님의 명
성을 등에 업고 자신의 법을 설파
하려는 소치이며, 이런 까닭에 설
사 나름의 깨달음을 얻었다 하여
도 이는 불교가 아닌 또 다른 종
교일 뿐이라는 논리다. 결국 불이
법문이란 불교에서 이단의 법문
이 되지 않는 길(요건)을 밝힌 것
이라 하겠다. 그러나 흔히 불이법
문을 부처님의 가르침을 기록한
불경佛經과 조사祖師의 가르침이

敦煌壁畵〈維摩居士〉

* 불교의 진리는 불경이 아
니라 초대 조사 達磨를 계승
한 祖師들의 깨달음의 계보
를 통해 전해진다는 祖師禪
의 입장을 대변하는 대표적
주장으로 敎外別傳, 不立文
字, 直指人心이 있다.

다르지 않다는 의미로 해석하거나, 심지어 교외별전敎外別傳*이 진정한
깨달음에 이르는 길임을 주장하는 근거로 삼곤 하지만, 이는 『유마경』
의 내용과는 무관하다.

불이법문을 선악, 시비, 생사 등의 이원론적 차별심을 비운 공空과
중도中道로 설명하며 불심의 반야지혜로 일체의 자취나 흔적이 없는
깨달음과 연결시키는 것은 송대宋代 선종 특히 임제종臨濟宗에서 『벽
암록碧岩錄』과 『전등록傳燈錄』을 통해 전파된 견해일 뿐 『유마경』과는
무관한 것이니 오해하지 말아야 한다. 특히 『벽암록』 제84칙을 유마힐
이 문수보살에게 불이법문에 대해 질문하는 것으로 시작하여 마치 유
마힐이 불이법문 문제를 논의하기 위한 보살들의 회합을 주도하는 것
처럼 왜곡하고 나아가 불이법문의 방안을 유마힐이 제시한 것처럼 호
도하고 있으나, 이는 조사선祖師禪의 우월성을 주장하기 위하여 대승
불교 최고의 지혜의 상징인 문수보살文殊菩薩의 지혜(불경의 내용)보다
유마의 침묵이 깨달은 자의 모습에 가깝다는 주장을 피력하기 위한

해석일 뿐이다.* 유마힐의 미덕은 문수보살의 불이법문에 대한 견해를 듣자마자 자신의 설說(주장)을 피력하지 않고 곧바로 실천에 옮기는 참된 수행자의 자세에 있다.

『유마경』에 왜 불이법문에 대한 내용이 쓰여 있겠는가?

재가在家 불제자인 유마힐이 설파한 석가모니의 가르침도 불경으로 추인된 것임을 주장하기 위함 아니겠는가?

석가모니를 깨달음으로 인도한 스승은 없었다. 다시 말해 스스로 깨달은 자에게는 스승이 있을 리가 없지만 불제자가 되었다 함은 석가모니의 깨달음을 통해 깨달음을 얻고자 하였기 때문이니, 역으로 스스로 깨닫고자 한다면 애당초 불문佛門을 기웃거릴 필요도 없다는 논리다. 이것이 깨달음의 길이 반드시 석가모니를 통해야 하는 것은 아니겠으나 불제자는 그리 말하면 안 되는 이유다. 추사 선생의 「불이선란」에 쓰여 있는 7언시를 해석하고자 본의 아니게 비신자가 예민한 종교 문제까지 언급하는 무례를 범하였다. 그러나 종교적 차원과는 별개로 추사 선생이 유마의 불이선을 어떻게 이해하였고 유마힐이 취한 행동을 통해 증거 삼은 것이 무엇인지 추적할 수 있는 시발점이 되는 까닭에 다소 설명이 장황하였음을 양해해주시길 바란다.

추사 선생은 고증학에 조예가 깊었다.

이는 선생이 어떤 논지를 세움에 있어 믿을 수 있는 문헌과 이성적 판단을 통해 논리체계를 구축하는 학풍에 익숙하다는 의미다. 이러한 추사 선생이 유마의 불이선을 무엇을 근거로 어떻게 이해하게 되었을까? 『유마경』과 이성理性이다. 그러니 추사 선생의 「불이선란」에 쓰인 '차시유마불이선此是維摩不二禪(이것이 유마의 불이선의 증거일세.)'을 불립문자不立文字나 언표 불가능의 영역으로 밀어 넣는 해석은 「불이선란」을 가장 추사답지 않게 풀어내는 몰상식한 짓은 아닌지 자문해보

* 추사는 '백파망증 15조'에서 불경 원본이 漢譯 과정에서 번역의 주체에 따라 本意가 오도되고 佛說이 삽입되었음을 지적하며, 심지어 선종의 일부 학설은 의도적으로 역사적 사실을 왜곡하였다고 비판하였다.

길 바란다. 추사 선생은 '백파망증白坡妄證 15조'를 통해 조사선祖師禪 우위의 실천 체제를 구축하고자 하였던 백파긍선白坡亘璇(1767-1852)과 격렬한 논쟁을 하였음은 잘 알려진 사실이다. 그 조사선의 핵심이 불립문자고, 불립문자의 근원에 가섭迦葉의 염화미소拈華微笑(석가모니의 이심전심 이야기)와 유마의 불이법문이 있기 때문이다.

추사는 「불이선란」의 제화시에서 '이것이 유마의 불이선의 증거이다[此是維摩不二禪].'라고 명시하였고, 이를 '우연히 그려낸 성중천[偶然寫出性中天]'한 난화와 연결시켰다. 고증학의 대가 추사 선생께서 『유마경』에 문수보살이 언급한 불이법문, 다시 말해 불가의 이단이 되지 않기 위해 자신의 설법을 내세우고 싶은 욕구를 자제하고 부처님의 깨달음을 닦는 참된 수행자의 자세를 실천한 유마힐의 모습이 왜 쓰이게 된 것인지 몰랐을 리는 없을 것이다. 그렇다면 추사 선생은 성중천한 난화를 그리기 위해 '20년간 난화를 그리지 않았다[不作蘭畵二十年].'는 뜻이 되는데…… 그러나 유마는 자신의 설법을 자제하였을 뿐 부처님의 가르침을 참되게 깨닫기 위해 용맹정진하였을 것이다. 그런데 추사는 참된 난 그림을 그리기 위해 20년간 난화를 그리지 않았다는 고백을 하고 있는 격이 아닌가? 이것을 어떻게 설명할 수 있을까? 추사가 취한 행동을 유마힐이 묵연무설默然無說(끝까지 침묵으로 설하지 않음)한 이유와 겹쳐보면 '나는 아직도 나의 난화를 타인들에게 내보일 준비가 덜 되었다.'는 의미가 되고, 그 준비가 덜 된 기간이 20년에 해당한다 하겠다. 그러나 자신의 어설픈 난 그림을 타인에게 내보이지 않는 것과 난 그림을 연마하는 일은 별개의 문제 아닌가? 결국 보다 근원적 문제가 있을 텐데…… 그것이 무엇일까?

부작난화

不作蘭畵

그렇다니 그런 줄 알았다. 아니 이 또한 구차한 변명일 뿐이다. 단지 친절히 정리해놓은 해설서를 읽고 고개 끄덕이며 서둘러 외운 것에 불과한 것이었는데, 마치 내 눈으로 직접 확인하며 읽고 해석한 결과인 양 침을 튀겨가며 떠들고 우쭐대기까지 하였으니 달리 누구를 탓하겠는가? 답답한 마음에 「불이선란」에 어지럽게 쓰인 화제를 떠듬떠듬 더듬기 시작한 것이 문제의 발단이었다. 돌이켜 생각해보면 필자의 실력으로 휘몰아치듯 거칠게 휘갈겨 쓴 추사 선생의 빠른 호흡을 따라가려 한 시도 자체가 턱없는 짓이었다. 그런데…… 첫 호흡부터 이상하다.

'부작난화이십년不作蘭畵二十年'.
입은 배우고 익힌 대로 저절로 읽고 있는데 눈이 아니라고 한다.
'부작不作…… 지을 작作?'
필자가 비록 서체 전문가는 아니지만 '이게 뭐야……'라는 소리가 절로 나왔다. 몇 번을 따져보고 써봐도 분명히 '부작不作'이 아니라 '부

정不正'이라 쓰여 있으니, 아무리 권위 있는 학자들의 친절한 해석과 깔끔한 활자로 끌어당긴다 하여도 못 본 척 외면할 수도 없고, 난감할 따름이다. 그러나 원작과 다른 글씨로 읽고 해석하는 것이 추사의 작품을 이해하는 데 무슨 도움이 되겠는가? 부정난화不正蘭畵가 무슨 뜻인지 명확히 설명할 수 없다고, 혹은 문맥이 잡히지 않는다고 글자를 바꿔 읽는 짓이 누구를 위한 것이란 말인가? 그러나 필자가 확인해본 30여 종의 추사 연구서는 한결같이 '부정난화不正蘭畵'를 '부작난화不作蘭畵'로 읽고 있었고 심지어 일부 연구자는 아예 작품 제목까지 「부작난不作蘭」이라 명명할 정도였다. 현실이 이러하니 어쩌겠는가? 부족한 역량이지만 모르는 것은 배워가면서라도 파헤쳐볼 수밖에…….

처음부터 근거 없는 맹신이었다.

'난 그림을 그리지 않은지 20년 만에[不作蘭畵二十年]'라고 읽었을 뿐 우리는 추사 선생이 왜 20년 동안이나 난화를 그리지 않았고 20년 만에 왜 또다시 난화를 그리게 된 것인지 설명하려 들지도 않았고, 설명할 수도 없었다. 범부凡夫의 인생도 20년 세월은 담배 한 대 피우며 건너갈 만큼 가볍지 않건만 한 시대를 이끌었던 대표적 문예인의 20년 절필을 이토록 가볍게 여겨왔다니 믿어지지 않는다.

그동안 부작난화不作蘭畵로 읽어온 것이 부정난화不正蘭畵였음을 확인한 순간 '난을 그리다'로 읽을 수 있었던 동사動詞가 사라져버렸다. 이는 부정난화와 대구 관계에 있는 우연사출偶然寫出, 폐문멱멱閉門覓覓, 차시유마此是維摩도 모두 명사구로 해석해야 한다는 의미다.

부정난화가 무슨 뜻이 될 수 있을까?

부정不正은 '바르지(옳지) 못함'과 '일정하지 않음[不定]'의 의미로 읽을 수 있으니 부정난화는 '바르지 못한(엉터리) 난 그림'이 될 수도 있고 '일정하지 않은 방식으로 그린 난 그림'으로 해석할 수도 있다.* 추

* '바를 정正'은 '정할 정定'의 의미로도 읽는다.『周禮·天官宰夫』, 令群吏正歲會

사 선생은 부정난화를 무슨 의미로 쓴 것일까? '부정난화이십년不正蘭
畵二十年'에 이어지는 시구가 '우연사출성중천偶然寫出性中天'이니, '일정
치 않은 방식으로 난 그림을 그린 지 20년 만에 우연히 성중천한 난화
를 쳐냈네.'라는 매끄러운 문맥이 잡힌다. 그런데 어떤 기준 없이 난 그
림을 20년간이나 그린 결과 우연히 걸작을 얻었다며 기뻐하는 추사의
모습은 '이것이 유마의 불이선의 증거일세[此是維摩不二禪].'와 배치되는
것이 문제다. 생각해보라.

유마힐이 불이법문하기 위하여 자신의 설법을 자제하고 무엇을 깨닫
고자 침묵하였던 것인가? 불이법문을 추구한다는 것 자체가 석가모니
의 가르침을 모본으로 삼아 깨닫고자 함이고 결국 유마의 깨달음이란
부처님의 가르침을 제대로 이해하는 것과 진배없지 않은가?* 그렇다면
결국 추사가 언급한 부정난화는 '법도에 맞지 않는 엉터리 난 그림'으
로 해석할 수밖에 없는데…… 엉터리 난 그림이라니 당황스럽다.

* 禪家에서는 인간은 스스
로의 노력으로 成佛할 수 있
다며 神의 구원을 비는 여타
종교와 차별성을 부각시키곤
한다. 그러나 성불에 이르게
하는 깨달음을 석가모니의
가르침 밖에서 스스로 구하
고자 하면 불교에 귀의할 필
요가 없을 것이다. 결국 불제
자가 '깨달았다' 함은 부처
님의 가르침을 온전히 알게
되었다는 것으로, 이는 인간
의 언어로 기록한 佛經의 한
계를 극복한 결과이지만 그
렇다고 불법 바깥의 것도 아
니다. 손오공이 권두운을 타
고 신나게 날아도 부처님 손
바닥 안에 있다지 않던가.

不正蘭畵二十年　부정난화이십년

偶然寫出性中天　우연사출성중천

閉門覓覓尋尋處　폐문멱멱심심처

此是維摩不二禪　차시유마불이선

(법도에 맞지 않는) 엉터리 난 그림과 함께한 지 20년 만에 우연히
(하늘과 짝을 이룬) 성중천한 작품이 나왔네. 문을 걸어 닫고 구하
고 또 구하며 비교하고 비교하여 결정하나니〔處〕 이것이 증거하는
바 유마의 불이선일세.

두 번째 연에 쓰인 성중천性中天을 글자 그대로 '성性이 하늘에 적중
함'으로 읽으면, 성은 추사의 性인가 아니면 난蘭의 性이라 해야 할까?

전자를 따르면 「불이선란」은 추사의 천성이 발현된 개성적인 난 그림
이 되지만 이는 유마의 불이선의 증거가 될 수 없다는 것이 문제다. 생
각해보자. 추사의 성이 발현되는 것은 그것이 아무리 하늘에 적중한
것이라 하여도 이는 추사에게서 나온 것일 뿐이며, 이를 유마불이선을
통해 읽으면 유마힐의 성이 불성佛性에 적중한 것과 마찬가지가 된다.
다시 말해 유마힐의 성이 불성에 적중함에 부처님의 가르침이란 매개
체가 필요 없다는 생각이 이선二禪(부처님의 가르침과 다른 법: 이단)인데,
그것이 어찌 유마불이선의 증거가 될 수 있겠는가? 이러한 관점에서
우연사출偶然寫出의 의미가 간단하지 않다.

　우연偶然을 '우연히'라는 의미와 달리 '짝을 이룬 결과'로 읽어 사출
寫出과 연결시켜주는 방법이 있다. 무슨 말인가? 하늘과 땅, 이理와 기
氣처럼 짝[偶]을 이룬, 다시 말해 「불이선란」이 비록 추사의 손을 통하
여 발현되었지만 이는 난을 매개로 하는 까닭에 추사의 성과 난의 성
이 합해진 것이어야 하고, 이것이 하늘에 적중[中天]한 것일 때 비로소
유마불이선의 증거와 접점이 만들어진다 하겠다. 한마디로 「불이선란」
은 천·지·인이 합해진 증거가 되는 셈이며, 이때 난의 성은 천명을 전
하는 매개체이자 지地인 셈이다. 이런 관점에서 문맥을 잡으면 '폐문멱
멱심심처閉門覓覓尋尋處'는 (20년간) 두문불출한 채 수많은 엉터리 난
그림[不正蘭畵]을 비교하고 추려내며 방법[處]을 구하고 있었다는 의미
가 된다. 그런데 추사 선생이 20년간이나 찾고자 한 것이 대체 무엇일
까? 혹자는 추사 선생만의 독자적 난화 아니냐고 반문할지도 모르겠
다. 그러나 추사 선생이 자신만의 난화를 위하여 20년간 두문불출한
채 난 그리기에 몰두했다는 것은 상상도 할 수 없는 일이다.* 물론 과
장이 섞인 시적 표현일 수도 있다. 그러나 '폐문멱멱심심처閉門覓覓尋尋
處'의 '머무를 처處'를 장소가 아니라 '~을 결정함'의 의미로 읽으면 작
품을 판별하는 어떤 기준이 필요하다는 것이고, 그래서 '심심처尋尋處'

* 「불이선란」을 추사의 일흔
살 무렵 말년 작이라 보고
자신만의 난화를 정립시키
기 위해 20년간 두문불출했
다면 그 말은 곧 쉰 살부터
그리했다는 것인데…… 이
나이 때 추사는 성균관 대
사성 직을 맡는 등 안동김씨
들과 날카롭게 대치하던 괄
괄한 정치가였다.

라 하였던 것이다.

'찾을 심尋'자는 원래 '무엇이 법도에 맞는 것인지 비교하여 선택함'
이란 의미가 내포된 글자로 '좌우를 두리번거리며 찾음'이라는 뜻이
다. 다시 말해 '심심尋尋'이 붓이 남긴 흔적을 면밀히 관찰하며 비교하
는 행위이든 작품이 주는 전체적인 느낌이든 분명한 것은 구하고자 하
는 무언가에 적합한 것인지 판단할 수 있는 기준이 필요하다는 것인데
…… 그것이 무엇일까? 그것이 무엇이든 '엉터리 난 그림[不正蘭畵]'이
라 판정했다 함은 엉터리임을 단정할 수 있는 추사 선생 나름의 기준
이 이미 있었다는 뜻이고, 선생은 '법도에 맞는 난 그림[正蘭畵]'이 무엇
인지 알고 있었다는 의미기도 하다. 그렇다면 추사 선생이 20년간 엉터
리 난 그림과 함께한 이유는 선생만의 독창적 난화를 추구하였기 때문
이 아니라 성에 차는 작품을 그려내지 못한 탓이라 해야 할 것이다.

이 지점에서 유마힐이 자신의 설법을 행하고 싶은 욕구를 자제하고 수
행자의 본분에 충실하였던 이유와 추사 선생이 보인 행동을 겹쳐보자.

◎ 유마힐은 왜 침묵할 수밖에 없었는가?

석가모니의 가르침을 온전히 깨우치지 못했기 때문이다.

◎ 그렇다면 유마힐은 언제 자신의 설법을 행할 수 있었을까?

석가모니의 가르침을 온전히 깨우치고자 하였던 목표에 도달한 이후
이다.

무슨 말인가? 추사 선생은 유마힐이 석가모니의 가르침을 온전히 터
득하는 데 목표를 두었던 것처럼 선생 또한 나름의 목표가 있었을 테
고, 그 기준에 도달하지 못한 난화를 '엉터리 난 그림[不正蘭畵]'이라 부
르며 20년간 그 목표에 도달하고자 노력했었다는 의미 아닐까? 이런
관점에서 접근하면 추사 선생이 모본으로 삼을 만한 특정인의 난화를
떠올려보게 되지만, 필자는 아직 「불이선란」처럼 독특한 작품의 모본

이라 여길 만한 작품을 본 적이 없다. 또한 추사 선생이 특정인의 작품을 모본으로 하여 닮게 그리고자 하였다면 이는 선생이 '난화는 화법으로 그려서는 안 된다.'고 주장했던 일이 모두 파렴치한 짓이 된다. 결국 특정인의 화법을 기준으로 삼았을 리는 없을 텐데…… 그렇다면 특정인의 화격畵格을 방倣한 것이라 해야 할까?* 그렇다고 할 수도 있겠지만 석가모니의 깨달음을 모본으로 둔 유마힐과 비교할 때 특정인의 화격을 익히고자 20년 세월을 바친 추사 선생이 너무 초라하지 않은가? 그처럼 대단한 난화의 대가가 누구란 말인가? 단언컨대 없다. 그렇다면 추사 선생은 '엉터리 난 그림'을 판별하는 기준점을 혹시 난화의 범주 혹은 문예의 범주 바깥에 두고 있었던 것은 아니었을까?

* 倣은 타인 작품의 기법을 모방하는 것과 달리 위대한 작가의 작품에 서린 정신과 흥취를 자기화하는 것을 뜻한다.

혹자는 이 지점에서 추사의 「불이선란」을 해석하기 위한 기준점을 난화, 나아가 문예의 범주 밖에서 찾고자 하는 필자를 향해 「불이선란」을 문인화가 아니라 할 참이냐?'라고 반문하실지도 모르겠다. 그러나 문인화이기에 추사가 「불이선란」을 통해 도달하고 싶었던 기준점을 문예의 범주 밖에 둘 수 있는 것이다. 이 문제에 대한 보다 심도 있는 논의는 추사 선생의 여타 난화를 해석하며 다시 논하기로 하고, 우선 문인화의 범주에서 접근해보자.

추사 선생의 난화를 문인화의 범주에서 해석하면 선생은 당연히 형사形似보다 사의寫意를** 중시했을 것이고, '엉터리 난 그림'의 기준 또한 사의성의 연장선상에 위치하고 있을 것이다. 그런데 추사 선생의 난화가 독특할수록 선생이 난화에 담아둔 사의성에 점점 더 접근하기 어려워지는 문제가 야기된다. 다시 말해 추사의 난화가 아무리 독특하고 끝 모를 사의성의 산물이라 하여도 어떤 형태로든 사의성을 전달할 소통 방식이 없다면 아예 사의성 자체를 거론할 수조차 없게 되고, 아무도 알아볼 수 없는 사의성에 가치를 부여하는 웃지 못할 짓을 용인하는 꼴이 된다. 이런 까닭에 사의성에 의존하는 작품일수록 오히려 소

** 寫意는 표현 대상의 외형을 닮게 묘사하려는 形似의 반대 개념으로, 작가의 뜻을 표현 대상에 투영시키는 것을 形似보다 중시하는 동양화식 접근법이라 하겠다.

통 방식을 정교하게 다듬게 마련이며, 이때 필요한 것이 개념과 상징이다. 이런 관점에서 추사가 언급한 '엉터리 난 그림[不正蘭畵]'에 대한 기준을 세우려면 우선 무엇을 '법도에 맞는 난 그림[正蘭畵]'이라 할 수 있는지 공자의 정명론正名論을 통해 가늠해보고 난이 어떤 상징과 비유를 통해 묵난화로 구현된 것인지 그 유래부터 살펴보는 것이 필요하겠다.

부정명난화

不正名蘭畵

노자 『도덕경道德經』은 도道와 이름[名]의 관계에 대해 언급하며 시작
한다.

道可道 非常道	도가도 비상도
名可名 非常名	명가명 비상명
無名 天地之始	무명 천지지시
有名 萬物之母	유명 만물지모
故常無 欲以觀其妙	고상무 욕이관기묘
常有 欲以觀其徼	상유 욕이관기요
此兩者同 出而異名	차양자동 출이이명

도를 도라고 말하면 늘 그러한 도가 아니고
이름을 이름이라 말하면 늘 그러한 이름이 아니다.
이름이 사라짐은 천지와 함께 시작함이요,

이름을 취함은 만물과 함께하는 어미다.

이런 까닭에 늘 그러함을 없애고자 함은 대단한 위업의 꽃봉오리를 그곳에서 보았기 때문이며

늘 그러함을 취하고자 함은 대단한 위업을 그곳에서 구할 수 있기 때문이다.

이 둘은 같은 것이나 어디서 비롯된 것인가에 따라 이름이 달라진다.[*]

무슨 내용인가?

인간은 진리[道]를 개념화[名]하여 이해할 수밖에 없는 까닭에 진리의 편린을 진리라 규정하게 되고, 이러한 인간의 한계 탓에 인간이 만물을 이해하는 방식도 개념[名]에 의존하게 마련이란다. 인간이 만물을 이해하는 방식에 따라 이름이 정해지는 까닭에 이름이 정해졌다 함은 만물에 대한 개념이 정해졌다는 뜻이지만, 인간은 온전한 진리를 개념화할 수 없기에 새로운 증거가 제시되면 기존에 정립된 개념이 바뀌게 되고 개념이 바뀌면 이름 또한 바뀐다는 것이다. 이런 까닭에 기존의 이름이 사라지는 현상은 천지와 함께 새로운 시작을 하고자 함이고 새 이름을 취했다 함은 만물과 함께 새로운 개념을 정립하기 위함이니, 변화를 믿는 자는 새로운 가능성을 보았기 때문이고 변화를 거부하는 것은 기존의 틀 안에서 구하고자 하기 때문이다. 새로운 변화를 추구하든 기존의 틀을 지키고자 하든 이는 수단일 뿐이고, 목표는 대단한 위업을 이루기 위한 것으로 같지만 그 추구하는 것이 어디서 비롯된 것인가에 따라 각기 다르게 부를 뿐이란다.[**]

필자의 해석이 기존 『도덕경』과 다른 것에 대해 혀를 차는 분이 많으시리라 생각한다. 『도덕경』 해석에 대한 논의는 차후 기회가 있을 때 논하기로 하고, 본고에서는 인간이 무언가의 이름[名]을 정하는 일은 개념의 소산이며, 이름은 개념의 변화에 따라 달리 정해질 수 있다는 점

[*] 이 부분에 대하여 일반적으로 '도를 도라고 말하면 늘 그러한 도가 아니고, 이름을 이름이라 말하면 늘 그러한 이름이 아니다. 이름 없음은 천지의 시작이고 이름 있음은 만물의 어미다. 그러므로 늘 그러함이 없음에서 그 묘함을 보고자 하고 늘 그러함이 없음에서 그 가장자리를 보고자 한다. 이 둘은 같은 현상에서 나와 이름을 달리하였으니……'라고 해석한다.

[**] 無名 天地之始 有明 萬物之母는 '아버지 날 낳으시고 어머니 날 기르시니……'와 같은 뜻으로, '어미 母母'는 '길러내는 존재'를 비유한 것이며 '볼 觀'은 단순히 본다는 뜻이 아니라 '대단한 것을 봄'이란 의미가 내포된 글자다.

부정명난화 105

만 취하기로 하자. 그런데 이름이 개념의 결과라면 그 개념은 누구에 의해 정립되는 것일까? 만인의 생각을 규합할 수 있는 똑똑하고 힘 있는 누군가에 의해 정해지게 마련이다. 그렇다면 개념으로 무언가를 규정하고 개념이 실체를 대신하게 되면 무슨 일이 벌어질까? 실체를 개념에 따라 판단하게 되는 까닭에 개념을 통해 정해진 이름이 실체를 판단하는 기준이 되고 그 기준에 따라 선악과 귀천 나아가 천명까지 이끌어낼 수 있게 된다. 그러니 개념[名]을 통해 기준을 세운 자는 힘을 얻고 개념을 통해 정립된 이름은 통치를 위한 유용한 수단이 된다.

『논어·자로子路』편에 정명正名(바른 이름: 올바른 용어)에 대한 공자의 견해가 쓰여 있다. 자로가 공자께서 정치를 행하게 되면 가장 먼저 무엇을 하겠냐고 묻자 공자께서는 '반드시 용어를 바르게[正名] 세우는 일부터 해야 하지 않겠느냐?'고 하셨고, 자로는 중요한 일도 많은데 왜 하필 정명이냐고 되물었다. 그러자 공자께서는

> 이름이 법도와 다르면 백성들의 말이 순리를 벗어나고, 백성들의 말이 순리를 벗어나면 일이 법도에 따라 완성되지 못하고, 일이 잘되지 않으면 법도에 맞는 나라의 예악제도가 흥할 수 없고(문화가 쇠해짐), 예악제도가 흥하지 못하면 형벌과 예악이 따로 놀며(형벌의 기준이 모호해짐), 형벌이 적절치 못하면 백성들은 손발을 어디에 두어야 할지 모르게 된다(형벌이 무서워 아무런 행동도 하지 않으려 한다). 이런 까닭에 군자는 이름과 함께하며 반드시 백성들의 언로를 열어두어야 한다. 백성들의 말과 함께하면 반드시 행하도록 할 수 있으니 군자가 백성들의 말이 되면(백성들의 말을 대변하면) 그곳에는 변명이 없는 까닭에 이미 이루어진 것과 진배없지 않겠느냐?*

* 이 부분에 대한 일반적 해석은 '용어 사용이 바르지 아니하면 말이 이치에 맞지 않고 말이 이치에 맞지 않으면 일이 잘될 리 없고, 일이 잘되지 않으면 예악이 제대로 행해지지 못하며, 예악이 제대로 시행되지 못하면 형벌이 적절치 못하게 되고, 형벌이 적절치 못하면 백성이 (불안에 떨며) 손발을 어디에 두어야 좋을지 모르게 된다. 그러므로 군자는 하나의 용어를 사용하여 반드시 (이치에 맞게) 말해야 하며, 이치에 맞는 말은 반드시 실행할 수 있다. 군자는 그 말을 표현함에 조금도 소홀함이 없을 뿐이니라.'라고 한다.

名不正則言不順 言不順則事不成 事不成則禮樂不興 禮樂不興則刑罰不
中 形罰不中則民無所措手足 故君子名之必可言也 言之必可行也 君子於
其言 無所苟而已矣

라고 하셨다. 수많은 인간이 모여 살 수 있게 된 것은 말[言語]로 소통
할 수 있기 때문이고, 이름[名]은 개념을 압축한 약속이므로 잘못된 용
어[不正名]가 난무하면 개념이 흔들리게 되며, 개념이 흔들리면 뜻이
모호해져 소통 장애가 생겨나고, 소통에 문제가 생기면 사회적 합의(규
칙)를 제각각 유리하게 해석하며 다툼이 생겨나게 마련이니, 정치는 정
명正名을 세우는 것에서 시작하여 정명이 원활히 흐르도록 하는 것으
로 유지되는 법이다.

　추사 선생의 「불이선란」에 쓰인 7언시는 '부정난화不正蘭畵(엉터리 그
림)'라 규정하며 시작된다. 또한 필자는 앞서 추사 선생이 언급한 '엉터
리 난 그림'의 의미를 다각도로 검토하였으나 7언시의 전체적 문맥과
논리적 당위성을 모두 충족시키고자 하면 문예의 범주 바깥에서 '엉
터리 난 그림'의 의미를 찾아야 할 것이라 주장한 바 있다. 「불이선란」
에 분명이 부정난화不正蘭畵라 쓰여 있음에도 수많은 연구가들이 부정
난화 속에서 '부정명不正名'을 읽어내지 못했기에 '부정명난화不正名蘭
畵'의 의미를 도출해내지 못했던 것이다.
　무슨 말인가?
　난蘭이라는 말을 백 번 읊고 천 번을 써도 없던 난이 갑자기 실재하
게 될 수는 없다. 난이라는 말은 개념을 통해 실재하는 난을 떠올리게
하는 이름[名]에 불과하기 때문이다. 아직 이해가 되지 않는 분은 부정
난화不正蘭畵 대신 부정죽화不正竹畵, 부정송화不正松火, 부정용화不正龍
畵……를 해석해보시길 바란다. 그것이 대나무든, 소나무든. 용을 그린

그림이든 죽, 송, 용은 이름일 뿐 아닌가? 부정난화不正蘭畵의 '난초 란蘭'자 속에는 명란名蘭(난이라 이름 붙임)이란 의미가 이미 내재되어 있는 까닭에 난은 곧 명名이 되는 셈이다. 추사 선생이 「불이선란」에 써넣은 '엉터리 난 그림[不正蘭畵]'의 의미는 '엉터리 난 그림으로 규정된[不正名蘭畵]'이란 뜻으로 읽어야 할 것이다. 그렇다면 누가 '엉터리 난 그림'이라 규정하였던 것일까? 누구나 '엉터리 난 그림'이라 할 수는 있다. 그러나 이는 개인의 견해에 불과한 탓에 이름[名]이라 할 수 없으며 '엉터리'와 '난'의 개념을 합해준 것일 뿐이다. 다시 말해 부정난화不正蘭畵를 이름처럼 사용하려면 무엇을 정난화正蘭畵라 하는지 규정해야 하며, 그것을 정하고 통용되도록 하는 공적公的인 힘을 통해 일반화시켜야 한다.

공자께서는 '군자는 정명과 함께하며 반드시 백성의 언로를 열어두어야 하고 백성의 말과 함께하면 반드시 행하도록 해야 한다(백성의 의견을 받아들였으면 그대로 행할 수 있도록 해주어야 한다).'고 하셨다.* 사회적으로 공인된 이름(개념)은 지도자에 의해 규정되고 유지되어야 한다는 뜻이다. 이러한 공자의 주장은 맹자孟子와 순자荀子로 이어졌고, 순자는 이를 정명론正名論으로 체계화하여 논리학으로 발전시켰다.** 추사 선생이 정명론을 몰랐을 리는 만무하니 선생이 '엉터리 난 그림[不正蘭畵]'이라 칭했다 함은 결국 '국가에서 공인받지 못한 난 그림'이란 의미일 것이다. 혹자는 이 지점에서 개인의 문예활동 소산인 난 그림도 국가의 공인이 필요하냐고 반문하실지도 모르겠다. 물론 난화를 그리는 것은 개인의 문예활동이다. 그러나 문인화가 사의성을 중시한다 함은 사회적 약속인 상징체계를 통해 뜻을 전하고 상징은 언어로 환원될 수 있는 까닭에 사회적 약속, 다시 말해 개념을 압축한 이름[名]과 같은 방식으로 소통되는 점을 간과해서는 안 될 것이다. 공자께서는 '예악이 흥하지 못하면 형벌이 법도에서 어긋나게 된다[禮樂不興則刑罰不

* 공자께서 제나라 景公의 물음에 君君臣臣 父父子子라 한 대목과 觚에 대해 언급한 부분도 正名과 관계된 부분이며, 『韓詩外傳』 卷5에서 빌리다[假]와 취하다[取]의 차이를 언급한 부분도 正名을 언급하신 것이다. 또한 많은 경서들이 하나같이 용어를 바로잡으며 논리를 이끌어내는 이유도 正名이라 하겠다.

** 순자는 명칭의 개념이 바로 서야 올바른 논리가 성립될 수 있고 나라를 바르게 다스릴 수 있다는 지론을 펼쳤다. 명칭을 부여하는 방법과 그 의의를 설명하며 大共名과 大別名의 개념을 제시하는 등 논리학의 초석을 놓았다.

中.'고 하시며 정명의 필요성을 역설하셨다. 그 예禮가 어떻게 표현되는 가? 약속된 행위를 절차에 따라 행함으로써 뜻을 간접적으로 전하는 것인데, 상징 없이 예禮를 어찌 세울 수 있겠는가?

미술사학자들에 의하면 묵난화는 남송 말南末末·원대초元代初의 인물 정소남鄭 所南(1241-1318)이 망국에 대한 변함없는 충절의 상징을 담아 묵난화법을 창시한 것에서 기원하였다고 한다. 정소남은 몽고 족이 세운 원나라의 녹錄을 먹지 않겠다 는 뜻을 담아 자신의 호를 사초思肖라 짓 고 유명한 노근란露根蘭*을 그려 망국의

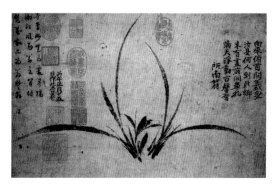

鄭思肖, 〈露根蘭〉, 25.7×42.4㎝, 大阪시립미술관

백성으로 전락한 자신을 뿌리 내릴 땅이 없는 난에 비유하였던 것이 다. 이러한 정소남의 필의가 담긴 묵난화는 신하들의 무조건적 충성심 을 요구하게 마련인 왕조국가의 생리와 부합되는 까닭에 명明 왕조로 부터 환영받았고 명의 문물을 받아들인 성리학의 나라 조선에서도 묵 난화는 충절을 중시하는 선비의 표상으로 자리매김하게 되었다. 한마 디로 정소남의 필의를 따른 난 그림이 국가로부터 추인받은 정난화正 蘭畵였던 셈이다. 그러나 추사 선생이 자신의 난을 부정난화不正蘭畵라 했으니 이는 선생이 정소남의 필의와는 다른 의미를 담은 난 그림을 그 리고 있다는 의미가 되는데…… 추사는 난 그림을 통해 무엇을 추구 하였던 것일까?

추사는 왕조시대를 살아낸 정치가로 평생 누군가의 신하일 수밖에 없었던 처지였다. 또한 왕조시대의 선비는 관직에 나가든 안 나가든 언 제나 신하의 신분이었고, 왕조시대 신하가 지녀야 할 가장 중요한 덕목 은 언제나 충성심이었다. 그런데 충성심을 마다할 국왕은 천지개벽 이

* 오랑캐의 나라로 변한 땅 에서 물과 양분을 얻지 않고 오직 하늘이 허락하신 이슬 에 의지해 세상을 살아가겠 다는 뜻을 난을 통해 표현한 것으로, 보통 露根折葉이란 화제가 함께 쓰인다. 정소남 의 노근란은 일제에 의해 조 선이 망하자 閔泳翊이 노근 란을 쳐서 충절을 표방할 만 큼 조선에도 잘 알려진 충절 의 상징이었다.

래 단 한 사람도 없건만, 왕조시대의 신하가 충성을 맹세해도 모자랄 판에 대놓고 자신은 충절과 다른 가치를 추구하고 있었노라고 공표하고 있는 상황을 어찌 해석해야 할까? 이해하기 어려운 부분이다.

『논어·헌문憲問』에 왕조시대 신하의 충절에 대해 한 번쯤 되짚어봐야 할 대목이 나온다.

> 자로가 말하길 제나라 환공이 그의 형인 공자 규를 살해하자 (규의 사부) 소홀은 자살하였으나 (규의 또 다른 사부였던) 관중은 자살하지 않았으니 관중을 어질다 할 수 없겠죠? 이에 공자께서 말씀하시길 제나라 환공이 아홉 제후를 하나로 모아 전쟁을 끝낸 것은 관중이 힘을 보탰기 때문이다. 이것이 관중의 어짊이다.

> 자공이 말하길 관중은 어질지 못한 자들과 함께하였으니 환공이 공자 규를 죽였는데도 원수를 갚기는커녕 오히려 (환공과) 함께하였다. 이에 공자께서 이르시길, 관중이 환공을 도와 제후의 패자霸者가 되게 하고 천하의 질서를 바로잡아준 덕택에 오늘날의 백성도 그 혜택을 받고 있는 것이다. 관중이 없었다면 우리는 오늘의 문명을 누리지 못했을 것이다. 관중이 평범한 사람들처럼 스스로 목매어 죽고 개천에 던져지는 것을 목표로 하였다면(가치 없는 죽음을 선택하였다면) 그의 지혜도 사라져버렸을 것이다.

왕조시대 신하의 충성심도 단지 주군에 대한 맹목적 충성이어서는 안 된다는 가르침이자, 왕조국가도 국왕을 보위하기 위한 것이 아니라 백성을 보살피기 위하여 존재한다는 의미 아니겠는가? 『논어』와 『맹자』를 읽어보면 국왕이 신하를 선택하고 소임을 맡기지만 신하 또한 주군을 선택할 수 있고 소임을 거절할 수도 있었음을 알 수 있다. 또한

국왕은 직책에 적합한 신하를 선택하여 소임을 맡길 뿐 실제적 정치행위는 국왕이 아니라 신하들이 이끌었다. 무슨 말인가? 공자의 가르침을 따르는 선비라면 국왕에 대한 충성심보다 국가의 책무를 먼저 생각해야 하고 그 책무를 무겁게 받아들일 준비가 되었을 때 관직에 나서는 것이 참된 신하의 모습이라 하겠다. 무조건적 충성심은 신뢰를 요구하지만, 신뢰는 믿음의 소산이며 믿음은 가치관과 연결되어 있음을 잊어서는 안 된다. 다시 말해 가치관이 다른 사람에게 충성을 맹세하는 거짓 충성은 신하 된 자의 도리가 아니며 그 짓을 강요하고 믿고 싶어 하는 군주는 재앙을 불러올 뿐이다. 이것이 난세의 지식인들이 선택한 삶의 모습이 각기 다른 이유이고, 공자께서 관중을 어진 자로 평가한 근거이며, 추사 선생이 정소남의 필의와 다른 난 그림을 그려온 원인 아니겠는가?

묵난화가 충절의 상징으로 그려졌다 하여도 그 충절의 모습이 모두 정소남의 필의와 같아야 할 이유는 없다. 또한 묵난화가 정사초에 의하여 상징화되었다 하여도 그가 만들어낸 상징체계를 거치지 않고는 묵난화의 사의성을 전할 수 없는 것도 아니다. 정소남의 묵난화 역시 난의 상징성을 빌려 생겨난 것이기 때문이다. 추사는 정소남의 필의와 다른 자칭 '국가로부터 공인받지 못한 엉터리 난 그림[不正蘭畵]'을 20년 간이나 그려왔다고 고백하였다. 이는 단순히 추사 선생이 정소남에 의하여 충절의 상징이 된 묵난화와 다른 묵난화를 추구하였다는 의미에 국한된 문제가 아니다. 문인화의 사의성은 약속된 상징과 의미체계를 통해 뜻을 전할 수밖에 없는 까닭에 정소남에 의하여 구축된 상징체계와 다른 별도의 상징체계가 없다면 소통 장애가 발생하기 때문이다. 이는 역으로 정소남이 구축한 묵난화의 상징체계와는 다른 상징체계를 사용하는 별도의 묵난화들이 소통되고 있었다는 의미이기도 하

다. 이런 관점에서 난의 상징과 난화의 상징체계를 분리해서 이해하여야 할 필요성이 제기된다 하겠다.

정소남은 묵난화를 충절의 상징으로 이끌어낸 것일 뿐 난의 상징이 정소남에 의해 정립된 것은 아니다.

정소남이 소위 노근란을 그려내기 거의 2천 년 전에도 난의 상징은 있었고, 짧게 잡아 전국시대에는 난의 상징성이 보편화되었다. 말인즉, 정소남에 의하여 충절의 상징이 된 묵난화와 다른 상징체계를 지닌 묵난화를 『시경』, 『주역·계사전』, 「이소離騷」 등을 근거로 얼마든지 만들어낼 수 있다는 의미다.

부정난화이십년

不正蘭畵二十年

추사 선생은 원대 정소남 이래 변함없는 충절의 표상으로 그려지던 난 그림과 다른 필의를 담아낸 「불이선란不二禪蘭」을 일컬어 부정난화不正蘭畵라 규정하였다. 그런데 많은 추사 연구자들의 해석처럼 「불이선란」은 두 번 다시 만날 수 없는 걸작이라 하였건만, 선생은 작품의 가치도 알아보지 못하는 아둔한 달준이에게 주었다고 한다.

그림쟁이만큼 그림에 욕심 많은 사람도 없고, 그림쟁이만큼 남에게 그림을 건네기 어려운 사람도 없다. 마음에 드는 작품은 간직하고 싶어 못 보내고, 성에 차지 않는 것은 부끄러워 내돌리길 꺼리는 탓에, 그림쟁이는 그림에 치여 살게 마련이다. 그런데 추사는 평생의 득의작得意作을 내팽개치듯 던져버렸단다. 도저히 이해할 수 없는 일이다. 혹자는 추사 선생이 필자와는 달리 달관의 경지에 이른 분이고, 그림쟁이가 아니었기 때문이라 하실지도 모르겠다. 그러나 평소 난화에 대하여 지나칠 정도로 엄격한 잣대를 들이대던 추사 선생의 논지가 무색해지는 장면을 그냥 웃음으로 흘려보내도 되는 것일까? 그렇게 이해하고 넘기기

엔 그림이 아깝고 글씨는 쓸데없이 날이 서 있다.

조선 말기 회화사를 남종문인화南宗文人畵의 시대로 규정하는 미술 사가치고 추사 선생을 중심에 두고 설명하지 않는 학자 없고, 선생의 문예를 언급하며 서예와 난화에 대해 거론하지 않는 경우를 본 적도 없다. 추사 선생을 조선 말기 화단의 종주로 추승하게 된 두 기둥이 서예와 난화이건만, 선생의 난화 중에서 가장 빼어난 작품에 담긴 메시지가 그런 것이라면 문인화를 왜 그토록 떠받들어야 하는지 묻고 싶다. 특정인의 명성 때문에 작품의 가치를 높여야 할까, 아니면 작품의 가치를 통해 특정인의 명성이 지켜져야 하겠는가? 이것이 필자가 「불이선란」의 화제畵題 글을 가볍게 다룰 수 없는 이유이다.

앞서 필자는 「불이선란」에 쓰여 있는 7언시에 대하여

不正蘭畵二十年　부정난화이십년
偶然寫出性中天　우연사출성중천
閉門覓覓尋尋處　폐문멱멱심심처
此是維摩不二禪　차시유마불이선

(법도에 맞지 않는) 엉터리 난 그림과 함께한 지 20년 만에 우연히 (하늘과 짝을 이룬) 성중천한 작품을 얻었네. 문을 걸어 닫고 구하고 또 구해 비교하고 비교하여 찾았으니 이것이 증거하는바 유마의 불이선일세.

라고 해석한 바 있다. 그러나 20년을 단순히 시간 개념에 한정시키면 추사 선생이 「불이선란」에 감춰둔 본의를 명확히 알아들을 수 없게 된다. 다시 말해, 선생이 언급한 20년에서 시간 개념 이상의 의미를 읽어

내지 못한다면 우리는 선생이 무엇 때문에 부정난화(국가에서 공인받지 못한 엉터리 난화)를 그려왔는지 설명할 길이 없다. 이 지점에서 '二十年'을 20년이라 읽지 달리 무엇이라 읽느냐고 반문하시는 분이 많으실 것이다. 물론 '二十年'이 평문에 쓰인 것이라면 필자도 달리 해석하려 들지 않았을 것이다. 그러나 '二十年'이 한시의 구조 속에 놓여 있는 점에 주목하면 달리 해석될 수 있는 소지가 충분하다고 본다.

결론부터 말해, 추사 선생은 '二十年'이란 시간 개념 속에 '조정의 쇄신을 추구하기 위하여……'라는 의미를 감춰두었다. 필자가 제기한 또 다른 주장에 의아해하시는 분이 많으시리라 생각한다. 그러나 이는 선생께서 「불이선란」의 화제 글을 7언시 형식으로 다시 쓰신 이유이기도 하니, 서투른 안내자를 믿고 끝까지 함께해주시길 바란다.

추사 선생이 7언시 형식으로 화제를 다시 쓰신 이유는 시는 평문과 달리 그 형식 틀을 통해 시어에 내포된 의미를 추론할 근거를 남겨둘 수 있기 때문이다. 잘 정제된 한시는 동일한 문장구조를 반복하는 까닭에 각각의 연에 쓰여 있는 대구 관계의 글자들을 동일한 문장구조를 통하여 해석할 수 있으며, 이러한 한시의 특성을 이용하면 비교적 뜻이 명확한 특정 연을 기준 삼아 의미가 모호한 다른 연의 의미를 가늠할 수 있는 길이 생긴다. 이러한 방식으로 추사가 쓴 7언시의 문장구조를 꼼꼼히 살펴보자.

추사 선생은 7언시에 감춰둔 시의詩意를 열어볼 수 있는 열쇠를 마련해두었다. 네 개의 연으로 이루어진 선생의 7언시에서 해석의 오류가 발생할 가능성이 가장 적은 '차시유마불이선此是維摩不二禪'이 그 열쇠인 셈이다. 이제 '차시유마불이선'을 독립된 문장이라 생각하고 그 문장구조를 살펴보자. '이것[此]이 증거다[是] 유마가 묵연무설默然無說(끝까지 침묵하며 자신의 의견을 說하지 않음)을 실천하며 불이법문不二法門(부처님의 가르침과 다른 이단의 설법을 행하지 않음)의 길을 따르고 있다

* 앞서 필자는 『維摩經』에서 언급한 不二法門은 '불제자가 석가모니의 가르침과 다른 가르침을 전하게 된 오류를 피할 수 있는 방안에 대한 논의 과정에서 도출된 것'인 까닭에 維摩不二禪이 불경보다 敎外別傳을 중시하는 근거가 될 수 없다 하였다.

는……'라는 뜻이 된다.* '차시유마불이선'의 문장구조와 의미구조를 겹쳐보면 '차시유마此是維摩'와 '불이선不二禪'이 같은 뜻이 되고, '불이선不二禪'은 '이선二禪(부처님의 가르침과 다른 설법을 행하는 이단)'과 '불不'이 합해져야 '일선一禪(부처님의 가르침을 따르는 설법)'이 되는 구조임을 알 수 있을 것이다.

그렇다면 이제 '차시유마불이선'의 문장구조를 통해 '부정난화이십년不正蘭畵二十年'을 읽어보면 어찌될까? '不正蘭畵(국가로부터 공인받지 못한 엉터리 난 그림)'와 '二十年'이 같은 의미가 되어야 하고, '十年'은 '二'와 합해져 '十年'의 반대 의미가 될 때 온전한 의미가 만들어지는 구조를 통해 문맥을 잡는 방식이 될 것이다. 다시 말해 문장구조적 측면에서 볼 때 '부정난화'에 대한 부연 설명 격이 '二十年'이기 때문에 '二十年'은 '不正蘭畵'를 달리 설명하는 것이 되어야 한다. 무슨 말인가? 더 이상 '二十年'을 시간 개념 속에 묶어둘 수 없게 되는 문제에 봉착하게 된 것이다.

그렇다면 '二十年'을 시간 개념 밖에서 읽으면 무슨 의미가 될 수 있을까?

보통 숫자 2의 뜻으로 읽는 '둘 이二'를 풍신風神이란 의미로 읽고, 숫자 10으로 읽어온 '열 십十'을 천天의 반대 개념인 지地로 바꿔주며, '해 년年'은 '나아갈 진進'의 뜻으로 해석하는 방법이 있다. '二十年'을 시의 구조를 통해 풀어내면, '인간 세상[十]에서 행해져왔던[年] 것에 변화의 바람을 불어 넣고자[二]……'로 해석할 수 있다는 의미다. 이는 詩이기에 가능한 일이자 시의 묘미라 하겠다. 필자의 해석법에 쉽게 동의하기 어려운 분이 많으실 것이다. 그러나 우리가 '二十年'을 의심 없이 20년의 의미로 읽고 있는 이유가 무엇인가? 숫자 2와 10을 한자로 '二'와 '十'으로 쓰고 해 년(year)을 '年'이라 표기하는 것을 알고 있으며, 그 글자가 그런 뜻이라고 옥편에 등재되어 있기 때문 아니던가? 그러나 우

리가 일상적으로 쓰지 않을 뿐 '二'를 풍신風神으로 '十'은 지地의 뜻으로 '年'은 '나아갈 진進'의 의미로 쓰일 수 있다고 분명히 옥편에 쓰여 있다. 익숙하지 않다고 무조건 어불성설이라 하는 것은 편협한 사고의 틀에 갇혀 있는 탓이고, 무엇보다 추사 선생이 언급한 '二十年'이 시의 구조 속에 놓여 있는 점을 고려하지 않은 처사는 아닌지 다시 생각해 보시길 바란다. 아직도 필자의 해석에 대하여 반신반의하거나 마뜩치 않으신 분은 잠시 필자의 주장을 잊고 선생이 남긴 「불이선란」을 감상하며 호흡을 가다듬는 것도 좋겠다.

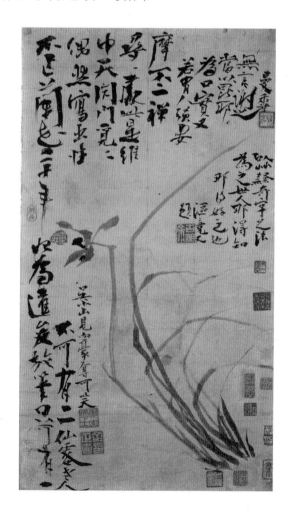

조금 차분해지셨는지? 그런데…… 혹시 추사 선생의 「불이선란」 속에 자리하고 있는 독특한 난의 모습을 눈여겨보셨는지? 눈여겨보시지 않은 분은 다시 한번 확인해보시길 바란다. 혹시 바람을 느끼셨는지? 난엽蘭葉이 우측으로 거칠게 꺾인 이유가 바람 때문이라 생각되지 않으시는지? '二十年'을 '바람[二]이 세상[十]을 휩쓸고 지나감[年]'으로 읽으면 그것이 어떤 모습으로 그려질까?

『한비자韓非子』에 '풍백진소風伯進掃 우사쇄도雨師灑道(바람의 신이 나아가며 빗자루로 쓸고 비의 신이 뒤따르며 물을 뿌려 먼지에 찌든 도道를 씻어낸다.)'라는 말이 있다. 무슨 소리인가? 혼탁해진 조정을 빗자루로 쓸어내고 먼지가 쌓여 빛이 바랜 도道(정치이념의 근간)를 깨끗이 씻어내 본연의 모습으로 돌려놓는다는 의미로, 소위 조정의 쇄신을 꾀한다는 뜻이다. 추사 선생이 『한비자』의 글귀를 시의 특성을 빌려 '二十年'이라 써넣었다고 하면 억지일까?

전라남도 담양 고을에 가면 푸르른 대밭 속에 온화한 봄볕과 잘 어울리는 '소쇄원掃灑園'이란 정원이 있다. 그 소쇄원이 단지 고아한 선비가 세속의 찌든 때를 피해 학처럼 살고자 조성한 공간이었을까? 그곳에 찾아드는 선비들과 함께 조정의 쇄신을 꿈꾸며 세상 돌아가는 사정도 듣고 지혜도 모으고자 마련한 공간이다. 『제서齊書』에 이르길 '문장자개성정지풍표文章者蓋性情之風標 신명지율여야神明之律呂也(문장은 대개 성정에 따라 일어난 바람에 표시하고 정신을 밝혀 음률을 다듬는다.)'라고 한다. 선비의 시와 문장은 그 선비의 성정을 바람에 실어 표현하게 되지만, 그 뜻을 분명히 하기 위해 음률을 빌리는 법이니, 바람결에 실어 보낸 뜻을 음률을 통해 읽어야 한다는 뜻이다.

掃灑園 (출처: 담양군 홈페이지)

사람의 특성을 결정하는 성性과 사람의 감정[情]의 깊은 부분을 문장으로 담아내기 위해선 바람이 필요하고, 성정이 발현된 문장의 의미를 읽고자 하면 바람결(음률)을 읽어야 한다 하였건만, 시의 특성을 고려치 않고 추사 선생의 속마음을 읽으려는 것이 우습지 않은가?

아직도 '二十年'을 '조정의 쇄신을 위하여……'로 읽길 주저하시는 분을 위하여 동일한 문장구조를 통해 '우연사출성중천偶然寫出性中天'과 '폐문멱멱심심처閉門覓覓尋尋處'를 해석하는 것으로 다시 검증해보자. '우연사출偶然寫出'과 '성중천性中天'이 같은 뜻이 되어야 하고, 하늘에 있는 것[中天]과 땅에 있는 인간의 성性이 합해진 '성중천性中天'이 '우연사출偶然寫出'의 결과물이 되는 구조를 통해 해석하면, '우연사출성중천偶然寫出性中天'이란 '성性이 우연히 천天에 적중하여 性과 天이 합치된 작품[不二禪蘭]이 나왔다.'는 뜻이 된다. 논리구조상 결함이 없다. 또한 '폐문멱멱심심처閉門覓覓尋尋處'도 같은 방식을 적용하여 풀이하면, 문을 걸어 닫고 구한 것[閉門覓]과 여럿 중 선택한 처방[尋處]이 같은 것이 되고, 새롭게 구한 것[閉門覓覓]을 과거에 선택하여 사용해오던 것과 비교하여 새로 선택한 처방[尋尋處]이란 의미가 된다.* 이로써 「불이선란」에 쓰인 7언시의 네 개의 연은 모두 같은 문장구조를 통하여 의미를 담아낸 것임이 확인된 셈이다.

이 지점에서 필자는 추사 선생이 '폐문멱멱심심처閉門覓覓尋尋處(두문불출하며 과거에 선택하여 구해 쓰던 것과 비교 선택하여 새롭게 쓰고자 구한 것)'하고자 하였던 이유를 묻고자 한다. 선생은 무언가를 찾고자 문을 걸어 잠그고 두문불출[閉門]한 채 원하는 것을 구하기 위해[覓] 어느 것이 더 좋을지 비교하며 골라내고[尋] 있었다는데…… 그것이 무엇일까? 앞서 필자는 선생이 대문을 걸어 잠그고 두문불출하며 20년간 난 그리기에 몰두하는 모습은 상상도 할 수 없는 일이라 한 바 있다. 다시 말해 「불이선란」이 우연의 결과이든 필연의 결과였든 추사 선

* '찾을 심尋'은 '비교하며 원하는 것 혹은 올바른 것을 선택함'이란 의미를 내포하고 있는 글자로, 尋尋處의 處는 장소가 아니라 '조치를 취함'이란 뜻으로 處決, 處置의 의미로 해석하는 것이 타당하겠다.

생이 문을 걸어 닫고 구하고자 하였던 것은 난화가 아닌 다른 무엇인 가에 있고, 난화는 단지 선생이 구하고자 한 무언가를 담아낼 그릇일 뿐이라는 의미다.

이런 관점에서 접근하여보면 '부정난화이십년不正蘭畵二十年'의 '二十 年(조정의 쇄신을 위하여……)'과 '우연사출성중천偶然寫出性中天'의 '性中 天(인간의 性이 하늘에 적중함)' 그리고 '폐문멱멱심심처閉門覓覓尋尋處'의 '尋尋處(비교 선택하여 처방으로 쓰던 것과 새로 구한 처방을 다시 비교하여 선택함)'이 모두 한 지점을 가리키고 있음을 알 수 있을 것이다. '정치란 새로운 환경에 적합한[性中天] 가장 합당한 정책을 선택하여[尋尋處] 조 정의 쇄신을 이끌어내는 것[二十年]에 있으며, 이는 유마힐維摩詰이 불 이법문不二法門의 길을 구하고자 자신의 설법을 자제하고 수행하였던 일과 같다.'는 문맥 속에 놓여 있는 셈이다. 한마디로 추사 선생이 부정 난화不正蘭畵(국가에서 공인받지 못한 엉터리 난 그림)를 20년간 그려왔던 것은 조정의 쇄신을 이끌어낼 방법을 찾고자 함에 있었고, 그 과정에 서 탄생한 것이 「불이선란」이란 의미 아니겠는가?

그러나 권력을 꿈꾸는 정치가치고 썩은 정치를 지적하지 않는 자 없 건만, 정작 새 정치를 이끌 새로운 정치이념이나 대안을 가지고 목청을 높이는 정치가를 만나기 어려운 것 또한 인간이 사는 세상의 모습 아 니던가? 결국 추사 선생이 조정의 쇄신을 언급하고 있지만, 그 쇄신의 요구가 선생의 권력욕과 다른 것이 되려면 쇄신에 대한 정당성 혹은 새 로운 대안적 요소와 연결된 무언가가 필요한 부분이라 하겠다. 필자의 행보가 조금 빠른 듯하니 잠시 왔던 길을 되짚어보자.

유마힐이 불이법문의 방법을 찾고자 수행하였던 근본적 이유가 무 엇인가? 당연히 석가모니의 깨달음을 온전히 깨우치고 바르게 전하여 불쌍한 중생들을 부처님 품으로 이끌기 위함이다. 이것을 추사 선생이

부정난화를 그리며 20년간 조정의 쇄신을 추구해왔던 일과 겹쳐보자. 유마힐이 지표로 삼은, 석가모니의 가르침에 해당하는 무언가가 추사에게도 필요한데…… 그것을 무엇이라 할 수 있을까? 유자인 추사에게 공자의 가르침이 부처님 가르침 아니겠는가? 그런데 이 지점에서 절대 잊어서는 안 되는 것은 『유마경』에 불이법문에 대한 이야기가 쓰이게 된 이유다.

『유마경』에 의하면 문수보살을 비롯한 많은 보살들이 불이법문의 길에 대하여 논하고자 함께 모였다고 한다. 이는 역으로 이법문二法門(석가모니의 가르침과 다른 설법을 행하는 이단)이 문제시되었거나 문제 될 소지가 있었다는 반증이다. 그렇다면 공자의 가르침을 전하는 유가에는 불가의 이법문에 해당하는 일이 없었을까? 눈앞에서 벌어지는 일을 함께 봐도 모든 이가 같은 말을 하는 경우가 드문데, 하물며 『논어』가 쓰인 지 2천 년 넘는 세월 동안 모두가 같은 목소리를 듣고 같은 이야기를 전했겠는가? 이런 관점에서 볼 때 추사 선생의 '부정난화이십년不正蘭畵二十年(국가로부터 공인받지 못한 엉터리 난 그림을 그려온 20년 세월은 조정의 쇄신을 추구하고자……)'에 숨겨진 본의는 공자의 가르침을 왜곡한 성리학을 국시國是로 삼은 조선의 조정을 쇄신하고자 난화를 그려왔다는 의미가 되며, 선생의 난화는 그 수단이 되는 셈이다.

필자는 앞서 발표한 『추사코드』를 통하여 선생이 고증학을 연구하였던 이유가 조선 성리학의 아성을 깨부수기 위한 도끼를 마련하기 위함이라 누차 주장한 바 있다. 그러나 일부 독자들은 고증학자 추사와 고증학을 통해 새 정치이념을 세우려는 선생의 모습을 구분하지 못하는 경우가 있었다. 하지만 고증학 연구 자체가 목적인 고증학자와 고증학 연구 결과를 수단으로 사용하려는 정치가는 그 목적이 다를 수밖에 없지 않은가? 또한 왕조시대에 동양학을 순수 학문으로만 배우고 연구한 유학자는 없었다고 생각할 때 비로소 선비의 본모습을 만날 수

* 흔히 학문의 목적은 진리
탐구에 있다고 한다. 그러나
전통적 동양학에서 학문은
'불편함을 해소함'을 목적으
로 하는 탓에 학문은 목표
가 아니라 목표에 도달하기
위한 수단에 가깝다. 동양
문명에는 서양 기독교 문명
의 창조주 여호와의 의지와
예수님에 해당하는 개념이
없어, 인간은 진리를 직접 접
촉할 수도 전해 받을 매개체
도 없는 구조 속에 놓여 있
기 때문이다.

있는 길도 열린다.* 선비의 학문이 이러할진대 현실정치가現實政治家 추
사를 순수한 고증학자의 모습이나 예술가로 접근하려는 태도야말로
오늘의 잣대로 선생을 멋대로 재단하려는 몰상식한 것임을 깨닫기 바
란다.

이제 정리해보자.

추사 선생이 공자님의 가르침을 바르게 정립시키고 그것을 통하여
조선 성리학의 폐해가 만연한 조정을 쇄신하려는 생각을 「불이선란」에
담아내고자 한 이유가 무엇이겠는가? 공자의 가르침은 현실을 기반으
로 새로운 정치이념을 세우시고자 하심이지 누구도 증명할 수 없는 이
理와 기氣를 통해 도출해낸 공리공론空理空論의 결과물이 아니라고 생
각하였기 때문이다. 『논어·선진先進』에 자로가 공자께 죽음에 대하여
묻는 장면이 나온다. 자로의 질문에 공자께서 단 여섯 자로 답하셨다.
'미지생언지사未知生焉知死(삶의 이치도 아직 알지 못하거늘 어찌 죽음에 대
해 알 수 있겠느냐).' 삼년상三年喪 지내는 것을 자식 된 도리로 가르쳤고
조상께 제사 지내는 일에 대하여 자주 언급하셨던 공자님의 답변치고
는 의외로 간결하다. 산 사람이 사후 세계에 대해 언급해봤자 증명할
방법이 없고, 논리적으로 증명할 수 없는 대상을 학문의 영역에 포함
시키길 꺼려하신 때문 아니겠는가? 어떤 학설을 이해하고자 실마리를
풀어보려 들지 않고 무조건 따르며 고치려 들지 않는 사람은 공자께서
도 어찌해볼 방법이 없다** 하셨다. 공자의 가르침이 이러하건만 공자
의 제자임을 자청한 유자들이 이理와 기氣를 입에 담으며, 어찌 공자를
팔아 제 목소리를 낸단 말인가? 추사는 이러한 짓을 불가의 이법문二
法門[二禪]에 빗대어 유가의 이단이라 하였던 것이다.

추사 선생이 「불이선란」에 써넣은 7언시 속에 이토록 많은 이야기가
숨어 있었나 하면서도 필자가 지나치게 해석 범주를 확산시킨다고 생

각하시는 분도 계실 것이다. 그러나 이것이 추사가 도달한 학문의 세계이고, 정교하게 다듬어진 한시의 힘이니, 차분히 검토해보시길 바란다. 시 한 편에 담긴 내용이 사용된 글자에 한정된 것도 아니고, 한시가 운율에 맞춰 적당히 글자를 늘어놓은 것이라 할 수도 없으니, 해석의 폭을 넓혀볼 수밖에 달리 방법이 없으니 어쩌랴.

이제 남은 문제는 '우연사출성중천偶然寫出性中天'의 성性이 누구의 성인지 밝히는 것인데…… 난의 성과 추사의 성 그리고 공자의 성 중 어느 것이라 할 수 있을까? 고려대의 정혜린 교수는 그 성중천性中天이 바로 유마거사가 말한 불이법문이라고 한다.* 그러나 정 교수의 주장을 따르게 되면 「불이선란」은 결국 추사 선생이 유마거사가 도달한 불법의 세계 혹은 올바른 수행자의 자세에 이르렀다는 징표와 마찬가지가 된다. 그렇다면 추사 선생이 우연히 탄생한 「불이선란」을 유마거사와 같은 재가 승려의 지위에 도달한 증거로 여기며 기뻐했다는 뜻인가? 추사는 유자로서 불가의 학문을 연구했을 뿐 승려일 수도 없고 승려가 되고자 한 적도 없었다.

'우연사출성중천'과 '차시유마불이선'을 겹쳐주면 '성중천'은 정 교수 주장처럼 유마거사의 불이법문과 같은 것이 된다. 그러나 추사가 유학자임을 고려하면 유마힐에게 석가모니와 같은 존재, 다시 말해 유학의 비조鼻祖 공자의 성性이 중천中天한 것이 되어야 하며, 유마힐이 석가모니께서 깨달은 세계[性中天]를 따르고자 하였던 것처럼 추사도 공자께서 깨달은 경지[性中天]를 온전히 알게 되었다는 의미임을 알 수 있을 것이다.** 유마힐이 석가모니의 깨달음과 말씀을 전하는 매개체(불제자)의 소임을 차질 없이 수행하기 위하여 자신의 설법을 행하기보다 먼저 수행자의 자세에 충실했던 것처럼, 추사 선생 또한 공자의 가르침을 정확히 이해하고 논증할 수 있어야 공자의 가르침에 뿌리를 두고 있는 조선 성리학의 오류를 지적할 수 있기 때문이다. 추사 선생은

* 정혜린, 『추사 김정희의 예술론』, 신구문화사, 2008, 218쪽

** '偶然寫出性中天'의 性을 蘭의 性으로 해석하면 백성[蘭]의 목소리를 듣고 추사가 정치에 반영하고자 하여도 방법적 문제가 야기된다. 왜냐하면 주자 성리학을 國是로 삼고 있던 조선에서 주자 성리학의 근간을 흔들 정치이념으로 발전시키는 것은 혁명이 아니고는 불가능하기 때문이다. 추사는 개혁정치가이지 혁명가는 아니었다.

주자 성리학이 조선의 국시임을 부정하는 과격한 방법 대신 '주자 성리학은 공자의 유학과 다른 것인가?'라는 근원적 질문을 던져 성리학의 문제점을 부각시키고자 하였던 것이다. 이 지점에서 혹자는 추사의 생각이 그러하였다면 추사의 성이 공자의 성에 적중하였다는 전제가 필요한데, 그 증거가 바로 성중천 아니냐고 반문하실지도 모르겠다. 그러나 공자가 아무리 유가의 시원始原이라 하여도 하늘[天]은 아니고, 무엇보다 추사의 성이 직접 중천한 것이라면 공자님이 개입할 여지가 없는 까닭에 추사의 개인적 견해에 불과한 것이 된다. 결국 '우연사출성중천偶然寫出性中天'은 '우연히 (공자의 가르침은) 인간의 성性이 하늘의 변화(시대의 변화) 속에서 어떻게 발현되어 문명사회를 이끌어왔는지 깨달아 이를 정확히 구현해낸 것[寫出]임을 알게 되었네.'라고 해석함이 마땅할 것이다. 이는 요堯임금과 순舜임금 등 공자 이전 성인들의 가르침이 이미 있었건만 공자의 가르침이 왜 또 필요하였는지 생각해보면 쉽게 이해할 수 있는 부분이다.

생전의 공자께서는 성인으로 불리는 것을 부담스러워하셨다. 그런 공자께서 스스로 성인으로 부른 요임금과 순임금, 우禹임금 등의 가르침이 있었음에도 무엇 때문에 흙먼지 자욱한 세상을 향하여 유세遊說하며 주유천하 하셨겠는가? 공자의 말씀이 단지 옛 성현의 말씀을 되살리고 예치禮治를 주장하기 위함이었을까? 공자의 주장이 그런 것이었다면 공자는 정치운동가일 뿐 세상을 밝히는 위대한 스승이라 부를 수는 없을 것이다. 공자의 말씀이 필요했던 이유는 옛 성현의 지혜로도 해결할 수 없는 새로운 문제가 시대의 변천에 따라 발생하며 태양을 가렸기 때문이고, 그 해법을 찾았기에 세상을 향해 흙먼지 속을 나선 것 아니겠는가? 결국 '우연사출성중천'은 추사가 공자의 가르침은 시대의 변천에 따른 현실 인식을 근간으로 하고 있음을 우연히 알게 되었다는 고백과 같다. 지금 이 순간 우리는 추사 선생이 『논어』를 어

떤 관점에서 읽고 이해하였던 것인지, 또 선생의 고증학이 어디를 향하고 있었는지 가늠할 수 있는 기준점을 우연히 보게 된 것은 아닌지 깊이 생각해볼 일이다.

不正蘭畵二十年　부정난화이십년
偶然寫出性中天　우연사출성중천
閉門覓覓尋尋處　폐문멱멱심심처
此是維摩不二禪　차시유마불이선

법도에 맞지 않는 엉터리 난 그림과 함께한 20년은 (공자님의 가르침을 바르게 살펴) 조정의 쇄신을 이끌어내고자 함이었네.
우연히 (공자님의 가르침은) 인간의 본성이 시대의 변천에 따라 발현되는 모습을 통해 얻은 깨달음임을 알게 되었네.
대문을 걸어 잠그고 (20년간) 두문불출한 채 성리학의 주장과 공자의 가르침을 비교하며 구한 새로운 처방(성리학을 대신할 정치이념)
이것이 증거하는바, 유마가 불이법문을 위하여 자신의 설법을 자제하고 수행에 매진했던 것과 같다네(나의 정치이념을 주장하기에 앞서 공자의 가르침을 깊이 연구하여 공자의 가르침을 통해 성리학과 맞서기 위함이었네).

추사의 7언시는 '약유인강요위구실若有人强要爲口實 우당이비야무언사지又當以毘耶無言謝之 만향曼香'으로 이어진다. 이 부분에 대하여 추사 연구가들은 하나같이

만약 어떤 사람이 억지로 요구하며 구실을 삼는다면 또한 마땅히 비야리성毘耶離城의 유마거사처럼 무언으로 사양하리라. 만향.

이라 해석하고 있으나, 이는 한자의 기본 용례조차 무시한 채 억지로 짜 맞춘 어이없는 해석이다.

'우당又當'을 '또한 마땅히'로 해석하는 경우가 어디 있는가? '또 우又'는 '또다시 거듭하여'라는 뜻으로 '~한 일이나 상황이 반복됨'이란 의미가 내포된 글자다.* 만약 추사 선생이 '또한 마땅히'라는 의미를 쓰고자 하였다면 역당亦當 혹은 응당應當이라 하지 설마 우당又當이라 하였겠는가? 이는 과거에도 추사 선생의 난화에 대하여 시비를 걸어오는 자가 많았었다는 것인데…… 왜 이런 일이 자주 벌어졌던 것일까?

추사 선생의 난 그림에 쓰여 있는 화제를 읽어보면 관용적 표현은 물론 충절이나 군자의 풍모 따위를 언급하는 내용이 일절 없다. 선생이 난화에 능한 것이야 조선 팔도가 다 알 만큼 유명한데 어찌어찌 어렵게 구한 선생의 난화를 펼쳐보니 알 듯 모를 듯한 화제가 쓰여 있다. 나름 글줄이나 읽은 티 내며 떠벌리기 좋아하던 선비 체면에 '모르겠다' 할 수도 없고, 얄팍한 밑천으로 나름의 해석을 하고선 추사에게 동의를 구해 오는데…… 가르쳐줄 수도 없고, 가르쳐준다고 알아듣지도 못하고, 요행히 알아들어도 얼굴이 창백해질 테니, 예전에도 그랬던 것처럼 제멋대로 해석하도록 내버려둘 뿐 애써 「불이선란」에 담긴 필의를 설명하지 않겠다 한다. 만일 「불이선란」에 담긴 필의를 읽어낸 자가 정적政敵이면 변명할수록 올가미가 조여 올 테고, 동지가 되고자 하는 자라면 추사 선생이 깨우친 공자의 가르침과 정치이념에 관심을 보이지 난 그림 타령이나 하지는 않을 것이다. 사정이 이러할진대 「불이선란」에 대하여 군이 설명할 필요가 있었겠는가? 그러니 어쩌랴, 말을 섞을 만한 위인이 없으면 그저 마련해준 푸짐한 안주와 향기로운 술을 벗 삼아 오랜만에 느긋이 취하는 호사나 누리는 것이 상책이란다.

* 『史記·孔子世家』, 他日又復問政於孔子; 『禮記·王制』, 王三又然後制刑; 『詩經』, 天命不又 등에서 알 수 있듯 '또 우又'는 '같은 일을 반복함'이란 의미를 내포하고 있다.

만향曼香.

글자 그대로 읽으면 '난향이 오래도록' 혹은 '난향이 멀리까지 퍼지 길'이라는 뜻이 되지만, 전체 문맥으로 볼 때 어딘지 어설프다. 이런 탓인지 몰라도 대부분의 추사 연구가들은 '만향曼香'을 추사 선생의 또 다른 호號로 치부해버리는데…… '만향'이 선생의 또 다른 호라면 '만향' 바로 밑에 '추사秋史'라는 낙관이 찍혀 있는 것을 어찌 설명해야 할까? '만향'이 선생의 또 다른 호라면 '만향' 밑에 찍힌 낙관에는 당연히 '추사'가 아니라 선생의 이름자가 나오는 것이 상식인데 호와 호를 중첩시키는 경우도 있는지…….

서직지탄黍稷之歎이란 말이 있다.

'망국의 궁궐터가 수수밭으로 변한 것을 보고 탄식함'이란 의미로 『시경』의 '피서이이彼黍離離 피직지묘彼稷之苗'라는 시구에서 유래된 말이다. 추사 선생이 쓴 '만향曼香'의 '향기 향香'자를 세심히 살펴보시기 바란다. '기장 서黍'와 '허락할 가可'를 합성한 글자처럼 보이지 않는지?* '향기 향香'은 '벼 화禾'와 '달 감甘'이 합해진 글자로 원래 '술의 향기'라는 뜻이고 '기장 서黍'는 종묘에서 제사 지낼 때 사용하던 제주祭酒의 재료이니, 추사가 그려낸 '향기 향香'자는 종묘에 제사 지낼 때 쓰는 술의 향기라는 뜻과 마찬가지 아닌가?

* 일견 '향기 향香'자의 본자인 향香으로 볼 수 있으나 자세히 살펴보면 '기장 서黍'의 아랫부분이 '달 감甘'이 아니라 '허락할 가可'임을 알 수 있다.

무슨 말인가? 추사가 그려낸 '만향'은 '종묘에 제사 지낼 때 쓰는 술의 향기가 오래도록 이어지길……'이란 의미로, 묵난화는 충절의 상징이라 하고 있는 셈이다. 아직 이해가 되지 않는 분은 '약유인강요위구실若有人强要爲口實 우당이비야무언사지만향又當以毘耶無言謝之曼香'과 연결하여 해석해보시길 바란다. 추사 선생은 부정난화를 그리며 정소남의 필의를 따르지 않았건만, 어줍지 않은 지식을 자랑하며 선생의 부정난화를 충절의 상징으로 둔갑시킨 어떤 선비가 선생에게 '제 말이 맞지요?'라고 동의를 구해 오니, 선생의 입장에선 반복되는 고역이고,

원치 않는 대답을 해달라고 졸라대니 강요인 셈이다. 그러니 어쩌겠는가? 언제나 그랬던 것처럼 달리 설명하려 들지 않고 그저 『시경』 구절을 차용해 묵난화는 '종묘사직이 오래 보존되길 바라는 뜻이죠[曼香].'라고 답해주고 향기로운 술이나 마실 수밖에…….

『서경』에 이르길 '서직비형黍稷非馨 명덕유형明德惟馨'이라 한다. 모든 나라가 종묘사직을 지켜내며 각기 향을 멀리 전하고자 하지만 명덕明德만이 오직 그 향기를 멀리 전할 수 있을 뿐이란다. 나라의 국력이 강하고 존속 기간이 길다고 역사에 오래 기억되는 것이 아니라 국왕이 밝은 덕으로 통치하여야 역사에 영원히 기억된다는 말을 교훈 삼아 명덕을 베풀었다면 애당초 망국을 초래하지도 않았을 테고, 망국의 백성에게 변함없는 충절을 강요하지 않아도 저절로 그리되었을 텐데, 웬 염치없는 충절 타령인지……. 추사가 '향기 향香'자를 '기장 서黍'와 '허락할 가可'를 합성하여 그려낸 이유가 짐작되지 않는지? 선생은 『서경』의 '서직비형 명덕유형'을 만향曼香 단 두 글자로 압축해줌으로써 서직지탄黍稷之歎(망국에 대한 변함없는 충절)을 강요하는 정소남의 난화를 비꼬고 있었던 것이다. 제사상이 아무리 거해도 살아생전 죽 한 사발만 하겠는가? 충절도 마찬가지다. 혹자는 추사 선생이 그려낸 독특한 '향기 향香'자 하나 가지고 비약이 너무 심하다고 타박하실지도 모르겠다. 그런 분을 위하여 추사 선생이 남긴 난화 한 점을 더 감상해보도록 하자.

세칭 「향조암란香祖庵蘭」으로 불리는 작품이다.

난위중향지조蘭爲衆香之祖 동향광제기소거실董香光題其所居室 왈
曰 향조암香祖庵

위 화제에 대하여 많은 추사 연구가들은 '난초는 모든 향의 원조이

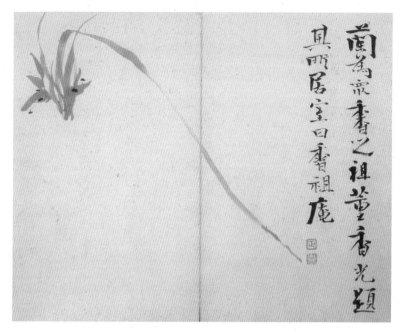

金正喜, 〈香祖庵蘭〉, 26.7×33.2cm, 개인소장

다. 명나라의 동기창董其昌(香光: 1555-1636)은 그가 거주하는 방에 「향조암」이라 써 붙였다.'라고 해석하고 있다. 그러나 추사 선생이 고작 난향은 모든 향의 할애비라는 주장을 펼치기 위하여 멀리 명나라 동기창까지 들먹이며 선생의 주장에 무게를 더하고자 하였단 말인가? 후손이 못나면 조상도 빛을 잃는다더니, 참 어이없고 조선의 문화가 초라해 보이기까지 한다. 이러한 해석은 '할 위爲'자가 무슨 뜻으로 사용되는지조차 모르는 무지의 소산으로, 『논어』의 편명篇名 「위정爲政」만 읽을 줄 알아도 저런 엉터리 해석은 하지 않을 것이다. 『논어』의 깊은 뜻은 커녕 『논어』의 소제목조차 제대로 읽지 못하는 위인들이 한 시대를 대표하는 석학께서 비밀스럽게 그려낸 화제를 읽어주고 있는 현실이 서글플 따름이다.

'할 위爲'는 '~을 하고자 함'이란 뜻으로 '필요 혹은 용도에 따라 인

위적인 변화를 꾀함'이라는 의미가 내포된 글자다. 다시 말해 '난위중 향지조蘭爲衆香之祖'란 '난은 뭇 향기와 함께 조상을 배알하러 함께 가고자'로 해석되어야 하며, '난의 향은 모든 향의 할애비다.'라는 의미는 보통 '난위중향지조蘭謂衆香之祖'라고 쓴다. 말도 안 되는 엉터리 해석은 이제 잊고 추사 선생이 남긴 흔적을 따라 감춰둔 이야기를 읽어보자.

'난위중향지조蘭爲衆香之祖'를 글자 그대로 풀이하면 '난은 모든 향기의 할애비가 되고자'로 읽게 되는데, 문제는 이어지는 문장에 난이 모든 향기의 할애비가 되고자 무슨 짓을 하였는지에 대한 언급이 전혀 없으니 문맥이 이어지지 않는다. 아마 이런 이유에서 많은 추사 연구자들이 '위爲(for)'를 '이를 위謂(speak of)'의 의미로 읽었던 것인지도 모르겠다. 그러나 추사 선생의 문예작품을 제대로 읽어내려면 선생이 최고 수준의 경학자이자 시적 비유에 능통한 분이었음을 염두에 두고 온갖 상상력을 동원하여 가능성을 타진해보아야 겨우 문맥을 잡을 수 있다. 앞서 필자는 「불이선란」의 화제에 쓰인 '만향縵香'이 추사 선생의 별호가 아니라 하였고, 선생이 그려낸 독특한 모양의 '향기 향香'자를 『시경』과 『서경』을 통해 읽어낸 바 있다.

이제 「향조암란香祖庵蘭」에 쓰여 있는 또 다른 모양의 '향기 향香'자를 면밀히 살펴보자. 왜 이런 모습을 그려낸 것일까? '향기 향香'은 원래 '벼 화禾'와 '달 감甘'이 합해진 글자임을 염두에 두고 추사 선생이 그려낸 '향기 향香'자가 무슨 의미를 담고 있을지 상상해보라.…… 그런데 애초 향기라는 글자는 왜 꽃의 향이나 여타 좋은 향이 아니라 '술의 향기'를 기원으로 하게 된 것일까? 그렇다. 배고픈 사람에게 밥 냄새보다 향기로운 것이 어디 있으며 먹을 곡식이 넉넉해 술까지 빚을 수 있으면 얼마나 행복하겠는가? 사실 향기라는 것은 일정 부분 좋은 기억과 연결된 일종의 조건반사를 일으키는 매개체이기에 좋아하게

된 것 아니던가? 추사 선생은 '벼 화禾'자를 중첩시킨 '향기 향香'자를 그려내어 '풍성한 먹거리'라는 의미를 감춰둔 것이다.

이제 선생이 그려낸 '향기 향香'을 '풍성한 먹거리' 혹은 '풍요로운 삶'으로 전환시켜 '난위중향지조蘭爲衆香之祖'를 다시 읽어보자. '난은 함께하는 무리[衆]들과 풍요로운 삶을 누리며 (술을 빚어) 조상께 제사를 드릴 수 있도록 만들고자'라는 문맥이 만들어진다. 추사 선생이 변형시킨 글자 한 자가 어떤 변화를 일으킬 수 있는지 실감하셨는지?

『대학』에 이르길

> 재물을 생산하여 대도大道를 취하고자 함에 (재물을) 생산하며 함
> 께하는 자는 많고 이를 먹는 자(소비하는 자)는 적게 하는 것은 함
> 께하는 무리(공동체)를 병들게 만들고자 하는 것과 같다. (함께 생
> 산한 재물을) 사용(소비)하는 자를 널리 펼치면(구성원 모두가 혜택
> 을 누리도록 하면) 재물은 항시 풍족해지는 법이다.*

生財有大道 生之者衆 食之者寡 爲之者疾 用之者舒 則財恒足矣

라고 한다. 『대학』이 지도자가 되고자 하는 사람을 위한 지침서라는 점을 감안할 때 시사하는 바가 많은 대목이다. 추사 선생이 그려낸 '난위중향지조蘭爲衆香之祖'는 혹시 위에서 언급한 『대학』 구절을 간략하게 옮겨 쓴 것 아닐까? 난을 대인大人(지도자가 될 소양을 갖춘 자)이라 변환하면 난위중향蘭爲衆香은 『대학』의 '생재유대도生財有大道'가 되고 '갈지之'를 원뜻에 따라 '어떤 목적이나 뜻을 함께하는 사람들이 무리지어 감'의 의미로 읽으면 『대학』의 '생지자중生之者衆 식지자과食之者寡 위지자질爲之者疾 용지자서用之者舒'를 '갈 지之' 한 글자로 함축시킬 수 있으며,** 여기에 '할애비 조祖'로 읽어왔던 것을 '비롯할 조祖', '근

* 이 부분에 대하여 많은 『大學』 해설서들은 '재물을 생기게 함에 큰길이 있으니 생산하는 자가 많고 먹는 자가 적으면 (재화가) 빨리 축적되고, (재화를) 쓰는 것이 느리게 하면 재물은 항상 넉넉하다.'라고 풀이하고 있다. 그러나 이어지는 문장이 '仁者以財發身 不仁者以身發財'인 이유를 깊이 생각해보길 바란다.

** 生財有大道의 구체적 방안을 生之, 食之, 爲之, 用之의 구조를 통해 설명하는 점과 蘭爲衆香之祖의 香之를 겹쳐보면 '갈 지之'자가 문장에서 어떤 역할로 쓰이는지 알 수 있을 것이다.

본 조祖'로 바꿔주면 '칙재항족의則財恒足矣'와 같은 의미가 되기 때문이다.*

* 則財恒足矣는 재물이 항상 풍족하게 되는 원리(법칙: 則)이니 祖를 '비롯함[始]' 혹은 근본[本]의 의미로 읽으면 문맥상 則財恒足矣와 같은 뜻이 된다.

동기창董其昌이 자신의 당호堂號(거처하는 집에 붙인 이름)를 향광香光이라 정하고 그 앞머리에[題] 난위중향지조蘭爲衆香之祖라 써넣으니, 그것이(동기창이 '난위중향지조蘭爲衆香之祖 향광香光'이라 써넣은 현판) 있는 곳의 거실을 일컬어 (세인들이) '향조암香祖庵'이라 부르게 되었다.

蘭爲衆香之祖 董香光題 其所居室 曰 香祖庵

무슨 말인가?

동기창의 당호를 세인들이 '향조암香祖庵'으로 부르게 된 이유가 동기창이 자신의 거소에 '난위중향지조蘭爲衆香之祖'라고 쓴 현판을 걸어 두었기 때문이란다.

필자의 행보가 조금 빠른 듯하니 잠시 정리해보자. 필자는 앞서 추사 선생이 그려낸 독특한 모양의 '향기 향香'자를 통해 '난위중향지조'가 사실은 『대학』에 나오는 '생재유대도生財有大道…… 칙재항족의則財恒足矣'의 내용을 함축하여 쓴 것이라 하였다. 이를 확인할 수 있는 가장 간단한 방법은 '동기창이 거처하는 집'이란 의미를 한자로 표기해보면 된다. '동기창이 거처하는 집'이란 결국 '동기창의 집'이란 뜻이니 '동기창택董其昌宅'이라 쓰면 되고, 이름 대신 호를 부르던 전통에 따라 '동기창택'은 '향광택香光宅'으로 바꿔 읽을 수 있지 않은가? 결국 동기창의 당호 '향조암香祖庵'과 '난위중향지조'라는 현판이 붙어 있는 집 그리고 '향광택'은 모두 같은 것을 지칭하는 말이 되는 것을 알 수 있을 것이다. 그렇다면 이제 남은 문제는 한마디로 동기창이 거처하는 집

을 뜻하는 '향광택香光宅'과 『대학』의 '생재유대도…… 칙재항족의'의
내용이 상통하는지 확인하면 되겠다.

『서경』 서문序文에 '광택천하光宅天下'라는 말이 쓰여 있다.

덕으로 세상을 밝게 다스리는 집이란 뜻이다.

'향기 향香'은 원래 '술의 향기'라는 뜻인데, 추사 선생은 이를 변형
하여 '풍족한 술의 향기'라는 뜻을 만들어냈다. 이를 '빛나다', '문물이
아름답다'는 뜻을 지닌 '빛 광光'과 합해주면 '향광香光'이란 '풍족한
삶을 향유하게 해주는 빛'이 되고, 여기에 '집 택宅'을 더해주면 '(백성
들에게) 풍족한 삶과 덕을 베풀어 세상을 밝게 다스리고자 하는 집'이
란 뜻이자 동기창의 집이 그것을 추구하는 곳이란 의미가 된다. 『대학』
은 '생재유대도生財有大道(재화를 생산하여 대도를 취함)'의 길은 생산에
참여한 모든 구성원에게 혜택이 주어질 때 재화가 풍부해질 수 있다며
이것이 백성을 배불리 먹이는 정치의 요체라고 한다.

추사 선생이 왜 '벼 화禾'자를 중첩시켜 '향기 향香'자를 쓰고, 동기
창의 거소에 걸린 현판 이야기를 꺼냈겠는가? 난화를 그리는 이유는
백성을 배불리 먹이는 정치, 문물을 융성하게 하는 정치를 추구하기
위함이라는 것을 주장하는 것으로, 그 근거를 『대학』 구절을 통해 언
급하고 있는 것이다. 『대학』의 '생재유대도'를 '재물을 생기게 함에 큰
길이 있으니'로 가르치고 배우는 무리들은 대도大道가 왕도王道임을
모르는 것인지, 아니면 모르는 척하는 것인지?

동기창이 자신의 호를 '향광'이라 정하면 세상 사람들은 그의 집을
'향광택香光宅'이라 부르게 될 것이고, 이는 동기창이 자신을 따르는 무
리들과 함께 재화를 생산하여 모두가 그 혜택을 누리는 정치를 추구하
고자 함을 선포하는 것과 같은 효과를 얻을 수 있게 된다. 그런데 흥미
로운 것은 세인들이 그의 당호를 '향조암香祖庵'이라 불렀다는 것이다.
암庵은 '큰 절에 딸린 소규모 절'을 지칭하는 것으로, 보통 포교의 목적

보다는 수도를 목적으로 하는 공간이다. 이는 본사本寺 격인 더 큰 조직이 있을 것이라는 추론을 하게 한다. 다시 말해 '생재유대도'는 단순히 동기창 개인의 정치적 신념이 아니라 『대학』의 정치이념을 실현하고자 하는 비밀 조직이 있었다는 의미이며, 그들은 이를 통하여 '치국평천하治國平天下'를 꿈꾸었다는 반증이기도 하다. 그런데 추사 선생은 왜 이런 이야기를 선생의 난화에 써넣은 것일까? 『대학』에 이르길

> 어진 지도자는 (어려운 시기가 닥치면) 비축해둔 재화를 풀어 백성을 일으키고(백성을 구제하고) 어질지 못한 지도자는 (어려운 시기가 닥치면) 백성을 동원해 재물을 일으킨다.*

仁者以財發身 不仁者以身發財

라고 하였거늘…… 조선 말기 사회의 지도층은 백성들의 등가죽을 소가죽보다 천하게 여겼기 때문이다. 권력이 축재의 수단으로 쓰이는 것을 당연시하는 시대에 함께 일하고 함께 나누자는 주장보다 백성들의 귀를 쫑긋하게 하는 말은 없을 것이다. 그러나 뜻이 순수해도 그 뜻을 믿고 모여든 백성을 책임질 능력이 있는가는 별개의 문제다. 그러니 어쩌겠는가? 백성을 이끌 책무를 느끼는 지식인을 은밀히 규합하여 길부터 닦을 수밖에……. 추사 선생은 분명 '생재유대도'를 꿈꾸며 동조자가 모여들기를 간절히 원했던 것 같다.

누구나 추사 선생이 그려낸 「향조암란」을 보면 대각선으로 화면을 가로지르는 유난히 긴 난엽에 주목하게 된다.

속기俗氣가 느껴진다고 질타하여도 달리 변명할 수 없을 정도로 지나치게 길게 그은 난엽인데, 그 끝단을 살펴보면 그렇지 않아도 비정상

* 이 부분에 대하여 '어진 사람은 재물로써 몸을 일으키고 어질지 않은 사람은 몸으로써 재물을 일으킨다.'고 해석한 『대학』 해설서가 많은데…… 재물이 없으면 몸을 일으킬 생각도 하지 말고 몸을 써서 재물을 모으는 것은 어진 자가 할 짓이 못 된다는 뜻인지? 이 대목은 是故 財聚則民散 財散則民聚(이런 까닭에 재물을 모으면 백성이 흩어지고 재물을 흩어주면 백성이 모인다)를 풀이한 것임을 참고할 때 身은 백성임을 알 수 있다.

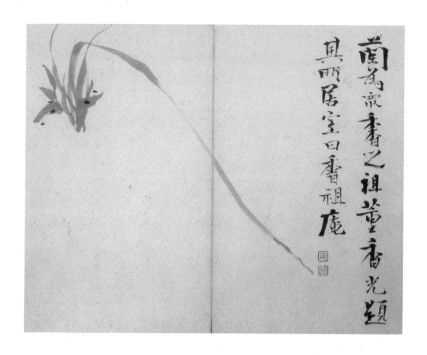

적으로 긴 옆에 가필까지 해가며 더 길게 늘린 흔적이 역력하다. 선생의 빼어난 조형감각을 익히 봐왔기에 더욱 이해할 수 없는 가필의 흔적 끝에 선생의 이름자가 찍혀 있다.

'기쁠 희喜'.

김정희金正喜도 아니고, 정희正喜도 아니고 정正과 희喜를 콩알만한 낙관에 나눠 새겨 찍어둔 그곳을 향해 난엽을 '조금 더, 조금만 더……' 하며 잡아당기고 있는 선생의 마음을 엿본 순간 안경알이 뿌예져 천장을 바라볼 수밖에 없었다. 선생은 조선이 '난위중향지조蘭爲衆香之祖(건실한 백성들이 무리지어 풍족한 생활을 할 수 있도록 보살펴준 조상께 제사를 올리는 태평성대)'한 나라가 될 수 있다면 속된 짓도 할 수 있고, 이름자가 흩어지는 일도(죽임을 당함) 감내하겠다고 하신 것이라고 하면 너무 감상적이라 타박하시려나?

추사 선생의 학식과 인품이 어떻게 선생의 난화에 스며들었는지 헤

아려보려는 노력 없이 느낌이 어떻다는 등 필치가 어떻다는 등 떠벌리는 것으로 한몫하려는 짓을 이제 그만 보았으면 좋겠다. 필자 역시 논리적 이성보다는 감성에 익숙한 환쟁이인 탓에 작품이 주는 인상(느낌)에 먼저 이끌리는 경향이 있다. 그러나 추사 선생의 문예작품은 감각으로 다뤄질 성질의 것도 아니고, 어설픈 한학 실력으로 대충 뜻을 엮어낼 수준도 아니다. 그러니 어쩌랴. 알고자 하면 깊이 연구해보고 그래도 대답을 들을 수 없으면 조용히 물러서는 것이 마땅하지 않겠는가? 가볍게 대하고 함부로 예단하면 다툼이 생기게 마련이다.

추사 선생이 아들 상우商佑에게 보낸 서찰로 알려진 글에

난법역여예근蘭法亦與隸近 필유문자향서권기必有文字香書券氣 연후가득차난법然後可得且蘭法 최기화법最忌畵法 약유화법若有畵法 일필부작야一筆不作也 여조희룡배학작오란如趙熙龍輩學作吾蘭 이종미면화법일로而終未免畵法一路*

* 이 부분에 대하여 최완수 선생은 '난초를 치는 법[蘭法]은 역시 예서 쓰는 법과 가까워서 반드시 문자향과 서권기가 있는 연후에야 얻을 수 있다. 또 난법은 그리는 법식[畵法]을 가장 꺼리니 만약 화법이 있다면 그 화법대로는 한 붓도 대지 않는 것이 좋다. 조희룡 같은 사람들이 내 난초 그림을 배워 치지만 끝내 화법이라는 한길에서 벗어나지 못하니 이는 그 가슴속에 문자기가 없는 까닭이다.'라고 해석하였다. 최완수 역, 『추사집』, 현암사, 2014, 596쪽.

라 언급한 부분이 있다. 이 내용 때문에 조희룡趙熙龍이 추사의 제자라느니 아니라느니 다투더니 급기야 일부 조희룡 옹호론자들은 추사 선생을 교만한 성격 파탄자처럼 몰아붙이며 악을 써댄다. 참 어이없는 일이다. 조희룡을 추사의 제자라고 주장하는 쪽이든 아니라고 악을 쓰는 쪽이든 자신들이 높이고 싶은 분을 위하여 상대 쪽 어른을 깎아내리느라 혈안이 되어 있는데, 두 분이 그런 식의 다툼을 원한다고 생각하여 이전투구를 벌이는 것인지? 또 그리하면 무슨 이득이 있는지? 백번을 생각해봐도 다툴 일이라면 다퉈야 하겠지만, 다투기에 앞서 다툴 일인지부터 확인해봐야 하지 않겠는가? 추사 선생이 아들 상우에게 난 치는 법에 대하여 사적 견해를 밝힌 편지가 다툼의 원인이라면 애

비가 아들놈에게 '○○ 같은 사람이 되지 말거라.'라는 당부도 못 한단 말인가? 애당초 사적 편지를 근거로 우봉又峰(조희룡의 호)을 깎아내려 추사를 높이려 한 후학들이 문제지만, 추사 선생의 편지를 제대로 살펴보기는 한 것인지 묻고 싶다.

다툼의 끝은 송사訟事로 이어지게 마련이고, 송사는 제출된 증거 자료의 철저한 분석을 통해 명쾌한 판결이 내려져야 잡음이 없는 법이다. 문제의 편지를 면밀히 분석해보자. 문제의 편지는 '난법蘭法 역여예근亦與隷近'으로 읽어야 할까, 아니면 '난법역여예근蘭法亦與隷近'으로 읽어야 옳을까? 대부분의 추사 연구가들은 전자前者를 따라 '난초 치는 법[蘭法]은 역시 예서隷書 쓰는 법과 가까워서'라고 해석하는데…… 이것이 가당한 일이 되려면 많은 전제가 필요하며, 그리하여도 어법에 맞지 않는 엉터리 문장일 뿐이다.

난법을 어떻게 '난화 치는 법'으로 해석할 수 있다는 것인지……. 혹자는 뒤에 나오는 '약유화법若有畵法(만약 화법을 취하면)'을 근거로 문맥을 잡은 것이라 할지도 모르겠다. 그러나 '그림 화畵'는 명사(그림)와 동사(그리다)로 쓸 수 있지만 난蘭은 명사일 뿐 동사로 쓸 수 없지 않은가? 다시 말해 화법을 '그림 그리는 법'으로 읽을 수 있는 것은 '그림 화畵'자를 동사로 읽을 수 있기 때문이지만, 난법蘭法은 동사로 쓸 수 없는 까닭에 '난화를 그리는 법'이란 의미를 쓰고자 하면 난화법蘭畵法이라 쓸 수밖에 없다. '난화를 그리다'라는 의미로 널리 쓰이는 사란寫蘭이 사란법寫蘭法 대신 쓸 수 있는 것도 '모뜰 사寫'가 동사라서 가능한 것인데…… 추사 선생이 '난 란蘭'자를 동사로 쓸 수 없는 것도 모르는 분이라 우기고자 함인가?

그렇다면 난법이 '난화를 치는 법'이 아니라면 무슨 의미가 될 수 있을까? 법을 '본받을 법法'으로 읽어 필요한 동사를 구하면 난법蘭法은 '난을 본받아~'라는 의미로 읽을 수 있는 길이 생긴다.* 또한 난법을

* 『大學』, 其爲父子兄弟足法
而后民法之也. '이는 부자,
형제가 만족하며 본받게 하
고자 함이니 군주는 (이를)
백성들이 본받아 함께하도
록 하여야 한다.'의 例를 통
해 '법 법法'이 '본받을 법法'
으로 쓰임을 확인할 수 있다.

'난을 본받아~'라는 의미로 읽어야 이어지는 글자가 '또 역亦'인 것을 설명할 수 있다. '난법역여예근蘭法亦與隷近'을 '난화 치는 법은 역시 예서 쓰는 법과 가까우니'라고 해석하면 '또 역亦'이 쓰인 이유를 달리 설명할 방법이 없게 된다. 원래 '또 역亦'은 '앞선 이의 행동을 보고 따라 배워 그대로 함'이란 의미가 내포된 글자지만, 백번 양보하여 역亦을 부사로 해석해 '또한'의 의미로 읽어도 문제는 난화 이외에 또 다른 무언가도 역시 예서 쓰는 법과 같다는 문맥 속에 놓이게 되는데…… 난법이 첫 문장의 첫 단어이니 난감할 따름이다. 결국 '난법역여예근蘭法亦與隷近'의 '난법역蘭法亦(난을 본받아 함께 따라 하는)'은 '여예근與隷近' 하기 위한 전제로 해석할 수밖에 없을 것이다.

그러나 어찌된 영문인지 대부분의 추사 연구가들은 선생과 관련된 작품이나 글에 '종 례隷'자만 나오면 조건반사처럼 예서隷書와 연결시키곤 한다. 그러나 선생의 글은 논리구조가 탄탄한 경학자답게 어법에 빈틈이 없으니, 제발 턱없이 넘겨짚는 버릇부터 고치시길 바란다. 위 문장에서 '종 례隷'를 예서로 읽을 수 있었던 근거는 난법을 '난화를 치는 법'으로 읽었기 때문이었다. 그런데 난법을 '난화를 치는 법'으로 읽을 수 없게 되었으니 '종 례隷'자를 예서로 읽을 근거도 사라진 셈이다. 문장 속 '종 례隷'는 원 의미대로 '관청에서 근무하는 관리'*로 해석해야 한다. 이제 '난법역여예근蘭法亦與隷近'을 풀이해보자.

> 난을 본받아 (난이 하는 행동을) 따라 배워 그대로 행하며 (우리와)
> 함께할 공직자를 가까이하라.

이것이 무슨 의미겠는가?

앞서 필자는 난화에는 두 가지 상징이 쓰였으며, 추사 선생의 난화는 정소남에 의하여 충절의 상징으로 그려지던 묵난화와 다른 필의를

* '종 례隷'는 원래 周나라 시절 궁중에서 청소 따위의 잡무를 맡은 하급 공직자를 의미하는 글자였으며 隷書는 秦始皇 때 전서를 간략하게 고쳐 쓰면서 생겨난 것을 漢代에 명명한 것이다.『周禮』, 隷僕掌伍寢之掃除 糞洒之事

담고 있다고 하였다. 또한 이러한 난화를 선생은 부정난화不正蘭畵(국가로부터 추인받지 못한 엉터리 난 그림)이라 이름하였고, 그 용도는 공자님의 가르침을 바르게 전하여 성리학의 폐해가 만연한 조정을 쇄신하기 위한 새로운 정치이념을 정립하기 위함이라 한 바 있다. 추사 선생의 편지는 한마디로 '조정의 쇄신을 이끌어낼 새로운 정치이념을 배워 함께 이를 추진해나갈 만한 공직자와 친분을 쌓아라.'라고 누군가에게 지시를 하고 있는 내용이다. 이런 관점에서 접근하면 이어지는 '필유문자향서권기必有文字香書券氣 연후가득차난법然後可得且蘭法'은 함께할 공직자를 고르는 기준 격으로, 반드시 문자향 서권기를 확인한 후 그 문자향과 서권기 위에 난을 본받는 법[蘭法]을 쌓도록 허락하라 당부하는 대목이라 하겠다. 또한 '최기화법약유화법일필부작야最忌畵法若有畵法一筆不作也'는 난법에 동참시킬 공직자를 고르는 기준이 필요한 이유에 해당하는 부분으로 '(난법을) 화법으로 여기는 자는 가장 피해야 할 사람이니, 이런 자는 같은 붓이 되어(뜻을 함께하는 동지가 되어 한목소리를 냄) 만들어낼 수가 없다(우리가 추구하는 바를 함께 이룰 위인이 못된다).'고 한 것이다.* 이쯤 읽으면 필자의 해석법에 고개를 갸우뚱하시는 분이 계실 것이다. 그런 분들은 이어지는 문장이 왜 '같을 여如'자로 시작되는지 생각해보시길 바란다.

이어지는 문장 '여조희룡배如趙熙龍輩'를 '조희룡과 같은 무리들'로 해석하는 경우가 많은데…… '조희룡과 같은 무리들'이 '조희룡과 함께하는 환쟁이들'이란 뜻인가, 아니면 '난화를 화법으로 여기는 무리들'인가? 전자라면 '조희룡배趙熙龍輩' 앞에 '같을 여如'자가 군이 필요없을 것이다.** 추사 선생이 '여조희룡배如趙熙龍輩'라고 표기한 이유는 '같을 여如'자를 기준으로 앞 문장의 내용을 뒤 문장에서 실례實例를 들어 설명하기 위함으로, 결국 조희룡 일파라 일컫는 환쟁이 집단을 폄하하려는 의도가 아니라 난법을 화법으로 여기는 무리들이란 뜻이

* 一筆不作의 '한 일一'은 '하나'라는 뜻이 아니라 '같다[同]'라는 의미로 一筆은 '같은 붓', 다시 말해 같은 생각을 표출하는 도구(동지)를 뜻한다. 不作의 作은 '만들다'라는 뜻이 아니라 '이루다[成]'로 해석하였다. 『孟子·離婁』의 '先聖後聖基揆一也'의 '같을 일一'과 『中庸』의 '不作之 子述之'의 作을 참고하기 바란다.

** 如를 '무리들 등等'의 뜻으로 읽으면 '무리 배輩'자를 또다시 써넣을 필요가 없으니 '같을 여如'는 '마치 ~ 과 같다[似]'의 의미로 해석함이 타당하며, 이는 '같을 여如'자 전후에 等價의 비교대상이 병치되어 있다는 전제하에 해석되어야 하는 이유다.

다. 물론 여기에는 선비도 포함된다. 무슨 말인가? 추사 선생은 난화의 예술성 자체보다 난화의 효용성, 다시 말해 난 그림을 통해 무엇을 하고자 하는가에 방점을 두고 있었다는 의미로, 이는 예술의 사회적 책무에 대한 선생의 견해를 엿볼 수 있는 부분이라 하겠다.

추사 선생은 조희룡이 자신의 난을 배워 작품화하였으나, 아직도 환쟁이의 길만을 고집하고 있다고 하였다[學作吾蘭而終未免畫法一路]. 이는 조희룡이 추사의 난법을 전수받았지만, 조희룡은 추사의 바람과 달리 화가의 길을 걷고자 할 뿐 정치적 동지가 되길 주저하고 있었다는 의미다. 이 지점에서 추사 선생은 조희룡에게 자신의 난화가 정소남의 난화에서 비롯된 충절의 상징과 다른 것이며 묵난화를 통해 자신은 무엇을 하고자 하는지에 대하여 어느 수준까지 조희룡에게 알려주고 가르쳤던 것인지 궁금해진다. 추사 선생이 조희룡을 탓하려면 부정난화(조정의 쇄신을 위한 목적으로 그린 난 그림)를 치는 이유와 목적을 알려주었고, 조희룡 또한 부정난화의 비밀을 알고 배웠어야 하기 때문이다. 결론부터 말하면 조희룡은 분명히 부정난화의 비밀을 알고 있었지만 어떤 이유 혹은 계기로 각기 다른 길을 걷게 되었다고 생각된다.*

추사는 조희룡이 정치적 동지가 될 수 없었던 이유를 '이는 그 가슴속에 문자기가 없는 까닭이다[此其胸中無文字氣故也].'라고 하였다. 대다수 추사 연구자들은 하나같이 위 문장을 근거로 추사가 조희룡의 학식이 모자람을 지적하였다거나, 심지어 환쟁이를 폄하하였다고 한다. 과연 그런 것일까? 추사 선생처럼 칼칼한 성품을 지닌 분이 '그 작자가 그 모양 그 꼴을 벗어나지 못하는 것은 무식한 소치이니'라는 의미를 쓰고자 하였다면 군더더기 없이 '차기무문자고야此其無文字故也'면 충분한데 왜 선생은 '차기흉중무문자기고야此其胸中無文字氣故也'라고 하였던 것일까?

'문자가 없다'와 '가슴속에 문자기가 없다'를 같은 의미로 이해하고

* 조희룡의 蘭畫에 쓰인 의미심장한 화제의 내용과 그의 대표작『梅花書屋』의 화제를 읽어보면 조희룡은 문인화의 세계가 비밀 코드를 통해 운용되고 있음을 분명히 알고 있었다고 여겨진다. 그가 이러한 사실을 어떻게 알게 되었겠는가?

받아들이는 정도라면 예술작품에 대해 말을 아끼는 자세부터 배우시길 바란다. 흔히 문자향, 서권기를 손재주(표현기법)에 의존하는 쟁이의 예술과 선비문예를 나누는 척도, 다시 말해 학문적 성취도가 반영된 선비문예의 특성으로 오해하는 경우가 많다. 그러나 단 두 번만 자문해봐도 그것이 그런 의미가 아님을 알 수 있을 것이다.

지능에 차이가 없는 특정 집단의 학생들이 같은 선생에게 같은 서책들을 같은 기간 열심히 배우면 그 집단의 학생들은 모두 같은 생각을 하게 되는가? 만약 당신이 어떤 일을 함께할 동료를 구하고자 한다면 당신은 지적 능력을 우선시하는가, 아니면 뜻이 통하는 사람을 선택하겠는가? 지식수준이 비슷하다고 세상을 같은 눈으로 보는 것도 아니고, 생각이 다른 사람의 도움을 기대하는 것만큼 부질없는 짓도 없다. 이런 까닭에 공자께선 이를 일컬어 류類가 다르다고 하였다.

문자향이란 특정인의 문예에서 간취되는 생각의 편린이고, 서권기란 배움을 통해 형성된 일종의 학문적 특성에 가까운 것으로 '독만권서讀萬卷書'의 연장선상에 위치한다 하겠다. 그런데 '만권의 책을 읽고'에 이어지는 말이 '만리를 여행하여'인 이유가 무엇이겠는가?* '어떤 책에 이런 내용이 있더라', '어느 곳에 가보니 쥐를 신으로 받들며 흰쌀과 고기로 정성껏 봉양하더라'라고 떠벌릴 수 있어야 무식한 촌놈들을 기죽일 수 있다고 가르치고자 함인가? 다양한 책을 읽고 다양한 경험을 통해 문리文理가 트이고 견문이 넓어지면 세상을 바로 보고 판단할 수 있는 식견이 생기기 때문이다. 하기야 만권의 책을 읽고 만리를 여행해도 남의 눈으로 읽고, 보고 싶은 것만 본다면 이것도 소용없는 짓이니 천품天品 타령이나 하게 되는 건지도 모르겠다.

추사 선생이 문자향·서권기를 들먹이며 상대를 무시하고자 하였다면 이는 상대를 깎아내려 자신을 높이고자 함인데, 단지 그것이 목적이었다면 입에 발린 칭찬 몇 마디 해주고 권해 올린 술잔이나 비워주

* 董其昌,『畵眼』, '讀萬卷書 行萬里路'

는 것이 오히려 상책임을 몰랐겠는가? 선생이 문자향·서권기를 강조한 것은 학식도 학식이지만, 그것이 가치관과 연결되어 있기 때문이다. 이런 까닭에 무문자無文字면 충분할 것을 '흉중무문자기胸中無文字氣(가슴 속에 문자기가 없음)'라고 하였던 것이리라. 배움을 통해 깨달음을 얻어도 가슴에 뜨거운 기氣가 모이지 않으면 위험을 감수하려 들지 않는 법이기 때문이다.

이제 조희룡을 추사의 제자라 부를 수 있는지 생각해보자.

추사는 분명히 조희룡이 자신의 난을 배웠다 하였고, 추사와 조희룡의 난화를 비교해보면 누구나 이 주장의 진위를 확인할 수 있을 것이다. 그러나 추사는 조희룡이 '학작오란學作吾蘭(나의 난을 배워 그렸다)'이라 하였지 '학작오란화學作吾蘭畵' 혹은 '학작오란법學作吾蘭法'이라 하지 않았다. 무슨 말인가? 난은 난화나 난법처럼 특정인(추사)의 문예적 특성을 규정하는 요소와 무관한 일종의 형形, 다시 말해 눈에 보이는 상象을 나름의 방식으로 개념화한 형形일 뿐이라는 뜻이다. 한마디

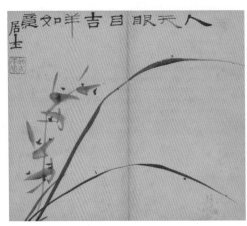

金正喜,〈人天眼目〉

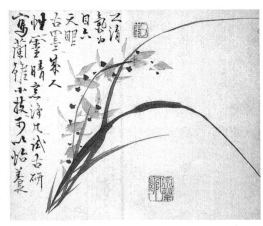

趙熙龍,〈人天眼目〉

로 추사의 난화는 조희룡에게 그저 상象이었을 뿐이라고 분명히 선을 그은 것이다.* 이 지점에서 조희룡을 추사의 제자로 묶어두려는 일련의 시도는 추사의 뜻과 무관하게 특정 연구자 혹은 집단이 조희룡을 추사의 제자로 묶어두어야만 하는 어떤 목적 때문은 아닌지 묻게 된다. 살 붙이고 살며 자식까지 둔 부부도 뜻이 다르면 남이 되거늘 스승과 제자가 천륜天倫으로 맺어진 관계는 아니지 않은가? 결이 다른 사람을 사제지간으로 묶어둘 수도 없고 결이 다른 사람을 비교하며 다툴 일도 아니다.

* 象은 망막에 맺힌 모양이고 形은 象을 통해 얻은 정보를 인식을 통해 개념화한 결과인 까닭에 같은 象을 보고도 形은 각기 다른 모습이 될 수 있다.

이초예기자지법

以艸隸奇字之法

이초예기자지법위지　以艸隸奇字之法爲之

'초서와 예서 기자의 법으로 그렸으니?'

위 문장을 '초서와 예서 그리고 기자를 쓰는 법으로 그렸으니'라고
해석하기 위해서는 우선 문장의 구조 틀을 以(艸隸奇字之法)爲之로 나
뉘주고 동사(以), 명사(艸隸奇字之法), 동사(爲之)로 풀이해야 하는데……
위지爲之 다음에 필요한 명사가 보이질 않는다. 이심전심以心傳心, 이열
치열以熱治熱, 이이제이以夷制夷, 이란투석以卵投石 등등의 예를 통해 확
인할 수 있듯이 '써 이以'를 동사로 활용할 경우에는 '동사(以) — 명사
동사 — 명사'의 구조로 대칭성을 이루는 것이 상식 아닌가? 추사 선생
이 이런 엉터리 문장을 썼을 리는 만무하니 해석법이 잘못되었을 텐데
…… 어디서부터 잘못된 것일까?

초서와 예서 기자의 법으로 그렸으니[以艸隸奇字之法爲之] 세상 사

람들이 어찌 알겠으며 어찌 좋아하겠는가[世人那得知那得好之也].*

로 읽어오던 문장을 '초서와 예서 기자의 법을 세상 사람을 위해 쓰고자 하나[以艸隸奇字之法爲之世人] 어찌 이 지식을 얻을 수 있으며 어찌 좋아하며 얻고자 하게 할까[那得知那得好之也].'로 문장구조를 재편해야 하지 않을까? 초서와 예서 그리고 기자의 법을 사용하여 그린 난화를 세상 사람들을 위하여 사용한다?……

앞서 필자는 「불이선란」이 조정의 쇄신을 위한 부정난화로 그려진 작품이라 하였다. 그런데 추사 선생은 왜 그 부정난화를 초서와 예서 그리고 이름도 생소한 기자지법을 배워 그려낼 사람이 있겠냐고 하였던 것일까? 난화를 그림에 초서와 예서 그리고 기자 쓰는 법까지 총동원하여 온갖 방법을 적용해본들 그것이 표현 방식인 이상 어차피 재주일 뿐인데, 선생은 어찌 낯 간지럽게 서법 운운하신 것인지? 그건 그렇다 치고 「불이선란」의 어느 부분이 초서의 기법이고 어디가 예서의 필법을 변환시킨 것이며, 기자의 흔적은 바로 이 부분에서 볼 수 있다고 지적할 수 있는 분이 계신다면 꼭 찾아뵙고 가르침을 받고 싶다. 필자의 눈썰미가 둔한 탓인지 모르겠으나, 아무리 찾아보고 그렇게 보려고 하여도 '초·예 기자지법艸隸奇字之法'이라고 딱히 지적할 수 있는 부분을 발견할 수 없기 때문이다. 혹자는 이 지점에서 또다시 추사 선생이 언급한 '초예기자지법'이란 서법書法이 아니라 서의書意라며 안개 속을 가리킬지도 모르겠다. 그러나 그렇게 덮기에는 초서, 예서, 기자지법이라 언급한 선생의 목소리가 너무 명확하지 않은가?

초서와 예서가 어떤 특성을 지닌 서체인지는 누구나 아는 상식이니 따로 설명할 필요는 없을 테고, 분명히 해둘 것은 기자奇字인데…… 추사 선생이 언급한 기자가 한대漢代 왕망王莽 때 육서체六書體의 하나로 쓰이던, 지렁이가 기어간 자국 같은 서체 바로 그것을 지칭하는 것

* 명지대의 유홍준 교수는 以艸隸奇字之法爲之 世人那得知那得好之也 漚竟又題 부분을 '초서와 예서의 기자의 법으로 그렸으니 세상 사람들이 어찌 이를 알아보며 어찌 좋아할 수 있으랴. 구경이 또 제하다.'라고 해석한 후 이를 추사 선생의 안하무인격 성품과 연결시키며 이런 오만함 때문에 적이 많이 생겼다고 하더니 '예술가의 개성이란 인격자의 평상심과는 정녕 통할 수 없는 것인가 보다.'라는 말을 덧붙였다. 뺨 때리고 어르더니 예술가의 괴팍함이니 너그럽게 봐주자는 것인지? 제멋대로 해석하여 만들어낸 인격이 누구의 소행인데 누가 누구를 너그럽게 이해한단 말인가? 유홍준, 『완당평전2』, 학고재, 2002, 596쪽.

일까? 만일 기자奇字가 그런 것이라면 초서, 예서, 기자를 나눔에 서체 이외에 다른 기준이 없는 셈 아닌가? 또한 '이초예기자지법위지以艸隸奇字之法爲之'를 '초서와 예서, 기자의 법으로 그렸으니'라고 해석할 수 있었던 것은 '기자지법奇字之法(기자 쓰는 법)'을 통해 초艸와 예隸를 초서와 예서로 읽어왔기 때문 아닌가? 그러나 필자 같은 아둔한 사람도 '초서, 예서, 기자를 쓰는 서법을 활용하여 난화를 그리니'라는 뜻을 쓰고자 하였다면 '이초예기자지법위난(화)以艸隸奇字之法爲蘭(畵)'라고 써서 명확히 뜻을 잡아줄 텐데 추사 선생 같은 경학자가 저리 모호한 글쓰기를 하였다니 믿을 수가 없다. 이에 필자는 '이초예기자지법위지세인以艸隸奇字之法爲之世人'으로 읽고자 하며, 그동안 초서와 예서로 읽어온 초예艸隸는 서체가 아니라 '공직자가 되고자 하는 새싹', 다시 말해 '성균관의 유생'이란 의미로 읽어야 한다고 생각한다.

　추사 선생이 「불이선란」의 화제에 쓴 초예艸隸의 초艸 부분을 살펴보면 분명 '풀 초草'가 아니라 '풀싹 초艸'라 쓰여 있다. 물론 '풀싹 초艸'와 '풀 초草'가 같은 의미로 통용되고 있으나, 그 의미를 명확히 나눌 수 있는 각기 다른 글자이다.* 생각해보라. 만일 추사 선생이 난을 치며 초서 쓰는 법을 빌리고자 하였다면 초서체의 어떤 특성에 주목하였겠는가? 당연히 유연하게 흐르는 필세일 것이다. 그런데 정작 그 초서 쓰는 법을 차용하였다고 밝힌 글에서는 낭창낭창한 '풀 초草' 대신 필획을 급격히 꺾어[折] 쓸 수밖에 없는 '풀싹 초艸'를 선택하였다?…… 이상하지 않은가? 초서를 한 번이라도 써본 분이라면 누구라도 '풀 초草'를 선택하지 '풀싹 초艸'를 쓰려 들지 않을 것이다. 다시 말해 추사 선생은 '풀 초草'가 아니라 반드시 '풀싹 초艸'자를 써야 할 이유가 있어 그리 쓴 것이고, 그 이유는 '풀 초草'와 '풀싹 초艸'자에 내포된 의미상의 차이 때문이라 보는 것이 타당하지 않을까? 이에 필자는 초艸와 예隸를 글자의 원뜻에 따라 '풀의 새싹'과 '공복公僕(공직자)'의 의미로 읽

* 필자는 전작 『추사코드』에서 추사 선생이 '풀 초草'와 '풀싹 초艸'의 차이에 착안하여 「茗禪」과 「茶山草堂」의 글자꼴을 설계하였음을 밝힌 바 있다. 글의 내용에 따라 특정 글자를 계속 선택하여 쓴 것이 우연일까?

고 이를 합한 '초예艸隸'를 '공직자가 되고자 하는 새싹'으로 해석하는 것이 합당하다고 본다. 이 지점에서 많은 분들이 '초예艸隸'가 초서와 예서가 아니라고 쳐도 '기자奇字'는 분명 서체인데 이를 어찌 설명할 것인지 반문하실 것이다.

앞서 필자는 그동안 '부작난화不作蘭畵(난 그림을 그리지 않음)'로 읽어왔던 것이 사실은 '부정난화不正蘭畵(국가로부터 추인받지 못한 엉터리 난 그림)'이며, 추사 선생이 「불이선란」을 부정난화로 규정하였던 이유를 순자荀子의 '정명론正命論'을 통해 설명한 바 있다. 그 순자의 정명론은 '국왕이 제명制命(명칭을 제정)한 명칭에 따라 실체를 분별[實辨]하게 하고 그것으로 뜻을 상통하게 하면 백성은 국왕이 정한 명칭의 의미를 따를 것이다. 국왕이 정한 정명正名의 개념을 번다하게 꾸미거나[析辭] 멋대로 작명하여 정명을 어지럽히는 죄는 신분을 도용하고 도량형을 변조한 죄와 같이 엄벌로 다루어야 한다.'고 언급한 후

（이렇게 하면) 백성은 감히 기이한 말[奇辭]에 의탁하여 정명을 어지럽히는 일이 없게 되는 까닭에……

그 백성이 감히 기사奇辭에 기탁하여 정명正名을 어지럽히지 못하도록 하는 것은 모두가 하나의 원칙과 법[道法]을 따르도록 국가가 힘써 변방을 순회하며 령令을 내리는 것과 같으니 이것이 법도에 따라 그 흔적(정명을 사용함)을 연장시키는 일에 성공하면(전 국토에 정명을 정착시키면) 통치행위는 극에 오른다(통치가 원활히 행해짐).

라는 내용으로 이어진다. 순자의 정명론은 정명正名(국왕이 정한 바른 명칭)의 대척점에 기사奇辭(백성이 임의로 정명을 확대해석한 말)를 두고, 기

사가 정명을 어지럽히지 못하게 하여야 하나의 법과 원칙에 따라 국가를 통치할 수 있다고 한다. 그렇다면 순자의 정명론을 묵난화에 적용시키면 추사 선생의 「불이선란」은 무엇이라 규정하게 될까? 부정명난화不正名蘭畵이자 기사奇辭이다. 추사 선생은 '부정난화와 함께하며 조정의 쇄신을 이끌어내어 본받고자 하는 것'이란 의미를 '기자지법奇字地法'이라 하였던 것이다. 혹자는 이 지점에서 기사奇辭(해괴망측한 말)와 기자奇字(이상한 글자)는 엄연히 다른 말이 아니냐고 반문하실지도 모르겠다. 엄밀히 구분하면 기사奇辭가 아니라 기자奇字라 하는 것이 정확한 표현이기 때문이다.

기사奇辭는 정명을 자신의 이익을 위하여 멋대로 해석하는 것이고, 기자奇字는 아직 정명으로 추인받지 못했을 뿐 정명과는 무관한 새로운 개념이기 때문이다. 흔히 '글자 자字'로 통용되는 字는 '부모의 보호하에 양육되는 아이'라는 의미가 내포된 글자로 '기르다[養]', '젖 먹이다', '시집보내다' 등으로 쓰이며, 실명實名[正名] 이외에 부르는 부명副名을 字라 하는 점을 감안할 때 기자奇字가 '정명 이외에 새로 만들어지고 있는 이름'을 뜻함을 알 수 있을 것이다. 또한 '말씀 사辭'는 '~에 대한 견해를 말이나 글로 표현한 것'에 해당하지만, '글자 자字'는 '어떤 의미를 담은 표식'이란 뜻이니 그 표식은 글자도 될 수 있고 그림으로 표현할 수도 있다 하겠다.*

* '글자 자字'는 시각적 기호체계일 뿐 文字와 구별하여야 한다. 예를 들어 松이라 쓰든 pine이라 쓰든 기호(그림)로 표현하든 그 의미는 소나무이나(文字) 그 모양 꼴(字)은 각기 다른 것의 차이라 하겠다.

추사 선생이 언급한 초예艸隸와 기자奇字에 대한 개념이 잡혔으면 이제 선생의 화제를 다시 읽어보자.

이초예기자지법위지세인 以艸隸奇字之法爲之世人

성균관 유생[艸隸]들로 하여금 「불이선란」[奇字]에 내포된 의미(공

자의 가르침을 바르게 배워 성리학의 폐해에 빠진 조정을 쇄신하고자 함)와 함께하며 본받게[之法] 함으로써[以] 이들이 세상 사람들[世人]을 향해 나아가도록 하고자 함[爲之]이다.*

나득여나득호지야　那得如那得好之也

그곳이[那] 지식을 얻고 그곳이 좋아하며 함께하고자 취하도록 해야 한다.

* '할 위爲'는 '~을 하고자 함'이란 뜻으로 문맥에 따라 동사의 의미가 결정된다. 예를 들어 『論語·陽貨』의 女爲周南召南矣哉에서 爲는 '배우다[學]'의 의미로 해석된다.

이것이 무슨 의미일까?

결론부터 말하면 나那는 의문사(어찌?)가 아니라 성균관 유생들이 기숙하며 공부하는 제齊의 의미로 읽으면** 결국 성균관 유생들을 의식화시켜 자신들의 뜻에 동참하도록 하여야 한다는 내용을 은밀히 전하고 있는 셈이다. 당혹스러운 해석에 혹자는 필자의 풀이가 어딘지 정해진 틀에 억지로 짜 맞추는 듯한 느낌이 들지도 모르겠다. 필자도 가장 재미있고 쉽게 설득력을 얻을 수 있는 글쓰기는 기존 학설을 기반으로 대략 20% 정도 새 학설을 추가하는 것이 가장 효과적이라는 것쯤은 알고 있다. 그러나 그것도 기존 학설에서 그려낸 추사 선생의 모습이 어느 정도 비슷해야 가필을 하든 분칠을 하든 할 것 아닌가? 그러니 어쩌겠는가. 지우고 다시 그릴 수밖에 없으면 깨끗이 지울 수밖에……

** '어찌 나那'를 어조사로 쓰면 '저 사람', '저곳' 등등 '저 피彼'와 같은 뜻이 된다. 예를 들어 那中을 '그 속', '그곳'으로 해석하는 식이다.

필자가 '어찌 나那'를 의문사가 아니라 어조사로 읽어, '저 피彼'의 의미로 읽어 가려져 있던 성균관의 제齊를 드러낸 것은 문맥도 문맥이지만 두 가지 증거가 겹치기 때문이다. 추사 선생은 위 화제에 이어 '구경우제漚竟又題'라 쓰고 '고연제古研齊'라고 새긴 난관을 찍어 마무리해주었다. 그런데 선생이 선택한 낙관이 왜 고연제古研齊였을까? 고연제를 '오래된 낡은 벼루가 있는 제齊'로 해석하면 무슨 느낌이 드시는지?

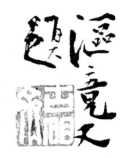

벼루는 글을 쓰기 위해 필요한 문방사우 중 하나이니, 붓을 드는 것이나 벼루를 가는 것이나 결국 같은 목적을 위한 것이라 하겠다. 그런데 보통 '붓을 들다'라고 하면 무슨 뜻이 되는가? 일반적으로 '내 생각을 피력하고자(밝히고자) 함'이란 의미 아닌가? 그렇다면 '낡은 붓을 든다'고 하면 무슨 뜻이 될까? 통상 '고루한 생각 혹은 주장을 펼친다'는 의미로 널리 쓰인다. 혹자는 '고연제古硏齋'를 통해 오래된 벼루를 완상하는 추사 선생의 모습을 떠올릴지도 모르겠다. 그러나 추사 연구자들이 이구동성으로 「불이선란」을 선생의 말년 작으로 꼽고 있으며 선생의 말년이 어떠했는지 연구자라면 누구나 알 것이니, 이제 제발 그런 팔자 좋은 소리를 입에 담는 부끄러운 짓은 자제했으면 좋겠다.

추사 선생이 부정난화를 왜 20년간이나 그려왔다고 하였는가? 공자님의 가르침을 바르게 정립하여 조정의 쇄신을 이끌기 위함이라 하였다. 이는 역으로 조선 성리학이 공자의 가르침과 다르게 가르치고 있기 때문이고, 성리학의 가르침을 열심히 배워 공직자가 되려는 유생들이 모여 생활하는 곳이 성균관의 제齋이기 때문이다. 추사 선생의 치밀함은 성균관의 제齋를 '고연제古硏齋'라 명명한 것에서도 엿볼 수 있다. 선생이 왜 문방사우 중 붓[筆]이 아니라 벼루[硯]를 선택하여 '고연제古硏齋'라 명명하였겠는가? 붓을 들어 글을 쓰는 것은 이미 나름의 생각이 정해진 상태이지만, 벼루에 먹을 갈고 있는 것은 생각을 가다듬고 있는 상태로 먹을 가는 동안 생각을 바꿀 수도 있기 때문이며, 벼루가 먹을 가는 도구임을 착안하면 '학문을 닦고 있는'이란 의미를 겹쳐 줄 수 있기 때문이다. 한유韓愈의 시에 '재조진가석才調眞可惜 주단재마연朱丹在磨硏'이란 시구가 있다. 재능이 있어도 그것을 연마하지 않으면 진가를 발휘할 수 없다는 의미로, 학문을 연마함이란 의미를 벼루에 먹을 가는 행위[磨]로 비유하고 있다. 추사 선생이 선택한 글자 한 자의 무게가 어느 정도인지 가늠이 되시는지?

두 번째 증거는 '고연제古研齊'라는 낙관 앞에 마치 서명처럼 써넣은 '구경우제漚竟又題'라는 글귀다. 추사 연구자들이 하나같이 '구경이 또 제題하다'라고 해석한 후 별다른 설명 없이 건너뛴 부분인데…… 그렇다면 '구경漚竟' 또한 추사 선생의 별호別號라는 건지? 백번을 양보하여 '구경'이 선생의 별호라 쳐도 그것이 무슨 뜻인지 설명할 수 있어야 하지 않겠는가? '구경우제漚竟又題'를 '구경이 또 제하다'라고 해석하는 것은 해석이 아니라, 무슨 의미인지 모르겠으나 그렇게 쓰여 있다는 고백과 다름없다. 구경漚竟이 무슨 의미인지 모르는 건 그렇다손 쳐도 분명히 '또 제하다[又題]'라고 쓰여 있는데 그 제題는 어디에 있는가? '이초예기자지법위지세인以艸隷奇字之法爲之世人' 이하의 화제畵題가 그 제題가 아니냐고 반문하는 연구자는 없으리라 믿고 싶다.*

'구경우제漚竟又題'가 바로 '고연제古研齊'이다.

구경漚竟……. '적실 구漚', '물거품 구漚'……. 『능엄경楞嚴經』에 이런 말이 나온다.

공생대각중空生大覺中　여해일구如海一漚

'공생대각에 드는 것은 마치 넓은 바다와 한 몸이 되어 잠기는 것과 같다.'**라는 뜻이다. 이를 통해 구漚의 의미를 가늠해보자. 공생空生은 당연히 나를 비우는 일이고 대각중大覺中은 큰 깨달음에 적중했다는 의미이니, '공생대각중空生大覺中'은 '나를 비우고 큰 깨달음에 이르는 일'이라 하겠다. 그런데 그것은 마치 '해일구海一漚'와 같다 한다. 이것이 무슨 말일까? 나[我]라는 존재는 어떻게 인식할 수 있는가? 나를 둘러싸고 있는 우주로부터 분리시킬 수 있어야 한다. 그렇다면 나를 비우는 것은 어떤 상태인가? 역으로 나와 우주가 한 몸이 된 상태이다. 그렇다면 나와 우주가 한 몸이 된 상태[空生]에서 무엇을 크게 깨우쳐

* 題는 원래 '이마'라는 뜻에서 글, 평론 등의 머리글[題目]이란 뜻으로 쓰이게 되었다. 다시 말해 題를 글의 끝에 쓰는 것은 발바닥을 이마라고 하는 격이며, 백번 양보하여 뒤늦게 또다시 題하였다 하면 漚竟이 추사 선생의 또 다른 별호라는 전제가 필요하다.

** 많은 『능엄경』 해설서에서 海一漚를 '물거품 구漚'로 읽는데…… 그리 해석하면 空生大覺하려는 시도가 헛수고(물거품)라는 뜻인지 불법의 바다와 한 몸이 되었다는 뜻인지 분명치 않는 까닭에 '적실 구漚'로 읽는 것이 적합할 것이다.

어디에 적중한다는 것일까?『능엄경楞嚴經』은 불가의 경전이니 당연히 부처님의 가르침을 깨닫는 일이자 불계佛界에 귀의歸依하는 일이다. 흥미로운 점은 이러한 상태를 '해일구海一漚(드넓은 바다와 하나가 되어 잠김)'에 비유하고 있는 것이다. 중생들은 상상할 수도 없는 큰 깨달음에 도달하신 석가모니조차도 열반에 드신 후 부처가 되신 것이지, 인간의 몸에 의탁하고 계신 동안에는 단지 '깨달으신 분'일 뿐이다.* 다시 말해 '해일구海一漚'는 불법佛法에 의해 완전히 교화된 상태를 침염浸染(염료를 푼 물에 천을 완전히 담가 물들이는 일)에 비유한 것으로 '적실 구漚'와 접점이 만들어진다 하겠다.

당나라 시인 두목杜牧의 글에 '국왕의 삶은 마치 염색쟁이가 천을 염색하기 위하여 침염하듯 어진 애비가 자식을 변화시키듯 (백성을) 교화시켜야 한다[君生浸染 仁父子化].'라는 말이 나온다. 천을 염색하려면 천을 염료 푼 물에 담가 염료가 배어들도록 적셔야[漚] 하니 '적실 구漚'란 교화의 과정이라 하겠다. '적실 구漚'의 의미를 읽었으니 이제 '마칠 경竟'과 연결시켜보자.

구경漚竟······ 교화를 마치다?

교화를 하려면 교화를 행하는 사람과 교화의 대상 그리고 양자가 만날 장소가 필요한데······ 이 세 가지 요소가 만나는 곳이 어디일까? 추사 선생이 '고연제古研齊'라는 낙관을 찍어 성균관의 제齊를 지목한 이유와 '그곳이 지식을 얻고자 하고 그곳이 좋아하며 취해 함께하고자 해야[那得如那得好之也]'라고 하였던 이유가 설명되지 않는지······. 필자의 행보가 아직 미덥지 않은 분은 조금 돌아가야 하겠지만, 조금 더 확실한 증거를 만나보자.

『시경·진풍陳風』에 「동문지지東門之池」라는 시가 있다. 남녀가 연애하는 정다운 모습을 읊은 것이라는 주희朱熹의 해석 이후 특별히 주목하는 이가 없는 시다.

東門之池 可以漚麻　동문지지 가이구마

彼美淑嬉 可與晤歌　피미숙희 가여오가

東門之池 可以漚紵　동문지지 가이구저

彼美淑嬉 可與晤語　피미숙희 가여오어

東門之池 可以漚菅　동문지지 가이구관

彼美淑嬉 可與晤言　피미숙희 가여오언

이 시에 대한 일반적인 해석은

동문에 있는 연못은 삼〔麻〕을 담그는 데 알맞네.

어여쁜 저 아가씨와 (부부가 되어) 노래하고 싶네.

동문에 있는 연못은 모시를 담그는 데 알맞다네.

어여쁜 저 아가씨와 (부부가 되어) 이야기하고 싶네.

동문에 있는 연못은 갈대를 담그는 데 알맞네.

어여쁜 저 아가씨와 (부부가 되어) 말하고 싶네.

라고 한다. 그러나 위 해석을 읽어도 도무지 무슨 이야기를 전하고자 쓰인 시인지 가늠조차 되지 않는다. 공자께서는 틈만 나면 제자들에게 『시경』을 읽으라 권하셨건만, 『시경』의 내용이 이런 정도라니 어딘지 이상하지 않은가? 『시경』과 『주역』은 사서四書의 뿌리이자 사서의 논지를 해석하는 근거인데…… 『시경』에 담긴 이야기가 이 정도라면 그것이 가당한 일일까? 이는 역으로 누군가 특정 목적을 위하여 『시경』의 해석을 흐리면 사서의 해석과 논지를 원하는 바에 따라 오도할 수 있고, 이를 통해 제 목소리를 높일 수 있는 구조를 파악한 결과 아닐까? 말인즉, 『시경』의 해석이 저리 초라해진 것은 누군가가 이미 특정 목적을 위하여 『시경』을 고의로 훼손한 결과일 수 있다는 뜻이다. 오늘의 학자

들도 공자처럼 후학들에게 『시경』 읽기를 권하는데, 『시경』을 읽고 무언가를 깨달은 제자들의 밝은 목소리를 자주 듣는지? 『시경』 읽기를 권하기 전에 『시경』의 본모습부터 복원시키려는 학자들의 노력이 필요한 시대이다. 이런 관점에서 오랜 망설임 끝에 문외한이 용기를 내어 「동문지지」를 재해석해본다.

동문지지 가이구마 피미숙희 가여오가
 東門之池 可以漚麻 彼美淑嬉 可與晤歌

동문지지 가이구저 피미숙희 가여오어
 東門之池 可以漚紵 彼美淑嬉 可與晤語

동문지지 가이구관 피미숙희 가여오언
 東門之池 可以漚菅 彼美淑嬉 可與晤言

동어반복으로 이루어진 시의 구조는 지극히 단순하여 각 연의 차이는 마麻→저紵→관菅으로 변한 것에 맞춰 가歌→어語→언言으로 바뀐 것뿐이고, 마麻, 저紵, 관菅은 '담글 구漚'에 의해 공통분모가 만들어지니, 구마漚麻, 구저漚紵, 구관漚菅은 모두 물에 불려서 가공하기 쉬운 상태로 변화시키기 위한 행위와 연결되어 있다 하겠다. 한마디로 마, 저, 관을 특정 목적에 쓰기 위해 가공하기 쉽게 만드는 장소가 '동문지지東門之池'이고 구漚는 그 수단이 되는 셈이다. 그런데 흥미로운 점은 구마漚麻(삼을 물에 담금)하는 목적은 오가晤歌함에 있고 구저漚紵(모시를 물에 담금)는 오어晤語하기 위함이며, 구관漚菅(갈대를 물에 담금)하는 것은 오언晤言하고자 함이라 한 것이다. 무슨 말인가? 麻, 紵, 菅을 가공하여 각기 다른 용도(목적)에 쓰겠다는 뜻이며, 이는 역으로 麻, 紵, 菅이 어떤 용도로 사용되는지 살펴보면 시의詩意에 한 걸음 다가설 수 있다는 의미라 하겠나. 그렇다면 「동문지지」에서 언급하고 있는 麻, 紵, 菅은

무엇을 상징하는 것일까?

『맹자』에 허자許子가 세상 만물의 가치를 획일화시켜야 서로 속이지 않는 사회를 만들 수 있다는 논리를 펼치며 '굵은 베와 가는 베 비단 실과 무명실의 무게가 같으면 가격이 같고[麻縷絲絮輕重同則賈想若]'라는 주장을 펼치자 맹자는 '물건에 대한 선호도가 고르지 않은 이유는 인간의 마음에 따라 선호가 정해진 것인데[夫物之不齊 物之情也] 물건 값을 똑같이 하려는 것은 세상을 혼란스럽게 할 뿐이다.'라고 하는 장면이 나온다. 세상사 모든 것은 각기 용도가 있고 귀천은 인간의 정情에 의해 선호도가 나뉜 결과이니 좋은 의도에서라도 인위적으로 인간의 정을 통제하려는 것은 부작용이 따르게 마련이라는 뜻이다. 그런데 여기서 주목할 것은 마麻를 저급품의 예로 거론하고 있다는 점이다. 또한 『위지魏志』에 이르길 '절송위거折松爲炬 관이마유灌以麻油 종상풍從上風(꺾인 소나무를 횃불로 쓰고자 하면 마유麻由를 붓고 바람을 따르도록 해야 한다)'라고 한다. 아무리 걸출한 인물도 혼자 세상을 바꿀 수 없는 법이고, 세상의 변화는 큰 지도자의 희생과 백성의 호응 그리고 때가 맞아야 한다는 의미다. 이때 마유麻油는 '백성의 호응' 혹은 '백성의 땀'으로 비유된다. 이상의 예에서 살펴보았듯 「동문지지」의 마麻는 백성을 비유하는 것이고, 마麻와 연결된 가歌는 '온 백성이 함께 노래하는 상태' 다시 말해 '마유麻油(호응하는 백성)'와 같은 뜻임을 알 수 있을 것이다. 마麻에서 백성의 의미를 간취해내면 저紵는 『맹자』에서 허자가 언급한 '마루麻縷'의 루縷(가는 베: 細布)와 같은 의미로, 고가품*이자 상류층을 비유한 것임을 알 수 있다. 그런데 상류층을 지칭한 저紵(모시)가 어語와 연결되어 있다. 이것이 무슨 의미일까?

오늘날에는 '말씀 언言'과 '말씀 어語'를 합해 흔히 언어言語라 하지만, 고문古文을 읽을 때는 언언과 어語를 구별하며 뜻을 잡아야 한다. 옛글에서 어語는 윗사람이 아랫사람에게 가르침을 주거나 지시하는

* 『左傳』의 '子産獻紵衣(자산이 모시옷을 헌상하였다)'에서 알 수 있듯 모시옷은 헌상의 대상이 될 만큼 귀히 여겨졌다.

말씀이란 뜻이고, 언言은 윗사람의 물음에 아랫사람이 자신의 생각을 밝히는 말에 가깝다. 이런 관점에서 읽으면 저紵와 어語가 짝을 이루고 있다는 것은 저紵가 아랫사람에게 가르침 혹은 지시를 내리는 신분의 사람이란 의미를 내포하고 있다 하겠다. 이제 마지막 연의 관管에 대하여 살펴보자.

『시경』에 '하관상점下筦上簟(왕골자리를 아래에 깔고 그 위에 대자리를 펼침)'이란 표현이 나오며, 『주례周禮』에 이르길 '남향설관연분순南鄕說筦筵紛純'이라 한다. 제후국에 관연筦筵을 설치하도록 하여 천자가 정한 법의 테두리 안에서 제후국의 실정에 맞춰 통치하게 하라는 뜻으로, 『시경』의 '하관상점下筦上簟'이 곧 '관연筦筵'인 셈이다. 아직 이해가 되지 않는 분은 경연을 떠올려보시기 바란다. 경연經筵이란 말은 관연筦筵이란 표현에서 유래된 것으로, 국왕과 신하가 학문을 논하고 국정을 협의하는 장소를 왕골 돗자리와 대자리에 비유한 것이라 하겠다. 결국 관管(갈대)이 언言과 연결되어 있다는 것은 관管이 국왕에게 국정에 대하여 조언을 하는 소임을 맡은 신하라는 의미가 된다. 왜냐하면 '갈대 간管'은 '왕골 관筦'으로도 읽을 수 있기 때문이다.

여기서 잠시 정리해보자.

각기 신분이 다른 사람이(麻, 紵, 管) 동문에 있는 연못[東門之池]에 몸을 담그는데, 그 동문에 있는 연못에 몸을 담그는 이유는 어떤 쓰임에 적합하도록 가공하기 쉽게 하기 위함이며, 그 쓰임은 歌, 語, 言이 되는 구조라 하겠다. 「동문지지東門之池」라는 시에서 무슨 이야기가 들려오는가? 麻, 紵, 管을 연못에 담가[漚] 물에 불리는 것은 각기 다른 계층의 사람을 쓰임에 맞게 교화敎化 다시 말해 교육시키는 일을 비유한 것이고, 동문에 있는 연못은 교육 장소의 비유인 셈이다. 그런데 왜 하필 그 교육 장소를 동문지지東門之池라 하였을까?

『시경』에는 「동문지지東門之池」 이외에도 「동문지양東門之楊」, 「동문

지선東門之墠」, 「출기동문出其東門」 등의 시가 등재되어 있는데, 흥미로운 것은 『시경』 속 동문東門도 그러하지만 『초사楚辭』 속 동문東門 또한 '함께할 짝(파트너)을 구해 새롭게 시작함'이란 내용과 연결되어 있다는 점이다. 이는 동문이란 표현이 단순히 '동쪽에 있는 문' 이상의 특정 의미로 쓰였고, 일정 부분 교육의 효과와 연결되어 있었다는 의미인데 …… 그 동문은 구체적으로 어디에 있는 동문을 일컫는 것일까?

결론부터 말하면 반궁泮宮에 있는 동문이다. 반궁이라는 다소 생소한 단어의 의미는 『시경』의 '사락반수思樂泮水(반수에서 교육받는 생각을 함)'를 통해 확인할 수 있듯 주나라 시절 제후국의 국학國學을 일컫는 것으로, 오늘날의 국립대학에 해당한다고 생각하면 무난하다. 반궁泮宮의 모습을 『설문說文』을 통해 그 구조를 가늠해보자. 반궁은 사방을 연못으로 두른(연못 가운데 설치한) 천자의 교육기관 벽옹辟雍과 달리 동쪽과 서쪽에 문을 두고 남쪽에는 연못을 두며 북쪽에는 높은 담장을 둘러 외부와 격리시킨 구조이다.* 결국 「동문지지」의 동문은 반궁에 들어가는 동쪽 문이고, 지池는 반궁에 있는 연못이라 하겠다. 여기에 '동녘 동東'에서 '시작[始]'의 의미를 간취해 더해주면 '동문지지東門之池'란 '동문에 있는 연못'이란 뜻이 아니라 '반궁泮宮에 입학하여 교육받고 싶네.'라는 의미가 된다. 이제 『시경·진풍』「동문지지」의 첫 연을 읽어보자.

> *『說文』, 泮, 諸侯饗射之宮, 西南爲水, 東北爲牆, 從水半半亦聲

東門之池 可以漚麻　동문지지 가이구마
彼美淑姬 可與晤歌　피미숙회 가여오가

국학國學에 입학하여 교육받고자 하는〔東門之池〕
일반 백성에게도 교육의 기회를 허락하면〔可以漚麻〕
저들의 삶은 풍성하고 순종적이 될 테니〔彼美淑姬〕

(이는) 나와 마주 보며 함께 노래하는 것을 허락하고자 함이라〔可
與唔歌〕.

「동문지지」는 국가가 주관하는 교육이 왜 필요한지에 대하여 언급
하는 내용으로, 추사 선생은 「동문지지」에 담긴 시의를 단 두 글자로
압축시켜 '구경漚竟'이라 써넣은 것이다.* 구경우제漚竟又題를 '구경이
또 제하다'로 해석하는 게으른 학자와 고연제古硏齊를 '오래된 벼루가
있는 서재' 정도로 읽는 팔자 좋은 완상가들의 시각으로 어찌 추사 선
생의 행보를 추적하려는 만용을 부리시는 것인지……. 아직도 필자의
해석에 동의하시길 주저하시는 분은 '동문지지東門之池 가이구마可以
漚麻'의 '적실 구漚' 대신 '동문지지東門之池 가이지마可以漬麻'라고 쓰
인 『시경』도 있는 이유를 생각해보시고, '적실 지漬'는 '물들일 지漬',
'염색할 지漬'로도 쓰인다는 점**을 염두에 두시길 바란다. 교육은 어
떤 형태로든 생각과 행동에 영향을 주게 마련이니 결국 교육자가 피교
육자를 물들이는 일과 그것이 행해질 공간으로 압축된다 하겠다. 추사
선생이 「동문지지」를 구경漚竟 단 두 자로 압축하여 '구경우제漚竟又題'
라 하였던 것은 결국 『시경·진풍』의 「동문지지」라는 시를 다시 제題하
니 이는 '고연제古硏齊(낡은 학문을 가르치는 성균관)라네.'라고 하셨던 것
이다.

시위달준

—

始爲達俊

시위달준始爲達俊…… 준夋?

　필자가 접한 30여 종의 추사 연구서들은 하나같이 「불이선란」 좌측 하단에 쓰인 화제를 '시위달준방필始爲達俊放筆'이라 읽은 후 '처음에 달준이를 위해 그렸으니'라고 해석하고 있었다. 그러나 첫 글자를 '비롯할 시始'로 읽는 것도 선뜻 동의하기 어려운데, 심지어 추사 선생이 분명 '갈 준夋'이라 써넣었음에도 불구하고 '갈 준夋'을 '인걸 준俊'으로 둔갑시킨 간 큰 연구자들도 많았다. 달준達夋을 사람 이름으로 풀이한 것은 흔히 있는 해석의 오류 정도로 이해할 수도 있지만, 해석의 근거가 되는 원문까지 멋대로 변조하는 짓은 차원이 다른 문제다. 「광개토대왕비」에 새겨진 글자를 깎아내고 변조시킨 일제조차도 이런 방식으로 역사를 훔치지는 않았건만, 어찌 이 땅의 연구자들이 제 조상이 남긴 필적에 함부로 가필을 하는 것인지? 원본에 남아 있는 분명한 필적에도 불구하고 그것이 그런 것이 아니라고 억지 부릴 수 있는 것은 자신들만 눈이 있다고 여기는 것인지, 아니면 읽어주는 자와 읽어주는

대로 들어야만 하는 존재가 따로 있다고 생각하는 오만함 탓인지……
그들의 의식구조를 들여다보고 싶다. 멋대로 조작한 사료를 근거로 존
재하지도 않는 도깨비(달준達俊)를 만들어내더니, 이제는 아예 그 도깨
비의 뿔이 하나라느니 셋이라느니 다투기까지 한다. 한성대의 강관식
교수와 시카고박물관 연구원 이용수는 「불이선란」에 쓰인 달준이를
다른 곳에서 두 번이나 만났다며 자신이 목격한 달준이의 모습을 장황
하게 늘어놓았는데*…… 그들이 도깨비를 만났다는 장소를 찾아가보자.

* 이용수는 이상적李尙迪
의 문집에 쓰여 있는 知己平
生存手墨 素心蘭又歲寒松
을 '평생 나를 알아준 수묵'
이 있으니 '소심난'과 '세한
송'이라고 엉뚱하게 해석하
더니, 「불이선란」을 素心蘭
이라 불러야 하며 달준이가
바로 이상적이라 한다. 그러
나 위에 인용한 글귀는 이상
적 자신이 소심난과 세한송
을 그려왔다는 뜻이지 추사
의 작품을 간직해왔다는 의
미가 아니다. 手墨을 水墨이
라 해석하는 경우가 어디 있
는가? 이영재, 이용수, 『추사
정혼』, 도서출판 선, 2008,
429-430쪽.

秋浦田舍翁　추포전사옹
採漁水中宿　채어수중숙
妻子張白鷳　처자장백한
結罝映深竹　결저영심죽

가을철 갯가의 시골 노인네
물고기 잡느라 물가에서 자네.
아내와 자식들은 백로를 날리고
깊은 대숲에 숨어 그물을 치네.

제시유만고 금자녹태생 題詩留万古 錦字錄苔生(시를 지어 만고에 전
하면 비단 위 글자에 푸른 이끼가 끼리.)

行行一宿深邨裏　행행일숙심촌리
鷄犬豊年鬧如市　계견풍년료여시
黃昏見客合家喜　황혼견객합가희
月下取魚戽塘水　월하취어호당수

가다가다 하룻밤을 심심산천에서 묵으리.

풍년이라 닭 울고 개 짖는 소리 저잣거리처럼 시끄럽네.

황혼 결에 나그네 드니 온 집안이 반가워

달빛 아래 연못물을 퍼내 물고기를 잡네.

老屋三間 可避風雨 노옥삼간 가피풍우

空山一士 獨注離騷 공산일사 독주이소

해묵은 초가삼간 비바람 피할 수 있어

빈산의 선비 하나 홀로 이소경에 주(注)를 다네.

청관산옥하일만념 무차료이시완위달준 靑冠山屋夏日漫拈 無次聊以
試腕爲達俊(여름날 청관산옥에서 운사도 없이 아무렇게나 읊어 팔을
한 번 시험하여 달준에게 써주다.)*

* 정병삼 외, 『추사와 그의
시대』, 돌베개, 2002, 241-
242쪽.

강관식 교수가 도깨비를 만났다는, 아니 정확히 말하면 유홍준 선생
과 신호열 선생에게 들었다는 곳을 살펴보니 도깨비는커녕 낡은 몽당
빗자루도 없다. 강 교수가 재해석한 「청관산옥하일만념靑冠山屋夏日漫
拈」이란 시고詩稿에 쓰인 달준達俊에 대하여 설명하기에 앞서, 우선 위
시고의 구성부터 살펴보자. 위 시고의 전반부에 쓰인 5언시는 추사의
시가 아니라 당나라 시인 이백李伯의 「추포가秋浦歌」 17수 중 제16수이
고, 이어지는 7언시는 추사가 이백의 「추포전사옹秋浦田舍翁」의 시의를
빌려 7언시로 재구성한 것이다. 이는 앞서 쓰인 이백의 5언시와 뒤에
쓰인 추사의 7언시가 같은 이야기를 담고 있어야 한다는 의미인데……
강 교수의 해석에 의하면 두 시 사이에 공통점이라고는 고기잡이뿐이
다. 흔하디흔한 것이 어부를 소재로 한 한시이거늘 추사는 자신의 7언

시가 이백의 5언시에서 비롯된 것이라고 원문까지 소개하더니 공통점이라고는 고기잡이뿐이니 이상하지 않은가? 한마디로 시의를 놓친 탓이다.

秋浦田舍翁　가을 포구 오두막은 늙은이의 사냥터라〔田〕
採漁水中宿　물고기를 채갈까 (오두막에서) 강물을 지켜보며 밤새
도록 번을 서네(감시하네).
妻子張白鷴　처자식을 늘어놓고 황새(늙은이)의 솜씨를 보여주겠노
라 하더니
結罝映深竹　묶어둔 그물 속에 대나무를 깊이 밀어 넣고 (물속을)
비춰보네.*

중국의 계림桂林 리강灘江 지역을 여행하다 보면 그 지역 어부들이 가마우지라는 물새를 이용하여 물고기를 잡는 이색적인 모습을 보게 된다.

그 지역 어부들은 그물이나 낚시 대신 목에 끈을 맨 가마우지에게 물고기를 잡아오게 하는데, 위 시는 바로 이 장면을 비유한 것이다. 목에 끈이 묶여 있는 탓에 물속 깊이 잠수하여 어렵게 잡은 물고기를 삼

키지 못하고 어부에게 빼앗기는 가마우지나 찬 새벽이슬 속에서 힘들게 잡은 물고기를 포구를 지키고 있던 노인에게 고스란히 빼앗기는 어부나 매한가지 신세다. 그러나 어부는 가마우지가 아니니 빼앗기지 않을 방법을 찾게 마련이고, 어부의 의중을 간파한 늙은이는 속지 않겠노라며 밤새 눈에 쌍심

지를 켜고 감시하고 있다. 빼앗기지 않으려는 자와 빼앗으려는 자의 숨바꼭질이 시작된 것이다. 밤새도록 늙은이가 포구에 마련해둔 오두막에 쪼그리고 앉아 어부가 야음을 틈타 몰래 물고기를 걷어 가는지 감시하고 있으니, 어부는 몰래 그물을 걷어 올릴 기회를 잡지 못한 채 날이 밝아버렸고, 그물 속에 물고기가 들었음을 알고 있지만 그물을 계속 묶어둔 채 빼앗기지 않으려고 버티고 있다. 그러나 세상만사 빼앗는 놈이 빼앗기는 놈보다 영악하기에 빼앗을 수 있는지라 늙은이가 어부보다 한 수 위다. 늙은이는 물고기를 직접 잡지 않지만 어부가 어떻게 물고기를 잡는지 꿰뚫고 있으니 그물 속에 물고기가 언제쯤 드는지 어부만큼 잘 알고 있다. 강물을 응시하며 물고기를 잡아챌 기회를 포착하는 황새처럼 그물을 걷어 올릴 시기를 가늠해보던 늙은이가 처자식을 대동하고 황새의 지혜를 보여주겠노라며 긴 대나무 대롱을 그물 속에 밀어 넣는단다. 두 눈으로 물속 사정을 직접 확인해보라는 것이다.

빼앗긴 자는 빼앗긴 것이 아까운 법이고, 빼앗으려는 자는 속임수로 제 것을 도둑질한다고 여기는 법이다. 어느 쪽의 욕심이 과한 것인지는 모르겠으나, 빼앗는 자와 빼앗기는 자의 숨바꼭질은 할애비 때도 그랬고 손자 때도 그럴 것이란 뜻인데…… 이처럼 소모적인 악순환의 고리를 끊을 방법은 없는 것인지? 가을 포구의 늙은이가 처자식을 늘어놓고[張] 황새의 지혜[白鷳]를 보여주겠다며 나선 이유는 어부가 어떻게 속이는지 똑똑히 보여줌으로써 어리숙한 처자식에게 속지 않는 법을 가르치고자 함이다. 이를 추사 선생은 '제시유만고題詩留万古 금자녹태생錦字錄苔生'이라 하였다. 앞에서 인용한 이백의 시[題詩]가 오랜 세월 동안 회자되는[留] 이유는 비단 위에 수놓은 글자에 푸른 이끼가 생겨났기 때문이란다.

조상 잘 둔 덕에[錦字] 양반 자리 꿰어 차고 빼앗는 자의 지위를 물려받은 자들이 할애비의 할애비의 할애비가 그랬던 것처럼 빼앗는 자

로 살더니 이제 손자의 손자의 손자까지 영원토록 빼앗는 자로 사는 것을 당연시한 것인데…… 이는 신분제를 고수해온 국가의 책임으로, 신분제의 고착화가 부의 편중으로 이어져 돈이 돌지 못하게 된 탓에 국가 경제의 발전을 저해하는 요인이 되고 있다 한다. 흔히 푸른 이끼로 해석하는 '녹태綠苔'라는 말은 오랜 세월 동안 변함없는 구태의연함이란 뜻과 함께 돈[錢]이란 의미로도 쓰인다. '녹태綠苔'와 '녹전綠錢'이 같은 뜻이라니, 도대체 돈이 얼마나 돌지 않았으면 엽전꾸러미에 푸른 구리 녹이 끼었겠는가?

추사 선생은 이백의 「추포가秋浦歌」가 변함없이 회자되는 것은 그때나 지금이나 세습된 신분제에 따라 빼앗는 자와 빼앗기는 자의 구도가 변함없기 때문이라 하였건만, 오늘날의 한학자漢學者들은 이백의 「추포가」를 추사와 달리 해석하고 있다. 이는 추사 선생이 이백의 시의를 잘못 읽었거나 오늘날의 한학자들이 안일하였거나 필자가 억지를 부린 탓일 텐데…… 「추포가」의 시의를 옛사람들은 어찌 읽었을까?

영조英祖대왕 시절 풍속화로 유명한 관아제觀我齊 조영석趙榮祏(1686-1761)의 작품에 「방당인필어선도倣唐人筆漁船圖」라 불리는 그림이 전해 온다.

그물을 강물에 드리운 채 어구를 손질하는 부부, 아기를 업고 어부에게 말을 건네고 있는 노파 곁의 긴 장대, 노파의 등에 업힌 아기의 시선이 향한 곳, 수면에 잔물결을 일으키는 바람…… 이것이 무슨 뜻이겠는가? 관아제는 당인唐人의 필의筆意를 방倣하여 이 작품을 그렸다고 하였다.

그 당인이 누구겠는가? 이백의 「추포전사옹」의 시의를 그려낸 그림이라 하면 뭐라고 하실는지? 이 작품에 표암豹菴 강세황姜世晃(1713-1791)은 관아제의 작품 중 가장 빼어난 작품이라 제題하였고 이 작품이 실려 있는 화첩을 추사 선생이 소장하였다 한다.* 이것이 무슨 의미

* 『한국의 美12·산수화』, 중앙일보사, 1982, 226쪽.

趙榮祏, 〈倣唐人筆漁船圖〉, 31.3×43.4㎝, 국립중앙박물관

겠는가? 세 분 모두 이 그림이 무슨 이야기를 담아낸 것임을 알고 있었다는 의미이자 「추포전사옹」의 시의를 파악하고 있었다는 뜻 아니겠는가? 어른들은 물고기를 빼앗기지 않으려고 딴청을 부리고 있지만, 빼앗기는 것이 무엇인지 모르는 어린애는 어른들이 왜 그물을 걷어 올려 맛있는 물고기 반찬을 만들어주지 않는지 몰라 강물에 드리워진 그물을 바라보며 입맛만 다시고 있다.*

추사 선생은 이백의 「추포전사옹」의 필의를 7언시로 재구성하여 조선의 실상을 담아내었다.

行行一宿深邨裏　행행일숙심촌리
鷄犬豊年鬧如市　계견풍년료여시
黃昏見客合家喜　황혼견객합가희
月下取魚戽塘水　월하취어호당수

* 옛 그림은 작품이 제작될 당시와 달리 재표구 과정 혹은 기타 연유에서 작품의 일부가 잘려 나간 경우가 많다. 이 작품도 전체적 구도로 볼 때 우측 공간이 일부 잘려 나간 것이 아닌가 한다. 무언가에 놀라는 듯한 아이의 시선이 머문 곳에 혹시 황새라도 한 마리 그려져 있었던 것은 아니었는지…….

(암행어사의) 발걸음은 빠르기도 빨라 하룻밤에 한 고을씩이니, 향리의 속사정을 깊이 살필 수 있겠는가.*

밤낮 없이 민심을 살펴보니 올해도 풍년이건만, 백성들이 떠드는 소리를 으레 있는 저잣거리의 속성이라 하더니

저녁노을 속 손님(늙수그레한 암행어사)은 기쁨을 주는 가문에 합세하고자

야심한 달밤에 취한 물고기를 두레박으로 옮겨 (권세가의) 연못에 풀어준다네.**

무슨 이야기인가?

국왕께서 암행어사를 파견하여 백성들이 사는 모습을 살펴보고 탐관오리를 색출하라 명하였건만, 그 암행어사는 백성들의 고단한 삶을 세세히 살펴보기는커녕 백성들이 아우성치는 것은 으레 있는 저잣거리의 생리일 뿐, 올해도 풍년이라 거짓 보고를 올린다. 이는 늙도록 출세하지 못한 암행어사가 안동김씨 가문의 권세에 편승하여 승차하는 기쁨을 누리려면 남몰래 지방 수령에게서 뇌물을 챙겨 안동김씨 가문에 바치는 것이 상책임을 알고 있기 때문이란다. 부패한 관료일수록 실제적 권력이 어디 있는지 살피는 데 능한 법이니, 허수아비 국왕에게 충성할수록 출세만 늦어지는 것을 간파한 결과다. 그런데 추사는 이러한 현상이 이태백李太白이 「추포전사옹」이란 시에서 읊은 착취와는 차원이 다른 구조적 문제 때문이라 한다.

빼앗는 자가 더 큰 것을 기대하며 빼앗은 것을 힘 있는 자에게 바치는 행위는 필연적으로 더욱 잔학한 착취로 이어지게 마련이며, 국가의 행정력이 착취의 허가증이 되면 백성들도 빼앗기기 전에 씻나락까지 털어 먹고, 제 것이 떨어지면 빚내어 소도 잡아먹다가 빚 독촉에 딸을 파는 짓도 일어난다. 이쯤 되면 인륜이 무너지고 인륜이 무너진 마

당에 나라님을 어버이로 여기는 백성이 몇이나 있겠는가? 이는 새로운 정치이념으로 조선을 개혁시키는 근본적 대책이 필요한 문제이지 탐관오리 몇 명 솎아내서 해결될 일이 아니다. 이에 추사 선생은

老屋三間　노옥삼간
可避風雨　가피풍우
空山一士　공산일사
獨注離騷　독주이소

세 칸짜리 낡은 집에
(모두가) 비바람을 피하고자 허락을 구하니
주인 없는 나라에는 오직 선비들뿐이건만
(함께할 선비가 없어) 홀로 「이소」에 주를 다네.

라고 읊었던 것이다. 일견 안빈낙도安貧樂道하며 학문을 즐기는 선비의 삶을 읊은 시처럼 오해하기 쉽지만, 마지막 연의 '독주이소獨注離騷'에 의해 시의는 전혀 다른 지점을 향하고 있다. 굴원屈原이 지은 「이소」가 애국충절을 주제로 하고 있는 것은 누구나 알고 있다. 그러나 그 애국충절의 모습, 다시 말해 굴원이 생각한 애국충절의 길에 대하여 구체적으로 언급하는 경우는 흔치 않은데, 추사 선생은 분명히 「이소」의 주를 달고 있다고 하였다. 이는 선생이 한대漢代 왕일王逸이 읊어주는 대로 「이소」를 읽지 않고 있었다는 반증이며, 「이소」를 통해 암울한 조선의 현실을 타개할 방법을 연구하였다는 의미이기도 하다. 앞서 필자는 「이소」를 해석하며 '보다 나은 삶을 개척하고자 하는 백성들[蘭]에게 국가가 동기를 부여해줄 때 국난 극복의 원동력이 생겨나며, 이를 위해서는 신분제도를 철폐하고 국왕이 백성과 눈높이를 맞춰 백성의 감동을 이

끌어내야 한다.'던 굴원의 쉰 목소리를 옮긴 바 있다. 그렇다면 추사 선생은 「이소」를 어떻게 읽은 것일까?

선생은 굴원이 지적했던 망국의 길을 걷고 있는 조선의 현실을 '노거삼간老居三間 가피풍우可避風雨' 단 여덟 자에 담아내었다. 성리학이라는 낡은 정치이념을 지키고 있는 조선의 조정이 '노거老居'이고 그 낡은 정치이념 때문에 국가가 빈곤한 것임을 '삼간三間'이라 표현한 것이다. 살림살이가 팍팍해지면 물자가 모자라고 먹거리가 부족하면 저마다 살겠다고 아귀다툼이 벌어지게 마련인데, 다툼이 벌어지면 힘 있는 자의 그늘에 들어야 떡 냄새라도 맡을 수 있는 것이 엄혹한 세상의 이치다. 그러니 저마다 낡고 비좁은 집에 들어가 세상 풍파[風雨]를 피하고자 하지만, 문지기가 지키고 있으니 선산 팔아 마련한 뇌물을 짊어지고 들여보내달라고[可避] 아우성이란다. 관료들이 모두 조정의 처마 밑만 기웃거린 탓에 정작 나라의 행정력은 백성을 돌볼 틈이 없고 나라의 보살핌을 받지 못하는 백성들에게 조선은 주인 없는 나라[空山]와 다름없지만, 어찌된 영문인지 조선 팔도에는 온통 선비[一士]를 자처하는 자들뿐이란다. 이는 국가 행정력의 빈자리를 잠식해 들어온 서원書院들의 위세 탓으로 합법적으로 세금을 면제받는 서원의 숫자가 늘어날수록 백성들의 등가죽은 아물 날이 없는 세상이 되었기 때문이다. 사정이 이러하니 조선 팔도에 자기 이름자라도 쓸 줄 아는 작자치고 서원을 기웃거리지 않는 자 없고, 모두가 선비 흉내 내는 일에 몰두하고 있지만, 정작 선비가 왜 필요한 것인지 고민하는 참 선비는 눈을 씻고 찾아보아도 보이지 않는다. 그러니 어쩌겠는가. 선비가 무엇 때문에 농부의 피땀으로 키운 곡식을 얻어먹는 것인지 알고 있는 자신이라도 「이소」를 재해석하며 조선을 구할 방도를 모색할 수밖에[獨注離騷]…….

추사 선생은 「이소」를 재해석하여 조선에 새로운 정치이념을 퍼트리

려 하였고, 그 방법으로 선택한 것이 선생의 묵난화다. 추사 선생의 묵
난화는 인재를 모으는 은밀한 수단으로, 이것이 말년에 선생이 청관산
옥靑冠山屋에 은거한 채 난화에 몰두한 이유다. 몸은 과천 고을에 묶여
있지만, 난향을 바람에 실어 보내면 너른 한강도 쉽게 건널 수 있기 때
문이다. 추사의 시고詩稿는 '청관산옥하일만염靑冠山屋夏日漫拈 무차료
이시완위달준無次聊以試腕爲達俊'이라는 글귀로 이어진다.* 달준達俊이
라는 도깨비를 만났다는 지점이다. 강관식 교수는 '청관산옥靑冠山屋
하일만연夏日漫拈'을 '여름철의 청관산옥에서 운자韻字도 없이'라고 해
석하였는데** '만염漫拈'은 왜 해석에서 빠졌는지? 또한 강 교수는 '청
관산옥靑冠山屋은 과천의 청계산과 관악산 사이에 있다고 하며 추사가
과천의 과지초당果地草堂을 달리 부르던 이름이다.'라고 하였는데, 그
과지초당果地草堂이 과지초당瓜地草堂과 다른 것인지 묻고 싶다. 필자처
럼 평범한 사람이 강아지 이름을 지을 때도 의미를 담고자 고민하는
데, 아무렴 추사 선생이 지명을 따서 당호를 지었겠는가? 예전에 유홍
준 선생이 추사의 과지초당瓜地草堂이 있었음직한 터를 답사한 후 몰락
한 노년의 추사가 평범한 일상 속에서 비움의 미학을 터득한 곳이라는
취지의 이야기 끝에 그곳에는 아직도 참외 밭이 많더라 하여 웃었더니
……*** 사람이 제각기 세상을 각자의 삶의 경험을 통해 달리 보기 때
문인가 보다.

추사 선생이 과지초당瓜地草堂을 청관산옥靑冠山屋으로 바꿔 부른
이유는 선생이 그곳에서 장차 조선을 이끌 젊은이를 교육시키고자 함
을 밝히기 위함이다. 『순자』에 유명한 '청출어람靑出於藍(제자가 선생보
다 나음을 비유하는 말)'이란 말이 나오고, 『예기·관례冠禮』에는 '관자예
지시야冠者禮之始也 고성왕중관故聖王重冠(冠은 예의 시작인 까닭에 성왕
은 관을 겹쳐 쓰셨다.)'라고 한다. 청관靑冠이 무슨 의미겠는가? (추사 선생
을 능가할) 젊은 제자라는 뜻 아니겠는가? 여기에 추사가 앞서 쓴 시에

* 필자는 추사 선생의 필적
으로 쓰인 문제의 詩稿를 직
접 확인할 수 없었던 탓에 정
확히 達俊이라 쓰여 있는지
모르지만 강관식 교수가 옮
긴 達俊이 정확하다는 전제
하에 일단 達俊으로 옮긴다.

** 시카고박물관의 이용수
는 강 교수의 해석을 '여름
날 청관산옥에서 한가로이
(질펀하게 만漫) 지어 다시
짓는 일 없이[無次] 부족하
지만 그대로[聊] 달준을 위
해 쓰다.'라고 바꿔야 한다고
주장하였는데…… 억지로
달리 해석을 하려는 것일 뿐
기본적 논지는 대동소이하
다 하겠다. 이영재, 이용수,
『추사정론』, 도서출판 선,
2008, 426쪽.

*** 유홍준, 『완당평전·2』,
학고재, 2002, 649-651쪽.
瓜地草堂은 단순히 참외밭
가운데 있는 오두막이란 의
미가 아니라 '비탄에 빠져
술 취해 살던 삶을 청산하려
마련한 오두막'이란 뜻이 내
포된 이름이다. 이는 망국의
백성이 된 元代 漢族 출신의
儒者들이 즐겨 쓰던 은어로,
오늘날 주당들도 술을 깨기
위해 오이를 즐겨 찾지 않던
가?

서 '성리학의 낡은 정치이념을 지키고 있는 조선의 조정'을 일컬어 '노옥老屋'이라 하였음을 참작하면 '산옥山屋'이란 시어에서 조정이나 관청의 의미를 읽어내는 것은 어렵지 않을 것이다. 그렇다면 '하일만염夏日漫拈'은 무슨 뜻이 될까? 하일夏日은 여름날이라는 뜻도 되지만 번성한 시절이란 뜻도 되며, 만염漫拈은 '번성했던 것이 물러 터져 흩어진 것[漫]을 집어 올림[拈]'이란 뜻이자 '땀 흘려 건져낸' 것을 일컫는 표현이다. 하일만염夏日漫拈을 간단히 비유하면 여름 폭염에 농익은 과일이 물러 터져 썩은 자리에서 빼어난 인재를 찾아 집어 올린다는 의미로, 이것이 추사가 청관산옥에서 교육을 행하고자 하였던 이유다.

추사 선생은 청관산옥에서 젊은 제자들에게 국가로부터 추인받지 못한 엉터리 난 그림[不正蘭畵]을 가르쳤다. 그런데 추사 선생이 아무리 난화蘭畵에 조예가 깊기로서니 당대 최고의 경학자였던 선생이 환쟁이를 양성하려는 것도 아니었을진대 사서삼경도 아니고 왜 부정난화를 가르쳤던 것일까? 추사 선생은 그 이유를 '무차료이시완위달준無次聊以試腕爲達俊'이라 하였다. 무슨 말인가? 정식 절차를 거치지 않고[無次] 원하는 바를 큰 소리로 떠들게[聊] 함으로써[以] 권위를 인정받은 명사[達俊]를 위해 시험 삼아 팔뚝질[試腕]할 수 있게끔 하기 위해서란다.*

한마디로 사회적 위계를 무시하고 윗사람의 의중을 떠볼 수 있는 수단으로 부정난화가 쓰였다는 뜻이다.

석가모니와 관련된 일화 중에 염화미소拈華微笑라는 말이 있다.

석가모니께서 영산회靈山會에서 연꽃 한 송이를 들어 보이자 가섭迦葉존자만이 그 뜻을 알아듣고 미소로 답했다는 유명한 이야기로, 여기서 유래된 말이 이심전심以心傳心이다. 석가모니께서는 '썩은 진흙뻘에서 피어난 아름다운 연꽃처럼'이란 말씀을 연꽃을 들어 보이시는 것으로 대신하신 셈인데…… 이 일화를 추사 선생의 '하일만염夏日漫拈 무차료이시완無次聊以試腕'과 겹쳐보면 무슨 의미가 되겠는가? 번성하였

던 진리[夏日]가 너무 농익어 물러 터졌다[漫] 함은 결국 썩었다는 말과 같고, 그 썩은 것에서 들어 올린[拈] 연꽃을 보여주는 것으로 설법을 마친 일은 무차료無次蓼(차후 귀가 쟁쟁거리게 떠들지 않음)에 해당하며, 연꽃을 들어 보이신 이유는 설법의 요지를 정확히 파악했는지 알아볼 수 있는 시험과 같으니 '시완試腕'이 아닌가?*

추사 선생은 조선에 새로운 정치이념을 퍼트리기 위하여 「이소」에 주注를 달고 있다 하였다. 말이나 글에 의하여 마음에서 마음으로 어떤 뜻을 전하려면 말이나 글을 대체할 수 있는, 다시 말해 양자兩者가 함께한 경험이나 예시물이 필요하다. 말인즉, 석가모니께서 설법을 하신 이후에 연꽃을 들어 보이셨기에 가섭존자가 그 의미를 알아들을 수 있었던 것이지 석가모니와 가섭존자 사이에 텔레파시가 통해 미소로 답했던 것이 아니듯, 추사 선생도 부정난화를 예시하기에 앞서 부정난화에 대한 연원을 제자들에게 가르쳐야 하지 않았겠는가? 선생이 「이소」에 주를 달고 있었던 이유는 제자들에게 한대 왕일王逸의 해석과 다른 관점에서 「이소」를 읽게 하고자 하였기 때문이며, 이를 통해 부정난화의 난향을 퍼트리기 위함이었다.

그러나 「이소」 속 굴원의 외침이 아무리 설득력 있는 주장이라 하여도 그것이 공자님의 가르침에 비견할 수 있는 것은 아닐진대 추사는 왜 경서 대신 「이소」와 부정난화를 가르쳤던 것일까? 정적들의 눈을 피해 한강 건너 과천에 은거할 수밖에 없을 만큼 철저하게 몰락한 늙은 추사에게 번듯한 가문의 자제가 배움을 청할 리도 없고, 선생이 제자들을 모아놓고 경학을 가르친다면 안동김씨들이 가만히 있을 리도 없기 때문이다. 그러니 난화를 가르친다며 정적들의 눈초리를 누그러트리면서 실익을 챙길 수 있는 길을 찾아야 하지 않았겠는가? 추사 선생은 예술이 정치에 어떻게 사용될 수 있는지 잘 알고 있었던 분이었다. 생각해보라. 말 한마디가 빌미가 되어 패가망신하는 일이 다반사인 세상에

* 추사 선생은 '물 질펀할 만漫'에서 '물 수氵'를 떼어내면 '퍼질 만曼'이 되고 이를 염拈과 이어 읽으면 쉽게 만다라화曼茶羅花를 연상할 수 있게 하는 방식으로 염화미소를 유추하게 하는 글쓰기를 한 것이라 여겨진다.

서 어느 누가 예민한 정치 이야기를 쉽게 꺼낼 수 있으며, 어느 누가 경계심을 풀고 낯선 이의 말에 귀 기울이겠는가? 세상이 각박해질수록 낯선 이를 경계하게 마련이고 세상이 험악해질수록 향락에 너그러워지는 법이다. 속마음을 숨기려는 자도 술타령이요 힘 있는 자의 비위를 맞추려는 자도 술타령인데, 천것들 술자리야 탁주 한 동이에 육자배기 한 자락이면 족하겠지만 양반 체면에 천것처럼 놀 수도 없고, 어줍지 않은 풍류 타령에 빠지지 않고 불려 나오는 것이 애꿎은 시화詩畵인지라 작대기 몇 번 긋고 난향 운운하게 마련인데…… 이때 알쏭달쏭한 화제를 곁들인 난화를 선보이면 가끔 눈빛 맑은 선비가 관심을 보이지 않았겠는가?

공자께서

질박함(본심)이 문식(꾸밈)을 이기면 야만이 되고, 문식이 질박함을 이기면 역사가 되니 문식과 질박함이 함께 빛나야 비로소 군자인 것이다.*

* 『論語·雍也』, 子曰: 質勝文則野 文勝質則史 文質彬彬 然後君子

라고 말씀하신 이유가 무엇이겠는가?

원하는 것이 아무리 타당하고 절실하다 하여도 그것을 입에서 나오는 대로 떠들어대면 윗사람은 말을 헤아려보려는 생각이 들기도 전에 '무식한 천것이 뉘 안전이라고 감히……'라는 고함 소리와 함께 내쳐지고 화禍를 부르기 십상이기 때문이다. 그래서 필요한 것이 예禮이고 이것이 공자께서 '예를 모르면 설 수 없다.' 하신 이유 아니겠는가? 추사 선생이 제자들에게 「이소」를 재해석한 부정난화를 가르친 이유는 난화를 매개로 국왕을 비롯한 고관대작과 자연스럽게 접촉할 수 있는 기회를 마련할 수 있고, 난화를 통해 넌지시 자신의 정치적 견해를 피력한 후 상대의 반응을 살필 수 있는 도구를 마련해주기 위함이었다. 결

국 강 교수가 '시험 삼아 팔뚝을 움직여 달준이를 위해 써줌'으로 해석한 '시완위달준試腕爲達俊'이란 '시험 삼아 달준을 위해 손을 뻗어 (달준의) 의중을 떠본다.'*라는 문맥 아래 놓이는데…… 그 달준達俊이 외양간 한 귀퉁이에 쭈그리고 앉아 책을 읽고 있는 쑥대머리 학동이라니, 달준이가 혜능惠能이라도 된단 말인가?

이 지점에서 필자는 추사 선생의 필적이 남아 있는, 다시 말해 선생이 남긴 시고詩稿의 원본에 틀림없이 달준達俊이라 쓰여 있는지 자료를 직접 확인하신 연구가들에게 묻고자 한다. 달준達俊이 맞다면 명사로 '인정받은 빼어난 학자'**라는 뜻이 되지만 달준達炎이라 쓰여 있다면 동사로 '오만한 결단을 내림'이란 의미가 되기 때문이다. 분명한 것은 달준達俊이든 「불이선란」에 쓰여 있듯 달준達炎이든 간에 문맥상 추사 연구자들이 그려낸 약간 둔하지만 우직한 쑥대머리 총각의 이름과는 거리가 멀다는 점이다.

어떤 분야든 한 분야에서 인정받는 전문가가 되면 새로운 것에 쉽게 마음을 열지 못하는 경향이 있다. 이는 새로운 것을 인정하는 순간 전문가 행세를 하였던 기반이 흔들리니 어찌 보면 본능적 거부감이라 할 수도 있겠다. 그러나 최고 수준의 전문가다운 전문가는 언제나 새로운 가능성에 호기심을 잃지 않는 열린 시각을 지니고 있길래 인간 세상에 희망을 걸 수 있는 것이다. 이런 까닭에 공자께서는 일찍이

사나운 호랑이를 타고 강을 건너다 죽어도 후회하지 않는 자와 나는 함께하지 않겠다. 반드시 일을 맡으면 가족처럼 가까운 사람과 계획을 세우는 것을 두려워해야 (일을) 성사시킬 수 있다.***

子曰: 暴虎馮河 死而無悔者 吾不與也. 必也臨事而懼 好謀而成者也

* 『左思』의 '劇談戱論 扼腕抵掌(극렬한 담화[논쟁]와 희론이 함께하는 것은 불끈 쥔 주먹을 손바닥으로 밀어내기 위함이다.)'와 『十八史略』의 '有志之士 扼腕嘆息(지사가 주먹을 불끈 쥐고 탄식하니)'라는 표현에서 알 수 있듯 '팔뚝 완腕'은 '적극적으로 자신의 생각을 피력함'이란 의미와 함께 쓰인다.

** 『禮記·王制』, 論選士之秀者而升之學曰俊士 '논설을 통해 선발된 선비 중 빼어난 자를 승진시켜 배우게 하니 이를 준사라 함.';『周禮』, 大事從長 小事專達 '큰 일은 연장자(우두머리)를 따르고 작은 일은 통달한 자에게 전달시킨다.'

*** 대부분의 『논어』 해설서는 이 부분에 대해 '맨손으로 호랑이와 싸우고 맨발로 황하를 건너다가 죽어도 후회하지 않는 사람과는 함께하지 않을 것이다. 반드시 일을 맡으면 두려워하며 신중해야 일을 잘 도모해 완성할 사람이다.'라고 한다. 그러나 好謀를 '일을 잘 도모함'으로 해석하는 것이 이치에 맞는 것인지 따져볼 일이다.

라고 말씀하셨다. 누군가와 함께 일을 이루고자 하면 상대가 가진 힘보다 그 사람의 성향을 파악해야 하며, 이때 가장 중요한 것은 자신과 다른 생각을 지닌 사람의 말을 경청할 줄 아는 사람과 함께할 때 나의 역할도 있고 일도 성공할 수 있는 법이라 하신다.

이제 많은 추사 연구가들이 도깨비(達俊)를 보았다는 또 다른 장소를 찾아가보자.

盤坐牛宮豚柵邊　반좌우궁돈책변
蓬頭特大壓陳篇　봉두특대압진편
天皇一萬八千字　천황일만팔천자
蛙叫三年或二年　와규삼년혹이년

소 외양간 돼지우리 옆에 발을 개고 앉았는데
쑥대머리 몹시 커서 묵은 책을 압도하네.
태고太古라 천황씨天皇氏 일만팔천 글자들을
삼년인가 이년인가 맹꽁이처럼 울어대네.*

* 정병삼 외, 『추사와 그의 시대』, 돌베개, 2002, 242-243쪽.

어떻게 위 시가 「불이선란」의 화제에 쓰인 달준達夋을 달준達俊으로 읽는 증거가 될 수 있다는 것인지……. 강관식 교수는 신호열 편역『국역 완당전집』의 해석을 기준 삼아 재해석하며 「희제증달준戲題贈達峻」이란 소제목을 근거로 삼은 모양인데…… 소제목에 쓰인 達峻과 達俊은 글자부터 다른데 어떻게 같은 것이 될 수 있으며, 또 달준達夋을 달준達俊으로 읽어야 하는 이유가 된다는 것인지 묻고 싶다. 생사람을 도깨비라 우기며 상투를 뿔이라 하는 것도 아니고…… 어이없는 일이다. 학자라면 혹 상투 속에 뿔이 감춰져 있는 것은 아닌지 들춰보고 확인해야 하건만, 도깨비에게 단단히 홀렸는지 아예 도깨비 방망이라도 두

들기려나 보다.

「희제증달준戲題贈達峻」이란 '대장군의 깃발에 제하여 증정하노니 극명준덕克明峻德의 성군의 길을 결단하소서.'라는 의미로, 이는 국왕께서 조정의 쇄신을 단행코자 결단하신다면 추사 자신이 국왕을 도와 앞장서서 싸움을 이끌겠다는 뜻이다. 위 문장을 읽으려면 '놀 희戲'와 '높을 준峻'자에 내포된 원 의미를 정확히 이해해야 한다. '놀 희戲'는 원래 대장군의 깃발이란 뜻으로, 실제 전투에 나서는 전투부대의 깃발이 아니라 최고지휘관의 권위를 상징하는 의장용 군기를 일컫는 글자다. 그런데 권위라는 것은 처음에는 실체를 통해 세워졌지만 기억과 믿음을 통해 유지되니 상징을 통해 각인시키고 세월을 통해 부풀리게 마련이라, 실제화될 수 없는 권위는 때때로 조롱거리가 되기 십상이다. 이것이 '대장군의 깃발 희戲'를 '놀 희戲' 혹은 '탄식할 호戲'로 읽게 된 연유다. 그렇다면 놀림거리가 된 희戲를 다시 대장군의 권위로 되돌리려면 어찌해야 하겠는가? 실제적 힘을 회복하여 권위를 세워야 하고, 그러려면 극명준덕을 이끌어내야 한다.

극명준덕克明峻德.

선대의 빛나는 문명을 극복하여(발전시켜) 하늘 높이 치솟은 산처럼 우뚝 선 나라를 세운 위대한 통치자의 위업을 일컫는 말이다.* 달준達俊과 달준達峻의 차이가 어느 정도인지 실감하셨는지? 아직도 달준達俊과 달준達峻이 같다며 돼지우리에 기대 『십팔사략十八史略』을 읽고 있는 쑥대머리 학동이라 고집하시는 분이 계신다면 이는 공자께서도 성인으로 받드신 요堯임금 이하 성군聖君들을 욕보이는 일임을 깨닫기 바란다. 제목 격인 「희제증달준」이 『대학』을 통해 쓰였으니 추사 선생의 7언시도 『대학』을 잣대로 하여 다시 읽어보자.

그동안 '소 외양간 돼지우리 옆에 발을 개고 앉아'로 해석해온 '반좌

* 『大學』의 克明峻德은 『書經』의 克明峻德 以親七族 九族皆睦 '(선대의) 지혜를 극복하여(발전시켜) 높은 산과 같은 덕을 세움으로써 7족이 한 가족이 되고 9족이 화목해졌네.'와 연결되어 있다.

우궁돈책변盤坐牛宮豚柵邊'의 '우궁牛宮'은 소 외양간을 시적으로 표현한 것이 아니라 '소의 별자리' 다시 말해 축시丑時라는 뜻이며, '반좌우궁盤坐牛宮'이라 함은 '축시에 또아리를 틀고 요지부동 움직이지 않음'이란 의미다. 우궁을 축시(오전 1시~오전 3시)로 읽으면 '새끼 돼지 돈豚'은 해시亥時(오후 3시~오후 11시)라는 뜻인데…… '책변柵邊'은 무슨 뜻일까? 세상의 변두리에 울타리를 치고 고립을 자청하고 있는 조선이다. 추사 선생은 무슨 말을 하고 있는 것일까? 세상은 축시를 맞이하여 새 시대를 준비하고 있는데, 조선은 아직도 해시에 머물러 지난 시대에 묶여 있다고 한다.

추사 선생이 축시와 해시를 병치시킨 이유가 무엇이겠는가? 세상만사 모든 일은 모두 때[時]가 있고 특히 정치는 때[時]를 놓치고 바른 대책을 세울 수 없기 때문이다. 『대학』에 이르길 '물유본말物有本末 사유종시事有終始(사물은 근본을 통해 말단을 이해하고 일은 결과를 통해 원인을 되짚어봐야 함)*라 하였건만, 2백 년 전에 멸망한 명나라에 대해 보은하는 것만이 조선 백성이 사람다움을 지키는 길이라 하더니 명나라 황제 제사상 자리느라 제 자식 굶기는 것이 물유본말物有本末이란 말인가? 대륙의 주인이 청으로 바뀐 지 2백 년이 넘었는데도, 오랑캐와는 상종하지 않겠다며 빗장을 풀지 않는 조선의 조정은 사유종시事有終始에서 무엇을 배웠던 것인지? 정치가 명분에 함몰되면 먹거리를 하찮게 여기게 되고 먹거리가 모자라면 굶주리는 백성이 생겨나게 마련이건만, 평생토론 주려본 적 없는 자들이 굶주린 백성은 하느님에게도 대들 권리가 있음을 어찌 알겠는가? 지킬 수도 없고 지킬 의지도 없으며 지키려고 해도 안 될 명분으로 흐르는 시간을 묶어두고자 하니, 조선 백성이 아무리 순해도 세상이 시끄럽지 않을 수 있겠는가?

추사 선생은 이러한 조선의 실상을 '봉두특대압진편蓬頭特大壓陳篇'

* 이 대목에 대한 일반적 해석은 '物에는 근본과 말단이 있고 일[事]에는 시작과 끝이 있다.'고 한다. 그러나 事有始終이 아니라 事有終始라 한 이유가 무엇이겠는가? 일은 완결되기 전에는 어찌 마무리될지 모르기 때문으로, 일이 진행되는 동안에는 잘잘못을 판단할 수 없는 시간 개념인 탓이다. 역사의 교훈 또한 이러하지 않겠는가?

이라 하였다. 강 교수가 '쑥대머리 몹시 커서 묵은 책을 압도하네.'라고 해석한 부분이다. '묵은 책을 압도하네.'가 묵은 책을 베고 누웠다는 것인지 묵은 책을 모두 외워 통달했다는 뜻인지 알 수 없지만, 봉두특대蓬頭特大란 머리통이 크다는 뜻이 아니라 머리카락을 정리하지 않아 머리가 커 보인다는 의미고, 압진편壓陳篇은 책을 통해 봉두蓬頭(생각이 정리되지 않아 어수선한 상태)를 누르고 있다는 뜻으로, 누르고 있는 것은 봉두蓬頭가 아니라 진편陳篇이다. 한마디로 말해 서책을 근거로 명분을 세워 생각을 통제하고 있지만 현실과 명분의 괴리에서 혼란이 야기되어 봉두가 된 것이고, 이러한 현상이 계속되니 봉두는 점점 더 커진[特大] 셈이라 하겠다.

『위서魏書』에 '봉두구면蓬頭垢面'이라는 말이 나온다. '군자는 항상 의관을 단정히 하고 존경하는 분을 우러러봐야 하건만 어찌 흐트러진 머리카락과 때 낀 얼굴을 한 연후에야 현자가 될 수 있다고 생각하는지[君子 整其衣冠 尊其瞻視 何必蓬頭垢面 然後爲賢]'. 성인의 가르침을 배우고 연구하는 자 중에는 꾀죄죄한 몰골을 공부에 매진하는 증표인 양 여기는 경우가 있는데, 공부는 공부 자체도 중요하지만 공부에 임하는 자세 다시 말해 심신을 단정히 하는 바른 생활 태도로 임해야 한다는 뜻이다. 또한 『순자荀子』는 '삼밭에서 쑥이 자라면 부축해주지 않아도 스스로 곧게 자란다[蓬生麻中 不扶自直].'고 하여 쑥[蓬]을 교화가 필요한 대상으로 비유하였다. 이 밖에도 많은 옛 서적에서 봉두는 단순히 외모를 가꾸지 않은 모습을 일컫는 표현이라기보다는 '생각이나 뜻이 정리되지 않은 상태'를 비유하는 예로 쓰인다.* 그런 봉두가 특별히 크다[蓬頭特大]라는 의미가 무엇이겠는가? 대구 관계에 있는 '반좌우궁盤坐牛宮'을 통해 뜻을 잡으면 '봉두특대'란 시대에 뒤진 정치이념을 고집함으로써 야기된 조선 조정의 난맥상과 무능을 비유한 것임을 알 수 있을 것이다.

* 『詩經』, 首如蓬頭 '머리(지도부)가 봉두와 같다(분열되어 있다).';『晉書』, 蓬首散帶 不綜府事 '머리카락을 단정히 하지 않고 허리띠를 풀어헤친 자는 공직에 둘 수 없다.'

낡은 명분을 지키기 위하여 현실을 외면하는 정치는 어떤 형태로든 신정神政의 성격을 지니게 마련이나, 신神의 자비도 신정이 되는 순간 사람보다 포악하고 탐욕스러운 얼굴로 변한다는 것이 문제다. 눈앞의 현실을 가볍게 여기도록 하려면 현실을 하찮게 여기도록 세뇌시켜야 하고, 현실의 무게는 시간의 범주를 늘려주면 가벼워지게 마련이지만 인간의 삶은 영원하지도 않고…… 사흘 굶기 어려운 것이 인간임을 무시하는 정치를 어찌 인간을 위한 정치라 하겠는가? 이는 인간 세상이 하늘 아래 있다 하여도 하늘과 땅이 나뉘어 있는 이유조차 모르는 처사다. 그러나 현실정치에 무능한 정부일수록 하늘을 증거로 현실을 호도하려 드니, 추사는 이를 간단히 '압진편壓陳篇'이라 하였다. 압壓의 대구는 돈豚(시대에 뒤진)이므로, 누르고 있는 것은 현실이고 누르는 수단은 진편陳編이 되는데…… 진편이 어떻게 생각을 통제하는 수단이 될 수 있는 것일까?

두보杜甫의 시에 '파기성음이진열播其聲音以陳列 종호절주이진퇴從乎節奏以進退'라는 시구가 있다. 정치 지도자는 정책을 시행함에 앞서 역사와 성인의 말씀을 들먹이게 마련이지만, 이는 진퇴의 명분을 삼기 위한 구실일 뿐이란다. 확고한 원칙을 강조하는 정치 지도자는 게으르거나 무능하거나 혹은 망상가인 경우가 대부분이다. 원칙을 지키는 것은 법률과 행정의 영역에서 다룰 문제이지 정치가 기댈 곳이 아니기 때문이다. 정치 지도자가 고정된 틀을 고집하는 것은 시시각각 변하는 현실을 그 틀에 가둘 수 있다고 믿는 바보거나 광신자인데…… 아주 영악한 정치 지도자는 그 틀을 믿어서가 아니라 그 틀이 편하기 때문에 즐겨 사용하니 문제가 더욱 심각해진다. 이는 주머니 속 열쇠(평계거리)를 믿기 때문이며, 그 열쇠를 만드는 재료가 바로 진편陳編이다.* 이러한 정치가들의 생리를 간파한 당나라 시인 한유는 '규진편이도절竅陳篇以盜竊'이라 하였다. 몰래 숨어 역사적 유래를 살펴보는 것은 현실

* '늘어놓을 진陳'과 '진칠 진陣'이 혼용되는 경우가 많은데…… 陣은 군대나 물건을 어떤 대형으로 늘어놓거나 진열함이고 陳은 과거부터 현재까지 역사적 유래나 철학 따위를 나열함이란 뜻이다. 즉 陣은 공간 개념이고 陳은 시간 개념이라 하겠다.

을 도둑질하기 위해서라는 뜻이다. 사람은 논리적으로 설명할 수 없는 문제와 마주치면 불안해지고, 본능적으로 그 불안을 피하고자 어떤 형태로든 반응하고자 하는 속성이 있다. 이래서 사회적 불안감이 고조되면 백성들은 엉터리 논리에라도 기대고 싶어 하게 마련이다. 그러나 눈앞의 현실이 존재하지 않는 것이 된 순간 그곳에 마술사가 아니라 정치가가 있다면 이는 끔찍한 재앙으로 이어지는 법이니, 정치의 수준은 백성들이 정한다 하겠다.

天皇一萬八千字　천황일만팔천자
蛙叫三年或二年　와규삼년혹이년

위 부분을 정확히 해석하려면 우선 숫자로 읽을 수 있는 글자들을 골라내어 그 글자들 간의 대구 관계를 통해 어떤 법칙성을 도출한 후 노자 『도덕경』 42장과 겹쳐주어야 한다.

도생일, 일생이, 이생삼, 삼생만　道生一, 一生二, 二生三, 三生萬

도는 하나를 낳고, 하나는 둘을 낳고, 둘은 셋을 낳았으니, 셋은 만물을 낳았다.

『도덕경』의 위 내용을 간단히 설명하면 '태초에 하나님이 천지를 창조하시니라. 하나님이 이르시되 빛이 있으라 하시니 빛이 있었고……' 로 시작되는 성경의 창세기에 해당하는 것이 '도생일道生一'이고, 하나님이 우주를 창조하시고 '참 보기가 좋았더라' 하신 부분에 해당하는 것이 '삼생만三生萬'이라 이해하면 크게 무리가 없으니, 낯설다 여기지 말고 추사 선생이 무슨 말을 하는지 들어보자. 추사는 천天은 일一, 황

皇(현명한 국왕)은 만萬과 연결시켜 '하늘[天]이 첫 조짐[一]을 보이면 현명한 국왕[皇]은 변화된 세상[萬]을 준비해야 하건만[天一皇萬] 변화된 세상[八]의 1/10[萬의 1/10]만 반영하고 있다*고 한다.

무슨 말인가?

위대한 성군들은 세상이 변할 조짐을 살펴 앞날을 예측하고 만백성을 인도할 방도를 마련해두었건만, 조선의 조정은 미리 준비하기는커녕 이미 현실 문제가 된 새로운 환경 속에서도 현실에 대한 인식이 고작 10% 정도란다. 조정의 현실 인식이 이러하기에 10%의 상류층만 살판났고 90%의 백성들은 개구리 떼처럼 울어대고 있다.

'와명선조蛙鳴蟬噪'라는 말이 있다. 소동파의 '와명청초박蛙鳴青草泊 선조수양포蟬噪垂楊浦'라는 시구에서 유래된 말인데, 어이없게도 '서툰 문장이나 쓸데없는 의론議論을 펼침'이란 의미로 잘못 쓰이는 말이다. 그러나 소동파의 시의를 헤아려보면 '와명蛙鳴'은 백성들의 아우성 소리이고, '선조蟬噪'는 성인의 가르침을 전하며 바른 정치를 요구하는 재야 선비의 외침임을 알 수 있다.**

추사 선생의 시에 쓰인 '와규蛙叫'는 단순히 '개구리 울음소리'라는 뜻이 아니라 '성난 백성들의 아우성'을 비유한 표현이다. 그렇다면 '와규삼년蛙叫三年'은 무슨 의미가 될까? 三年의 대구가 一萬이니 일만을 통해 삼년을 읽어보자. 천황일만天皇一萬은 조정의 현실 인식 수준이고 와규삼년은 백성의 아우성이라 할 때, 조정은 하늘이 변화하는 첫 조짐을 이제 겨우 인식하기 시작[一]한 상태이나 백성들은 이미 변한 현실[三]에 아우성치고 있다. 정치는 때를 놓치면 아무리 좋은 정책도 허사가 되는 법인데 정치 지도자가 때를 놓치는 이유는 안일함에 길들여져 오만해진 탓이다. 이런 까닭에 한유는 '와맹명무위蛙黽鳴無謂 각각 지난입閣閣祇亂入'이란 유명한 시구를 남겨 경고한 것 아니겠는가? 백성들이 아우성쳐도 소용없다 생각하며 더 이상 울지 않으면 반란이 일어

* 道生一은 陰과 陽이 처음 분화된 兩儀 상태이고, 一生二는 음과 양이 중첩된 四象이며, 二生三은 음과 양이 세 겹이 된 八卦로, 팔괘가 만들어지면 세상 만물의 변화가 이루어진다. 또한 道는 우주의 시작과 우주의 변화를 이끌어내니 세상의 시작도 道生一이고 변화의 시작도 도생일이라 하겠다.

** 백성들의 아우성 소리를 개구리 울음에 비유하는 것은 일반적 표현으로, 심지어 '국왕의 행차 길에서 만난 성난 개구리가 국왕의 수레 앞에 설치더니 횡목을 잡고 따라 걸으며 아우성친다[『尹文子』, 路逢怒蛙而軾之……].'라는 표현이 쓰일 정도였다.

난다는 뜻이다. 백성들이 아우성치는 것은 그래도 아직은 나라님을 믿고 있다는 증거이니 뒤늦게라도 백성들의 아우성 소리에 귀 기울여야 종묘사직을 보전할 수 있지 않겠는가? 이것이 추사가 '혹이년或二年'이라 쓰게 된 이유로, 백성들은 아직도 변화의 바람이 불어오려나[二年] 하는 기대를 저버리지 않고 개구리 떼처럼 울고 있으니 성군의 길을 결단하시란다.

강관식 교수는 「희제증달준戱題贈達峻」이란 시가 『완당전집阮堂全集』과 『담연제시고覃揅齊詩藁』에 「불이선란」의 제시題詩 「제란題蘭」과 함께 제주 유배 시절과 북청 유배 시절 사이에 편집되어 있다고 하면서도 추사 문집의 기본적인 신빙성 문제를 거론하며 북청 유배에서 풀려난 이후의 작품이라고 주장하였다.* 그러나 이는 달준達俊이라는 도깨비를 실재라고 믿고 싶은 강박관념의 결과일 뿐, 시의 내용을 고려해볼 때 제주 유배 시절의 작품이 분명하며 「세한도歲寒圖」의 성격을 가늠할 수 있는 중요한 기준 작이 될 수 있는 시라 여겨진다.

* 정병삼 외, 『추사와 그의 시대』, 돌베개, 2002, 243-244쪽, 271쪽.

헌종9년(1843) 8월 25일 안동김씨 가문 출신 왕비가 16세 꽃다운 나이에 세상을 떠나고 이듬해 9월 남양홍씨 가문의 14세 소녀가 새 왕비로 간택되었다. 이는 안동김씨들의 입장에서 보면 세도정치의 버팀목 격인 순원왕후純元王后(1789-1857)의 뒤를 받칠 미래의 버팀목이 부러진 사건으로, 이때 헌종憲宗(1827-1849)은 열여덟이었다. 어린 국왕의 눈을 가려왔던 치마폭이 걷히자 어느새 청년이 된 젊은 국왕이 있었던 셈인데…… 이는 안동김씨들에게는 재앙이요 추사에게는 기회인지라 이날 이후 추사의 행보가 빨라진다. 「세한도」가 그려지고 청나라 명사들에게 「세한도」의 제사題辭를 열여섯 편이나 받아오고(1845), 「무량수각无量壽閣」 현판을 쓰는 등 불사에 공을 들이고(1846), 허유許維는 한 번 다녀오기도 힘든 바닷길을 세 번이나 다녀오는(1847) 등 일련의

움직임 끝에 마침내 추사 선생의 9년 귀양살이가 풀린다(1848). 이 모든 과정이 아무런 연관성이 없었던 것일까? 안동김씨 가문의 전횡을 견제하려는 젊은 국왕과 추사 사이에 은밀한 소통이 있었다는 것이 차라리 상식적일 것이다. 이런 관점에서 보면 유배지의 추사가 젊은 국왕께 바친 「희제증달준戲題贈達峻」은 젊은 국왕께서 조선을 구하고자 극명준덕克明峻德의 길을 걷고자 하시면 신臣이 선봉에 서겠노라 밝힌 출사표와 다름없다. 이런 비장한 시를 돼지우리 곁에 앉아 있는 쑥대머리 총각에게 읽게 하였다니…… 선생의 눈에 재 뿌리는 짓은 이제 그만두자.

盤坐牛宮豚柵邊　반좌우궁돈책변
蓬頭特大壓陳篇　봉두특대압진편
天皇一萬八千字　천황일만팔천자
蛙叫三年或二年　와규삼년혹이년

축시丑時에 또아리를 틀고 앉아 변방 울타리 속에 스스로를 가두니 해시亥時가 되었음을 알 리 없고,

국론을 모으지 못한 조정은 머리만 키운 기형인데, 이는 서책으로 현실을 누르고 있기 때문이네.

하늘이 하나를 보이시면 성군은 만萬을 준비하건만 세상이 만萬이 되어도 대책은 천千뿐이고

개구리 소리 요란한 장대비가 내려도 비구름이 모여들려나 하고 있구나.

시위달준방필

始爲達夋放筆

돼지우리 곁에서 『십팔사략』을 읽던 쑥대머리 총각 달준達俊이와 관련
된 모든 일화는 도깨비 소동이었음이 밝혀진 셈이다. 그렇다면 그동안
추사 연구자들이 '애초에 달준이를 위해 그리기 시작함'으로 읽어온
'시위달준방필始爲達夋放筆'의 달준達夋이 사람 이름이 아니라면 무슨
의미가 될까?

'통달할 달達'에 '갈 준夋'으로 읽으면 '달준방필達夋放筆'은 '○○한
경지에 도달하고자 붓을 놀림'이란 뜻이 되고, '결단할 달達'에 '갈 준
夋'으로 읽으면 '결단을 내리고자 붓을 놀림'이란 의미가 된다. 그런데
이어지는 문장이 '지가유일只可有一 불가유이不可有二(단지 한 번만 취하
는 것을 허락할 뿐 두 번 취하는 것을 허락할 수 없음)'이니 방필放筆(붓을 놀
림)하는 이유가 분명하지 않다. 다시 말해 붓을 놀리는 주체를 추사라
고 전제하면 달준達夋은 목적어로 해석됨이 마땅하나 동사로 해석된
다는 것이 문제다. 그렇다면 '달준방필達夋放筆'을 목적격으로 읽어 '결
단을 내려 붓을 놀리고자[爲達夋放筆]'로 읽을 방법은 없을까?

준夋을 원뜻대로 '천천히 걷는 모양 준夋', '거만할 준夋'으로 읽어 달준達夋을 '거만한 결단을 내림'으로 읽고 '거만한 결단'에서 '거침없이'라는 의미를 도출해내는 해석법이 있다. 이렇게 읽으면 '시위달준방필'이란 난화에 추사의 생각을 담아냄에 있어 어떤 장애도 없는 상태, 다시 말해 생각과 작품이 하나 된 상태라 할 수도 있겠다. 그런데 이런 상태라면 무위無爲(~을 하고자 함이 없음)에 가까운 것이 되는데, 문제는 무언가를 시도해보겠다[始爲]는 것 자체가 무위無爲가 아니라 유위有爲이니 난감하다. 하긴 무위도 처음부터 '~을 하고자 함 없이' 행해지는 것도 있고 오랜 연마 끝에 무위에 도달하는 경우도 있으니 꼭 틀린 말이라 할 수는 없겠지만, 아무래도 억지춘향 격이라 개운치 않다.

추사 선생은 정소남에 의해 충절의 상징으로 자리매김한 정난화正蘭畵의 필의를 따르지 않는 부정난화不正蘭畵를 그려왔노라고 고백하였다. 말인즉, 부정난화를 그린다는 것 자체가 '~하고자 함'이고, 국가에서 공인한 정난화가 있음에도 부정난화를 그리는 행위 자체가 거만한 일이라 할 수도 있을 것이다. 이런 관점에서 접근해보면 추사 선생이 무위난화無爲蘭畵(목적의식을 발하지 않은 상태에서 완성된 난화)를 추구하였다 함은 오랜 연마 끝에 저절로 부정난화가 완성되는 경지를 생각할 수 있지만, 이 또한 '거만한 결단을 내려[達夋]' 혹은 '거만함에 도달하고자[達夋]'라고 표현한 점이 어색하다. 왜냐하면 일부러 거만한 행동을 하는 것은 일정 부분 자기과시 욕구와 연결되어 있고, 이는 남을 의식하고 있다는 뜻 아닌가? 남을 의식하며 어떻게 무위에 도달할 수 있다는 것인지, 평소 논리 정연한 추사 선생의 모습과는 너무 다르기 때문이다.

물론 '시위달준방필始爲達夋放筆 지가유일只可有一 불가유이不可有二'를 연결하여 읽으면 '처음에는 거만하게(거침없이) 그려보기로 작심하고, 그린 결과 우연히 걸작을 얻었으나 이는 단지 한 번 취할 수 있을

뿐 두 번 취할 일이 아니다.'라고 문맥을 잡을 수도 있겠다. 그러나 거만하게 난화를 그려보기로 작심하고 거침없이 그려낸 「불이선란」이 설사 우연의 산물이라 하여도 추사 선생이 이 작품을 뜻밖의 걸작이라 여겼음은 분명한데…… 선생은 왜 그 우연을 필연으로 만들고자 계속 연마하려 들지 않았을까? 혹자는 이 지점에서 그러니까 우연이라 한 것 아니냐고 반문하실지도 모르겠다. 그러나 우연을 통해 가능성을 접한 예술가(혹은 학자)가 그 가능성을 외면하고 위업을 이룬 경우는 본 적도 들은 적도 없다. 예술가와 학자는 미지의 세계에 대한 호기심 때문에 환쟁이나 선생과 차별성이 만들어지는 법이거늘 선생처럼 재기 넘치는 분이 이를 외면할 수 있었을까? 추사 선생이 그런 분이라면 단언컨대 선생의 수많은 독창적 작품은 아예 존재할 수도 없었을 것이다.

비위달준방필

妃爲達夋放筆

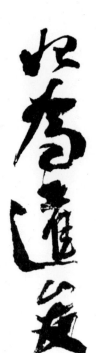

이 지점에서 지금까지 우리가 '시작할 시始'로 읽어온 글자가 분명히 '시작할 시始'자인지 묻게 된다. 글자꼴을 면밀히 검토해보고 필획의 움직임을 재현해보면 '시작할 시始'라기보다는 '왕비 비妃'로 읽는 것이 타당해 보이기 때문이다. 문제의 글자를 '왕비 비妃'로 읽으면 문장의 주어가 추사에서 비妃로 바뀌게 되어

왕비가 거만한 결단을 내리도록 하기 위하여[妃爲達夋] 붓을 놀리니[放筆]

라는 문맥이 만들어진다. 이야기가 전혀 예상치 못한 방향으로 전개되었다. 그러나 추사는 평생을 정쟁의 한복판에서 살아온 정치가였고, 안동김씨 가문의 세도정치의 뿌리는 순원왕후 김씨였다는 점을 감안할 때 가볍게 넘길 문제가 아니라고 생각한다.

이쯤에서 「불이선란不二禪蘭」을 추사와 순원왕후 김씨의 정치 역정

과 겹쳐보자.

◎ 추사는 왜 부정난화를 그려왔다고 하였는가?

「이소」 속 난의 모습(보다 나은 삶을 개척하기 위하여 현실을 통해 세상을 가늠할 줄 아는 백성의 목소리)을 정치에 반영하기 위함으로 이를 통하여 조정의 쇄신을 꿈꿔왔기 때문이다.

◎ 추사의 정치철학은 왜 실현될 수 없었는가?

안동김씨 가문의 세도정치의 벽을 넘어설 수 없었기 때문이다.

◎ 안동김씨 세도정치는 어떻게 시작되었는가?

영조의 계비 정순왕후貞純王后(1745-1805)가 수렴청정을 하며 조정을 농단하던 것을 지켜본 김조순金祖淳(1765-1832)이 순조의 장인이 되면서부터이다.

◎ 안동김씨 세도정치의 정점은 언제인가?

1834년 헌종이 7세에 왕위에 오르자 김조순의 딸 순원왕후가 대왕대비의 자격으로 수렴청정할 때와 1849년 철종에게 곤룡포를 입혀놓고 수렴청정하던 시기이다.

추사의 정치적 좌절은 순원왕후 김씨의 수렴청정에서 시작되었고, 그의 두 차례 귀양살이도 순원왕후의 수렴청정에서 비롯되었다.

'대비가 거만한 결단을 내릴 수 있도록 하기 위하여[妃爲達夋] 붓을 놀리니[放筆]'……. 대비가 거만한 결단을 내리도록 붓을 놀린다는 의미가 무엇일까? 혹시 대비(순원왕후 김씨)에게 수렴청정을 주청하는 글을 안동김씨 일파의 사주를 받은 자들이 쓰고 있다는 의미 아닐까? 어린 나이에 즉위한 국왕의 판단력을 돕기 위해 왕실의 최고 어른인 대비가 옥좌 뒤에 발을 드리우고 앉아 어린 국왕이 바른 결정을 내리도록 보필한다는 명분을 내세운다 하여도 수렴청정은 편법일 뿐이다. 다

시 말해 국가를 통치함에 정법 대신 편법을 사용하려면 편법을 쓸 수밖에 없는 이유를 설득할 수 있는 명분과 함께 편법을 용인하는 공식적 절차가 필요한 법이니, 조정의 신료들이 대비께 수렴청정을 주청하는 수순이 필요하였을 것이다. 그렇다면 추사는 왜 수렴청정을 '대비가 거만한 결단을 내리도록 하기 위하여[妃爲達夐]'라고 표현하였던 것일까?

14세의 순원왕후가 순조비純祖妃로 책봉되었을 당시 왕실에 들어와 처음 목도한 정치 형태가 영조의 계비 정순왕후의 수렴청정이었다. 한마디로 말해 수렴청정으로 무슨 짓을 할 수 있고 수렴청정을 어떻게 이끌어내야 하는지 순원왕후보다 잘 아는 사람은 없었다. 순원왕후는 정순왕후가 조정 대신들이 올린 주청을 무려 일곱 번이나 사양한 끝에 어쩔 수 없다는 듯이 수렴청정을 승낙하였던 모습을 똑똑히 기억하고 있었다. 수렴청정이 기정사실로 정해졌어도 명분과 예禮로 포장할 필요가 있었기 때문이다. 무슨 말인가? 순원왕후는 이미 일곱 살짜리 헌종을 대신하여 수렴청정을 하였던 이력이 있었는데 또다시 열아홉 청년 철종의 수렴청정을 하고자 하였으니 잡음이 없을 수 있겠는가? 안동김씨들이 아무리 강화도에서 농사짓고 살던 만만한 종친에게 곤룡포를 입혀주었다고 해도 철종이 어린애도 아니건만, 철렴撤簾(수렴청정을 폐함)할 나이에 수렴청정을 시작하겠다니 될 법한 소리인가? 국정을 이끌 능력이 없는 종친을 국왕으로 옹립한 것도 안동김씨들이고, 국정을 이끌 능력이 없다고 수렴청정을 요구하는 것도 안동김씨들이었던 셈이다. 이런 모순을 힘으로 밀어붙이려니 수렴청정을 주청하는 상소문을 산같이 쌓아 올리고 마지못해 승낙하는 모양새가 필요했을 법하지 않은가?

그런데…… 문제는 제주에 유배되어 있던 추사를 해배解配(귀양살이를 풀어줌)시켜주는 등 안동김씨 세도정치를 견제하고자 하였던 젊은

국왕 헌종憲宗(1827-1849)께서 갑자기 승하한 당일(1849.6.6.) 이미 대비에게 옥새가 바쳐졌고, 3일 후 철종의 즉위와 함께 순원왕후의 수렴청정이 결정되었다는 사실이다. 다시 말해 당시 추사는 현실적으로 대비의 두 번째 수렴청정을 막아낼 능력도 시간도 없었다는 뜻이다. 결국 추사가 언급한 '대비가 거만한 결단을 내리기 위하여[妃爲達炎]'에 해당할 만한 또 다른 사건을 찾아내야 하는데…… 그것이 무엇일까? 수렴청정과는 비교할 수도 없는 중차대한 사건이 1851년(철종2년)에 벌어졌다. 소위 진종묘례眞宗廟禮이다.

1851년 5월 18일 헌종의 부묘례祔廟禮(헌종의 신주를 종묘에 모시는 예식)가 끝난 후 오묘례五廟禮에 의해 진종조천眞宗祧遷 문제가 쟁점으로 떠오른다. 이는 철종의 왕위가 어떤 흐름을 통해 계승된 것인지 공식적으로 명시하는 예민한 사안으로, 왕통王統의 계보 다시 말해 향후 왕실의 적통嫡統을 판단하는 새로운 기준점과 관계된 문제였다. 안동김씨들의 바람대로 철종의 조부 은언군恩彦君(사도세자의 서자)을 진종眞宗으로 추승하고, 그 위폐를 오묘례에 따라 종묘에 모시면 영조英祖 - 장조裝祖 - 정조正祖 - 순조純祖 - 익종翼宗(효명세자) - 헌종憲宗 - 철종哲宗으로 이어지던 왕실의 적통과 다른 새로운 흐름이 만들어지게 된다. 한마디로 철종은 정조 - 순조 - 익종 - 헌종의 맥과 관계없다는 것인데…… 이는 철종의 등극과 함께 왕실 여인들의 위상에 변화를 주려는 안동김씨들의 술책으로, 주된 표적은 풍양조씨 가문 출신 신정왕후神貞王后(1808-1890)였다.

당시 왕실은 순원왕후(순조비)가 대비였으며, 차 순위는 신정왕후(익종비), 차차 순위는 효정왕후(헌종비)였다. 이런 상황에서 철종의 비妃를 안동김씨 가문에서 뽑아 들이면 현재 수렴청정하고 있는 순원왕후와 새 중전은 안동김씨 가문 출신이 되지만, 문제는 안동김씨 가문의 정적이던 풍양조씨 가문의 신정왕후 조씨가 그 사이에 버티고 있다는 것

이었다. 안동김씨들은 연로한 순원왕후가 세상을 떠났을 때 신정왕후 조씨가 대왕대비 자격으로 왕위 계승권자를 지명하거나 수렴청정을 맡을 수도 있는 가능성을 차단할 필요가 있었다. 이에 신정왕후를 거치지 않고 순원왕후에서 새 중전에게 직접 대비의 권세를 넘길 수 있는 방법을 찾던 안동김씨들이 생각해낸 묘안이 바로 진종묘례 문제였다. 신정왕후 조씨를 왕실의 적통에서 방계로 밀어내어 새로 뽑힐 중전을 시어머니의 그늘 밖에 두려는 꼼수로, 새 중전을 뽑기 전에 정지 작업을 하고자 하였던 것이다.

안동김씨들이 발 빠르게 철종을 옹립하고 순원왕후에게 수렴청정을 맡긴 것도 왕실의 상례*를 무시한 처사였는데, 연이어 진종조천 문제까지 힘으로 밀어붙이고자 하였던 것은 추사의 정치적 동지이자 풍양조씨 가문을 이끌던 조인영趙寅永(1782-1850)이 반년 전에 세상을 떠나면서 권력의 균형추가 급격히 기울었기 때문이었다.** 진종조천 문제가 안동김씨들이 원하는 대로 매듭지어지면 이는 안동김씨 가문의 영구 집권을 용인하는 셈이 되니, 어떻든 추사는 이 사태를 막아야 하겠지만 막아낼 현실적 힘이 없으니 어쩌랴?

1851년 6월 9일 조정은 진종조천 여부를 논의하였고, 추사와 한배를 타고 있던 영의정 권돈인權敦仁(1783-1859) 혼자 대수 미진을 이유로 불가를 외쳤지만 불가항력이었다. 그해 7월 13일 권돈인은 낭천浪川에 부처付處되었고, 권돈인이 귀양 가기 하루 전날 홍문관 교리 김회명金會明이 추사를 고발하는 상소문이 올라온다. 권돈인의 진종조천 불가론의 배후가 추사라는 것이다. 김회명의 상소를 신호로 삼사三司(사헌부, 사간원, 홍문관)가 번갈아 추사를 몰아붙여 7월 22일 함경도 북청北靑 땅에 가두고, 김문근金汶根(1801-1863)의 여식을 철종의 비로 세워 진종조천 문제가 마무리되자 대왕대비는 비로소 수렴청정을 거두었다. 그해 12월 28일이었다. 이로써 풍양조씨 가문의 좌장 격인 조인영이 세

<div style="float:left">

* 안동김씨들은 같은 항렬이나 아래 항렬의 종친 중에서 왕위 계승권자를 결정하던 상례를 무시하고 헌종의 7촌 아저씨뻘인 강화도령을 철종으로 옹립하였으니 이는 신정왕후의 입장에서 보면 일면식도 없던 시동생이 갑자기 나타나 아들(헌종)의 뒤를 이어 국왕이 된 격이었다.

** 조인영은 풍양조씨 가문을 이끌던 좌장으로 추사와는 30년 이상 정치적 동지 관계였다. 조인영의 갑작스러운 죽음에 비통해하던 추사의 심회를 담아낸 「且呼明月成三友 好共梅花住一山」이란 대련 작품이 전해온다.

</div>

상을 떠난 지 만 1년 만에 30년 이상 안동김씨 가문을 견제해온 조인영, 권돈인, 추사의 연합 세력은 뿌리째 뽑혀나간 셈이었다. 안동김씨들이 어떤 증거를 들이대며 추사를 권돈인의 진종조천 불가론의 배후로 지목했는지 자세히 알 수 없지만, 「불이선란」에는 추사가 진종조천 불가론을 기획하여 안동김씨들이 일으킨 산불에 맞불로 맞선 놀라운 이야기가 숨겨져 있다.

9년간 절해고도에 갇혀 있을 때도 이렇게까지 암담하지는 않았다. 울화를 다스릴 줄도 알게 되었고 때를 기다릴 줄도 알게 되었다고 생각하였건만, 이것도 믿는 구석이 있었기 때문이었나 보다. 언젠가는 벗어날 것이라 믿으며 돌아가 해야 할 일을 그려보며 버티던 시절이 차라리 행복한 시간이었다. 젊은 국왕을 도와 조정을 쇄신하고 극명준덕克明峻德을 이끌리라 호기롭게 돌아왔건만, 함께하실 국왕께서 갑자기 승하하시더니 또다시 수렴청정이다. 하늘의 뜻을 읽을 수 없어 시름에 잠겼더니 하늘이 운석雲石(조인영의 호)마저 서둘러 데려가심은 진종조천에 뜻을 두신 것인지? 아무리 둘러봐도 솟아날 구멍이 없다. 손발을 잘라내고 두 눈만 남겨두시니 사람보다 잔인한 것이 하늘이던가? 베어내고 뽑아내고 불까지 놓아 태우심은 씨앗조차 허락하지 않으시려는 뜻인지……. 절해고도에서 건져내심이 이 꼴을 지켜보게 하려 하심인가?

추사 나이 벌써 예순하고도 다섯을 넘길 무렵의 일이다.

남들은 손자며느리 둥근 배를 살필 나이에 품에 깃든 또랑또랑한 남의 자식들까지 모두 죽일 판이다. 하고자 하면 막을 수도 없고, 죽이고자 하면 피할 길도 없다. 하늘을 원망하며 숙명으로 받아들여야 할까? 막을 수도 없고 피할 수도 없다면 앉아서 죽느니 죽이라 먼저 나서면 어찌될까? 죽일 요량이면 죽일 것이고, 혹시 아직도 세상의 이목을 의식하고 있다면 머뭇거릴 것이다. 그래, 안동김씨들에게 더 큰 도끼(명분)

를 던져주는 것만이 앉아서 죽임을 당하지 않는 길이다.

추사 선생은 안동김씨들이 진종조천이라는 모닥불을 피우자 물 대신 기름을 끼얹어 종묘 담장 바깥에서도 불꽃이 보이게 만들었다. 한마디로 종묘를 다 태울 생각이 아니면 불을 피운 안동김씨들이 얼른 고기나 굽고 불을 끄도록 유도한 것이다. 고기를 굽고자 종묘를 다 태울 일도 아니고, 장작 한 짐이면 열 사람도 죽일 수 있음을 안동김씨들도 잘 알고 있으니, 종묘 처마 밑에서 섶을 지고 버티기로 한 것이다.

추사 선생이 그려 낸 「불이선란」을 살펴보면 난꽃 앞에 손톱만 한 낙관이 찍혀 있는 것을 볼 수 있다.

'묵장墨莊'.

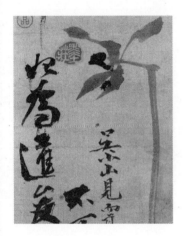

보통 '많은 책을 간직함'이라 가볍게 해석하고는 많은 장서가 쌓여 있는 선비의 서재 혹은 높은 학식을 지닌 선비를 연상하기 쉽지만, '묵장'은 조상께서 후손을 위해 마련해둔 지혜의 보고*라는 의미이다. 이 '묵장墨莊'이란 낙관을 '비위달준방필妃爲達夋放筆'과 합해 '묵장비위달준방필墨莊妃爲達夋放筆'이라 읽어보자.

'선대 조상들이 남긴 많은 서책들을 참고하여 오늘의 문제(진종조례론)를 풀어낼 해법을 찾았으니 대왕대비 김씨가 거만한 결단을 내릴 수 있도록 진종조천 불가론을 적극 주장하라[放筆].'

혹자는 이 지점에서 추사 선생의 화제畵題를 읽기 위해 낙관 속 글귀를 문장에 포함시키는 필자의 해석법이 생소하게 느껴지실지도 모르겠다. 그러나 선생의 많은 문예작품이 이러한 방식으로 완성되었으며 「불이선란」에 찍혀 있는 '묵장墨莊', '고연제古研齊', '낙교천하사樂交天下士'는 모두 같은 용도로 사용되었다. 추사 선생은 경학자답게 그것

이 문예작품에 쓰인 글일지라도 가능한 육하六何원칙에 따라 메시지를 분명히 전하는 글쓰기를 하신 분임을 잊지 말아야 한다. 앞서 필자는 '묵장'의 의미가 선대 조상이 후손을 위하여 마련해둔 교훈과 지혜를 위한 것이라 하였다. 그런데 추사가 권돈인에게 진종조천 불가론을 주장하라고 조언하면서 '묵장'을 그 수단으로 거론한 것에 불과하다면 그것은 누구나 할 수 있는 원론적 조언일 뿐이다. 다시 말해 추사 선생은 '묵장'이 무엇인지 보다 구체적으로 명시해줄 필요가 있었을 것이다. 많고 많은 책 중에서 어느 책 무슨 내용이 진종조천 불가론의 논지를 세울 때 도움이 된단 말인가? 이에 대한 답이 '지가유일只可有一 불가유이不可有二'다.

　모든 추사 연구자들이 '단지 한 번만 있을 수 있을 뿐 두 번은 있을 수 없다.'고 해석하며 「불이선란」이 우연히 얻은 걸작임을 언급한 구절로 이해하였던 부분이다. 그런데 문장을 쓰는 법이 어딘지 어색하다고 생각되지 않는지? 단지 그런 의미라면 '지가일불가이只可一不可二'라고 쓰는 것이 보편적인데, 추사 선생 같은 대학자가 읽기도 어색한 글귀를 써넣었겠는가? 이는 '있을 유有'자가 문장에 반드시 필요했기 때문이라 생각하는 것이 오히려 상식적일 것이다.

　'가可'와 '가유可有'는 같은 뜻이 아니다.

　가可는 '허락을 구하는 행위'와 '허락하는 행위'에 모두 쓰이지만, 가유可有는 '허락을 구하는 행위에 대하여 허락이 내려져 원하는 것을 취했음'을 뜻한다. 가可와 가유可有의 차이를 간단한 예로 살펴보자. 마음에 둔 예쁜 여인을 아내로 맞이하고 싶어 하는 어떤 사내가 그 여인의 부모님을 찾아가 '따님과 결혼하고 싶으니 허락해주십시오.'라고 하는 것이 가可이고, 여인의 부모님이 '서로 아껴주며 좋은 가정을 꾸리시게.' 하는 것도 가可이며, 이런 과정을 통해 마음에 둔 여인을 아내로 맞이하여 부부가 된 것이 가유可有다.* 그런데 만일 사내가 마음에 둔

* 허락을 구하는 행위 可와 허락을 구하고 승낙을 받아 취함을 뜻하는 可有의 차이를 구분하면 기존 추사 연구자들이 '(「불이선란」은 우연히 얻은 작품으로 하늘이) 한 번 허락한 것일 뿐 두 번 허락할 것이 아니다.'라고 해석해온 只可有一 不可有二는 '예전에 하늘이 한 번 걸작을 허락했으나 (그런 걸작을) 두 번 허락하지 않는구나.'라는 뜻이 된다. 이는 결국 「불이선란」이 과거에 얻은 걸작과 달리 실패작이란 뜻과 같으니 난감하지 않은가?

예쁜 여인네가 기혼자라면 어찌되겠는가? 안동김씨들이 진종조천 문제를 조정에 상정한 것은(可: 허락을 구함) 마치 기혼자에게 중혼重婚을 허락해달라는 것과 다름없는 일이었다.

왕가의 왕위 계승은 강의 흐름과 비슷하다.

강물이 상류에서 하류로 흐르며 장애물을 만나면 돌아가는 경우는 있어도 역류할 수는 없듯 선왕先王보다 항렬이 높은 새 국왕을 세우는 일에 잡음이 없을 수 없는데, 안동김씨들은 강화도령을 순원왕후 김씨의 양자로 들여 억지로 헌종의 동생으로 만들고 철종으로 옹립하더니 이제 철종의 할애비를 진종眞宗으로 추승하여 오묘례五廟禮까지 단행하겠다고 한다. 이는 헌종의 동생 자격으로 왕위에 오른 철종을 헌종의 삼촌으로 둔갑시키려는 억지였다. 여염집의 족보도 이런 경우는 없건만, 왕가의 족보를 멋대로 휘저어 왕통의 흐름이 엉키면 정녕 무슨 일이 벌어질지 몰라서 이런 위험한 장난질인지? 강의 역류도 자연스러운 일이 아니거니와 역류의 결과로 강줄기가 둘로 나뉘면 정통성 시비에 피바람이 불게 마련이다. 이런 까닭에 왕통의 흐름이 바뀌면 한쪽 줄기를 잘라내 일종의 우각호牛角湖를 만들어 강의 흐름을 하나로 이어가는 것이 왕가의 전통이다. 진종조천은 신정왕후 조씨를 가둘 우각호를 만들기 위해 강물을 역류시키겠다는 것인데…… 안동김씨들의 위세는 실제로 한강 물을 역류시켰다.

이런 관점에서 추사 선생이 「불이선란」에 써넣은 '지가유일只可有一 불가유이不可有二'의 의미를 깊이 들여다봐야 한다. 안동김씨들이 진종조천 문제를 조정에 상정하여 허락을 구하는 행위는 가可이고 진종조천 문제가 안동김씨들의 뜻대로 행해지는 것을 가유可有라 할 때, '지가유일 불가유이'라 함은 예전에도 진종조천 문제와 같은 일이 있었다[可有一]는 의미가 되는데…… 그것이 무엇일까? 진종조천 문제의 핵심은 결국 왕통의 흐름에 역류가 일어나 대차代次 문제가 생긴 것이라 할

때 조선 왕조가 개국한 이래 철종처럼 항렬이 높은 삼촌이 조카의 뒤를 이어 왕위에 오른 예가 한 번 더 있었다. 단종으로부터 왕위를 찬탈한 세조이다. 그러나 그 세조조차도 처음에는 조카를 상왕으로 모시며 왕위에 오를 수 있었고, 성삼문成三問, 박팽년朴彭年 등의 단종 복위 실패 후 노산군魯山君으로 강봉시켜 왕실의 왕통을 하나로 흐르게 할 수 있었다. 그런데 순원왕후는 그런 과정도 없이 한 번에 두 마리 말에 올라타겠다며 안장을 올리란다.

세조가 왕실의 흐름을 하나로 정리하기 위하여 단종을 노산군으로 강봉시켜 살해한 후 무려 241년이 지나서야 노산군의 묘호를 단종端宗이라 추승하고 종묘에 부묘할 수 있었다(숙종24년·1698). 그 241년 동안 왕실과 조정 신료들이 편히 종묘 문턱을 넘을 수 없었던 일을 벌써 잊었단 말인가? 추사 선생이 「불이선란」 난꽃 앞에 찍어둔 '묵장墨莊'은 바로 세조와 단종 간에 있었던 망극한 사건을 거론하며 신하 된 자가 어찌 이와 같은 참혹한 일을 되풀이할 수 있겠느냐[只可有一 不可有二] 주창하라는 것이다. 그런데…… '지가유일 불가유이'에 이어 마치 서명처럼 쓰여 있는 글귀가 이상하다. 흔히 '선객노인仙客老人'으로 읽으며 추사 선생의 또 다른 별호로 소개되어왔던 글자를 자세히 살펴보시길 바란다. '손님 객客'이라면 부수가 '움집 면宀'이어야 하는데, '움집 면宀' 대신 '비 우雨'가 자리하고 있다. '손님 객客'이 아니라 '비 떨어질 락霳'자로 읽음이 마땅할 것이다.

선락노인仙霳老人……. 선락노인이 무슨 의미일까?

'비 떨어질 락霳'은 '비 떨어질 령零'과 같은 의미로, 비가 그친 후 처마 끝에서 똑똑 떨어지는 낙숫물을 일컫는 글자다. 사회비판적 시로 유명한 당나라 시인 백거이白居易의 시에 '설화영쇄수년멸雪花零碎遂年滅 연엽희소수분신烟葉稀疏隨分新'이란 시구가 있다. 백거이는 겨우내 지붕 위에 쌓여 있던 눈이 녹아 떨어지는 낙숫물을 통해 한 시대가 끝

나고 새 시대가 시작됨을 노래하며, 역사의 뒤안길로 사라진 인물이 흘린 눈물을 낙숫물(零: 霤과 통용)에 비유하였다.* 추사 선생이 쓴 '선락노인仙霤老人'의 의미는 백거이의 '문전영락안마희門前零落鞍馬稀(문 앞에 낙숫물이 떨어지니 안장 올린 말이 드물고)'라는 시구를 통해 조금 더 분명해진다. 격렬했던 싸움의 승패가 결정되었으니, 이제 뒷정리할 시간이란다.

* 霤은 많은 문학작품에서 '눈물을 흘림'이란 의미로 쓰였다. 『沈約』, 零淚向誰通 鷄鳴徒歎息 '눈물을 흘릴 뿐 누구와 소통할 수 있으랴. 새 시대를 부르짖던 무리의 탄식뿐일세.'

추사 선생이 「불이선란」에 써넣은 선락노인仙霤老人이 무슨 의미겠는가? 길고 격렬했던 싸움은 안동김씨 가문의 완승으로 끝났으니 승자의 아량을 베풀어달라고 권돈인에게 읍소하라는 것으로, 영의정의 직분을 내려놓고 낙향하여 여생을 보낼 테니 제발 늙은 신하에게 망극한 일(眞宗桃遷)만은 시키지 말아달라 버티라는 것이다. 그런데…… 권돈인이 신하 된 자로서 진종조천만은 못 하겠다 버틴다 해서 버틸 수 있는 일도 아니었건만, 추사는 왜 눈물로 버티라고 하였던 것일까?

이쯤에서 당시 상황을 정리해보자. 제주 유배 중이던 추사를 방송시켜 안동김씨 가문의 전횡을 견제하려던 젊은 국왕 헌종께서 1849년 6월 6일 갑자기 병사하셨다. 헌종께서 그해 4월부터 자주 체하고 설사가 심하자 약원藥院을 입진시키고 국왕의 건강을 챙기기 시작하였는데, 이때 약원의 도제조를 맡은 인물이 권돈인이었다. 젊은 국왕께서 중병도 아니고 체기와 설사를 다스리지 못해 승하하셨으니 당연히 사인死因에 대한 조사가 뒤따랐고, 그해 10월 23일 판중추 권돈인이 의원을 천거하였다는 자인自認을 받게 된다.** 젊은 국왕 헌종의 사인에 의혹이 생길 만하지만 의원을 천거한 사람이 권돈인인 까닭에 풍양조씨 측에서는 적극적으로 진상 규명을 요구하며 사태를 키울 수도 없는 처지였다. 이에 반해 철종을 옹립하고 순원왕후의 수렴청정까지 챙긴 안동김씨들의 행보는 잘 짜인 각본대로 움직였다.

** 8월 2일 어영대장 신관호가 의원을 끌어들였다는 상소가 올라오고 신관호는 이를 自認하였으며 10월 23일 권돈인의 자인이 이어진다.

어떤 사건이든 그것이 계획적인 것이라면 그 일로 인해 누가 어떤 이득을 보게 되는지 따져보아야 일의 진상을 가늠할 수 있는 법 아니

던가? 이득을 본 측은 안동김씨들인데 책임은 의원을 천거한 풍양조씨 측에 있으니, 이는 권돈인이 약원의 책임자가 된 순간 이미 덫이 작동하기 시작한 셈이라 하겠다. 풍양조씨 측이 덫에 걸려 옴짝달싹도 못하고 있으니 추사는 먼발치에서 도성을 바라보며 이제나저제나 손가락만 꼽아볼 수밖에 없던 차에 설상가상 풍양조씨 가문의 좌장이자 영의정을 맡고 있던 조인영이 갑자기 세상을 떠나는 일까지 벌어진다.(1850.12.6.) 안동김씨들은 하늘이 돕는구나 했을 것이다. 풍양조씨 가문의 실질적 수장은 사라졌고, 권돈인은 언제라도 의원을 잘못 천거한 죄를 물어 옥죄일 수 있으며, 추사는 조정은커녕 도성에도 발을 들여놓지 못하고 있는 상황인데, 순원왕후 김씨는 수렴청정까지 하고 있다. 이런 상황에서 권돈인이 승자의 아량을 베풀어달라며 눈물로 호소한들 무슨 소용이 있겠는가?

승자의 아량은 자비일까, 아니면 필요악일까?

추사는 안동김씨들의 자비심에 기대하기보다는 그들이 향하는 길목에 엎드려 협상을 이끌어내되 안동김씨들이 자만심과 자비심을 혼동하게끔 유도하였던 것이다. 무슨 말인가? 권돈인이 진종조천 불가론을 눈물로 호소하던 1851년은 강화도령이 철종이 된 지도 벌써 햇수로 3년이나 되었으니 당연히 대왕대비의 수렴청정도 3년차였다. 다시 말해 철종의 나이 벌써 스물하나이니 수렴청정을 계속 고집할 수도 없고, 무엇보다 원자를 생산하고도 남을 나이의 국왕은 아직 혼사도 치르지 못한 상태였다. 안동김씨들이 진종조천을 고집하였던 진짜 이유는 철종비를 안동김씨 가문의 규수로 들여 영구 집권의 기틀을 공고히 하고자 함이었으니 갈 길이 바쁜 안동김씨들도 일을 빨리 매듭짓고 싶지 않았겠는가? 그러니 잡음을 덜 내고 자연스럽게 다음 수순으로 넘어가고 싶어 하는 안동김씨들에게 승자의 여유를 느낄 수 있도록 납작 엎드리되 길을 막으면 협상의 카드가 생길 수도 있겠다고 판단하였던 것이다.

권돈인은 영의정 자리를 내려놓고 정계 은퇴할 테니 진종조천 문제만큼은 거두어달라 호소한다. 이 주장을 들은 안동김씨들이 무슨 반응을 보였겠는가? 아직도 협상거리가 있다고 믿고 있는 늙은 영의정 권돈인이 가소롭게 보였을 것이다. 이것이 선락노인仙露老人 다음에 '가소可笑'가 쓰인 이유다. 무슨 뜻인가? 추사 선생은 권돈인의 타협안을 받아들이지 않을 것임을 알고 있었다는 뜻이자, 역으로 안동김씨들이 권돈인을 가소롭게 여기도록 유도하라는 의미이기도 하다. 한마디로 '저 정도로 판세를 읽을 줄 모르는 늙은이가 무슨……' 하며 경계심을 풀도록 유도하라는 것이다. 추사 선생은 승자의 여유가 자만심으로 바뀌는 순간 생기게 마련인 틈을 노린 것이다.

승자의 여유가 자만심으로 바뀌면 때를 놓치지 말고 덤을 얹어 매듭을 짓는 것이 상책이다. 추사는 권돈인에게 마지막 순간에 사용할 덤을 마련해주었다. '가소可笑'라고 쓰인 글씨에 바짝 붙여 찍은 두 개의 낙관 '낙교천하사樂交天下士'와 '김정희인金正喜印'이 바로 그것이다. '낙교천하사樂交天下士(천하의 선비들과 사귐)'은 원래 '독고인서讀古人書 낙교천하사樂交天下士(옛사람의 글을 읽고 천하의 선비들과 사귀는 즐거움)'가 온전한 글귀다.* 그렇다면 추사는 '독고인서'를 생략한 채 문장의 의미를 전한 셈인데…… 이를 통해 당시 상황을 재구성해보자.

권돈인이 벼슬을 내려놓고 낙향하여 책이나 읽고 친구들과 교유하며 여생을 보낼 테니 늙은 신하가 신하로서 마지막 도리를 저버리는 일만은 하지 않도록 해달라며 진종조례 불가론을 고집하면 협상이 될 리가 있었겠는가? 안동김씨들은 아마 '정말 저 노인네 저토록 상황 파악이 안 되나?' 하면서도 강제로 조정에서 끌어내는 험한 꼴을 보일 수 없어 참고 있던 차에 '김정희도 함께 은퇴할 테니……'라고 덤을 얹으면 어떤 반응을 보일까? 안동김씨들의 오랜 정적 조인영, 권돈인, 김정희가 모두 역사의 뒤안길로 사라지면 조선의 정치계가 완전히 세대 교

* 유홍준 선생과 강관식 교수는 樂文有士로 읽었으나 필자는 '讀古人書 樂交天下士'로 읽은 박철상의 해석이 옳다고 생각한다. 박철상, 「완당평전 무엇이 문제인가」, 『문헌과 해석』, 문헌과 해석사, 2002.

체되었음을 선포하는 것과 마찬가지가 되고, 그들을 따르던 잔당은 머리가 잘려 지리멸렬하게 될 것이다. 갈 길 바쁜 안동김씨들이 이쯤에서 마무리하는 것도 괜찮겠군 하며 서둘러 진종의 위폐를 오묘례에 따라 종묘에 조천하고 철종의 국혼國婚을 단행하여 일을 매듭짓고자 하지 않았겠는가?*

혹자는 이 지점에서 추사가 얻은 것이 무엇이냐고 반문하실지도 모르겠다. 사약賜藥을 귀양으로 막아내었고, 무엇보다 자신을 따르던 조직을 지켜낼 수 있었다. 무슨 말인가? 당시 안동김씨들에게 추사와 권돈인은 최우선 제거 대상이었고 그들이 죽이고자 하면 어떤 핑계로라도 죽일 수 있었다. 달리 피할 방법도 없는 절체절명의 상황에서 추사는 앉아서 칼날을 기다리기보다는 죽을 장소와 때를 골라 먼저 죽이라고 치고 나온 것이다. 진종조천 불가론을 외쳐봤자 판세를 바꿀 수는 없겠지만, 이 문제를 물고 늘어지면 안동김씨들은 자신들의 뜻대로 진종을 오묘례에 따라 조천한 후 불가론을 외친 권돈인에게 죄를 물을 수밖에 없게 된다. 그러나 안동김씨들도 진종조천 문제가 무리수가 많다는 것을 잘 알고 있었던 까닭에 논쟁이 길어지는 것을 피할 수밖에 없고, 그렇다고 진종조례 불가론의 책임을 물어 추사와 권돈인을 죽이면 순교자를 만드는 격임도 알고 있다. 결국 진종조천 불가론으로 죄를 묻도록 유도해내면 안동김씨들도 귀양살이로 끝낼 수밖에 없음을 간파한 추사의 묘수였다. 추사 선생의 조언이 얼마나 구체적이었는지는 '낙교천하사樂交天下士'라고 새겨진 낙관을 찍어 '독고인서讀古人書 낙교천하사樂交天下士' 다시 말해 '벼슬을 버리고 낙향하여(정계 은퇴)……'라는 의미를 전함과 동시에 '낙교천하사'와 붙여 찍은 '김정희인 金正喜印'을 연이어 읽게 하여 '김정희와 함께 교유하며……'라는 의미를 간취하도록 구성한 것만 봐도 실감할 수 있다. 이것이 의미하는바, 진종조천 불가론에 권돈인뿐만 아니라 추사도 함께 묶어 협상 테이블

* 훗날 신정왕후 조씨는 안동김씨들에게 당한 방법 그대로 흥선군의 둘째 아들을 양자로 삼아 등극시키고 익종(효명세자)을 계승토록 하여 안동김씨 가문 출신의 철인왕후(철종비)를 봉쇄하니 편법은 또 다른 편법을 낳는 법인가 보다.

에 올리라는 뜻 아니었겠는가?*

추사의 예상은 그대로 적중하였다.

추사와 권돈인을 귀양 보내고 안동김씨 가문 출신을 철종비로 세운 순원왕후는 마침내 철렴(수렴청정을 끝냄)을 결정한 것이다. 이 모든 일이 철종2년(1851) 6월 6일부터 12월 28일 사이에 벌어졌던 일이니 조정을 휩쓴 바람이 얼마나 빠르고 사나웠을지 짐작하고도 남음이 있을 것이다.

歌伴酒徒零散盡　가반주도영산진
唯殘頭白老肅翁　유잔두백노숙옹

(젊은 날) 함께하며 노래 부르며 술 마시던 패거리 모두 흩어져 눈물 흘리나니 치열한 싸움 끝에 유일하게 남은 것은 머리(우두머리)를 밝힌 것뿐 (이제) 조상을 가리고(신분을 속이고) 늙어갈 뿐이네.**

아직 필자의 해석에 동의하길 주저하시는 분은 영의정 권돈인이 진종조천 불가론을 외치고 있을 때 조정대신들이 왜 아무도 동조하지 않았던 것인지 생각해보시길 바란다. 아무리 안동김씨들의 위세가 등등하다 하여도 분명 그들에게 저항하는 신료들도 있었을 텐데…… 오직 권돈인 혼자 불가不可를 외치고 있었던 상황이 이상하지 않은지? 당시 침계梣溪 윤정현尹定鉉(1793-1874)은 예조판서였고 침계가 추사 쪽 사람임은 잘 알려진 상식이다. 다른 사람은 몰라도 진종조천 문제를 주관하는 예조의 최고 책임자였던 침계의 침묵을 어찌 해석해야 할까? 이는 절대 나서지 말라는 지침이 있었기 때문이며, 추사가 권돈인에게 젊은 동지들은 엎드려 있게 하고 혼자 맞서라고 당부한 결과 아니겠는가?

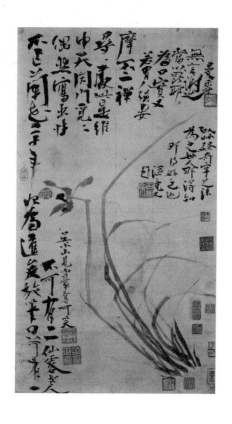

추사는 거센 바람에 나부끼는 난엽蘭葉과 달리 홀로 바람에 맞서 고개를 치켜든 난화蘭花를 대비시켜 「불이선란」을 그려냈다. 잎과 꽃이 바람에 달리 반응하는 모습은 이치에 맞지 않지만, 오히려 이 모습 때문에 어떤 기백 같은 것이 전해 온다. 거센 바람에 홀로 맞서 고개를 세우고 있는 난꽃이 바로 권돈인이고, 그 난꽃 앞에 찍혀 있는 '묵장墨莊'이란 낙관은 권돈인이 진종조천 불가론의 논지를 세조와 단종 사이에 있었던 비극적 사건을 통해 세우라는 의미 아니겠는가?

미술사가 최완수 선생은 9년간의 제주도 귀양살이에서 상한 몸도 추스르지 못한 채 예순여섯 노구를 이끌고 또다시 북청 땅에 유배된 추사를 돕기 위해 침계 윤정현이 함경감사를 자임하였다는 일화를 소개하며, 이를 고맙게 여긴 추사는 「침계梣溪」라는 작품을 써주었다고 한

金正喜, 〈梣溪〉, 42.8×122.7cm, 간송미술관

다. 그런데…… 그 「침계」라는 작품에 쓰인 글을 자세히 읽어보면 놀라운 이야기가 쓰여 있다.

추사 쪽 사람들이 의심스러운 헌종의 사인과 유언을 밝히고자 비밀리에 움직이던 중 안동김씨 쪽에서 이미 살생부까지 작성하였음을 알게 되었고, 이에 추사가 모두 자숙하며 함부로 나서지 말라 경고하는 내용이다. 당시 상황과 「침계」와 「불이선란」에 쓰여 있는 내용을 종합적으로 판단하건대 추사는 권돈인과 자신이 희생양이 되어 안동김씨들의 칼날을 받아냄으로써 나머지 조직을 지키고자 하였던 것이다. 「불이선란」은 결국 한강에 가로막힌 추사가 도성의 권돈인에게 보낸 비밀 편지라 하겠다.

'묵장墨莊'이라 쓰인 붉은 낙관을 마치 입에 머금고 있는 듯한 난꽃을 물끄러미 바라보고 있자니 추사의 단심丹心이 향한 곳이 어딘지 궁금해진다.

오소산견호탈

—

吳小山見豪奪

이제 남은 화제畫題는 그동안 거의 모든 추사 연구자들이 '소산小山 오규일吳圭一이 보고 억지로 빼앗으려 드니 우습구나[吳小山見豪奪 可笑].'라고 해석해온 부분인데…… 앞서 필자는 '가소可笑'를 선락노인仙霧老人에 붙여 읽었으니 '오소산견호탈 가소'가 아니라 '오소산견호탈'이라 하겠다. 아직도 필자가 '가소'를 선락노인에 붙여 읽는 것에 동의하기 어려운 분이 계신다면 추사 선생이 남긴 필적을 면밀히 살펴보시길 바란다.

'오소산견호탈'이라 쓰인 부분의 글씨체와 '가소'에 쓰인 글씨체가 너무 이질적이라 생각되지 않는지? 필체와 글씨 크기 그리고 먹색까지 다르건만, 그동안 '오소산견호탈吳小山見豪奪'과 '가소可笑'를 붙여 읽어왔던 이유는 오규일이 추사 선생이 아니라 만만한 쑥대머리 총각 달준達俊에게 「불이선란」을 빼앗으려 하였다는 스토리가 필요했던 탓은 아니었는지 자문해보길 바란다. 그러나 필자는 앞서 달준達俊이가 존재하지 않는 낮도깨비였고 추사 선생은 달준達俊이가 아니라 달준達夋(거

만한 결단을 내림)이라 써넣었음을 밝힌 바 있으니, 이제 오소산은 누구에게 「불이선란」을 호탈豪奪하고자 하였다고 해야 할까? *

만일 추사 선생이 '선락노인仙蕗老人 오소산견호탈吳小山見豪奪 가소可笑'를 연이어 쓴 것이라면 선생은 농묵濃墨(진한 먹물)으로 '선락노인仙蕗老人'까지 쓴 후 무슨 이유에서인지 쓰던 붓을 물에 깨끗이 빨아내고 다시 먹을 찍어 '오소산견호탈吳小山見豪奪'이라 썼거나 혹은 세필細筆(가는 붓)로 바꿔 사용하여야 한다. 이는 결국 '가소可笑'를 쓰기 위해 다시 농묵을 듬뿍 찍어 사용했거나 붓을 바꿔 마무리지은 셈인데…… 선생이 왜 이런 번거로운 짓을 했는지 설명할 방법이 없다.** 선입견 없이 「불이선란」에 쓰인 화제 글을 모두 비교해보면 '오소산견호탈'이라 쓰인 부분은 여타 화제 글과 달리 세필을 이용하여 난꽃 아래 부분에서 '가소可笑' 사이 공간에 조심스럽게 끼워 넣은 듯한 느낌이 든다. 이는 추사 선생이 낙관까지 찍어 작품을 완성한 연후에 어떤 이유에서인지 '오소산견호탈'이란 문구를 삽입한 것이라 의심할 수밖에 없는 흔적이다. 추사 선생이 뒤늦게 '오소산견호탈'을 좁은 공간에 끼워 넣었다면 '오소산이 보고 억지로 빼앗으려 드니'라는 말을 반드시 끼워 넣어야만 했었다는 뜻인데…… 그 이유가 무엇일까?

필자의 안내를 따라 「불이선란」의 화제 글을 읽으신 분들 중에 감각이 예민하신 분들은 필자가 그동안 '시위달준방필始爲達俊放筆(처음에 달준이를 위해 그리니)'로 읽어오던 부분을 '비위달준방필妃爲達夋放筆(대비가 거만한 결단을 내릴 수 있도록 붓을 놀리니)'로 읽을 때부터 무언가 이상하다는 생각이 드셨을 것이다. 그렇다. 필자가 '부정난화이십년不正蘭畵二十年'으로 시작되는 7언시에서부터 '구경우제漚竟又題'라 쓰고 '고연제古研齊'라는 낙관을 찍어 마무리한 곳까지는 '부정난화를 그리게 된 이유(조정의 쇄신)와 공자의 가르침을 바르게 가르쳐 성균관 유생들을 의식화시켜야 한다'는 내용을 담고 있다고 했다가, '비위달준妃爲

* 시카고박물관의 이용수는 『추사 정혼』에서 '달준이'라는 인물을 다른 뚜렷한 사료가 나오기 전까지 藕船 李尙迪으로 보는 것이 마땅하다.'라는 색다른 주장을 펼치며 그 근거로 『근역서화징』의 '知己平生手墨 素心蘭又歲寒松'을 들면서 아예 「불이선란」을 「소심란」이라 불러야 한다고 한다. 그러나 이용수의 해석처럼 우선 이상적이 '평생 나를 알아주는 수묵이 있으니 '소심란'과 '세한송'이라.'라는 뜻을 쓰고자 했다면 手墨이 아니라 水墨으로 표기했을 것이다. 이상적이 手墨이라 표기한 이유는 본인이 즐겨 그렸다는 뜻이지 작품명이 아니다.

** 추사가 써넣은 '鳴小山見豪奪' 부분을 자세히 살펴보면 문장을 시작하는 鳴에서 끝나는 奪 사이에 농담 변화가 있음을 확인할 수 있다. 이러한 농담 변화가 나타나려면 仙蕗老人(농묵 사용)까지 쓰고 붓을 물에 깨끗이 씻어내고 먹을 다시 찍어 사용하여야 하는데…… 작은 글씨로 불과 여섯 자를 쓰는 사이에 농담 변화가 나타났음을 고려할 때 「불이선란」의 여타 화제를 쓸 때 사용하였던 붓을 계속 사용한 것이 아니라 세필로 바꿔 쓴 것이라 여겨진다.

達夌'부터 '선락노인仙鶴老人 가소可笑'로 이어지는 내용은 진종조천 불가론을 통해 풀어냈으니, 그에 대한 합당한 설명이 필요하겠다.

필자 역시 처음에는 각기 다른 성격의 두 가지 주제, 그것도 두 주제가 한 번에 쓰일 성질이 아니라는 점 때문에 난감해했었다. 그런데……「불이선란」을 추사 선생의 입장이 되어 몇 차례 재현해보니 어느 순간 선생의 놀라운 순발력을 발견하게 되었다. 이쯤에서 여러분도 필자처럼 「불이선란」을 여러분이 추사 선생이라 가정하고 선생이 남긴 흔적을 따라 난을 치고 화제를 적어보시길 바란다.

난을 치셨으면 필자를 따라 화제 글을 적어보자. '부정난화이십년不正蘭畵二十年'까지 쓰셨으면 다음은 '우연사출성준천偶然寫出性中天'을 쓰실 차례다. 그런데…… 여러분은 왜 '부정난화이십년'을 쓴 후 '우연사출성중천'을 쓰고자 붓을 오른쪽으로 옮기셨는지?

"그거야 칠언시를 쓰려면 당연히……."

그렇다. 칠언시 때문이다. 그런데 「불이선란」에 칠언시가 쓰여 있다는 것만으로 추사 선생이 쓰신 첫 화제가 7언시라고 단정할 수 있을까?…… 필자가 무슨 말을 하는지 아직 이해가 되지 않는 분은 잠시 7언시를 잊고 추사 선생의 입장이 되어 난을 치고 나서 첫 화제를 쓸 공간을 선택해보시길 바란다. 난만 쳐놓은 화지畵紙는 의외로 빈 공간이 넉넉한 것을 알 수 있을 것이다. 그런데 왜 선생은 첫 화제를 좌측 귀퉁이에서 시작한 것일까? 전통적으로 한자 문화권의 언어는 우종서右縱書(우측에서 좌측으로 내려 쓰기) 혹은 우횡서右橫書(우측에서 좌측으로 쓰기)로 문자를 쓰는 것이 상식인데, 추사 선생의 7언시는 글씨의 방향이 반대로 전개되었다. 7언시가 첫 화제라면 글씨를 써넣을 공간의 제

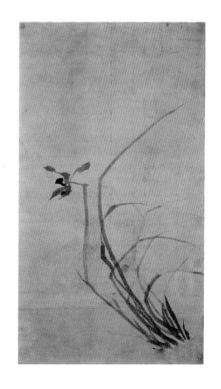

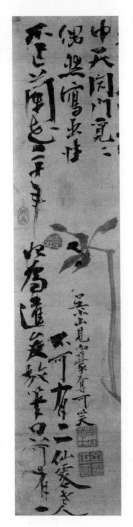

약 때문이라 할 수도 없는데, 선생은 왜 상식에 반하는 방식으로 화제를 써넣은 것일까?

이상한 부분은 이뿐만이 아니다. 추사 선생이 써넣은 '부정난화이십년不正蘭畵二十年'의 마지막 글자 '해 년年'자를 주의 깊게 살펴보면 속도감 있는 긴 세로획으로 마감하였음을 확인할 수 있을 것이다. 만일 선생께서 7언시를 첫 화제로 썼다면 '해 년年'자를 그런 방식으로 써넣었을까? '부정난화이십년'은 7언시의 시작 부분이지 마지막 부분이 아니지 않은가? 그런데도 '부정난화이십년'을 '우연사출성중천'으로 연결시키려는 흐름 대신 마치 문장을 마무리하려는 듯 세로획을 길게 늘였다?

이 지점에서 필자는 추사 선생이 「불이선란」에 써넣은 첫 화제 글은 7언시가 아니라 '부정난화이십년不正蘭畵二十年 비위달준방필妃爲達夋放筆 지가유일只可有一 불가유이不可有二 선락노인仙䕺老人 가소可笑'라 쓰고 두 개의 낙관을 찍어 마무리하였다고 생각한다. 강관식 교수는 『추사와 그의 시대』에서 '묵장墨莊'이란 낙관이 추사 선생의 것인지 후대인의 감장인鑑藏印인지 확실치 않지만, 내용이나 풍격으로 볼 때 감장인이 아닌가 한다며 낙관이 찍힌 부분에 대해 언급한 바 있다. 강 교수는 '묵장'이란 낙관이 감장인으로 보기에는 찍힌 위치가 적절치 않고 만일 추사의 도장이라면 약간 붙는 듯한 느낌이 드는 첫 번째 제발(7언시)과 세 번째 제발(비위달준방필妃爲達夋放筆 이하)을 끊어주기 위하여 세 번째 제발의 두인頭印으로 찍은 것이 아닌가 생각된다고 하였는데…… 필자는 '묵장墨莊'이란 낙관이 '부정난화이십년'과 '비위달준방필'을 끊어주기 위한 것이 아니라 붙여주는 용도로 쓰였다고 생각한다. 만일 강 교수의 견해처럼 끊어주기 위해 '묵장'을 두인으로 사용하였다면 '비妃'자의 우측이 아니라 좌측에 찍는 것이 상식 아닌가?

추사 선생이 「불이선란」에 써넣은 첫 화제가 7언시가 아니라고 전제

하면 선생이 왜 7언시를 우종서右縱書로 쓰지 않았는지 설명할 수 있으며, 무엇보다 오늘날 우리들이 보고 있는 「불이선란」에 담긴 놀라운 비밀과 마주하게 된다. 추사 연구가들은 이구동성으로 「불이선란」의 제발題拔이 네 번에 걸쳐 쓰였다고 하면서도 선생이 왜 네 번에 걸쳐 제발을 쓰게 되었는지 논리적 설명 없이 그저 쓰고 싶은 말이 많았기 때문이라 얼버무린다. 별 특별할 것도 없는 내용을 생각날 때마다 찔끔찔끔 써넣을 만큼 추사 선생이 둔한 사람이었을까? 「불이선란」의 화제글이 네 번에 걸쳐 나뉘어 쓰였고 그 첫 화제가 7언시라면 처음 완성된 「불이선란」의 모습은 다음과 같았을 것이다.

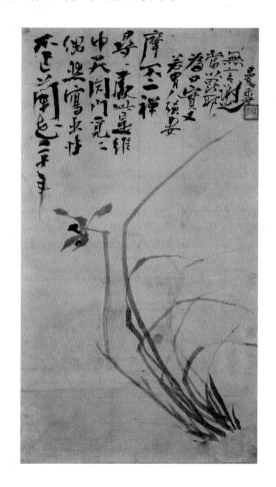

그런데…… 난과 화제 글이 따로 노는 느낌으로 조형적 관점에서 보면 평범하기 그지없는 작품이다. 『추사와 그의 시대』에서 강관식 교수가 「불이선란」의 제작 과정을 화제가 쓰인 순서에 따라 도해한 사진을 흥미롭게 본 적이 있다.

추사가 써나갔던 순서대로 다시 복원해서 써보면 이 「불이선란」에서 제발과 글씨가 차지하는 조형적 의미가 얼마나 크고 중요하며 추사가 이를 얼마나 섬세하게 고려하며 썼는가를 알 수 있다.*

* 정병삼 외, 『추사와 그의 시대』, 돌베개, 2007, 240쪽.

그러나 화제를 마무리하고 낙관을 찍고 다시 화제를 추가한 후 낙관을 찍는 행위를 반복하는 것은 오히려 추사 선생의 감각이 둔하거나 「불이선란」이 치밀한 계획하에 제작되지 않았다는 반증 아닌가? 필자는 앞서 「불이선란」에 찍힌 추사 선생의 낙관 중 '추사秋史'와 '김정희인金正喜印' 이외의 도장은 화제 글의 내용을 먹 글씨 대신 붉은 인주 글씨로 바꾼 것으로, 낙관 속 글자를 문장의 내용에 편입시켜 해석해야 한다고 주장한 바 있다. 다시 말해 추사 선생이 작품이 완성되었음을 선언하는 용도로 사용한 낙관은 '추사'와 '김정희인' 두 방뿐이라봐야 할 것이다. 그런데…… 낙관을 찍는다는 의미가 무엇인가? 말 그대로 낙성관지落成款識(자필임을 증거하고 작품을 완성하였다는 선언) 아니던가? 이런 관점에서 보면 추사 선생의 「불이선란」은 두 번에 걸쳐 완성되었다고 보는 것이 합당할 것이다. 이는 오늘날 우리가 보고 있는 「불이선란」과 다른 「불이선란」, 다시 말해 선생이 완성작임을 선언한 또 다른 작품이 있었다는 의미이며, 그 모습은 다음과 같았을 것이다. 앞서 7언시를 「불이선란」의 첫 화제로 읽었을 때 처음 완성된 「불이선란」의 모습과 비교해보시길 바란다. 난과 화제 글이 자연스럽게 연결된 것이 균제미가 느껴지지 않는지?

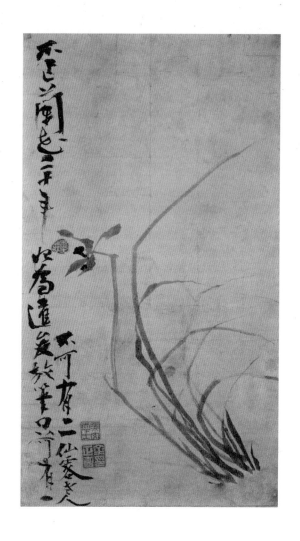

어떤 예술가도 작품을 마무리할 때 차후 변화를 줄 것을 고려하여 여지를 남겨두지 않으며, 낙관을 찍었다는 것은 완성작임을 선언한 행위로 보는 것이 상식이다. 다시 말해 지금 우리가 보고 있는 추사 선생의 「불이선란」은 두 점의 완성작이 겹쳐진 모습이며, 우리는 추사 선생의 「불이선란」을 한 점 더 발견한 셈이라 하겠다.*

* 필자는 「불이선란」이 각기 다른 용도로 두 번에 걸쳐 그려졌으며 그 시차는 적어도 일 년 이상이라 생각한다.

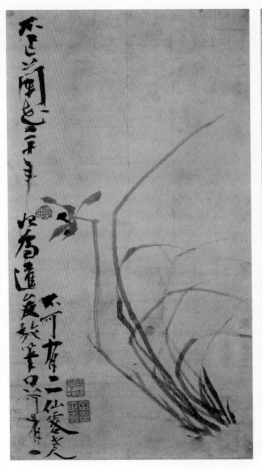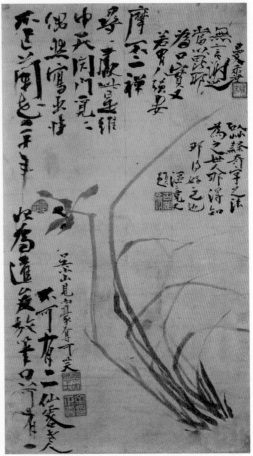

두 작품 모두 독립된 작품으로 아름답지 않은가? 천재의 순발력과
감각이란 이런 것이니, 천재의 면모를 애써 설명하려 들지 말고 그냥
있는 그대로 보여주는 것이 차라리 추사 선생에 대한 예의가 아닐지
생각해볼 일이다.

이제 남은 문제로, 추사 선생이 왜 난꽃과 '가소可笑' 사이 좁은 공
간에 여타 화제에 쓴 글씨체와 상이한 작은 글씨로 '오소산견호탈吳小
山見豪奪'이란 문장을 세심히 써넣게 되었는지 알아보자. 많은 추사 연

구가들은 '오소산吳小山'을 소산小山 오규일吳圭一이라 하며 오규일 집안은 추사 집안의 액속掖屬이었다고 한다. 추사 선생의 「불이선란」을 오규일이 빼앗으려 드는 말도 안 되는 상황을 피하기 위해 만만한 쑥대머리 총각 달준達俊이를 만들어 오규일이 「불이선란」을 빼앗은 대상이 추사가 아니라 달준이라 둘러대었던 것인데…… 앞서 필자는 달준이가 실재하지 않는 도깨비임을 밝힌 바 있다. 백번을 양보하여 설령 달준이가 실재하였다 하여도 '오소산견호탈吳小山見豪奪'을 추사 선생이 써넣으려면 논리적으로 선생이 「불이선란」을 완성하여 달준이에게 주고 이를 오소산이 달준이에게 빼앗으려는 일련의 소동 끝에 추사 선생이 「불이선란」을 회수하여 일련의 소동이 일어난 과정을 다시 써넣어야 한다. 만약 그런 내용이라면 추사 선생이 작품을 회수하여 또다시 제題를 쓰셨을 리도 만무하지만, 선생이 무슨 이유에서인지 「불이선란」과 관계된 일련의 소동을 기록하고자 하였다면 '오소산이 (뒤늦게) 달준이에게 준 「불이선란」을 빼앗으려 하니 우습도다. 원래 「불이선란」은 달준이에게 주려고 가벼운 마음으로 그린 것인데 뜻밖에 걸작이 되었네. 자네(오소산)에게 똑같은 것을 그려줄 수도 없고, 복이려니 하고 그만 포기하시게.'라고 하셨을 것이다.*

그런데 추사 선생의 화제 글 '오소산견호탈'은 마지막에 쓰였다. 무슨 말인가? 한마디로 추사 선생의 만류에도 불구하고 오소산이 끝내 욕심내며 「불이선란」을 빼앗으려 했다는 뜻과 같으니 액속이 취할 수 없는 무례한 행동이긴 매한가지 아닌가?

'억지로(강제로) 빼앗음'이란 의미를 쓰고자 하였다면 '빼앗을 탈奪' 한 자면 충분하고, 굳이 두 자로 쓰고자 하면 '강탈强奪'이라 쓰는 것이 일반적이다. 그러나 추사 선생은 '호탈豪奪'이라 하였으니, '호탈'의 의미를 가늠해보자. '호걸 호豪'는 본래 '장성한 수퇘지의 갈기[毫]'에서 파생된 글자로 『한서』의 '선호준강문학選豪俊講文學(호준한 사람을 선

* 추사가 이런 문맥으로 글을 쓰고자 하였다면 嗚小山見豪奪은 최소한 只可有一不可有二 앞에 써넣었을 것이다.

발하여 문학을 익히도록 하니)'과 『금사金史』의 '성호탕불구세행性豪宕不拘細行(성품이 호탕하여 작은 일에 매이지 않고)'를 통해 그 용례用例를 간취할 수 있다. 또한 『맹자』에는 '약부호걸지사若夫豪傑之士 수무문왕유흥雖無文王猶興(만약 夫가 호걸과 함께 선비를 찾는다면 비록 문왕이 없어도 흥하고자 움직일 것이다.)'라는 대목이 나온다. 이상의 범례들을 참고할 때 '호걸 호豪'는 권세와 넉넉한 재물을 지닌 지방의 호족豪族으로, 거칠 것 없는 성격 탓에 일처리가 담대하나 세밀하지 못한 인물, 다시 말해 문식文飾이 필요한 인물을 지칭하는 것임을 알 수 있을 것이다.* 이런 부류의 사람은 깊이 생각하지 않고 가끔 무례한 부탁도 쉽게 하지만 저의를 감추고 있거나 악의가 없음을 알기에 '허참⋯⋯' 하면서도 웬만하면 양보해주게 마련이다. 추사 선생이 보기에 오규일의 성격이 그렇다고 생각하셨을 수도 있겠다. 이러한 관점에서 '호탈豪奪'의 의미를 읽으면 추사 선생이 힘이 없어 강제로 빼앗긴 것이 아니라 오규일의 시원시원한 성격과 분위기에 휘말려 「불이선란」을 내줄 뻔했으니 이는 결국 빼앗길 뻔한 일과 같아서 '호탈豪奪'이라 표현했다고 할 수도 있겠다. 하지만 실사 추사 선생이 그리 생각하였다 하여도 선생이 그 일화를 협소한 공간에 힘들게 써넣게 된 이유라고 하기에는 너무 궁색하지 않은가? 결국 추사 선생이 '오소산견호탈吳小山見豪奪'이란 문장을 반드시 써넣을 필요가 있어 뒤늦게 끼워 넣었다고 보는 것이 옳을 것이다. 이를 어찌 설명할 수 있을까?

이 지점에서 추사 선생이 진종조례 불가론의 배후로 몰려 함경도 북청 땅에 귀양 갈 때 오규일이 선생의 액속으로 몰려 곤장 맞고 귀양까지 간 일을 되짚어보게 된다. 일개 전각쟁이가 얼마나 큰 죄를 지었길래 안동김씨들은 그를 귀양까지 보낸 것일까? 오규일이 추사 선생의 액속으로 몰려 귀향까지 가게 되었다는 것은 안동김씨들이 그를 주목하고 있었다는 의미인데⋯⋯ 전각가가 문예인 추사 선생의 작품에 어

* 『唐書』, 資豪放不能治細行;『嗚志』, 益豪姓雍闔

울리는 전각만 새겼다면 그것이 무슨 대수였겠는가? 이는 안동김씨들이 오규일이 추사 선생의 문예작품을 다루는 전각 일을 핑계로 선생과 가까이하며 선생의 밀지(문예작품)를 전하는 연락책이라 여겼기 때문 아니었을까? 북청 유배 생활을 끝내고 과천으로 돌아온 추사 선생은 훗날 흥선대원군으로 불리게 되는 종친 이하응李昰應(1820-1898)에게 난 그림과 많은 문예작품을 이용하여 정치적 조언을 하였는데 이때도 오규일은 여전히 선생의 곁을 지키고 있었다. 추사의 사람이라는 죄로 귀양까지 다녀온 오규일이 여전히 선생의 곁을 지키게 된 이유가 무엇이든 그의 심지가 곧은 것만큼은 분명해 보인다. 그런 오규일이 아무리 호방한 성격을 지녔다고 하여도 추사 가문의 몰락을 곁에서 지켜본 그가 「불이선란」이 아무리 탐나기로서니 앞뒤 안 가리고 무례한 짓을 하였겠는가?*

두 번의 귀양살이를 겪은 추사 선생은 만일의 경우에 대비한 변명거리가 필요했을 것이다.

생각해보라.

지금까지 수많은 추사 연구자들은 왜 달준達俊이와 오소산吳小山 간의 일화를 통해 「불이선란」을 엉뚱한 방향으로 해석해왔던 것일까? 추사 선생이 본의를 감추기 위하여 만들어둔 유도로를 따라갔기 때문이란 생각이 들지 않는지? 오늘날의 추사 연구자들이 선생이 만들어둔 유도로를 따라 엉뚱한 길로 들어선 것이라면 추사의 정적 또한 그 길로 접어들기 십상 아닌가? 이 대목에서 추사 선생이 권돈인에게 진종 조례 불가론에 대하여 정치적 조언을 하고자 제작했던 「불이선란」이 오늘의 모습으로 바뀌게 된 연유를 추론해보게 된다.

미술사가 최완수 선생은 철종6년(1855) 「불이선란」이 제작되었다고 한다. 철종6년은 추사 선생이 돌아가시기 한 해 전이고, 북청 유배에서 돌아와(1852) 상한 몸도 추스르지 못한 채 부친 김노경金魯敬(1766-

* 嗚圭一의 애비 嗚昌烈은 추사의 생부 金魯敬을 따라 연행燕行길에 나서는 등 대대로 추사 집안과 긴밀한 관계를 유지하였다.

1840)의 복권을 요구하는 격쟁 끝에 의금부로 끌려가 6개월간 고초를 겪고 무죄방면된(1854) 바로 다음 해다. 이때 선생은 일흔 노인이었다. 다시 말해 추사 선생의 기력이 극도로 쇠약해진 시기였던 탓에 선생의 문예활동도 뜸해질 수밖에 없었을 것이다. 그러나 선생은 야심을 감출 줄 아는 종친 이하응에게 마지막 희망을 걸고 있었지만, 흥선군을 돕고자 해도 기력이 예전 같지 않으니 이 또한 여의치 않았을 것이다. 한마디로 정치적 조언을 담은 밀지를 보내려면 정적들의 눈을 따돌릴 문예작품으로 위장해야 하는데, 이것이 생각처럼 간단한 일이 아니니 소통로가 막힌 셈이다.

"어르신, 이 난화는 볼수록 좋네요. 소인 기억엔, 예전에 이제彛齊
(권돈인의 호) 대감께 보낸 작품이었죠? 흥선군께도 이런 난화 한
점 보내드리면 좋아하실 텐데요."
"요즘 기력이 예전만 못하고 흔치 않은 자태라……."
"아, 그도 그렇네요. 몸부터 추슬러야죠."
"흥선군께 전할 말도 많은데…… 몸이 성치 않으니 답답할 뿐이네."
"저…… 제가 끼어들 자리는 아닙니다만, 혹 이 작품에 흥선군께
전하는 화제를 몇 자 더 쓰시면 안 될는지요. 소인이 보기에는 여
백도 넉넉하고……. 아닙니다. 주제넘게 무식한 놈이 소견이 짧아
서……. 그만 일어나겠습니다."
"자네, 잠깐 앉아보게.…… 자네, 사나흘 뒤에 다시 올 수 있겠는가?"
"예, 그럼요. 사흘 후에 다시 들르겠습니다."

'부정난화이십년不正蘭畵二十年 비위달준방필妃爲達夋放筆 지가유일
只可有一 불가유이不可有二……'로 이어지는 화제를 지켜보던 추사 선생
은 화제의 첫 머리 '부정난화이십년' 일곱 글자를 그대로 이용하여 7언

시를 쓸 수 있겠다고 생각하였던 것은 아닐까? '부정난화이십년'의 다음 시구가 우연偶然으로 시작되는 것이 예사로 보이지 않아 즐거운 상상을 해보았다. 그러나 이러한 일련의 과정이 필자의 상상력이 만들어낸 허구일 뿐 아무런 근거도 찾을 수 없는 것일까?

필자가 만나본 추사 선생의 문예작품은 도피로를 만들 때 만들더라도 결코 도피로 때문에 작품에 담긴 본의에 혼란을 주거나 도피로만을 위한 글쓰기를 하는 경우를 본 적이 없다. 다시 말해 '오소산견호탈吳小山見豪奪'이 만일의 사태에 대비하기 위하여 선생이 만들어둔 도피로라 하여도 흥선군에게 정치적 조언을 하고자 「불이선란」의 7언시 이하 화제가 다시 쓰인 것이라면 '오소산견호탈'은 '오규일이 넉살 좋게 「불이선란」을 달라 하니 이는 빼앗아가는 격일세. 허허 참.'이란 의미 이상의 또 다른 의미를 담고 있었을 것이라 생각되는데…… '오소산격호탈'이 무슨 의미가 될 수 있을까?

이 지점에서 추사 선생이 부정난화를 그려왔던 이유를 되짚어보자. 앞서 필자는 추사 선생이 정소남의 필의에 따라 변함없는 충절의 상징으로 그려지던 정난화正蘭畵 대신 부정난화不正蘭畵를 그려온 이유가 조정의 쇄신을 위해서라 하였으며, 이는 『시경』, 『주역·계사전』, 「이소」 속 난의 상징을 취한 것이라고 주장한 바 있다. 이런 관점에서 접근하면 추사 선생이 써넣은 '오소산견호탈吳小山見豪奪(오소산이 보고 무례하게 빼앗으려 드니)'을 다른 의미로 읽을 수 있다.

소산小山 오규일吳圭一을 지칭하던 '오소산吳小山'에서 '오吳나라의 작은 정부' 혹은 '오吳 지방의 작은 나라'라는 의미를 읽어내는 방법이다. 무슨 말인가? 오늘날에도 경상도, 전라도라는 말 대신 영남, 호남이라는 말이 통용되는 것처럼 중국의 양자강 이남 지역을 흔히 오吳(과거 오나라 땅)라 부르고 소산小山은 『시경』의 상징체계에 따라 '작은 제후국'이라 읽을 수 있으니 '오소산'을 '남송南宋' 혹은 '멸망한 남송의 유

민이 모인 임시정부'라는 의미로 읽는 방법이다. 여기에 '호탈豪奪'의 호豪를 『당서唐書』의 '호방불능치세행豪放不能治細行(호방한 성격 탓에 세밀한 행보로 통치하지 못하니)' 등의 예를 통해 '대략 뭉뚱그려'라는 의미로 읽고 탈奪은 탈태奪胎(형태나 형식을 아주 바꿔버림)로 읽으면 '오소산견호탈吳小山見豪奪'이란 '오소산吳小山(남송의 유민들이 독립운동을 하며 만든 임시정부)에서 (『시경』, 『주역·계사전』, 「이소」를 통해 전해오던) 난蘭의 상징성을 보고[見] 이를 필요에 따라 변함없는 충절의 상징으로 뭉뚱그려 묵난화의 상징을 정립시키니[豪] 이는 난의 상징을 훔쳐 그 형식을 바꿔버린 탓[奪]이다.'*라는 의미가 된다. 한마디로 정소남의 필의를 따라 변함없는 충절의 상징으로 그려지는 묵난화는 국가에 의하여 정난화正蘭畵로 인정받고 있으나 이는 『시경』, 『주역·계사전』, 「이소」 속에서 언급되던 난의 상징성을 도둑질한 것일 뿐이라는 뜻이 된다.

추사 선생은 왜 이런 말을 끼워 넣은 것일까? 물론 일차적 이유는 부정난화가 정난화보다 난의 원류에 가깝다는 근거를 밝히기 위함이다. 추사 선생이 고증학의 대가였음을 부정하는 학자는 없을 것이다. 그런데 선생의 고증학이 고작 옛날 어떤 비석에 의하면 어떤 글자의 획을 삐쳐 썼다느니 궁글려 썼다느니 하는 것을 밝히고자 함이었겠는가? 추사 선생에게 고증학이란 새로운 논지를 세움에 있어 그 증거 자료를 검증하기 위한 수단일 뿐 고증학 자체가 학문의 목적은 아니었다.** 이런 관점에서 접근하면 추사 선생이 난꽃과 '가소可笑' 사이 좁은 공간에 세심한 손길로 끼워 넣은 '오소산견호탈吳小山見豪奪'의 의미가 가볍지 않다.

망국의 유민에게 변함없는 충절을 요구하고자 『시경』이래 내려오던 난의 상징성을 왜곡시켜 묵난화를 퍼뜨린 자들이 누구인가? 중원을 빼앗기고 양자강 이남으로 도망가서 주자 성리학을 세운 지식인들의 후손들이다. 그들이 왜곡시킨 것이 난의 상징성뿐이겠는가? 추사 선생

* 『冷齊夜話』, 窺入其意而形容之 謂之 奪胎之法 '몰래 엿보고 있다가 들어와 그 뜻을 형용하며 함께하는 것을 일컬어 탈태지법이라 한다.'

** 31세의 추사가 북한산 진흥왕순수비를 고증하는 것 자체에 만족했다면 말년의 추사가 「振興北狩古境」 등의 작품을 쓰는 일은 없었을 것이다. 동양 학문은 전통적으로 학문의 목적을 순수한 의미의 진리 탐구에 두고 있지 않았으며, 학문은 '불편함을 해소하기 위한' 분명한 용처를 염두에 두고 연구되었음을 잊어서는 안 된다.

이 바로잡고자 하는 것이 묵난화에 국한된 것이라면 선생을 예술가라 불러도 좋을 것이다. 그런데 추사 선생이 단순한 예술가였다면 선생을 향한 안동김씨들의 집요하고 잔인했던 탄압을 어찌 설명해야 할까?

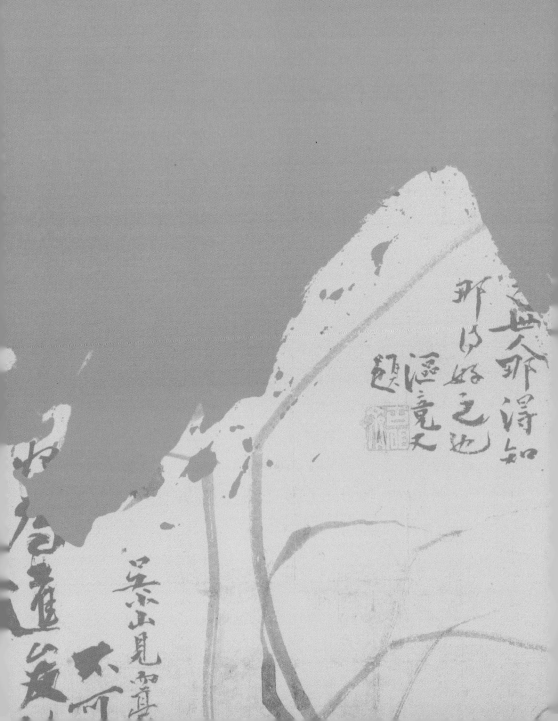

4부

난향蘭香의
시원始源을 찾아서

공자께서 말씀하시길 하夏나라와 은殷나라의 예禮에 대해서는 말씀하실 수 있으나 기杞나라와 송宋나라의 예禮에 대하여 언급할 수 없는 것은 기杞와 송宋이 하夏와 은殷보다 후대 왕조이나 문헌文獻이 부족하기 때문이라 하셨다.

子曰: 夏禮吾能言之 杞不足徵也 殷禮吾能言之 宋不足徵也 文獻不足故也 足則吾能徵之矣
『論語·八佾』

역사란 기억할 가치가 없는 것을 오래 전하지 않건만,
역사는 어떤 향香을 전하고자
3천 년 동안 난 밭을 길러왔던 것일까?

『시경』에서 찾은 난향

『詩經』·蘭香

고대 중국의 역사와 문물을 엿볼 수 있는『시경詩經』에는 다양한 상징과 비유를 통하여 시의詩意를 담아낸 300편의 시가 수록되어 있다. 시에 상징과 비유가 활용되는 것은 지극히 당연한 일이니, 새삼스러울 것도 없다 할 것이다. 그러나『시경』의 시들이 상징과 비유를 통해 쓰이게 된 보다 근원적 이유를 살펴보면 사정이 조금 달라진다.『시경』의 시들은 기본적으로 예禮로 다루어져야 할 문제에 대하여 언급하고 있음을 간과해서는 안 된다.

예민한 정치적 문제를 다루고 있는『시경』의 시는 구조적으로 위계位階와 연결되어 있는 까닭에 예禮에 의하여 표현이 제한될 수밖에 없었다. 이는『시경』에 쓰인 상징과 비유가 시적 표현 다시 말해 시적 감흥을 위한 것이기에 앞서 간접 화법을 사용해야만 하였던 특수한 상황 때문에 불가피하게 선택된 것이란 의미다. 그러나 이는 시의에 쉽게 접근할 수 없게 만드는 주된 요인이 되고 있다.『시경』에서 비롯된 이러한 특성은 이후 중국 시의 전통이 되었으며,『시경』에 등장하는 다양한

동·식물의 상징성과 함께 중국 문예 3천년사에 스며들어 코드로 활용된다.

이러한 『시경』의 특성을 간파하신 공자께선 제자들에게 누차 『시경』 공부를 권하시고 『시경』의 비유를 통해 가르침을 베푸셨던 것이니, 이는 어찌 보면 당연한 일이라 하겠다. 이처럼 『시경』 읽기를 강조하신 공자께서 이례적으로 『시경』을 배워 얻게 되는 이로움에 대하여 구체적으로 언급하신 부분이 『논어·양화陽貨』에 나온다.

> 공자께서 말씀하시길 너희들은 어찌 『시경』을 연구하지 않으냐? 『시경』을 배워야 (타인과) 공감대를 이끌어낼 수 있고, 위업偉業을 꿈꿀 수 있으며, 무리와 함께할 수 있고(사람들을 이끌 수 있고), 때를 기다릴 줄 알게 된다. (『시경』을 통하여 이런 것을 체득하면) 가깝게는 부모를 모실 수 있고, 멀게는 임금을 섬길 수 있나니 (이는 『시경』을 통해 얻을 수 있는) 많은 지식이 새, 짐승, 풀, 나무와 함께하는 이름(상징적 개념) 속에 있기 때문이다.*

> 子曰: 小子何莫學夫詩 詩可以興 可以觀 可以群 可以怨 邇之事父 遠之事君 多識於鳥獸草木之名

무슨 말씀인가?

『시경』을 읽어야 인간의 본성을 이해하게 되고, 인간의 본성을 이해할 수 있어야 많은 사람들이 공감할 수 있는 바른 정치를 이끌어낼 수 있다고 하신다. 그런데 이 대목에서 주목해 보아야 할 부분이 있다. 공자께서 『시경』을 통하여 배울 수 있는 많은 지혜가 『시경』에서 거론된 새[鳥], 짐승[獸], 풀[草], 나무[木]와 함께하는 이름[名]에 있다고 하신 부분이다. 생각해보라. 『시경』에 등장하는 세상 만물의 이름은 『시경』


* 이 부분에 대한 일반적 해석은 '너희들은 왜 시를 연구하지 않으냐? 시를 읽음으로 연상력을 키울 수 있고 관찰력을 높일 수 있으며 타인들과 잘 어울릴 수 있고 풍자하는 법을 배울 수 있다. (『시경』의 시의를 운용하면) 가깝게는 부모를 모실 수 있고 멀게는 임금을 섬길 수 있으며 또한 鳥, 獸, 草, 木의 이름도 많이 알게 된다.' 라고 한다. 그러나 시의 효능에 대하여 앞서 언급하신 내용과 마지막에 거론한 鳥, 獸, 草, 木의 이름도 많이 알게 된다는 부분이 어딘지 생뚱맞고 격차가 크다고 생각되지 않는지?


의 시에 그 이름이 수록되기 이전에 이미 명명된 것일 텐데…… 공자께서 『시경』을 읽으면 다양한 새, 짐승, 풀, 나무 이름을 익힐 수 있다고 강조하셨겠는가? 이는 『시경』의 시에서 언급된 새, 짐승, 풀, 나무의 이름 속에 감춰진 상징과 비유를 읽을 수 없으면 시의에 접근할 수 없고, 시의를 간파할 수 없으면 아무런 교훈도 얻을 수 없음을 일깨워주신 대목 아닐까?

　오늘의 큰 선생들도 공자처럼 제자들께 습관처럼 『시경』 읽기를 즐겨 권하신다. 그러나 어렵게 찾아 든 『시경』을 안내하는 해설서를 따라 읽어봐도 도무지 왜 『시경』을 읽어야 하는지, 교훈은커녕 감흥도 없고 심지어 유치하다는 느낌이 들 정도다. 우리는 『시경』의 시의를 제대로 읽고 있는 것일까?* 『시경』의 「주남周南」과 「소남召南」을 연구하지 않으면 담장 앞에 서 있는 격이라고 말씀하신 공자의 가르침에 따라 「주남」과 「소남」을 거듭거듭 읽어도 좀처럼 높은 담장이 낮아지지 않으니 어찌된 영문인지 도통 모르겠다.

　3백 편에 육박하는 엄선된 중국 고대시가 수록된 『시경』에는 아쉽게도 난蘭에 관한 시는 단 한편도 없다. 아니 한 편도 없다고들 한다. 그런데…… 『시경·위풍衛風』 「환란芄蘭」의 박주가리 덩굴 아래서 희미한 난향이 새어 나온다.

芄蘭　　　　　　　환란(왕골과 난)

芄蘭之支 童子佩觿　환란지지 동자패휴
雖則佩觿 能不我知　수칙패휴 능불아지
容兮遂兮 垂帶悸兮　용혜수혜 수대계혜

芄蘭之葉 童子佩韘　환란지엽 동자패섭

* 오늘날 『시경』이 널리 읽히지 않는 것이 『시경』의 문제인지 아니면 해석의 문제인지 진지하게 검토해볼 때도 되었다. 아무래도 공자의 안목을 믿어야 하지 않을지……

童子佩鞢 能不我甲　동자패섭 능불아갑

容兮遂兮　垂帶悸兮　용혜수혜 수대계혜

왕골과 난을 가지(지지 세력, 조정의 분파)로 삼다니. 어린 것이 뿔
송곳을 차고 있네.(촌것들이 정책 보좌관이라니.)

비록 법도에 따라 뿔송곳을 차고 있으나 그 지혜는 나의 지혜에
미치지 못하리.

저 꼴 좀 보소. 봉지封地까지 받네. 늘어뜨린 허리띠가 흔들흔들.

왕골과 난을 잎으로(위魏 왕조의 백성) 삼다니. 어린 것이 활깍지를
차고 있네.(변방의 천한 놈들을 정병正兵으로 삼다니.)

비록 법도에 따라 활깍지를 차고 있으나 그 무력武力은 나의 갑옷
만 못하리.

저 꼴 좀 보소. 공훈을 나누고 있네. 늘어진 허리띠가 두근두근.

「환란芄蘭」은 위魏 혜공惠公(14대)이 어려서 즉위하여 거만하고 예
의 없음을 꼬집은 시라 한다. 그러나 나이 어린 제후도 엄연히 제후이
건만, 신하 된 자가 제후를 거만하다며 시까지 지어 공공연하게 비난
하는 것이 오히려 큰 무례 아니던가?* 더욱이 그 거만하다 함이 고작
뿔송곳을 차고 우쭐대며 나이 많은 중신들을 못 본 척하는 것이라니
…… 어린 군주가 분에 넘치는 황금송곳을 고집하는 것도 아니고, 소
박한 뿔송곳을 차고 있는 것이 과연 책잡힐 만한 일일까? 혜공이 아무
리 어린 군주라 하여도 신하가 이런 불충한 시를 지어 읊고, 공자께서
는 후학들이 읽고 배울 만한 시라 여겨『시경』에 수록하셨던 것일까? 상
식적으로 납득이 되지 않는다. 동자가 뿔송곳과 활깍지를 차고 있는 모습
[童子佩觿, 童子佩鞢]은 어떤 상징과 비유를 통해 다듬어진 이야기일까?

* 잘잘못도 모두 같은 것이
아니듯 禮에도 大禮와 小禮
가 있으며 당연히 大禮가 우
선시된다.

「환란」에 대한 일반적인 해석은

박주가리 가지인 듯 뿔송곳을 찬 저 동자

비록 뿔송곳을 찼지만 재능 없어 나를 알아보지 못하네.

시침 떼고 점잔 빼지만 넓은 띠가 흘러내려 축 늘어졌네.

박주가리 잎새인 듯 활깍지를 찬 저 동자

비록 활깍지를 찼지만 나를 보고도 못 본 척하네.

시침 떼고 점잔 빼고 있지만 넓은 띠가 흘러내려 늘어져 있네.

라고 한다. 그러나 필자는 '환란芄蘭'을 박주가리로 해석해온 기존 학설에 쉽게 동의할 수 없다.* '환란'이 박주가리가 아니라면 무엇일까? '환란'이 무엇인가에 따라 공자께서 왜 이 시를 『시경』에 수록하셨는지 가늠할 수 있고, 무엇보다 난의 상징성을 『시경』 속에서 확인할 수 있는 흔치 않은 기회이니, '환란'을 어떻게 해석해야 할지 꼼꼼히 따져 보자.

기존 학설에 의하면 박주가리의 가지가 뿔송곳[觿]과 비슷하게 생겼고, 그 잎이 활깍지[韘]와 비슷한 것을 근거로 '환란'을 박주가리라고 주장한다. 그러나 이러한 주장은 조어법造語法의 기본 원칙조차 무시한 억지이다. 생각해보라. '환란芄蘭'이란 단어가 먼저 생겼겠는가, 아니면 환芄과 난蘭이 먼저이겠는가? 왕골을 환芄이라 하고 난초를 난蘭이라 쓰는 것은 '환란芄蘭'이란 단어 없이도 가능하지만, '환란芄蘭'은 '왕골 환芄'과 '난초 난蘭'이란 글자 없이는 애당초 생겨날 수도 없는 단어 아닌가? 다시 말해 조어법상 '환芄'과 '난蘭'은 단일어單一語에 해당하지만, '환란芄蘭'은 복합어複合語에 해당되는 까닭에 복합어인 '환란'이 단일어인 '환'과 '난'보다 먼저 생길 수는 없다. 백번을 양보하여 '환란'

* 필자는 『시경』에 등장하는 동·식물 이름은 기본적으로 한 글자로 읽어야 한다고 생각한다. 예를 들어 『시경·주남』의 「卷耳」를 도꼬마리로 해석하는데(류종목 外, 『시경·초사』, 명문당, 2012, 32쪽), '卷耳'란 '귀에 손나발을 만들어 붙이고'라는 뜻이지 엉겅퀴과 식물 이름을 지칭하는 것이라 보기는 어렵다. 詩意를 헤아려보면 시의 주인공은 아녀자가 아니라 왕자 신분임을 알 수 있는데…… 왕자가 나물이나 꺾고 있었겠는가?

난초

왕골

박주가리

이 박주가리라는 식물의 이름이 되려면 적어도 박주가리의 특성에서 왕골과 난의 특성을 찾을 수 있어야 할 것이다.

그러나 예시된 사진을 통해 확인할 수 있듯 덩굴식물인 박주가리는 외견상으로도 왕골이나 난초와 닮은 곳이 없고, 무엇보다 박주가리는 쌍떡잎식물이나 왕골과 난은 외떡잎식물이다. 이처럼 왕골과 난의 특성이 전혀 발견되지 않는데도, 환芄과 난蘭을 묶어 환란芄蘭이라 쓰고 이를 박주가리로 읽는 것은 '눈'과 '물'을 합해 '눈물'이라 쓰고 '방귀'라고 우기는 격이다. 이에 필자는 그동안 박주가리로 해석해온 '환란芄蘭'을 왕골[芄]과 난초[蘭]로 나눠 읽고자 한다.

어렵게 『시경』에서 난 한 포기를 발견했으니, 이제 그 난향을 맡아보자.

외떡잎식물인 왕골과 난에 가지[枝]가 없는 것은 누구나 아는 사실이다. 이는 '환란지지芄蘭之支'를 '왕골과 난의 가지'로 읽을 수 없다는 뜻이다. 그렇다면 '지탱할 지支'를 무슨 의미로 읽어야 할까? 기울어진 나라가 무너지지 않도록 세운 버팀목*의 의미로 읽으면 '환란지지'란 '왕골과 난을 발탁하여 기울어진 나라에 버팀목을 세우고자'라는 문맥 아래 놓이게 된다. 필자의 행보가 조금 빠른 듯하니 여기서 잠시 「환란」이란 시가 쓰인 배경을 정리해보자.

기존 학설에 의하면 「환란芄蘭」은 어린 나이에 즉위한 위魏 혜공惠公의 무례하고 거만한 행동을 꼬집는 시라 한다. 그렇다면 「환란」을 지은

* 『左傳』, 天之所支 不可壞也(하늘과 함께하며 버티고 있는 것은 무너뜨릴 수가 없다.); 『杜甫』, 形容眞潦倒 答效莫支持(형용으로 진실을 뒤엎어버리니 해법의 효력은 사라지고 지탱할 것을 지니네[지팡이를 찾아드네].) 등의 例에서 支는 '쓰러지지 않도록 지탱해주는'이란 의미로 쓰임을 알 수 있다.

사람은 당연히 혜공의 부친인 선공宣公과 함께하였던 권신들이었을 텐데…… 그들은 왜 이러한 시를 쓰게 되었던 것일까? 어린 군주를 얕잡아보고 국정 농단을 일삼던 기존 관료들을 견제하고자 혜공이 신진 세력을 등용한 탓으로, 이는 왕골과 난초가 혜공의 지지 세력이 되었다는 뜻도 된다. 결국 「환란」은 변화된 정치 환경에 내몰린 기득권층의 당혹감과 질시 그리고 신분 질서의 붕괴에 대한 거부감을 표현한 시라 하겠다.

난의 성격을 가늠해볼 수 있는 가장 오래된 문헌 격인 『시경』 속에 감춰진 난향은 '조정에 출사한 신진 세력'을 비유하는 상징이었던 셈이다. 그렇다면 혜공이 왕골과 난을 조정에 출사시킨 이유가 단지 자신에게 충성을 바칠 새로운 지지 세력이 필요했기 때문이었을까? 충성심만 보고 능력이 모자라는 자를 중용하는 얼빠진 군주는 통치자가 아니라 권력 놀이를 즐기는 자에 불과하며, 혜공이 그런 군주였다면 공자께서 「환란」을 『시경』에 수록하는 일은 결코 없었을 것이다. 혜공이 환芄과 난蘭을 등용하게 된 이유는 능력과 열정을 지닌 인재들이 기득권층이 쌓아 올린 진입 장벽에 가로막혀 기회를 얻지 못하고 있는 것을 보았기 때문이고, 공자께서 「환란」을 『시경』에 수록한 이유 또한 이러한 현상이 국가 발전을 정체시키는 요인이라 판단하셨기 때문이다. 어린 혜공은 소위 신분제 철폐와 능력 본위 인재 등용 정책의 씨앗을 뿌리고 있었던 셈이다.

이 지점에서 '뿔송곳 휴觿'와 '깍지 섭韘'의 상징성에 주목할 필요가 있겠다. 뿔송곳은 묶여 있는 매듭을 풀 때 필요하고, 깍지는 화살을 당길 때 사용하는 도구다. 혜공이 왕골과 난에게 맡긴 직책을 상징하는 시어詩語 깍지[韘]가 군대와 관련된 직책임은 쉽게 추론할 수 있을 것이다. 그렇다면 뿔송곳[觿]은 어떤 직책과 관계된 것일까? 『사기』에 '낭중지추囊中之錐'(주머니 속의 송곳)의 고사故事가 나온다. 흔히 재능이 빼

어난 사람은 재능을 감추고 있어도 남의 눈에 띄게 마련이라는 의미로 쓰이는 이 고사에서 '송곳 추錐'가 무엇을 상징하는가? 재능 있는 자이다. 그런데 왜 재능이 빼어난 인물을 송곳에 비유하게 된 것일까? '낭중지추'의 '송곳 추錐'가 『시경·위풍』「환란」의 '뿔송곳 휴觿'에서 유래되었기 때문이다.

뿔송곳이 어떻게 지혜의 상징이 되었는지 이해하기 위해서는 '결승지정結繩之政'이란 말의 유래를 살펴볼 필요가 있다. 『고문상서古文尚書·서序』에 '문자가 없었던 옛날 복희씨伏羲氏와 함께하던 시절의 왕은 글씨 대신 끈을 묶어(매듭을 만들어) 계약을 체결하였으니 이를 결승(매

* 『古文尚書·序』, 古者 伏義之王 天下也 造書契以結繩之政

듭)의 정치라 한다.'*라는 대목이 나온다. 또한 옛 위정자들이 패옥佩玉이 주렁주렁 매달린 허리띠를 차고 있었던 까닭은 각각의 패옥의 상징성을 통해 '~의 권한을 지닌' 존재(사람)임을 명시적으로 나타내고자 함이었다. 말하자면 각각의 폐옥은 일종의 지물持物인 셈이다. 이런 관점에서 보면 '뿔송곳을 차고 있다 [佩觿]' 함은 '어떤 조약을 맺기도 하고 풀기도 하는 권한을 지닌 자' 다시 말해 '나라의 정책을 결정하는 소임을 맡은 자'의 표식이라 하겠다.

금관총 금제 허리띠(출처: 국립중앙박물관)

이쯤에서 『시경·위풍』「환란」을 통해 살펴본 난의 상징성을 정리해보자. 난은 위 혜공에 의해 새로 발탁된 평민 출신의 신흥 세력으로, 정치적 조언을 담당하는 관료[觿]와 새로이 정병正兵에 편입된 부류[鞢]로 나뉘며, 난은 신분 질서의 붕괴와 능력 본위 사회의 도래를 알리는 상징어로 쓰였다. 이 지점에서 혹자는 난의 상징성을 신분제 철폐와 연결시킨 필자의 주장이 지나치게 단선적 접근 아니냐고 반문하실

지도 모르겠다. 그러나 이런 분이 계신다면 『논어·선진先進』이 어떻게 시작되고 있는지 공자님 말씀을 새겨듣고 다시 생각해보시길 바란다.

> 공자께서 말씀하시길 앞서 나아가며 예악을 이끌어내는 것은 (관직이나 봉록을 받은 적 없는) 야인이고, 뒤따르며 예악을 정비하는 것은 군자이다. 함께 (예악을) 사용하며 나아가면 법도(예법)가 정해지게 마련이니 나를 따르는 자는 (예악을) 앞서 이끄는 야인들이다.*

子曰　　　　　　자왈:
先進於禮樂 野人也　선진어예악 야인야
後進於禮樂 君子也　후진어예악 군자야
如用之則 吾從先進　여용지칙 오종선진

예악禮樂은 하늘이 정해준 것도 아니고, 선조들이 정비해둔 법식을 오늘의 사람이 그대로 따라 해야만 할 죽은 의식도 아니다. 예악은 항상 시대에 맞게 재정비되어야 함이 마땅하다. 그런데 흥미로운 것은, 공자께선 예악의 변화를 이끌어내는 주체는 항상 야인野人들이고, 군자는 야인들이 새롭게 이끌어낸 예악을 뒤따르며 법도를 정착시킨다고 하신 점이다. 무슨 말인가? 새로운 세상의 질서는 온몸으로 세상 풍파를 견뎌내며 터득한 백성들의 지혜와 가치관에서 촉발되며, 군자의 소임은 백성들이 경험을 통해 터득한 지혜를 적극 수용하여 새로운 사회구조를 이끌어내고 정착시키는 것이란 뜻 아니겠는가? 이런 까닭에 공자께서는 야인들과 함께하며 시대적 특수성을 반영하여 예악을 정비하고 앞에서 이끌고자 하셨던 것이리라.

예악은 세상을 보는 가치관으로, 정치의 근간이다. 또한 예악의 변화는 세계관의 변화에서 촉발되고, 새로운 예악의 정립은 사회구조 다시

* 이 부분에 대한 일반적인 해석은 '먼저 예악을 배우고 관직에 나가는 것은 작위나 봉록을 받은 적이 없는 일반인이고 먼저 관직에 나간 후 예악을 배우는 것은 군자이다. 만일 내게 인재를 뽑아 쓰라고 하면 나는 예악을 먼저 배운 야인을 쓰겠노라.'라고 한다. 그러나 야인이 군자보다 예악을 먼저 접하는 것이 가당한 일인지 생각할 볼 일이다.

말해 신분 질서의 변화를 촉발시키게 마련이다. 선비[士]라고 불리던 미약한 존재가 어떻게 정치의 주체로 부상할 수 있었겠는가? 예악을 새롭게 정비하였기 때문이다. 선대로부터 전해오던 수많은 시를 읽고, 그 중 3백 편을 엄선하여 『시경』으로 엮으신 공자께서 아무런 뜻과 기준도 없이 『시경』을 엮으셨겠는가? 『시경』에 숨겨져 있던 단 한 포기의 난이 뿜어낸 희미한 난향이 반가운 만큼, 그 난향을 행여 누가 맡을까 애써 덮어둔 자들의 단견短見이 안타깝다.

주머니 속 송곳을 꿰뚫어볼 수 있는 안목이 있다면, 주머니 속 향초의 향도 맡을 수 있을 것이라 믿고 싶은 순간이다.

『주역·계사전』이
전하는 난향

『周易 繫辭傳』·蘭香

제자들에게 『시경』의 시의詩意를 빌려 말씀하기를 즐기셨던 공자의 가르침을 집대성한 『논어』에는 아쉽게도 난을 언급한 부분이 한 대목도 없다. 공자께서 난을 직접 거명하며 비유하신 예는 『주역·계사전』 제8장에서 단 한 번 나올 뿐이다.*

『주역周易·천화동인天火同人』 괘(☰)에 이르길 먼저 울고 있는 자들(불쌍한 백성들)을 부르고 이후에 웃는다(성공을 기뻐함)라고 하였나니, 공자께서 말씀하시길 군자의 도는 혹은 나아가기도 하고 혹은 머무르기도 하고 혹은 침묵하기도 하고 혹은 지침을 내리기도 해야 하지만, (군자의 도가) 하늘이 보이는 조짐(건행乾行: 二)과 사람의 성性을 통해 하나의 마음을 도출해낼 수 있다면 이를 통해 얻는 이익은 전쟁 없이도 승복하게 함에 있다. 하늘이 보내는 조짐에 부응하며 (乾行: 天下之動)과 백성의 마음을 담아 올리는 말은 그 향이 마치 난과 같다.**

同人 先號咷而後笑
子曰 君子之道 或出或處或默或語
二人同心 其利斷金 同心之言 其臭如蘭

『주역·계사전』의 위 내용에 대하여 일반적으로

다른 사람과 함께하되 먼저는 울부짖다가 뒤에는 웃게 되리라 하
니, 말씀하시길 '군자의 도리는 나아가기도 하고 머물기도 하며 침
묵하기도 하고 말하기도 하지만, 두 사람이 마음을 같이하면 그
날카로움은 쇠를 끊을 수 있고, 마음을 함께하는 사람의 말은 그
향기가 난초와 같다.

라고 해석한다. 그러나 『주역·계사전』 제8장은 『주역·천화동인』의 이
해를 돕기 위하여 쓰인 일종의 해설임을 감안하여 풀이해야 할 것이
다. 이에 필자는 '이인동심二人同心 기이단금其利斷金 동심지언同心之言
기취여란其臭如蘭' 부분을 '두 사람이 마음을 같이하면 그 날카로움은
쇠를 끊을 수 있고, 두 사람이 한마음으로 하는 말은 그 향이 난과 같
다.'로 풀어낸 것은 핵심을 놓친 반쪽짜리 해석이라 생각한다. 이 부분
에 대한 정확한 해석은 난의 상징성과 추사 선생의 「불이선란」 제화시
題畫詩에 담긴 의미를 읽어낼 핵심어keyword가 되는 까닭에 다소 생소
한 내용이겠지만, 잠시 『주역·계사전』 제8장에 집중해보자.
 '이인동심二人同心'을 글자 그대로 읽으면 '두 사람의 마음이 하나 됨'
이란 뜻으로 오해하기 쉽다. 그러나 『주역·계사전』 제8장의 '이인동심
二人同心 기이단금其利斷金'은 『주역·천화동인』의

단전에서 말하길 동인同人은 유유柔가 위치하고(유연한 자세로) 중

中을 얻어(치우침 없이) 건乾과 상응하니(하늘의 변화에 따라 응대하니) 이를 일컬어 동인同人이라 한다. 동인괘에서 말하길 동인이 함께 들[野]에 나아가면 만사형통이니 그 이로움은 큰 하천을 건넘이라 (이는) 하늘의 운행을 따른 결과이다. 문명을 통해 강건强健하고 바름[正]을 견지하며 하늘의 변화에 응하는 것은 군자가 바르기 때문이다. 오직 군자만이 능히 천하의 사람들과 소통하며 뜻[志]을 함께할 수 있다.*

에 해당하는 부분으로 그 의미가 간단하지 않다.

『주역·천화동인』괘의 내용은 야만 사회에 문명을 전파한다는 명분과 문명인이라는 우월 의식을 지닌 채 강제로 야만인을 교화하고자 들면 전쟁을 피할 수 없고, 설사 전쟁으로 야만족을 굴복시켜도 피정복민과 하나 된 사회를 영위하기 어렵다 한다. 이런 까닭에 군자는 전쟁 없이 야만 사회에 문명을 전파할 적기를 기다려야 하고, 야만인들이 스스로 문명의 혜택을 받길 원하도록 노력하여야 한단다. 이를 위하여 군자는 하늘의 변화와 함께하며 바름을 잃지 않아야 모든 사람들의 뜻을 받들어 하나로 통합시킬 수 있단다. 이는 『주역·계사전』의 '이인동심二人同心 기이단금其利斷金'은 '두 사람의 마음이 합해지면 그 예리함은 쇠도 끊을 수 있다.'는 의미가 아니라 '하늘이 변하는 조짐[二]을 읽어가며 사람의 마음과 함께하면 그 이로움은 쇠를 끊을 수 있다.'는 뜻으로, 이때 '단금斷金'이란 '무기[金]를 끊어버림' 다시 말해 '무력을 사용하지 않음'을 뜻한다.**

그렇다면 군자는 어떻게 하늘이 변화하는 조짐을 읽고 모든 사람의 마음을 하나로 묶어낼 수 있을까? 그 답이 '동심지언同心之言 기취여란其臭如蘭'이다. '동심지언 기취여란'을 문자 그대로 해석하여 '마음을 함께하는 사람들의 말은 그 향기가 난초와 같다.'로 풀이하면 마음을 함

* 象曰: 同人 柔得位 得中而應乎乾 曰同人, 同人曰: 同人于野 亨利涉大川 乾行也 文明以健中正而應 君子正也 唯君子爲能通天下之志

** 二人同心 其利斷金은 흔히 단합된 힘 혹은 친구 간의 우정 등을 거론하며 인용하지만, 우정이든 단결된 힘이든 그것이 필요에 따라 저절로 생겨나고 유지될 수 있는 것은 아니다. 同心이 만들어지려면 의기투합할 수 있는 합당한 무언가가 있어야 하는데…… 그것이 무엇이겠는가? 타인의 마음을 얻고자 하면 객관적 증거와 논리적 설득 과정을 거칠 수밖에 없지 않은가?

께하는 사람[同心]이 많을수록 난향은 강해질 수밖에 없을 것이다. 그런데 왜 동양란의 향은 서양란과 달리 맑고 은은한 향을 귀히 여기게 된 것일까? 이것이 동심지언同心之言을 단지 '여러 사람들이 이구동성으로 무언가에 대해 통일된 주장을 하는 행위'로 가볍게 해석하기 어려운 이유다.

한 사람의 주장보다 두 사람의 목소리에 힘이 실리고, 두 사람보다 열 사람, 백 사람…… 아니 궁극적으로 모든 사람이 아우성치면 그것이 무조건 선善이고 진眞이 되는 것일까? 모두가 옳다고 믿는 것이 선이고 진이라면 아직도 지구는 평평한 것이고, 3년 가뭄에도 기우제만 지내고 있을 것이다. 인간이 무언가에 대하여 한목소리를 내는 것은 그것의 옳고 그름과는 별개로 모두의 목소리를 하나로 모을 수 있는 구심점이 만들어졌기 때문이다. 다시 말해 나름의 증거와 논리의 뒷받침 없이 모든 사람이 한목소리를 내게 할 방법은 없으며, 이는 역으로 모두가 옳다고 믿어왔던 것이 잘못된 믿음임을 밝히는 일도 증거와 논리를 통해 설득할 수 있어야 한다는 의미다.

그런데 왜 난향은 은은한 향을 귀히 여기게 된 것일까? 이것이 단순한 기호의 문제일까? 물론 그럴 수도 있다. 그러나 '향香을 발함'이란 문장 속에서 '어떤 주장을 피력함'이란 의미를 도출해낼 수 있다면, 그윽한 난향이란 누구나 알고 있는 상식적 이야기가 아닌 아직 일반화되지 않은 귀중한 정보라는 뜻으로도 읽을 수 있을 것이다.* 또한 정보의 가치는 희소성에 의해 달라지고, 정보의 희소성은 누구나 아는 것이 아니기에 귀히 여기는 것 아닌가? 은은한 난향을 귀히 여기는 것도 같은 이치다. 이 지점에서 '이인동심二人同心'의 '둘 이二'를 숫자 2가 아니라 하늘의 역易이 변함에 따라 땅의 역易이 상응相應하여 변해가는 현상 다시 말해 양의兩儀와 팔괘八卦 사이 단계인 사상四象의 의미로 해석되어야 할 필요성이 제기된다 하겠다.**

* 감추고 있던 속마음을 은근히 피력하는 행위를 흔히 '냄새를 피운다'고 하며 무언가 의심되는 일을 처음 감지했을 때 '냄새가 난다'고 하지 않던가?

** 양의兩儀는 처음 음과 양이 나뉜(1획) 상태이고, 四象은 (양의에 1획이 더해져) 태소(음양의 크기에 변화가 생김)가 생긴 상태이며, 八卦는 (사상에 1획이 더해져) 3획이 된 것으로 천天·지地·인人의 상이 출현할 준비가 완비된 상태를 뜻한다.

'둘 이二'는 흔히 숫자 2의 의미로 읽지만, '둘 이二'에는 바람의 신[風神]이란 뜻도 있으며, '둘 이二'를 『주역』식으로 읽으면 하늘의 변화에 땅이 반응하며 변해가는 단계 중에서 인간이 하늘의 변화를 감지할 수 있는 첫 단계에 해당하는데, 우리는 흔히 이를 '하늘이 보내는 예후(징조)'라고 한다. 이런 관점에서 『주역·계사전』 제8장의 '이인동심二人同心'이란

하늘의 역易이 변화하는 조짐을 감지하고[二] 땅에 사는 인간이
[人] 이에 상응하여 하늘의 변화와 같이하려는[同] 마음[心]

이라 하겠다. 소위 '하늘을 따르는 자는 흥하고 하늘을 거역하는 자는 망한다[順天者興 逆天者亡].'는 말과 상통하는 부분이다.

『주역』은 64괘로 구성되어 있고, 각각의 괘를 다시 6단계로 나눠 상세히 기술한 후, 이것을 다시 순환 개념을 통해 설명하는 이유가 무엇이겠는가? 인류가 경험을 통해 깨달은 우주의 모습은 쉼 없이 변화하는 것으로, 사람이 땅에 발을 붙이고 사는 한 인간은 그 변화에 적응할 수밖에 없는 존재인 까닭에, 인간의 지혜란 것은 환경의 변화에서 초래될 상황을 인과관계를 따져가며 미리 예측하고 대비하기 위함이기 때문이다.

우리는 흔히 예견된 재앙이라 한다.

재앙을 미리 예견할 수 있었고 재앙을 피할 방법도 있었건만, 왜 인간은 하늘을 원망하며 울부짖고 있는 것일까? 하늘이 보내는 예후를 무심히 대하였고, 예후를 보고도 무시하였기 때문이다. 그렇다면 왜 똑똑한 인간들이 그런 바보 같은 짓을 반복하며 망연자실하고 있는 것일까? 어제가 오늘로 이어지듯 내일도 오늘 같을 것이라 믿고 싶어 하는 관성이 지배하는 탓으로, 관성력이 강할수록 눈앞에서 벌어지는 현

실도 애써 외면하는 것이 인간의 속성이기 때문이다. 그런데 더욱 큰 문제는 관성력의 크기를 가장 예민하게 감지해야 할 지도층은 구조적으로 그 관성의 세기에 가장 둔감할 수밖에 없는 위치에 있다는 것이다.

물체를 회전시키면 원심력이 작용하기 시작하고, 회전하는 물체의 원심력은 중심에서 외곽으로 향할수록 강해진다. 이는 단일 물체도 중심점으로부터의 거리에 따라 회전력이 다른 탓이다. 그렇다면 어떤 물체의 회전력을 계속 증가시키면 무슨 일이 벌어질까? 원심력에 의하여 물체가 파괴될 것이다. 이러한 현상은 물리력에만 국한된 것이 아니기에 『주역·계사전』 제8장에서 '이인동심二人同心 기취여란其臭如蘭'이란 글귀가 쓰여 있는 것이다. 하나의 사회 혹은 국가를 회전하는 팽이라고 가정해보자. 중심부에 위치한 지도자는 구조적으로 회전력을 몸으로 실감하기 가장 어려운 위치에 있다.

회전력이 떨어진 팽이가 쓰러지려 하면 채찍질을 가해 팽이의 회전력을 회복시킴이 마땅할 것이다. 그러나 회전하는 팽이의 기울기와 회전력을 살피지 않고 채찍질을 가하면 팽이는 균형을 잃고 쓰러지게 마련인데…… 팽이의 회선 속도와 기울기를 무엇을 보고 판단해야 할까? 『주역·계사전』 제8장은 난향을 통해 채찍질의 강도와 타점 그리고 그 시기를 결정하라고 조언하고 있다.

하늘의 역易이 변화하는 예후를 가장 먼저 피부로 느끼는 존재는 하층민이다. 그래서 현명한 통치자는 하층민들이 술렁이고 동요하는 모습을 통해 하늘이 보내는 예후를 읽어내고 앞날을 대비하였길래 성군이라 불리는 것이다. 이 지점에서 난향과 하층민의 아우성이 무슨 관계냐고 반문하시는 분이 계실지도 모르겠다.

앞서 필자는 『시경·위풍』에 수록되어 있는 「환란芄蘭」이란 시를 해석하면서 '환란'은 박주가리라는 덩굴식물 이름이 아니라 왕골[芄]과 난

蘭으로 읽어야 하고, 왕골과 난초는 국정에 새로 참여하게 된 신진 세력을 상징한다고 주장한 바 있다. 아마 예민하신 분은 물가에 사는 수생식물인 왕골과 깊은 산속 바위틈에 뿌리내린 난을 하나로 묶어 '환란芄蘭'이라 정한 시의 제목이 조금 이상하다고 여겼을 것이다. 결론부터 말하여 필자 생각엔 『시경』, 『주역·계사전』, 「이소」에 등장하는 난은 오늘날 우리가 알고 있는 모습의 난과 다른 식물로 창포菖蒲 혹은 창포와 유사한 수생식물을 지칭하는 것이었다고 여겨진다.*

창포

　환芄과 난蘭은 모두 습지에 자생하는 대표적 식물이고 습지는 주로 강가에 형성된다. 그렇다면 강가 저습지에 자라는 환과 난이 어떻게 하층민의 상징이 되었던 것일까? 답은 간단하다. 고대 중국의 우임금께서 어떻게 구주九州의 경계를 정하고 천자 중심의 봉건국가의 기틀을 만들었는가? 강을 경계로 제후국 간의 국경선을 정해주고 천자의 위임하에 분할 통치하도록 한 결과이다. 그렇다면 그 강가에 사는 왕골과 난이 무엇을 상징하겠는가? 국경 근처 최변방을 삶의 근거지로 삼고 있는 고달픈 백성들이다. 변방의 하층민보다 삶의 환경 변화에 예민한 사람들도 없고, 그들보다 삶이 힘겨운 사람도 없으며, 그들보다 삶을 바꾸고 싶은 사람도 없다. 난향이 무슨 말을 담고 있겠는가?

　『시경』의 상징체계와 비유를 통해 제자들과 깊은 대화를 나누셨던 공자님의 목소리는 『주역·계사전』 제8장에서 단 한 번 들을 수 있을 뿐이지만, 『주역·계사전』 제8장이 『주역·천화동인』 괘를 풀이하신 부분이라는 점을 상기하면 그 무게가 결코 가볍지 않다. 『주역·천화동인』에는 문명의 확산과 대동세계大同世界를 추구하는 군자가 지녀야

* 적어도 「이소」가 쓰인 전국시대까지는 蘭은 물가 식물을 지칭하는 것이었으나 난이 심산유곡에 자라는 식물의 이름으로 바뀐 것은 후대의 일이다. 이는 「이소」를 읽어보면 저절로 이해될 것이다.

할 자세에 대한 가르침이 담겨 있기 때문이다.

　인류의 행보는 문명을 역행할 수 없는 까닭에 이미 큰 방향은 정해졌지만, 인류 문명이 발전할수록 아무도 경험하지 못한 미지의 세계와 만나게 되기 마련이고, 문명의 발전 속도가 빨라질수록 뒤처지는 사람들도 많아질 수밖에 없다. 이는 결국 인류 문명이 고도화할수록 지도자에게 열린 생각과 대동세계에 대한 확고한 의지가 없다면 인류 스스로 파멸에 다다르는 일은 불 보듯 뻔한 일이나, 이를 앞서 경고해주는 것이 난향인 셈이니 진한 난향보다 희미한 난향을 귀히 여기는 것이 당연한 일 아니겠는가?

　공곡유란空谷幽蘭이라는 말이 있다.

　흔히 '공곡유란'은 주유열국周遊列國(천하의 많은 나라를 떠돌며 유세함)하며 제후들에게 왕도정치를 역설하였으나 뜻을 이루지 못한 공자께서 어느 날 아무도 보아주는 이 없는 공곡空谷(빈 골짜기)에 홀로 핀 난초를 보신 후 주유열국을 포기하고 향리에 은거한 채 학문과 문덕을 닦지 비로소 공자의 높은 학식과 인덕에 이끌린 제자들이 모여들어 그 수가 3천에 이르렀다는 고사와 함께 거론되곤 한다. '공곡유란'의 고사는 흔히 『논어·학이學而』의 '인부지이불온人不知而不慍'을 '남이 알아주지 않아도 화내지 않음'으로 해석해온 유학자들에 의하여 공자께서 교육에 전념하시게 된 이유를 설명하는 데 자주 인용된다. 그런데 공곡유란이 공자를 상징하는 것인가, 아니면 공자의 가르침을 받게 된 제자를 비유한 것일까?

　공곡이란 '나라의 보살핌을 받지 못하는 소외된 지역'이란 뜻이지 '아무도 살지(찾지) 않는 빈 골짜기'라는 의미가 아니다. 『시경』 이래 수많은 문예작품에서 '뫼 산山'은 국가 혹은 정부를 상징하고 '골짜기 곡谷'은 사람들이 깃들어 사는 터전을 뜻함은 상식에 속한다. 그런데 산

은 입방체이기에 당연히 골짜기가 여러 갈래로 나뉘어 있고, 골짜기가 여러 갈래라 함은 각각의 골짜기가 모두 따뜻하고 살기 좋은 남사면에 위치할 수 없다는 뜻이기도 하다. 힘 있는 자들이 먼저 살기 좋은 골짜기에 터를 잡았으니 힘없는 자들은 햇볕이 들지 않는 골짜기에 둥지를 틀 수 밖에 없고, 사람이 살 것 같지 않은 깊은 골짜기에 엎드려 사는 고달픈 인생도 있는 것이 인간 사는 세상이다. 다시 말해 공곡이란 애써 숨어 지내고자 제 발로 찾아든 골짜기가 아니라 그곳까지 내몰린 인생들의 터전이라 하겠다. 공자께선 그런 '공곡空谷'에 피어 있는 '유란幽蘭'을 발견하고 그들에게 가르침을 주고자 하셨다. 공자께선 왜 그들과 함께하고자 하셨던 것일까?

공곡의 사람들이 무능하고 게으른 탓에 하층민으로 전락한 것이 아니라 그들을 이끌어내려는 노력은커녕 진입 장벽을 높이 쌓아 올리고 있는 현실 탓임을 꿰뚫어보셨기 때문이다. 공자께서는 불합리한 세상을 바꾸고자 하셨길래 오늘날에도 큰 스승으로 불리게 된 것 아닌가? 그런데 그런 공자께서는 '공곡'에 '유란'이 있는 것을 어찌 알 수 있었을까? 난이 향을 발하여 공자의 발걸음을 붙잡았기 때문이다. 이것이 난이 세속을 초월한 선비의 표상이나 현실도피를 은거라고 자위하며 스스로를 속이는 족속들의 상징이 될 수 없는 이유다.

난향은 군자가 문명을 강건히 하고 변화된 환경에 적절히 대처할 수 있도록 변화하는 환경에 대한 정보를 제공하는 매개체인 까닭에 군자는 난향을 통해 대동세계를 이끌어낼 방도를 구하고자 난과 함께하길 좋아하였던 것이다. 아무리 많은 사람들이 한목소리로 아우성쳐도 그 아우성이 단지 원하는 바를 얻기 위한 방편에 불과하다면, 그것은 자신들을 아우성치도록 만든 자들이 즐겨 사용하는 힘의 논리와 다를 바 없다. 그러나 위정자뿐만 아니라 백성들도 힘의 논리에 자주 의존하게 되면 정치는 권력의 향방을 결정하는 수단으로 전락하게 마련이

니 소위 포퓰리즘populism이 스며들게 된다. 이것이 정치에 난향이 필요한 이유이고, 군자가 난향을 귀히 여겨야 하는 까닭이다. 난향은 단순한 아우성이 아니라 정확한 현실 인식을 바탕으로 한 합당한 주장이기 때문이다.

난향이 그윽하다 함이 강한 향을 싫어하기 때문이고, 난향이 맑다함이 편안함을 주기 때문이라면, 난향은 그저 호사가들의 개인적 취향에 불과한 것인데…… 왜 모두가 호들갑 떨며 군자라고 치켜세우는지?

굴원의 난밭『초사·이소』

屈原•『楚辭 離騷』

『시경』과 『주역·계사전』에서 난을 직접 언급하며 비유한 예는 각기 한 차례씩뿐이지만 『초사楚辭·이소離騷』에는 난蘭과 혜蕙에 대해 직접 거론된 부분만 열다섯 차례나 나온다. 「이소」는 서정적 표현과 운문 형식을 지닌 중국 남방 문학의 원류이자 한부漢賦·한시漢詩의 원형이라 할 수 있는 기념비적 작품이다. 이는 「이소」에서 그려진 난의 비유와 상징성이 이후 중국 문예에 계승되었을 것이라는 의미로, 묵난화의 사의성寫意性을 가늠할 수 있는 시금석이란 뜻이기도 하다. 「이소」가 중국 철학의 거의 모든 원형이 발현된 전국시대戰國時代(B.C.403-221)작품임을 감안할 때 굴원屈原*이 남긴 난과 혜의 향이 흐릿하지는 않을 것이니 굴원이 가꾸고 싶어 했던 난밭을 찾아 떠나보자

「이소」를 통해 처음 만나게 되는 난은 굴원이 변방의 제후로 봉해진 후 추란秋蘭을 꿰어 패옥으로 삼는 장면이다. 이때 주목해야 할 것은 굴원이 추란을 꿰어 찬 행위가 아니라 그가 추란으로 무엇을 하고자

굴원

* 중국 전국시대 楚나라 왕족인 屈原(B.C.343?-278?)은 26세에 懷王의 좌상을 맡아 내·외정에서 활약한 걸출한 정치가였으나 張儀의 連衡說에 속은 회왕이 秦나라에서 죽은 후 변경으로 추방당한다. 이때의 울분과 회한을 담아낸 그의 작품은 漢賦에 영향을 주는 등 문학사적으로 높은 평가

를 받고 있는바 그가 汨羅水에 투신하여 죽은 음력 5월 5일을 중국에선 문학의 날로 기리고 있을 정도로 빼어난 시인이기도 하다.

하였는가에 있다. 잠시 「이소」를 읽어보자.

紉秋蘭以爲佩	인추란이위패
汨余若將不及兮	골여약장불급혜
恐年歲之不吾與	공년세지불오여
朝搴阰之木蘭兮	조건비지목란혜
夕攬洲之宿莽	석람주지숙모

「이소」의 이 부분에 대한 일반적인 해석은

추란秋蘭을 꿰어 허리띠를 장식하였네.
세월은 급류처럼 흘러 쫓아가도 미치지 못할 듯
나를 기다려주지 않을 것이 두려워
아침에 비산阰山에서 목란木蘭을 취하고
저녁에는 강가의 습지에서 숙근초宿根草를 캐었네.

라고 한다. 알 듯 말 듯…… 인과성因果性 없는 문맥 탓에 시의詩意가 손가락 사이를 빠져나가는 모래 같다.* 굴원이 무슨 말을 하고 있는지 조금 더 가까이 다가가 들어보자.

추란秋蘭을 꿰어 패옥을 삼고자 하네.
변방에 묻혀 세월만 보내는[汨] 내가 만약 장대한[將] 위업을 달성할 수 없다면[不及]…… 아[兮]……
(실패에 대한) 두려움이 몇 년이 지나도 떨쳐지지 않네[不吾與]. 아침에 선발하여[朝搴] 비(阰: 언덕 이름)와 함께하도록 하였더니 난의 지도자[木蘭]가 되었다네.

* 추란을 패옥 삼아 허리띠에 차게 된 이유가 무엇인지? 세월이 급류처럼 흐르는 것이 두렵지만 木蘭과 宿根草나 캐며 세월을 보낼 수 없는 비참한 처지라는 것인지? 인과성을 통해 문맥이 연결되는 해석이 필요한 부분이다.

(木蘭을) 저녁에 거두어들여〔攬〕 강변의 비옥한 땅〔洲〕에 보내 숙
영토록 하였네〔宿莽〕.*

무슨 이야기인가?

변방의 작은 봉토封土(영주에게 하사한 채지采地)의 주인이 된 굴원이
변방의 이름 없는 제후로 전락하지 않기 위하여 고심 끝에 난을 발탁
한 후 주인 없는 미개척지를 개척하도록 하고 있는 모습이다. 특히 눈
길을 끄는 장면은 변방의 백성인 난을 조직화하여 미개척지를 개척하
는 선봉대 역할을 맡겼을 뿐만 아니라, 자치권까지 주고 이주시키고자
한 부분이라 하겠다. 이는 난이 자신의 처지를 개선하려는 강한 욕구
를 지닌 개척민의 특성을 지녔음을 짐작케 하는 부분이다.

굴원이 들려주는 두 번째 난 이야기는 세상의 질서가 무너지는 (춘추
시대에서 전국시대로) 극심한 혼란기가 도래하고 있음에도 조정의 권세
를 노리는 외척 세력과 변화를 거부하는 권신들에 의하여 출사길이 막
힌 인재〔大夫〕들이 나라를 등지고 떠난 암울한 장면에 이어 나온다.

余旣滋蘭之九畹兮　　여기자란지구원혜
又樹蕙之百畝　　　　우수혜지백무

일반적으로

나는 이미 자란을 아홉 원畹에 길렀고,
혜蕙를 백 이랑 심었네.

라고 해석하여온 위 시구는 재앙이 될 줄 알면서도 국왕에게 간언을
올린 굴원이 참소讒訴(모함하며 죄를 고발함)를 당해 조정을 떠나는 장

* 『杜甫』의 시구 '汨沒一朝
伸'에서 汨沒은 埋沒과 같
은 의미로 '벽지에 묻혀 세
상을 등짐'이란 뜻이며, 『書
經·洪範』의 汨陳其伍行에
서 汨陳은 '우주의 법칙에서
벗어남'이란 뜻이다. 결국 汨
은 '주류에서 벗어나 흐르는
~' 상태라 하겠다. 또한 '가
질 건搴'은 단순히 取한다는
뜻이 아니라 '選拔하여 취
함'이란 의미다. 세상에 나무
난초[木蘭]가 어디 있고, 宿
莽는 왜 宿根草가 되는 것
인지……. 宿莽란 '풀숲에서
밤을 지새움'이란 의미로 개
척한 땅을 밤에도 지키고 있
는 모습이다.

면과 연결된 부분임을 감안할 때 가볍게 읽을 내용이 아니다. 이 대목에서 중요한 것은 난蘭과 혜蕙를 심어둔 밭의 크기가 아니라 밭이 위치한 장소다. 굴원은 난과 혜를 어디에 위치한 밭에 심어두었던 것일까? 굴원은 수혜樹蕙라는 표현을 통해 혜를 심어둔 밭이 궁궐 안에 있음을 암시해주었다. '혜초를 심다'로 해석해온 수혜樹蕙의 '세울 수樹'자는『논어』의 '방군수색문邦君樹塞門', '제후국의 군주는 색문塞門(외부의 시선을 차단하는 가림 문)을 세운다.'를 통하여 그 의미를 가늠할 수 있다. 공자께서는 관중이 군왕이 아니라 신하의 신분임에도 군왕의 예법에 해당하는 색문을 세운 일을 비난하셨다. 굴원은『논어』의 이 구절을 차용하여 수혜라 하였던 것으로, 색문을 세운[樹] 곳이란 암시를 통해 그곳이 궁궐임을 추론하게 한 것이다.* 그렇다면 혜를 궁궐에 심어둔 굴원은 난을 어디에 심었을까?

당나라 시인 오융吳融(850-903?)의 시에 '유운화관루有韻和官漏 무향잡원란無香雜畹蘭'이란 시구가 있다. 관청에 누수가 생기면(공직 기강이 무너지면) 법 조항을 멋대로 해석하여 적용한 후 조화롭다 하고, 대궐에 심은 난이 향기를 발하지 않는 것은 (향기를 발하지 않는 것이 아니라) 잡다한 냄새에 뒤섞여버렸기 때문(난이 자신이 맡은 소임을 소극적으로 행하며 흉내만 내고 있기 때문)이라는 의미다. 또한『시경』의 '원피명구畹彼鳴鳩(높은 곳에 위치한 밭에서 구구거리는 저 비둘기)'라는 시구는 '궁궐 처마 밑에 둥지를 튼 팔자 좋은 비둘기의 듣기 좋은 소리'를 뜻하니, 결국 '밭 스무 두둑 원畹'은 대궐이나 관청에 딸린 밭으로, 흔히 국가로부터 받는 녹봉을 일컫는 말이라 하겠다.

굴원은 원畹에서 대궐의 의미를 간취하도록 힌트를 남겨 구원九畹을 통해 구중궁궐을 연상하도록 유도하는 방법으로 난蘭이 공직자가 되었음을 암시해둔 것이다. 또한 자란滋蘭이란 특정한 난의 품종이 아니라 '엄선하여 추려낸 좋은 난'**이란 뜻으로, '자란지구원滋蘭之九畹'은

* '세울 수樹'는『시경』의 樹后王君公(제후, 왕, 군, 공을 세움)이나『易經·繫辭』의 不封不樹(제후를 봉하지도 새 나라를 세우지도 않음)에서 알 수 있듯이 '스스로의 힘으로 서 있을 수 있는'이란 의미가 내포된 글자다. 蕙가 향초라 해도 풀일 뿐이고, 나무도 아닌 풀이 어찌 스스로 서 있을 수 있겠는가?

** 滋는 '식물의 즙을 짜냄'이란 의미로『禮記』의 必有草木之滋와『左傳』의 其虐滋甚(가혹한 학정이 식물의 즙을 짜내듯 심하여)라는 표현에서 알 수 있듯 '자양분'이란 의미가 내포되어 있는 글자다.

'좋은 난을 엄선하여 구중궁궐에 심어두었네.'라는 의미가 되는데, 굴원이 정원사는 아니었으니 그가 궁궐에 심어둔 난과 혜가 무슨 뜻이겠는가? 참소를 당해 조정에서 쫓겨나게 된 굴원이 미리 이러한 사태가 생길 것을 예견하고 궁궐에 자기 사람을 심어두었다는 의미다.

이 지점에서 앞서 굴원이 난을 '변방의 개척민'으로 묘사하였음을 상기해보면 난은 평민 출신일 테니, 결국 궁궐에 심어둔 난은 고위직이 아니라 잡다한 실무를 맡은 하위직이었음을 짐작할 수 있을 것이다. 그런데 굴원은 '나는 이미 궁궐에 난과 혜를 심어두었네.'라고 읊고 있다. 이는 분명 조정에서 쫓겨나게 된 굴원이 난과 혜를 궁궐에 미리 심어둔 일에 안심하고 있는 모습인데…… 난과 혜가 국정을 논하는 고위직도 아니건만, 그는 무엇에 안도하였던 것일까? 이는 그가 조정에서 쫓겨난 이후에도 조정의 상황을 파악할 수 있는 통로를 확보해두었다는 의미이자, 역으로 난과 혜가 맡은 소임을 수행할 능력이 있음을 믿고 있었다는 의미이기도 하다. 난과 혜의 상징에 '믿을 수 있는 현장의 정보를 전해주는 매개체'라는 특성이 첨가된 셈이다.

이후 조정에서 쫓겨난 굴원은 대궐에 심고 남은 난과 혜를 모아 자신의 옛 영지로 돌아간다. 그러나 그곳은 오랫동안 나라의 보살핌을 받지 못한 탓에 이미 극도로 피폐해져버렸고, 거주민들은 더 이상 국가의 행정력을 믿지도 두려워하지도 않는 무법천지로 변해 있었다. 이런 암담한 상황에 직면한 굴원의 심회 속에 「이소」의 난 이야기가 다시 이어진다.

朝飮木蘭之墜露兮 조음목란지추로혜
夕餐秋菊之落英 석찬추국지낙영

아침에는 목란에 맺힌 이슬을 마셨건만…… 아(兮)……

저녁에는 가을 국화가 떨군 꽃을 먹고 있네.*

* 이 부분에 대한 일반적 해석은 '아침에는 가을 국화의 지는 꽃을 먹으니'라고 하는데…… 墜露는 땀 흘리는 모습을 아침 이슬에 비유한 것으로, 이때 아침[朝]은 '예전에~, 일찍이'라는 의미이며, 낙영 落英은 과거 영화로웠던 시절을 '떨어진 꽃봉오리'에 비유한 것이다. 또한 '마실 飮食'은 개척에 성공한 후 조상님께 제사를 지내고 마신 술을 의미하고, '찬餐'은 '먹다'가 아니라 '물에 말은 밥 찬餐' 다시 말해 눈물에 밥을 말아 먹는다는 뜻으로 해석해야 할 것이다.

언뜻 들으면 굴원이 고고한 절개를 지키기 위하여 마치 세속을 떠난 신선과 같은 삶을 선택한 것처럼 착각하기 쉬운 시구다. 그러나 이는 과거[朝] 굴원이 목란木蘭(난의 지도자)에게 땀 흘려[墜露] 개척하게 만든 난의 자치 지역이 피폐해져 오늘[夕]은 몰락한 과거의 영화[落英]에 밥 말아 먹는(과거의 추억에 빠져 현실을 외면하는) 도가道家 사람들의 터전이 되었다는 비유다. 이 부분에서 난은 요堯·순舜의 덕을 그리워하며 반문명적 삶을 고집하는 도가 사람들[秋菊]과 구별됨을 알 수 있다. 다시 말해 진정한 난은 세속을 초월한 고고한 은자의 행태와 전혀 다른 삶의 태도를 지닌 부류로, 문명을 이롭게 사용하여 보다 나은 삶을 적극적으로 개척하려는 강한 생명력을 지닌 민초들의 특성에 가깝다고 하겠다. 오랫동안 세속을 초월한 고고한 군자의 전형으로 소개되어 온 난의 상징성을 저버리는 것이 쉽지 않으시리라 생각한다. 그러나 이어지는 굴원의 이야기를 계속 들어보며 난의 성격을 정확히 가늠하실 기회를 갖길 바란다.

矯菌桂以紉蕙兮　교균계이인혜혜

계수나무의 생각에 동조하는 것처럼 속여 (계수나무가) 혜蕙를 꿰어 차게 하였네.

국가로부터 버림받은 백성들에게 궤변으로 접근하여 반문명적 삶을 살도록 꾀어내는 도가의 폐해에 대하여 울분을 토로하는 굴원의 모습에 이어 나오는 장면이다. 무슨 일이 벌어지고 있었던 것일까? 굴원은 자신과 함께하던 혜에게 도가 지도자[桂]의 비위를 맞춰주며 거짓으로

심복이 되라 하였던 것이다. 그러나 이 시구에 대하여 모든 「이소」 해설서들은 '균계菌桂'를 가져다 '혜초를 묶고'라고 풀이한 후 '균계'를 대나무와 비슷한 향기로운 계수나무라 해석하는데…… 그런 나무가 있으면 한번 보고 싶다. '균계를 가져다가 혜를 묶는다' 함은 균계를 지주목 삼아 혜를 키우겠다는 의미와 다름없다. 그렇다면 이는 결국 굴원이 혜를 풀[草]이 아니라 계수나무 모양으로 키우고자 하였다는 의미와 다를 바 없는데…… 이것이 말이 되는 소리인가?

'바로잡을 교矯'는 '계桂(도가 지도자)의 엉터리 논리에 동조하는 것처럼 속여서'라는 의미다.* 그렇다면 굴원은 왜 자신의 심복[蕙]을 도가 지도자의 심복이 되도록 거짓 투항을 시켰던 것일까? 이에 대하여 굴원은

삭호승지리리　索胡繩之纚纚

오랑캐의 새끼줄[索胡]과 노끈[繩]을 함께 사용하여 함께 무리지어 살라 하였네.**

라고 읊조리고 있다. 무슨 말인가? 나라가 버린 백성들이 생존을 위해 어쩔 수 없이 무정부주의자(도가 사람)들과 함께하게 된 것임을 알고 있지만, 굴원은 그들을 보살펴줄 현실적 방안이 없으니 답답할 뿐이다. 그렇다고 왕족인 자신이 버려진 백성들을 거두고자 도가 사람들과 무리를 이루면 본국과는 영원히 단절될 수밖에 없는 처지에 놓이게 된다. 나라가 보살피지 않는 백성도 내 백성이건만, 그들을 보살필 능력이 없다고 나 몰라라 내팽개치면 자신 또한 무책임한 나라님과 무엇이 다르단 말인가? 고심 끝에 굴원은 혜를 도가 지도자[桂]에게 투항시켜 도가 사람들과 어울려 살고 있는 자신의 백성들을 보살피며 정체성을 잃

* 『後漢書』에 俗吏矯飾外貌 似是而非(속된 관리는 겉모습만 꾸미는 법이니 이것이 비슷함과 분명함을 구분해야 하는 이유이다.)'라는 글귀가 나오며, 이때 矯飾은 사이비 似而非란 뜻이다.

** 이 부분에 대한 일반적 해석은 '胡繩을 새끼줄같이 꼬니 아름답고 길어라.'라고 한다. 그러나 노끈[繩]이 새끼줄[索]보다 고급품인데 노끈을 새끼줄처럼 꼬는 것도 어불성설이고 오랑캐[胡]가 새끼줄을 사용하지[索胡] 문명인이 노끈 대신 새끼줄을 사용하겠는가?

지 않도록 이끌어주도록 부탁하였던 것이다.* 혜에게 변방의 백성들을 보살피도록 부탁한 굴원은 본국으로 돌아가 죽음을 각오하고 조정의 쇄신을 이끌어내고자 한다. 그런데 혜에게 변방의 백성을 보살피는 소임을 맡긴 굴원은 자신을 따르던 난에게는 무슨 역할을 맡기고 떠났을까?

步余馬於蘭皋兮　　보여마어난고혜
馳椒邱且焉止息　　치초구차언지식

나의 말을 난이 자라는 습지를 걷게 하고
(나는) 외척의 본거지[椒邱]로 달려가 그들의 의견에 동조하며 숨 죽이고 있어야 하리.**

'말 마馬'는 『시경』 이래 수많은 문예작품에서 '군대' 혹은 '전쟁'을 상징함을 참고하면 '나의 말을 난이 자라는 습지를 걷게 하고'란 자신의 군대를 변방의 백성인 난과 함께하도록 하였다는 의미가 된다. 무슨 뜻인가? 굴원이 난을 자신의 군대를 보존하는 터전이자 훗날을 위하여 난을 자신의 군대로 양성하고 있다는 의미기도 하다.

이 지점에서 난과 혜의 차이가 드러난다. 혜蕙는 '상전을 보필할 수 있는 능력을 갖춘 자'이고, 난蘭은 '자신의 의지와 판단에 따라 스스로 삶을 개척하려는 자'라 하겠다. 그런데 흥미로운 점은 수많은 문예작품이 한결같이 혜의 향보다 난향을 예찬하고 있다는 점이다. 혜가 상전을 보필하려면 무엇이 필요할까? 당연히 상류사회의 예법과 일정 수준 이상의 학문적 소양 그리고 충성심이 요구될 것이다. 이는 역으로 난은 혜에 비해 이러한 자질이 부족하거나 혹은 다듬어지지 않았다는 의미이기도 하다. 그럼에도 불구하고 공자를 비롯한 수많은 문예인들이 난

* '노끈 승繩'은 『易繁辭』의 上古結繩而治(상고 시대에는 노끈을 묶어 다스렸으니)와 『禮記』의 繩墨之於曲直(먹줄과 함께하며 굽은 것과 곧은 것을 분별하니)의 예에서 알 수 있듯 '법도에 따라 다스림'이란 의미로 쓰이며 '끈 리纚'는 '~을 하나로 묶어줌' 혹은 '다양한 견해를 하나로 묶어주는 끈'이란 의미를 내포하고 있다. 『시경』의 緋纚維之(망자의 상여 줄을 하나로 연결시킨 끈의 손잡이를 잡고)나 『한서』의 輦道纚屬(국왕의 가마가 다니는 길에 줄을 대는 족속) 등을 참고하길 바란다.

** 이 부분에 대한 일반적인 해석은 '내 말은 난초 핀 습지를 걷게 하고 산초나무 자란 언덕으로 치달려 잠시 여기서 쉬네.'라고 한다. 그러나 말을 蘭皋에 풀어놓았다면 그 말의 주인인 굴원은 말에서 내린 상태인데 '말 달릴 치馳'라 한 것이 이상하지 않은가? 馳椒邱란 '외척의 본거지에서 내리는 命을 전하는 도로'라는 뜻으로 『사기』의 賜爵一級治馳道를 참고하시길 바란다.

향을 왜 혜의 향보다 귀히 여겼던 것일까? 자신의 책임하에 삶을 이끌어가는 일이 결코 녹록치 않고, 그런 민초들을 이끌어야 할 정치라는 것도 그러해야 하기 때문 아니겠는가? 어떤 이유에서든 현실을 떠나 인간의 삶과 정치에 대하여 논하는 것은 공허한 외침일 따름이다.

혜의 향은 난향만큼 분명하지 않다고 한다. 누군가를 보필한다는 것 자체가 자기주장을 일정 부분 접을 수밖에 없는 탓이리라. 그렇다면 보필하고 있는 상전을 향한 혜의 충성심과 난향은 어떤 차이가 있는 것일까? 상전의 뜻을 받들며 변함없는 충성심을 보이는 모습은 분명 아름답다. 그러나 지도자가 뜻을 올바르게 세울 수 있도록 당면한 현실을 가감 없이 전하는 난향의 가치는 맹목적 충성에 비할 바가 아니다.

굴원은 자신의 군대를 난에게 맡기고 떠났다. 피폐해진 변방에서 제 몸 하나 건사하기도 힘겨운 삶을 꾸리고 있는 난이 굴원이 맡긴 군대를 살찌우는 일이 쉬운 일이겠는가? 굴원이 자신의 군대를 난에게 맡기는 모양새가 명령이든 부탁이든 결국 난의 희생을 요구하는 것과 다름없다. 그럼에도 굴원은 난에게 희생을 요구한 셈이고, 난은 그 요구를 받아들인 격인데…… 이는 난이 굴원의 명령을 거역할 수 없어서도 아니고, 그의 군대가 두려워서도 아니다. 난이 모자라는 먹거리를 기꺼이 나누고자 하였던 것이고, 그들이 굴원의 생각에 동의하고 그것이 필요한 일이라 생각했기 때문이다. 난의 충성심은 상전에게 삶을 의탁한 혜와 달리 맹목적인 것이 아니다. 난향을 귀히 여기는 정치가의 모습이 어떤 모습이어야 하고, 무엇을 꿈꿔야 할지 다시 생각하게 하는 부분이라 하겠다.

스스로 자신의 손발을 잘라내고(난과 혜를 변방에 남겨두고) 홀로 귀국한 굴원은 외척들의 전횡을 우려하는 종친들을 향해 격변하는 시대의 흐름 속에서 나라를 보전시킬 방안에 대하여 역설하며 동조자를 규합해나간다. 춘추시대와 차원이 다른 무한 경쟁시대(전국시대)를 맞

이하여 확장 정책으로 국력을 키우지 못하면 망국의 길을 면할 수 없으니, 주인 없는 미개척지에 식민지를 건설하여 국가의 경쟁력을 키우자는 굴원의 외침에 외척들이 반대하며 경계심을 드러내고, 외척의 전횡을 견제하고자 하는 종친 세력은 굴원의 주장에 동조하였으니, 긴 대치 국면에 빠져든 조정은 좀처럼 움직일 줄 모른다. 이에 어떤 형태로든 국왕의 결단이 필요한 막다른 골목까지 내몰린 굴원은 망설이고 있는 국왕을 설득할 기회를 어렵게 얻게 된다.

詩曖曖其將罷兮	시애애기장파혜
結幽蘭而延佇	결유란이연저
世溷濁而不分兮	세혼탁이불분혜
好蔽美而嫉妬	호폐미이질투

때는(작금의 현실은) 태양 빛이 점점 희미해지고 있는 탓에(성인의 도가 쇠퇴해짐) 성인의 도는 이제 작은 지역에서만 어렵게 명맥을 지키고 있습니다[將罷].
유幽와 난蘭을 묶어 오랫동안 기다리고 있는 자[佇]들에게 성인의 도를 연장[延]시키도록 하소서.
(국왕께서) 세상의 혼溷과 탁濁을 구분하지 못하시면[不分]
좋은 낮빛으로 풍성함을 가린 채[好蔽美] 질투가 만연하게 될 것입니다.*

굴원이 망설이고 있던 국왕에게 무슨 말을 하였던 것인지 자세히 들어보자.
　요·순 이래 이어져오던 천자 중심의 봉건제 근간이 오늘에 이르러(전국시대의 도래) 무너졌건만, 우리만 옛 관습과 법을 고수하며 국가 경

쟁력을 키울 수 있는 능력을 스스로 억제[將罷]하고 있다. 그러나 조금만 생각해봐도 요·순이란 작은 나라가 변하여 오늘의 큰 제국으로 확장된 이유가 무엇이겠는가? 문명을 전파하며 영역을 넓혀온 결과 아닌가? 그런데 언제부터인지 문명의 빛을 구주九州에 묶어두고, 강 건너 야만 사회와 천자의 영역을 나눠왔다. 그러나 조금만 생각해보면 하늘을 대신하여 인간을 다스리도록 하늘이 천자께 권한을 위임하셨다면 하늘 아래 모든 땅이 천자의 땅 아닌 곳 없고, 하늘 아래 모든 인간은 천자의 보살핌을 받아야 마땅하다. 그런데도 문명을 구주에 묶어두는 것이 합당한 조치겠는가? 이는 제후국끼리 서로 견제하도록 하여 힘의 균형을 잡아주기 위함이었으나, 이제 천자 중심의 봉건제가 무너지고 각각의 제후국이 무한 경쟁시대에 접어든 마당에 우리만 과거의 법에 갇혀 있으니 아직도 천자께서 우리를 지켜줄 것이라 믿기 때문인가? '나는 심산유곡에 숨어 살고 있는 자들[幽]과 변방의 개척민[蘭]을 하나로 묶어 문명이 전파되길 오랫동안 기다리고 있는 야만 사회[佇]에 문명의 빛을 비춰 국력을 확장하고자[延] 하지만, 국왕께서 세상의 혼潣(가축의 분뇨 따위에 오염된 물)과 탁濁(흙탕물)을 구분하지 못하신다면[不分]* 천자를 향한 의리를 내세우며 풍성한 성과(식민지를 개척하여 얻을 수 있는 이익)를 가리고[好蔽美] 질투만 일삼는 자들이 만연하게 될 것이다.'라며 국왕의 현명한 결단을 보여달라 호소하였던 것이다. 이에 국왕은 외척들의 극렬한 반대를 물리치고 국정의 최고책임자로서 결단을 내려 굴원에게 군대와 물자를 지원해 원정대를 이끌도록 한다.

이 지점에서 우리는 그동안 '깊은 산속에 숨어서 핀 난초'라는 의미로 읽어온 유란幽蘭을 유幽와 난蘭으로 나눠 읽어야 하는 문제와 마주치게 된다. 유란을 '깊은 산속의 난'으로 읽는 것과 유와 난으로 나눠 읽는 것은 난의 상징체계를 이해하는 분기점과 같다. 앞서 필자는 『시경·위풍』「환란芄蘭」을 해석하며 '환란'을 박주가리라는 덩굴식물이 아

* '더러울 혼潣'과 '흐릴 탁濁'은 큰 차이가 있다. 濁水는 '투명하지 않은 물'로 시간이 지나 불순물이 가라앉으면 淸水가 되지만 潣水는 시간이 아무리 흘러도 여전히 '오염된 물'일 뿐이다. 결국 굴원이 언급한 潣은 시간이 지나도 변함없는 악한 존재와 濁을 대비시켜 혼란스러운 환경 탓에 자신의 진심을 정확히 알아보지 못하고 있지만 시간이 지나면 자신의 진심을 저절로 알게 될 것이라 하고 있는 것이다. 杜甫는 '在山泉水淸 出山泉水濁'이라 읊어, 샘물은 기본적으로 맑건만 어느 산의 샘인가에(출생 배경에) 따라 탁하다며 청탁을 나누는 세태를 꼬집었다.

니라 왕골[菀]과 난으로 나눠 읽어야 하며 적어도 『시경』의 무대였던 주나라 시절부터 『주역·계사전』 「이소」가 쓰인 춘추·전국시대까지 난은 심산유곡이 아니라 강가에 자라는 수생식물의 이름이었을 것이라고 주장한 바 있다. 난의 자생지가 강변의 저습지였음은 『시경·위풍』 「환란」과 『초사·이소』의 '보여마어난고혜步余馬於蘭皐兮(나의 말은 난초가 자라는 강변의 습지를 걷게 하고)'를 통해 분명해졌으니* 이제 유란을 유와 난으로 나눠보자.

* 『시경』은 중국 북방 문학의 대표적 작품이고,『초사·이소』는 남방 문학의 대표적 작품이니 적어도 「이소」가 쓰인 전국시대 무렵까지는 '변방의 개척민'을 난에 비유하는 것이 모든 중국인의 공통된 인식이었다고 생각한다.

'숨을 유幽'자는 문명, 속세, 밝음, 이승 등의 상대적 개념인 은거, 깊은 생각, 어두움, 저승 등의 의미로 널리 쓰인다. 다시 말해 유란을 붙여 읽더라도 그것을 난의 자생지와 연결시켜 '깊은 산속에 핀 난'으로 읽어야 할 근거가 없으며 오히려 '숨어 핀 난' 정도로 이해하는 것이 무난할 것이다. 그런데 『시경』, 『주역·계사전』, 「이소」 속 난의 모습은 결코 현실을 부정하거나 염증을 느껴 도피 혹은 은거하는 나약한 부류가 아니다. 주어진 운명을 벗어나려는 강한 의지와 합리적 현실 인식을 지닌 건강한 민초의 상징이었던 난이 언제부터인가 세속을 초탈한 고고한 은자 혹은 신비의 상징으로 바뀌게 된 것에는 유幽와 난蘭을 유란幽蘭으로 붙여 읽으며, '깊은 산속에 숨어서 핀 난초'로 풀이하였던 것이 주된 원인이었다.

『사기·굴원전』에 '굴원우수유사이작이소屈原憂愁幽思而作離騷(굴원은 걱정 근심 끝에 마음속 깊이 간직해둔 생각을 「이소」로 지어냈다.)'라는 대목이 나오며 한유韓愈의 시에 '채난기유념採蘭起幽念(난을 채취하여 깊이 간직해둔 생각을 표출하나니)'라는 시구가 있다.

난이 무언가의 상징으로 쓰이고 있다면 이는 생각을 전달하는 매개체라는 뜻이자 생각 그 자체라 할 수 있을 것이다. 즉, 난이 상징으로 쓰였다면 '깊을 유幽'는 '깊은 산속' 다시 말해 어떤 장소가 아니라 '마음 깊이 간직해둔'이란 의미로 읽는 것이 마땅하며, 이는 유란幽蘭

을 붙여 읽더라도 '마음 깊이 간직해둔 난의 상징'이란 의미로 해석해
야 하는 이유다. 그렇다면 유란을 유와 난으로 나눠 읽으면 유幽는 무
슨 의미가 될까? '깊은 산에 은거한 사람'도 되지만, '속마음을 감추고
드러내지 않으려는 부류'도 되는데…… 어느 쪽이든 정치적 관점에서
보면 정부의 정책에 냉소적이고 비협조적인 혹은 소극적인 사람들을
지칭한다 하겠다.* 그러나 굴원은 유와 난을 하나로 묶어 문명이 전파
되길 오랫동안 기다리고 있는 야만 사회를 개척하는 주역으로 삼겠다
고 한다. 그런데 유는 난과 달리 정부의 정책을 믿지 않는 냉소적 부류
이건만, 굴원은 그들을 어떻게 이끌어낼 수 있다고 생각했길래 유와 난
을 짝지어 대업을 이루고자 하였던 것일까?

　사람이 사람을 피하고 싶어 하는 것은 사람을 믿지 못하게 되어 그
리된 것일 뿐, 원래 사람은 다른 사람과 함께할 때 편안해함을 알고 있
었기 때문이다. 신뢰를 통해 사람을 부르고 목표로 동기를 부여하면
정치에 냉소적인 사람은 사라지게 되고, 그리되면 유와 난을 구별할 필
요도 없지 않은가? 『맹자』에 이런 말이 나온다.

> 내가 남을 사랑으로 대해도 남이 나를 피붙이처럼 여기지 않으면
> 인仁을 되돌아보고 남을 다스려도 다스려지지 않으면 지知를 되
> 돌아보며 남을 예禮로 대하여도 답례가 없으면 경敬을 되돌아보
> 아야 한다. 실행하였으나 얻을 수 없었으면 모든 것을 자신을 되돌
> 아보며 반성하여 자신을 바르게 세워야 하나니 이를 천하로 돌아
> 가 함께한다고 한다.**

유幽도 내 백성이라 여긴다면 냉소적인 그들의 모습을 탓하기 전에
냉소적으로 변하게 된 이유를 찾아 어루만져줄 때 내 품으로 다시 모
여드는 법이다. 유와 난을 자신의 백성으로 삼아 천자의 영역 밖에 식

* 「이소」가 詩임을 감안하
여 幽蘭과 대구 관계에 있는
曖曖, 溷濁, 薜薇와 동일한
문장구조로 쓰였다고 보는
것이 합당할 것이다. 이에 필
자는 幽와 蘭을 나눠 해석하
고자 한다.

** 『孟子·離婁上』愛人不
親反其仁 治人不治反其智
禮人不答反其敬 行有不得
者 皆反諸己 其身正而天
下歸之

민지를 세우기 위해 원정길에 오른 굴원의 이후 행적은 마치 신화의 세계를 유력遊歷하는 모습처럼 오해하기 쉽지만, 이는 비유일 뿐 실제는 그의 정치철학을 엿볼 수 있는 중요한 부분이다. 이쯤에서 그의 정치철학과 난이 어떤 모습을 그려내는지 잠시 살펴보도록 하자.

世幽昧以眩曜兮　세유매이현요혜

孰云察余之善惡　숙운찰여지선악

民好惡其不同兮　민호악기부동혜

惟此黨人其獨異　유차당인기독이

戶服艾以盈要兮　호복애이영요혜

謂幽蘭其不可佩　위유란기불가패

인간 세상의 깊고 어두운 부분으로써 명도明道를 밝히고〔眩〕 명덕을 베풀어야〔曜〕 하거늘

누구라서 나를 살펴(나의 진면목을 알아) 함께하며 선악을 나누는가.

(나는) 백성들이 악을 좋아한다는 주장에 동의할 수 없네.

오직 이 당黨의 사람만이 그들과 다르다 하네.

가족끼리〔戶〕 말단 세리稅吏까지 독직하게 함〔服艾〕으로써 채우고도 누락시키는〔要〕 일이 자행된다 비난하더니

유幽와 난蘭에 대하여 언급하면 그들에겐 직책을 맡길 수 없다 하네.*

무슨 이야기인가?

(굴원은) 인간 세상의 깊고 어두운 부분을 통하여(인간 사회의 속성을 통해 인간의 본성을 이해함) 명도明道와 명덕明德을 이끌어내는 것이 올바른 정치라 생각하는데, 아무도 자신의 속마음을 살펴보려 하지 않

고 제멋대로 선악에 대해 지껄여대는 자들뿐이란다. (굴원은) 백성이 악을 좋아한다는 성악설性惡說에 동의할 수 없건만 (그가 만나본) 정치 사상가들은 성악설을 신봉하는 탓에 동조자를 구할 수 없었는데, 마침 성악설을 믿지 않은 당인黨人이 있다길래 만나 이야기를 나눠보았더니 세도정치의 폐해에 대하여 울분을 토하면서도 정작 유幽와 난蘭을 중용하는 일엔 난색을 표하더란다. 이는 저들이 세도정치의 폐해에 대하여 언급하였던 것은 단지 자신들이 권력에서 배제된 것에 대한 불만일 뿐 능력 위주로 인재를 등용하는 새로운 정치체제를 지향하는 것이 아니었기 때문이란다. 이처럼 자신들의 기득권을 빼앗길까 두려워 유와 난에게 문호를 개방할 수 없는 자들이 권세가를 비난하며 권력을 쟁취하게 된들 그들 또한 세도정치를 할 것이 뻔한 일이니, 인간 세상의 불합리한 구조를 바꿀 수 없을 것이라는 뜻이다.

이 지점에서 우리는 순자의 성악설과 다른 생각을 지니고 있었던 굴원의 정치철학을 보게 된다. 인간의 본성을 악하다 규정하면 백성들은 교화의 대상일 뿐이고, 백성들의 교화를 돕기 위한 예치주의禮治主義와 효율적 행정을 위한 법치주의法治主義가 만연하게 될 텐데…… 계층 이동에 대한 방안 없이 예치주의와 법치주의만 시행하면 신분 계급의 고착화를 국가가 앞장서서 이끌고 지켜내는 셈이 된다. 그러나 이는 인간의 능력을 제한하는 일이자 인류 문명의 발전을 가로막는 일을 일컬어 명도明道이고 명덕名德이라 주장하는 것과 다름없다.

난의 상징성이 왜 그토록 오랜 기간 동안 철저히 감춰지고 왜곡되어왔는지 짐작이 되지 않는지?

굴원의 시구는 고착화된 신분제가 국가에 어떤 피해를 주게 되는지 실례實例를 들어 설명해주었다.

蘇糞壤以充幃兮　　소분양이충위혜
謂申椒其不芳　　　위신초기불방

소진蘇秦의 합종책合從策은 대부大夫의 장막에 썩은 흙만 채워 넣고선
점괘를 보니〔申〕 산초나무 때문에 변방의 향초가 향을 발하지 않는다고 핑계 대고 있다네.*

* 이 부분에 대한 일반적인 해석은 '썩은 흙을 향주머니에 채우면서 산초나무는 향기롭지 않다고 하네.'라고 한다. 그러나 幃은 향낭이 아니라 『漢書』의 '所幸慎夫人令幃帳不得文繡(그곳에 대행히 신중한 夫가 있어 사람들에게 슈을 내리니 홀 군막에는 〔귀족임을 표시하는〕 문식이 없었다.)'라는 기록에서 확인할 수 있듯이 大夫의 군막이란 뜻이다. 또한 '산초나무 椒'는 열매가 많이 열리고 향이 강해 왕후의 처소 벽에 발라 잡냄새를 제거하는 용도로 사용되었기에 왕후의 처소를 椒房이라 하고 왕후의 친정 식구를 일컬어 椒房之親이라 한다.

신분제를 당연시하는 귀족들은 인간이 무엇을 위하여 자발적으로 움직이고 헌신하게 되는지 들여다보려 하지 않는 까닭에 전장戰場의 최일선에서 목숨 걸고 싸우는 소규모 전투부대 지휘관조차 능력보다 출신 성분에 따라 선발하고선 승전보만 기다리고 있으니 한심할 뿐이란다. 이는 인간의 본성을 무시한 채 자신들의 기득권만 지키려는 욕심과 무능 탓인데도, 변방의 백성들이 충성심을 보이지 않는 것은 그저 외척들의 세도정치 탓이라며 변명만 늘어놓고 있단다. 천자 중심의 봉건제에 의하여 길들여신 귀속들의 사고방식이 살갖이 찢기고 피가 튀는 실제 전쟁보다 무력시위를 통해 승패가 결정되던 시절에 머물러 있는 까닭에 전쟁조차 예禮로 받아들인 탓이다.

『맹자』에 이르길 '뛰어난 인재는 비록 문왕 같은 성군이 없을지라도 흥興할 수 있고…… 백성을 편히 해주기 위하여 백성을 부리면 비록 힘들어도 원망하지 않으며, 백성을 살리려다 죽이면 비록 죽더라도 죽이는 자를 원망하지 않는다.'고 한다.**

** 『孟子·盡心上』 孟子曰 : 待文王而後興者凡夫也 若夫豪傑之士 雖無文王猶興…… 孟子曰 : 以佚道使民 雖勞不怨 以生道殺民 雖死不怨殺者

백성을 이끌고 전쟁을 치러야 하는 지도자라면 백성들이 맡긴 목숨을 무엇을 위하여 쓰고자 하는지 분명히 해야 하고, 백성들의 목숨을 맡았다면 무능을 핑계로 감출 수 있는 일이 아님도 알아야 한다. 이런 관점에서 전국시대를 살아낸 굴원의 파란만장한 생애가 합종책合從策

과 연횡책連橫策* 사이에서 무엇을 추구하였고, 어떤 선택을 하였는지 궁금해진다. 왜냐하면 굴원의 정치관은 성인의 명도明道와 명덕明德을 경험의 산물로 이해하며 형성된 것으로, 성인들이 그리하셨던 것처럼 현실을 직시하고 신분제를 철폐하여 새로운 인재들의 능력과 열정을 이끌어낼 수 있는 환경을 만들어주는 것이 정치라 믿었기 때문이다. 그러나 굴원 자신도 간파하고 있었듯 중국 대륙은 이미 무한 경쟁시대에 몰입하였고, 순간의 기지와 판단이 인덕과 뚝심을 조롱하는 난세에 하늘은 그를 어찌 다루었던가? '하늘은 인仁하지 않다'던 노자老子가 답이었을까?

* 전국시대 말기 전국 7웅간의 국제 관계를 설정하려는 외교정책. 강대국 秦을 견제하기 위하여 나머지 6국이 종적으로 동맹을 맺을 것을 주장한 소진蘇秦의 합종책에 秦은 6국과 개별적 동맹을 맺어 6국이 연합하지 못하게 막고자 한 장의張儀의 연횡책으로 맞섰다.

時繽紛其變易兮	시빈분기변역혜
又何可以淹留	우하가이엄류
蘭芷變而不芳兮	난지변이불방혜
荃蕙化而爲茅	전혜화이위모
何昔日之芳草兮	하석일지방초혜
今直爲此蕭艾也	금직위차소애야

때에 따라 함께하기도 하고 흩어지기도 하는 것은 역易의 변화 때문이지만

아〔兮〕…… 어찌하여 (하늘은) 역易의 변화를 멈추고 계속 머무르고 있는지?

난蘭과 궁궁이〔芷〕도 변하여 더 이상 향을 뿜지 않고

전초〔荃〕와 혜초〔蕙〕는 띠풀〔茅〕이 되고자 한다 하네.

어찌 옛 태양과 함께하며 향초 타령을 하는 것인지…… 휴〔兮〕……

오늘의 곧은 잣대가 고작 이 쑥을 베어내기 위함이란 말인가?

위 부분에 대하여 서울대학교의 이영주 교수는

시속時俗이 어지럽게 변하여가니
어찌 오래도록 머물 수 있겠는가?
난초蘭草와 지초芝草는 변하여 향내 나지 않고
전초荃草와 혜초蕙草는 변하여 띠풀이 되었다.
어찌하여 옛날에 향초이던 풀이
지금은 다만 이와 같은 쑥 덤불이 되었는가?

* 휴종목, 송용준, 이영주, 이창숙 편해, 『시경·초사』, 명문당, 2012, 346쪽.

라고 해석하였다.* 그러나 이는 난蘭과 혜蕙가 세태에 따라 본성을 잃고 변했다는 뜻과 다름없는데…… 오랜 세월 동안 군자의 상징으로 받들던 난의 모습이 그런 것이라면 군자의 속성 또한 그러한 것인지 묻고 싶다. '빈분繽紛'은 '잔뜩 어지러운 모습'이 아니라 '(사람이나 생각 따위가) 모이기도 하고 흩어지기도 하는 탓에'**라는 뜻이고 '다만'으로 해석한 '곧을 직直'은 『논어·위정』의

** 『文選』, 繽紛而不理 '(생각이) 모여들다가 흩어지는 것은 理에 대한 정의가 세워지지 않은 탓이다.'

곧은 것[直]을 들어 굽은 것[枉] 위에 놓아두면 백성들이 복종하고, 그릇된 사람[枉]을 뽑아 정직한 사람[直] 위에 두면 백성들이 복종하지 않게 될 것입니다.***

*** 『論語·爲政』, 擧直錯諸枉則民服 擧枉錯諸直則民不服

의 직直을 통해 문맥을 잡아야 할 것이다.

언제나 애비 말에 순종하던 자식이 애비 말에 토를 달면 회초리를 찾기 전에 이치에 맞는 말을 한 것인지 생각해봐야 애비 노릇도 할 수 있는 법이건만, 백성이 말을 듣지 않는다고 형구刑具부터 챙기면 어찌 되겠는가? 좋은 시절엔 많은 사람들이 함께하고 어려움이 닥치면 제각기 살길을 찾아 흩어지는 것이야 어찌 보면 당연한 일이고 인지상정이

라 하겠다. 하늘도 변하건만 하늘의 변화에 순응해야 하는 인간의 태도가 변하는 것을 야박하다 탓할 수는 없기 때문이다. 그러나 인간 세상이 흉흉해지는 것이야 일음일양 一陰一陽(음과 양이 번갈아 순환함)하는 것이 천도天道이니 어찌해볼 도리가 없다손 쳐도 하늘은 어찌하여 힘겨운 시절을 거두시려 들지 않는 것인지? 일음일양이 천도라 하던데, 하늘은 천도조차 바꾸시려 하심인지? 끝 모를 어려움에 변방의 백성들[蘭芷]의 아우성도 사그라들고[變] 이제는 아예 울지도 않는구나[不芳]. 이는 울고 보채도 나라님께선 보리쌀 한 줌도 나누려 들지 않음을 알게 된 탓이건만, 짖는 개보다 무서운 건 짖지 않는 개임을 왜 모르는 건지…… . 변방 백성들의 눈동자는 하루가 다르게 붉어지고, 나라님의 수족들[荃蕙]은 궁전을 휘감는데, 철없는 나라님은 백성들의 충성심이 예전 같지 않다 호통만 친다. 자식의 종아리에 거죽이 늘어지면 씹고 있던 누룽지 조각도 자식에게 건네기에 애비 소리도 듣건만, 만백성의 어버이라 자임하던 나라님이 백성들의 퀭한 눈두덩은 안중에도 없고, 충성 타령에 화부터 내는 것은 뻔뻔함일까 무지한 탓일까?

뻔뻔함보다는 무지한 탓이다.

어려운 시절을 살아내야 하는 백성에게 '한결같을 것'을 요구하는 것 자체가 통치자의 무지함이고, 한결같지 않다고 형구形具를 챙기는 짓은 위험하기까지 한 무능이다.* 자식의 못된 버릇 가르치고자 회초리를 들 때도 자식의 종아리가 애처로워 보이길래 애비 노릇하기 쉽지 않다고 한다. 단지 회초리 한 다발로 자식을 반듯이 키워낼 수 있다면 세상 어느 부모가 자식 때문에 밤잠을 이루지 못하겠는가? 정치도 마찬가지다. 하늘이 일음일양의 천도조차 무시하며 연이어 어려운 시절을 고집하심은 땅의 질서를 바꾸고자 함일진대, 땅의 주인이라는 자는 녹슨 도끼날을 찾아들고 썩은 자루를 끼우려 드니 나라 꼴이 어찌되겠는가? 굴원의 거듭된 한숨에 메마른 입술이 기어이 갈라 터져 피가 맺힌다.

* 많은 「이소」 해설서들이 '今直爲此蕭艾也'를 '지금은 다만 이처럼 쑥덤불이 되었는가?'라고 해석하지만 이는 直을 부사로 해석한 것인데…… 그렇다면 何昔日之芳草兮(어찌 옛날에는 향초였던 것이) 今直爲此蕭艾也(오늘에 이르러 단지 이처럼 쑥덤불이 되고자 하는 것인가?)라고 해석하게 된다. 그러나 문맥을 고려해볼 때 芳草는 蘭, 芷, 荃, 蕙를 지칭하는 것인데 荃蕙化(완료형)라 한 것을 어찌 설명해야 할까? 결국 今直爲此蕭艾也의 直은 부사가 아니며 '今直爲此蕭艾也'는 '시속이 문란해진 오늘을 바로 잡기 위해 이 쑥을 베어(법을 어긴 백성의 목을 베어) 일벌백계로 삼으리라.'로 해석해야 할 것이다.

余以蘭爲可恃兮　　여이란위가시혜
羌無實而容長　　　강무실이용장
委厥美以從俗兮　　위궐미이종속혜
苟得列乎衆芳　　　구득열호중방

나(굴원)를 믿었기에 난蘭이 (조정에) 의탁하였건만

(조정은 이제 와서) 오랑캐에겐 열매를 허락할 수 없으니 계속 그
모습을 지키라 하네.

임시로 맡긴 소임[委]에 풍성한 보상을 바라는 것은 (예禮를 모르
는 저잣거리의) 세속을 버리지 못한 탓이건만

언변 좋은 백성을 취하여 (귀족의) 반열에 올려놓아야 하겠는가?

핀잔하며 변방의 뭇 향초와 함께함이 당연하다 하더니.*

* 이 부분에 대한 일반적
해석은 '나는 난초를 믿을
만하다고 생각했는데, 아!
실속 없고 겉만 번지르르하
여 그 아름다움을 버리고 시
속을 좇아 구차하게 많은 꽃
들 속에 끼어드는구나.'라고
한다. 그러나 蘭을 蘭이라 부
르는 것은 蘭의 속성을 통해
서인데. 난의 속성을 저버린
난을 계속 난이라 부르는 것
이 옳은 일일까?

굴원을 믿고 따르던 난이 온갖 어려움을 극복하고 나라에 큰 공을
세웠음에도 조정은 난이 피땀으로 일구어낸 과실을 나눠 줄 수 없다
며, 심지어 난을 오랑캐라 부른다. '아비가 오랑캐면 당연히 자식도 오
랑캐고, 천것들은 원래 상전을 받들도록 태어난 족속이니 언제나 그래
왔던 것처럼 땀 흘려 봉사는 것이 마땅하다. 세상이 어지러워 평소 같
으면 언감생심 생각지도 못할 감투를 잠시 맡겨주었더니[委] 작은 성과
를 내었다고 아예 꿰어 차려 드니 어이없는 일일세. 이런 탓에 천 것[蘭]
은 재주가 있어도 천것일 뿐……. 이것이 예로부터 천것에게 분에 넘치
는 소임을 맡기지 말라 하신 까닭 아니겠는가? 태생이 천하니 성인의
예禮를 알 리 없고, 속된 욕심을 드러내며 보상을 바라는 것이 천박한
짓임을 모르니 천것이라 불리건만, 요사스러운 말을 지껄이는 난을 귀
족 반열에 올려주는 것이 마땅하다 할 참인가? 난이 귀족이 되면 천것
들이 작은 재주로 너도 나도 귀족이 되겠다고 난리 칠 것이 불 보듯 뻔

한데, 그때는 어찌 감당하겠는가? 천것은 천것끼리 살게 하며 상전을 받들도록 해야 하네'라며 기득권층들은 신분제 철폐를 주장하는 굴원에게 핀잔을 주고 있는 장면이다.

이는 기득권층도 이 땅에 유능하고 열정적인 수많은 난들이 자생하고 있으며, 국가적 위기를 벗어나게 해줄 수 있는 원동력임을 알고 있었다는 반증이다. 그러나 기득권층은 무조건적 충성심만 요구할 뿐 끝내 난을 동반자로 받아들이길 거부하니, 자신들의 무능을 감춰야만 경쟁에서 도태되는 운명을 피할 수 있음 또한 알고 있었기 때문이다. 나라가 흥해도 내가 망하면 무슨 소용이고, 나라가 망해도 내 새끼가 편히 살 수 있는 길을 외면하는 것은 바보짓이라 여기는 자들의 전형적 작태이다.

조정의 신료들 사이에 이런 사악한 이기심이 팽배한 나라가 망하지 않을 도리는 없다. 그런데 신하야 나라의 주인이 아니니 그렇다손 처도 국왕은 왜 자신의 나라를 이런 자들에게 맡기고 있는 것일까? 궁궐의 꽃담이 높아질수록 궁궐을 국가라고 착각하기 쉽고, 궁궐 담을 예쁘고 높게 쌓고 있는 신하가 유능해 보이기 때문이다.

인간은 누구나 눈에 보이는 것을 나름의 역량으로 판단하게 마련이다. 그러나 인간은 간혹 자신만 눈[目]을 가졌다고 착각하곤 하는 것이 문제다. 군주와 지도층이 자신들만 밝은 눈을 지녔다고 생각하면 백성은 그저 교화의 대상일 뿐이다. 그러나 군주와 지도층이 아무리 좋은 시력을 지니고 있어도 그들 또한 인간이기에 온 세상을 한눈에 세세히 살펴볼 도리는 없다. 이것이 어진 군주가 항상 백성들이 무엇을 보았는지 궁금해하고 묻기를 즐기신 이유 아니겠는가?

2,300자에 달하는 대 서사시 「이소」의 대미는 백성을 일방적 교화의 대상으로 여기며 군림하여온 군주의 타성이 난세를 불러왔음을 몸

으로 깨우친 굴원이 새로운 길을 제시하는 것으로 일단락된다. 굴원이 「이소」를 통해 그려낸 난의 모습은 군주가 성인의 가르침을 전하는 경서經書를 통해서는 결코 배울 수 없는 깨달음을 얻기 위하여 반드시 빌려야 할 변방 백성들의 눈과 입이었다.

인간이 처음 무리 생활을 하게 된 주된 이유는 포식자의 접근을 감시할 다수의 눈이 필요하였기 때문이었다. 이는 역으로 세상의 이치를 깨닫고 해법을 구하는 일이 특정인의 전유물도 아니고, 그리되어서도 안 된다는 뜻이기도 하다. 그러나 백성을 교화의 대상으로 여기는 지도층의 오만은 백성들의 지혜를 모으려는 노력보다 길들이고자 하고, 군주의 위압이 두려운 백성들은 길들여진 척 입을 다물고 있지만 눈을 감고 있는 것은 아니다.

군주가 백성들의 지혜를 모으고 자발적으로 따르게 하려면 백성과 소통하는 길밖에 없는데, 어떤 소통도 상대를 존중하고 상대를 향해 다가서려는 노력 없이 결실을 맺는 경우는 없다. 그러나 부덕한 군주는 이를 번거롭게 여기고, 심지어 군주답지 않은 행동이라 여기니 문제다. 참을성 없는 군주는 게으른 군주를 낳고, 게으른 군주는 우둔한 군주를 낳으며, 우둔한 군주는 힘자랑을 즐기는 법이니, 우리는 이를 일컬어 폭군이라 한다.

군주가 난향을 즐기면 어떤 일이 벌어지게 될까?

굴원은 그 모습을 '모두 다 함咸' 단 한 글자로 압축시켜놓았다. 군주가 스스로를 낮춰 백성과 눈을 맞추면 백성은 돌아가신 아비가 찾아오신 것처럼 행복해하게 되고, 그런 군주의 어진 모습에 감동한 백성은 아무리 힘겨운 일도 함께 견디고자 웃으며 다가오기 마련이란다. 굴원이 전해준 난향과 『주역·계사전』의 '이인동심二人同心 기취여란其臭如蘭(하늘이 보내는 예후와 인간이 한마음이 되면 그 향이 마치 난과 같다.)'은 결국 모두가 하나 되는 대동세계로 이끄는 귀한 향기였던 셈으로, 이것

이 난향을 귀히 여기게 된 이유이다.

　『시경』, 『주역·계사전』, 『초사·이소』가 전하는 난의 모습은 정소남鄭所南이 그려낸 묵난화 속 난과 다른 향을 뿜어내고 있었다. 한마디로 정소남이 송말宋末 원초元初에 소위 노근란露根蘭을 그려내 '이전 왕조에 변함없는 충절을 지키는 망국 백성'의 상징으로 둔갑시키기 이전의 난의 상징은 적어도 2천 년 이상 정확한 현실 인식을 통하여 삶을 개선하려는 강한 욕구와 능력을 지닌 건강한 민초들의 목소리를 대변하였으며, 이는 신분제 철폐와 능력 본위 인재 등용에 대한 정치적 요구로 이어져왔다.

　이 지점에서 필자는 정소남이 묵난화를 통해 그려낸 충절의 상징이 모든 묵난화 특히 추사 선생의 난화를 읽는 기준으로 삼는 것이 옳은 것인지 묻게 된다. 추사 선생은 「불이선란不二禪蘭」의 화제를 '부정난화이십년不正蘭畫二十年(법도에 맞지 않는 엉터리 난 그림과 함께한 지 20년)'으로 시작하였고, 필자는 앞서 '엉터리 난 그림[不正蘭畫]'이 있으면 올바른 난 그림[正蘭畫]도 있었을 것이며, 양자를 나누는 기준도 있었을 것이라 하였다.

　추사 선생은 무엇을 기준으로 부정난화와 정난화를 나누었던 것일까? 무엇을 규정하고 개념을 펼쳐 상징체계를 구축하려면 제일 먼저 용어에 대한 정의가 필요하다. 다시 말해 그것이 정난화正蘭畫이든 정매화正梅畫이든 정송화正松畫이든 그것이 상징으로 쓰이려면 먼저 무엇을 난蘭, 매梅, 송松이라 하는지 개념화시켜 바른 이름[正名]을 세워야 한다. 이런 관점에서 접근하면 정난화는 정명난화正名蘭畫로 바꿔 읽어도 무방할 것이다.

　그런데 문제는 이브의 사과와 뉴턴의 사과가 각기 다른 의미(상징)로 쓰이는 것처럼 특정 대상에 대한 상징성이 반드시 하나로 통일되는 것

은 아니라는 데 있다. 이 지점에서 추사 선생은 『시경』,『주역·계사전』,『초사·이소』에서 언급된 난의 상징성과 정소남이 묵난화로 구축한 난의 상징성 중 어느 것을 정명난화로 규정하였던 것인지 묻게 된다.

> 국왕이 제명制命(이름을 제정)하면 명정실변名定實辨(명칭이 정해져 실물이 분별됨)과 도행지통道行志通(정명의 기본 원칙이 정해져 뜻이 상통함)이 이뤄진다. 그리되면 백성이 일치하여 이 명칭을 신솔愼率(준수하며 따름)할 것이다. 이런 까닭에 석사析辭(말을 번다하게 꾸밈)하고 멋대로 작명하여 정명正名(왕이 정한 바른 이름)을 어지럽힘으로써 백성들에게 의혹을 품게 하면 변송辨訟(송사를 벌임)이 많아질 것이다. 이를 일컬어 대간大姦이라 하니 그 죄는 가짜 부절 도량不節度量(관료가 지니는 신분증과 도량형을 재는 자)을 만드는 죄와 같다.*

* 『荀子·正名』王者之制名 名定而實辨 道行而志通 則 愼率民而一焉 故析辭擅作 名以亂正名 使民疑惑 人多 辨松 則謂之大姦 其罪猶爲 符節度量之罪也

『순자·정명正名』에 쓰여 있는 내용이다.

무엇에 대한 이름[正名]은 국왕이 정하는 것이고, 사사로이 그 이름을 다른 뜻으로 전용하면 그 죄는 신분증을 도용하고 저울눈을 속이는 죄와 같다 한다. 결국 부정난화는 국가에서 규정한 묵난화의 상징과 다른 것이란 의미인데…… 조선 왕조에서 이런 것도 규정하였던 것일까?

> 난을 모뜸에[寫蘭] 옛사람의 작품을 따라 배우고자 하면[亦] 반드시[須] 옛사람이 남긴 치열한 흔적을 많이 접해야 한다. 정소남의 필의와 함께하며 정소남을 추종하는 흐름이 양자강 주변에 있지만, 이를 따라 하는 경우는 드물고, 아직도 변함없이 정소남의 원본[一本]을 따르는 경우는 극소수뿐이다. 이들의 작품을 원·명대

이후 여타 작품과 비교해보면 크게 차이가 난다. (그들을 제외하면) 오직 나는 명나라 선덕제宣德帝의 묘당에 있는 선덕제의 묵난화에서 정소남의 필의를 취한 작품을 보았을 뿐이다. (중국에서는) 사람들이 제각각 가까이하며 배우고 싶어 하는 사람의 법도를 방仿하는 것이 허락되고 있다. 예를 들어 진원소陣元素 승려 백정白丁, 고과苦瓜(석도石濤) 같은 인물은 모두 천취유발天趣流發*하였으니 (이들을) 항상 가까이하며 (본인의 작품과) 비교해보면 사람들에게 잘 알려지지 않은 오솔길(난화의 비밀스러운 어법)로 통하는 문을 찾을 수 있지 않겠는가? 석파 이하응의 난 치는 법이 결탈구과夬脫臼窠(지금까지 해오던 방식에서 벗어나고자 결단함)하고자 한다 하길래 이 글을 써 드리니 함께하며 참고하시길.**

寫蘭亦須多見古人劇迹 如鄭所南漚波大江南北亦罕 未易見厪得所南一本 見之與元明以來諸作大異 惟我宣廟御畵墨蘭有所南筆意 非人人所可規仿其一葉一瓣近人 如陳元素僧白丁苦瓜皆天趣流發 尙可以尋得門逕矣 石坡蘭法夬脫臼窠書之貽之

『阮堂全集 卷6』

추사 선생은 난을 치는 일이란 옛사람의 치열한 삶의 흔적을 기리는 행위의 일환이므로 기법이 아니라 선인들이 난화를 통해 무슨 말을 하고자 하였는지 읽어낼 수 있어야 한다고 한다. 이러한 난화의 전통을 이해하면 '망국에 대한 변함없는 충절'의 상징으로 전해온 정소남의 묵난화를 아직도 그리고 있는 사람들은 중국에서도 양자강 주변에 은거한 채 복명復明 운동을 벌이고 있는 극소수 저항 인사들에 불과하고, 대부분은 자신이 닮고 싶은 옛사람의 법을 찾아 뜻을 세우고 있기에 모두가 같은 난화를 그리고 있는 것은 아니란다. 구과臼窠***에서 벗어

* 業人(인간 세상에서의 업보)에 따라 하늘로 돌아간 이후 (진원소, 백정, 석도가 살아서 남긴 업적에 따라) 그 추종자들이 생겨나니……

** 최완수 선생은 '난을 치려면 역시 반드시 옛사람의 좋은 작품을 많이 보아야 한다. 소남이나 구파漚波(조맹부)와 같은 사람의 것은 양자강 남쪽과 북쪽(중국 전역)에서도 역시 드물어 쉽게 보지 못하니 나도 소남의 한 작품을 얻어 보았을 뿐인데 원·명 이래의 여러 작품과 달랐다. 오직 우리 선조대왕의 묵난화만은 정소남의 필의가 있으나 사람마다 그 한 잎사귀 한 꽃만을 본받거나 모방할 수 있는 것이 아니다. 요즘 사람으로 진원소, 승려, 백정, 고과(석도)와 같은 사람은 모두 자연스러움(천취)이 흘러넘쳐 오히려 가히 문길(門逕)을 찾을 수 있었다. 석파의 난 치는 법도 확실히 격식에 얽매이는 데서 벗어났기에 이로써 써 주노라.'라고 해석하였으나…… 漚波는 조맹부의 호가 아니라 '~에 의하여 길들여진'이란 의미이며 所南一本은 '정소남의 작품 한 점'이 아니라 '정소남을 원조로 함'이란 뜻이다. 宣廟, 天趣, 臼窠 등의 의미와 문맥을 검토해보시길 바란다. 최완수, 『추사집』, 현암사, 2014, 369쪽.

*** 학자가 得意하여 마음의 안착을 얻은 곳이란 뜻으로 '~라고 결정한 型'을 뜻함.

나 새로운 난화를 치기로 결심한 석파 이하응에게 석파난石坡蘭을 정립시킬 수 있도록 조언하며 써 준 글이라 하겠다.

여기서 추사 선생은 '선묘어화묵란宣廟御畵墨蘭'이라 하였는데 '선묘宣廟'를 조선 제14대 국왕 선조宣祖로 읽는 것이 옳을까, 아니면 명나라 선덕제宣德帝로 읽어야 할까? 두 분 모두 묵난화를 쳤지만, 선묘宣廟를 선조의 묘호廟號로 읽는 것은 무리가 있어 보인다. 왜냐하면 조선 왕조는 역대 국왕의 위패를 종묘에 함께 모셨고 선조라는 칭호 자체가 사후 추승된 이름이니, 선조의 사당을 별도로 두었던 것이 아니라면 선조를 선묘宣廟라 표기할 이유가 없기 때문이다. 추사 선생이 선조께서 묵난화를 남기신 것을 몰랐을 리는 없었을 텐데, 선생은 왜 조선의 국왕 대신 명나라 황제의 묵난화를 거론했던 것일까? 조선 백성은 망국의 백성이 아니니 '망국에 대한 변함없는 충절'의 상징으로 그려지는 정소남의 필의를 따르는 묵난화를 그릴 필요가 없다 하였던 것 아닐까? 그러나 당시 조선은 이미 2백여 년 전 멸망한 명에 대한 의리를 내세우며 대륙의 주인인 청을 무시하고 있었던바, 조선 선비가 정소남의 필의를 따르는 묵난화를 고집하는 것은 아직도 명의 신하를 자임하는 일과 다를 바 없는 짓이다. 조선의 국법이 정비된 것이 언제인데 말끝마다 대명률大明律 타령하는 선비들이 국정을 이끌던 조선에서 무엇을 정난화라 규정하였겠는가? 천자의 묘당(명 선덕제의 사당)에 봉헌된 난화는 황실의 추인을 받은 것과 마찬가지고, 황제의 추인을 받은 난화는 황명에 의해 이름지어진 것과 매한가지며, 조선에 대명률이 위세를 떨치는 한 정소남의 필의를 따르는 난화가 정난화일 수밖에 없다.

추사 선생의 글을 읽다 보면 명료하게 뜻을 선할 수 있는 글자가 있음에도 뜻을 흐리는 듯한 모호한 글자를 사용한 탓에 애를 먹게 된다. 그러나 깊이 생각해보고 이치를 따져보면 선생이 선택한 글자가 가장

적합한 글자임을 깨닫게 되며, 그때마다 학문의 깊이라는 것이 어떤 것인지 새삼 실감하고 고개를 숙이게 된다. 이 지점에서 조선시대 정난화의 전형이 어떤 모습이었는지 살펴보자.

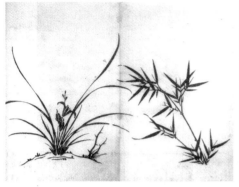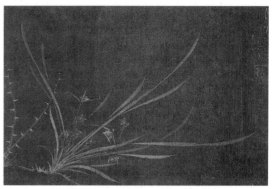

宣祖, 〈蘭竹木版〉, 48×54.1㎝, 개인소장 李霆, 〈泥金蘭〉, 三淸帖 제17폭, 간송미술관

　유려하고 속도감 있는 필선에도 불구하고 난엽이 뻗어나간 각도와 방향이 좌·우 대칭에 가까워 역동성보다는 절제미가 느껴진다. 그런데 망국의 백성이 이전 왕조에 변함없는 충절을 보이는 일이란 것이 그저 흔들림 없이 제자리를 지키는 것만으로 가능한 일일까? 그것이 그런 것이라면 독립운동을 하며 황량한 만주 벌판 흙먼지 속에 사라진 수많은 애국지사와 열여덟 꽃다운 나이에 옥중에서 순국한 유관순 열사의 삶은 어찌 이해해야 할까? 망국의 백성은 흔들리지 않고자 하여도 흔들릴 수밖에 없기에 서럽다 한다. 난을 흔드는 바람 한 점 없는 평온한 난화를 통해 망국 백성의 힘겨움이나 비장함을 담아내는 일이 가능한 일이기나 한 것일까? 아무리 보아도 이는 망국의 백성이 겪게 되는 서러움이나 울분과는 무관한 모습으로, 그런 감정 자체가 개입된 흔적을 찾을 수 없다.

　흥미로운 것은 예시된 두 작품을 세심히 살펴보면 난과 함께 가시나무가 그려져 있다는 점이다. 이는 가시나무와 난을 함께 그리는 것이

일종의 도상학적 양식으로, 그것 자체가 또 다른 상징으로 즐겨 사용되었다는 뜻인데…… 그 의미가 무엇일까? 가시밭에서 어렵게 피어난 난의 모습일까, 아니면 가시밭에 가두어둔 난향일까?

『시경』에 '융적시응戎狄是膺 형서시징荊舒是懲'이란 시구가 나온다. '미개한 야만인들은 가시나무[荊]를 펼쳐 보여야 (지시를) 받아들인다.'는 뜻으로 흔히 '~을 응징膺懲함'과 같은 의미다. 『시경』의 이 시구는 『맹자』에서 다시 사용되며 이때는 '잘못을 회계하도록 징계함' 다시 말해 교화라는 의미로 순화되었지만 원 의미는 '오랑캐를 무력으로 제압하여 복종하도록 함'이란 뜻이었다. 무슨 말인가? 가시나무의 주인이 난이 아닌 이상 가시나무 밭에서 피어난 난이든 가시울타리 속 난향이든 난이 곧 오랑캐이자 교화의 대상이 되는 셈인데(난이 가시나무를 쥐고 있는 모습은 상상하기 어렵고 어울리지도 않는다.)…… 그렇다면 이는 아무래도 가시나무로 난을 위협하는 모습을 그린 것이라 해야 하지 않을까? 어쩌면 추사 선생이 조선의 제14대 국왕 선조 대신 명나라 황제 선덕제의 난화를 거론하며 정소남의 필의를 따르는 정난화를 그리는 무리는 극소수뿐이라 하였던 것은 바로 난과 가시나무가 조합된 도상의 의미를 선생이 잘 알고 있었기 때문은 아니었을까? 신하 된 자로서 자기 나라 백성을 오랑캐라 부르고 '몽둥이로 다스려야 말을 듣는 종자들에게 몽둥이를 아끼면……'이라 언성을 높이던 국왕이 있었다고 떠벌릴 수도 없고, 그렇다고 정소남의 필의를 따르는 난화의 고약한 면모를 모르는 무식한 소치였다고 말할 수도 없으니, 추사 선생이 어찌 설명해야 했겠는가?

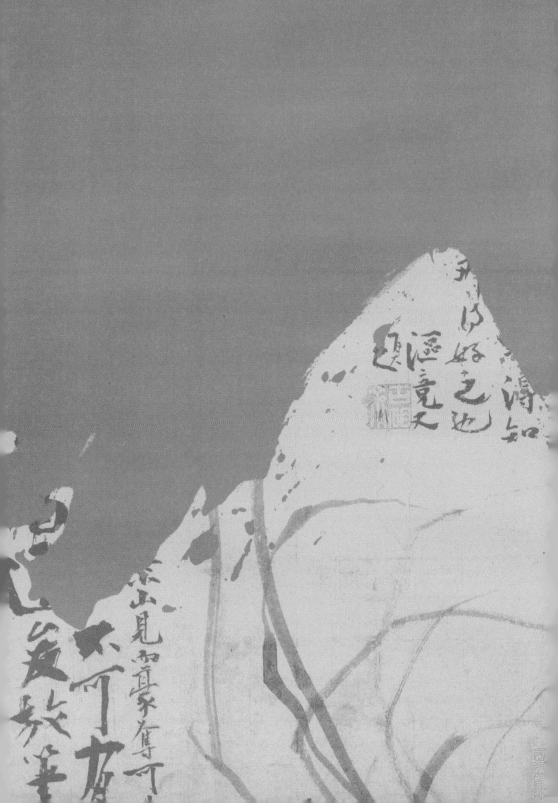

화의 畵意를 갖춘
문인화가 文人畵家

사의성이라는 코드

——

寫意性

앞서 필자가 해석해낸 「불이선란不二禪蘭」의 화제 글을 접하며 통상적으로 알고 있던 난화의 모습과 너무 다른 모습에 아직도 쉽게 동의하기 어려운 분들도 계시리라 생각한다. 그런데 통상적이지 않다 함이 그러한 예例를 찾을 수 없다 함인지 묻고 싶다. 다시 말해 정소남鄭所南에 의하여 변함없는 충절의 상징으로 자리매김된 묵난화와 다른 의미로 그려지고 사용된 묵난화를 추사 선생 이외의 묵난화의 대가에게서도 발견된다면 통상적이지 않다는 이유로 표한 거부감을 털어낼 수 있겠는지?

큰 강의 힘은 저류低流에 있고 땅속으로 흐르는 강도 있으니, 반짝이는 물비늘만 보고 강을 판단할 일은 아니다.

학계에서는 추사 선생의 묵난화에 많은 영향을 끼친 작가로 청대 문인화가 정섭鄭燮(1693-1765)을 꼽는다. 정판교鄭板橋로 널리 알려진 그는 파격적 화풍으로 유명한 양주팔괴揚州八怪*의 수장 격인 인물로, 명실공히 청대를 대표하는 문인화가이자 묵죽화墨竹畵의 대가였다. 그런

* 청대 건륭연간(1736-1796)에 상업도시 江蘇省 揚州에서 활약한 여덟 명의 개성적 화가들로, 중국의 근대 寫意花卉에 큰 영향을 끼쳤으며, 이들의 화풍은 조선 말기 洪世燮(1832-1884)의 개성적 화풍에도 그 흔적을 남겼다.

데 정섭의 시문詩文을 모아놓은 『정판교전집鄭板橋全集』에 주의 깊게 읽어봐야 할 대목이 나온다.

문장으로써 침착통쾌(아픔과 쾌감에 빠져들게 함)한 최고의 경지에 들고자 한다면 『좌전』, 『사기』, 『장자』, 「이소」, 두보의 시와 한유의 문장을 배워야 한다.…… 글씨를 쓰고 그림을 그리는 것은 『시경』의 아사雅事에 근거하여 그것을 속사俗事로 이끌어냄에 있다. 대장부가 그 공을 세우지 못해 (자신의) 문예로 백성을 기르지 못하고, 자잘한 필묵(문예작품)으로써 사람들에게 완물玩物로 좋아하게 하고 받들도록 하는 것은 아사雅事를 속사俗事로 이끌어내는 것과 다르다.(『좌전』, 『사기』, 『장자』, 「이소」, 두보의 시, 한유의 문文이 추구했던 것과 다르다.) 어찌하여 소동파는 매 순간순간 천지만물을 직접 접하며 마음을 잡고 남은 한가한 시간에(관청의 업무를 보지 않는 시간에) 고목석죽에 해를 끼치지 않고자 하였겠는가? 만약 왕유나 조맹부를 따르는 무리가 왕유와 조맹부를 당·송 간의 화사畵師로 지나치지 않는다면(단순한 화가로 취급하지 않는다면) 시험 삼아 그들의 작품에 담긴 뜻을 간취하고 평생토록 그들의 시문과 함께하면 단 한 구절이라도 백성들의 아픔과 가려움에 대해 묻게 될 것이다.

文章以沈着痛快爲最 左史莊騷杜詩韓文是也…… 寫字作畵是雅事 亦是俗事 大丈夫不能立功天地 字養生民而以區區筆墨 供人玩好非俗事而 何東坡居士刻刻以天地萬物爲心 以其餘閑作爲枯木竹石不害也 若王摩詰趙子昻輩不過唐宋間兩畵師耳 試看其平生詩文 可會一句道着民問痛痒

무슨 말인가?

선비의 문예는 『좌전』, 『사기』, 『장자』, 「이소」, 두보의 시, 한유의 문장처럼 『시경·아雅』의 가르침을 속사俗事(백성들의 삶과 풍속)로 이끌어 냄에 있고, 이를 위하여 소동파는 고정관념을 깨고 매순간 변화하는 현실을 통해 깨달음을 얻고자 하였기 때문에 공무를 보고 남은 한가한 시간에 틈틈이 그린 작품들도 빼어난 문예작품이 될 수 있었으며, 왕유와 조맹부의 문예는 백성들의 고통과 함께하였길래 역사에 남을 수 있었단다. 또한 선비의 문예는 『시경·아』에 쓰여 있는 바른 정치이념을[雅事] 통해 백성들을 바르게 이끌어내는[俗事] 목적을 위해 행해지는 것이지 감상하여 즐기기 위한 완상물이 아니며, 『시경·아』의 가르침을 시대에 적합하게 표현하고자 하기에 선비의 감흥이나 개인의 생각을 멋대로 표현하는 것이 아니란다. 아울러 문인화의 전통이 어디 있는지 알고자 하면 왕유나 조맹부를 단순한 문예인으로 여겨선 안 되며, 그들의 문예에 내포된 필의筆意를 간취하여 평생 동안 그와 같이하고자 하면(그들의 문예관을 계승하면) 백성의 아픔과 가려움을 담아낸 작품 한 점쯤 그릴 수 있지 않겠느냐고 한다.

통상적으로 알려진 문인화에 대한 인식과 큰 차이가 있음을 느끼셨을 것이다. 선비문예의 목적은 아사雅事를 속사俗事로 이끌어냄에 있다고 주장하였던 정섭은 난에 대하여 무슨 말을 하였는지 그의 시를 읽어보자.

蘭

一种幽蘭信筆栽　일충유란신필재
不沾雨露四時開　불첨우로사시개
根繁葉密春常在　근번엽밀춘상재

可惜無香蝶不來　가석무향접불래

오직 어린 벼만이 유란을 믿고 (묵난화의) 필의筆意를 심는다네.
땀 흘리지 않고 비와 이슬을 구하고자 항시 문을 열어두고 있지만,
(난의) 뿌리 번다해지고 잎 또한 빽빽해지니 항상 봄날인 것은 난
뿐이라.
옛일을 생각하여 아끼고자 하여도 향이 없으니 나비가 찾으랴?

水殿風瀨翠幄凉　수전풍빈취악량
叢蘭九畹飄芬芳　총난구원표분방
離騷紉作幽人佩　이소인작유인패
今日方稱王者香　금일방칭왕자향

물가 궁전에 바람이 찾아들어 푸른 장막 서늘해지니
구원에 밀생한 난은 회오리바람에 제각각 향을 뿜어내네.
굴원은 「이소」에서 유란을 꿰어 인패로 삼았건만
오늘의 처방은 국왕을 위해 향을 뿜는 것뿐이런가?

林下佳人逈異常　임하가인형이상
臨風無語淡生香　임풍무어담생향
憑誰寫作靈均賦　빙수사작령균부
爲爾招魂到楚湘　위이초혼도초상

숲속의 미인[蘭]을 멀리함이 이상하겠지만
바람에 임해서도 지침을 내리지 못하고 생생한 향을 흐리니
누구에게 기대 그려내야 조상신의 말씀에 균형을 맞춰 노래[賦]할꼬.

너를 위해 혼을 부르면 가시밭 끝 상강에 도달함을 모르는가?

무슨 내용인가?

오직 세상물정 모르는 어리숙한 백성[秭]만이 정소남에 의해 충절의 상징이 된 묵난화의 필의를 본받아 망국에 대한 변함없는 충성심을 보이는 것이 백성 된 자의 도리라고 여기고 있을 뿐, 대다수 백성들은 변함없는 충성심을 요구하는 자들의 속내를 꿰뚫어보고 있다 한다. 이런 까닭에 땀 흘리지 않고 옛 왕조에서 누리던 기득권을 영위하고자 하는 자들은 항시 백성들을 향해 문을 열어두고 함께하자 부르지만, 백성들은 모여들지 않고 항상 봄 타령 해대는 난만 무성해질 뿐이란다. 난이 무성하면 꽃 많고 향 진해지는 것이 당연한 이치런만 어찌된 영문인지 난향에 이끌려 찾아오는 나비가 없단다. 이는 백성들이 난을 귀히 여긴 이유는 그것이 난이기 때문이 아니라 난향 때문인데, 난향답지 않은 난향을 뿜어내는 난은 그저 풀포기에 불과하기 때문이란다.

예상과 달리 백성들이 난향을 외면하니 독립운동의 기치를 내걸고 세운 임시정부[水殿]의 빈 군막에는 찬 기운만 감돌고, 임시정부[九畹]에 빽빽이 심어둔 난은 회오리바람에 제각기 향을 뿜어대며 통일된 지침조차 도출해낼 능력도 없다. 이는 굴원이 유란을 꿰어 인패를 삼았던 이유를 모르는 탓으로, 오늘을 밝힐[今日] 방책이란 것이 난향을 풍겨 망국 정부의 지도부에 변함없는 충성을 요구하는 것뿐이란 말인가?* 굴원이 유란을 실에 꿰어 인패로 삼은 것은 백성들이 전하는 현장의 목소리를 모아 정책을 세우기 위함이었건만, 정소남에 의해 무조건적 충성심으로 왜곡된 난향을 난향이라 여기는 까닭에 어두운 세상을 밝힐 오늘의 태양은 스스로 빛을 발해 백성들을 이끌려는 노력 대신 어제의 태양에 대한 향수를 자극하며 백성들의 섬김만 받고자 한다. 사정이 이러하니 망국의 귀족들이 모여 만든 임시정부에 난[佳人]

* 「이소」에서 굴원이 幽와 蘭을 실에 꿰어 인패를 삼은 비유는 숨은 인재[幽]와 보다 나은 삶을 개척하고자 하는 백성[蘭]을 통치 기반으로 삼았다는 뜻이었는데, 이를 엉뚱하게 왜곡시켜 백성들의 맹목적 충성심만 요구하니 이는 '오늘의 태양은 사각형[今日方稱]'이라 우기는 격이란다.

이 함께하고 있지만, 난향다운 난향을 발하면 상식이 아니라며 난향을 멀리하는 탓에 현실을 바로 보지 못하고 위기가 닥쳐와도 지침 하나 내리지 못하는데, 이는 난이 현장의 생생한 목소리[生香]를 그대로 전하면 지도부가 외면하니 귀족들이 거부감을 표하지 않을 만큼 적당히 물을 타기 때문이란다. 그러나 이러한 짓은 난답지 않은 짓으로, 누구에게 기대 실상을 그대로 모떠야(전해야) 하늘이 보내는 예후[靈]와 균형점을 맞춘 노래를 부를 수 있는지 깊이 생각해보면, 백성의 목소리를 대변하는 것이 난향다운 난향임을 알 수 있을 것이라 한다. 난이 자신의 안위를 위해 조상의 혼령을 부르면(자신에게 유리한 말만 듣고자 하면) 결국에는 가시밭[楚]을 걷다가 상강湘江에 몸을 던져 자살하는 것으로 충절을 증명하는 길밖에 없음은 불 보듯 뻔한데, 예견된 재앙을 피하려는 노력 대신 망국의 한을 품고 자살하는 것이 진정한 난의 모습이냐고 꾸짖고 있는 내용이다.

『맹자』에 이르길 '세상사 모든 일은 뜻[志]이 아니라 공功에 따라 먹을 것이 주어지고, 이는 선비라도 예외일 수 없다.'* 하였거늘, 본분을 벗어난 난향이 세상에 무슨 도움을 줄 수 있단 말인가? 신비가 개인의 영달만을 위하여 학문을 연구하는 것도 문제지만, 고고한 뜻만 표방하며 현실을 외면하는 선비가 세상을 이끌겠다고 나서면 그것은 재앙이다. 이런 까닭에 대밭에서 불어오는 바람결에 실린 난향은 비린내가 나는 법이다.

난을 노래한 정섭의 시구와 추사 선생이 「불이선란」에 써넣은 '부정난화이십년'을 겹쳐보면 두 사람이 같은 난향을 발하고 있음을 알게 된다. '일충유란신필재一種幽蘭信筆栽(오직 어린 벼만이 유란을 믿고 정소남의 필의를 심는다네.)'는 추사 선생이 부정난화不正蘭畵(왕명으로 충절의 상징으로 정립된 정난화正蘭畵와 다른 묵난화)를 그리게 된 이유에 해당하고, 변화된 현실을 목도하면서도 일신의 안위와 영달을 위해 향을 뿜

* 『孟子·滕文公下』

지 않거나[無香] 희미한 향을 뿜으면[淡生香] 결국 가시밭길을 걷다가
자살하는 길뿐이라는 대목은 추사 선생이 조정의 쇄신[二十年]을 위하
여 부정난화를 그려왔던 이유에 해당한다 하겠다.

정섭의 묵난화에 대하여 청나라 문인 장사전蔣士銓(1725-1785)은

板橋作字如寫蘭　판교작자여사란

波磔奇古形翩翩　파책기고형편편

板橋寫蘭如寫字　판교사란여사자

秀葉疏花仍姿致*　수엽소화잉자치

* 蔣士銓, 『鄭板橋全集』
「鄭板橋蘭送陳望亭太守」

판교의 문장은 난을 모뜨는 것과 같아

큰 범주 속의 옛글을 터트려 그 형形에 모아내고

판교가 난을 치는 것은 그 문장을 모뜨는 것과 같아

빼어난 잎과 성긴 꽃으로 (옛 선인들의) 자태에 도달하였네.

라는 제화시를 남겨 정섭이 묵난화를 통해 무엇을 추구하였는지 밝혀
주었다. 그러나 종종 장사전의 위 제화시를 근거로 '정섭의 묵난 치는
법은 회화의 선을 서예의 선으로 대치하는 서법書法으로……'라는 논
지를 세우는 학자들이 있는데, 위 제화시의 기본 골격은 소동파가 왕
유의 그림을 보고 '시중유화詩中有畵 화중유시畵中有詩(시 속에서 그림을
취하고 그림 속에서 시를 취하네.)'라고 읊었던 일과 궤를 같이한다 하겠
다. 다시 말해 정섭의 문장[作字]과 사란寫蘭은 동일한 생각(주제)을 각
기 다른 문예 형식을 통해 표출했다는 뜻으로, 논지의 핵심은 내용(주
제)의 동일함이지 기법(형식)의 동일함이 아니다. 장사전의 제화시에 나
오는 '파책기고형편편波磔奇古形翩翩(큰 범주에서 거론되던 옛 선인들의 고
의古意를 세세히 밝힘)'**이란 추사 선생이 「불이선란」에서 읊은 '우연사

** 波磔은 소동파의 '爆竹
聲波磔'이나 '波磔雲霄間'이
란 시구를 통해 알 수 있듯
이 '폭죽이나 우레 소리처럼
큰 소리가 터져 나옴'이란 뜻
이며 奇古는 '큰 범주에서
거론된 옛글'이란 뜻으로, 波
磔奇古란 '큰 범주에서 거론
되던 옛글의 모호함을 크고
분명한 소리로 표출함'이란
뜻이 된다. 다시 말해 정섭의
문장이 모여 形을 이룬 것이
그의 蘭畵이고, 그 난화는
옛 선인들의 행적을 기리고
자 정성을 다한 흔적이 되는
셈이라 하겠다.

출성중천偶然寫出性中天'의 '성중천性中天'과 겹쳐지는 부분이다.

필자는 앞서 '우연사출성중천'의 성性이 누구의 성인지에 대하여 '성중천性中天'의 性은 난의 성도 아니고, 추사의 성도 아닌 공자의 성이라 결론 내린 바 있다. 추사 선생은 조정의 쇄신을 꿈꾸며 부정난화를 그려오다가 우연히 주물 틀로 찍어낸 것처럼 똑같은 작품(「불이선란」)을 얻었다며 이를 '성중천'이라 표현하였다. 이것이 무슨 의미겠는가? 우연히 '성중천'한 난화가 탄생한 것은 추사의 손을 통해 나왔지만, 그 주물 틀은 추사가 아니라 공자이기에 '성중천'의 성은 공자의 성이 되는 구조이다. 그러나 공자께서 난화를 치셨을 리 없으니 '성중천'이란 공자의 성이 하늘에 적중하여 깨달은 것이 되며, 역으로 공자님의 가르침에 해당된다 하겠다.

그런데 추사는 이를[性中天] 우연히 알게 되었다고[偶然寫出] 하였다. 무슨 말인가? 성리학에 의하여 왜곡된 공자의 본모습을 온전히 그려낼 수 있게 되었다는 의미이자, 추사와 정섭이 왜곡된 성인의 가르침을 바르게 전하고자 부정난화를 치게 된 이유이기도 하다. 그러나 우리는 추사 선생이 공자의 가르침을 새롭게(성리학식 해석과 다르게) 풀이한 서책을 만날 수 없었다. 왜일까? 주자 성리학을 국시로 삼은 조선에서 사문난적斯文亂賊(유학을 어지럽히는 도적)으로 몰릴 것이 뻔한 일을 공공연하게 밝히면 책은 불태워지고 육신은 찢길 것임은 삼척동자도 아는 세상을 살아내야 하였기 때문이다. 이런 제약은 추사 선생만 겪은 일도 아니었고 조선만이 지닌 특수한 상황도 아니었기에 큰 깨달음을 얻은 선비는 깨달음을 전할 수단과 함께 위장술을 배워야 하였던 것이다.

『정판교 전집』에

서위徐渭(1521-1593)와 고기패高其佩(1662-1734) 두 선생은 심하지 않게 난죽蘭竹을 그렸으나, 나 정섭은 때때로 두 선생의 필의를 배

워 따르고자 (두 선생의 그림을) 철거하지 않고 있다. (왜냐하면) 두
선생의 화의畵意는 뚜껑이 덮여 있어 그림 속 흔적과 상象 사이
에 존재하지 않기 때문이다. 서위와 고기패는 재주가 가로막히자
(뜻을 자유롭게 표출할 수 없는 상황에 직면하자) 붓을 거칠게 놀렸
는데, 나 정섭이 따라 배워 취해야 할 것은 굴강倔强(고집이 세어 남
에게 굴하지 아니 함)과 길들여지지 않은 채 나를 지키는 방법이다.
(서위와 고기패의 방법을 따름으로써) 도모하려는 꾀 없이도 합할 수
있다(위장술을 따로 생각해내지 않고도 화의畵意를 담아낼 수 있다).

徐文長 高且園兩先生 不甚畵蘭竹 而變時時學之弗輟 盖師其意不在迹
象間也 文長且園才橫而筆豪 而變亦有倔强不馴之氣 所以不謀而合

라는 대목이 나온다. 무슨 말인가? 명대에도 청대에도 화의畵意를 감
춰야만 했던 문인화가들이 있었고, 정섭 또한 선배들이 사용한 비밀스
러운 수단을 배워 화의를 교묘히 담아냈다는 의미다. 이 지점에서 주
목할 점은 서위徐渭의 필의는 팔대산인八大山人으로 불리는 명말 청초
의 왕족 출신 유민화가 주탑朱耷(1624-1703)에게 영향을 끼쳤고, 고기
패高其佩는 양주팔괴의 한 사람인 나빙羅聘(1733-1799)의 스승 격이니,
명·청대 개성화풍과 근세 문인화는 일정 부분 화의를 감추려는 일련
의 과정 속에서 탄생되었을 것이란 추론을 하게 된다는 점이다.*
　정섭은 서위가 어떤 방식으로 화의를 감추었는지 구체적으로 기록
해두었다.

> 서위徐渭 선생이 설죽雪竹을 그릴 때는 순전하게(오직 ~만을 사용
> 하여) 유필痩筆(죄인이 근심하여 병든 것처럼 소심하고 유약한 필치),
> 파필破筆(필획을 중첩시켜 먼저 그린 필치나 형태를 깨트리는 표현), 조

* 고기패高其佩는 지두화
指頭畵(붓 대신 손가락에 먹
을 찍어 그리는 화법)라는 독
창적 화법으로 유명하며 그
의 「세한삼우도歲寒三友圖」
가 전해온다.

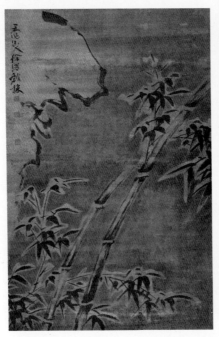

徐渭,〈雪竹〉 高其佩,〈歲寒三友〉

필조필燥筆(불에 말린 듯 건조한 필치), 단필斷筆(필획을 짧게 끊어주는 필
지)을 사용하여 특정 유파(화파)에 묶이지 않았다(독창적인 화풍을
이루었다). (서위 선생은) 대[竹]를 그린 후 맹물로 (대의) 윤곽선을
그려 담묵淡墨(흐린 먹)으로 선염하는 방법을 사용하여 마치 돌출
된 가지와 잎 사이 공간에 눈[雪]이 쌓이지 않은 것처럼 착각하게
만들었다. 이는 대[竹]와 함께하며 몸을 온전히 지키고자 그곳에
숨어 도약할 공간을 확보하고자 함이었다. (그러나) 오늘날의 사람
들은 진한 먹으로 가지와 큰 잎을 간략히 그리는 탓에 궐문을 깰
곳이 없는데(은거하며 도약할 기회를 엿볼 수 있는 공간이 없음) 여기
에 재차 선염渲染(붓 자국을 남기지 않고 염색하듯 먹물을 바름)하는
방법을 쓰니 눈[雪]과 대[竹]가 서로 침범하지 않게 된다(눈과 대
가 한 덩어리로 얼어붙은 꼴이 되었다). (서위 선생이) 이루고자 한 것

이 어찌 화법이겠는가? (서위 선생의 필의를) 따라 배우고자 하면서 자잘한 쟁이의 마음속 상식을 배척하려는 각고의 노력 없이 편안히 멀리서 관망하면 (서위 선생의) 필의는 막히게 마련이니, (서위 선생이 남긴) 작은 실마리라도 (그 의중을 알고자) 정성을 다함이 마땅하지 않은가? 그것이 왜 그렇게 된 것인지 그 연유와 법칙에 대해 묻는다면 (나는) 나와 나의 동료들의 사의寫意는 근원을 구속하지 않는 것으로 구속하나니, 이것을 베어내면 사의라는 두 글자를 알 수 없게 된다. 오해가 많을수록 일이 적고, 속이는 사람이 속아야 그 몸이 시작되며, 다시 구하지 않음으로 나아가고, 모두가 자리를 잡으면 이는 병든 것이다. 나귀의 등에 짐을 실으려면 반드시 공고히 한 후에 사의寫意하여야 하나니 정교함이 없는 것과 달라야 비로소 능히 사의성을 담아낼 수 있을 것이다.

徐文長先生畫雪竹 純以瘦筆破筆燥筆斷筆爲之絶不類 竹然而淡墨水鉤染 而出枝間葉上岡非雪積 竹之全体 在隱躍間矣 今人畫濃枝大葉略無破闕處 再加渲染則雪與竹兩不相入 成何畫法 此亦小小匠心尙不背刻苦安望其窮微索眇乎 問其故則曰 '吾輩寫意 原不拘拘 此殊不知 寫意二字 誤多少事 欺人瞞自己 再不求進 皆坐此病 必极工後寫意也

정섭이 서위의 「설죽도雪竹圖」를 찬찬히 살펴보니, 대[竹]와 눈[雪]이 섞이지 않도록 대의 가지 부분을 물로 윤곽을 두른 후[水鉤] 바탕을 선염하는 방식을 사용하여 언뜻 보면 대의 가지 위에 눈이 쌓인 것처럼 보이지만, 사실은 눈과 댓가지가 직접 접촉하지 않은 모습을 그린 셈이란다. 이는 결국 서위의 「설죽도」는 추위(어려움)에 굴하지 않는 선비의 표상으로 그려져왔던 전통적 의미의 「설죽도」와 다른 화의畫意를 담아내고 있었다는 뜻 아닌가? 대(선비)의 지조는 추운 겨울에도 잎을 떨구

지 않고 푸르름을 지키는 모습 때문인데, 눈이 쌓인 곳은 댓잎 위일 뿐 대의 줄기와 가지에는 눈이 쌓이지 않은 모습을 통해 서위는 무슨 말을 하고자 하였던 것일까? 추위와 맞서고 있는 것은 이름 없는 선비들 뿐, 정작 선비의 귀감을 보여야 할 큰 선비들은 엄혹한 추위를 겪어본 적이 없는 탓에 추위를 가볍게 여기고 과도한 희생을 강요하는 지도부를 비난하기 위함이었을까? 큰일을 위하여 구성원의 희생이 필요할 때 명분만 내세우며 백성들 앞에 나서는 지도자는 무능하거나 염치를 모르는 자이다. 또한 어려움을 극복해낼 구체적 방안과 의지 없이 백성의 희생을 부추기는 자는 지도자가 아니라 선동가일 뿐이다. 이것이 서위가 댓가지 위에 눈이 쌓이지 않는 모습의 「설죽도」를 그려낸 이유 아니겠는가? 정섭은 눈이 쌓이지 않은 대의 가지 부분을 '은거한 채 도약할 기회를 엿보는 공간 아니겠는가[在隱躍間矣]?'라고 하였다. 이는 고난의 시대를 이끄는 지도자라면 백성처럼 생각하고 행동하며 어려움을 함께 견디는 것만으로는 부족하다는 의미다. 그러나 이러한 서위 선생의 화의를 간파하지 못한 환쟁이들은 대나무 가지 위에 물로 윤곽선을 두른 후 비탕을 선염하는 깃에 사의寫意의 요체가 있음을 간과하여 바탕 화면을 구분 없이 선염하였으니, 결국 대나무 전체가 얼어붙은 형국이 되어버렸단다. 이는 결국 모든 선비가 추위를 견디고 있는 모습으로 서위 선생의 화의와는 거리가 먼데도, 이런 자들이 서위 선생을 따르는 무리임을 자임하니 그저 어이없단다.*

이러한 현상은 화공들의 안일한 태도에 일차적 원인이 있겠지만, 서위 선생이 필의를 숨긴 때문이기도 하다. 이에 정섭은 문인화의 사의성에 대하여 '근원을 구속하지 않는 것으로 구속하나니 이것을 베어내면 사의라는 두 글자를 알 수가 없다[吾輩寫意 原不拘拘 此殊不知 寫意二字].'고 하였던 것이다. 무슨 말인가? 문인화의 사의성은 『시경』에 수록된 시의詩意를 바탕으로 형성된 상징화된 어법을 통해 전해오는 까닭

* 서위가 댓가지 위에 눈이 쌓이지 않은 모습의 「雪竹」을 그린 이유는 눈의 무게 때문에 처진 댓잎을 일으켜 세울 댓가지의 탄성력에 寫意를 두고 있다고 해석할 수도 있다.

에 『시경』의 시의를 읽어내지 못한 채 시에 쓰여 있는 글자에 묶여 있으면 문인화의 사의성을 읽어낼 수 없다 한다. 즉, 문인화의 사의성은 상징을 운용하는 방식에 따라 같은 주제도 달리 해석될 수 있다는 의미인데…… 문인화는 왜 이런 방식으로 발전하게 된 것일까? 예술의 묘미는 직접 화법보다는 간접 화법에 있지만, 간접 화법을 심화시킬수록 소통 장애가 발생하게 마련이니, 문인화의 성패는 사의성의 수위 조절에 달려 있다 하겠기 때문이다. 그렇다면 문인화의 사의성은 어떻게 생겨나고 어떻게 유지되어온 것일까? 이에 대하여 언급한 정섭의 다음 이야기가 놀랍다.

'오다소사誤多少事 기인만자기欺人瞞自己.'

한마디로 작품에 담긴 사의寫意를 오해하는 사람이 많을수록 번거롭게 해명할 일이 적고, 속이려는 자(작가)가 속을 정도가 되어야 자신만의 그림을 시작할 수 있다 한다. 이 말은 곧 문인화의 사의성은 소통을 제한하기 위한 수단으로 사용되었다는 의미 아닌가? 모든 예술가는 작품을 매개체로 감상자와 소통하고자 하며, 예술가와 감상자 사이의 간극을 줄이기 위해 표현을 다듬게 마련이건만, 문인화의 사의성은 작가 자신도 속을 정도로 필의를 감출 수 있어야 비로소 한 사람의 작가로 자기 목소리를 낼 수 있다니, 예술에 대한 일반 상식이 무너지는 순간이다.

그러나 문인화 또한 표현의 산물이고, 그 표현 속에 아무리 교묘하게 작가의 의중(사의성)을 감추고 있다 하여도 그 사의성을 읽어내는 사람이 있었기에 계속 그려졌던 것 아니겠는가? 정섭이 서위의 「설죽」에 담긴 의미를 읽어낼 수 있었던 것은 서위가 정섭에게 직접 설명해준 것은 아니지만 서위가 남긴 힌트를 정섭이 읽을 수 있었기 때문이다. 이는 결국 문인화의 사의성은 소통을 거부한 것이 아니라 소통을 극도로 제한하는 수단을 끊임없이 다듬어왔다는 뜻이다. 이런 까닭에 '예

전에 사용하던 방식을 재사용하지 않아야 나아갈 수 있나니 모두가 사용하는 방식은 병이 된다[再不求進 皆坐此病].'고 한 것이리라. 한마디로 새로운 코드법을 계속 개발하지 않으면 시간이 지날수록 코드법은 일반화될 것이고, 코드법이 일반화될수록 발각될 확률이 높아지게 마련이니 언젠가 코드법의 비밀을 감시자가 풀어낸 상황이 올 것이고 그런 상황이 닥치면 코드법 자체가 재앙을 부르는 단초가 될 것이란다.

그러니 어찌해야 하겠는가?

나귀의 등짐[板]은 반드시 정교한 계획하에 무게 중심을 고려하여 실어야 먼 여행길에도 짐이 한쪽으로 쏠려 낭패 보는 일이 없듯, 선비의 문예에 사의성이라는 짐을 실을 때도 그러해야 한단다[必极工而後能寫意也 非不工而遂能寫意也].

히말라야 K2봉을 등정하려면 필요한 물품을 치밀한 계획하에 꾸려야 하는 까닭에 유능한 등반가는 짐 꾸리기에서 등정이 시작됨을 잘 알고 있다. 마찬가지로 역사에 남은 위대한 문예인들의 작품 또한 정교한 짐 꾸리기 덕분에 오늘날까지 전해질 수 있었던 것은 아닌지 깊이 생각해볼 일이다. 왕유王維 이래 선비의 문예는 상징과 비유 속에 필의를 감추는 사의성을 특징으로 함은 상식 아니던가? 그런데 선비들은 왜 표현을 제한하는 불편함을 감수할 수밖에 없는 기형적 문예 형식을 발전시켜온 것일까?

필자는 앞서 발표한 『추사코드』에서 누차 정치인 추사 선생의 문예 작품을 제대로 이해하려면 선생이 심어둔 코드부터 풀어야 한다고 주장한 바 있다. 그러나 수많은 연구자들은 눈앞에 보이는 이해할 수 없는 흔적(추사가 남겨둔 힌트)을 무시하고, 심지어 문맥을 만들어내기 위해 엉뚱한 글자로 읽어가며 억지로 조악한 내용을 읊어대어 추사 선생의 진면목을 가려왔던 것은 아닌지 자문해볼 일이다. 통치이념에 위배

되는 내용을 언급하며 기득권층을 비난하는 일은 언론의 자유와 표현의 자유가 법률로 보장된 오늘날에도 쉽지 않은 일인데, 성리학의 잣대가 칼날보다 날카롭던 왕조 시대에는 오죽했겠는가? 사실 선비문예에 감춰진 비밀 코드에 대하여 추사 선생 또한 여러 차례 언급하였다. 그러나 그것 또한 코드를 통해 설명했기에 고정관념에 묶여있던 연구자들은 선생이 무슨 말을 했는지조차 알아듣지 못했던 것뿐이다.

『완당전집』에 추사 선생이 선비문예의 비밀 코드법에 대하여 언급한 대목이 쓰여 있다.

> 현재玄宰(동기창董其昌)의 작품은 영양이 뿔을 나무에 걸어둔 것과 같고 이 그림은 향기로운 코끼리가 강을 건넌 것과 같다. 조선 사람은 대치大癡(황공망黃公望)의 진본을 볼 수 없으니 처음 (문인화의 사의성을) 배움에 이 그림을 모본 삼아 들어감을 허락함으로써 선비의 그림을 그리도록 하여 그 결과물이 이 그림의 반 이상만 되어도 정신의 변화를 측정할 수 없게 될 것이니(화의畵意를 감출 수 있을 것이니) 지름길을 통해 (화의에) 도달할 수 있는 필묵과는 다를 것이다.(누구나 뻔히 아는 상징과 비유체계를 통해 화의를 담아낸 그림과는 차원이 다를 것이다.)

> 玄宰如羚羊掛角 此畵如香象渡河 東人不得見大癡眞本 初學如從此畵入 可以下手然此畵上一半 又神變不測 非筆墨蹊徑可及*

* 『阮堂全集』卷6,「題彝薺所藏 雲從山水幀」

추사 선생이 평생의 정치적 동지 권돈인이 소장하고 있던 산수화에 제題하며 거론한 내용이다. 이 부분에 대하여 간송 미술관의 최완수 선생은

현재는 영양이 뿔을 나무에 건 것과 같고, 이 그림은 향상香象이

물을 건너는 것과 같다. 동쪽 우리나라 사람들은 대치의 진본을 볼 수 없으니, 처음 배우는 사람들이 만약 이 그림을 쫓아 들어간다면 가히 대치 그림에 손댈 수 있을 것이다. 그러나 이 그림의 윗부분만은 또한 신비한 변화가 헤아릴 수 없어서 그림 그리는 법식만으로는 미칠 수가 없다.

라고 해석한 후 '영양괘각羚羊掛角'은 '흔적을 구할 수 없는 초탈의 경지'이며, '향상도하香象渡河'는 '향기 나는 청색의 큰 코끼리가 강을 건널 때는 강바닥까지 닿아서 흐름을 끊어놓는다는 의미로, 투철한 것을 비유하는 말'이라 풀이하였다.*

* 최완수, 『추사집』, 현암사, 2014, 373-381쪽.

그런데 혹시 코끼리도 깊은 강이나 바다를 건너기 위하여 헤엄을 치는 것을 아시는지? 코끼리가 아무리 크다 해도 모든 강을 걸어서 건널 만큼 크지는 않다. 이런 까닭에 코끼리도 깊은 강을 건너려면 긴 코를 물 밖에 내놓고 헤엄을 치며, 그 수영 실력 또한 웬만한 바다를 거뜬히 건널 정도라고 한다. 추사 선생이 언급한 '현재여영양괘각차화여향상도화玄宰如羚羊掛角此畵如香象渡河'란 사냥꾼에 쫓기는 영양과 코끼리가 사냥꾼의 추적을 따돌리기 위한 행동을 예로 들며 선비문예에 사의성이 어떻게 숨겨져왔는지에 대하여 비유한 내용이다.

영양의 뿔이 크고 멋질수록 자신의 존재를 과시할 수 있지만, (문예작품에 담아낸 선비의 주장이 명료하고 강할수록) 사냥꾼에게 추격을 당하게 되면 역으로 뿔이 클수록 자신의 위치를 노출시키는 골칫거리일 뿐이다. 덤불숲에 몸을 감춰도 뿔이 삐쭉 노출되어 발각되기 십상이고, 그렇다고 머리를 처박고 덤불 뒤에 숨자니 발각되었을 때는 뿔이 덤불에 엉키기 십상이다. 그러니 어쩌겠는가? 몸은 덤불에 감추고 뿔을 노출시키되 언뜻 보면 나뭇가지처럼 보이도록 교묘하게 위장할 수밖에 ……. 결국 추사 선생은 현재의 그림은 정교하게 위장되어 있으나 세심

히 따져보면 누구나 감춰둔 화의를 알 수 있는 것으로, 이러한 방법은 발각되었을 때 변명이라도 할 수 있는 상황에서나 사용할 수 있는 것이지만, 이 그림은 '향기로운 코끼리가 강을 건넌 듯[香象渡河]'하니 이 산수화에 사용된 코드법을 배워 활용하게 하는 것이 좋겠다고 한 것이다.

무슨 말인가? 사냥꾼의 추적을 따돌리려는 코끼리는 영양과는 비교할 수도 없는 큰 몸집을 지니고 있어 덤불 뒤에 숨을 수도 없고, 몸무게가 무거운 만큼 발자국을 숨길 방도도 없다. 그러니 코끼리가 도망가려면 사냥꾼의 추적을 예상하고 빨리 강을 건너 도망가야만 코끼리의 흔적을 따라 강가까지 추적해온 사냥꾼을 따돌릴 수 있지 않겠는가? 강물이 흔적을 지워버렸으니 설사 코끼리가 강을 건넌 지점을 확인할 수 있다손 쳐도 코끼리가 강 건너 어느 지점에서 숲으로 도망갔는지 찾을 수 없음이다. 이는 추사 선생이 무슨 짓을 하고 있는지 정적들도 알고 있었다는 뜻이자 선생이 도모하고 있는 일이 영양처럼 작은 일도 아니었다는 뜻이기도 하다. 거대한 코끼리가 남긴 향香은 분명한데, 정확한 물증을 잡지 못해 번번이 추사 선생의 꼬리를 잡아챌 수 없었던 정적들이 바로 강가에서 추적을 멈출 수밖에 없는 사냥꾼이고, 코끼리의 흔적을 지운 강물은 높은 학문으로 정교하게 만들어낸 선생의 코드인 셈이다.

세계적 컴퓨터 회사 애플의 상징인 '한입 베어 문 사과' 형상을 보고 그 모습에서 '에덴동산의 이브가 베어 문 사과'를 연상하며 '참을 수 없는 유혹'이란 의미를 떠올리는 사람도 흔치 않고, 그 심볼을 통해 '에덴동산의 안락함으로도 막을 수 없었던 인류의 호기심'을 이끌어내는 사람은 더욱 흔치 않지만, '조물주께서 우주의 주인으로 인간을 점지하여 마련해준 특성' 혹은 '조물주가 마련해둔 완벽한 기술을 향한 본능'으로 해석하는 사람들도 있기에 세상이 넓다 하는 것 아니겠는가? 그런데 아직도 '한입 베어 문 사과네.' 하며 먹다 남은 사과의 모습에

만 주목하며 치아가 고르다는 둥 뻐드
렁니라는 둥 엉뚱한 소리만 읊어대더
니 이제는 숫제 돋보기를 들이대고 치
아 숫자를 세느라 바쁘니 일반에 공개
하기 힘들단다.

추사 선생의 여타 난화를 소개하기
에 앞서 잠시 정섭의 난화를 몇 점 더
살펴보며 충절의 상징으로 굳어진 정
소남의 묵난화와 얼마나 다른 이야기가 쓰여 있는지 확인해보자.

정판교가 난화에 감춰둔 사의

鄭板橋·蘭畵 寫意

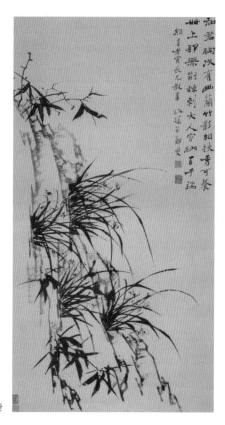

鄭燮, 〈蘭竹石圖〉, 123×65.4cm, 북경고궁박물관

知君胸次有幽蘭　지군흉차유유란
竹影相扶秀可餐　죽영상부수가찬
世上那無荊棘刺　세상나무형극자
大人容納百千端　대인용납백천단

지혜로운 지도자는 가슴속으로 유란을 차 순위에 두고자 하였으나 대 그림자 드리우려면 모자람을 서로 도와야 하나니 벼 이삭을 먹도록 허락하였네.
인간 사는 세상에 어찌 가시나무로 찌르고 회초리 들 일 없겠냐만.
대인께서 용납한 백 가지 일 때문에 천 가지 일이 기운다오.

정섭이 그려낸 「난죽석도」를 살펴보면 절벽의 최상층부에 어린 대[竹]와 가시나무가 함께 그려져 있고, 중간 부분에는 꽃을 활짝 피운 난이 무리지어 있으며, 하단부에 다시 어린 대가 자라고 있는 모습이다. 정섭이 그려낸 난과 죽이 자라고 있는 절벽의 모습을 『시경』 이래 나리 혹은 조정으로 상징되어온 산山의 설단면(절벽)이란 의미와 겹쳐주면 이는 조정에서 분리된 독자 조직이란 뜻이 되고,* 그 절벽에 깃들어 자라는 대와 난의 위치는 위계位階를 상징함을 알 수 있을 것이다. 이런 관점을 통해 정섭이 써넣은 제화시題畵詩를 다시 읽어보자.

어리지만 지혜로운 지도자[知君]는 마음속에 자신을 보좌할 중간 관리자로 유란幽蘭을 점지해두고 있었으나[知君胸次有幽蘭], 자신의 출신 배경 또한 사대부[竹]인지라 같은 사대부 출신끼리 서로 도와야 한다는 주장에 처음 마음과 달리 난 대신 죽에게 벼슬자리를 내어주었단다[竹影相扶秀可餐]. 무슨 이야기인가? 위 작품을 만주족에게 나라를 빼앗긴 한족들이 청조에 대항하고자 세운 저항 조직에서 일어났을 법한 일련의 상황과 겹쳐보자. 독립운동을 하고자 모인 집단에서조차 능력

* 절벽을 한자로 쓰면 '낭떠러지 애崖'라 하는데, 崖는 '화합하지 못하는~'이란 뜻이 내포되어 있다. 『康熙字典』의 '不和物曰崖岸(화합하지 못하는 물건을 일컬어 애안이라 한다.)'와 『舊唐書』의 '不爲崖岸嶄絶之行(애안이 되지 않으려면 홀로 높은 산이 되고자 행동하지 말아야 한다.)' 등에서 알 수 있듯 절벽[崖岸]은 '오만하여 남과 어울리지 못하는'이란 의미로 靑나라 조정에 반하는 저항 조직을 상징한다 하겠다.

보다는 망국이 된 명나라 시절 통용되던 신분제를 통해 조직을 편성하려는 관행이 계속되고 있음을 지적하는 내용임을 알 수 있을 것이다.

이런 불합리한 관행 때문에 난의 불만이 쌓여가고 무능한 자가 상급자가 되어 제대로 된 지침 하나 내리지 못하니 일이 잘될 턱이 없다. 무능함이 쌓여가니 조직이 삐걱대고 지도자의 령슈이 서지 않는 것인데도, 무능한 지도자일수록 '사람이 모여 사는 곳에 형벌 없이 질서를 잡을 방도는 없다[世上那無荊棘刺].'며 회초리부터 찾아 든다. 이러한 한심한 작태를 지켜보던 정섭이 '지도자[大人]가 망국의 관행에 따라 신분제를 용납하여 백百을 취한 탓에 천 가지 근본이 기울고 있다.'고 지적한 작품이다.

잘못된 관행 탓에 망국이 초래되었건만, 망국의 한을 극복하기 위해 모여서도 또다시 그 타령이다. 달래고 보듬어도 모자랄 백성들에게 회초리를 들겠다니…… 자신이 처한 상황조차 가늠하지 못하는 지도자가 망국의 백성을 이끌겠다니…… 어처구니없는 일이 아닐 수 없다.

정섭이 읊은 '대인용납백천단大人容納百千端'의 의미를 정확히 읽고자 하면 『예기禮記』의 '일용단日容端'과 '인자오행지단人者五行之端' 그리고 '이자거천하지대단야二者居天下之大端也' 등을 통해 '근본 단端'자에 내포된 의미를 가늠해봐야 한다. 국왕이 바른 통치를 행하여 백성들의 능력과 소양에 따라 그 사회적 직분을 부여하는 것도 단端이고(日容端), 사람을 오행의 근본에 두는 것도 단端이며, 사람이 하늘이 보내는 예후와 함께하며 천하를 다스리는 것 또한 단端이다. 단端을 사람과 우주를 이해하는 근본이자 인간 세상의 질서를 세우는 통치행위의 시작점이라 여겼기에 후한後漢 시대 국왕의 직속기구인 어사부御史府를 단문端門이라 하였고, 음력 정월正月을 일컬어 단월端月이라 부르게 된 것 아니겠는가?

이 지점에서 혹자는 '대인용납백천단大人容納百千端'은 소위 일벌백

百千端

* 필자는 전작 『추사코드』에서 '뫼 산山' 부분을 기울여 그려낸 추사 선생의 「山崇海深 遊天戲海」, 「崇禎琴室」 등의 작품에 대하여 언급한 바 있다. 조선의 추사와 청나라의 정섭이 기울어진 '뫼 산山'을 그려내 傾國의 의미를 담아낸 것이 단순한 우연이겠는가?

계로 삼겠다는 뜻 아니냐고 반문하실지도 모르겠다. 글자 그대로 읽으면 그렇게 해석할 수도 있겠다. 그러나 정섭은 「난죽석도」의 제화시를 써넣으며 '근본 단端'자의 '뫼 산山' 부분을 기울어진 모습으로 그려내 '나라의 근간이 기울어짐'이란 의미를 감춰두었음을 놓쳐서는 안 된다.* 이와 같이 글자꼴을 약간 변형시키거나, 글자 쓰는 방식을 달리하여 글자의 기본 의미에 다른 의미를 첨가하는 일종의 합성자合成字를 만들어 활용한 예는 정섭의 여타 작품에서도 흔히 발견되는 특성이다. 그러나 그간의 연구자들은 이러한 특성을 단순히 서체 혹은 작가의 개성으로 여겼던 탓에 정섭이 사의寫意를 전하는 수단(코드법)을 간과했던 것인데…… 이는 추사 선생의 문예작품에서도 발견되는 공통된 특성이다. 추사 선생의 묵난화가 정섭의 영향을 받았음은 연구자들 사이에선 상식에 속한다. 그런데 추사 선생이 정섭의 영향을 받았다 함이 정섭의 화풍을 따랐다는 뜻인가, 아니면 정섭과 같은 코드법을 사용했다는 뜻이겠는가?

정섭은 청조에 저항하기 위하여 결성된 조직의 효율적 운용을 위하여 기존의 신분제를 타파하고 능력 본위로 위계를 정해야 함을 주장하고자 그림과 함께 제화시를 곁들였다. 흔히 문인화의 특성은 '화중유시畵中有詩 시중유화詩中有畵'에 있다며 '그림 속에 시가 있고 시 속에 그림이 있다.'고 해석한다. 그러나 '그림 속에서 시를 취하고 시를 통해 그림을 취함'이라 해석함이 옳지 않을까? 시와 그림이 하나의 작품 속에서 같은 이야기(주제)에 대해 언급하게 되면, 불분명한 시의詩意와 화의畵意를 서로 비교하며 가늠할 수 있게 되고, 이는 결국 작가가 숨겨둔 사의寫意의 모호성을 줄여줄 수 있는 유용한 방법이 되기 때문이다. 이런 관점에서 정섭의 작품에 쓰인 제화시와 그림을 비교하며 그의 목소리에 귀 기울여보자.

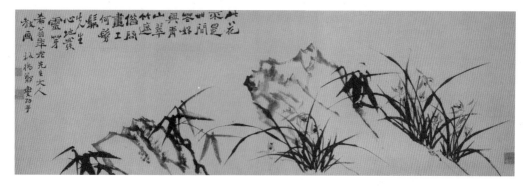

此花不是世間花　차화불시세간화

好與靑山翠竹遮　호여청산취죽차

僭問畫工何髮髯　참문화공하발불

先生心地發靈芽　선생심지발령아

이 꽃은 세간의 꽃일 뿐 증거가 될 수 없다 하네.

끼리끼리 함께하며 푸른 산을 대나무 그늘 아래 두려 함이련가.

참람한 질문으로 생각을 어지럽히는 화공을 어찌해야 할꼬.

선생의 조상신이 보낸 점괘를 싹 틔울 곳은 선생의 마음속뿐이라오.

무슨 내용인가?

　시의를 정확히 읽고자 하면 우선 그림을 자세히 살펴볼 필요가 있다. 정섭은 난화가 만발한 큰 바위를 어린 대나무와 함께하는 작은 바위와 병치시켜 화의를 담아냈다. 정섭이 그려낸 바위를 『시경』 이래 통용되는 상징에 따라 '작은 제후국'으로 읽으면 난과 함께하는 집단은 크고, 어린 대와 함께하는 조직은 작은 모습인데…… 바위의 크기를 국력의 크기로 변환시켜 숨겨진 필의에 접근할 수 있도록 설계된 작품이다.

위 작품에서 정섭은 '꽃 화花'를 난의 꽃이란 뜻과 함께 '화려할 화華'의 의미로 사용하였다. 다시 말해 '차화불시세간화此花不是世間花'는 '차화불시세간화此華不是世間華'와 같은 의미로, '이 꽃은 세간의 꽃일 뿐 증거가 될 수 없다.'라 함은 '이들의 번성함은 세상의 흐름 속에서 일시적으로 얻은 속된 성과일 뿐 그것이 지속적인 번성의 증거가 될 수 없는 까닭에 개혁의 당위성이 될 수 없다.'는 뜻이 된다.* 적극적으로 삶을 개척하고자 노력하는 백성[蘭]들을 중용한 집단은 날로 번성하고 있으나, 좋은 가문 출신의 학식 높은 선비를 엄선하여 요직에 앉힌 집단은 나날이 쪼그라들고 있다. 이해할 수 없는 예상 밖 현상에 당황하고 있던 저항 조직의 지도자에게 정섭은 신분제 철폐를 해법으로 제시하였으나, 완고한 지도자는 '이는 도道가 사라진 세상의 일시적 현상일 뿐 세상이 변했다고 군자의 도를 저버릴 수 없다.' 한다. 이에 정섭은 신생 조직을 이끌며 치국평천하를 꿈꾸는 지도자가 사대부만 중용하는 것은 마치 온 산을 대숲으로 만들겠다는 것과 같은데, 이는 대[竹]뿐만 아니라 온갖 나무와 풀이 자라도록 하여야 산이 건강해지는 것을 모르는 소치라며 재차 능력 본위 인사 정책을 권고한다. 그러나 완고한 지도자는 '어찌 자네는[畵工: 정섭] 군자의 도를 버리고 소인의 도를 따라 이익을 취함이 어떻겠냐는 참람한 말을 입에 담아 선비의 마음을 어지럽히는가?'라고 정섭을 질타하며 끝내 뜻을 굽히지 않는다. 이에 정섭은 '끝내 신분제 철폐를 거부한다면 당신이 조상신께 올린 맹세는 현실이 아니라 당신 마음속에서나 싹 틔우게 될 것이다.'라고 대꾸하는 내용이다.**

하늘의 도道는 끊임없이 변하고, 인간 세상 또한 변해간다.

인간의 이성으로 깨우친 유일한 진리는 모든 것이 끊임없이 변한다는 것이건만, 누구나 쉽게 입에 올리는 것이 천명이니 생각해보면 사람

* 『朱子語類』의 '巧言卽今所謂花言巧語(교언을 일컬어 오늘날에는 화언교어라 하니)'에서 알 수 있듯 花言은 '화려한 언변' 다시 말해 華言으로 해석된다. 정섭이 쓴 此花不是世間花는 옛 시구 '不是花魁 誰是花魁(꽃의 우두머리의 증거가 될 수 없네. 누가 꽃의 우두머리임을 증거하리오.)'를 7언시 형식으로 재편한 것이다.

** 위 시는 두 사람의 주장을 번갈아 기술하는 형식으로 쓰였다. 대화체를 통해 의미를 읽으면 한결 자연스럽게 詩意에 다가설 수 있을 것이다.

처럼 우주를 제멋대로 주물러대는 오만한 피조물도 없을 것이다. 『주역』에 의하면 군자의 시대와 소인의 시대가 번갈아 나타난다고 한다. 그런데 왜 많이 배운 자들은 하나같이 '무도無道한 소인의 시대는 결국 군자의 시대로 바뀔 수밖에 없다.'는 말을 하면서도 군자의 시대가 소인의 시대로 변하게 된 원인과 책임에 대해서는 말을 아끼는 것인지 모르겠다. 세상의 질서가 무너진 혼란기를 보통 소인의 시대라 하고, 소인의 시대에는 모든 사람들이 이익을 좇아 날뛰는 까닭에 사람다운 사람은 숨을 죽이고 사람 같지 않은 종자들만 휘젓고 다니지만, 하늘은 결국 군자의 도를 회복시킨다는 것인데…… 하늘의 의지가 인간 세상을 바꾸는 것일까, 아니면 인간의 의지가 세상을 변화시킨다고 해야 할까? 아무리 생각해봐도 소인의 시대를 군자의 시대로 이끌어내는 주체는 저마다의 이익을 좇아 날뛰던 짐승 같은 소인들로, 그들이 삶의 경험을 통해 스스로 해법을 도출해낼 때 새로운 질서를 위한 씨앗이 뿌려지는 것 같다. 다시 말해 군자는 소인들이 찾아낸 새로운 씨앗을 함께 키워 정립한 것일 뿐, 땅을 고르고 씨앗을 뿌린 것은 소인이라 불렸던 자들의 삶에 대한 애착에서 비롯된 것 아닌가?

군자의 시대가 소인의 시대로 변하게 된 주된 원인은 군자가 군자답지 않았기 때문이건만, 군자를 자임하는 자일수록 하늘 높은 줄만 알지 땅 넓은 것을 모르는 탓에 땅강아지들을 하찮게 여기니 문제다. 인간이면 누구나 아는 유일한 진리인 '도道는 끊임없이 변한다.'는 사실조차 망각한 욕심 많은 멍청이가 군자를 자임하며 까치발을 들어 올릴수록 군자의 시대는 요원해지는 법이다. 이러한 현상을 일컬어 옛날에는 신분 질서라 하였고 오늘날에는 '기득권 지키기'라고 부르니, 참으로 오래된 문제가 아닐 수 없다.

군자는 백성의 열망을 새로운 질서로 이끌어내었기에 군자라 불리며, 백성과 눈높이를 맞추면서도 멀리 볼 줄 알기에 지도자가 된다. 그

러나 정섭이 언급한 완고한 지도자는 뼛속까지 계급의식에 물든 탓에 허울 좋은 명성을 앞세워 백성 위에 군림하는 것을 당연시하고 있으니, 망국의 서러움을 자극하며 백성들을 선동하던 명분이란 것도 사실은 기득권 지키기의 일환이었을 뿐이란다[好與靑山翠竹遮].* 망국의 백성들을 이끌겠다고 자임하며 나선 지도자가 망국의 책임을 느끼기는커녕 신분제 철폐를 통해 좋은 결과를 이끌어낸 여타 집단의 성과를 두 눈으로 보면서도 애써 현실을 외면하고 생각을 어지럽히는 화공(정섭)을 질책하는데…… 이들은 대체 어떤 논리를 지녔기에 눈앞의 현실도 부정할 수 있는 것일까?

* 李斯의 글에 '建翠鳳之旗 樹靈鼉之鼓(봉황의 날개를 일으켜 깃발을 만들고 자라의 점패를 세워 북을 만드니)'라는 대목이 있다. 이때 翠鳳은 天子旗에 달린 장식으로 직위를 상징한다 하겠다.

세상의 질서가 무너진 것을 난세라 하고, 난세를 극복하려 함은 결국 무너진 질서를 바로 세우고자 함인데…… 하늘과 땅이 자리를 바꿀 수 없음은 만고의 진리인데 조직을 크고 튼튼하게 키우기 위하여 신분제를 철폐해야 한다면 무엇 때문에 저항 조직을 만들었고 무엇을 지키고자 애쓰고 있는 것이냐 반문하였던 것은 아닐까? 지식인이 존경의 대상이 되려면 지식의 유용성과 함께 희생정신이 필요하건만, 남보다 책 줄 조금 더 읽었다고 백성들을 이끄는 것을 당연시하는 자들은 지도자를 무엇이라 생각하는 것인지…….

망국의 유민 신세가 되어서도 기득권(신분제)을 내려놓길 거부하는 뻔뻔한 먹물은 정섭에게 어찌 참람僭濫(분수에 넘침)한 질문을 하여 생각을 어지럽히느냐[僭問畵工何髮髹]며 난색을 표하니, 그들에게 망국의 서러움이란 그들이 누려왔던 기득권을 지켜주던 지주(나라)를 잃은 것에 대한 억울함일 뿐이다. 이 지점에서 혹자는 '참문화공하발불僭問畵工何髮髹'이란 시구를 신분제 철폐와 연결시킨 필자의 해석에 의문을 표할지도 모르겠다. 그런 분은 정섭이 그려낸 '어긋날 참僭'자를 세심히 살펴보시길 바란다.

'숨막힐 기㐂' 두 개가 놓여 있을 자리에 '사람 인人' 네 개가 박혀 있

는 것을 확인할 수 있을 것이다. 정섭은 왜 '어긋날 참僭'자를 다시 설계한 것일까? '어긋날 참僭'을 속자俗字로 쓰면 僣이 되고, 僣은 '사람 인人'과 '대체할 체替'가 합해진 글자이니, 파자破字하여 '사람을 교체시킴'이란 의미를 읽게 한 후 네 개의 '사람 인人'자를 사방에 배치하여 '사방의 기둥을 교체함이 어떠하실지?'라고 권유하는 장면을 시각화한 것 아니겠는가?

필자는 전작 『추사코드』에서 추사 선생의 문예작품에 자주 나타나는 소위 '그림 같은 글자'들은 한자의 글자꼴에 약간의 변화를 가하여 통상적으로 알고 있던 한자의 의미와 함께 변환된 의미를 첨부하는 변용법으로 이해해야 한다고 주장한 바 있다. 그런데 추사 선생의 문예작품에 사용된 소위 '그림 같은 글자'가 청대 정섭을 비롯한 문인화가들의 작품 속에서도 자주 발견된다. 이것을 우연이라 해야 할까? 우연이라 하기엔 변용체를 만드는 방식과 용례用例 그리고 의미구조까지 너무 닮았다. 정섭이 재설계한 '어긋날 참僭'자에 담긴 의미를 헤아려보면 청조에 저항하는 한족 출신 유민들의 비밀 조직을 집에 비유하고, 그 집의 네 기둥에 해당하는 인물들을 교체하여 조직을 크고 튼튼하게 정비할 것을 권유하는 장면을 단 한 글자로 그려낸 것임을 알 수 있을 것이다. 그런데 '참담할 참僭'자의 변용체가 왜 필요했던 것일까? 변용체에 내포된 의미를 읽지 못하면 시의에 접근하지 못하게 하려 함이며, 하나의 글자를 중의重義(한 글자에 두 가지 이상의 뜻을 곁들여 표현함)로 읽게 하기 위함 아니겠는가?

신분제 철폐와 능력 본위 인재 등용만이 조직을 크고 튼튼하게 키울 수 있는 방법이라 주장하는 정섭을 향해 계급의식을 버리지 못하는 완고한 지도자는 어찌 참람한 말을 입에 담느냐며 외면하였는데, 『서경』의 '상하비죄上下比罪 무참란사無僭亂辭(상하 간에 비교하는 죄는 참란한 말이 아니다.)'라는 말도 들어본 적 없는 것인지……. 언로言路를 막아

지키려는 것 때문에 조직이 쪼그라들면 지킬 것도 없을 텐데, 변화를 꾀할 용기도 능력도 없이 허세와 욕심으로 현실을 외면하고자 함이다. 사정이 이러하니 가슴속에 품은 생각은 가슴속에서나 키울 수밖에 달리 무슨 방도가 있겠는가[先生心地發靈芽]?

鄭燮, 〈蘭竹圖〉, 31×45cm, 천진예술박물관

玉盎金盆徒自盟　옥앙금분도자맹
只栽蒲芋不栽蘭　지재포자불재란

옥동이와 금화분과 함께하기로 약속한 이래 그들을 따라왔건만
단지 (옥동이와 금화분에) 심는 것은 부들풀과 모시뿐 그곳에 난은
심을 수 없다 하네.

무슨 내용인가?
고위직[玉盎金盆]은 출신 성분이 좋은 부들풀[蒲]과 모시[芋]에게 맡

기고(독차지하고) 최일선 현장에서 힘든 일을 도맡아 해온 난에게는 진입 장벽을 쌓고 있다 한다.* 험준한 산을 부지런히 오르내리며 땔감을 구해 오고, 장작 패 군불 넣어주는 수고 없이 어찌 온돌방이 데워지랴만, 뜨거운 구들에 길들여져 엄동설한의 추위를 잊은 부덕한 지도자는 장작을 아끼려는 생각은커녕 얇은 모시옷 갈아입고 두툼한 방석 끌어당겨 궁둥이 받칠 생각뿐이란다. 그런데 물가에서 자라야 할 부들풀과 밭에 있어야 할 모시풀을 옥동이와 금화분에 키워봤자 원하는 방석이나 고운 베를 얻을 수 없음을 모를 리 없건만, 아까운 장작 태워 덥힌 방안에서 키우고 있으니 이것이 어찌된 일일까? 눈 호강까지 하자함이다. 판단력이 흐려진 지도자는 감투의 크기를 가늠하지 않는 탓에 코흘리개에게 큰 감투를 씌워놓고 박장대소하는 웃지 못할 일도 벌이는데, 이쯤 되면 통치행위의 엄중함을 망각한 지도자에게 정치는 그저 재미있는 놀이일 뿐이나, 그 놀이에 동원된 백성들은 등골이 휘니 문제다. 죽을 태우지 않으려면 열심히 저어주어야 하는데, 죽 타는 냄새 즐겼으니 배곯을 각오도 해야 하지 않겠는가?

* 앞서 필자는 『시경』의 '束門之池'라는 시를 해석하며 모시는 상류층, 갈대는 조정의 관료를 뜻하며 각각의 식물들의 쓰임에 따라 신분 계층을 비유하고 있음을 밝힌 바 있다.

鄭燮, 〈竹石圖〉, 175×104cm, 천진예술박물관

竹石幽蘭合一家　죽석유란합일가
乾坤正氣此間賖　건곤정기차간사
位渠霜雪連氷凍　위거상설연빙동
蒼得何曾減一此　창득하증감일차

죽, 석, 유, 란이 모여 일가를 이루었네.
천지간의 바른 기운 간격을 벌려야 하리.

대들보 위에 눈서리 쌓여 연이어 얼어붙건만

푸르름을 얻고자 어찌 포개려 들지 않고 오직 이처럼 덜어내려 하

는가?

이 그림에 담긴 화의를 읽으려면, 우선 대[竹]가 성인聖人의 말씀을 배워 정치이념을 세우고자 하는 선비를 상징하고 난은 당면한 현실을 정확히 판단할 수 있게 도와주는 백성들의 목소리를 비유하는 것임을 알아둘 필요가 있다. 이러한 상징 언어를 염두에 두고 정섭이 대[竹]를 어떻게 포치布置시켰는지 살펴보며 그 의미를 가늠해보자. 무슨 이야기가 들려오는지? 아직 아무 소리도 못 들으신 분은 그림 우측에 위치한 대[竹]가 왜 좌측으로 기울어져 있는지 생각해보시길 바란다. 작은 바위를 『시경』의 상징체계에 따라 작은 조정(지도부)으로 읽으면 키 큰 대나무들이 모두 바위를 향하고 있는 모습이 무슨 의미겠는가? 청조에 저항하고자 결성된 작은 비밀 조직에 현장의 목소리보다 정치이념만 넘쳐나는 모습이다.

지도지[石]와 정치이념가[竹] 그리고 주어진 현실을 타개하여 삶을 개선하고자 하는 백성[蘭]들이 모여 이민족의 압제에서 벗어나고자 비밀 조직을 결성하였는데[竹石幽蘭合一家] 정치이념가들은 모두 조직의 요직을 노리며 지휘부를 향해 모여들고 있다. 이는 학문을 출세의 수단으로 여겨온 선비 사회의 오랜 생태에서 비롯된 것으로, 이런 습속 때문에 망국의 수모를 겪게 되었음에도 아직도 그 버릇을 버리지 못한 탓이란다. 이에 정섭은 '건곤정기차간사乾坤正氣此間賒(하늘과 땅에 바른 기운이 깃든 세상에 살고자 하면 하늘과 땅을 메울 만큼 세貰를 내어야 하는가?)'라고 질타하였던 것이다.

무슨 말인가? 하늘과 땅이 멀리 떨어져 있기에 그 사이 공간에 뭇 생명이 깃들 수 있건만, 벼슬자리를 탐하며 선비들이 모두 중앙으로 모

여들면 대숲에는 바람도 지날 수 없게 되고, 대숲속 바위에는 이끼가 덮이게 마련이다. 선비의 본분은 백성을 이끄는 일에 있고, 참된 선비의 손길을 필요로 하는 변방의 백성들이 넘쳐나는데, 백성과 함께하는 고단함 대신 배움을 밑천 삼아 안락함을 구하고자 하는 선비들만 몰려드는 모습이다. 정섭은 이러한 선비들의 작태를 '성인의 도가 행해지는 세상을 살고자 하면 비싼 집세[賒]를 내라고 요구하는 격'이란다.[*]

상황이 이러하니 저항 조직에 대들보감은 넘쳐나지만, 지붕을 엮을 백성들도 벽체를 메워줄 백성들도 모여들지 않는다. 물론 튼튼한 기둥과 대들보 없이 번듯한 집을 지을 수 없겠으나, 기둥과 대들보만 얽어놓은 것은 아예 집이라 할 수도 없다. 이런 까닭에 뼈대만 세워놓은 집에 눈서리가 얼어붙고, 집의 외양이 아무리 웅장해도 추위를 막아주지 못한다. 사정이 이러한데도 비싼 집세까지 부담하며 어느 누가 깃들고자 하겠는가[位渠霜雪連氷凍]?

요·순의 가르침을 따르는 동포[蒼]들을 취해[得] 어떻게 쌓아 올릴지 생각하지 않고, 오직 이처럼 덜어내고 있단 말인가[蒼得何曾減一此]?[**]

무슨 말인가? 정치이념가가 넘쳐날수록 이념이 이념을 낳아 현실과 유리되기 십상이고 백성의 삶을 구속하게 마련인데, 이념으로 밥값 하려는 부류가 많을수록 경쟁적으로 독한 소리가 난무하는 까닭에 이념은 위험한 칼날로 변하는 법이다. 작은 것이 큰 것을 품을 수는 없으니, 큰 것을 품고자 하면 먼저 큰 것이 되고자 해야 하건만, 이민족을 몰아내자더니 동포조차 옥죄는 옹색함으로 어찌 천하를 품을 수 있겠는가?

청대의 대표적 문예인 정섭의 작품에 쓰여 있는 화제 몇 편만 읽어봐도 고아한 선비의 인품 혹은 세속을 초탈한 풍모의 상징으로 여겨왔던 사군자의 세계와는 차원이 다른 것임을 충분히 느끼셨으리라 믿는

[*] 흔히 '멀다[遠]'의 뜻으로 읽는 賒에는 '貰를 냄'이란 의미도 있다. 『周禮』, 泉府同貨而斂賒

[**] '푸를 蒼'자에는 『書經』의 '至于海隅蒼生'이나 '요·순의 후손' 다시 말해 같은 문화와 역사를 지닌 백성(동포)이라는 개념이 내포되어 있음을 알 수 있다.

다. 그러나 이는 맛보기에 불과하다. 정섭의 문인화는 포괄적이고 원론적 수준의 정치철학을 담아내는 것에서 벗어나 구체적인 특정 사안에 대한 견해를 피력하거나, 특정 목적을 위한 구체적 수단으로 폭넓게 활용되었다. 사군자가 어떤 용도로 어느 수준까지 다루어졌는지 그의 작품을 몇 점 더 감상하며, 세상에서 한 걸음 물러나 유유자적하던 엉터리 선비들의 작태와 확연히 구별되는 진정한 문인화의 모습을 만나보도록 하자.

鄭燮, 〈蘭竹菊圖〉, 113×40.7㎝, 북경고궁박물관

蘭梅竹菊四名家　난매죽국사명가
但少春風第一花　단소춘풍제일화
寄與東君諸子勺　기여동군제자작
好物支事奪天葩　호물지사탈천파

난매죽국 사군자 중
오직 봄소식을 제일 먼저 전하는 꽃만이 적게 피네.
동군東君과 함께하기로 기탁한 여타 꽃들과 보조를 맞춰야 하건만
재정財政을 맡은 하늘의 꽃봉오리를 빼앗을 수밖에.

정섭이 그려낸 위 작품을 살펴보면 사군자에 대한 제화시가 쓰여 있으나(蘭梅竹菊四名家), 어찌된 영문인지 난, 죽, 국만 그려져 있을 뿐 매화가 보이질 않는다. 정섭의 제화시에 의하면 사군자 중 봄소식을 제일 먼저 전하는 매화만이 유독 적게 꽃피어 난, 죽, 국과 보조를 맞추지 못하고 있으니, 재물만 좋아하는 매화의 지위를 빼앗아 하늘에 꽃을 흩뿌려야 한다고 한다. 이것이 무슨 의미일까? 정섭은 사군자라는 말 대신 사명가四名家라 하였다. 이는 그가 언급하고 있는 사군자가 각기 다른 성격을 지닌 명문가를 상징하고 있으며, 공통의 목표를 위해 모인 사명가가 각자의 특성에 따라 역할을 분담하였다는 의미다. 그런데 봄소식을 앞서 이끌어내야 할 매화가 제 역할을 제대로 해내지 못하여 일이 답보 상태에 빠졌단다.*

정섭은 매화가 맡은 역할을 일컬어 '춘풍제일화春風第一花(봄바람에 제일 먼저 피는 꽃)'이라 하였다. 그런데 매화꽃이 적게 핀 것이 매화나무 탓이라 할 수 있을까? 매화나무가 춘풍을 불러올 수도 없건만, 왜 매화를 탓하고 있는 것일까? 이상한 이야기로 들리겠지만, 이는 매화나무가 꽃을 피워 봄바람을 일으키는 역할을 맡았었기 때문이다. 생각해보

* '다만 단但'은 '전체 중에서 특별히 ~한 것'이란 뜻으로 部分이란 의미가 내포된 글자다. 『宋史·王安石傳』의 人皆謂卿但知經術不曉世務 '사람들이 경에 대해 말하길 (경은) 단지 경술을 알 뿐 세상의 잡다한 일에는 어둡다는데.'

라. 저절로 될 일이면 애초에 매, 난, 국, 죽이 모일 필요도 없지 않은가? 무언가를 함께 도모하며 각기 역할 분담을 하였다는 것 자체가 의도적인 일이자 노력이 필요한 일이니, 매화가 맡은 역할은 봄소식을 전하는 것이 아니라 봄바람을 일으키는 일이라 하겠다.* 그렇다면 매화가 무슨 재주를 부려 봄바람을 일으킬 수 있을까? 정섭은 이를 '호물好物(재물을 좋아함)'이라 하였다. 한마디로 매화가 재물을 풀어 봄바람을 일으키겠다 약속해놓고 재정 지원에 소극적인 탓에 일이 지지부지해진 것이라고 성토하고 있는 모습이다. 이에 사명가를 이끌던 새로운 지도자[東君] 격인 대나무**가 재정 지원에 소극적인 매화의 지위를 박탈하겠다는 뜻을 공표하고 있는 장면을 그려낸 제화시라 하겠다.

당나라 시인 한유韓愈는 '시정이파詩正而葩(『시경』을 바로잡아 꽃봉오리를 피움)'를 통해 학문이 나아갈 방향과 바른 정치의 길을 제시하고자 하였다.*** 이를 정섭의 시구 '호물지사탈천파好物支事奪天葩'와 겹쳐보면 재정을 담당하던 매화의 지위를 빼앗고자 하는 이유가 '천파天葩' 하기 위한 조치임을 짐작케 된다. 그렇다면 천파가 무슨 의미일까? 글자 그대로 읽으면 '하늘의 뜻을 받든 정치이념을 교육시켜 시속을 교화함'이란 뜻이 되지만, 누구도 하늘의 뜻을 직접 들은 바 없으니 간단한 문제가 아니다. 새로운 지도자[東君]가 언급한 '천파'란 공리공론을 일삼던 성리학의 천파이자, 망국의 천자를 받드는 일이다. 그러나 망국을 초래한 정치이념과 망국의 천자에 대한 변함없는 충성심을 요구하는 것만으로 춘풍을 만들어낼 수 있을까? 이런 관점에서 정섭이 그려낸 사군자의 모습을 다시 보게 된다.

죽, 난, 국이 모두 화병에 꽂혀 있는 모습이다. 화병에 꽂아둔 절화絶花에게 뿌리가 있을 리 없고, 뿌리가 없으니 스스로의 힘으로는 살아갈 수 없는 신세 아닌가? 결국 죽, 난, 국은 누군가가 화병에 부어주는 물에 의존할 수밖에 없는 삶이지만, 매화는 이들과 달리 뿌리를 지니

* '봄 춘春'을 '시작할 시始'로 읽고 '바람 풍風'을 '울릴 풍風'으로 읽으면 春風은 '風教를 시작함' 다시 말해 '백성을 선도하는 가르침을 시작함'이란 의미를 이끌어낼 수 있다.

** 王羲之가 대나무를 此君이라 부른 것에서 유래하여(『晉書·王羲之傳』, 竹曰, 何可一日 無此君那) 此君은 대의 별명이 되었다. 정섭은 此君을 東君으로 바꿔 '새로운 지도자가 된 대[竹]'라는 의미로 쓴 것이다.

*** 韓愈, 「進學解」

고 있다. 이것이 무슨 의미겠는가? 매화의 재정 지원 없이
는 입에 풀칠도 못할 족속들이 매화가 자신들을 완상물玩
賞物로 여기며 거두어준 것도 모르고 매화가 돈만 밝힌다
며 매화에게 부여한 지위를 빼앗겠다고 으름장을 놓고 있
는 격이다. 그런데 죽, 난, 국인들 화병이 깨지면 어찌될지
모를 리 없을 테니 결국 봄바람을 핑계로 새 물을 충분히
넣어달라 몽니를 부리고 있을 뿐이란다.

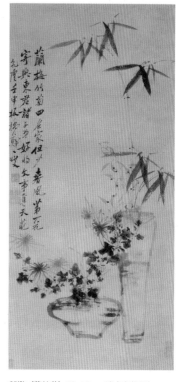

鄭燮, 〈蘭竹菊〉, 116×55cm, 제남시박물관

완상을 위한 평범한 꽃꽂이처럼 보이는 그림 속에 청조
에 저항하기 위하여 결성된 비밀 조직 내에서 벌어지는 복
잡한 이해관계에 대한 이야기가 숨어 있었던 것이다. 더욱
흥미로운 것은 이 작품과 동일한 작품이라 하여도 무방할
정도로 비슷한 작품이 여러 점이라는 것이다.

동일한 내용과 형식을 지닌 그림이 여러 점 존재한다는
것은 같은 내용을 복수의 사람들에게 널리 전할 필요가
있었다는 의미 아닌가? 그렇다면 이 작품은 어떤 용도로
사용되었던 것일까? 우선 생각해볼 수 있는 것은 멀리 떨
어져 있는 조직원들에게 비밀 메시지를 전하는 일종의 편지로 쓰인 경
우인데, 이때 중요한 것은 편지를 보낸 주체가 누구냐는 것이다. 제화시
만 읽으면 죽, 난, 국이 매를 질책하며 조직에서 축출하기 위하여 전파
시킨 것으로 오해하기 쉽지만, 제화시의 내용을 그림과 비교하며 읽어
보면 주도권을 쥐고 있는 쪽은 오히려 매화임이 분명하다. 정섭은 왜 이
러한 작품을 여러 장 그렸던 것일까? 독립운동을 핑계로 백성들을 현
혹하며 사익을 챙기려는 엉터리 저항 조직들이 난립하고 있었기 때문
이다. 생각해보라.

몽니를 부릴 형편이 아닌 난, 죽, 국이 몽니를 부리는 것은 나름 몽
니를 부릴 만한 무언가가 있었기 때문일 텐데…… 난, 죽, 국은 매화를

'호물지사好物支事'라 비난하였다. 매, 난, 국, 죽 사명가四名家 사이에 무슨 일이 벌어졌던 것일까? 독립운동을 후원한다는 명목하에 매화가 큰 경제적 이득을 챙기면서 자신들에게는 부스러기만 던져준다는 것으로, 조직이 와해되면 매화의 손실이 더 클 것이라며 몽니를 부리고 있었던 것이다. 무슨 말인가? 사명가가 모인 이유는 망국 백성들의 애국심을 이용해 사익을 추구하는 사업체를 결성하였던 것이고, 이익 분배를 두고 다투고 있었던 셈이다. 세상만사 무슨 일이든 큰일을 도모하자면 사람들을 모아야 하고 많은 사람을 동원하려면 돈이 필요하지만, 돈이란 것은 눈이 없는지라 정치적 명분을 내세워 돈벌이를 하려는 사기꾼들도 꼬여드는 법이다.

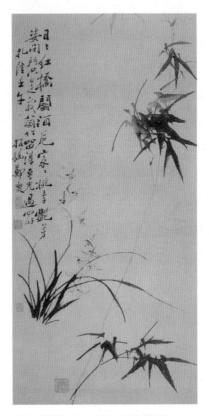

鄭燮, 〈蘭竹圖〉, 104.2×51.2cm, 절강성박물관

日日巧橋關洊屘　　일일교교관계호
家家桃李艶芳姿　　가가도리염방자
閉門只足我蘭竹　　폐문지족아난죽
留得春光過四時　　유득춘광과사시

두 개의 태양이 경쟁하며 공들여 다리를 놓는 것은 호화로운 가
마를 들이고자 관문을 넓히기 위함이고
두 가문이 복숭아와 오얏을 찾고자 함은 변방의 향기로운 자태를
풍성함으로 이끌고자 함이건만
문을 걸어 닫고 만족해함은 난蘭과 죽竹이 곁을 지키고 있기 때문
이나
얼어붙은 강물에 봄볕이 찾아와도 추운 겨울 탓하며 때가 아니라
하니 어찌할꼬.

정섭은 위 작품의 제화시를 쓰고자 합성자合性字를 세 글자나 만들
어 끼워 넣었다.

정섭은 자신이 창안해낸 합성자를 문맥을 통해 '넓을 홍紅', '빗장
관關', '물모양 득得'으로 읽게 한 후, 이를 뼈대 삼아 합성자의 의미를
더듬어가며 시의를 가늠하도록 정교하게 설계하였다.

* 天子의 기旗를 日月旗라
부르며, 『北史』의 '我是日子
河伯之外孫(나는 태양의 아
들 하백의 손자로~)'과 『管子』
의 '擧日章則畫行(태양을 그
린 천자의 깃발을 들고 행진하
니)' 등에서 '날 일日'은 모두
천자를 뜻한다.

첫 연의 '일일日日'과 둘째 연의 '가가家家'가 대구 관계라는 것에 주
목하면 '일일日日'은 '나날이'라는 뜻이 아니라 '두 개의 태양'*이란 의

미로 읽게 된다. 이는 청조에 저항하고자 결성된 비밀 조직이 적어도 두 개 이상 존재하였으며, 각기 독립적으로 활동하는 저항 조직 간에 치열한 경쟁이 있었음을 짐작하게 한다. 정섭은 경쟁 관계에 있는 두 집단이 각기 세력을 확장하고자 외부 세계로 통하는 정교한 다리를 놓고 관문을 넓히는 등 적극적 행보를 보이며 조직을 쇄신하고 있는[日日巧橋關泪麕] 상황을 단 일곱 자의 글자에 담아내기 위하여 '넓을 홍紅'과 '빗장 관關'자를 변형시킨 합성자를 만들어 시의를 보완하였던 것이다. '지축거릴 척彳'과 '공교할 공工'을 합하여 '넓을 홍紅'과 '넓을 홍紅'과 의미를 함께 읽게 하고,* '문 문門'과 '깎을 착斲'을 합하여 '관문을 깎아냄' 다시 말해 '문호를 넓힘'이란 의미를 담아낸 것이다. 관문을 넓히고 정교한 다리를 만든다 함은 그동안 숨어 지내며 소극적이고 방어적으로 행동하던 저항 조직이 적극적으로 우호 세력을 영입할 만큼 자신감이 생겼다는 의미이자, 이를 통해 필요한 자원을 충당하고자 함이라 하겠다. 정섭은 이를 '계호泪麕(윤택함을 따름)'라 하였으니, 한마디로 부유한 명문가의 후원을 이끌어내기 위한 조치였던 셈이다. 그런데 많은 저항 조직들이 몸집을 키우기 위해 적극적으로 외부 세력을 영입하고 있는 것과 달리 유독 한 집단은 문을 걸어 닫고 난죽蘭竹만 고집하고 있는바, 이는 현실과 유리된 자기만족일 뿐이란다[閉門只足我蘭竹].

산이 너무 가파르면 물을 머금을 수 없고, 이상을 앞세우며 현실을 가볍게 여기는 정치가는 인간의 엉덩이에 아직도 꼬리뼈가 달려 있음을 망각한 탓에 위태롭다. 이념의 잣대로 현실을 재단하는 정치가는 잘못된 현실을 보았기 때문인가, 아니면 이념과 다른 현실 때문일까? 몽상가가 몽상가인 이유는 현실 밖에 서 있기 때문이고, 몽상가가 아름다운 이유는 범주 밖에서 현실을 온전히 볼 수 있기 때문이다. 다시 말해 몽상가의 아름다운 꿈이 현실이 되려면 정치가로 변해야 하건만,

* '붉을 홍紅'은 '장인 공工'과 같은 의미로도 쓰인다. 『漢書』, 紅女下機

정치가가 계속 꿈속에 머물면 학수고대하던 꿈을 실현시킬 때가 무르익어도 눈이 뜨이질 않으니 몽상가와 다름없다. 정섭은 이러한 현상을 '유득춘광과사시留得春光過四詩'라 읊었다.

정섭이 그려낸 '물 모양 득得'자를 자세히 살펴보면 '날 일日'이 있어야 할 자리에 '볼 견見'이 놓여 있다. 정섭은 왜 '날 일日'대신 '볼 견見'을 그려 넣은 것일까? 얼어붙은 강이 풀려 강물이 다시 흐르면 누구나 봄이 왔음을 안다. 그러나 지도자가 지도자인 이유는 얼어붙은 강이 풀릴 조짐을 읽어내고 미리 준비하길래 지도자라 불리는 것이건만, 봄볕이 얼어붙은 강을 어루만져도 강물이 흐르는 모습을 눈으로 직접 확인할 때까지 기다리고 있으면 범부와 다름없지 않은가?*

정치에 때가 있다 함이 단순히 때에 편승하라는 것도 아니고, 때에 편승하고자 하여도 준비 없이 올라탈 수 없기에 정치가에게 때란 앞서 보고 준비하는 일이라 할 것이다. 이런 관점에서 보면 정치가와 몽상가의 차이는 미리 보고 앞서 준비하는 것에 따라 나뉜다 하겠는데, 앞서 때를 읽어도 준비하지 못하는 정치가도 있다. 절실하지 않으니 남을 설득하려 들지 않고, 내려다보길 즐기며 스스로를 낮추려 들지 않기 때문이다. 이러한 현상에 대하여 정섭은 '가가도리염방자家家桃李艶芳姿'와 '폐문지족아난죽閉門只足我蘭竹'의 대비를 통하여 설명하였다. 각각의 저항 조직들이 세력을 키우기 위해 노력하고 있는데, 유독 한 집단만 난죽蘭竹에 만족할 뿐 도리桃李와 가까이하길 거부하는 탓에 세勢를 얻지 못하고 쇠퇴하고 있다 한다. 정섭의 필의筆意는 가냘픈 대[竹]와 혜蕙의 모습으로 그려낸 화의畵意를 통해 재차 확인된다.

잎의 무게를 지탱하는 것조차 버거워 보이는 가느다란 죽간竹幹(대나무 몸통)은 웃자라 휘청이고, 꽃을 다닥다닥 달고 있는 혜蕙는 꽃대를 두 개나 세우고 있는 모습이다. 이는 지도자를 곁에서 보필하는 혜蕙와 정치이념가 죽竹이 도리桃李를 영입하여 순수성을 훼손시켜서는 안 된

* 留得을 글자 그대로 해석하면 '물 모양이 변하지 않음'이란 뜻이 되나 이어지는 春光과 합해 뜻을 가늠해보면 '강물이 얼어붙어 있는 상태'임을 알 수 있다.

다고 고집하는 탓에 뜻만 높고 실행할 능력 없는 허약한 조직이 되었다는 뜻이다. 어리석은 지도자일수록 시야가 좁고, 시야가 좁으니 몽상가의 그늘에서 벗어나지 못하는 법인지라, 정섭은 큰 정치를 하려면 도리와 손을 잡을 수밖에 없다 한다. 그렇다면 도리는 어떤 부류의 사람을 지칭하는 것일까?『사기』에

복숭아나무와 오얏나무는 아름다운 꽃과 맛있는 열매가 열리는 까닭에 애써 부르지 않아도 사람들이 그 아래로 모여들어 저절로 지름길이 생겨난다. 이 말은 비록 작은 것이나 이를 허락하여 깨우침을 크게 하라.

桃李不言 下自成蹊 此言雖小 可以喩大也

라는 대목이 나온다. 모든 정치가는 어떤 형태로든 보다 나은 삶을 약속하며 백성 앞에 나서기 마련이고, 차질 없이 그 약속을 이행할 수 있으면 구차한 변명을 할 필요가 없다. 그러나 정치가의 목소리가 쇳소리로 변할수록 외면하는 백성들이 많아지건만, 눈이 흐려진 정치가는 오히려 가르치려 드니 귀를 막는 백성들만 늘어난다.

부유한 사람은 당연히 돈이 많다. 그러나 돈이 많기에 부유하다고 하는 것이지 저절로 돈이 모인 것은 아니기에 부유한 사람들은 결코 돈을 가볍게 여기는 법이 없다. 이런 부자들에게 주변을 위해 돈을 풀도록 만드는 일은 돈 버는 일 만큼이나 노력이 필요한 일이다. 부자의 자발적 선행에 삐쭉이고, 고마움을 고마움으로 받아들이지 못하는 옹졸함으로는 세상을 품을 수 없다. 참 선비는 궁핍함에 뜻을 굽히지 않을 뿐 궁핍함을 자랑으로 여기지 않는 법이며, 배곯아본 정치가는 백성들을 함부로 굶기려 들지 않는다.

그래서 도연명陶淵明(365-427)도 '겉으로 풍족한 모습을 지향하는 성城과 함께하는 것은(동조하는 척하는 것은) 그 밀월 기간을 이용하여 덕과 함께하며 소문을 전하고자 함이라.'* 하였건만, 빈곤을 자랑인 양 높다란 장대 끝에 매달아둔 정치가는 품이 넓은 후덕한 부자를 인색한 수전노보다 싫어하며 경계심을 보이곤 한다. 그러나 이는 초라한 모습을 비추는 거울이 싫은 것인지, 아니면 초라한 느낌이 들게 하는 자격지심 때문인지 깊이 생각해볼 일이다. 선비는 뜻을 지키고자 굶주려 죽을 수도 있지만, 정치가는 고개를 숙이기 싫어 백성들을 굶길 수 없음을 깨달을 때 비로소 참된 정치가라 불리는 법이다.

* 『陶潛』, 表傾城之艶色 期有德于傳聞

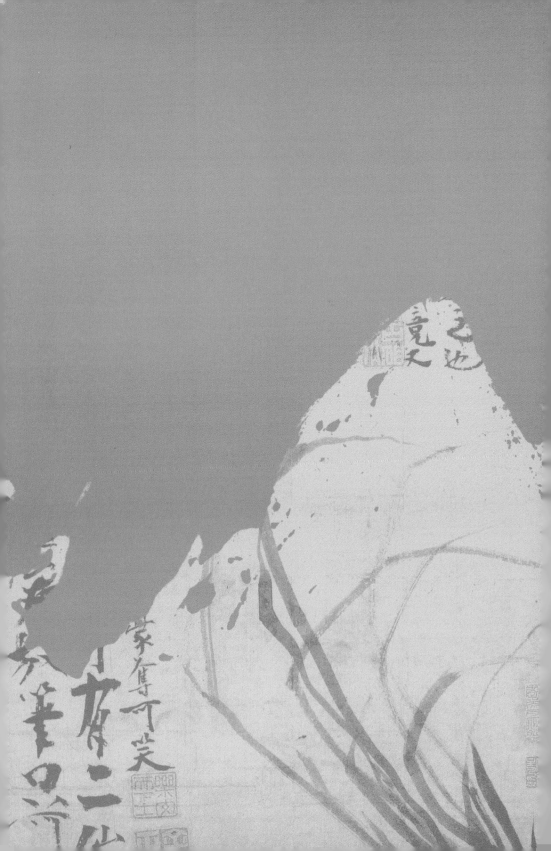

추사秋史의 난화蘭畵와 난화蘭話

추사 선생의 난화蘭畵에 많은 영향을 끼친 판교板橋 정섭鄭燮의 작품 몇 점을 살펴보았을 뿐이지만, 소위 '깊은 산속 바위틈에서 우로雨露 받아 사노라.' 식의 고고한 선비의 풍모 혹은 세속을 초탈한 은자의 모습과는 차원이 다른 세계임을 실감하셨을 것이다. 아직도 묵난화를 선비의 표상이라 고집하며 신선 같은 선비의 모습과 연결 짓길 고집하시는 분은 우선 '깊은 산속 바위틈에서 우로 받아 사노라.'라는 표현이 어떤 배경에서 비롯된 것인지부터 정확히 알아두시길 바란다. 간단히 말해 나라의 녹을 먹지 않고 은거한 채 하늘에 목숨을 의탁하겠다는 뜻이자 현존하는 정권, 나아가 나라 자체를 인정하지 않겠다는 선언과 다름없다. 무엇을 믿고 무엇을 동경하든 그것은 각자의 몫이다. 그러나 조선을 개혁하고자 험난한 삶을 살아낸 추사 선생은 한순간도 조선을 부정한 적 없으니 그런 선생의 난화를 멋대로 해석하는 것이 무례한 짓임도 알아야 하지 않겠는가?*

추사 선생의 난화는 크게 두 가지 용도로 그려졌다.

* 首陽山에 은거한 채 고사리를 캐어 먹다 죽은 伯夷叔齊는 周나라 무왕이 殷나라 주왕을 멸하자 신하가 천자를 토벌한 것을 용납할 수 없다며 周나라에 저항한 것이라면, 鄭所南이 충절의 상징으로 그려낸 露根蘭은 그 고사리조차 元나라에서 자란 것이니 먹지 않겠다는 뜻으로 元나라 조정을 인정하지 않겠다는 것과 다름없다.

317

하나는 정적의 눈을 피해 비밀리에 뜻을 전하던 서찰을 위장하기 위한 수단이었고, 다른 하나는 당시 조선 사회에 만연한 성리학의 폐해를 『대학』과 「이소」를 통해 반박하며 정치적 동조자를 모으기 위한 용도였다. 이는 추사 선생의 난화를 제대로 이해하고자 하면 필연적으로 『대학』을 성리학식 해석 너머까지 읽어야 하는 문제와 마주칠 수밖에 없다는 의미다. 필자의 실력으로 『대학』을 성리학식 해석과 달리 읽으려는 시도 자체가 턱없는 짓임은 누구보다 필자 자신이 더 잘 알고 있다. 그러나 추사 선생이 남긴 흔적을 따라 『대학』을 읽을 수 있는 기회를 외면하는 것만큼 바보짓도 없지 않은가? 그러니 어쩌랴. 그저 선생이 남겨둔 흔적을 열심히 따라가볼 수밖에……

추사 선생은 문인화의 여타 화목畵目 중 가장 다루기 어려운 것이 난화이며 옛사람들도 많은 작품을 남기지 못했다[寫蘭最難下筆 古人亦無多作].'고 한다. 또한 선생은 '난화는 자신을 속이지 않는 것에서 시작할 것[寫蘭亦當自不欺心]'을 누차 강조하였다. 그러나 오늘날 묵난화는 대다수 미술대학에서 저학년들이 동양화에 입문하며 배우는 사군자 중에서도 세일 먼저 접하게 되는 화목이다. 이는 묵난화가 동양화의 필획법과 포치법을 손쉽게 익힐 수 있는 소재로 대다수 선생들이 여기고 있다는 반증일 텐데…… 추사 선생은 유독 난화가 가장 어렵다 하였다. 이를 어떻게 이해하여야 할까?

이 지점에서 혹자는 난화의 정신성에 대해 거론하며 반론할 기회를 엿보고 있을지도 모르겠다. 그러나 모든 그림은 무엇을 주제(혹은 소재)로 다루었든 간에 작품의 수준에 따라 정신성의 차이를 언급할 수 있는 것이지, 특정 화목이 정신성을 담보한다는 것은 어불성설일 뿐이다. 이런 까닭에 추사 선생도

근래 메마른 붓에 적은 먹을 묻혀 까실하게 억지로 그리며, 원대元

代 화가들이 황량하고 추운 풍경을 간략하고 소탈하게 그려낸 작품을 흉내 내는 자들이 많은데, 이는 모두 자신을 속임으로써 타인을 속이는 짓이다. 왕유와 이사훈, 이소도 부자 그리고 조영양과 조맹부가 함께하였고, 모두가 찬성함으로써 청록이 오랫동안 보이니(청록 채색화가 계속 그려졌으니), 감춰진 품격에 따라 고하가 정해질 뿐이다. 품격은 그 흔적에 있는 것이 아니라 그 뜻에 있다. 그 뜻이 어디 있는지 아는 자는 비록 청록과 니금을 따라 배워도 가하다.

近以乾筆儉墨雖作 元人荒寒簡率者 皆自欺以欺人也 與王右承大小李將軍 趙令穰 趙承旨 皆以靑綠見長 盖品格之高下 不在迹而在意 知其意者 雖靑綠泥金亦可*

* 『阮堂全集』卷6「題趙熙龍畫聯」

라고 하셨던 것 아니겠는가?

이 지점에서 추사 선생이 난화를 유독 어렵다고 한 이유를 다른 관점에서 생각해보게 된다. 혹시 선생은 난화에 담긴 화의畵意가 여타 화목畵目과 다른 문제(주제)를 다루고 있으며, 난의 상징성을 활용하여 일종의 비밀스러운 어법을 전하는 어떤 구조와 관련된 무언가에 대하여 언급하고 있었던 것은 아니었을까? 다시 말해 난화를 통하여 다루는 주제가 경서를 통해 일반화하기 곤란한 어떤 특수 영역, 예를 들어 하늘의 뜻(신의 뜻)을 읽고 앞날을 대비하는 행위라든가 일찍이 경험해본 적 없는 시대적 난제를 정확히 판단하고 바르게 처방할 때 필요한 어떤 새로운 학문이나 정치이념과 관련된 것이어서 쉽게 손댈 수 없다 하였던 것은 아니었을까? 이런 관점에서 추사 선생이 난화는 자신을 속이지 않는 것에서 시작해야 한다고 언급한 이유를 깊이 생각해볼 필요가 있다.

인간의 감각기관은 외부 자극에 반응하여 뇌에 신호를 보내고, 뇌는 감각기관을 통해 취합한 정보를 분석한 후 저장하며, 이때 정보의 효율적 저장과 활용을 위하여 개념화 과정을 거치게 된다. 다시 말해 뇌에 축적된 정보가 많을수록 인간은 외부 자극에 따라 반응하고 판단하는 방법 대신 개념화된 지식을 통해 반응하는 속성에 의존하게 된다. 그러나 이런 까닭에 인간은 감각기관이 전하는 정보(자극)의 미세한 차이를 간과하거나, 심지어 무시하는 경향을 보이곤 한다. 이는 인간이 이미 해석을 끝낸 익숙한 정보를 재해석하기보다 처음 접하는 새로운 자극에 집중하도록 뇌를 진화시켜온 결과이다. 그러나 이러한 인간의 특성 때문에 뇌는 실재하지 않는 허상을 보여주기도 하고 역으로 눈앞에 존재하는 실재를 허상이라 믿게도 만드니, 이것이 눈앞에서 마술사가 눈속임을 펼칠 수 있는 이유이다. 결국 인간은 눈으로 보는 것보다 뇌에 저장된 개념을 통해 봤다고 믿는 탓에 종종 실체를 놓치는 어처구니없는 실수를 범하며, 우리는 이를 일컬어 개념의 오류 혹은 개념의 함정이라 한다.

추사 선생이 '난화를 치는 일은 자신을 속이지 않는 것에서 시작해야 한다.'고 하였던 이유는 자신이 믿고 있었던 것이 오류였음을 입증하는 명백한 증거를 접하고도 본래의 믿음을 고수하고자 새로운 증거를 묵살하려 드는 지식인의 속성에 대하여 지적하였던 것 아닐까?

불가에서는 인간이 자신[我]을 어떻게 인식하게 되는지에 대하여 오온五蘊(色, 受, 象, 行, 識)을 통하여 설명하며, '나는 원래 존재하는 것이 아니다[五蘊無我].'고 일깨워준다. 이 지점에서 종교적 믿음과 별개로 인간이 객관 대상을 어떤 과정을 통해 주관화시키는지 설명한 오온에 대하여 간략히 알아보자.

인간은 구조적으로 눈(감각기관)을 통해 외부 세계에 대한 정보를

받아들일 수밖에 없으며〔色〕 외부 자극(정보)을 수용하는 과정에서 쾌快와 불쾌不快가 나뉘는 탓에 자극에 대한 일종의 느낌(인상)을 받는다〔受〕. 특정 자극에서 비롯된 특정 느낌이 반복되면 인간의 뇌는 일종의 조건반사처럼 관념을 만들어내고〔想〕 관념이 고착화되면 관념을 통해 판단하고 행동하게 되며〔行〕 이러한 경험이 유용성과 연결되면(想을 통해 行을 결정하는 일의 유용성이 검증되면) 인식 틀〔識〕이 만들어진다.

무슨 말인가?

한마디로 인간의 지식이란 결국 누적된 경험의 결과일 뿐 그것이 진리의 증거가 될 수 없다는 뜻이다. 이는 역으로 인간은 불완전한 지식을 다듬기 위해 경험하지 못한 새로운 자극(문제)을 통해 끊임없이 인식 틀을 확장시켜나가야만 하는 존재이며, 이것이 '깨달음'이 필요한 이유인 셈이다. 이런 관점에서 경험하지 못한 새로운 문제를 기존의 인식 틀에 맞춰 멋대로 재단하고, 억지로 기존의 개념에 꿰어 맞춰 해석하고자 고집하는 것이야말로 당면한 문제를 애써 외면하려는 짓이자 자신을 속이는 일이라 하겠다.

추사 선생이 '난화는 자신을 속이지 않는 것에서 시작해야 한다.'고 누차 강조하였던 또 다른 이유는 그것이 선비의 그림이기 때문이다. 서로 지식을 나누고(공유하고) 그 지식을 다음 세대로 전하는 능력을 지닌 덕에 볼품없는 원숭이가 인간이 될 수 있었다면, 역으로 틀린 것임을 알면서도 오류를 바로잡으려 들지 않는 지식인의 오만한 아집은 인류를 암흑으로 이끌 수도 있기 때문이다. 그런데 남보다 배움이 많고 남보다 똑똑하다고 인정받았길래 지식인이라 불리건만, 많이 배우고 똑똑한 자들이 왜 이런 어리석은 짓을 하게 되는 것일까? 힘들여 배운 지식이 유일한 밥벌이 수단인지라 내려놓길 주저하게 되고, 새로운 문

제를 정확히 꿰뚫어보고 해법을 제시할 능력이 없으니 감추려 드는 것이다. 그러나 지식인에게 가장 필요한 덕목은 명료함이지 신념이 아니며, 지식인의 신념이란 투명한 지식을 통해 설득력을 구할 수 있을 때 비로소 지킬 만한 가치가 있는 법으로, 무엇보다 이는 양심과 윤리의 문제와 연결된 것이다.

　세상의 모든 속임수는 이익을 탐하며 자행되기 마련이다. 그렇다면 자신을 속여 어떤 이득을 얻을 수 있는 것일까? 우선 생각해볼 수 있는 것은 감당하기 힘든 어려움이나 고통에서 벗어나기 위한 일종의 자기방어기제가 있겠다. 그러나 지식인이 자신을 속이고 엉뚱하게 신념으로 포장하면, 이는 단순한 개인적 차원에 국한된 문제가 아니다. 지식인이 잘못된 지식으로 세상을 이끌면 온 세상 사람들이 함께 고통을 겪을 수밖에 없는 까닭에, 지식인이 자신을 속이는 짓이야말로 지식인이 결코 저질러서는 안 될 가장 큰 범죄임을 명심해야 한다. 이런 관점을 통해 추사 선생이 남긴 「불기심란不欺心蘭」을 감상하며, 선생께서 무엇을 기심欺心(속이는 마음)이라 하였고, 왜 난화는 속이지 않는 마음에서 시작해야 한다고 강조했던 것인지 알아보자.

불기심란

不欺心蘭

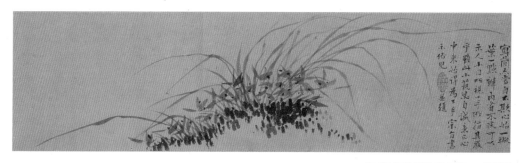

金正喜, 〈不欺心蘭〉, 22.8×85cm, 개인소장

긴 난엽이 헝클어진 머리카락처럼 어지럽게 얽혀 있다. 그러나 조금씩
그림이 눈에 익으면 무질서해 보이던 난엽 속에 나름의 질서가 있음을
발견하게 된다. 작품 속 난엽은 크게 좌·우로 나뉘며, 우측으로 기운
난엽들은 좌측으로 향한 난엽과 달리 중력이 느껴지지 않아 마치 바
닷속 해초처럼 흐느적거리는 느낌을 준다. 물론 이 작품이 형사形似를
벗어난 표현임을 모르는 바 아니나, 중력과 난엽의 탄성 사이에서 생겨
나는 우아한 곡선미를 저버린 것이 못내 아쉽다. 추사 선생 또한 이 점

을 몰랐을 리는 없었을 것이다. 그럼에도 불구하고 선생이 이렇게 표현하였던 것은 그럴 만한 이유가 있었기 때문일 텐데…… 그 이유가 무엇일까? 그 연유를 알고자 하면 형사가 버려진 자리에서 선생의 필의를 찾아내야 할 것이다.

선생이 남긴 제발題拔을 읽어보자.

寫蘭亦當自不欺心 始一撇葉一點瓣內省不疚可以示人 十目所視十手所指其嚴乎 雖此小芸 必自誠意正心中來 始得爲下手宗旨 書爲佑兒 並題*

* 임창순 선생이 판독한 방식에 따라 「불기심란」의 제발을 옮겼음을 밝혀둔다.

위 발문에 대하여 일찍이 서지학자 임창순任昌淳 선생은

난초를 그리는 때에는 자기의 마음을 속이지 않는 데서부터 시작해야 된다. 잎 하나 꽃술 하나라도 마음속에 부끄러움이 없게 된 뒤에 남에게 보여야 한다. 모든 사람의 눈이 주시하고 모든 사람의 손이 다 지적하고 있으니 이 또한 두렵지 아니한가? 이것이 작은 재수이지만 반드시 생각을 진실하게 하고 마음을 바르게 하는 데에서 출발해야 비로소 손을 댈 수 있는 기본을 알게 될 것이다. 아들 상우에게 써 보이다.**

** 『한국의 美·17』, 中央日報社, 1985, 231쪽.

라고 해석한 이후 30여 년이 지난 오늘날까지 학계에선 임 선생의 판독과 해석에 대하여 별다른 이견을 제시하거나 심층 연구 결과를 발표한 경우는 아직 본 적 없다. 그런데 일견 난화 치는 법을 배우고 있던 아들 상우商佑에게 손재주나 뽐내는 환쟁이의 난 그림에 빠지지 않도록 경계시키고자 난화를 대하는 바른 마음자세를 당부하고 있는 듯한 추사 선생의 「불기심란」 발문을 읽다 보면 낯익은 구절이 나온다.

십목소시十目所視　십수소지十手所指　기엄호其嚴乎

『대학』전문傳文 성의편誠意篇에 쓰여 있는

증자왈曾子曰　십목소시十目所視　십수소지十手所指　기엄호其嚴乎

증자가 말씀하시길 열 눈이 보는 바이며, 열 손이 가리키는 바이
니, 그것을 엄중히 함이 마땅하지 않은가?

라는 대목을 추사 선생은 난화의 발문에다 통째로 옮겨 써넣은 것인
데…… 이는 결코 가볍게 다룰 문제가 아니다. 왜냐하면 추사 선생이
「불기심란」에 써넣은 발문은『대학』의 격물格物에서 치국평천하治國平
天下까지의 가르침을 난화 치는 법과 연결시킨 것으로, 선생이 재해석
한『대학』의 요체를 적시한 것과 다름없기 때문이다.「불기심란」의 발
문을 세밀히 검토해보면 추사는『대학』의 성의誠意와 정심正心편의 가
르침을 통해 난화의 종지宗旨(주장의 근본이 되는 요지)를 세워야 하는
까닭에 사란寫蘭은 속이지 않는 마음에서 시작해야 한다는 뜻이 된다.
그렇다면「불기심란」발문의 첫 문장 '사란역당자불기심寫蘭亦當自不欺
心'을 '난초를 그릴 때는 스스로를 속이지 않는 데서 시작해야 한다.'로
읽어왔던 기존의 해석이 합당한 것일까?
　추사 선생은 사란寫蘭(난을 모뜸)이라 하였지 화란畫蘭(난을 그림)이라
하지 않았다. 무슨 말인가? 사寫와 화畫를 엄격히 나누면 사寫는 표현
대상(객체)을 그대로 재현해내는 것이고, 화畫는 주체(작가)의 주관에
의해 객체(표현 대상)의 상象을 형形으로 표현해내는 일종의 개념화 과
정을 거치게 된다.* 다시 말해 추사 선생이 언급한 사란이란 난을 그대
로 옮긴 것일 뿐 선생이 인식한 난의 모습을 옮긴 것이 아니라는 뜻이

* '모뜰 사寫'는 원래 '주조
틀에 쇳물을 부어 찍어냄'이
란 뜻으로, 예를 들면 '謄寫
(원본에서 그대로 베껴냄)하
다'가 있겠다.

된다. 그런데 선생의 파격적인 논지와 달리 선생이 그려낸 「불기심란」속 난의 모습은 현실 속 난의 모습과 거리가 멀다. 발문의 내용과 그림의 불합치성을 어찌 설명할 수 있을까?

난은 난이로되 실재하는 난이 아니라 난으로 상징되는 무엇인가를 추사 선생의 주관을 배제하고 그대로 옮겼다는 뜻이다. 필자는 앞서 『시경』, 『주역·계사전』, 「이소」 속 난은 '삶을 개척하려는 백성들이 한목소리로 전하는 현장의 실상'을 상징한다고 주장한 바 있다. 또한 추사 선생은 정소남에 의해 맹목적인 충절의 상징으로 바뀐 묵난화의 필의를 따르지 않았다고 하였다. 그렇다면 추사 선생이 언급한 사란은 '난을 그림'이란 표현과 함께 '백성들이 전하는 현장의 목소리를 가감 없이 그대로 옮김'이란 의미가 되며, 선비의 난화는 현실에 대한 정확한 정보를 담아낸 보고서와 같은 것이기에 객관적 시각을 잃지 말아야 한다[亦當自不欺心]고 하였던 것 아닐까?

『대학』을 한 번도 읽어본 적 없는 분도 '수신제가치국평천하修身齊家治國平天下'라는 말을 쉽게 입에 올리고, 『대학』을 배운 적 없어도 '격물치지格物致知'라는 말을 한 번쯤 들어봤을 것이다. 이는 우리의 의지와는 별개로 『대학』의 가르침이 우리의 가치관과 일상에 많은 영향력을 미치고 있다는 반증이라 하겠다. 그러나 『대학』을 따로 배운 적 없어도 쉽게 입에 올릴 만큼 익숙한 '치국평천하'와 '격물치지'와 달리, 격물치지를 치국평천하로 이끄는 징검다리 격인 「성의誠意」와 「정심正心」편은 상대적으로 세인의 관심 밖에 놓여 있다. 그러나 추사 선생은 난화의 요체를 『대학』의 성의와 정심편을 통해 설명하고 있는데…… 선생은 『대학』의 성의와 정심편에서 무엇을 보았던 것일까?

과거 (성인의) 밝은 덕을 천하에 밝히려는 자는 먼저 그의 나라를
다스리고, 나라를 다스리려는 자는 그의 집안을 가지런히 하고,

집안을 가지런히 하려는 자는 먼저 그의 몸을 닦고, 몸을 닦으려는 자는 먼저 그의 마음을 바르게 하고, 마음을 바르게 하려는 자는 먼저 그의 뜻을 진실되게 하고, 뜻을 진실되게 하려는 자는 먼저 그 앎을 이루었으니, 앎을 이룸은 사물의 이치를 투철히 밝힘에 있다.*

古之欲明明德於天下者 先治其國 欲治其國者 先齊其家 欲齊其家者 先修其身 欲修其身者 先正其心 欲正其心者 先誠其意 欲誠其意者 先致其知 致知在格物

『대학』의 가르침은 옛 성인의 명덕明德을 더욱 밝게 하여[明明德] 천하를 다스리는 일에서부터 앎[知]에 이르기까지의 과정을 언급한 것으로, 새로운 지식을 통해 새로운 세상을 이끌어낼 책무가 있는 지도자를 위한 지침을 담고 있다.** 이런 까닭에 『대학』은 격물格物→치지致知→성의誠意→정심正心→수신修身→제가齊家→치국治國→평천하平天下로 연결되는 구조를 통해 바른 정치가 어떤 과정을 통해 세워지는지에 대하여 언급할 때 자주 인용된다.*** 이제 격물格物에서 평천하平天下에 이르는 8단계를 염두에 두고 추사 선생이 「불기심란」에 써넣은 제발題拔의 의미를 조금 더 깊이 읽어보자.

난을 모뗘(난이 전하는 말을 그대로 옮겨) 따라 하고자 하면 응당 속이지 않는 마음에서 시작해야 한다[寫蘭亦當自不欺心].****

라고 언급한 부분은 『대학』의 최고 목표인 지선至善(선에 도달함)에 도달하기 위한 첫 단추 격인 '치지재격물致知在格物'이 필요한 이유를 설명한 대목이라 할 수 있다. 지도자는 현실을 정확히 파악해야 합당한

* 이 부분에 대한 해석은 대명사로 해석되는 '그 기其'가 무엇인지에 따라 해석이 달라질 수 있다. 필자는 대명사 其를 明明德으로 해석함이 옳다고 생각하지만 일단 本稿에서는 기존의 일반적 해석으로 대신하였다.

** 『大學』의 明明德에 대하여 일반적으로 '명덕을 밝힘'이라 해석하지만, 필자는 明明德은 강조형으로 '명덕을 더욱 빛나게 함'으로 해석함이 옳다고 생각한다.

*** 『大學』과 『中庸』은 원래 『禮記』에 수록된 49편 가운데 제42편과 제31편을 朱熹가 『論語』 『孟子』와 함께 『大學』과 『中庸』을 독립된 경서로 편찬하면서 유교 경전으로 자리매김하게 되었다. 원래 句로만 되어 있던 『大學』은 주희에 의해 經文 1장과 傳文 10장으로 편성되었고, 전문 제5장은 주희가 만들어 넣었을 정도로 주희의 의도에 따라 재구성되어 전해졌음을 염두에 두고 신중히 읽어야 한다.

**** 寫蘭亦當自不欺心에서 自는 '스스로 자自'가 아니라 '시작할 자自'로 해석함이 옳다.

조치를 내릴 수 있고, 이를 위해서 실재하는 물物을 통해 지식을 얻는 것[格物致知]이 마땅하며, 실재하는 물에서 참 지식을 얻고자 하면 물을 있는 그대로 봐야 하는 것처럼 당면한 어려움을 해결하고자 하면 눈앞의 현실을 솔직히 인정하는 것에서 시작할 수밖에 없다는 뜻이라 하겠다. 그런데 추사 선생은 난화의 요체가 눈앞의 현실을 사견私見 없이 담아내는 데 있으니 사란을 하고자 하면 처음 하나의 획을 우측으로 빼쳐 잎을 만드는 것에서부터 하나의 점을 찍어 난의 씨를 그릴 때까지(난을 치는 전 과정에 걸쳐) 내부를 깊이 살펴 오랜 병을 없애야[內省不疚] 사람들에게 내보일 수 있다 한다.

무슨 말인가?

『대학』의 격물에서 평천하에 이르는 8단계는 매 단계마다 적절한 조치임을 검증받게 되는 것처럼 난을 치는 모든 과정 또한 가장 합당한 조치를 이끌어내야 한다는 의미다. 이 지점에서 우리는 선비의 난화가 정확한 현실 인식을 통해 적합한 해법을 제시하는 것을 목표로 그려졌음을 짐작할 수 있으며, 이는 단순한 현실 비판적 시각과는 다른 차원으로 풍속화와 구별되는 요소라 하겠다. 그러나 묵난화를 선비의 그림이라 할 때 이는 어찌 보면 지극히 당연한 것이라 하겠다. 왜냐하면 백성을 이끌 책임이 있는 선비는 불합리한 세상을 비판하는 것만으로 그 소임을 대신할 수 없으며, 대안 없는 비판은 선비의 무능일 뿐이기 때문이다. 이런 관점에서 읽으면 이어지는 '십목소시十目所視 십수소지十手所指 기엄호其嚴乎(모든 사람이 주시하고 모든 사람이 지적하니 그것을 엄중히 함이 마땅치 않은가?)'는 단순히 현실을 감추거나 속일 수 없다는 뜻이라기보다는 당면한 문제에 대한 해법과 그 해법을 통해 이룩한 성과에 대한 평가의 엄중함을 경계하는 말에 더 가깝다고 할 것이다.

이런 연유로 추사 선생은 현실 문제에 대한 정확한 이해와 적절한 해법을 담아낸 묵난화는 선비의 정치적 견해를 그림 형식을 빌려 피력한

것이니 그것이 비록 작은 재주에 불과할지라도 반드시 성의誠意와 정심正心에 적중한 후 실행해야 한다[雖此小芸 必自誠意 正心中來]고 하였던 것이리라. 이는 선비가 정치적 견해를 피력하는 일은 그 형식이 어떠한 것이든 책임이 따르는 일이기 때문으로, 난화를 치기 시작하여 원하는 것을 얻을 때까지(작품을 완성할 때까지) 분명하고 일관된 주장을 피력하기 위해 붓을 놀려야 설득력을 높일 수 있기 때문이다[始得爲下手宗旨].

그렇다면 추사 선생의 「불기심란」에 쓰인 제발題拔은 『대학』의 가르침을 바탕으로 쓰인 것이니, 선생이 언급한 성의와 정심 또한 단순히 '정성을 다해 뜻을 받들고 마음을 바르게 함'으로 해석할 수는 없을 것이다. 『대학』 「성의」편과 「정심」편을 통해 선생의 의중을 가늠하여보자.

> 소위 정성을 다하여 그 뜻을 참되게 하는 것이란 자신을 속이지 않는 것이다. 악한 것과 함께하면 악취를 풍기고, 좋은 낯빛과 함께하면 반가운 기색을 보이게 마련인데 (인간은 누구나 그러하니) 이와 함께하는 것을 일컬어 '스스로 사양함'이라 한다. 이런 까닭에 군자는 반드시 신중하게 그 뜻을(성의를) 홀로 세워야 한다.*
>
> 所謂誠其意者毋自欺也. 如惡惡臭 如好好色 此之謂自謙 故君子必愼其獨也.

무슨 내용인가? 인간은 끼리끼리 모이는 속성 때문에, 격물치지를 통해 어렵게 도출해낸 지식(생각)을 다듬어 성의誠意 단계로 발전시키기 어렵단다. 사회적 동물인 인간은 본능적으로 외톨이가 되는 것을 두려워하고, 외톨이란 함께하는 무리와 다른 생각을 하는 존재이다. 결국 나약한 인간은 격물치지를 통해 사회적으로 공인된 통설에 의문을

* 『大學』의 이 부분에 대한 일반적 해석은 '소위 그 뜻을 참되게 하고자 함이란 자신을 속이지 않는 것이다. 마치 나쁜 냄새를 싫어하듯 하고 좋은 빛을 좋아하듯 하는 것을 일컬어 스스로 만족함이라 하니, 군자는 반드시 자기 홀로 조심한다.'라고 한다. 그러나 필자는 如惡惡臭 如好好色의 '같을 여如'는 '비슷한 수준의 무리[等]'라는 의미로, 惡惡과 好好는 복수형으로 해석해야 하며 또한 自謙은 '스스로 겸손하며 만족해함'이란 뜻이 아니라 '스스로 포기하고 물러남'으로 해석함이 옳다고 생각한다.

품게 되어도 외톨이가 될까 두려워 새로운 생각과 지식을 피력하길 주저하게 되고, 생각이 달라져도 자신이 속한 무리의 생각에 동조하며 외톨이가 되는 것을 피하고자 하는데, 이는 결국 자신을 속이는 것과 다름없다 한다. 그러므로 군자는 반드시 신중하게 격물치지로 얻은 새로운 지식과 생각을 홀로 견지하고 다듬어나가야 한다. 새로움이란 범주 밖에서 취할 수밖에 없지만 인간은 범주 안에 머물 수밖에 없으니, 새로운 생각을 체계화하는 것은 아무나 할 수 있는 쉬운 일도 아니고, 군자가 군자인 이유이기도 하다.

소인이 한가함에 안주하는 것은 잘할 수 없음에도 도달하지 못할 곳이 없게 하기 위함이나, 군자를 발견한 임금은 압박감을 느끼는 탓에 소인의 무능을 덮어주곤 소인의 유능함을 드러낸다. 이는 여러 사람들과 함께 몸뚱이를 보고 나서 폐와 간을 보았노라 하는 것과 같다. 이런 법이 무슨 이익을 주겠는가? 이를 일컬어 정성을 다해 형형에 적중하였으나 형형 밖에 있다 한다. 이런 까닭에 군자는 반드시 신중하게 그것을 홀로 다듬어나가는 것이다.*

小人閑居爲不善無所不至 見君子而后壓然揜其不善 而著其善 人之視己 如見其肺肝然 則何益矣 此謂誠於中形於外 故君子必愼其獨也.

『대학』의 위 부분에 대한 일반적 해석은

소인은 한가히 있으면 선하지 못한 짓이 이르지 않는 곳이 없다가 군자를 본 뒤에는 슬며시 그 선하지 못함을 가리고서 자신의 선함을 드러내니 남들이 자기를 보는 것이 마치 폐와 간까지 들여다보듯 한다. 그러니 무슨 소용이 있으랴? 이를 일컬어 '안에서 진실하

* 小人閑居爲不善無所不至를 '소인은 한가히 있으면 선하지 못한 길이 이르지 않는 곳이 없다.'로 해석하면 '하고자 할 위爲'는 일부러 나쁜 짓을 하고자 한다는 뜻이 되는데…… 나쁜 짓도 작심하고 부지런히 하려면 한가한 틈이 없건만 小人閑居라니 이상하지 않은가. 필자는 '뒤 후後'의 의미로 바꿔 읽은 '임금 후后'는 원 의미대로 읽는 것이 마땅하고, 無所不至란 '어디서든 在止於至善에 이르지 못함'이란 의미로 해석함이 옳다고 생각한다.

면 밖으로 드러난다'고 하니, 군자는 반드시 그 홀로의 마음을 조
심히 드러낸다.

라고 한다. 한마디로 말하여 군자는 남이 보지 않아도 항상 선을 행하
며 스스로 행실을 삼가는 법이라는 것인데…… 군자가 스스로의 행실
을 조심하는 이유가 고작 세상 사람들을 속일 수 없기 때문이라면, 군
자와 소인의 차이는 속일 수 있다고 생각하는 자와 속일 수 없다고 생
각하는 자의 차이일 뿐이란 말인가? 『대학』의 위 부분에서 소인이 한
가하게 지낼 수 있었던 이유는 처음 접하는 새로운 문제를 기존의 지
식으로 대처하기 때문이다. 결국 새로운 문제에 기존의 방식으로 대처
하니 일이 풀릴 리가 없었던 것인데…… 흥미로운 점은 국왕이 소인의
무능을 감춰줄 뿐만 아니라 당면한 현실 문제를 흐리기까지 한다고 지
적한 대목이다. 어찌된 영문일까?

이는 국왕 또한 자신의 무능을 감추고자 함으로, 문제를 해결할 능
력도 의지도 없기 때문이다. 이런 상황에서 군자가 문제의 본질을 지적
하면 국왕은 그 지적을 압박감으로 받아들이기 마련이니, 형形에 적중
하였으나 형 바깥에 놓이기 십상이다. 무슨 말인가? 군자가 단순히 문
제점을 지적하는 것에서 그친다면 국왕은 기존의 방식을 바꾸려 들지
않을 것이므로 군자는 대안과 결과를 통해 설득할 수 있어야 한다는
의미다.

뜻을 이루기 위해 정성을 다한다 함이(성의라는 것이) 천지신명께 도
움을 청하며 지극정성을 보이는 것도 아니고, 뜻이 아무리 간절해도
뜻이 뜻에 머물러 있으면 그저 가슴속에 품은 생각일 뿐이다. 이런 관
점에서 『대학』의 성의誠意란 뜻을 관철하기 위하여 노력하는 모든 행위
를 포함한다 하겠다. 그래서 추사 선생은 '난을 치는 일은 반드시 『대
학』의 성의誠意와 정심正心을 통해야만 중래中來를 도모할 수 있다[必自

誠意 正心中來]고 하였던 것으로, 이때 중래란 권토중래捲土重來(실패한 뒤 힘을 길러 다시 도전함), 다시 말해 '조정[中]에 돌아옴'으로 풀이할 수 있겠다.

정치의 어려움은 문제를 알아도 문제를 해결할 방법과 문제를 해결해낼 능력은 또 다른 차원이라는 데에 있다. 위정자의 무능을 지적하는 일이야 막걸리 한 주전자 무게면 충분하지만, 위기에 처한 나라를 구해내는 일은 산을 옮기는 일만큼이나 큰일이니, 지도자라면 산 같은 평정심으로 강의 흐름을 지켜보며 필요한 것을 마련해야 하지 않겠는가? 이에 대한 가르침을 담은 것이 『대학』의 정심正心이고, 수신修身이다.

소위 수신이란 바름으로 몸을 닦고자 하는 마음이다. 몸이 노여움을 취하면 바른 판단 기준을 얻을 수 없고……(중략)……근심을 취해도 바른 판단 기준을 얻을 수 없게 된다. 이는 (몸에) 마음이 없기 때문이니, 보아도 보이지 않고 들어도 들리지 않으며 먹어도 그 맛을 모르는 것이다. 이를 일컬어 수신이라 하니 바름으로 몸을 닦고자 하는 마음에 있다.

所謂修身在正其心者 身有忿懥 則不得其正……(중략)…… 有所憂患 則不得其正 心不在焉 視而不見 聽而不聞 食而不知其味 此謂修身正 其心*

어느 시대나 부조리한 세상에 대하여 분노하고 걱정하며 두려워하는 사람은 차고 넘친다. 그러나 부조리한 세상을 변화시키기 위하여 감정에 호소하는 것이 최선이라면 인간 세상에 선비가 무슨 필요가 있겠는가? 사람 사는 세상에 선비가 필요한 이유는 흙먼지가 태양을 가리기 전에 비를 뿌리기 위함이니, 선비는 비처럼 차가운 이성으로 바

* 『대학』의 이 부분에 대한 일반적 해석은 '이른바 '몸을 닦음은 그 마음을 바르게 함에 있다'고 한 것은 자기 마음에 노여워하는 바가 있으면 그 바름을 얻지 못하고……(중략)……근심하는 바가 있으면 그 바름을 얻지 못한다. 마음이 이에 있지 않으면 보아도 보이지 않고, 들어도 들리지 않으며, 먹어도 그 맛을 알지 못한다. 이를 일컬어 '몸을 닦음은 그 마음을 바르게 함에 있다'고 한 것이다.'라고 한다.

른 길을 찾아 인도할 책무가 있음을 잊어서는 안 된다.

추사 선생의 난화 한 점을 감상하기 위하여 익숙하지 않은 『대학』을 읽는 것도 고역인데, 그것도 기존의 해석과는 다른 식으로 설명하는 필자의 풀이에 혼란스러우셨을 것이다. 그러나 추사 선생에게 관심이 없다면 모르겠으나, 선생을 알고자 하면 제대로 알아야 하지 않겠는가? 『대학』전문傳文을 읽다 보면 주희朱熹가 왜 제5장(格物致知)을 만들어 넣었고 성의誠意편을 정심正心 앞에 두었는지 생각하게 된다. 논리적으로 바른 마음[正心]을 통해 뜻을 세우고, 그 뜻을 이루기 위하여 정성을 다하는 것[誠意]이 순서일 텐데, 주희는 뜻을 이루기 위하여 정성을 다한 후 바른 마음을 세워 몸을 닦는 순서로 기술하였다. 이상하지 않은가? 부조리한 세상에 대하여 지적하는 것은 쉬워도 해법을 제시하는 것은 쉽지 않고, 대안을 제시하여도 세상 사람들이 수긍하고 받아들이는 일은 별개의 문제인데…… 화를 내고 두려워하며 평정심을 잃으면 왜 세상 사람들이 주저하는지 알 수 없기 때문 아니겠는가? 그러니 내가 무엇이 모자라는지 다시 생각해보고 모자란 부분을 채우기 위해 수신修身하여야 비로소 목표를 향해 나아갈 수 있다 함이리라. 부조리한 세상, 잘못된 믿음, 엉터리 지식……. 흔들리는 징검다리 위에 서 있는 사람일수록 다음 돌덩이로 건너길 주저하는 법이니, 확신을 심어주려면 안전하게 건너는 모습을 보여줄 수밖에 없다. 인간 세상에 참 지식인들의 용기와 노력이 필요한 부분이다. 이 지점에서 추사 선생의 「불기심란不欺心蘭」을 다시 감상해보자.

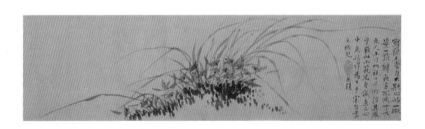

앞서 필자는 우측으로 뻗어나간 난엽의 모습이 마치 해초처럼 흐느적거린다고 하였다. 현실 속에서는 결코 볼 수 없는 부자연스러운 현상이라 하겠다. 이것을 단지 형사形似보다 사의寫意를 중시하는 문인화의 특성으로 치부해버린다면, 문인화는 원래 그렇게 그리는 것이니 이상할 것도 없고 달리 해석할 필요도 없는 일이 된다. 하지만 그렇게 생각하고 그런 식으로 감상하여 우리는 그동안 무엇을 얻었는가? 세상의 그 무엇도 차별화된 특성만으로 가치를 인정받을 수 없건만, 억지로 가치를 부여하고자 함은 학문이 아니란 맹신일 뿐이다. 결국 「불기심란」의 가치는 추사 선생이 남겨둔 흔적 속에서 필의를 읽어낸 후 판단할 일이라 하겠다.

추사 선생은 무슨 말을 하고자 현실에서는 볼 수 없는 난을 그렸던 것일까? 선생은 현실과 동떨어진 공리공론空理空論을 좇고 있는 조선 정치가들의 작태를 흐느적거리며 우측으로 길게 뻗어나간 난엽으로 표현한 후, 이와 달리 탄력으로 중력을 이겨내는 모습의 난엽을 좌측에 배치하여 현실에 바탕을 둔 실사구시實事求是와 대비시켰던 것은 아닐까?

> 대학과 함께하는 도道는 명덕明德을 더욱 밝게 하고자 함에 있고, 백성들을 피붙이처럼 여김에 있으며, 그곳에 머물며 선善에 도달하고자 함에 있다.*

　大學之道 在明明德 在親民 在止於至善

『대학』의 첫 머리에 명시되어 있듯 옛 성인들의 밝은 덕을 오늘을 위한 명덕으로 정립시키고, 이를 통하여 백성들을 가족처럼 보살피려는 위정자의 마음가짐을 견지하며, 최선의 방법을 찾으려 노력하는 것이

* 이 부분에 대한 일반적 해석은 '대학의 도는 밝은 덕을 밝히는 데 있으며 백성을 새롭게 함에 있으며 지극한 선에 머묾에 있다.'고 한다. 그러나 이는 明明德의 앞의 明은 동사, 뒤의 明은 형용사로 읽고 '친할 친親'을 '새 신新'의 의미로 읽은 결과인데, 필자는 '명명덕'은 강조형으로 읽어 '더욱 밝은 덕'으로 해석하고 '친할 친親'은 원뜻에 따라 '피붙이'로 읽는 것이 마땅하다 생각한다. 明德이라 함은 이미 그 덕이 밝음을 알기에 明德이라 하였건만, 새삼 그 明德을 밝힐[明] 필요도 없고, 明德을 밝히는 일과 格物致知가 무슨 관계가 있는지 생각해 볼 일이다.

바로 참된 정치의 목적이자 정치가 존재하는 이유일 것이다. 추사 선생이 왜 「불기심란」을 저런 모습으로 그려내고, 『대학』 구절을 인용하여 제발題拔을 썼는지 충분히 짐작될 것이다. 그런데 필자가 읽은 모든 추사 연구서들은 하나같이 「불기심란」에 대하여 추사 선생이 아들 상우에게 난화를 칠 때 마음가짐을 바르게 지닐 것을 당부하는 작품으로 소개하고 있었다. 적자가 없던 추사 선생은 상우가 비록 서자였지만 애틋한 정을 보였을 것이다. 그러나 조선의 국법이 적·서를 엄격히 차별하였고, 『대학』이 대인大人(위대한 인물) 다시 말해 '치국평천하'까지 염두에 두고 있는 군자를 위한 것임을 고려할 때 어딘지 격에 맞지 않는다고 생각된다. 누구보다 조선의 정치 구조를 잘 알고 있던 추사 선생이 자식이 처한 태생적 한계를 무시한 채 조정의 쇄신을 이끌어낼 큰 인물의 자질을 키우라고 하였던 것일까? 부모의 과도한 기대와 욕심이 자식에게 얼마나 큰 짐이 되는 것인지 모를 분도 아니고, 상우의 노력으로 바뀔 세상이 아님도 누구보다 잘 알고 있었을 선생께서 자식의 가슴을 후비는 짓을 했으리라곤 생각되지 않는다. 선생이 써넣은 「불기심란」 제발의 마지막 부분을 자세히 살펴보시길 바란다.

　'시우아示佑兒'가 아니라 '시우용示佑奐'이라 쓰여 있다. 그간 추사 연구가들은 상우商佑의 이름자에 있는 '도울 우佑'자와 '사내아이 아兒'를 묶어(佑兒) 상우商佑라 읽어왔으나, 흘림체도 아니고 정자체로 또박또박 써넣은 '꾀일 용奐'자를 '사내아이 아兒'로 둔갑시킨 연구자와 그것을 아무도 지적한 바 없는 학계의 권위를 계속 인정해야 할까? '시우용示佑奐'이란 추사 선생이 그려낸 「불기심란」을 보여주고[示] 선생의 필의에 동의하며 도와줄 사람[佑]을 꾀어내라[奐]는 뜻이다. 아직도 '시우용示佑奐'을

'시우아示佑兒'로 읽으며 상우에게 미련을 두고 계신 분은 '시우용' 바로 아래에 찍혀 있는 붉은 글씨를 읽어보시길 바란다.

'산제니본羼提尼本'.*

'양떼가 다투어 달려나가며[羼] 공자님의 근본을[尼本] 이끌어냄[提]'이란 뜻도 되고, 산제羼提를 불교식으로 읽어 인忍, 인욕忍辱의 의미로 읽으면 '모욕을 참고 견뎌온 공자의 근본'이란 의미도 된다.** 이 지점에서 추사 선생이 왜 해초처럼 흐느적거리는 난엽을 그렸던 것인지 설명된다. '모욕을 참고 견뎌온 공자의 근본'이 무슨 의미겠는가? 모욕을 참고 견딘다 함은 모욕을 가하는 행위를 전제로 하는데, 모욕을 당한 것이 공자의 근본이라면 결국 누군가가 공자의 가르침에 모욕을 가했다는 것과 다름없지 않은가? 조선 팔도에 공자의 위패를 모신 대성전大成殿이 없는 고을이 없건만, 어느 누가 감히 공자님 말씀에 모욕을 가할 수 있단 말인가?

추사 선생은 공자의 근본 사상이 성리학에 의해 왜곡되었음을 공자의 근본이 모욕을 당했다고 표현한 것이다. 인간을 위한 현실적 학문이던 근본 유학儒學이 귀신을 섬기기 위한 유교儒敎로 바뀌었으니, 공자님의 말씀은 바닷속에서 자라는 난처럼 흐느적거리게 된 것인데……공자를 공자답게 이끌어내려면 '산제니본羼提尼本'하는 수밖에 없다한다.

무슨 말인가?

양羊이 풍요로움을 상징하는 것은 상식에 속하고, 그 양들이 떼 지어 달려나가며[羼] 이끌어내는 것[提]이 공자 사상의 근본이라 한다. 이것이 무슨 의미겠는가? 공자의 근본 사상은 귀신을 받들고자 함이 아니라 인간 세상을 풍요로운 세상으로 이끌기 위함이며, 이를 위하여 공자께서는 인간에 대한 이해를 통해 학문과 정치이념을 세웠음을 주

* 유홍준 선생은 이 낙관을 『완당평전』에서 羼提居士라 읽었는데…… 획과 자형을 따져보길 바란다.

** 羼提는 梵語 Kasati의 譯語로 忍辱(욕됨을 참아냄)이란 뜻이다.

장하고 있는 것이다.

추사 선생의 「불기심란」을 조용히 마주하면 어지러운 난엽과 단아한 글씨가 따로 놀고, 여백 공간이 유기적이지 못한 탓에 보기 드문 대작(22.8×85cm)임에도 불구하고 어딘지 유약해 보인다. 작품에 나타나는 여러 특성을 고려해볼 때 환갑 무렵 작품인 듯한데…… 그 무렵 제작된 「세한도歲寒圖」와 비교 감상해보면 어딘지 헛헛한 느낌이 든다. 아마 이런 느낌 때문에 일부 추사 연구자들은 「불기심란」이 위작이라 하는지도 모르겠다. 그러나 필자는 이 작품이 아직 완성된 작품이 아니며, 처음부터 추사 선생 혼자 완성시킬 작품이 아니었기 때문이라 생각한다.

무슨 말인가?

추사 선생은 '산제니본屬提尼本'이란 낙관을 찍은 후 병제並題라 써넣고는 작품을 끝냈다. 단아한 글씨로 『대학』 구절을 인용하며 긴 제발을 써넣은 추사 선생은 휑한 느낌이 들 정도로 지나치게 넓은 여백 공간 어느 곳에도 선생을 지칭하는 표식을 남겨두지 않았다. 이상하지 않은가? 이런 까닭에서인지 몰라도 미술사가 유홍준 선생은 '산제니본屬提尼本'이라 쓰인 낙관을 '산제거사屬提居士'라 읽었는지 모르겠으나, 필획과 글자꼴을 따져보면 '거사居士'가 아니니 추사 선생의 별호라 할 수도 없다. 문제는 낙관 속 글씨가 추사 선생을 지칭하는 것이 아닌 만큼 이어 쓰인 '병제並題'란 앞서 쓰인 제발이 될 수 없다는 점이다. 결국 추사 선생이 제발 끝에 '병제並題'라 하였던 것은 누군가에게 이 작품에 담긴 필의를 읽고 동조하는 글을 써달라고 하였던 것인데…….

선생은 「불기심란」의 필의를 읽고 선생과 뜻을 함께할 인연을 기다리며 공간을 넉넉히 남겨두었지만, 끝내 반가운 손님을 맞이하지 못했던가 보다. 반가운 손님을 기다리며 매일 깨끗이 쓸어낸 너른 마당을 지켜보고 있었을 선생의 심정만큼이나 휑하다.

鄭敾, 〈人谷幽居〉, 27.5×27.3㎝, 간송미술관

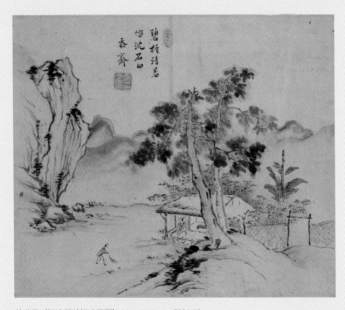

姜世晃, 〈倣沈周碧梧淸暑圖〉, 30.1×35.8㎝, 개인소장

번상촌란

樊上村蘭

추사 선생과 이제彝齊 권돈인權敦仁은 서로 그림을 보내 답제答題를 구하는 방식으로 예민한 정치적 사안에 대하여 비밀스러운 대화를 나누곤 하였다. 이러한 용도로 사용된 난화의 대표적 예가 「증번상촌장란贈樊上村庄蘭」이라 불리는 작품이다.

헌종14년(1848).

헌종께서 조선의 24대 국왕으로 즉위하며 시작된 순원왕후 김씨의 6년 수렴청정이 끝나고(1840.12.25.)도 7년을 더 기다린 끝에 풍양조씨 가문 출신의 신정왕후 조씨가 비로소 대비가 되었다. 순조30년(1830) 대리청정하던 효명세자가 갑자기 세상을 떠나며 23세 꽃다운 나이에 청상이 된 지 18년 만에 아드님 헌종께서 장성하여 친부이신 효명세자를 익종으로 추승한 결과였다. 이는 안동김씨 세도정치에 맞서 싸우던 풍양조씨 가문의 조인영과 권돈인 그리고 추사가 가장 공들이며 추진

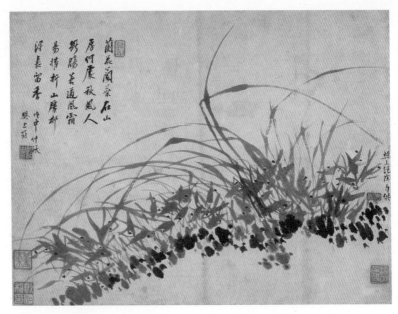

金正喜, 〈贈樊上村庄蘭〉, 32.2×41.8cm, 개인소장

한 숙원 사업으로, 이로써 조정의 풍향이 바뀌게 된다.

　7월 17일 대사간 서상교徐相敎가 대왕대비 김씨의 6촌 아우 김흥근 金興根(1796-1870)을 탄핵하자, 10월 25일 이조정랑 유의정柳誼貞이 김 흥근의 죄를 사해줄 것을 상소하였고, 이에 승정원 삼사에서 유의정을 탄핵하는 등 안동김씨 세력과 풍양조씨 세력 간에 벌어진 각축전으로 조정이 시끄럽던 때였다.* 김흥근의 죄를 물어 광양현으로 귀양 보내는 등 한창 기세를 올리고 있던 무렵, 제주 유배 중이던 추사 선생이 한양 의 권돈인에게 난화 한 점을 보내왔다.

　바람에 꺾인 난엽들이 어지럽게 얽혀 있는 난화 오른쪽 한 귀퉁이에 추사 선생은 '번상촌장樊上村庄 균공勻供' 단 여섯 자를 써넣었고, 선 생의 편지를 읽은 권돈인은 7언시로 답한다.

* 김흥근의 죄를 사하여달 라 주청한 이조정랑 유의정 을 영의정 정원용이 두둔하 자 헌종은 대노하였다 한다. 이는 헌종이 풍양조씨 세력 을 통해 안동김씨 세도정치 를 견제하고자 하였기 때문 이다.

蘭花蘭葉在山房　　난화난엽재산방
何處秋風人斷腸　　하처추풍인단장
若道風霜易摧折　　약도풍상역최절
山房那得長留香　　산방나득장유향

위 7언시에 대하여 서지학자 임창순 선생은

난초꽃과 난초잎이 산방에 있는데
난데없는 가을바람이 사람의 애간장을 태우는가.
바람과 서리에 난초는 바로 꺾일 터이니
산중서재에 향기인들 어찌 영원히 남겠는가?

라고 해석하였는데…… 시의 대구 관계를 고려하며 심층 의미를 읽어
보면 전혀 다른 이야기를 듣게 된다. 권돈인은 조정을 산방山房으로 난
은 벼슬아치로 비유한 후, 난화蘭花는 조정에서 제 목소리를 낼 수 있
는 고위직(향을 뿜어내는 자)이고 난엽蘭葉은 난화를 보좌하는 하위직
관료를 지칭하였으니, 첫 연의 '난화난엽재산방蘭花蘭葉在山房'이란 '조
정에 모여 있는 대소 신료'라는 의미로 해석하면 무난하겠다.* 권돈인
은 '조정의 어느 곳에[何處] 가을바람[秋風]이 부는가에 따라 사람의
애간장을 끊는 고통이 따르겠지만(가을바람이 향하는 곳의 난은 시들게
됨) 만약 천도天道가 바람과 서리로 바뀌면 (난은) 꺾이고 부러질 것이
다[若道風霜易摧折].'라고 한다. 한마디로 지금 조정의 세력 다툼은 시작
에 불과하며, 조만간 피바람이 불 것이라는 뜻인데…… 이어지는 시구
가 '산방나득장유향山房那得長留香'이다. '조정을 어찌 장악해야만[山房
那得] 오랫동안 난향을 남길 수 있겠는가?'란다.
　무슨 의미인가?

* 권돈인은 난꽃이 핀 蘭과
아직 난꽃이 피지 않은 蘭
을 蘭花와 蘭葉으로 구분하
였다.

이미 과열된 조정의 파벌 싸움에 개인은 없으며, 싸움의 승패에 따라 모두의 운명이 결정되는 형국이란다. 사정이 이러하니 애꿎은 희생을 줄일 수 있는 유일한 방법은 한쪽이 압승하는 길뿐이며, 이는 피차가 모두 알고 있는 바란다. 또한 상황은 언제든 바뀔 수 있으니, 살아남으려면 승기를 잡았을 때 조정을 완전히 장악해야 난향을 보전할 수 있지 않겠느냐는 내용이다. 권돈인은 추사의 편지를 어떻게 해석하였길래 이런 답시를 쓰게 된 것일까? 이를 알고자 하면 추사가 그려낸 '번상樊上'과 권돈인이 쓴 '번상樊上'의 모양을 세심히 비교해볼 필요가 있다.

추사

권돈인

추사가 그려낸 '새장 번樊'자는 '큰 대大' 부분이 '책상 기丌'로 대체되어 있는 것을 확인할 수 있을 것이다. 이는 '새장 번樊'이 아니라 '울타리 번樊'으로 읽으라는 뜻으로, 그 울타리의 출입문 모양을 그려 넣기 위해 '큰 대大' 대신 '책상 기丌'를 사용한 것이다.

'번롱樊籠'이란 말이 있다.

학술이나 문장의 길로 들어가는 관문이란 뜻으로, 추사 선생은 번롱의 의미를 시각화하여 과거시험을 치르는 과장科場의 모습을 '울타리 번樊'자를 변형시켜 담아낸 것이다. 여기에 '위 상上'자의 고자古字를 사용하여 그 관문을 향하는 모습(ㅗ)으로 그려내었으니* 선생이 써넣은 '번상樊上'이란 선비들이 과거시험을 보러 과장을 향하고 있는 모습이다.

* 글자의 모양이 직접 어떤 사물이나 위치, 수량 등을 가리키는 것을 일컬어 指事라 하며, 이는 漢字의 六書의 하나이다.

그러나 대부분의 추사 연구자들은 이 작품을 「증번상촌장란贈樊上村庄蘭」이라 부르며, '번상촌장樊上村庄'을 권돈인이 도봉산 밑 번리樊里(현재의 번동樊洞 부근)에 마련한 옥적산방玉笛山房이라 주장한다.* 이는 추사가 그려낸 독특한 모습의 번상樊上이란 글씨 바로 아래 쓰인 글자를 '마을 촌村'으로 읽은 탓인데…… 해당 글자를 자세히 살펴보시길 바란다.

문제의 글자를 무슨 근거로 '마을 촌村'으로 읽었는지 모르겠지만, 필자의 눈에는 '잔질할 읍挹', '잡아당길 읍挹'으로 보인다.

『시경』에 '형작피행료泂酌彼行潦 읍피주자挹彼注玆'라는 시구가 나온다.

* 『국역 근역서화징』에서 樊上을 도봉산 밑 번동으로 해석한 이래 거의 모든 추사 연구서에서 樊上을 지명으로 해석하고 있다.

크고 깊은 연못의 물을 퍼내어 저곳에 큰비를 내려주면(많은 물을 공급해주면) 그 물을 끌어당긴 저들은 그 물을 비축하리.

라는 뜻으로, 여기서 유래된 말 '읍주挹注'는 '여유 있는 것으로 부족한 것을 채움'이란 의미로 쓰인다. 여기에 이어지는 '농막 장庄'을 '시골의 서원'이란 뜻으로 읽으면, 읍장挹庄이란 '시골 서원의 풍부한 유생'이 되고, 번상읍장樊上挹庄은 '시골 서원의 풍부한 유생들을 과거시험을 통해 관리로 충원시킴'이란 문맥 아래 놓이게 된다.

그런데 추사 선생은 독특한 글자꼴을 사용하여 어렵게 과거시험을 언급한 후 균공勻供이라 써넣었다. 공정한 과거시험을 통해 모두가 나라를 위하여 봉사할 수 있는 공평한 기회[勻供]를 얻을 수 있도록 해달라고 당부하고 있었던 셈이다. 젊은 국왕 헌종께서 안동김씨 세도정치를 견제하고자 풍양조씨 일파에게 힘을 실어주었고, 그 바람에 선생의 해배解配(귀양살이를 풀어줌) 논의도 급물살을 타고 있던 시점에 추사는 왜 공정한 과거시험을 당부하고 있었던 것일까? 세도정치의 폐해를 털어내기 위하여 또 다른 세도정치가 등장한다면 이는 눈앞의 권력을 거

머쥐기 위해 명분을 버리고 실리를 취하려는 꼴이 아닌가? 결국 추사 선생이 권돈인에게 보낸 난화는 안동김씨들의 전횡을 미워하면서 어느새 그들을 닮아가는 모습을 경계하기 위함이었던 것이다.

그러나 권돈인은 추사 선생의 당부를 무시하는 내용을 담은 7언시와 함께 '무신戊申 중추仲秋 번상제樊上題'라 쓰고 '돈인지인敦仁之印'이란 낙관을 찍어 답신을 보냈다. 무신년(1848) 가을 과거시험장의 담장에 공시될 합격자 명단은[樊上題] 권돈인을 따르는 무리들에게 도장이 찍힐 것이란 뜻이다. 권돈인이 추사가 보내온 「번상읍장난樊上挹庄蘭」*에 7언시와 함께 찍은 낙관을 살펴보면 '돈인지인敦仁之印'이라 쓰여 있다. '권돈인인權敦仁印'도 아니고 '이제彝齊'도 아닌 '돈인지인敦仁之印'이라…… 이는 '갈 지之'자에 방점을 두고자 함이다.**

그해 10월(戊申仲秋) 제주도에 유배되어 있던 추사와 권돈인의 입과 귀가 되어주었던 환쟁이 소치小痴(허련許鍊, 1809-1892)가 난데없이 무과시험에 급제하는 일이 벌어졌다. 소치가 언제 활을 쏘고 말을 달리며 무예를 연마했겠는가?

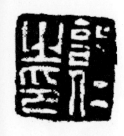

* 그간 「贈 樊上村庄蘭」으로 불린 위 작품은 「贈 樊上挹庄蘭」으로 명명함이 마땅하다.

** '갈 지之'는 '어떤 목표나 뜻을 함께하는 사람들이 무리지어 나아감'이란 의미가 내포되어 있는 글자이며, '도장 인印'은 원래 임금이 내리는 부절符節이란 뜻으로 공무를 맡은 사람이 찍는 도장을 일컫는 글자임을 고려하면 권돈인이 사용한 낙관의 의미가 가볍지 않다.

별법위란지

撇法爲蘭之

추사 선생이 정치적 동지 권돈인에게 보낸 난화의 비밀을 접한 후 혹자는 난화가 밀지密旨를 전하는 수단으로 쓰였다는 점 때문에 예술적 가치가 손상되는 듯한 느낌이 드는 분도 있을 것이다. 그러나 원래 선비의 그림이 사의성寫意性을 추구한 시점부터 문인화는 순수 조형예술의 범주를 벗어난 것이었고, 이는 추사 선생만의 문제도 아니었다. 우리가 선비의 그림을 남종南宗 문인화文人畵라 부르며 예술작품으로 감상하고 평가하는 것 자체가 선비의 그림이 사의성을 목적으로 하지만 예술작품으로 승화되었다는 반증 아니던가? 그러니 선비의 그림이 사의성을 추구하며 특정 목적으로 그려졌다는 것 때문에 예술의 순수성이 훼손된 듯한 거부감이 문제가 아니라 선비의 그림을 제대로 읽어내지 못한 탓에 선비예술의 묘미를 감상할 수 없었던 것을 아쉬워할 일이다.* 이런 관점에서 추사 선생이 권돈인에게 청대 정섭鄭燮의 난에 대하여 언급한 부분을 잠시 읽어보자.

* 회화사적 관점에서 보면 오랜 기간 회화는 역사적 사실의 기록이나 종교적 목적으로 그려졌으며, 감상용 회화가 등장한 것은 근래의 일이다. 순수 조형예술이란 관점에서 회화의 가치를 부여하는 일은 아직도 논란의 소지가 많은 부분이건만, 문인화의 사의성이 정치적 목적과 결부되어 있음을 근거로 예술성의 문제를 거론한다면 중세 종교화의 예술성은 어찌 설명해야 할까?

판교(정섭)의 난은 모두 그 필묵의 오솔길 바깥에 별도로 준비해 둔 묘妙(예측할 수 없는 정묘함)를 살펴야 한다. 그가 남긴 화의畫意는 마치 오래된 점술사의 모자와 같아 난화분 그림을 보도록 허락하여도 점술사의 모자 같은 난을 통해서는 화의 비슷한 것을 일필도 발견할 수 없다. (그러므로 난 자체에서) 오솔길(화의에 접근할 수 있는 샛길)을 두리번거리고 찾아도 (화의를) 구할 수가 없다. (정섭의 화의는) 오직 별법撇法(우측으로 삐치는 서법)으로써 함께하고자 하니 이것을 증거하는바 이것이 고르게 돋아나고 성장하게 함이나 사람들이 (이것의 의미를) 얻지 못한 채 그저 이것과 비슷하게 그려낼 뿐이다.

板橋蘭皆於筆墨蹊逕外　別具妙諦　絶無畫意如高帽　蘭盆圖可見帽 蘭無一筆似畫意　不可以蹊逕尋覓　純以撇法爲之　此是其平生長於 人人不得以近似

무슨 말인가?

정섭이 난화에 남긴 화의는 난의 모습이 아니라 형形 바깥에 별도로 마련해둔 묘처에서 찾아야 하며, 그가 남긴 화의는 오래된 점쟁이의 모자와 같다는데…… 점쟁이의 모자가 무슨 의미일까? 『당서唐書』에 '조사모자鳥紗帽者 시사급연견視事及燕見 빈객지복賓客之服'이라는 말이 나온다. 점쟁이가 하늘의 사정을 엿보고 온 제비처럼 당면한 문제에 대하여 점치고 풀이해준다는 뜻이다.* 결국 정섭의 난화에 담긴 화의는 '순이별법위지純以撇法爲之 차시기평생장此是其平生長'을 통해 추론할 수밖에 없다는 것인데…… 별법撇法을 어떻게 이해해야 할까?

이에 대하여 고려대학교의 정혜린 교수는

* '모자 모帽'는 점쟁이(주술사)가 쓰는 비단술이 늘어진 모자를 뜻하는 글자로, 帽名(거짓으로 꾸며낸 이야기), 帽憑(깊이 생각해봄) 등에서 알 수 있듯 점쟁이가 풀어낸 점괘라는 뜻의 파생어가 널리 쓰인다.

김정희는 여러 차례 정섭의 난의 필묵법을 논했는데…… 묵란에서 회화가 형사적 특질을 떠나야 한다는 점을 더욱 강조하며 회화적인 필 자체를 절대적으로 금지함으로써 정섭과의 근친성을 보인다. 보다 구체적으로 김정희는 정섭이 전혀 회화의 획을 쓰지 않고 서예의 별법撇法을 썼으며, 이는 관습적 회화의 필묵법(筆墨蹊逕)을 넘는 깨달음의 경지(妙諦)에서 가능했다고 지적한 바 있다. 묵란에서는 오로지 서권기와 문자향을 바탕으로 해야 한다는 것이다. 이 두 단어는 글씨에서 직접적으로 드러나는바 학문의 축적이 작품에 드러난 미를 가리킨다.*

* 정혜린, 『추사 김정희의 예술론』, 신구문화사, 2008, 210쪽.

라고 하였는데…… 이는 결국 추사 선생이 언급한 별법이란 서예의 필획법을 통칭하는 것이자 축적된 학문의 수준이 표출된 흔적이라는 주장과 다름없다 하겠다. 그런데 묵난화는 형사形似보다 사의寫意를 통해 그려지고 감상되는 것은 당연한 일이겠으나, 추사 선생이 회화적 필획을 금하며 서예의 별법만 사용할 것을 주문했다고 해석한 정 교수에게 묻고 싶다. 회화의 필법과 서예의 필법이 다르다면 그 기준은 무엇을 근거로 하는가? 그림을 그리며 생긴 붓 자국이든 글씨를 쓰며 생긴 붓 자국이든 붓 자국은 붓 자국일 뿐이며, 무엇보다 붓 자국에서 무언가 차별성을 찾는 행위 자체가 붓 자국에서 화의畵意를 찾고자 하는 필묵혜경筆墨蹊逕(붓 자국을 통해 화의에 다다르는 오솔길을 구함) 아닌가?**

추사 선생이 서예의 필법만 사용하고자 의도적으로 회화적 필획법을 피하고자 하였다면 이 또한 기법技法일 뿐이고, 그것이 가능한 일이기나 한 것인지 자문해볼 일이다. 또한 선비의 학문적 성취가 반영된 문자향, 서권기가 선비의 문예에 녹아들어 어떤 형태로든 서린다면 그 품격이란 것이 특정한 전형을 통해 나타난다는 말인가?

같은 물을 마셔도 젖소가 마시면 우유가 되고, 독사가 마시면 독이

** 흔히 선비문예의 격을 논하며 文字香과 書卷氣를 하나로 묶어 거론하곤 하는데, 문자향과 서권기의 의미를 구분해야 한다. 서권기가 학문적 성취를 통해 작가의 인품이나 가치관 등이 형성된 상태 다시 말해 작가의 특성과 관계된 것이라면, 문자향은 그러한 작가의 특성이 반영된 작품을 뜻한다. 같은 책을 읽었다고 모두 같은 생각을 하는 것도 아니고, 같은 생각을 지녔다고 모두 같은 수준의 작품으로 표출되는 것도 아니니, 선비문예는 문자향을 통해 작가의 서권기를 가늠할 수 있다 하겠다.

된다 한다.

선비가 학문을 통해 도달한 어떤 생각을 예술 형식을 통해 성공적으로 담아낼 때, 그것이 글씨든 그림이든 간에 감상자는 비로소 필의를 간취해낼 수 있으며, 이때 학문이 필요한 이유는 그 필의가 개인적 견해를 넘는 설득력을 얻기 위함이다. 또한 정 교수는 추사 선생이 명망 높은 선비의 문예에서 보여지는 특성을 구현하는 문제에 대하여 이제까지 볼 수 없었던 강도 높은 어조로 학문과 같이 도를 향한 규범을 엄격하게 준수할 것을 요구하는 한편, 그 너머 언표 불가능한 영역을 문인화의 필수불가결한 요소로 보았다고 주장하였는데…… 문인화의 사의성이 말로 표현할 수 없는 영역에 있다는 것이 무슨 의미인가? 물론 사람의 생각을 말로 설명하는 것은 한계가 있고 예술작품 또한 그러하지만, 이는 문인화만의 특성이라 할 수 없으니 결국 선비의 그림에는 형사形似 이상의 어떤 의미가 내포되어 있다는 뜻일 터이다. 이에 대해 정 교수는 『완당전집』 권2 「여석파與石坡」를 인용하여

> 대체로 이 일은 하나의 작은 기예이지만, 그 전심하여 공부하는 것은 성문聖門의 격물치지格物致知와 다를 것이 없습니다. 그래서 군자의 일거수일투족 어느 하나도 도가 아닌 것이 없다고 하는 것입니다. 이와 같이 한다면 완물상지玩物喪志의 경계를 어찌 논하겠습니까?

> 大抵此事直一小技曲藝 其專心下工 無異聖門 格致之學 所以君子一擧手一擧足 無往非道 若如是 又何論於玩物之戒

* 정혜린, 『추사 김정희의 예술론』, 신구문화사, 2008, 211쪽.

라고 해석한 후 추사 선생이 『대학』을 인용하여 난화 치는 일의 중요성을 강조하였다고 하였다.* 그런데 '대저차사직일소기곡예大抵此事直一

小技曲藝'를 '대체로 이 일은 하나의 작은 기예지만'이라 해석하는 것이 옳은 풀이일까?

대저大抵의 저抵는 '씨름하다, 부딪치다, 밀치다'가 원뜻이니, 대저大抵를 '큰 씨름' 다시 말해 '큰 싸움'이란 뜻으로,* 직일直一은 '바름[正]으로 시작함'이란 의미로 해석해보면 무슨 의미가 될까?

* 『史記』에 이르길 大抵盡抵以不道(큰 싸움을 앞두고 꾸짖는 것은 도리가 아니다.)라고 한다.

큰 싸움(대업을 이루는 길)은 이 일과 같으니 바른 것으로 시작하여야 하지만, (때때로) 작은 기술을 사용하여 그 바름을 구부릴 줄 아는 예藝가 필요하다[大抵此事直一小技曲藝]. 이것은 오직 한 가지 일에 마음을 다하여[其專心] 아래를 공고히 하는 것으로[下工] 성인의 말씀을 올바르게 따르고자 하면[無異聖門] 격물과 함께하여 배워야 한다[格物之學]. 이것으로써(난화와 함께함으로써) 군자의 일거수일투족은 직접 가지 않고도 도道와 다름을 알 수 있나니[無往非道] 만약 증거와 같다면[若如是] 또다시 이유를 논하며 (선비가) 장난감과 함께하는 것을 경계시키겠는가[又何論於玩物之戒]?

무슨 의미인가?

난화를 익히고 활용하는 것은 큰 싸움에 나선 장수가 올바름을 추구함에 있어 때때로 작은 기술을 사용하여 장애물을 피해가는 재주[曲藝]를 위함이며, 이 재주에 마음을 다함은 정치적 기반을 공고히 하기 위함이란다. 한마디로 난화는 쓸데없는 싸움을 피하기 위한 수단이자(정적들의 눈을 속일 수 있는 수단으로 쓸 수 있는 까닭에) 백성들의 민심을 읽어내는 수단으로, 싸움에 나선 장수가 민심을 얻는 방법이라 한다. 이처럼 난화를 통해 백성들의 마음을 읽고 이를 통해 치국평천하를 이끌고자 함은 성인들의 가르침과 다르지 않으니, 『대학』의 격물치

지格物致知가 치국평천하治國平天下로 연결된 이유란다. 또한 난화의 쓰임이 『대학』의 격물치지와 같음을 알게 되면 난화를 이용하여 군자는 일거수일투족(모든 정치적 행동)을 조정할 수 있게 되는데…… 이는 군자가 직접 현장에 가서 확인하지 않아도 도道와 다름을 알 수 있고, 만약 이것이 그 증거라면(난화를 통해 그 사실을 알 수 있다면) 어찌 난화 치는 일에 대하여 논하며 완물지상을 경계시킬 필요가 있겠냐며, 난화를 정치에 활용하는 방법에 대하여 언급하였던 것이다.

추사 선생은 난화를 배우고 활용하는 것을 『대학』의 격물치지와 비교하였으니, 이는 난화가 치국평천하를 위한 기초라고 주장한 것과 다름없다 하겠다. 선생은 무엇을 근거로 난화를 치국평천하의 기초라 하였던 것일까? 공자께서 『시경』을 배우라고 강조하셨던 이유와 일맥상통하는 부분이다. 공자께서 『시경』을 읽으라 하셨던 것은 『시경』의 내용이 인간의 원초적 본성을 비교적 솔직하게 표출하고 있기 때문으로, 인간에 대한 이해 없이 정치를 펼치려는 짓은 인간을 위한 바른 정치가 될 수 없다고 생각하셨기 때문이다. 마찬가지로 참 선비의 묵난화에는 『시경』의 시처럼 드러내놓고 말할 수 없는 세상 돌아가는 이야기와 그 모습을 지켜본 선비의 견해가 담겨 있기 마련이니, 부조리한 세상을 바로잡으려는 군자라면 난화를 활용할 줄 알아야 하지 않겠는가?

선비의 그림은 형사形似가 아니라 사의寫意를 헤아려야 한다면서도 정작 작품 속에 내포된 사의에 대하여 언급하길 주저하고, 심지어 언표 불가능한 영역이라 하면 무엇을 감상하고 무엇을 느낄 수 있단 말인가? 또한 선비의 필의가 그토록 불투명한 것이라면 그 높은 학식이 무슨 소용 있는가? 큰 선비는 설득력 있는 논지를 통해 그 이름을 세우건만, 선비의 문예는 말로 설명할 수 없는 모호한 세상을 지향한다면 이러한 현상을 어떻게 설명할 수 있을까? 선비의 문예에 담긴 필의가 창호지에 비친 대나무 그림자처럼 느껴지는 것은 그림자를 통하여

실제 대나무를 추론할 수 있는 근거를 남기고자 함이며, 이러한 방법이 예禮인 탓이다.* 이런 관점에서 추사 선생이 자주 언급한 별법에 대하여 조금 깊이 생각해보자.

많은 추사 연구자들은 추사 선생이 정섭의 난 치는 법을 언급하며 별법을 사용하였다[撇法爲之]는 점을 근거로, 선생이 난화는 회화의 필획이 아니라 서예의 필법으로 칠 것을 주창하였다고 한다. 그런데 '칠 별撇'을 서법 용어로 읽으면 '오른쪽으로 삐침'이란 뜻일 뿐이다. 물론 별법이란 말이 서법을 포괄적으로 언급한 표현이라 할 수도 있다. 그러나 추사 선생이 언급한 별법이 말 그대로 별법이라면 그 난화는 어떤 모습으로 나타날까? 우측을 향한 필선만으로 이루어진 난화일 것이다.
그렇다면 추사 선생의 난화 중에 별법만으로 이루어진 작품이 있는지 확인해보자.

* 詩와 예술의 묘미는 직설화법이 아니라 간접화법에 있으며, 공자시대 이전부터 六藝를 배운 이유 또한 서로의 능력을 간접적으로 확인하여 직접적인 다툼을 줄이기 위함이었다.

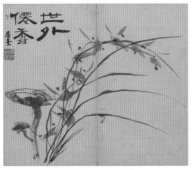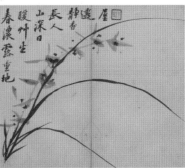

(左上)
金正喜, 〈君子獨全〉,
23.4×27.6cm, 간송미술관

(右上)
金正喜, 〈以奇高意〉,
23.4×27.6cm, 간송미술관

(左下)
金正喜, 〈世外僊香〉,
22.8×27cm, 간송미술관

(右下)
金正喜, 〈春濃露重〉,
22.8×27cm, 간송미술관

* 이 부분에 대하여 많은 추사 연구자들은 '이는 봉안과 상안으로 통하는 법이니, 이것이 아니면 난을 칠 수 없다. 이것이 비록 소도이나 법이 아니면 이루지 못하는데…… 하물며 나아가 이것보다 큰 것에 있어서랴'라고 해석한다. 그러나 봉안, 상안이 난을 치는 법이라면 그것이야말로 畵法을 통해 난을 치는 격인데…… 추사는 화법으로 난을 쳐서는 안 된다고 누차 언급하지 않았던가? 또한 이 대목에 이어지는 내용이 不欺心(속이지 않는 마음)인 것이 이상하지 않은가? 況進이란 '하늘이 내린 光榮을 향해 나아감'이란 뜻이다. 『司馬相如』, 蓋號以況榮 上帝垂恩儲祉 將以慶成

** 『阮堂全集』, 卷8, 「雜識」

예상외로 많다.

별법만 사용하여 그려낸 추사 선생의 난화를 확인했으니 이제 그 반대의 경우에 해당하는 난화가 있는지 찾아보자.

이는(난화를 치는 일은) 봉안鳳眼과 상안象眼을 통해(거쳐서) 세상 사람들과 함께 나아가는 규범이다[通行之規]. 이것과 다름없게 함으로써[非此無以] 난을 위하니 비록 이것이 작은 도이나, 규범이 다르면 이룰 수가 없다. (하늘이) 내린 것을 향해 나아가[況進] 큰 것이 되니, 이것이 증거하는 바 아니겠는가?*……(중략)……조자고(조맹견)가 난을 모뜰 때는[寫蘭] 한 획 한 획 왼쪽을 향했다고 소재노인(옹방강)이 자주 언급하였다.

此鳳眼象眼通行地規 非此無以爲蘭 雖此小道 非規不成 況進而大於是者乎……(중략)……趙子固寫蘭 筆筆向左 蘇齋老人 屢稱之**

실제로 추사 신생은 조자고의 필의에 따라 필필항좌筆筆向左(한 획 한 획 왼쪽을 향해 붓을 그음)만으로 난화를 그려낸 바 있다.

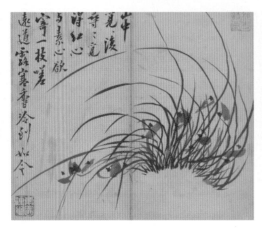

金正喜, 〈山中覓尋〉, 23.4×27.6cm, 간송미술관

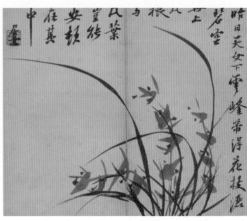

金正喜, 〈雲峯天女〉, 22.8×27cm, 간송미술관

이 지점에서 추사 선생이 언급한 별법을 서예적 필법의 통칭으로 확대해석하는 것이 옳은 것인지 묻게 된다. 추사 선생이 남긴 묵난화에 별법撇法(우측으로 삐침)만으로 그려낸 것도 있고, 필필향좌筆筆向左(한 획 한 획 좌측으로 필선을 그음)만으로 이루어진 작품도 있다는 것은 선생께서 언급한 별법위지撇法爲之를 말 그대로 '우측으로 삐친 필법을 ~을 위하여 사용함'으로 해석해야 함이 옳지 않을까? 이에 필자는 추사 선생이 언급한 별법위지와 필필좌향은 특정 목적에 따라 각기 다른 내용을 담아내기 위하여 고안된 일종의 조형어법이라 생각한다.

추사 선생은 봉안鳳眼과 상안象眼을 (세상 사람들과) 함께 나아가는 규범[此鳳眼象眼通行地規]이라 하였다. 이 말인즉 추사 선생도 난화를 칠 때 봉안과 상안을 사용하였다는 의미로 읽을 수 있는데,* 선생이 언급한 봉안과 상안이 오늘날 난화를 칠 때 사용하는 그것과 같은 것일까? 이를 확인하기 위해 묵난화를 칠 때 봉안과 상안이 어떻게 만들어지고, 조형적 관점에서 어떤 역할을 하는지 간략히 살펴보자.

묵난화는 몰골필선沒骨筆線으로 난엽을 긋게 되며, 이때 작가는 중력의 영향에서 생긴 난엽의 자연스러운 곡선을 연상하며 첫 선을 긋고, 여기에 두 번째 선의 곡선을 결합하는 방식으로 진행하므로 두 개의 곡선 사이에 폐곡선이 생기게 되는데, 그 폐곡선의 모습이 봉황의 눈 혹은 코끼리의 눈을 닮았다 하여 봉안 혹은 상안이라 부른다. 여기서 잠시 봉안과 상안을 조형적 관점에서 주목해 보면 봉안과 상안에 의하여 난의 기본적 구조 틀과 방향성이 결정되며, 두 개의 곡선이 만들어내는 기울기 때문에 난의 무게 중심이 기울어질 수밖에 없는 구조 하에 놓임을 알 수 있을 것이다. 그래서 세 번째 선은 일반적으로 봉안과 상안을 관통하여 첫 번째 선과 두 번째 선이 향한 방향과 반대 방향으로 그어 화면의 균형을 잡아주며, 이를 파봉안破鳳眼이라 한다. 다시 말해 별법이나 필필향좌만으로 완성시킨 난화는 파봉안도 별법이

* 일반적으로 봉안과 상안은 난을 칠 때 첫 획과 두 번째 획 사이에 생기는 폐곡선의 모습을 지칭하지만, 문맥상 추사 선생은 '鳳을 보다[眼]', '象을 보다[眼]'라는 의미로 쓰신 듯하다. 鳳眼을 '봉을 보다'로 읽으면 '새로운 세상이 시작될 조짐을 보다.'라는 의미가 되고, 象眼의 象을 코끼리가 아니라 '형상[象]'으로 읽으면 '현실을 있는 그대로 보다.'라는 의미가 된다. 『論語·子罕』의 '子曰: 鳳眼不至 河不出圖 吾已矣夫(공자께서 말씀하시길 봉황도 날아들지 않고, 황하도 그림을 내지 않네. 나는 이미 대부의 소임을 다하였건만)'을 참고하면 추사 선생이 언급한 鳳과 象의 의미를 가늠할 수 있을 것이다.

나 필필향좌로 하게 되는 까닭에 화면의 균형추 역할을 할 수 없고, 그 결과 화면이 한쪽으로 쏠리는 문제를 피할 수 없게 된다. 추사 선생도 이러한 문제점을 알고 있었기에 화제畵題의 위치를 조정하는 등의 방법으로 화면의 균형을 잡아주고 있지만, 조형적 측면에서만 보면 선생이 이러한 무리수를 감내하였던 이유가 설명되지 않는다. 추사 선생은 별법이나 필필좌향만으로 난화를 치며 무슨 말을 하고자 하였던 것일까?

별법(우측으로 삐친 필법)만 사용하여 완성시킨 난화와 필필향좌(한 획 한 획 좌측으로 선을 그음)로 완성시킨 난화는 방향은 각기 다르지만 화면 속 난엽들이 모두 우측이나 좌측을 향하는 모습으로 그려지는 공통점이 나타난다. 이러한 특성 속에 추사 선생은 필의를 감춰두고자 하였던 것 아닐까?

『논어·안연顔淵』에 주목할 만한 이야기가 나온다. 계강자季康子가 공자님께 정치에 대한 가르침을 청하며 '무도無道를 죽임으로써 도를 취하고자 나아간다면 어떠하겠습니까?'라고 묻자 공자께서는

그대는 정치를 위하여 어찌 살육을 사용하고자 하는가? 그대가 잘(통치)하고자 하면 백성들도 잘할 것이다. 군자와 함께하는 덕은 바람이요, 소인과 함께하는 덕은 풀이나니, 풀 위에 바람이 불면 풀은 반드시 바람의 방향을 따라 눕게 된다오.

孔子對曰: 子爲政焉用殺 子欲善而民善矣 君子之德風 小人之德草 草上
之風必偃

* 공자께서는 '君子之德風, 小人之德草, 草上之風 必偃'이라 하였으나, 맹자는 '君子之德風, 小人之德草, 草尙之風, 必偃'이라 하였는바, 두 분의 논지가 약간 다르다.

『논어』의 위 내용은 『맹자』에도 쓰여 있다.*

공자께서는 지도자가 모범을 보이면 백성들은 그것을 보고 따르기 마련이나, 지도가가 법으로 강제하며 무리하게 이끌고자 하면 백성들

은 두려워 처벌을 피하려 할 뿐 자발성을 보이지 않게 된다 하신 것이다. 난향이 아무리 귀하다 하여도 난 또한 풀[草: 백성]일 뿐이고, 풀은 바람의 방향과 세기에 따라 몸을 눕힐 수밖에 없지만 바람에 누운 풀을 정상이라 할 수도 없을 것이다.

추사 선생이 별법만 사용하여 그려낸 난화나 필필향좌로 그려낸 난화는 모두 바람[風]을 그려내기 위함이다. 바람이 불지 않는 세상도 없고, 그치지 않는 바람도 없기에 정치가는 바람을 타고자 하지만, '천시天時가 지리地利만 못하고, 지리가 인화人和만 못하다.'* 하지 않던가? 다시 말해 추사 선생이 별법만으로 그린 난화나 필필향좌로 완성한 난화는 천시天時를 읽고 지리地利를 살려 좋은 성과를 얻기 위한 인화人和의 방법을 제시하기 위함으로, 끊임없이 변하는 정치 환경에서 최선의 방책을 찾아 백성을 이끄는 것이 선비의 책무라 여긴 결과물이다. 이런 관점에서 별법만으로 그려진 난화와 필필향좌로 완성시킨 난화의 차이를 조금 더 구체적으로 알아보자.

별법만으로 그려진 난화는 서풍이 불어오는 모습이고, 필필향좌로 완성된 난화는 동풍에 흔들리는 난이다. 그렇다면 서풍에 누운 난과 동풍에 휩싸인 난은 어떤 차이가 있는 것일까? 이백李白의 시에 '팔월서풍기八月西風起(팔월에 서풍이 불어오니)'라는 시구가 있는데, 이때 서풍은 추풍秋風과 같은 의미로 해석된다. 또한 구양수歐陽修는 '희희비재噫噫悲哉 차추성야此秋聲也(탄식 소리 애통한 마음이 웬 것이냐, 이것이 가을 소리던가?)라고 읊어 가을바람(서풍)을 어려운 시기가 도래함에 비유하였다. 추사 선생이 별법만으로 그려낸 난화(가을바람에 시들고 있는 난)를 통해 조선 말기 세도정치 하에 신음하고 있던 백성들의 목소리를 들어보라고 권하면 너무 감상적이라 탓하시려는지?

『예기』에 '맹춘지월孟春之月 동풍해동東風解凍(봄이 한창이니 동풍이 불어 얼음을 녹이네.)'라는 말이 나오며, 이때 동풍은 봄바람을 일컫는다.

* 『孟子·公孫丑下』, 孟子曰 : 天時不如地利 地利不如人和

별법위란지　355

추사 선생이 필필향좌로 완성시킨 난화 속에 새로운 시대를 열망하는 백성들의 마음을 담아낸 것이라 해석하면 무리일까? 그러나 추사 선생이 그려낸 난화를 감상해보면 유독 바람에 나부끼는 난의 모습이 많다. 선생의 난화를 지켜보며 바람이 어디 있느냐고 묻는다면 무엇이라 답해야 할까?

조선 중기 묵죽화墨竹畵로 유명한 탄은灘隱 이정李霆(1554-1626)의 「풍죽도」이다.

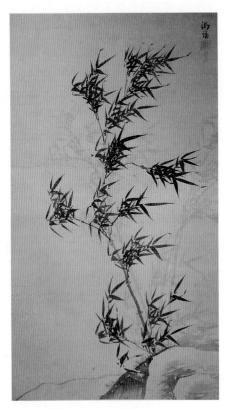

李霆, 〈風竹圖〉, 127.8×71.4cm, 간송미술관

당신은 이 그림에서 무엇을 통해 바람을 보았는가?

별법위란

—

撇法爲蘭

『대학』에 이르길 격물格物을 통해 치지致知하였으면 성의誠意를 다하고, 성의를 다해도 미치지 못하면 정심正心으로 마음을 다잡고 수신修身하라 한다. 격물치지를 통해 세상의 문제를 바로 볼 수 있게 되어도 잘못된 것을 고치려는 행동과 부족함을 보완하려는 지속적인 노력 없이는 죽은 지식에 불과하기 때문이다. 그러나 인간은 변화를 갈망하면서도 변화를 두려워하는 탓에 핑계거리를 찾으며 불편함에 안주하려는 속성이 있다.

언젠가 두부 속에 미꾸라지가 박혀 있는 추어탕 끓이는 법에 대하여 들은 기억이 난다. 커다란 가마솥에 찬물을 붓고 살아 있는 미꾸라지와 두부 몇 모를 넣은 후 불을 지피면 미꾸라지는 점점 뜨거워지는 열기를 피해 스스로 두부 속으로 파고드니, 사람이 미끄러운 미꾸라지를 애써 두부에 박아 넣지 않아도 된단다. 요는 물의 온도가 서서히 변하기 때문에 미꾸라지가 사태의 심각성을 깨닫지 못하고 미봉책을 선택한 결과라는 것인데…… 종합적 상황 인식을 통해 사태의 본질을 깨

달을 수 있는 똑똑한 인간이 결단을 내리지 못해 미꾸라지와 같은 짓을 하는 것을 어찌 이해해야 할까? 변화에 능동적으로 반응할 수 있는 것은 생명의 특권이자 신께서 부여하신 생존술이건만, 변화를 보면서도 변화를 애써 무시하고 막다른 골목에 몰려서야 하늘을 원망하며 울부짖는 인간이 의외로 많다. 이는 자신이 습득한 지식을 과신한 탓도 아니고, 자신보다 현명한 자의 말을 믿은 결과다. 그저 자신의 일을 남의 일처럼 여긴 탓이다.

자신의 일을 남의 일처럼 여기면 지식은 핑계거리를 찾는 기술이자 자신을 속이기 위한 주문일 뿐이건만, 이를 신념이라 포장하면 고통조차 자랑거리가 되는 법이니 인간의 삶의 방식은 다채롭다 하겠다.

지식인은 똑똑한 만큼 변화의 조짐을 남보다 빨리 감지하고, 그 변화가 무슨 일을 초래할지 추론할 능력도 겸비하고 있지만, 변화의 결과로 초래될 새로운 상황과 현재 자신이 누리고 있는 기득권을 저울질할 만큼 영악한 존재이기도 하다. 그러나 이러한 지식인의 영악함은 불안감을 동반하기 마련으로, 보지 않으려 할수록 또렷이 보이고, 볼수록 분명해지는 이유는 머리를 눌러도 기슴이 꿈틀대기 때문이다. 이 지점에서 지식인의 양심은 갈림길 앞에 서게 된다. 행동하는 지식인과 불만만 일삼는 지식인으로 나뉘는 순간이다. 행동하지 않는 지식인의 불만은 지식인의 책무를 유기할 때 겪게 되는 양심의 가책조차 피하고자 하는 이기심이 만들어낸 방어기제이거나 파렴치한 보험, 그도 아니면 가학적 지적 유희일 뿐이다. 이것이 행동하지 않는 지식인의 불만에 현혹되어서는 안 되는 이유다.

자기 주머니 속 동전도 조몰락거릴 뿐 나누려 들지 않는 자일수록 부자의 인색함에 큰소리를 내는 법이건만, 부자의 인색함을 앞장서서 성토할 때조차 주머니 속 동전을 쥐고 있는 선동가의 목소리에 끌리는 것 또한 민심인지라, 예부터 현명한 백성들만이 좋은 세상을 이끌어낸

다 하였던 것일까?

추사 선생의 『난맹첩蘭盟帖』에 별법撇法만 사용하여 그려낸 난화가 몇 점 수록되어 있다. 그중 지식인의 책무에 대하여 다시 생각하게 하는 작품을 감상해보자.*

* 이 제화시는 清代 鄭燮의 제화시를 추사가 그의 난화에 인용하여 다시 써넣은 것이다.

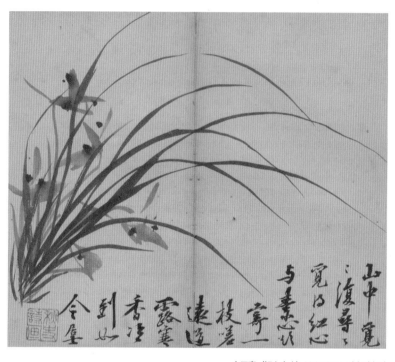

金正喜, 〈紅心素心〉, 22.8×27cm, 간송미술관

山中覓覓復尋尋　산중멱멱복심심

覓得紅心與素心　멱득홍심여소심

欲寄一枝嗟遠道　욕기일지차원도

露寒香冷到如今　로한향냉도여금

위 제화시에 대하여 서지학자 임창순 선생은

산속을 찾아 헤매다가 붉은 꽃과 흰 꽃이 핀 것을 구했다. 한 포기 보내고 싶으나 길이 멀어서 찬이슬 맞고 향기가 줄어들도록 지금까지 이르렀다.*

* 『한국의 美·17』, 중앙일보사, 1985, 232쪽.

라고 해석한 후 「소심란素心蘭」이라 명명한 작품이다. 그러나 '욕기일지欲寄一枝'를 '(난) 한 포기를 보내고 싶으나'라고 해석하면, 자타공히 묵난화의 대가였던 추사 선생께서 난의 실물을 단 한 번도 본 적이 없었다는 것인지? 난에 가지[枝]가 어디 있는가? 또한 선생이 아무리 난을 좋아했기로서니 산삼 찾는 심마니처럼 온 산을 헤집고 다녔겠는가? 난 그림에 쓰여 있는 화제이니 당연히 난에 대한 이야기려니 여기고 단선적으로 접근한 웃지 못할 해석이다.**

** 이 제화시에 대해 최완수 선생은 '산중에 찾고 찾고 또 찾아서, 붉은 속 꽃 흰속 꽃 찾아내었네, 한 가지 보내련들 길이 멀구나, 이슬 향기 차기가 지금같이 닿고저.'라고 해석하였는데……난향이 이슬처럼 차다(맑다)는 뜻인지 아니면 찬이슬을 머금은 난향이 여전히 이곳에 머물러 있다는 것인지 묻고 싶다. 최완수, 『추사 명품』, 현암사, 2017, 466쪽.

조정에서 일할 인재를 구하고 또 구하니[山中覓覓] 이는 누가 적임자인지 비교하고 비교하여 복직시키고자 함일세[復尋尋].
어렵게 구해 얻은 것이 충성심과 순수함을 모두 지녔네[覓得紅心與素心].
한자리 맡기고자 하였더니[欲寄一枝] 아뿔싸 도道와 멀구나[嗟遠道].
땀도 식고 향도 얼어[露寒香冷] 오늘과 함께할 뿐일세[到如今].

무슨 뜻인가?

전직 관료 중에서 조정의 쇄신을 위하여 함께 일할 인재를 찾아내 복직[復]시키고자 후보자들을 비교하며 적임자를 물색하던 중 충성심[紅心]과 순수한 마음[素心]을 지닌 인재를 발견하곤 그에게 조정의 쇄신에 일조할 역할을 맡기고자 하였는데, 도道의 근원에서 너무 멀어져 애석하단다. 왜냐하면 그는 이미 불합리한 세상을 이끌고자 노력하던 열정[露: 땀]도 식어버렸고, 바른 정치를 부르짖던 목소리도 사그라진

상태로[苟令] 그저 현실의 흐름에 순응하며 오늘에 이르렀기 때문이란다.

　일찍이 공자께서는

　덕이 있는 사람은 반드시 조언을 올리지만, 조언을 취한 자가 반드시 덕이 있는 것은 아니고, 인자仁者는 반드시 용감하게 행동하지만, 용기 있는 자가 반드시 인仁한 것은 아니다.*

라고 하시며

　천리마는 그 힘 때문에 천리마로 불리는 것이 아니라, 그 덕 때문에 천리마로 불리는 것**

이라 하셨다. 지식인이 부조리한 세상을 바로잡고자 간언을 올려도 통치자가 반드시 그 목소리를 정치에 반영하는 것은 아니지만, 그 결과와 별개로 지식인은 불이익을 감수하며 부조리한 세상에 대하여 제 목소리를 내야 하며, 이것이 지식인의 덕성이라 하신 것이다. 지식인이 인仁함을 갖추면 용감해질 수밖에 없고, 지식인의 용기란 올바름에 대한 확신에서 생겨나지만 인함 대신 용기만 넘치는 사람은 인함과 별개로 행동으로 옮기는 법이니 지식인이 인하지 못하면 세상은 혼란에 빠지게 마련이다. 이런 관점에서 보면 흙먼지가 태양을 가리는 세상은 지식인이 인하지 못하고 용기가 없기 때문인데, 능력이 있어도 행동하려 들지 않는 지식인의 지식이란 장식품일 뿐이건만 천리마를 못 알아본다고 세상 탓만 한다.

　추사 선생이 왜 탄식하며 '도와 멀구나[遠道].'라고 하였겠는가?***

　능력과 좋은 품성을 지녔어도 세상 탓을 하며 시대의 흐름에 몸을 맡긴 채 안빈낙도를 자랑으로 여기는 지식인과는 어떤 일도 도모할 수

* 『論語·憲問』, 子曰: 有德者必有言 有言者不必有德 仁者必有勇 勇者不必有仁

** 『論語·憲問』, 驥 不稱其力 稱其德也

*** 『論語·子罕』에 '唐棣之華 偏其反而 豈不爾思 室是遠而(堯임금의 가르침을 따르고자 하여도 시대가 너무 멀리 떨어져 있으니 그리워할 뿐 따를 수가 없네.)'라는 노래에 대해 공자께서는 '未之思也 夫何遠之有(그리워하지 않는 것이다. 그리워한다면 어찌 멀다고 취하지 않겠는가?)'라고 하셨으니, 그때나 지금이나 사람은 어려운 일을 모면하고자 핑계거리부터 찾는가 보다.

없기 때문이다. 이런 관점에서 추사 선생이 별법만 사용하여 그려낸 난화를 감상해보자.

뿌리를 통째로 뽑아내거나 난엽이 꺾일 만큼 강한 서풍(힘겹고 어려운 세상 풍파)이 부는 것도 아닌데, 꽃을 다섯 송이나 피울 능력을 갖춘 지식인이 더러운 조정에 발 담그기 싫다 하며 고고함을 자랑 삼는다면 그가 배운 학문이 백성들에게 무슨 도움이 된단 말인가? 힘들여 갈고 닦은 학문이 자신만을 위한 것이 아님을 깨달을 때 참 지식인이 되고, 하늘 또한 소임을 맡기는 법이다.

추사 선생의 시의는 선생이 그려낸 '회복할 복復'자를 자세히 살펴보면 간취看取할 수 있으니, '지축거리며 걸을 축彳'이 있어야 할 자리에 '물 수氵'가 놓여 있다. 이미 물을 건넜으니 불합리한 세상사는 강 건너 불이고, 강 건너 불구경하는 지식인을 복직시키려 노력해봤자 헛된 명성만 높여주는 격일 뿐이란 의미 아니겠는가?

유약하고 이기적인 지식인일수록 자신의 무능함과 게으름을 세상 탓으로 돌리며, 술 취할 명분과 알량한 명성을 구하는 법이다. 그러나 일찍이 공자께서는

단지 한 광주리의 흙을 보태면 산을 완성할 수 있음에도 멈추는
것도 내가 그만둔 것이고, 평지에 비록 한 광주리의 흙을 붓고자
나아가는 것도 내가 가고자 하였기 때문이다.*

* 『論語·子罕』, 子曰: 譬如
爲山 未成一簣止 吳止也 譬
如平地 雖覆一簣進 吳往也

라고 하셨다. 지식인의 용기란 많은 시간과 노력을 들여 원하는 바를 이루기 직전일지라도 뒤늦게 그것이 잘못된 것임을 깨달았다면 솔직히 잘못을 인정하고 원점에서 다시 시작할 수 있는 진실함이지, 책임질 일을 회피하고자 은거하는 것이 아니다. 인간은 누구나 성공을 위하여 최선을 다할 뿐 성공을 보장받고 행동에 나설 도리도 없고, 모험이 필

요 없는 일치고 큰 성공과 연결되는 경우도 없으며, 누구나 예측할 수 있는 일이라면 굳이 지식인이 나설 일도 아니다. 한평생 살아내며 세상 풍파에 흔들리지 않는 사람이 몇이나 되고, 길을 잃지 않는 사람은 또 몇이나 되겠는가? 그러나 유약한 지식인은 인간 세상을 이끌어온 원동력이 지식보다는 용기임을 모르는 탓에 지식이 많을수록 걱정만 늘어나고, 지식이 쌓일수록 불만도 커진다. 이런 까닭에 공자께서는

창랑滄浪(차가운 물결)과 함께하며 물을 맑게 하였더니 나의 갓끈을 씻도록 허락하네, 창랑과 함께하며 물을 탁하게 하였더니 나의 발을 씻도록 허락하네, 라는 옛 동요를 예로 들며 (이 노래가) 물이 맑으면 갓끈을 씻고, 물이 탁하면 발을 씻으라는 뜻이겠느냐? 스스로 취한 것과 함께함이다.*

라 하였건만, 힘들여 터득한 학문을 혼탁한 세상을 피해 은거하는 명분으로 삼는다면 그 높은 학식은 고작 일신의 안위를 위해 쓰고자 함이었던가? 세상이 맑으면 벼슬길에 나서고 세상이 혼탁하면 은거하는 것이 지식인의 올바른 처신법이라면, 공자님은 세상이 맑아 주유천하周遊天下하셨단 말인가? 공자 말씀의 핵심은 청탁을 구별하여 처신하라는 것이 아니라, 같은 강물도 너의 노력 여하에 따라 청탁이 결정된다 하심이다. 물론 맨손으로 호랑이와 대적하고, 맨몸으로 황하를 건너려는 무모함은 피해야 한다. 그러나 지식인이라면 호랑이를 잡기 위해 철저히 준비하고 황하를 건너기 위해 배를 만들어야 하지, 호랑이가 늙어 죽고 황하가 마르길 기다리며 하늘 탓만 하는 것이 능사이겠는가? 호랑이가 사라지면 늑대가 들끓고 황하가 마르면 골이 깊은 법이니, 인간 세상에 어려움 없던 때가 얼마나 있었던가?

* 滄浪之水淸兮 可以濯我纓 滄浪之水濁兮 可以濯我足에 대하여 흔히 '창랑의 물이 맑으면 갓끈을 씻고 창랑의 물이 탁하면 발을 씻는다.'라고 해석하고, 굴원의 「어부사」와 접목시켜 세속을 떠난 은일사상으로 설명하는데…… 위 내용은 『맹자·이루상』에서 공자의 가르침에 대하여 언급한 대목에서도 나온다. 『孟子』에 의하면 공자께서는 위 내용을 은일사상이 아니라 스스로의 행동과 태도에 따라 남이 그렇게 생각하게 되는 법이니 무엇이든 원인은 자신에게 있다는 뜻으로 소개하고 있다.

추사 선생의 『난맹첩』에는 앞서 읽은 '산중멱멱복심심山中覓覓復尋尋'
과 똑같은 제화시를 써넣은 난화가 한 점 더 수록되어 있다.

金正喜,〈山中覓尋〉

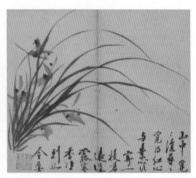
金正喜,〈紅心素心〉

별법(서풍: 어려운 시기의 도래)만으로 그려진 난화와 필필좌향(동풍: 새
로운 시대의 도래)으로 완성시킨 난화, 다시 말해 정반대의 정치 환경 속
에 똑같은 화제가 쓰인 셈인데…… 선생은 무슨 말을 하고자 하였던
것일까? 은거隱居를 고매한 선비의 훈장처럼 여기고, 세상 탓하길 즐기
는 지식인에게 정탁淸濁은 핑계거리일 뿐이며, 지식인의 책무를 망각한
자에게 학문이란 장식품에 불과하다 함 아니겠는가?

추사 선생의 문예작품에 쓰인 글씨를 읽을 때는 눈으로 읽지 말고
손으로 읽어야 한다. 눈으로 읽으면 선생이 살짝 바꿔놓은 글자를 간과
하기 십상이니, 어딘지 이상하다 싶으면 반드시 손으로 획을 따져가며
써봐야 한다. 이는 선생의 비밀스러운 글쓰기 때문으로, 오독誤讀을 유
도하거나 새롭게 창안해낸 합성자를 끼워 넣어 문맥을 순식간에 바꿔
버리는 순간을 놓치면 엉뚱한 길로 들어서기 십상이기 때문이다.

앞서 필자는 추사 선생이 써넣은 '산중멱멱복심심山中覓覓復尋尋'의
'회복할 복復'자는 '지축거릴 축彳' 부분을 '물 수氵'로 바꿔 '회복할 수
없는'이란 정반대 의미로 사용하였다고 하였다. 그러나 추사 선생이 정

자체가 아니라 흘림체로 써넣은 '회복할 복復'자의 '지축거릴 축彳' 부분이 '물 수氵'인지 '지축거릴 축彳'인지 명확히 판독하기 어려워 반신반의하시는 분도 계실 것이라 생각한다. 그런데 『난맹첩』에 수록된 또 다른 난화에서도 '지축거릴 축彳' 대신 '물 수氵'를 써넣은 글자가 발견되는바, '차위수식此爲瘦式 사란지寫蘭之 최난득격자最難得格者'라는 화제가 쓰여 있는 난화다.

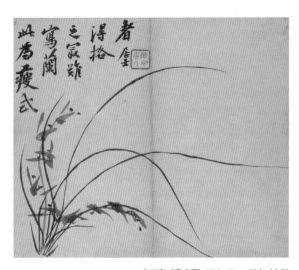

金正喜, 〈瘦式蘭〉, 22,8×27cm, 간송미술관

다행히 이번에는 추사 선생이 써넣은 '얻을 득得'자의 붓길이 비교적 분명하여 '얻을 득得'자의 '지축거릴 축彳' 부분이 '물 수氵'로 바꿔 넣은 것임을 분명히 확인할 수 있을 것이다.* 추사 선생은 왜 '얻을 득得'자의 '지축거릴 축彳'부분을 '물 수氵'로 바꿔 넣은 것일까? 그 이유를 알고자 하면 선생이 써넣은 화제를 해석해보면 저절로 이해될 것이다. '차위수식사란지此爲瘦式寫蘭之 몽난득격자蒙難得格者'가 무슨 뜻일까?

이것은 병약한 난을 그리기 위한 법식이니, 어리석고〔蒙〕 난처한〔難〕 …… 난처함을 얻어 가로막는 격格이다.……?

* '지축거릴 축彳'에 해당하는 부분의 맨 위 획을 살펴보면 점의 방향이 위쪽을 향해 고개를 들고 있다. 이는 '물 수氵' 혹은 '말씀 언言'의 전형적 필획법이다.

무슨 내용인지 문맥이 잡히지 않는다. 추사 선생이 남긴 말을 제대로 듣고자 하면 선생이 그려낸 '얻을 득得'자를 세심히 살펴봐야 한다.

'얻을 득得'자의 '지축거릴 축彳' 대신 '물 수氵'를 결합시켜 만든 글자는 무슨 의미가 될 수 있을까? '물 수氵'와 '그칠 애㝵'가 합해진 글자이니 '물 앞에서 멈춤' 다시 말해 '장애물[江]에 가로막혀 얻을 수 없는'이란 의미 아닌가? 여기에 이어지는 격자格子를 격물格物로 바꿔 읽으면*'최난득격자最難得格者'란 가장 '어렵고 곤란한 일을 은폐하고 강 건너에서 격물치지하며 구함'이란 문맥이 잡힌다.

* '놈 자者'는 물건을 가리키는 말이니 '물건 물物'자로 바꿔 해석할 수 있다.

차위수식此爲瘦式 사란지최寫蘭之最 난득격자難得格者

이것은 병들어 쇠약해지고자 함과 같으니 난을 모며 함께하는 데 가장 어려운 일은 강 건너에서 격물을 얻는 것이다.**

** 위 제사에 대해 최완수 선생은 '이는 가냘프게 치는 법식이니, 난 치는 데서 가장 제격을 얻기 어려운 것이다.'라고 해석하며 가냘픈 법식에서 격조를 얻고자 하였다는데…… 격조를 따지기 전에 추사 선생께서 파리하게 병든 난을 통해 무슨 말을 하고자 하였을지 생각해봐야 하지 않을까? 최완수,『추사 명품』, 현암사, 2017, 168쪽.

기존의 지식과 생각을 변화시킬 새로운 지식과 생각의 근거를 얻기 위하여 격물格物을 통해 치지致知를 구해야 하건만, 해결하기 어려운 문제는 덮어버리고 강 건너에서 격물格物한들 무슨 소용이 있겠는가? 『대학』성의誠意편에 나오는 '십목소시十目所視 십수소지十手所指 기엄호其嚴乎(모든 사람이 지켜보고 모든 사람이 지적하는 바이니 이것을 어찌 엄정히 하지 않을 수 있겠느냐?)라는 유명한 말을 남긴 증자曾子께서 병석에 누워 있을 때 제자들을 불러놓고 하신 가르침이 『논어』 태백泰伯편에 나온다.

(나를) 인도한 것은 나의 발이고, 나의 손이다. (나는)『시경』에 이르길 전전긍긍함은 마치 깊은 연못 앞에 도달한 것처럼, 얇은 얼음 위를 걷는 것처럼이란 말을 교훈 삼아 오늘에 이르렀으니, 이후

(너희들도) 나의 지혜로 부夫를 면하도록 하거라. 제자들아.*

啓予足 啓予手 詩云 戰戰兢兢 如臨深淵 如履薄氷 而今而後 吾知免夫
小子

증삼曾參을 증자曾子로 추승하게 된 원동력이 그의 머리(지식)가 아니라 그의 손, 발(실천)이 부지런히 움직인 결과라는 뜻인데…… 어려운 일은 숨기고 강 건너에서 해법을 찾는 시늉만 하는 선비에게는 세상에 모르는 것도 없고 어려운 일도 없으니, 그저 신경 쓸 것이라고는 의관을 바르게 갖추는 일뿐 아니겠는가? 추사 선생은 안일함에 빠져 있는 관료들의 작태를 서풍에 흐느적거리는 혜蕙의 모습으로 표현하고, '차위수식사란지此爲瘦式寫蘭之'라 하였으니, 이는 관료 된 자가 현실적 문제를 외면하면 나라가 병들 수밖에 없다 함이다. 남송 시대 애국시인 육유陸游의 시에 '수송무횡지瘦松無橫枝(파리하게 마른 소나무 옆가지가 없네.)'라는 시구가 있다. 굳센 소나무도 병이 들면 가지를 들어 올리지 못하는데, 유약한 혜초(조정의 관료)가 병이 들면 나라 꼴이 어찌되겠는가?

추사 선생은 향후 벌어질 결과에 대하여 혜蕙가 피워 올린 두 개의 꽃대를 통해 설명하였다. 먼저 올라온 꽃대의 꽃은 만개하여 바람을 희롱하고 있으나, 뒤늦게 올라 온 꽃대는 봉오리 상태에서 시들고 있는 모습이 무슨 의미겠는가?

옛말에 '부잣집은 첫째가 좋고, 가난한 집은 막내가 좋다.' 한다.

한 형제로 태어나도 모두가 같은 환경에서 자라나기 어려울 만큼 부침이 심한 것이 우리네 인생사라는 뜻이다. 나라의 명운 또한 이와 다르지 않음이니, 나라를 다스림에 어찌 엄중하지 않을 수 있겠는가?

* 『논어』의 이 대목에 대한 일반적 해석은 '내 발을 보아라, 내 손을 보아라. 『시경』에 이르길 조심하고 신중하여 마치 깊은 물웅덩이 옆에 있는 것처럼, 마치 살얼음 위를 걷듯 하라 하였으니 지금 이후에야 내가 스스로 몸의 화를 면할 수 있음을 알겠노라.'라고 한다. 그러나 而今而後를 '지금 이후에야'로 해석하는 것이 어법에 맞는 것인지 따져볼 일이고, 위와 같이 해석하면 증자의 말씀은 '이제사 나의 소임을 내려놓게 되었구나.'라는 문맥으로 읽게 되는데…… 핵심은 손과 발을 보라(실천의 흔적)에 있다.

인정향투란

—

人靜香透蘭

추사 선생의 난화에 '인정향투人靜香透'라는 화제가 쓰인 작품이 몇 점
전해온다. 흔히 '사람은 고요하고 향은 투명하네.'라고 해석되는 다소
밍밍한 화제를 선생은 왜 자주 써넣은 것일까? 인정향투에 담긴 의미
를 소금 더 깊이 읽어낼 수 있는 선생의 작품을 감상해보자.

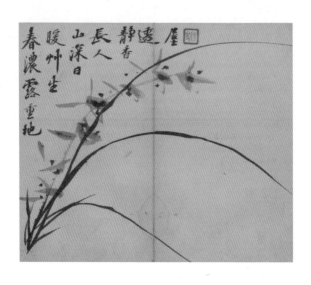

金正喜, 〈春濃露重〉

春濃露重　춘농로중

地暖艸生　지난초생

山深日長　산심일장

人靜香透　인정향투

봄이 무르익으니 이슬이 거듭 내리고

땅이 따뜻해지니 새싹이 돋아나네.

산이 깊으면 해가 길어야

사람은 고요하고 향이 투명하리.*

필자는 앞서 별법撇法(우측으로 삐치는 서법)만으로 그려진 난은 서풍(어려운 시기의 도래)에 나부끼는 모습이라 하였다. 그런데 위 작품은 별법만으로 그려졌으나, 함께 쓰인 제화시는 만물이 소생하는 새봄의 모습이다. 말인즉, 필자의 주장과 달리 시와 그림이 엇박자를 내는 셈인데…… 이것이 어찌된 일일까?

제화시에 대한 설명에 앞서 우선 추사 선생이 그려낸 난화부터 살펴보자. 선생은 우측으로 길게 뻗어나간 세 개의 난엽으로 화면을 크게 3등분한 후, 하나의 꽃대에 활짝 핀 난화를 일곱 송이나 그려 넣었다. 지나치게 많은 꽃이 한꺼번에 만개한 모습도 상례에 어긋나고,** 긴 세 개의 난엽과 여타 난엽 간의 길이 차가 극심해 상식적이지 않으며, 그 긴 잎이 분할해낸 공간은 기계적인 느낌이 들 정도다. 한데 이러한 부자연스러움이 선생의 조형감각 다시 말해 조형적 문제라기보다는 사의寫意의 일환에서 의도적으로 행해진 것이라는 생각이 든다. 왜냐하면 지나치게 많은 꽃이 일시에 만개한 혜蕙를 그린 난화가 추사 선생께 난을 배운 흥선군의 난화에서도 발견되기 때문이다.

추사 선생답지 않은 무신경함도 이해하기 어려운데, 석파石破의 예민

* 이 제화시에 대해 白仁山은 『추사와 그의 시대』에서 '봄빛 짙어 이슬 많고 땅 풀려 풀 돋다. 산 깊고 해 긴데 사람 자취 고요하니 향기만 쏜다.'라고 해석하였는데…… 산이 깊은 것과 해가 긴 것 그리고 人靜香透 간에 인과성이 규명되어야 하지 않을까?

** 하나의 꽃대에 여러 송이 꽃을 피우는 蕙는 일반적으로 아래쪽에는 꽃이 떨어져 꽃대만 남은 모습을, 중간에는 만개한 꽃을 그리고 윗부분에는 봉오리를 그려 시간성을 표현한다.

인정향투란　369

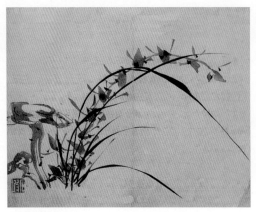

李昰應, 〈墨蘭〉

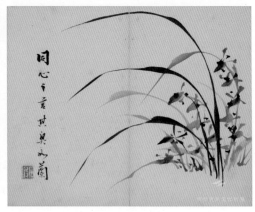

李昰應, 〈同心如蘭〉, 27.3×37.8cm, 간송미술관

함도 이런 부자연스러움을 걸러내지 못하였던 것일까? 특정 의미를 담아내기 위한 의도적 행위이자 약속된 조형어법이라 보는 것이 합당할 것이다. 그렇다면 지나치게 많은 꽃이 일시에 만개한 혜의 모습은 무슨 의미가 될 수 있을까? 하나의 꽃대에 여러 송이의 꽃이 피는 난을 혜蕙라 하고, 「이소」의 상징체계에 의하면 혜는 지도자를 곁에서 보필하는 신료의 상징인 점을 감안하면 결국 혜의 향은 관료의 목소리인 셈인데 …… 지나치게 많은 꽃이 일시에 만개하여 향을 내뿜는 모습은 조정의 신료들이 한목소리로 국왕에게 무언가를 주창하는 모습 아니겠는가? 이러한 관점에서 추사 선생이 써넣은 제화시를 다시 읽어보자.

어려운 시기가 지나고 봄이 무르익었으니〔春濃〕이슬이 거듭(자주) 내리는 것은 당연한 이치〔露重〕이고, 땅이 따뜻해져야〔地暖〕새싹이 돋아날 것 아닌가〔艸生〕.

무슨 소리인가? 나라 살림이 예전보다 좋아졌으니 그동안 고수해오던 긴축 정책을 풀 때가 되었다는 의미로, 혜蕙(관료)의 새싹이 돋아날

수 있도록(신진 관료들을 충원) 땅에 온기를 불어넣어달라 주청하는 모습이다. 그런데 추사 선생은 혜의 모습을 서풍(어려운 시기의 도래) 속에 그려 넣었다. 이는 선생은 조정 대신들과 달리 당시 조선의 상황을 봄날로 여기지 않았다는 의미다. 누구의 견해가 옳았던 것일까?

추사 선생이 『난맹첩蘭盟帖』을 엮을 무렵 조선은 삼정문란三政紊亂으로 민란이 연이어 터지고, 의지할 곳을 잃은 백성들은 동학東學에 기웃거리던 난세였다. 이처럼 총체적 난국에 빠진 조선 팔도에 어느 정신 나간 사람이 봄 타령을 하고 있었던 것일까? 안동김씨 세도정치와 결탁하여 관직의 힘을 만끽하던 관료들이다. 그런 그들이 이슬이 거듭 내리고 땅을 따뜻하게 하여 새싹이 돋아날 수 있도록 해야 한다고 한목소리로 떠들고 있지만, 그 새싹이란 것이 혜의 싹(자식)이다. 이는 그들이 관직을 늘리자고 이구동성으로 주창하였던 이유가 자기 자식들을 관료 사회에 진입시킬 새로운 자리가 필요하였기 때문 아니겠는가?*

추사 선생이 그려낸 혜의 모습은 우측으로 길게 뻗은 세 개의 난엽이 화면을 크게 3등분하고 있다. 그런데 3등분된 공간의 크기가 비슷한 탓에 다른 잎을 끼워 넣기도 애매하고, 그렇다고 시원하게 뚫린 곳도 없는 죽은 공간이 되어버렸다. 이는 추사 선생에게 난화를 배운 조희룡趙熙龍이 그려낸 비슷한 구도의 난화와 비교해보면 그 차이가 어느 정도인지 실감할 수 있을 것이다.

* 조선 말기에는 과거시험에 조직적 부정이 횡행하였고, 가문의 후광으로 벼슬길에 오르는 음서蔭敍가 성행하였다. 철종 치세 기간에는 급기야 무관직까지 음서로 등용된 자들이 생겨날 정도였다.

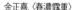

金正喜, 〈春濃露重〉

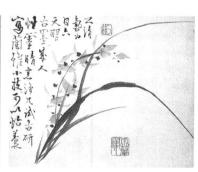

趙熙龍, 〈人天眼目〉

추사 선생이 그림에 소밀疏密(성김과 촘촘함)의 원리가 있음을 몰랐을
리도 없고, 선생의 공간 구성력이 이렇게 둔할 리는 만무하건만, 선생
은 왜 이처럼 멋대가리 없는 기계적 공간 분할을 하였던 것일까? 결론
부터 말해 정승·판서 고위직부터 지방 수령과 아전 집단까지 모든 관
료 사회가 각자의 사냥터에서 백성들을 착취하고 있는 모습(관료 사회
의 조직화된 착취 구조)을 그려내기 위함이다.*

과거제도가 유명무실해지고, 관료 사회가 특정 계층의 전유물이 되
어버린 조선 말기 세도정치 하에서 관직은 백성을 착취할 수 있는 공
인된 허가증이었다. 세태가 이러하니 도깨비 방망이가 부럽지 않은 감투
를 쓰고 있던 관료들은 제 자식들에게도 이 좋은 자리를 마련해주고
싶지만 벼슬자리가 한정되어 있으니 진입 장벽을 높이는 것만으로는
한계가 있다. 그러니 어쩌겠는가? 자리를 늘리려면 핑계거리가 필요하
고, 그래서 생각해낸 것이 스산한 가을바람 속에서 봄 타령을 하였던
것이다. 그러나 구중궁궐이 아무리 깊다 하여도 가을바람은 찾아들기
마련이고, 국왕에게 봄 타령이 먹히지 않으니 성군聖君의 덕을 만천하
에 펼치라며 채근하고 있었던 섯이다.

> 나라의 규모가 커졌으니〔山深〕 나라님의 손길이 온 나라에 미치도
> 록〔日長〕 관료를 충원함이 마땅하며, 백성들이 조용한 것은〔人靜〕
> 자신들의 주장에 사심이 없기 때문이네〔香透〕.

산이 깊다 함은 산이 크다는 뜻과 같고, 산이 크다 함은 나라가 크
다는 의미인데, 당시 조선의 영토가 늘어났다는 소리는 들은 바 없다.
이는 결국 영토가 늘어났다는 뜻이 아니라 백성이 늘어났다는 의미일
것이다. 늘어난 백성들을 위하여 행정조직부터 늘리자고 한 목소리를
내고 있는〔日長〕 관료들의 눈에는 백성들이 무엇으로 보였던 것일까?**

* 추사의 『난맹첩』 중 '山上
蘭花向曉開'로 시작되는 화
제가 쓰인 작품을 해석해보
면 관료 사회의 착취 구조를
구체적으로 읽을 수 있다.

** 山深日長은 산이 크면
골이 깊게 마련인데 깊은 골
에는 햇볕이 잘들지 않는 법
이니 햇볕을 길게 늘려 깊숙
한 골짜기까지 햇볕이 닿도
록 해야 한다는 의미다. 물
론 이때 山은 나라를 상징하
고, 日은 나라님의 밝은 정치
를 비유하고 있다.

늦장가든 촌무지렁이도 안사람 배가 불러오면 괭이 쥐는 힘부터 달라지길래 지아비라 불리건만, 늘어난 백성의 머릿수를 세며 늘어날 세수稅收부터 계산하고, 많이 걷어 올 테니 품삯을 두둑이 챙겨달라는 관리들을 곁에 둔 나라님을 백성들은 언제까지 어버이라 여겨야 할까?

통치행위의 시작과 끝은 인사人事이다. 그러나 무능한 통치자일수록 신하에게 속았다 변명하는 법이고, 어느 시대나 백성들은 성군을 바라지만 역사는 현명한 통치자와 함께하는 시대가 가뭄에 콩 나는 것만큼이나 흔치 않은 일임을 일깨워준다. 국왕은 애민愛民의 마음만으로 성군이 될 수 없으며, 관료들을 제대로 움직이게 할 지혜와 힘을 겸비하지 못한 국왕보다 비참한 말로도 없다. 이런 관점에서 추사 선생이 필필향좌筆筆向左(새로운 시대의 도래)로 그려낸 난화에 쓰여 있는 '산와일장山洼日長 인정향투人靜香透'라는 화제에 주목해보자.* 추사 선생은 앞서 소개한 '춘농로중春濃露重 지난초생地暖艸生 산심일장山深日長 인정향투人靜香透'를 지나치게 많은 꽃이 만개한 혜(관료)의 모습 속에 써넣은 것과 달리 '산와일장山洼日長 인정향투人靜香透'는 난(삶을 개선하려는 의지가 강한 백성)의 모습 속에 함께 적어 넣었다.

* 유홍준 선생은 『완당평전 2』에서 山洼日長 부분을 山深日長으로 읽었으나, '깊을 심深'자가 아니라 '물 수氵', '벼 화禾', '계집 녀女'로 이루어진 '더러울 와洼'자를 '물 수氵', '계집 녀女', '벼 화禾'의 순서로 쓴 것이다.

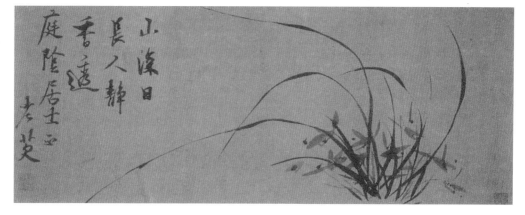

金正喜, 〈山洼日長〉, 28.8×73.2cm, 임암관 소장

산와일장山渨日長이 무슨 뜻일까?

『주례周禮』에 '황씨구기사와惶氏漚其絲渨'라는 말이 있다. 흐리멍덩해진 귀족[惶氏]을 교육기관에 입소시켜 실[絲]로 가공하기 쉽게 만듦(쓰임에 적합하게 교육함)이란 뜻으로, 이때 와渨는 '물에 불릴 와渨'로 읽는다. 한 나라의 조정이 반가운 지인들 간의 사교 모임을 위한 장소가 아닐진대, 습관처럼 등청하여 늘 하던 대로 업무 보며 노닥거리다가 퇴청하는 관료 사회의 무사안일주의가 뿌리 내리게 되는 것은 경쟁 없는 그들만의 폐쇄 사회를 지켜보는 눈이 없기 때문이다. 이런 까닭에 현명한 국왕은 소임을 맡길 자를 고를 때 신중하게 결정하고, 일이 제대로 행해지는지 수시로 점검하며 조율하는 법이니, 이를 일컬어 흔히 쇄신이라 한다.

> 무사안일 보신주의에 빠진 조정을 쇄신[山渨]하려면, 국왕께서 조정 깊숙이까지 들여다봐야[日長] 하네. 백성들의 동요를 막고자 하면[人靜] 백성들이 숨김없이 전하는 솔직한 목소리를[香透] 취합해야 한다네.

혹자는 필자의 해석이 너무 자의적이라 지적하실지도 모르겠다. 그러나 앞서 필자가 추사 선생의 난화에 담긴 의미를 정확히 읽고자 하면 『대학』을 통해 접근하라 주장하였음을 상기하고, 『대학』의 다음 구절을 읽어보시길 바란다.

> 지知에 머문다 함은 임금[后]이 결정하여 취했기 때문이며, 결정하였다 함은 임금이 능히 동요를 막을 수 있음이며, 동요를 막을 수 있다 함은 임금이 능히 편안히 하였음이며, 편안히 함은 임금이 능히 생각할 수 있음이며, 생각할 수 있다 함은 (원인이 되는 요

소를) 임금이 능히 얻음이다.*

知止而后有定 定而后能靜 靜而后能安 安而后能慮 慮而后能得

추사 선생이 난화에 써넣은 '인정향투人靜香透'의 '고요할 정靜'자는
『대학』의 '정이후능정定而后能靜 정이후능안靜而后能安'이란 대목에 나
오는 바로 그 정靜으로, 인정人靜이란 '백성들이 동요하지 않음'이란 뜻
이 되고, 향투香透란 '향이 투명함' 다시 말해 '속이는 것 없이 진실을
밝힘'이란 의미가 아닐까?

『시경』에 이르길 '정언사지靜言思之'라 하였고, 『역경』에선 '간艮, 지
야止也, 정지지의靜止之義'라 하였으니, 국왕의 정치란 여러 사람들의 말
을 충분히 듣고 무엇이 의로운 일이고 무엇이 최선의 길인지 깊이 생각
하고 바르게 판단하여 최선의 길을 결정함에 있다 하겠다. 그러나 국왕
이 바른 결정으로 나라를 이끌고자 하여도 국왕이 정확한 판단을 할
수 있는 지표를 얻기란 쉬운 일이 아니다. 국왕의 눈을 가리려는 자들
도 있고, 두려움에 바른말을 할 수 없는 자들도 있기 때문이다. 『남사
南史』에 '심침정묵深沈靜默 상유사해지심常有四海之心'이란 말이 나온다.
(군주가) 깊이 생각에 잠겨 침묵하는 것은 온 백성의 마음을 취해 상식
적인 통치를 행하고자 함이란 뜻이다. 군주가 선입견 없이 온 백성의
의견을 듣고 깊이 생각하여 행동하지 않으면 나라가 시끄러워지기 마
련이건만, 무능한 폭군은 정청불문靜聽不聞(듣지도 않고 묻지도 않음)하고
뇌정지성雷霆之聲(우레같이 소리침)한다 하지 않던가?

이런 관점에서 추사 선생이 필필향좌하며 그려낸 난향을 맡아보자.
필필향좌는 동풍이 부는 모습이고 동풍은 새로운 시대의 도래를 알리
는 것이니, 동풍에 실려 온 난향이란 새로운 시대(환경)의 도래에서 파
생된 새로운 문제에 대한 백성들의 아우성이다. 이에 국왕은 백성들의

* 『대학』의 이 부분에 대한
일반적 해석은 '머무를 데
를 안 뒤에야 정함이 있나
니, 정해진 뒤에야 능히 고요
해지고, 고요해진 뒤에야 능
히 편안해지며, 편안해진 뒤
에야 능히 생각할 수 있고,
생각한 뒤에야 능히 얻을 수
있다.'라고 한다. 그러나 知止
를 '머무는 곳을 안다'로 해
석하면 그 머무는 곳은 어디
이며, 마지막의 能得은 무엇
을 얻는다는 것인지? 이에
필자는 위 내용은 在明明德
在親民 在止於至善을 위하
여 국왕이 세상만사를 판단
하는 기준을 정하는 과정으
로 읽고자 하며, 知止가 바
로 '국왕이 결정한 옳고 그
름의 판단 기준[知]'이라 생
각한다. 향후 많은 연구가
필요한 부분이라 하겠다.

목소리를 귀담아듣고 깊이 생각하여 조정의 쇄신을 이룸으로[山溪日長] 백성들을 안정시키고, 백성들이 솔직히 의견을 표출할 수 있도록 [人精香透] 해야 한단다. 혹자는 아직도 '고요할 정靜'자 한 글자를 가지고 너무 확대해석한다고 하실지도 모르겠다. 그러나 추사 선생이 '산와일장山溪日長 인정향투人靜香透'라는 화제 끝에 '정음거사庭陰居士 정正 노검老茨'이라 쓰고 추사시화秋史詩畵라는 낙관을 찍은 이유를 생각해보시길 바란다. 정음거사庭陰居士가 누구고, 노검老茨은 또 누구인가?*

정庭을 조정의 의미로 읽으면, 정음거사庭陰居士란 조정의 음지에서 활동하는 선비라는 뜻이 된다. 그런데 정음거사를 바로[正] 하여 늙은 연밥[老茨]? 이것이 무슨 뜻일까? '그늘 음陰'과 '연밥 검茨'을 연결해보면 음陰은 '음구陰溝(땅속으로 낸 도랑, 땅속을 흐르는 물줄기)'를 뜻하고, 정음거사庭陰居士란 '조정에 출사하지 않고 조정 대신을 은밀히 지원하는 거사'를 지칭함을 알 수 있을 것이다. 여기에 노검老茨(늙은 연밥)이라 하였으니, 음구陰溝(땅속으로 낸 도랑)의 물줄기가 정확히[正] 늙은 연밥을 향하도록 하여(늙은 연밥에 은밀히 물을 공급하여) 조정에 연蓮이 자라도록 해야 한다는 뜻이 된다. 무슨 말인가?

연은 땅속에서 줄기를 늘려가니 눈에 띄지 않고 자라며, 연뿌리는 구황식물(기근이 심할 때 먹는 대체 식물)로 사용되는 까닭에 힘겨운 시절을 견뎌낼 수 있는 귀중한 식량원이 된다. 새로운 시대가 도래하고 있지만, 변화를 거부하는 조정은 백성들에게 먹거리 대신 사람의 도리만 들먹이고, 백성들의 아우성 소리가 궁궐 담을 넘지 못하게 막아서기에 급급하다. 그러니 어찌해야 하겠는가? 대궐 안에 몇 남지 않은 개혁 인사[老茨]들을 은밀히 지원하여 명맥이 끊이지 않도록 할 수밖에……

추사 선생이 난화의 화제로 즐겨 쓴 인정향투의 의미를 헤아리고 보니 선생이 그려낸 또 다른 인정향투란人靜香透蘭에 눈길이 머물게 된다.

* 老茨을 대부분의 추사 연구자들은 老英이라 읽는데 …… 자세히 살펴보면 '꽃부리 영英'이 아니라 '연밥 검, 마름 검茨'이라 쓰여 있다.

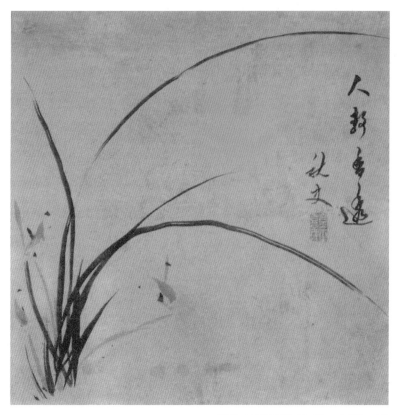

金正喜, 〈人靜香透蘭〉, 36×35.7cm, 모암문고 소장

이 작품의 소장자 이영재 선생은 인정향투人靜香透를 '인적은 고요한데 향이 사무친다.'라고 해석한 후 '아무 욕심 없이 마음을 비우고 인적 없는 고요한 초당에서 화제의 뜻과 같이 운필하여 그렸으니 마치 속세를 떠나 깊은 산속에서 단아하게 정좌하여 수도하는 모습을 보는 듯 엄숙해진다.*라고 풀이하였다. 그러나 추사 선생은 단 한순간도 세속을 떠난 적 없는 치열한 정치가였으며, 선생의 난화는 정치적 견해를 담아내는 그릇이었음을 잊지 마시길 바란다. 세속을 떠난 선비가 정치를 하면 정치는 신선놀음이 되기 십상인데, 백성들이 배고픔을 호소하면 솔잎을 씹으라 할 참인가?

* 이영재·이용수, 『추사정혼』, 도서출판 선, 2008, 58쪽.

추사 선생이 그려낸 난화는 대부분 바람에 나부끼는 난의 모습과 함께하지만, 이 작품에는 바람이 불지 않는다. 왜일까? 『시경』에 이르길 '정언용위靜言庸違'라 하였다. 아우성 소리가 잠잠해지면 어긋난 방법을 사용하고자 함이란다. 추사 선생이 바람 없는 난화 속에 인정향투라는 화제를 써넣은 것은 '백성들의 아우성 소리가 갑자기 잦아들면 거름을 퍼 담던 쇠스랑이 삼지창으로 변할 수 있음'을 경고하기 위함 아니겠는가? 그러나 이영재 선생은 앞서 설명한 '산와일장山矮日長 인정향투人靜香透'라는 화제가 쓰인 작품을 '산심일장山深日長 인정향투人靜香透'로 읽더니, 달리 설명할 필요조차 느끼지 못한다며 위작이라 단정하였다. 한마디로 추사 난화의 진위를 가늠하는 기준은 선비의 고아한 정취가 느껴져야 한다는 것인데…… 인정향투人靜香透하려면 선입견 없이 여러 사람의 목소리를 경청해야 한다는 추사 선생의 말씀부터 새겨듣길 바란다.

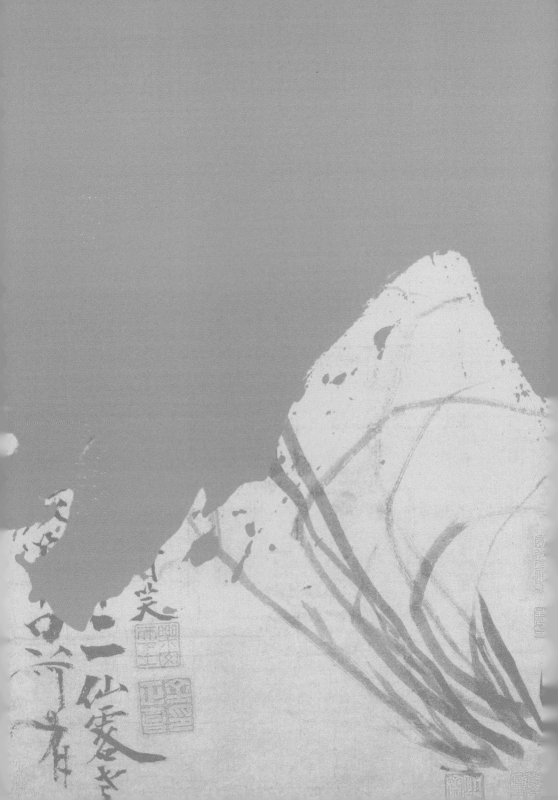

추사秋史

『난맹첩蘭盟帖』

추사 선생의 『난맹첩』이 간송미술관에 소장되어 있다. 상·하 2권에 각각 열 폭과 여섯 폭의 난화를 장첩하고 난화의 유래와 당대 여류로 난을 잘 치던 명가들을 소개하는 글이 함께 실려 있다 한다. 그런데 추사선생은 왜 『추사난첩秋史蘭帖』 혹은 『난첩蘭帖』이라 하지 않고, 『난맹첩蘭盟帖』이라 하였던 것일까?* 이에 대하여 최완수 선생은 『간송문화』에서

『蘭盟帖』이라 이름 붙인 것은 여러 복합적인 뜻이 있으니 우선 난은 이렇게 쳐야 한다는 기본적인 맹서의 뜻이 있겠고, 다음은 마음을 같이한다는 동심결同心結의 의미가 있다. 『주역』 계사전 상에 이르길 '두 사람이 마음을 같이하면, 그 날카로움이 쇠를 끊을수 있고, 마음을 같이한 말은 그 향취가 난과 같다(二人同心 其利斷金 同心之言 其臭如蘭)'고 하였다. 여기서 마음을 터놓고 사귐을 금란지교金蘭之交라 하고, 뜻을 같이하는 모임을 난맹蘭盟이라 하게 되었기 때문이다. 난을 사랑하고 난 그림을 그리며 이를 즐길

* 필자는 추사 선생의 『난맹첩』 전체를 직접 열람할 기회가 없었다. 이런 까닭에 『난맹첩』의 표지에 추사가 직접 난맹첩이라 써넣었는지 후대인이 다른 기록을 참고하여 난맹첩이라 명명한 것인지 확인할 수 없다. 이에 간송미술관 측의 견해에 따라 추사가 직접 『난맹첩』을 엮은 것을 전제로 언급함을 밝혀둔다.

만한 사람이라면 정녕 난맹의 자리에 끼일 만한 자격이 있을 것이
다. 추사는 이런 여러 가지 아름다운 의미를 생각하고 『난맹첩』이
라 명명한 모양인데 첫 권 첫 머리부터 여류로 난을 잘 치던 이들
을 소개하고 있는 것으로 보면 아무래도 여자와 함께 묵란첩을 꾸
며보고 싶었던 것이 아닌가 하는 생각이 든다.*

* 『간송문화』 제87호, 간송
문화재단, 2014, 91쪽.

최 선생의 말을 빌리면 추사 선생의 『난맹첩』은 결국 선비들이 고상
한 풍류를 즐기며 교유하기 위한 방편으로 엮은 것이 되는데……『난
맹첩』이 그런 용도라면 '맹서할 맹盟'자가 너무 무겁다고 생각되지 않
는지 자문해보시길 바란다. 『서경』에 '망중우신罔中于信 이부조맹以覆
詛盟(위기에 빠진 동지들끼리 신뢰를 바탕으로 비밀리에 맹서를 함)'이란 말이
나오고, 『좌전』에는 '육력동심戮力同心 신지이맹서申之以盟誓(죽음을 각
오하고 한마음으로 협력하고자 징표와 함께 맹서함)'이라는 글귀가 쓰여 있다.
한마디로 말하여 '맹서할 맹盟'은 풍류객들의 친교에 쓸 수 있는 가벼운
글자가 아니다. 그러나 어떤 추사 연구자는 『난맹첩』에 실려 있는 '염화취
실斂華就實'이란 화제가 쓰여 있는 난화를 기생을 위하여 그린 것이라 하더
니, 점잖으신 최 선생까지 '여자와 함께 묵란첩을 꾸며보고 싶었던 것이 아
닌가 하는 생각이 든다.'라고 동조하니, 이를 어쩌면 좋단 말인가?

말의 무게는 삶의 무게와 비례하는 법이니, 같은 말도 누가 어떤 상
황에서 언급한 것인가에 따라 그 깊이를 달리 읽어야 할 것이다. 추사
선생이 '맹서할 맹盟'자의 무게를 몰랐을 리 만무하고, 선생의 삶이 풍
류나 즐길 만큼 한가하지도 않았으니, 선생이 『난맹첩』을 엮게 된 이유
는 난화를 즐기는 무리들과 친목을 도모하기 위한 것 이상의 어떤 목
적이 있었을 것이라 생각한다. 이런 관점에서 접근해보면 『난맹첩』에
수록된 난화蘭畵와 난결蘭訣은 함께하기로 한 동지들끼리 지켜야 할
약조 혹은 규약과 관계된 것이라 보는 것이 마땅하지 않을까?

추사『난맹첩』제10 난화

秋史『蘭盟帖』第十 蘭畵

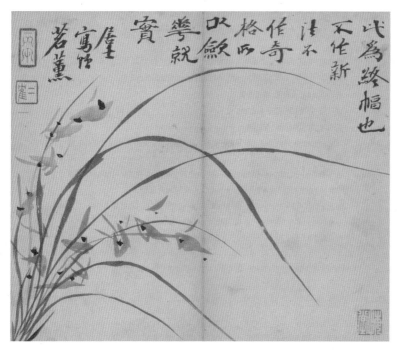

金正喜,〈欲花就實〉, 22.8×27cm, 간송미술관

위 작품에 대하여 간송미술관의 최완수 선생은

『난맹첩』 상권 열째 폭으로 끝 폭에 해당한다. 끝 폭이라서 꽃을

거두고 열매를 맺게 해야 한다고 제시에 쓴 것처럼 마치 곱게 노을 지는 낙조와 같이 고즈넉한 자태로 꽃과 잎을 쳐놓고 있다. 새싹이 움터 오르는 청신한 기상도 없고, 바람에 저항하는 발랄한 기개도 없다. 다만 고요하게 휴식과 평화를 기다리는 너그러움이 있을 뿐이다. 겸손하고 꾸임 없으나 그윽한 기품이 깊게 배어 있는 가냘픈 모습에서 한평생을 잘 살아온 기품 있는 노부인의 모습을 보는 것 같아 반갑다. 병오(丙午)라는 장방형의 주문인장은 추사의 출생년을 가리키는 것이고, 이학二鶴은 유명훈의 호인 학천鶴泉과 관계있는 추사의 별호인 듯하며, 그 대각선상의 귀퉁이에 찍힌 회당悔當 역시 추사의 별호일 것이다. 관서로 쓴 부분에 인장을 두 방이나 찍은 것은 가라앉은 화면에 활기를 주기 위해서였을 것이고, 그 대각선에 방형 백문의 인장을 하나 더 찍은 것은 낙관의 무게를 상쇄하며 허전한 공간을 보충하기 위해서였을 것이다. 난을 치고자 하는 이들이 눈여겨둘 낙관법이다. 최근(2006년) 고문헌 학자 박철상씨의 연구에 의해 명훈茗薰이 추사의 제자이자 전속 장황사裝潢師이던 유명훈劉命勳이라는 사실이 밝혀졌다.*

* 『간송문화』 제87호, 간송문화재단, 2014, 90쪽; 최완수, 『추사 명품』, 현암사, 2017, 476쪽.

라고 상세히 소개한 바 있다.

그런데 꽃을 피우는 일보다 어려운 것이 열매를 맺는 일임은 땅을 갈아본 경험이 있는 사람이라면 누구나 안다. 꽃이 지면 저절로 열매가 맺히고, 씨앗이 여물 때까지 느긋이 기다리다 거둬들이는 것이 농사라 여긴다면 틀림없이 농사의 농자도 모르는 서울 촌놈이다. 어린 벼가 뿌리를 내리는 시기와 이삭 패는 시기가 벼의 생육활동이 가장 왕성한 시기임을 알고 있기에 늙은 농부는 모내기철과 이삭 팰 무렵에 논에 물 대느라 밤잠을 설치게 마련이니, 알곡이 여물기 전에 긴장을 풀고 고즈넉한 시선으로 들녘을 바라보며 헛배부터 불리는 사람이라

면 농부가 아니라 흰 도포에 혹여 진흙이 튈까 평생을 정자 위에 머문 팔자 좋은 갓쟁이일 뿐이다. 이런 사람은 흙강아지가 되어 땀 흘리고 있는 농부 곁을 지날 때면 바짓가랑이를 걷어붙이고 도와줄 요량이 아니라면 아무 말 없이 빨리 지나가는 것이 들녘의 예의임을 평생 가도 모를 위인이다. 인간 세상의 예의란 것은 타인의 심정을 헤아리는 것에서 시작되거늘 낡은 책을 뒤적이며 예법에 없다 말하면 달리 이해시킬 방도도 없다.

최완수 선생은 위 작품에 쓰여 있는 '차위종폭야此爲終幅也 부작신법不作新法 부작기격不作奇格 소이염화취실所以斂華就實'에 대하여

　　이것이 끝 폭이다. 신법으로 그리지도 않았으며, 기이한 격조로 그
　　리지도 않았다. 그런 까닭에 꽃이 지면 열매를 맺는다.

라고 해석하였는데…… 도대체 추사가 무슨 말을 하였다는 것인지 문맥이 잡히지 않는다. 또한 최 선생에 의하면 추사 『난맹첩』은 상·하권으로 구성되어 있다는데, 추사 선생이 상권에 수록된 마지막 작품에 '이것이 끝 폭이다[此爲終幅也].'라고 명시하였다니 이상하지 않은가? 생각해보라. 추사 『난맹첩』이 상·하권으로 구성되어 있다 함은 두 권이 별도로 장첩되어 있으나 연속성을 지니고 있다는 의미 아닌가? 다시 말해 추사 『난맹첩』의 상·하권에 수록된 열여섯 점의 난화를 연작이라 볼 때 마지막 작품[終幅]은 당연히 하권의 끝에 수록됨이 마땅한데, 상권 열 번째 작품이 마지막 작품이라면 하권에 수록된 여섯 점의 난화는 어찌되는 것인가?

『좌전』에 '부부여포백지유폭언夫富如布帛之有幅焉'이란 말이 나온다. 무릇 부富의 크기는 비단을 펼쳐 취하는 폭과 같다는 의미로, 이때 '폭幅'은 '범주'라는 의미로 해석된다. 무슨 말인가? 추사 선생이 『난맹첩』

상권 마지막 작품에 써넣은 '차위종폭야此爲終幅也'의 '폭幅'을 반드시 작품(난화)을 지칭하는 것으로 해석할 필요가 없다는 뜻이다. '폭'을 범주로 읽으면 종폭終幅은 '~의 결과에 따라 범주를 제한함'이란 뜻이 되고, 차위종폭야此爲終幅也는 '이것을 구실로 ~의 범주를 제한하고자 함'이란 의미가 된다. 그렇다면 추사 선생은 원인이 되는 이것[此]은 무엇이고 제한된 범주[幅]는 또 무엇이라 하였던 것일까?

새로운 법을 만들지도 않고[不作新法] 정격正格의 틀을 벗어나 넓은 범주에서 답을 찾는 것도 막아서는[不作奇格] 이것[此]은 기존의 법 혹은 원칙이란 뜻이고, 제한된 범주[幅]란 기존의 법과 원칙이 정한 테두리를 벗어나지 못하게 함이란 의미다. 앞서 필자는 추사 선생의 난화에 내포된 필의를 읽고자 하면 『대학』을 통해 읽어야 한다고 주장한 바 있다. 그 『대학』에 의하면 치국평천하의 시작은 격물格物에 있고, 격물을 통해 새로운 앎에 도달[致知]하고자 함은 새로운 방안을 찾고자 함에 있다 한다. 그렇다면 격물치지가 치국평천하로 완성되는 과정 속에는 반드시 기존의 사고 틀을 바꾸는 요소[奇格]와 새로운 법[新法]이 수반되기 마련 아닌가? 그런데 처음 접하게 된 시대적 문제를 다각도로 모색하고 해결하려는 시도조차 하지 않고[不作奇格] 신법도 만들지 않는[不作新法] 것은 결국 오늘을 과거로 살겠다는 것과 다름없다. 세상에 변하지 않는 것은 하나도 없건만, 시간을 묶어둘 수 있다고 우기는 자들이 나라를 다스리면 어찌되겠는가?

오늘을 과거로 사는 것 자체가 퇴보이다. 추사 선생은 새로운 시대를 위한 개혁을 거부하고 있는 조선의 모습을 '소이염화취실所以斂花就實'*이라는 글귀 속에 그려 넣었다.

추사 선생이 써넣은 '써 이以'자를 세심히 살펴보면, '나팔 팔, 입 벌릴 팔叭'자를 뼈대로 하여 '입 구口'와 '들 입入' 대신 '나라 국國'의 고자古字 '囗'와 '사람 인人'을 합성하여 문제의 글자를 만들어낸 것임을

알 수 있다. 그런데 여기서 눈여겨봐야 할 것은 추사 선생이 그려낸 '나라 국國'의 고자이자 '에울 위圍'의 고자이기도 한 '큰 입 구口'의 우측과 아래쪽 울타리는 굵은 선으로 이루어져 있으나, 좌측과 위쪽 울타리는 가는 선으로 그어져 있다는 점이다. 이는 필획의 움직임을 고려해볼 때 분명 의도된 흔적인데…… 의도된 흔적에는 당연히 목적이 있게 마련 아닌가? 추사 선생이 사용한 '써 이以'는 무슨 의미를 내포하고 있는 것일까?

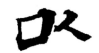

나라에 망조가 들면 변방의 국경이 취약해지고, 국경이 뚫리면 남의 땅을 넘보는 자들과 밀무역이 성행하는 법이다.* 또한 세상의 모든 밀무역은 이익이 많이 남기 때문에 성행하고, 이익이 많이 생기는 이유는 한쪽에서는 흔한 것이 다른 쪽에서는 귀하기 때문이다. 그런데 귀한 것을 귀히 여기는 것이야 당연한 일이겠으나, 귀한 것이 사치품으로 불리게 되면 문제가 조금 복잡해진다. 사치품으로 불리는 것은 분수에 넘치는 것이란 뜻이고, 분수에 넘치는 사치품을 찾는 사람 중에는 자신보다는 남의 환심을 사기 위해 쓰고자 하는 경우가 많으니 사치품이 뇌물로 바뀌기 십상이기 때문이다.

추사 선생이 창안해낸 '써 이以'자는 조선의 서북쪽 국경선이 취약해져 청나라와 밀무역이 성행하고 있으나, 정부 차원에서 합법적 교역량을 늘리지 않는 탓에 몇몇 개인들의 배만 불리고 있는 현실을 고발하기 위해 설계된 것이다. 무슨 말인가? 조선의 군대가 아무리 허약해도 밀무역조차 못 막았을 정도는 아니었다. 그런데 왜 밀무역이 성행하였던 것일까? 못 막는 것이 아니라 눈감아주었기 때문이고, 나라에 바칠 돈을 내 주머니에 넣고자 하는 자들이 있었기 때문인데…… 변방의 아전들이 고기 굽는 냄새를 조정 관리들이 못 맡았을 리 있었겠는가? 그럼에도 불구하고 서북 지방이 온통 밀무역이 성행하도록 내버려두었다? 이는 권력의 비호하에 조직적인 밀무역이 행해졌다는 뜻이자

* 『조선왕조실록』에 의하면 憲宗 재위기간에는 거듭되는 흉년에 굶어 죽는 백성이 즐비하였고, 압록강을 건너온 淸人들이 조선 땅을 제 땅인 양 개간하는 일까지 벌어졌다 한다. 나라 사정이 이러함에도 한양의 권문세가들은 청나라 사치품을 탐닉하였고, 밀무역을 위한 교역자금을 마련하기 위하여 몰래 인삼밭을 늘리는 일이 빈번하였다 한다.

조직적 탈세가 이루어졌다는 의미다. 그렇다면 누가 뒷배를 봐주고 있었기에 이런 일이 가능했던 것일까?

추사 선생은 대비大妃의 비호를 받고 있는 외척들이 밀무역을 조장하고 있음을 염화敎花라 하였으니, 염화란 '꽃을 거두어들임(꽃이 시듦)'이란 뜻이 아니라 '꽃을 위해 (돈을) 모음[收]'이란 의미이며, 취실取實은 그 '꽃의 도움으로 열매(이득)를 구하고자 나아감'이라 해석해야 할 것이다.*

추사 선생이 그려낸 '꽃 화花'자를 자세히 살펴보자. '꽃 화花'자의 우측 꽃잎 부분의 필획이 잡다하게 엉켜 있는 것을 확인할 수 있을 것이다. 선생께서 '꽃 화花'의 고자를 모를 리 없었을 텐데, 왜 잘못 쓴 글자를 황급히 얼버무리듯 하였던 것일까? 이는 '꽃 화花'자 속에 '털 그릴 삼彡'을 겹쳐주기 위해서다. 선생은 꽃은 꽃이로되 수염[彡] 난 꽃 다시 말해 사내처럼 수염을 붙이고 권력을 휘두르는 꽃을 그렸던 것이니, 바로 조정의 실질적 힘을 행사하던 대비의 모습 아닌가?

> 염화취실敎華就實(수염 난 꽃에게 바칠 돈을 각출하여 열매를 얻고자 나아감**

무슨 말인가? 대비의 환심을 사기 위하여 서북 지방에 밀무역이 성행하고 벼슬 장사가 이루어지고 있는데, 이러한 밀무역을 통해 얻는 이권을 지키고자 새로운 법을 만들려 들지 않고[不作新法] 청나라와의 합법적 교역의 폭을 제한하고 있으니[此爲終幅也] 대비의 얼굴에 정말 수염이라도 돋아날 판이다.

이처럼 엄중한 정치적 문제를 다루고 있는 난화이건만, 어떤 추사 연구자는 명훈茗薰이란 기생에게 그려 준 것이라 주장하고, 어떤 연구자는 명훈이가 기생이 아니라 표구쟁이라 하는데…… 조선의 조정이 아

* 최완수 선생은 敎花就實을 '꽃이 지면 열매를 맺음'이라 해석하였다. 그러나 '거둘 염敎'을 '(꽃이) 지다'라고 풀이하면 꽃을 거두는 주체가 蘭이 되는데…… '거둘 염敎'은 '수확收穫함'이란 뜻이다. 말인즉 蘭이 꽃을 거둘 수도 없지만, 꽃을 수확하면 열매를 맺을 수도 없다.

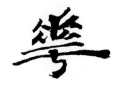

** '敎華就實'의 '거둘 염敎'자는 원래 '펼쳐놓은 것을 거두어들임'이란 뜻으로, '감추다[藏]', '느슨한 것을 바로잡다'라는 의미를 내포하고 있으니, '수염 난 꽃[大妃]'이 몰래 뇌물을 거둬들이는 일련의 행태를 한 글자로 연상시키기 위함이라 하겠다.

무리 썩었기로서니 기생과 표구쟁이에게 국정을 맡겼다고 해서야 되겠는가? 그러나 추사 선생이 기생보다는 표구쟁이에게 『난맹첩』을 그려 주었다고 하는 것이 조금은 낫다고 생각했던 것인지 최완수 선생은 추사가 '염화취실斂華就實'에 써넣은 '거사사증명훈居士寫贈茗薰'을 '거사가 명훈을 위하여 그려 줌'이라 해석한 후 명훈茗薰이 추사의 제자이자 전속 장황사 학천鶴泉 유명훈劉命勳이라며 남의 집 족보까지 들먹이며 서둘러 대못을 박아댄다.…… 오죽하면 저러실까 하면서도 어이없고 안타깝다. 최 선생께서는 추사가 아들 상우商佑에게 보낸 편지라고 소개한 『완당전집』 권2의 『여상우與商佑』를 어찌 해석하셨었는지…….

지금 이렇게 많은 종이를 보내왔으니 너는 아직 난초 치는 경지와 취미를 이해하지 못하는구나. 이처럼 많은 종이에 그려달라는 요구가 있다는 것이 특히 폭소를 터트린다〔今此多紙 汝尙不解蘭 有是多紙 之求寫殊可噴筍〕. 난초를 그리는 것은 서너 장의 종이를 지나칠 수 없다. 신기가 모이고(정신이 통일되고) 경우(분위기)가 무르녹아야 하는 것은 서화가 모두 똑같으나, 난초를 치는 데는 더욱 심하거늘 어떻게 많이 얻을 수 있겠느냐〔寫蘭 不得過三四祇 神氣之相湊境遇之相融 書畫同然 而寫蘭尤其 何由多得也〕?*

라고 풀이하지 않았던가? 해석의 정확함과는 별개로 최 선생께서는 추사가 아들의 부탁에도 많은 난화를 얻을 수 없다 하더니, 일개 장황사에게 작품의 규격(22.9×27cm)까지 통일시켜 무려 열여섯 점의 난화와 난결까지 써 주었다고 주장하시고자 함인지? 세상사 모든 일은 일관성이 있을 때 믿음이 가고, 규칙성이 있을 때 주목하는 법이다.

　열여섯 점의 작품이 모두 규격이 같다**는 것은 처음부터 『난맹첩』을 엮기 위하여 작품을 그렸다는 뜻이고, 이는 처음부터 분명한 의도

* 최완수, 『추사집』, 현암사, 2014, 596쪽.

** 추사 『난맹첩』에 수록된 작품의 크기는 약간의 차이는 있으나 한 화첩에 엮을 정도로 대동소이하다.

와 목적 그리고 용도를 염두에 두고 계획한 결과라 보는 것이 상식일 것이다. 그간 추사 선생의 『난맹첩』에 대하여 위작 시비를 걸어오는 무리가 적지 않았고, 진품임을 확신하는 최 선생께서는 명확한 증거를 제시하여 논란을 잠재우고 싶었겠지만, 아무리 그래도 설득력이 있어야 하지 않겠는가? 『난맹첩』에 쓰여 있는 제발題拔만 정확히 읽어도 누구나 추사 선생의 진품임을 부인할 수 없었을 텐데…… 작품에 집중하여 연구하시길 부탁드리고 싶다.

추사 선생은 '거사사증명훈居士寫贈茗薰'이라 쓰고 두 개의 낙관을 연이어 찍었다. 이는 거사居士가 누구를 지칭하는 것인지부터 따져봐야 하는 문제이다. 최 선생에 의하면 거사居士도 추사고, 병오丙午, 이학二鶴, 회당悔當이라 읽은 낙관도 모두 추사를 지칭하는 것이 되는데 …… 22.9×27cm 작은 난화 한 점에 추사 선생이 자신의 작품임을 네 번씩이나 명시하고 있는 모습이 납득되시는지? 추사 선생이 그려낸 거사居士의 '선비 사士'자를 자세히 살펴보라. 앞에 쓰인 '살 거居'자가 없다면 '간사할 임壬'으로 읽어도 무방한 모습이다. 이 모습 속에서 거사는 서사이되 벼슬하기 싫어 재야에 묻혀 사는 거사가 아니라 벼슬길이 막혀 거사로 살고 있는 자의 관직에 대한 열망을 엿보라고 하면 무리일까? 그러나 거사居士 앞에 쓰인 '염화취실斂華就實(대비에게 돈을 바치고 벼슬을 구걸하는)'과 연결시켜 문맥을 잡아보면 쉽게 간과할 일은 아니라고 생각한다.

『서경』에 '교언영색巧言令色 공임孔壬(교묘한 말과 아첨하는 얼굴빛으로 구멍을 뚫고자 하는 간사함)'이란 말이 나오고, 아홉 번째 천간天干을 임壬이라 한다. 무슨 말인가? 10간十干의 끄트머리 다시 말해 '마지막까지 몰린 거사가 벼슬을 얻고자'라는 의미를 담아낸 것 아니겠는가?*

거사居士를 추사 선생이 아니라 '벼슬을 얻고자 간사한 짓을 하는 사람'으로 읽으면, 이어지는 '모뜰 사寫'는 '난화를 그림'이란 뜻이 아니

* 필자의 전작 『추사코드』 중 「賜書樓」라는 작품과 연결시켜 읽으면 추사의 필의를 명확히 가늠할 수 있을 것이다.

라 새로운 법을 만들지도 않고[不作新法] 다양한 각도에서 문제를 파악하려 들지도 않으며[不作奇格] 나라의 울타리가 무너져도 대비에게 벼슬을 구걸할 뇌물을 마련하기 위하여 밀무역에 혈안이 되어 있는 관료들의 작태를 모사하듯 그대로 따라 함이란 의미가 되고, 그 거사가 고심 끝에 얻은 답이 바로 '증명훈贈茗薰'이 된다. 그렇다면 '증명훈'이 무슨 의미일까?

찻싹[茗]을 덖어내[薰] 좋은 차茶로 만들어달라고 대비의 척족들에게 자신을 바친다는 뜻이다.

훈도薰陶라는 말이 있다.

『송사宋史』의 '선교기자善敎其子 제자弟子 필연명덕지사必延明德之士 사여지처이훈도성성使與之處以薰陶成性'이란 말에서 유래된 훈도薰陶란 말은 '불로 질그릇을 구어내듯 명덕을 베풀어 교화시킴'이란 의미로 쓰이며, 훈문薰門이라 하면 권문세가를 지칭한다. 결국 추사 선생이 써넣은 '증명훈贈茗薰'이란

권문세가의 보살핌을 통하여 훈도薰陶에 이르듯 찻싹[茗]을 권문
세가의 불김[薰]으로 덖어내 좋은 차茶로 다시 태어날 수 있도록
제 몸을 바치겠다[贈].

는 뜻이 되는데…… 문제는 명덕明德의 불김이 아니라 뇌물을 바치고 꼬리를 흔들 테니 제발 거둬달라 하고 있는 것이다. 씁쓸한 이야기다. 그런데 재야의 거사도 대비를 등에 업은 안동김씨들을 통하지 않고는 관직에 발도 못 붙이는 세상임을 알고 있건만, 눈칫밥으로 잔뼈가 굵은 지방 수령들이 세상 돌아가는 사정을 모를 리 있었겠는가? 뇌물의 무게가 지방 수령의 능력을 가늠하는 척도가 된 세상을 살아내려면 동헌東軒 뜰을 쩡쩡 울리는 곤장 치는 소리가 돈궤에 엽전 떨어지는 소

리로 들려야 그 자리라도 보전할 수 있고 권문세가의 대문간이라도 기웃거릴 수 있으니, 그들이 어찌 행동했겠는가?

추사 선생이 '증명훈贈茗薰' 뒤에 연이어 찍어둔 낙관 속 글자를 읽어보자. 최완수 선생은 '병오丙午'와 '이학二鶴'으로 읽었으나, 최 선생이 '이학二鶴'으로 읽은 글자를 주의 깊게 살펴보면 분명 '이혹二寉'이라 각자刻字한 것이다.*

참새 작

높이 오를 혹

아마 최 선생은 '학 학鶴'의 '새 조鳥' 부분이 생략된 것이라 여기고, '학 학鶴'으로 간주한 모양이나, 문제의 글자는 '학 학鶴'도 아니고, '참새 작雀'도 아닌 '높이 오를 혹寉'을 전서체로 옮긴 것이다. 그렇다면 '이혹二寉'이 무슨 의미가 될 수 있을까? 이二를 '거듭하여[重]'로 읽으면 이혹二寉은 '거듭하여 높이 오름'이란 뜻이 되고, 이것을 앞서 읽은 제발題拔의 내용과 함께 문맥을 잡아보면 '높은 관직으로 계속 승차하고자 함'이란 의미를 읽어낼 수 있을 것이다. 그런데 '이혹二寉' 앞에 '병오丙午'라는 낙관이 찍혀 있는 것을 어떻게 설명할 수 있을까? 최완수 선생은 '병오'가 추사의 탄생년(1786)이라며, 추사 선생을 지칭한다 하는데…… 그리되면 뇌물을 바치며 벼슬을 높이려 시도하는 사람이 추사가 되는 셈이니 난감하다.

이 지점에서 문제의 낙관이 틀림없이 '병오丙午'가 맞는지 묻게 된다. 필자가 인장 글씨를 전문적으로 배운 적이 없는 탓에 조심스럽지만, 아무리 따져봐도 '남녘 병丙'과 '낮 오午'로 단정 지을 근거는 없어 보인다. 만일 문제의 낙관이 '병오丙午'가 아니라면 무슨 글자로 읽을 수

* 미술사가 유홍준 선생은 『완당평전 3』, 「완당인보」에서 二寉(이혹)을 二雀이라 하였다. 필자가 알기에는 그런 글자는 없는데 雀이 무슨 뜻인지 묻고 싶다.

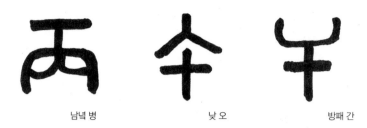

남녘 병 낮 오 방패 간

있을까?

그동안 '남녘 병丙'으로 읽어오던 글자를 '한 일一'과 '둥글 원圓'의
속자 '円'으로 나눠주고, '낮 오午'로 읽었던 글자를 '방패 간干'으로 읽
는 방법이 있다.* 그렇다면 그간 '병오丙午'로 읽어온 낙관을 '일원간一
円干'으로 바꿔 읽으면 무슨 의미가 될까?

'한 일一'은 '오직', '둥글 원円'은 '화폐의 단위(돈)', '방패 간干'은 '~
을 구求하고자 나아감'**이란 의미로 읽으면, '오직 돈을 구하고자'라는
문맥이 만들어진다. 이제 두 개의 낙관에 새겨진 글씨를 연이어 읽어보자.

> 오직[一] 돈[円]을 구하고자 나아가니. 이는 거듭하여[二] 관직을
> 높이 오르고자[雀] 함이다.

그렇다면 이어지는 말은 문맥상 당연히 어떤 행동이나 수단으로 연
결될 텐데…… 추사 선생은 다음 이야기를 어디에 남겨두었을까? '이
혹二雀'이란 낙관 아래 희미한 가로선이 보일 것이다. 무심코 보면 눈
에 들어오지도 않고, 연구자의 눈으로 보면 '낙관을 찍다가 실수로 인
주가 묻은 것인가?' 생각하며 지나치기 십상인 그 선을 자세히 살펴보
면 뜻밖에도 점선으로 이루어져 있다. 이는 실수로 인주가 묻은 흔적
이 아니라 분명히 '……' 모양을 새겨 찍은 흔적이다. 그런데 여러분은
'……' 표식을 보면 무슨 생각이 떠오르는가? 입을 다물고 방법을 찾

* 최완수 선생의 주장처
럼 '丙옴'로 읽으려면 '남녘
병丙'은 필자가 '한 일一'과
'둥글 원圓'의 속자 '円'으
로 읽은 부분이 연결되어 있
어야 하는데…… 분명 분리
되어 있으며, '낮 오옴'는 반
대로 획이 떨어져 있어야 하
나 붙어 있음을 확인할 수
있다. 또한 최선생 주장처
럼 '丙옴'가 추사의 탄생년
(1786)이라면 이는 문맥상
丙옴生이란 의미인데…… 뜬
금없이 웬 생년 타령이 나온
건지 설명할 수 있어야 하지
않겠는가?

** '방패 간干'은 『시경』의
'愷愷君子 干祿不回'나 『논
어·위정』의 '子張學干祿'의
표현 등에서 알 수 있듯 '~
을 구하고자 나아감'이란 의
미로 쓰이며, 이때 干祿은
'祿(관직)'을 구하고자 나아
감'으로 해석된다.

아 궁리하고 있는 모습 다시 말해 일종의 말줄임표가 아니겠는가? 아직도 필자가 마련한 징검다리를 두드려볼 뿐 건너길 주저하시는 분은 이쯤에서 추사 선생의 난화가 얼마나 치밀한 계획하에 완성된 것인지 작품을 전체적으로 다시 감상해보시길 바란다.

서풍(어려운 시기의 도래)에 흐느적거리는 혜蕙(관료의 상징)의 잎과 꽃 내가 마지 손가락으로 무언가를 가리키듯 우측 하단에 찍혀 있는 또 다른 낙관을 향하고 있는 모습이 보이시는지? 우측 하단에 찍혀 있는 문제의 낙관 속 글자를 최완수 선생은 '회당悔堂'이라 읽고 추사 선생의 별호로 추정하였는데, '회당悔堂'이 추사의 별호라면 선생이 자신이 살아온 인생을 후회하며 뉘우치고 있다 함인지…… 낙관 속 글자의 필획의 연결점을 다시 살펴보시길 바란다.

'회당悔堂'이 아니라 '혜당惠堂'이다.

'혜당惠堂'.

글자 그대로 읽으면 '은혜로운 집' 정도로 풀이하기 쉽지만, 조선 시대에 '혜당惠堂'이라 하면 '선혜당상宣惠堂上'의 줄임말로, 선혜청의 우

두머리를 일컫는 말이다. 그런데 왜 혜蕙의 잎과 꽃대(화면을 대각선으로 가르며 우측 하단을 향하는 긴 잎과 아래쪽 꽃대)가 마치 절을 하듯 선혜청 宣惠廳 제조提調를 향해 흐느적거리고 있는 것일까? 조선 말기 삼정문란三政紊亂** 중에서도 가장 악명 높던 환정還政의 온상이 선혜청이었기 때문이다.

보릿고개를 못 넘기고 굶어 죽는 백성들을 구휼하라고 나라에서 내려 보낸 환곡還穀을 온갖 방법으로 백성들을 착취하는 종잣돈으로 활용하던 시절의 슬픈 이야기다. 지방 수령들이 고리대금업을 하기 위한 자금을 선혜청에서 내려 받으니, 고리 대금업의 전주錢主 격인 선혜청 제조에게 혜蕙(관료의 상징)가 비굴한 몸짓으로 살랑거리고 있는 것 아니겠는가? 백성들을 보살피는 소임을 맡은 지방 수령이 지켜야 할 지침서 『목민심서牧民心書』를 남긴 다산茶山 정약용丁若鏞(1762-1836) 선생께서 하늘 아래 환곡처럼 나쁜 것이 없다며 부자지간에도 시행할 수 없는 법이라고 개탄했던 바로 그 환곡을 가능한 한 많이 배정받아 고리대금업을 크게 할 욕심에 혜가 혜당惠堂을 향해 춤을 추고 있었던 것이다.**

추사 선생은 서풍(어려운 난세의 도래)에 흐느적거리는 혜(관료의 상징)를 그리고, '차위종폭야此爲終幅也'로 시작되는 발문을 써넣은 후, '일원간一圓干'과 '이혹二雀'이란 낙관과 말줄임표까지 찍은 후 '혜당惠堂'이란 낙관을 찍을 위치를 가늠했을 것이다. 그런데…… 보면 볼수록 선생이 고른 자리가 절묘하다. '혜당'이란 낙관이 찍힌 위치에서 위쪽으로 가상의 수직선을 그어보면 세로로 내려쓴 '차위종폭야'와 일직선으로 연결되는 것을 확인할 수 있다. 이것이 무슨 의미겠는가?

'차위종폭야此爲終幅也'의 '이 차此'가 바로 혜당(선혜청 제조)에 의하여 자행되는 불법 자금의 근원이란 뜻으로, 그 불법 자금이 밀무역과 고리대금업에 쓰이고 있다는 뜻이며, 또한 종폭終幅이란 혜당(선혜청 당

* 조선 시대 정부 재정의 주류를 이루던 田政, 軍政, 還政 세 가지 수취제도가 변질되어 부정부패로 나타난 현상.

** 환곡은 훗날 홍선대원군에 의해 마을 단위로 주민이 관리하는 私賑制가 실시되면서 그 폐해가 줄어들었으나, 이후 민씨 일가의 세도정치로 구악이 되살아나 임오군란과 동학농민항쟁의 원인이 되었다.

상)의 역할을 제한하여 대동미大同米가 밀무역과 고리대금업에 쓰이지 못하도록 순환 고리를 끊어야 한다는 의미 아니겠는가? 추사 선생은 기다란 혜의 잎 중에 하나를 화면을 횡으로 가로질러 배치하였다. 그 잎을 보고 있자니 문득 공자와 자장子張의 대화가 떠오른다.

'선생님 학문을 배워 관직에 나가 봉록을 받고자 하면 어찌해야 합니까?' 공자가 말하길, '많이 듣고 대궐의 명령에 의심나는 부분이 있으면 신중히 간언을 올리되 여지를 남겨두어 더욱 잘못되는 것을 줄이고, 많이 보고 대궐에 어떤 조짐이 생기면 신중히 행동하며 여지를 남겨두어 후회할 일을 줄여야 한다. 간언으로 더욱 잘못되는 것을 줄이고 행동함에 후회할 일을 줄이면 녹봉이 바로 그곳에 있지 않겠느냐?'*

* 『論語·爲政』子張學干祿 子曰 多聞闕疑 愼言其餘則 寡尤 多見闕殆 愼行其餘則 寡悔 言寡尤 行寡悔 祿在其 中矣

언젠가 권력형 공직 비리의 종범從犯으로 재판정에 선 어떤 공직자가 "공직자는 영혼이 없다."라고 변명하는 모습을 본적이 있다. 물론 상명하복의 위계 없이 공직 사회가 유지될 수는 없을 것이다. 그러나 미심쩍은 명령에 최소한의 이견을 제기하기는커녕 적극적으로 명령을 따르며 실행했던 것은 부당한 일을 명한 윗사람에게 능력을 인정받아 어떤 형태로든 개인적 보상을 기대한 행동 아니었던가? 공과 사를 구별하라 함은 공적 영역에 사적 이익을 개입시키지 말라 함이지, 인간이면 누구나 아는 도리를 모른 척하라는 말은 아니다. 상명하복을 핑계로 부당한 일에 적극 가담하여 몸집을 키우고 분에 넘치는 권세를 누리며 사욕을 채우고자 해놓고 그것이 조직적 범죄임을 몰랐다면 그런 위인이 공직을 탐하는 것 자체가 범죄이다.

유명훈 객중

劉命勳 客中

간송미술관의 최완수 선생은 2014년 간송미술관의 '추사秋史 정화精
華' 특별전 도록에서 앞서 살펴본 '염화취실斂華就實'이란 화제가 쓰여
있는 작품이 추사 『난맹첩』의 상권 열 번째 작품(상권의 끝 폭)이라 소
개하더니(20쪽) 같은 도록에 수록된 '적설만산積雪滿山'이란 화제가 쓰
인 작품을 설명할 때는 '『난맹첩』은 상·하 두 권에 각각 아홉과 여섯
폭씩 자가난법으로 그려낸 대표작을 장첩하고……'라고 하였다. 도대
체 『난맹첩』 상권에 수록된 작품이 열 점인가 아니면 아홉 점인가? 이
영재 선생은 『추사정혼』에서 추사 『난맹첩』은 상·하 두 권으로 이루어
져 있으며, 각각 두 폭과 다섯 폭으로 이루어진 서문과 화기 그리고 아
홉 폭과 여섯 폭의 난화가 총 22면에 장첩되어 있다 한다. 이영재 선생
이 추사 『난맹첩』을 직접 살펴봤다는 전제하에 추론해보면 상권에 실
린 난화는 총 아홉 점이나, 최 선생은 별도로 장첩되어 있는 『난맹첩』
의 상·하권을 무시하고 하권에 실린 '염화취실'이란 화제가 쓰인 작품
(하권의 첫 작품)을 기준 삼아 상·하권을 나눈 셈인데…… 이는 결국

최 선생이 하권에 실린 첫 작품을 상권의 마지막 작품으로 소개한 격이라 하겠다. 도대체 최완수 선생은 무엇을 근거로 '염화취실'이란 화제가 쓰여 있는 작품을 추사 『난맹첩』 상권의 마지막 작품이라 한 것인지 해명이 필요한 부분이다.*

* 『간송문화 87』, 간송미술관, 2014, 90쪽.

필자 생각엔 이 모든 문제의 시작은 '염화취실'이란 화제가 쓰인 작품의 제발題拔이 '차위종폭야此爲終幅也'로 시작되고, 이를 '이것은 끝폭이다.'라고 해석한 후 '거사사증명훈居士寫贈茗薰'을 '거사(추사)가 명훈을 위해 그려 준다.'로 풀이한 것과 무관하지 않다고 본다. 그러나 필자는 앞서 유명훈劉命勳의 자字가 명훈茗薰이든, 그가 추사 선생의 전속 장황사이자 제자로 가깝게 지냈든 간에 추사 『난맹첩』의 성격상 그에게 주려고 제작된 것일 수 없다고 주장하였다. 이에 필자는 최완수 선생이 추사가 『난맹첩』을 표구쟁이 유명훈에게 주기 위해 그렸다는 증거로 언급한 고문헌 학자 박철상의 소논문을 잠시 살펴보고자 한다.**

** 『추사 김정희-학예 일치의 경지』, 국립중앙박물관, 2006, 369-371쪽.

박철상은 추사 선생의 편지 모음집 『완당소독阮堂小牘』에 남아 있는 피봉(편지봉투)의 '유명훈劉命勳 기전旣傳 정포기언靜浦寄唁'이라 쓰인 글귀를 '유명훈에게 전달하라. 대정大靜 포구浦口에서 보낸 조장弔狀(조문편지)'이라 해석한 후 추사 선생이 유명훈 집안의 상사喪事에 조문편지를 보낸 증거라고 한다. 그러나 이는 '유명훈이 이미 (소식을) 전해 와 (알고 있으니) 대정 포구에서 조장을 보낸다.'라고 해석해야 하며, 이 편지봉투가 제주 유배 중이던 추사 선생이 조장을 보내기 위하여 사용된 것이라면 선생의 부인 예안이씨가 돌아간 소식을 뒤늦게 접하고 '부인夫人 예안이씨애서문禮安李氏哀逝文'을 써 보낼 때 사용한 피봉일 확률이 가장 높다고 봐야 하지 않을까?

상식적으로 생각해보라. 제주 유배 중이던 추사 선생은 아내의 부고

조차 장례가 끝나고 한 달여 후에야 소식을 접할 수 있었다. 다시 말해 당시 교통 상황과 선생의 처지를 고려해볼 때 유명훈이 멀리 제주까지 자기 집안 상사를 알렸을 리도 없지만, 추사 선생 또한 특별히 조문 편지까지 챙길 형편도 아니었을 것이다. 한마디로 추사 선생과 유명훈이 어떤 사이였든 이 피봉에 쓰인 내용은 유명훈이 선생의 편지를 전하는 일종의 창구 역할을 하였다는 것 이외에 다른 증거가 될 수 없다.

이런 관점에서 또 다른 편지 봉투에 쓰여 있는 '유명훈劉命勳 객중회전客中回傳 강상답江上答'에 주목해보자. 박철상 선생은 이를 '객중에 있는 유명훈에게 강상에서 답장함'이라 해석하였지만, 이는 '유명훈의 (표구사) 손님 중[客中] 회신을 해 온[回傳] 사람에게 강상에서 답하다.'라고 읽는 것이 합당할 것이다. 위 내용이 편지봉투에 쓰여 있음을 감안할 때 '객중客中'이란 표현은 '타향에 머물고 있는 동안'이란 뜻*이 되는데, 이는 당시 제주도에서 귀양살이 하던 추사 선생이 쓸 수 있는 말이지 '타향살이 중인 유명훈'이란 뜻이겠는가? 그렇다면 결국 '객중客中'이란 말과 '강산답江上答'이란 말이 연이어 쓰였으니, 앞의 '객중客中'은 '타향에서 머물고 있는 동안'이란 의미가 아니라 글자 그대로 '손님 중에서'라고 해석하고, 뒤의 '강상답江上答'은 '강상에서 (추사가) 답함'이란 의미로 읽는 것이 옳을 것이다. 다시 말해 추사가 '강상답江上答'하며 보낸 편지의 최종 수취인은 유명훈이 아니었으며, 유명훈은 제주 유배 중인 추사 선생과 특정인 사이에 편지를 중개한 것이라 여겨진다. 이 지점에서 혹자는 추사 선생이 특정인에게 직접 편지를 보내지 않고 왜 유명훈에게 중개시켰는지 반문하실지도 모르겠다. 이는 추사 선생이 표구 일을 맡기는 표구쟁이에게 서신을 보내는 것과 특정인에게 직접 편지를 보내는 것 중 어느 경우가 정적들의 감시를 따돌리기 쉬울지 자문해보면 저절로 이해될 일이다.

박철상은 추사 『난맹첩』 상권 맨 앞에 '소천심정小泉審正'과 '유재소

* 일반적으로 편지 겉봉에 客中寶體라 쓰면 '타향에 있는 보배로운 분'이란 뜻으로, 객지에 있는 상대방을 높여 부르는 말이다. 추사 선생의 편지봉투에 쓰인 客中을 '타향에 있는'으로 읽으면 客中寶體와 상통하는데 …… 이것이 추사 선생이 표구쟁이 유명훈에게 쓸 수 있는 표현이겠는가?

인劉在韶印'이란 인장이 찍혀 있는 것을 근거로 추사『난맹첩』이 유명훈에게 그려 준 것이라 주장한다. 그런데…… 박 선생은 '소천심정小泉審正'을 어떻게 해석하는지 묻고 싶다. 필자는 '소천심정'을 '강물(현실의 모습)을 바르게 이해하고자 그 강물의 근원이 되는 작은 샘(小泉: 水源)에 감춰진 면모를 살펴 바르게 함'이란 의미로 이해하며,『대학』의 '물유본말物有本末 사유종시事有終始'를 통해 읽고자 하는데…… 박 선생은 어찌 생각하시는지? 다시 말해 '소천심정'은 유재소가 찍은 낙관이 아니라 추사 선생이 찍은 것으로, '유재소인'보다 앞선 시기에 찍혔을 것이라 판단하는 것이 옳지 않겠는지? 박 선생은 추사『난맹첩』에 찍힌 '유재소인'이란 인장을 소유권의 증거로 보았지만, 이는 역으로 유재소의 아비 유명훈의 인장이 찍혀 있지 않은 이유는 유명훈이『난맹첩』을 자신의 소유물로 여기지 않았다는 증거도 되지 않는가? 박 선생의 주장에 의하면 추사가 유명훈에게『난맹첩』을 주었지 그의 아들 유재소에게 준 것은 아닌데, 유명훈은 소유권을 주장하지 않았음에도 그의 아들은 서둘러 소유권을 주장하였다?

이쯤에서 추사『난맹첩』과 관련된 일련의 상황을 추론해보자.

추사 선생이『난맹첩』을 엮어 유명훈의 표구점에 비치시켜두면(유명훈에게 맡겨둠) 유명훈의 가게를 찾는 조선 문예인들은 자연스럽게 추사『난맹첩』을 세심히 살펴볼 기회가 생겼을 것이다. 그런데 한껏 기대감을 가지고 살펴본 추사『난맹첩』속 난화는 조금 어설픈 듯하고, 쓰여진 화제 또한 무슨 내용인지 이해하기 힘들다면 그들이 어찌 반응하였겠는가? 그림만 본 사람은 낯선 형식에 주목하며 모사하려 했을 것이고, 화제에 주목한 사람은 그 뜻을 헤아려보려 하였을 텐데…… 그중에는 어렴풋이 추사의 필의를 간취한 눈 밝은 이도 있었을 테니 선생에게 질문도 하고 싶어 하지 않았을까? 무슨 말인가?

추사 선생은 유명훈의 표구점에『난맹첩』을 맡겨둠으로써 필요한 인

재를 앉아서 맞이할 수 있으니, 오늘날처럼 미술관이나 전시장이 없던 시절에 불특정 다수에게 작품을 보여줄 장소로 표구점만 한 곳을 달리 어디서 구할 수 있었겠는가? 이것이 추사 선생이 사용한 편지봉투에 '유명훈劉命勳 객중회전客中回傳 강상답江上答(유명훈의 표구사를 찾은 손님 중에 『난맹첩』을 보고 회신해 온 자에게 강상에서 답장함)'이라 쓰인 이유이며, 이는 제주 유배 중이던 추사 선생께서 누군가에게 편지를 통해 난화를 가르치고 있었다는 의미이기도 하다.

이 지점에서 추사 선생이 『난맹첩』을 엮게 된 이유가 중요한 것인지, 아니면 『난맹첩』을 누구에게 주기 위해 그린 것인지를 밝히는 것이 중요한 것인지 묻고 싶다. 필자는 추사 『난맹첩』이 누구에게 전해졌고, 누가 소유하게 되었는지 따위의 시시콜콜한 것에는 관심도 없고 애써 알고 싶지도 않지만, 『난맹첩』의 상권에 쓰여 있다는

종란동미인種蘭同美人 난무蘭茂 금채록여차어난권今採錄如此於蘭
卷 여졸수야余拙手也 차차이득무부借此而得茂否 일소一笑

라는 글귀에 눈이 번쩍 뜨인다. 위 내용에 대하여 박철상 선생은

난을 키울 때에는 미인美人과 함께해야 난이 무성하게 잘 자란다. 이와 같이 난권蘭卷에 채록한 것은 내 솜씨가 서툴기 때문이다. 이렇게라도 하면 무성하게 잘 자랄까? 껄껄.

이라 해석한 후

난초는 아름다운 여자와 함께 키워야 잘 자란다는데, 추사 자신은 붓으로 난초를 기르기 때문에 난초를 그린 난권蘭卷에 미인들

이야기를 썼다는 말이다. 추사 자신의 난초 그리는 솜씨가 서툴기 때문에 이렇게 미인들 이야기라도 써놓아야 자신이 그린 난초들이 잘 그린 것이란 의미가 여기에 담겨 있는 것이다. 얼마나 해학적인 표현인가? 자신의 유식함을 드러내려고 한 것도 아니고, 이해 못 할 이야기는 더욱 더 아니다.*

* 『추사 김정희-학예일치의 경지』, 국립중앙박물관, 2006, 371쪽.

라고 부연 설명까지 하며 추사 『난맹첩』에 들어 있는 난결蘭訣 중에 오숭량吳崇梁(1766-1834) 집안의 난 그림 이야기와 접목시키고 있는데 ……『난맹첩』에 쓰여 있는 오숭량 집안의 난 이야기를 다시 한번 꼼꼼히 읽어보길 바란다. 추사 선생이 『난맹첩』의 난결에서 오숭량 집안 이야기를 거론한 것은 아름다운 여인과 아무런 관계가 없을 뿐 아니라, 박 선생이 해석한 위 내용도 그런 의미가 아니다.

상식적으로 생각해보자.

추사 선생이 '난을 키움'이란 뜻을 쓰고자 하였다면 양란養蘭이라 쓰지 종란種蘭이라 했겠는가? 종란이란 '난의 씨종자'라는 뜻으로, 향후 무성히 자라 많은 난을 퍼뜨릴 비조鼻祖 격인 난이란 의미이며, 미인美人은 재덕才德이 뛰어난 현인賢人을 일컫는 표현이다. 소동파의 시에 '망미인혜천일방望美人兮天一方'이란 시구가 있다. 멀리서 현인을 흠모하며 바라보니 하늘 한 귀퉁이를 맡길 만한 인재라는 뜻이다. 결국 '종란동미인種蘭同美人'이란 '많은 난을 퍼뜨릴 종란은 마치 현인과 같다.'는 의미이며, 이는 한 나라를 맡길 만한 지혜로운 현인을 뭇 사람이 따르듯 좋은 종란(추사가 『난맹첩』에 채록해놓은 난화)의 필의를 따르는 많은 난화가 그려지길 바란다는 뜻이라 하겠다.

또한 '난무蘭茂 금채록여차어란권今採錄如此於蘭卷 여졸수야余拙手也 차차이득무부借此而得茂否'를 '이와 같이 난권蘭卷에 채록한 것은 내 솜씨가 서툴기 때문이니 이렇게라도 하면 하면 무성히 잘 자랄까?'

라고 해석하면, '같을 여如', '빌릴 차借' 등의 글자는 쓸데없이 쓰인 반면 정작 필요한 의문사는 생략된 어설픈 문장이 된다. 추사 선생의 문장이 이렇게 허술할 리도 없고, 더욱이 선생이 '아니 부否'와 '아닐 불不'의 용례도 구분하지 못하셨단 말인가?* 추사 선생의 난결은 평문이 아니라 5언시로 읽어야 한다.

* '아닐 불不'은 '뜻을 정하지 못했음'이란 의미로 可의 반대(찬동을 표하지 않음)이고, '아니 부否'는 '명료하게 틀렸다고 말함'이란 뜻으로 '~에 위배되니 인정할 수 없음'에 가깝다.

種蘭同美人　종란동미인
蘭茂今採錄　난무금채록
如此於蘭卷　여차어난권
此而得茂否　차이득무부

많은 난을 퍼뜨릴 종란種蘭과 함께함은 현인賢人과 함께함과 같네.

난이 무성해진 오늘 그 난을 엄선하여 채록하였네.

함께한 이것이(蘭이) 어느덧 난권蘭卷이 되었으니

나의 졸렬한 솜씨로 엮어낸 난권의 필의를 빌려 간 자는

이것(『난맹첩』)의 필의를 취득하곤 더욱 번성시키려나 아니면 거부

하려나(우리의 뜻에 동조할까 거부할까?)

무슨 내용인가?

추사 선생은 그간 난화를 통해 정치적 동지들을 모아왔고, 그 동지들이 어느덧 『난맹첩』을 엮을 만큼 늘어났으며, 이에 추사와 그의 동지들은 『난맹첩』을 엮어 난화에 내포된 필의를 읽어내고 동참할 새로운 동지들을 기다린다는 뜻이다. 추사 선생이 『추사난첩秋史蘭帖』이나 『난첩蘭帖』이라 하지 않고 『난맹첩蘭盟帖』이라 명명한 이유가 드러나는 부분이라 하겠다. 추사 『난맹첩』에 수록된 난화의 필의를 읽어내고 추사와 함께하고자 하는 사람은 선생이 난화를 통하여 언급한 정치·사회

적 문제를 개혁하는 일에 동참하겠다는 의사를 밝히는 것과 다름없으며, 이는 당시 조선의 정치 상황을 고려할 때 정치적 탄압을 각오한 맹서가 필요한 엄중한 문제였다. 이런 관점에서 추사 선생이 『난맹첩』을 엮어 유명훈의 표구사에 비치시켜둔 것은 비밀리에 정치적 동지를 모으기 위한 수단이자 필요한 인재를 걸러내는 일종의 시험지라고도 할 수 있을 것이다.

미술사가 유홍준 선생은 추사 『난맹첩』에 그려진 난화를 보면 일반적으로 접하게 되는 유연하고 아름다운 난화와 달리 문기文氣에서 비롯된 고졸古拙하고 조야粗野한 멋과 야취野趣 강한 천연의 미를 느끼게 된다면서도

> 그러나 추사 『난맹첩』의 그림 중에는 필획이 미끄러지면서 속기가 드러난 것도 여러 폭 있는데, 금강안金剛眼을 자처한 그가 이런 것을 파지로 버리지 않고 도서 낙관까지 하였을까 싶은 그림도 있다. 완당에게는 나로서는 또한 상식적으로는 이해되지 않는 무엇이 따로 있나 보다.*

* 유홍준, 『완당평전 I』, 학고재, 2002, 317-318쪽.

라고 고백한 바 있다. 그러나 이런 생각이야말로 묵난화에 대한 전형적 선입견이다. 생각해보라. 선비가 추구하는 성인聖人의 모습과 가르침이라는 것이 천상天上 세계를 위한 것인가, 아니면 백성을 위한 것인가? 동양의 학문에서는 선비는 물론이고 성인조차도 인간 세상을 떠난 바 없고, 인간 세상이 속된 것은 당연한 일로 여겼으니, 어떤 의미에서는 선비다운 선비의 묵난화에 속기俗氣가 없다면 오히려 그것이 더 큰 문제이다. 흔히 속기를 들먹이기 좋아하는 사람들은 비천한 재주를 뽐내고자 하는 마음이나 재주를 뽐내 사적 이득을 얻고자 하는 수단으로 사용하는, 다시 말해 예술의 순수성을 잃은 환쟁이의 천박한 속

성을 지적하곤 하는데…… 인간 세상의 속된 면을 외면하지 않아야 속됨 속에서 길을 찾을 수 있고, 이것이 선비가 존재하는 이유 아닐까? 이런 관점에서 보면 선비의 문예에 속기가 있다 함은 현실에 대한 책임감의 표출이라 할 수 있으며, 이것이야말로 묵난화에 가장 필요한 덕목이라 하겠다.*

선입견은 생각의 폭을 제한하고, 생각의 폭이 좁을수록 시야가 좁아지는 탓에 눈앞에서 벌어지는 일도 놓치는 경우가 생긴다. 그런데 세상에는 선입견을 역이용하여 상대를 현혹시키는 사람도 있고, 배움이 많을수록 선입견도 많아짐을 일찍 깨우친 사람도 있다. 이러한 전형적인 예가 추사 『난맹첩』 「난결蘭訣」 중 오숭량 집안의 난 그림과 관련된 내용이건만, 유홍준, 박철상 등 저명한 추사 연구자들은 추사 선생의 글을 읽어보니 온통 여자 이야기만 가득하다고 한다.

* 선비예술의 품위는 인품과 형식의 조화에서 표출되지만, 선비예술의 가치는 솔직함에 있고, 인간의 솔직함이란 雅보다는 俗에 가깝다. 예술에서 俗氣라는 것이 품위의 문제인지 가치의 문제인지 생각해볼 일이다.

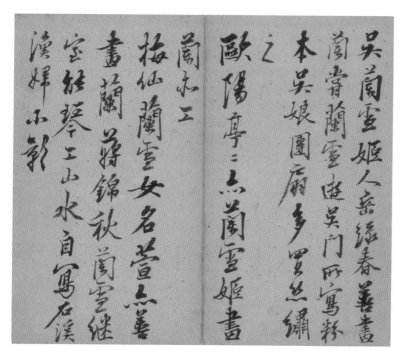

秋史 『蘭盟帖』 상권 제2면

여기서 잠시 유홍준 선생이 추사 『난맹첩』 난결 중 오숭량 집안 난 그림에 대하여 언급한 부분을 해석한 글을 읽어보자.

> 오난설吳蘭雪의 첩인 악녹춘岳綠春은 난초를 잘 쳤고, 일찍이 난
> 설이 오문吳門에 가 있을 때 그려낸 분본粉本을 오씨의 딸이 이 둥
> 근 부채에 많이 실로 수놓았다. 구양정정歐陽亭亭도 역시 오난설
> 의 첩으로 난을 치는 데 뛰어났다. 매선梅仙은 오난설의 딸로 이
> 름이 훤훤萱인데 역시 난을 잘 쳤다. 장금추蔣錦秋는 오난설의 둘째
> 부인인데, 거문고에 능하고 산수를 잘하였으며, 스스로 '석계어부
> 소영石溪漁婦小影'을 그렸다.*

* 유홍준, 『완당평전』, 학고
재, 2002, 319-320쪽.

유홍준 선생의 해석에 의하면 오숭량의 첩 악녹춘과 구양정정, 딸 매선이 모두 난화에 능했다는 것인데, 오숭량의 둘째 부인 장금추는 거문고에 능하고 산수화를 잘 그렸으나 난화에 능했다는 말이 없다. 다시 말해 추사 선생의 난결에 오숭량 집안 여인들 이야기만 쓰여 있는 것도 이상하지만, 더욱 이상한 것은 난 그림과 관계없는 오숭량의 둘째 부인 이야기로 난결이 마무리되었다는 것이다. 그러나 이는 추사 선생이 어떤 방식으로 상대의 눈을 현혹시키는지 잘 보여주는 예이다. 추사 선생이 난결에 대해 이야기하겠다며 운을 뗀 후 예상과 달리 몰라도 상관없는 오숭량 집안 여인들의 이름까지 하나하나 거론하며 그녀들이 난화에 능했음을 한참 언급하다가 오숭량 둘째 부인 이야기로 끝맺었던 것은 난화를 치는 비법에 관한 것이 아니라 선비문예의 쓰임에 방점이 찍어두기 위함이다.

무슨 말인가?

추사 선생의 난결이라고 하니 무슨 이야기가 쓰여 있는지 잔뜩 기대감을 가지고 신경 써 읽었는데, 오숭량 집안 여인들 이야기만 계속 나

오더니 마지막(오숭량의 둘째 부인 이야기)까지 여인 타령을 해대면 기대했던 것과 달리 거듭되는 여인들 이야기에 실망하게 마련이다. 그러나 그 와중에 어느새 추사의 이야기는 난화에서 문예활동(거문고에 능하고 정묘한 산수를 그리는) 전반에 대한 이야기로 옮겨 간 것을 간과하기 십상이다.

이 지점에서 추사 선생이 왜 '난론蘭論'이나 '난설蘭說'이라 하지 않고 '난결蘭訣'이라 하였는지 주목할 필요가 있다.

난결이라 하면 흔히 '난을 치는 비결'을 떠올리게 되고, 비결은 어떤 형태로든 기법과 연결되기 마련인데, 추사 선생은 누차 난화를 화법畵法으로 그려서는 안 된다 하였다. 이것을 어찌 해석해야 할까? 추사 선생이 언급한 난결蘭訣이란 '난을 치는 비결'이란 뜻이 아니라, '난부蘭符'라는 의미로 '난 그림이 동지를 알아보는 표식'으로 사용되었다는 뜻이다.

『열자설부列子說符』에 '위인유선수자이결유기자衛人有善數者以訣喩其子'라는 말이 나온다. 경호원 중 훈련이 잘된 자에게 신표信標[符] 읽는 법을 가르친다는 뜻으로, 이때 결訣은 '신분을 알아볼 수 있는 표식[符]을 읽는 법'으로 해석된다. 한마디로 추사 선생이 언급한 난결이란 말 자체가 '난화에 감춰둔 코드를 읽는 법'이란 뜻이었던 것이다. 이런 관점에서 추사 선생이 오숭량의 둘째 부인 장금추에 대하여 무슨 말을 하였는지 읽어보자.

능금공산수자사能琴工山水自寫 석계어부소영石溪漁婦小影

거문고에 능하고 공교한(섬세한) 산수를 스스로 그리니……?

석계어부? 소영?…… 언뜻 읽으면 '거문고에 능하고 섬세한 산수를 스스로 그리니「석계어부소영」이라는 작품을 그렸다.'라고 해석할 수

있으나, 이어 쓸 수 있는 지면이 넉넉한데도 왠지 문장이 꼬리 빠진 메추라기처럼 뚝 잘린 느낌이다. 이상하다 생각하니 이상한 것만 보이는지 모르겠지만, 추사 선생이 써넣은 '모뜰 사寫'의 '움집 면宀' 부분이 '덮을 멱冖'으로 쓰인 것도 예사로 보이지 않고, 석계石溪가 석도石濤와 팔대산인八大山人 등과 함께 청대淸代 양주화파揚州畵派의 대표적 남종화가라는 것도 걸리며, 무엇보다 어부漁夫를 어부漁婦라 쓴 것이 이상하다. 설명이 많이 필요한 부분이겠으나, 여러 가지 이상한 부분을 종합적으로 판단해볼 때 추사 선생이 다른 이야기를 하고 있다는 느낌이 든다.

　추사 선생이 쓴 위 문장을 세심히 살펴보며 약간의 상상력을 발휘해보자. 강태공은 곧은 낚싯바늘을 드리우고 때가 무르익길 기다린 끝에 주나라 문왕文王을 낚았고, 많은 산수화에 어부가 자주 등장한다. 그런데 그 어부들이 모두 물고기를 잡고 있었던 것일까? 추사 선생은 오승량의 후처 장금추가 정교한 산수화[工山水]를 그렸다 하였는데, 이어지는 자사自寫를 '스스로 그리다'라는 의미가 아니라 '있는 그대로 옮기는 것을 가리는 것에서 시작함(필의를 감춤)'이란 의미로 읽고, 석계어부소영石溪漁婦小影을 작품명이 아니라 '석계의 어부는 그림자가 작다(암시를 보일 뿐)'로 읽으면, 앞뒤 문맥이 톱니바퀴처럼 돌아가기 시작한다.

　추사 선생은 '모뜰 사寫'를 속자로 써넣었다. 그런데 선생이 써넣은 '모뜰 사寫'의 속자는 지나치게 자세하고 넉넉한 품으로 활달히 써넣어 '스스로 자自'자와 기맥이 연결되지 않고 단절된 느낌을 준다. 이는 '모뜰 사寫'를 속자로 쓰게 된 숨은 뜻('움집 면宀' 대신 '덮을 멱冖')에 주목하게 하려 함은 아니었을까? 생각해보라. '모뜰 사寫' 자를 속자俗字로 쓰면 '움집 면宀'이 '덮을 멱冖'이 되는데, '모뜰 사寫'자는 원래 '주물 틀로 찍어냄' 다시 말해 '가감 없이 원본을 그대로 복사해냄'이란 뜻이니, '감추는 것(속이는 것) 없이 그대로'라는 의미를 내포하고 있는 글자라 하겠다. 그런데 '모뜰 사寫'자를 속자로 써 '움집 면宀' 부분을 '덮

을 먹'⌐'으로 바꿔주면 '모뜰 사寫'자의 의미는 '~을 덮어 가림(은폐함)'
이란 의미가 되지 않는가? 한마디로 추사 선생이 '모뜰 사寫'를 속자로
쓴 이유는 현실을 가감 없이 옮기되 그것을 적나라하게 드러내 보이는
것이 아니라 은밀하게 전하기 위함으로, 속이는 것과는 다르다 하겠다.
선생은 강조하려는 듯 넉넉한 품의 '모뜰 사寫'를 속자로 써넣는 방식
으로 글자 간에 흐름을 끊고, '모뜰 사寫'의 속자에 감춰둔 필의에 주
목할 수 있도록 눈길을 묶어둔 것이라 생각되지 않는지? 이런 관점에
서 「난결」을 읽으면 오숭량의 후처는 석계石溪의 그림을 가지고 다니며
이곳저곳에서 인재를 낚는 어부였던 셈이니, 석계의 그림에 내포된 필
의를 전하는 역할을 하였던 것이다. 이것이 오숭량의 후처 장금추가 정
교하게 석계의 산수를 그리게 된 까닭이라 하겠다. 이런 관점에서 추
사의 글씨를 읽어보면 어부漁夫를 어부漁婦로 쓴 이유가 이해된다. 생
각해보라. 오숭량이나 석계 같은 선비는 이미 세상에 알려진 명사이니,
비록 정치적 메시지를 문예작품 속에 교묘히 감춰도 발각되기 쉽다. 그
래서 여인들이 선비의 그림을 정교히 모사하여 동조자를 낚으러 나서
게 된 것이며, 이것이 어부漁夫(고기 잡는 사내)가 아니라 어부漁婦(고기
잡는 아낙네)가 된 이유 아니겠는가?

석계어부시영石溪漁婦示影

석계에서 고기 잡는 아낙네는(석계를 도와 동조자를 모으는 아낙네

는) 그림자(석계의 논지를 암시함)를 보일 뿐이다.

청나라 초기 유민화가遺民畵家 석계石溪는 그의 그림에 비밀스러운
내용을 담아 저항운동을 부추겼고, 이때 청나라 관리들의 감시를 따
돌리기 위하여 여인들이 그의 작품을 전파하는 소임을 맡았다는 의미

다. 추사 선생이 오숭량 집안의 여인들 이야기를 늘어놓은 이유 또한 그녀들이 오숭량의 저항 정신을 전파하는 역할을 맡았듯 선생은 『난맹첩』을 엮어 유명훈의 표구사에 맡겨두어 같은 목적에 쓰고자 함임을 밝혀둔 것이다. 추사 『난맹첩』이 어떤 용도로 엮어졌고, 그것이 왜 유명훈의 가게에 있게 된 것인지 이해하지 못하면 추사 『난맹첩』에 수록되어 있는 난화 중 무려 일곱 점의 작품에 청나라 정섭鄭燮의 시가 차용된 이유를 달리 설명할 방도가 없게 된다.

고려대의 정혜린 교수는

> 김정희의 산수화론은 사의를 목표로 태창화파의 회화이념을 가장 신뢰하면서도 표현 방식에 관해서는 보다 파격적인 청대 중반기까지의 성과를 수용하였다. 정섭의 묵난화에 대한 관심도 동일 선상에서 이해할 수 있다.……(중략)……김정희가 언급한 묵난화가의 계보와 서화용필론의 무게는 거의 정섭으로부터 온 것으로 보인다.……(중략)……그러면서도 김정희는 정섭의 창작론을 거의 언급한 적이 없다. 『난맹첩』의 경우 정섭의 시 여섯 수를 제시로 인용한 점이 주목되는데 이들 시에는 난을 치는 법을 포함해 창작의 이념으로 지적할 만한 부분이 없으며, 모두 난을 대상으로 한 단순한 감상투의 영물시이다.*

* 정혜린, 『추사 김정희의 예술론』, 신구문화사, 2008, 222-223쪽 참조.

라는 견해를 피력한 바 있다. 그러나 과연 그렇게 이해해도 되는 걸까?

앞서 필자는 이미 추사 『난맹첩』에 수록된 난화 중 정섭의 제화시와 관련된 일부 작품에 대하여 풀이한 바 있으나, 추사 선생이 정섭의 제화시를 어떻게 활용했는지 다시 말해 어디까지 같고 어느 만큼 다른 것인지에 대한 언급이 부족했던 것 같다. 이에 필자는 추사 『난맹첩』 제6번 난화와 제2번 난화를 통해 두 사람 간의 관계를 살펴보고자 한다.

추사 『난맹첩』의 제화시와
정섭의 제화시

秋史 『蘭盟帖』 題畵詩・鄭燮 題畵詩

청대 양주팔괴의 한 사람인 판교板橋 정섭鄭燮의 제화시題畵詩 중에

昨宵神女降雲峰　작소신녀강운봉
折得花枝灑碧空　절득화지쇄벽공
世上凡根與凡葉　세상범근여범엽
豈能安頓在其中　기능안돈재기중

라고 읊은 시가 있다.

추사 선생은 판교의 위 제화시에 쓰인 '밤 소宵', '신 신神', '내릴 강降', '꺾을 절折'을 각각 '날 일日', '하늘 천天', '아래 하下', '띠 대帶'로 바꿔 『난맹첩』 제6번 작품의 제화시로 사용하였을 뿐만 아니라, '밤소宵'를 '맛볼 미味'로 바꿔 『난맹첩』 제2번 난화에 재차 사용하였다.

그런데 흥미로운 것은 추사 선생이 정섭의 제화시를 거듭 사용한 것도 가볍지 않은데, 같은 제화시를 몇 글자 바꿔 동풍(새로운 시대의 도

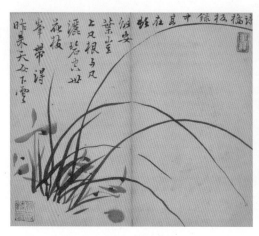
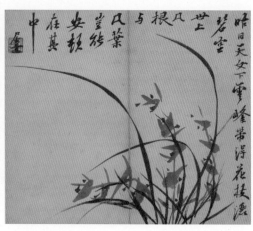

金正喜, 〈昨來天女〉, 23.4×27.6cm, 간송미술관 金正喜, 〈雲峯天女〉

래) 속에 나부끼는 혜蕙(관료의 상징)의 모습에 사용하더니(『난맹첩』 제6
번 작품), 정반대로 서풍(어려운 시대의 도래)에 흔들리는 난(삶을 개선하려
는 의지가 강한 백성의 상징)의 모습 속에도(『난맹첩』 제2번 작품) 써넣었다
는 점이다. 말인즉 추사 선생은 같은 시를 각기 상반된 상황에 써넣은
셈인데…… 이는 정섭의 제화시가 추사에 의하여 다른 의미로 변환되
었다는 증거이다. 이를 확인하기 위하여 우선 정섭의 제화시를 해석한
후 추사 『난맹첩』 제6번, 제2번 작품에서 정섭의 제화시가 어떻게 변용
되어 사용되었는지 확인해보자.

어젯밤 천녀가 운봉에 내려와[昨宵神女降雲峰]
꽃가지를 꺾어 공중에 뿌리니[折得花枝灑碧空]
세상의 범상한 가지와 잎이[世上凡根與凡葉]
어찌 그 안에서 나란히 할 것인가[豈能安頓在其中].*

* 정혜린, 『추사 김정희 예
술론』, 신구문화사, 2008,
223쪽 참조.

무슨 내용인가?
천상의 선녀가 사람들이 범접할 수 없는 심산유곡 높은 산봉우리에

내려와 천상 세계의 꽃을 뿌리니 지상의 꽃이 아무리 아름답다 한들 천상의 꽃만 하겠냐는 의미일까? 이 시가 난의 제화시로 쓰였으니, 꽃은 당연히 난화蘭花일 테고…… 결국 난의 꽃을 천상의 꽃으로 비유한 영물시詠物詩로 이해하면 될까? 그러나 필자는 앞서 난의 상징을 '현실을 직시하며 삶을 개선하고자 하는 강한 의지를 지닌 백성'과 연결시켜 설명해왔는데, 명실공히 청과 조선의 묵난화 대가인 정섭과 추사가 모두 난을 천상의 꽃이라 읊은 격이니 어찌된 일일까? 결론부터 말해 위 시는 사물에 기탁하여 뜻을 밝히고[托物言志], 사물을 빌려 감정을 서술하는[假物抒情] 영물시 형식을 빌려 시의詩意를 감춘 것일 뿐, 단순히 난을 찬미하는 영물시가 아니다. 위 시에 내포된 의미를 정확히 읽으려면 먼저 시에 사용된 시어詩語를 고문古文을 통해 가늠해볼 필요가 있다. 그럼 우선 '작소신녀昨宵神女'가 무슨 의미로 읽힐 수 있는지 살펴보자.

작소昨宵(어젯밤)를 한유韓愈의 시에 나오는 '작소몽기昨宵夢倚'를 통해 뜻을 가늠해보면 '과거의 작은 빛(지혜)'이라는 뜻이 되고,* 신녀神女는 『서경』의 '내성내신乃聖乃神(성인과 하늘이 보내는 예후에 도달하여)'과 『황극경세皇極經世』의 '천지신서우일天之神棲于日 인지신서우목人之神棲于目(하늘과 함께 나아감이란 하늘이 보내는 예후가 깃든 곳으로 나아가 밝음을 구함이고, 사람과 함께 나아감이란 하늘이 보낸 예후가 깃든 곳에서 하늘을 살피는 것이다.)'을 통해 '하늘이 보내는 예후를 정확히 읽어 해법을 얻고, 성인의 말씀을 통해 백성을 설득함'이란 의미를 간취해내면 '작소신녀昨宵神女'란 '과거의 낡은 지혜로 하늘과 성인의 도에 대하여 언급하는 자'라는 뜻이 된다.

'작소신녀昨宵神女'에 내포된 의미를 읽었으니 이제 시의 대구 관계를 통해 '절득화지折得花枝'의 의미를 가늠해보자. 난의 제화시에 화지花枝(꽃가지)라 쓰여 있으니 '화지'는 결국 난의 꽃대를 지칭하는 것이

* 鄭燮의 '昨宵神女'라는 시구를 추사가 昨日天女와 作昧天女로 바꿔 쓰게 된 이유라 하겠다. 추사는 鄭燮의 昨宵神女를 韓愈의 昨宵夢倚를 통해 읽었음이 분명하다.

라 볼 수밖에 없는데, 문제는 난의 꽃대를 화지花枝로 표기하는 것이 합당한가이다. 기본적으로 '가지 지枝'는 '본간本幹(근본이 되는 줄기)'에서 분기됨'을 전제로 언급할 수 있으니 난의 꽃대는 지枝가 아니라 경莖이나 간幹이라 표기하는 것이 옳지 않을까? 다시 말해 매화나 국화와 달리 난은 화지花枝라 쓸 수 없는데, 정섭과 추사 선생의 학식이 이를 걸러내지 못했을 리 없었겠는가? 그렇다면 '화지花枝'는 난의 꽃가지가 아니라 다른 의미일 텐데…… '절득화지'가 '(난의) 꽃가지를 꺾어'라는 뜻이 아니라면 무슨 의미가 될 수 있을까?

난향蘭香은 난화蘭花를 통해 발산되고, 난향은 '난의 목소리(주장)'를 상징한다 할 때 '절득화지'란 '제멋대로 자기주장을 펼치는 난의 지부支部를 꺾어내어'*라는 뜻이 되고, 난이 제멋대로 자기주장을 펼친다고 판단하고 있는 사람이 '작소신녀昨宵神女(과거의 희미한 빛을 하늘과 성인의 도라고 주장하는 자)'인 셈이다. 무슨 말인가? 과거의 낡은 지식과 판단 기준을 지닌 자들이 당면한 현실 문제에 적극 대처하여 꽃피운(좋은 성과를 낸) 난의 성공을 용납할 수 없는 일이라 비난하며, 난의 꽃대를 꺾어(제거) 문란해진 기강을 쇄신[灑]하고, 만연해진 우환 거리를 없애겠다[碧空] 하고 있는 것이다.**

(제멋대로 판단하고 행동하며 조직의 질서를 문란하게 만드는) 지부支部의 난화蘭花(실질적 성과를 위해 현실적 판단을 중시하는 백성들의 주장)를 꺾어내고, 물을 뿌려 청소하여 푸른 하늘을 되찾겠다[折得花枝灑碧空].

한마디로 말해 제멋대로 행동하는 지부의 책임자를 경질하여 조직을 재정비하겠다는 것이다. 조직의 질서를 바로 세우는 일도 중요한 일이겠으나, 좋은 성과를 올리고 있는 지부의 책임자를 교체하려면 힘도

* 정섭이 그려낸 많은 「竹蘭圖」에 쓰여 있는 제화시를 종합적으로 분석해보면 당시 淸 조정에 반대하는 저항 조직은 본부와 지부로 나뉘어 있었으며, 본부에서 다수의 지부를 통합적으로 관리하는 시스템이 작동되고 있었음을 알게 된다.

** '물 뿌릴 쇄灑'는 단순히 물을 뿌린다는 뜻이 아니라 '물을 뿌려 청소함' 다시 말해 더러운 것이나 옳지 못한 묵은 적폐를 제거함이란 의미가 내포된 글자다.

힘이지만 명분이 필요할 텐데, 그들이 내세우고 있는 명분이 무엇일까?

세상범근여범엽世上凡根與凡葉

세상사 평범한 뿌리는 평범한 잎과 같이한다.

무슨 뜻인가?

이 시구에 담긴 시의에 접근하려면 우선 역설법을 통해 시구를 재편할 필요가 있다. '세상의 평범한 뿌리는 평범한 잎사귀와 함께한다[世上凡根與凡葉].'는 표현은 역으로 뿌리가 특별하면 잎도 특별하다는 뜻도 되는데…… 이는 결국 근본根本과 지엽枝葉의 문제를 언급하고 있는 셈이다. 무슨 말인가? 뿌리[根]를 본본으로 잎[葉]을 말末로 바꿔 읽으면 『대학』의 '물유본말物有本末(사물에는 근본과 말단이 있음)'을 통하여 명분을 세우고 있음을 알 수 있을 것이다. '세상사 모든 일은 근본이 바르면 말단도 바르게 되는 법이거늘, 잎이 뿌리를 바꿀 수는 없는 법이니 뿌리와 다른 잎은 떨궈냄이 마땅하다.'는 논리인데…… 그러나 뿌리 없는 나무도 살 수 없지만, 잎이 없는 나무 또한 살 수 없음은 왜 모르는 것인지?

정섭의 제화시는 '기능안돈재기중豈能安頓在其中'으로 끝맺으니, 이는 난세를 이끄는 지도자는 『대학』의 '정이후능안靜而后能安 안이후능려安而后能慮'에서 그 답을 찾아야 한다는 뜻이라 하겠다. 급격히 변해가는 세상 속에서 새로운 지혜를 구하고, 그 새로운 지혜를 통해 세상을 안정시키고자 하면 지도자가 우선 평정심을 찾아야 문제를 직시할 수 있고 해법을 생각할 여력도 생긴다. 그러니 현실 속에서 깊이 생각하며 필요한 정책을 강구하는 것이 대인大人의 지도력이자 군왕의 정치 아니겠는가? 난세의 지도자는 먼저 기존의 틀을 벗어나 현장의 목

소리[蘭香]에 귀 기울이며 백성과 함께 난세를 풀어가려는 자세부터 배워야 한다.

잘 정제된 시 한 편의 무게는 어설픈 책 열 권보다 무거운 것임을 일찍이 알기에 옛 선비들은 시 속에 뜻을 담고자 하였고, 공자께서는 누차 『시경』을 배우라 권하셨다. 이는 추사 선생이 정섭의 제화시를 단 몇 자만 바꿔 재사용하였다 하여도 그 무게가 결코 가볍지 않다는 의미다.

추사는 정섭의 '작소신녀강운봉昨宵神女降雲峰 절득화지쇄벽공折得花枝灑碧空'을 '작일천녀하운봉昨日天女下雲峰 대득화지쇄벽공帶得花枝灑碧空'으로 바꿔줌으로써 보다 구체적이고 현실적인 이야기를 이끌어내었다. 현실 비판적 차원에 머물러 있던 정섭의 제화시를 추사는 조정의 쇄신을 이끌어낼 동지들을 모으고자 하는 분명한 목적에 쓰고자 하였기 때문이다. 그래서 '어젯밤 꿈에'로 읽기 쉬운 '작소昨宵'를 '작일昨日(어제; 과거의)'로 바꿔주었던 것이니 이는 꿈에 본 이야기가 아니라 엄연한 현실적 문제를 언급하고 있음을 밝히고자 함이고, '신녀神女'를 '천녀天女'로 바꿔 하늘이 보내는 예후가 아니라 천도天道에 관한 이야기를 거론하고 있음을 분명히 하였던 것이다.* 여기에 두 번째 연의 '절득화지折得花枝(꽃가지를 꺾어 취함)'을 '대득화지帶得花枝(꽃가지를 취해 허리띠에 참)'이라 하였으니, '절득화지'는 '난의 꽃을 꺾어 멋대로 난향을 발하지 못하게 하고자 함'이란 의미가 되지만, '대득화지'는 '난향을 취하고자 몸에 지님'이란 전혀 다른 이야기가 된다. 아직 '절득화지折得花枝'와 '대득화지帶得花枝'의 차이를 실감하지 못하시는 분은 「이소離騷」에서 굴원屈原이 '인추란이위패紉秋蘭以爲佩(추란을 꿰어 인패로 삼았네.)'라는 시구에 담긴 의미를 추사 선생은 정섭의 제화시에 나오는 '절득화지折得花枝'의 '꺾을 절折' 단 한 글자를 '띠 대帶'로 바꿔줌으로써 어떻게 「이소」의 시구와 합해주었는지 음미해보시길 바란다.

* 추사가 정섭의 '昨宵神女'를 '昨日天女'로 고쳐 쓴 것에는 두 가지 이유가 있다. 첫째는 昨日이라 하여 꿈이 아니라 현실임을 명시하고자 함이고, 둘째는 日天으로 읽게 하여 天道에 대해 언급하고 있음을 암시하기 위함으로, 이때 日은 '태양처럼 밝은 진리' 즉 道와 같은 의미가 된다.

이미 지나가버린 과거의 하늘에 떠 있던 태양[昨日天]을 통해 오늘을 비추길 고집하는 자는 하늘이 왜 오늘의 태양을 내보내고 있는지 생각해볼 일이다. 하늘이 오늘의 태양을 내보내신 이유는 오늘의 태양을 통해 세상을 밝히고자 함이건만, 오늘의 태양을 외면하고 이미 소임을 마친 어제의 태양으로 세상을 비추고자 하면 오늘의 태양은 왜 떠오른 것일까? 추사 선생은 '작소신녀昨宵神女'를 '작일천녀昨日天女'로 바꿔줌으로써 '오늘의 문제는 오늘의 태양을 통해 판단하고 해법을 찾아야 하는데 오늘의 문제를 어제의 태양을 통해 판단하고자 하는 낡은 사고방식을 지닌 자[女]*'라는 의미로 순식간에 바꿔버리더니, 그런 낡은 사고방식을 지닌 위정자는 구름 속 높은 산봉우리에서 정치를 하는 격이라고 한다.

무슨 말인가?

정치는 인간을 위해 행해지는 것이니 높은 산봉우리[雲峰]가 아니라 백성들이 살고 있는 속세로 내려와야[下] 하고, 위정자가 백성들을 피붙이처럼 여기며 보살피고자 하면 난향蘭香(현실을 직시하며 삶을 개선하고자 하는 백성의 목소리)을 받아들여[帶得花枝] 산적된 문제를 씻어내야[灑] 하늘이 맑아지지[碧空] 않겠느냐는 뜻이라 하겠다. 그러니 어찌해야 할까? 구름은 구름이로되 높은 산봉우리에 노닐기 좋아하는 구름을 동풍으로 밀어붙여 비를 내리게 할 수밖에······.

추사『난맹첩』제6번 작품의 제화시는 '작일천녀昨日天女'의 '날 일日' '맛볼 미味'로 바꿔 제2번 작품에 그대로 쓰였다. 동풍 속 혜蕙의 모습과 서풍 속 난蘭의 모습에 거의 동일한 제화시가 쓰인 격인데, 추사 선생의 천재성이 만들어낸 반전의 묘미를 감상해보시길 바란다.

* '계집 녀女'는 종종 '너 여汝'와 같은 의미로 쓰인다.

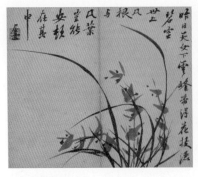
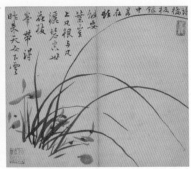

金正喜, 〈雲峯天女〉

金正喜, 〈昨來天女〉, 23.4×27.6cm, 간송미술관

기본적으로 같은 제화시를 써넣었음에도 그 제화시를 혜蕙(제6번 작품)과 난(제2번 난화)에 사용하며 그 의미를 달리 해석하도록 유도한 추사 선생은 여기서 그치지 않고 그림과 제화시를 배치한 방식에 따라 또 다른 이야기를 만들어내고 있다. 아직 선생의 의중을 못 느끼신 분은 두 난화의 긴 잎이 휜 각도에 의해 분할된 공간, 다시 말해 긴 난엽을 마치 빗자루처럼 사용하여 제화시를 이루고 있는 글자들을 쓸어낸 듯한 모습에 주목해보시길 바란다. 이제 선생의 의도가 짐작되시는지?

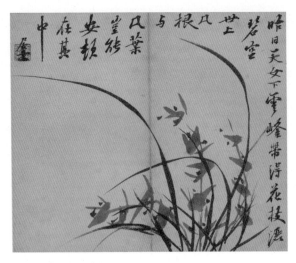

『추사 난맹첩』 제6번 난화

추사 선생의『난맹첩』제6번 난화에 제화시가 배치된 방식을 눈여겨 살펴보면 불어오는 동풍(새로운 세상이 도래하는 징후)을 우측 공간에 세로로 길게 세운 제화시가 막고 있다. '작일천녀하운봉昨日天女下雲峰 대득화지쇄帶得花枝灑'까지 쓴 시구가 동풍을 막는 벽인 셈이다. 무슨 말인가? 새로운 세상의 도래는 필연적으로 정치의 개혁을 요구하게 마련이고, 정치 개혁에 대한 요구가 커질수록 동풍은 거세질 텐데, 바람이 거세지면 혜蕙(관료의 상징)는 꺾일 수밖에 없으니 동풍을 잠재우려면 스스로 조정의 쇄신을 이끌어내야만 혜가 꺾이는 일이 없을 것이란다. 추사 선생이 무슨 말을 하는지 더 듣고자 하면 선생이 남긴 두 작품의 (추사『난맹첩』제6번 난화와 제2번 난화) 그림과 제화시가 배치된 방식에 주목하며 선생의 목소리를 귀가 아니라 눈으로 듣기 바란다.…… 선생의 목소리가 들려오는지? 긴 잎들은 화면의 상층부에 쓰여 있는 '세상범근여범엽世上凡根與凡葉 기능안돈재기중豈能安頓在其中'을 따라 동풍에 휩쓸리고 있으나, 동풍을 막아선 방파제 아랫부분은 바람에 아랑곳하지 않고 뻣뻣이 서 있는 모습이다.

추사 선생은 무슨 말을 하고 있었던 것일까? 추사 선생은 조정의 쇄신을 통해 새 시대를 향한 백성들의 거센 열망[東風]을 막고자 했던 것일까?

선생은 새 시대를 향한 백성들의 열망에 위정자가 조정의 쇄신을 이끌고 있는 흉내를 내고 있는 모습, 다시 말해 몇몇 탐관오리를 처벌하여 방파제로 삼고 있는 현실을 고발하였던 것이다. 추사 선생이 그려낸 혜의 모습과 제화시가 쓰인 모습을 함께 보며 제화시의 내용을 다시 음미해보시길 바란다. 혜蕙(관료의 상징)의 물유본말物有本末의 본本(근본)과 말末(말단)이 따로 노는 모습으로, 이는 결국 조정을 근본적으로 쇄신하려는 의지 없이 백성들의 아우성에 몇몇 잔챙이를 처벌하는 미봉책으로 대응하는 격 아닌가? 그러나 당시 조선의 상황은 몇몇 탐관

오리의 문제라기보다는 정치 구조적 문제였으니 『대학』에서 물유본말을 강조한 이유가 무엇이겠는가?

거센 바람은 천년 거목도 뿌리째 뽑아버릴 수 있거늘 풀[蕙]이 바람에 눕지 않겠다며 버티겠다니 관료의 오만함은 풀의 미덕조차 망각하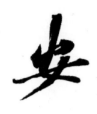게 만드는가 보다. 추사 선생은 관료 사회의 오만한 모습을 '편안할 안安'자에 그려 넣었다. 선생은 '편안할 안安'자의 '움집 면宀'부분을 마치 '뫼 산山'처럼 그려놓았다. 그 모습을 세심히 관찰해보면 폭이 좁고 높은 '뫼 산山' 부분을 두껍고 무겁게 그려 마치 '계집 녀女' 부분이 무거운 산의 무게에 눌려 옆으로 삐져나온 모습처럼 보인다. 이것이 무슨 뜻이겠는가? 공권력의 권위로 백성들을 억누르는 것이 나라를 안정시키는 길이라 믿는 자들의 모습이자, 창칼로 시대의 변화[東風]를 막을 수 있다고 착각한 자들의 폭력이다.

한 손에 막대 잡고 또 한 손에 가시 쥐고
늙은 길은 가시로 막고 오는 백발은 막대로 치려 했더니
백발이 먼저 알고 지름길로 오더라.

고려 말 유학자 우탁禹倬(1262-1342) 선생이 사람의 힘으로 막을 수 없다 탄식한 것이 어찌 늙음뿐이랴. 세월(시대)과 민심은 힘으로 막을 수 없음을 망각한 오만한 정치가의 말로가 아름다운 경우는 동서고금 역사에 단 한 번도 없었다.

이제 추사 『난맹첩』 제2번 작품에서는 같은 내용의 제화시가 어떻게 변용되었는지 살펴보자.

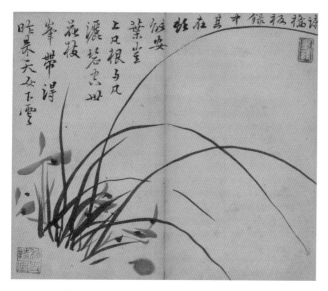

『추사 난맹첩』 제2번 난화

　추사는 가벼운 서풍에 흔들리는 난을 그린 후 정섭이 '작소신녀강
운봉昨宵神女降雲峰'이라 읊은 부분을 '작미천녀하운봉作昧天女下雲峰'
이라 바꿔 써넣었다.…… 작미昨昧를 무슨 의미로 읽을 수 있을까? '어
제 작昨'은 '어제(과거)'라는 뜻과 함께 '일정한 간격을 두고 반복되는
시간의 단위',* 즉 시간의 순환성을 전제로 그 뜻이 정해지는 글자다.
여기에 '맛볼 미昧'를 더하면 결국 '역사의 교훈을 맛봄' 혹은 '과거의
사례를 통해 천도天道를 체득함'이란 의미 아니겠는가?**

　추사 선생은 정섭이 '작소신녀昨宵神女(어젯밤 꿈에 신녀가)'라고 읊은
것을 '작미천녀作昧天女'로 바꿔줌으로써 꿈속 이야기를 '과거의 사례
를 통해 천도를 터득한 너'라는 뜻으로 변환시켜 일순간에 현실정치를
위한 방안에 대하여 읊은 시로 바꿔낸 것이다. 그런데 '과거의 사례를
통해 천도를 터득한 너'는 누구고, 그가 깨닫는 천도라는 것은 또 무
엇일까? 이 제화시는 혜(관료의 상징)가 아니라 난(현실적 시각을 통해 삶
을 개선하려는 백성)과 함께하고 있다. 그렇다면 이는 백성들의 새 정치

* 昨日(어제), 작추(지난가
을), 작년(지난해)…….

** 昧道는 '道를 완미하고
체득함'이란 의미로 昧天道
혹은 昧天으로 바꿔 쓸 수
있다.

에 대한 요구와 다름없는데…… 난세亂世가 군자의 도가 흥해지는 시기로 바뀌는 것이 하늘의 이치[天道]라 역설해왔건만, 이는 결국 선비들이 아니라 무식한 백성들의 아우성이 군자의 도와 함께하는 격 아닌가? 추사 선생은 무슨 말을 하고자 하였던 것일까?

역易의 순환성도 옳은 말이고, 난세를 끝낼 군자의 도道 또한 다시 세워져야 할 것이다. 그러나 한번 흘러간 강물이 다시 흐를 수 없으니, 강은 어제의 그 강이로되 물은 어제의 그 강물이 아니라 하지 않던가? 역의 순환성이 과거로의 회귀도 아니고, 군자의 도가 기득권층의 복귀를 위함도 아닌데, 신분 계급을 들먹이며 백성들의 불만을 힘으로 누르려 드니 바람에 저항하며 고개를 빳빳이 쳐드는 백성들도 생겨나기 마련이다. 우리는 흔히 이를 일컬어 민란民亂이라 한다.

추사 선생이 그려낸 '얻을 득得'자를 눈이 아니라 손으로 읽어보라. '지축거릴 축彳' 부분이 '물 수氵' 혹은 '말씀 언言'에 가까운 모습으로 쓰여 있다. 그것이 무엇이든 제대로 알고자 하면 문제의 근원을 직접 확인해야 하는데, 제 발로 찾기보단 얻은 말[言]로 대신하니 강[氵] 건너에서 격물치지格物致知하는 격이다. 아직도 필자의 상상력이 지나치다 생각하시는 분은 추사 선생이 그려낸 '편안할 안安'자를 더듬어 보시길 바란다. '움집 면宀' 부분을 마치 '왼손 좌屮'처럼 그려준 이유가 무엇이겠는가?

『예기禮記·왕제王制』에 '집좌도이난정執左道以亂政'이라는 말이 나온다. 또한 바르지 못한 도를 일컬어 좌도左道라 하고, 잘못된 계획을 좌계左計라 하며, 좌언左言이라 하면 사리에 어긋나는 말이란 뜻이 된다. 잘못된 논리(군자의 도)로 백성들의 아우성을 억누르는 '난정亂政(어지러운 정치)'이란 의미를 '편안할 안安'자를 변형시켜 담아낸 추사는 그것이 잘못된 정치임을 '가운데 중中'자를 통해 거듭 주장하고 있다. 선

생이 그려낸 '가운데 중中'자를 필획이 쓰인 순서와 움직임에 따라 재현해보면 '법도 촌寸'자를 '가운데 중中'처럼 쓴 것임을 어렵지 않게 알수 있다.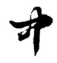

어찌하여 좌정左政(잘못된 정치)으로 능히 혼란을 안정(진압)시키더니 이것이 백성들의 아우성을 해결할 법도란 것인가[豈能安頓在其中]?

현명한 통치자는 널리 의견을 듣고 조정의 균형을 잡아야 하는 까닭에 좌사우고左思右考(이리저리 곰곰이 생각해봄)라는 말도 있건만, 기득권을 지키려는 자들의 논리만 내세우니 성난 백성들에게는 하늘도 내하늘이 아니고 나라도 내 나라가 아니다.

추사 선생이 새롭게 그려낸 '얻을 득得', '편안할 안安', '가운데 중中'자에 대한 필자의 해석이 지나치게 자의적이라 생각하는 분이 적지 않으실 것이다. 그러나 선생의 필의는 변조시킨 글자뿐만 아니라 독특한포치布置(구도)를 통해서도 재차 확인할 수 있다. 추사 『난맹첩』 제2번난화의 긴 난잎 중 가장 위에 위치한 난엽 위쪽 좁고 긴 공간에 녹판교시錄板橋詩(판교의 시를 기록함)'이라 쓰여 있고, '묵연墨緣'이란 낙관이찍혀 있는 것을 확인할 수 있을 것이다.

공간 감각이 있는 사람이라면 그 긴 난엽을 조금만낮추거나 짧게 쳤더라면 제발題拔을 여유 있게 써넣을수 있었을 텐데, 하는 생각이 들것이다. 아무리 난화는화법으로 그려서는 안 된다 하였다지만, 이는 화법이라기보다는 감각의 문제다. 추사 선생의 감각이 이렇게둔했을 리 없으니, 결국 의도적 포치법으로 이해하는것이 상식일 텐데…… 선생은 무슨 말을 하고자 하였

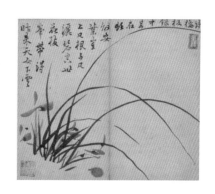

던 것일까?

　추사 선생이 『난맹첩』에 판교 정섭의 제화시를 차용 혹은 변용하여 사용하게 된 이유가 바로 낡은 정치사상과 강압적 통치로 백성들의 아우성을 억누르고 있는 조선 위정자들의 작태가 한계에 이르렀기 때문이며, 더 이상 죽음조차 두려워하지 않게 된 백성들의 분노를 누그러뜨리며 새로운 정책을 마련할 시간을 벌고자 함이라 한다. 추사 선생이 그려낸 맨 위쪽 긴 난엽은 서풍에 굴복(순응)하며 몸을 구부리려 들지 않는 모습이다. 난은 풀이자 백성이건만, 풀이 바람에 눕지 않으려 드는 것도 이상하고, 백성이 힘겨운 시기에 엎드리지 않는 것도 이례적 현상 아닌가? 추사는 민란도 불사하려 드는 백성들의 분노를 서풍에 고개를 치켜든 모습으로 경고하고, 정섭의 제화시를 인용하였던 것은 청나라의 예를 참고하고[錄板橋詩] 청나라 문인과 교유하며[墨緣] 난세를 극복할 방안을 모색하고 있다는 뜻 아니겠는가? 서풍 속에 몸을 일으키려는 난엽을 제화시로 억제하고, 그것도 모자라 '묵연'이란 낙관을 매달아둔 모습 속에서 추사 선생의 안타까운 마음을 느껴보시길 바란다.

　산사山寺의 추녀 끝에 매달아둔 풍경 소리가 점점 빨라진다.
　땡그랑…… 땡…… 땡그랑 땡그랑 땡땡땡땡…….

필근유의상

必根有蟻傷

우리는 흔히 어떤 이야기나 주장을 피력함에 있어 횡설수설 핵심 없이 전개하는 것을 일컬어 '두서없다'라고 한다. 체계적이고 논리적으로 일관된 논지를 전개하지 못해 설득력이 떨어지는 현상을 지적하는 말이다. 그런데 같은 사람이 같은 내용을 말로 설명할 때와 글로 쓸 경우엔 어떤 차이가 생길까? 말로 이야기할 때보다 글로 쓸 때 조금 더 체계적일 것이다.* 이러한 말과 글의 차이는 말과 글에 담아내야 할 내용이 많을수록 그 차이가 커지게 마련이다. 한 번 읽고 집어 던지는 책과 달리 두고두고 다시 읽게 되는 좋은 책은 하나같이 논지를 전개하는 체계와 논리구조가 탄탄하다는 특징을 보인다. 그런 관점에서 추사 『난맹첩』이 어떤 방식으로 편성되었는지 살펴보는 것도 추사 『난맹첩』을 이해하는 좋은 방법이라 할 것이다.

최완수 선생에 의하면 추사 『난맹첩』 상권 제1면은 '도갱陶賡의 사란법寫蘭法'에 대해 언급한 내용이고, 제2면엔 '오숭량 일가의 그림 솜씨'

* 개인차가 있겠지만, 글을 쓰는 과정에서 생각을 정리할 수 있고 써놓은 글을 수정할 기회가 있으니 상대적으로 즉흥성이 강한 말보다 글은 논지를 체계적으로 다듬는 데 유리한 측면이 있다 하겠다.

* 최완수, 『추사 명품』, 현암사, 2017, 450-457쪽.

를 소개한 글이 적혀 있으며, 제3면부터 난화가 장첩되어 있다 한다.*

이는 결국 추사 선생이 『난맹첩』을 엮으며 '도갱의 사란법(추사 『난맹첩』 상권 제1면)'을 머리글로 삼았다는 말과 다름없다. 그러나 만일 최 선생의 견해가 옳다면 추사는 도균초陶筠椒라는 이름도 생소한 문인화가의 눈을 빌려 묵난화를 감별하는 기준을 삼은 셈이 되는데…… 추사 선생은 당시 조선에 널리 알려진 동기창董其昌(1555-1636)의 견해도 아니고 왜 하필 명대明代 문징명文徵明(1470-1559)의 필법을 따르면서 청나라 변방에서 활동하던 도균초의 입을 빌린 것일까? 상식적으로 생각해보자. 당신이 어떤 주장을 피력함에 있어 그 주장에 신뢰성을 높이고자 누군가의 말을 인용하고자 한다면 당신은 알려지지 않은 자의 입을 빌리겠는가? 그런데 유달리 학문적 자부심이 강했던 추사 선생께서 『난맹첩』의 첫머리를 이름조차 생소한 도균초의 입을 빌려 시작하였을까?

이 지점에서 최완수 선생이

도균초는 이름이 갱賡이니 오현의 제생이다〔陶筠椒名賡 吳縣諸生〕.

라고 풀이한 것이 바른 해석인지 묻게 된다.

생각해보라.

도균초의 본명이 갱이든, 그가 문징명의 화풍을 계승하고자 하였든 아니든 간에 분명한 것은 추사 선생이 그를 오현제생吳縣諸生이라 소개하였다는 것인데…… 오현제생이 무슨 뜻인가? 글자 그대로 중국 남방지역〔吳縣〕에 살고 있는 수많은 유생〔諸生〕 중 한 명이란 뜻 아닌가?

촌구석에 묻혀 있는 인재를 알아보고 그의 주장을 소개하며 책을 엮는 것도 쉽지 않은 일이건만, 추사 선생 스스로 특별할 것 없는 유생이라 소개한 도균초의 난론蘭論을 『난맹첩』의 머리글로 삼았다는 것

이 말이 되는 소리인가?

　최완수 선생이

　도균초는 이름이 갱이니, 오현의 제생이다. 감별에 정통하고 서화
　를 아울러 잘하였는데 한결같이 정운관으로 기준을 삼았다[陶筠
　椒名賡 吳縣諸生 精於鑒別 書畵並工 一以停雲館爲法].

라고 해석한 부분은

　가공한 대나무(관료)와 외척[椒]의 부름에 화답한 오뭇 지방 사람
　들의 정精(망국에 대한 변함없는 충성심을 상징하는 정사초鄭思肖의
　필의를 따르는 묵난화)을 거울삼은[鑒] 것과 구별되는 것이니, (『난
　맹첩』에 수록된) 글과 그림을 함께 세심히 살펴야 정운관停雲館의
　필의를 따르는 법을 시작할 수 있을 것이다.*

라고 풀이해야 할 것이다.

　무슨 내용인가?

　한마디로 추사 선생의 『난맹첩』은 망국에 대한 충절의 상징으로 그
려지던 정사초鄭思肖의 묵난화와 다른 것으로, 『난맹첩』에 수록된 난
화의 제화시와 난의 모습을 세심히 살펴보면 문징명文徵明의 필의와 명
대明代 오파吳派의 문예관에 발을 들여놓을 수 있을 것이란다. 그렇다
면 추사 『난맹첩』의 첫 페이지는 추사 『난맹첩』의 성격, 다시 말해 추
사 선생이 묵난화를 통해 무슨 말을 하고자 하는지에 대하여 명시하
며 머리글을 시작한 셈이 되는데…… 이어지는 말이 '상론화嘗論畵(『난
맹첩』에서 언급하는 화론을 맛보고자 하면)'라 하였으니** 이후 이어지는
이야기는 난 그림에 담긴 화의畵意를 읽는 법이 되겠다.

* 陶筠의 陶는 陶冶, 陶鑄
의 의미로 '~을 단련시킴'이
란 뜻이고, 筠은 劉峻의 시
구 '心貞筠箭 德潤珪璋(마음
이 대나무처럼 곧으니 그 덕이
패옥처럼 윤택하리.)'에서 알
수 있듯 '관료로 발탁된 선
비'를 상징하며, 「이소」에 나
오는 椒丘(산초나무 언덕: 외
척의 근거지)로 외척을 의미
한다. 여기서 名賡은 '陶筠과
椒의 詩에 화답함'이란 뜻으
로, 양자강 지류를 근거지로
저항운동을 하던 사람들[嗚
縣諸生]의 난화와는 다르다
[精於鑒別]는 뜻이 된다.

** 최완수 선생은 嘗論畵
蘭이라 읽고 '일찍이 난초 치
는 것을 논하여'라고 해석하
였는데…… 논지의 핵심은
난초 치는 것이 아니라 묵난
화의 筆意를 읽어냄에 있다.

난수화엽분피蘭修花葉紛披 내진기묘乃盡其妙 세인다용감필世人多
用減筆 차필근유의상此必根有蟻傷 묘언가입헌거록야妙言可入軒渠
錄也

난화는 반드시 꽃과 잎이 질서 없이 어지럽게 헝클어진 모습(필의
를 감추고 있는 모습)을 파헤쳐 그 정묘함에 도달하여야 세상 사람
들이 많이 사용할 수 있도록 감필할 수 있다(번다함을 제거하고 난
화의 요체를 전하는 난 그림을 일반화시킬 수 있다). 이러한 난화는 반
드시 그 뿌리에 개미가 갉아낸 상처를 취하고 있으니 난화에 감춰
둔 필의[妙言]를 받아들여 거리낌 없이 웃고자 (『난맹첩』에) 수록
한다.*

무슨 말인가?

옛 선비들이 묵난화를 통해 세상 돌아가는 모습을 가감 없이 담아
내거나, 정치적 견해를 피력할 때는 위정자들의 눈을 피하기 위하여 난
의 꽃과 잎이 어지럽게 헝클어진 모습으로 그려내었으니 (옛 선인들이 난
화에 감춰둔) 본의를 알고자 하면 무엇이 요체인지 파헤쳐봐야[紛披] 한
다. 정성을 다한 끝에 마침내 그 묘처[本意]에 도달하면 (옛 선인들이 난
치는 법을) 세상 사람들이 널리 사용할 수 있도록 묵난화 치는 법을 간
결하게 정돈해야 하며, 이때 반드시 염두에 두어야 하는 것은 뿌리에
개미가 갉아낸 상처(아픔)를 반영해야 한단다. 또한 이것이(개미가 갉아
낸 상처를 반영하는 것이) 바로 (선인들이 묵난화를 통해 전하고자 하는) 묘
언妙言이니 이를 (당신의 묵난화에) 받아들이는 것을 허락하면(수용하
면), 위정자들의 감시를 피해 자신의 생각을 거침없이 피력할 수 있는
묵난화를 칠 수 있을 것이란 뜻이다.

이는 결국 추사 선생이 『난맹첩』을 엮게 된 이유가 관청의 감시를 따

* 이 부분에 대하여 최완수
선생은 '(난화는) 반드시 꽃
과 잎이 어지러이 흩어져 나
야만 이에 그 신묘를 다했다
할 수 있다. 세상 사람들이
감필을 많이 쓰는데 이것은
반드시 뿌리에 개미 먹은 대
가 있을 것이다. 라고 하였으
니 묘한 말이라 헌거록에 기
록해둘 만하다.'라고 해석한
후, 헌거록軒渠錄을 추사의
비망록일 것이라 하였는데
……『軒渠錄』을 보신 적이
있는지?

돌리고 정치적 견해를 자유롭게 피력하고 싶은 참 선비들의 오랜 욕구에 부응한 일종의 코드법을 전수하고자 함이란 뜻과 다름없지 않은가?

추사 선생은 '세인다용감필世人多用減筆 차필근유의상此必根有蟻傷(세상 사람들이 널리 사용하게 하려면 난화의 번다함을 줄이되 반드시 뿌리에 개미가 갉아낸 상흔을 남겨[그 흔적만은 반드시 남겨두어야] 한다.)'라고 하였는데…… '근유의상根有蟻傷(개미가 난의 뿌리를 갉아낸 상처)'이 무슨 의미일까?

삼국시대 위魏나라의 풍자시인 응거應璩(192-252)는 '세징가불신細徵可不愼 제퇴자의혈隄隤自蟻穴(미세한 조짐을 용인하는 것은 신중치 못한 것이니, 강둑이 무너지는 것은 개미굴에서 시작되건만)'이라는 시구를 남겼고 『북사北史』에는 '하남의취지도河南蟻聚之徒 응시감정應時戡定(하남 지방의 개미들을 취합해 함께하여 하늘이 준 기회에 부응한 결과 전쟁에 이겼다.)'이라는 말이 나온다. 이 밖에도 옛 문헌을 읽어보면 개미[蟻]는 '미미한 존재'라는 의미와 함께 '백성'을 상징함을 알게 된다.* 그런데 개미를 백성으로 바꿔 읽으면 '필근유의상必根有蟻傷'은 '백성들이 난의 뿌리를 갉아낸 상처'가 되는 셈인데…… 이것이 어찌된 일일까? 결론부터 말해 '의상蟻傷'이란 '개미가 (난의 뿌리를) 갉아낸 상흔'이란 뜻이 아니라 '개미(백성들)의 상처' 다시 말해 '상처 받은 백성들'이란 뜻이라 하겠다.** 문제는 '의상蟻傷'이 '개미가 (난의 뿌리를) 갉아낸 상처'라는 뜻이 아니라면 '뿌리 근根'자를 '난의 뿌리'로 읽을 수 없다는 것이다. 그렇다면 '뿌리 근根'이 무슨 의미가 될 수 있을까? 추사는 '뿌리 근根'을 통해 근본根本이란 의미를 간취해내고, 이를 다시 『대학』의 '물유본말物有本末'로 읽도록 유도한 것이다. 이런 과정을 통해 '필근유의상必根有蟻傷'의 의미를 풀어보자.

반드시 (정치의) 근본[根]은 백성들의 상처[蟻傷]를 취해 세워야 하

* 柳宗元, 蟻漬鼠駭 險無以固 收奪利地 以須王師; 李白, 魏帝游入極 蟻視一襧衡

** 추사 『난맹첩』에는 뿌리를 드러낸 露根蘭이 단 한 점도 없다. 『난맹첩』의 머리글에 '개미가 난의 뿌리를 갉아낸 상처에 그 妙가 있다.'라고 명시하고는 실제 작품엔 그 예가 없다는 것을 어찌 설명해야 할까? 필자가 둔감한 탓인지 모르겠으나, 그림쟁이로 30년을 보냈지만 개미가 뿌리를 갉아낸 난을 어떻게 표현해야 할지 막막하다.

나니, 이것이 『대학』에 물유본말物有本末이 쓰여 있는 이유이다.

무슨 소리인가?

옛 선인들이 묵난화에 감춰둔 필의는 상처받은 백성들을 치유하기 위해 정치의 근본을 바꾸고자 함이었으며, 이는 정치의 요체는 아무도 증명할 수 없는 하늘의 뜻이 아니라 현실을 기반으로 하여야 한다는 의미 아니겠는가?

아직도 필자의 해석에 동의하길 주저하시는 분이 계신다면 추사 『난맹첩』의 머리글이 어떻게 끝나는지 마저 읽어보시길 바란다.

寫蘭餘墨사란여묵　因其空頁인기공혈　爲引首위인수

이 부분을 '난초를 치고 남은 먹으로 그 빈 곳이 있으므로 머리말을 삼아 쓴다.'라고 해석하는 것이 옳을까?

생각해보라.

추사 선생이 어렵게 『난맹첩』을 엮고 머리말을 쓰면서 '난을 치고 먹물이 남았길래 머리글을 쓴다.'고 하였겠는가? '인할 인因'자가 무슨 뜻인가? '~의 원인이 되는'이란 뜻 아닌가? 만일 난을 치고 먹물이 남지 않았다면 『난맹첩』의 머리글은 쓰지 않았을 것이라 주장하고자 함인가?

'공혈空頁'에 대한 해석도 그렇다. '공혈空頁'을 '빈 공간'이라 해석하면 추사 선생은 『난맹첩』을 엮으며 따로 머리글을 써넣을 계획이 없었다는 뜻이 되는데…… 이상하지 않은가? 백번 양보하여 '공혈空頁'을 '빈 공간'으로 해석할 수 있다손 쳐도 이는 '난화를 치고 남은 빈 공간에 뒤늦게 씀'이란 의미로 쓸 수는 있겠으나, 이 글이 머리글을 쓰기 위해 별도로 마련된 종이에 쓰여 있으니 이 또한 어불성설이라 하겠다.

추사 선생은 무슨 말을 하였던 것일까?

'먹 묵墨'자를 '먹물'이 아니라 '묵적墨迹'이란 뜻으로 해석해보면 선생의 목소리가 들릴 것이다.*

난을 치는 요체는 여묵餘墨에 있으니, 이것이 그 머리가 비어 있는 까닭이다. (그러므로 묵난화에 감춰둔 필의를 전하고자 감상자의) 머리를 끌어당기고자 하는 것이라네.

무슨 말인가?

묵난화를 치는 사람은 화의를 누구나 알아볼 수 있도록 떠벌리지 않으니, 묵적墨迹(묵난화에 그려진 흔적)을 통해 감춰둔 본의를 유추해내도록 해야 한다는 의미를 '위인수爲引首'라고 하였던 것이다.

위인수爲引首.

'머리 수首'를 명사로 읽으면 '머리[頭]', '우두머리'라는 뜻이지만, 동사로 읽으면 '먼저[先]', '~을 향함[嚮]'**이란 의미로 해석되니, 자신의 『난맹첩』을 펼쳐보게 될 감상자의 머리를 끌어당겨[引首] 『난맹첩』에 감춰둔 본의를 볼 수 있도록 머리글을 쓰고 있음을 재차 밝혀둔 셈이라 하겠다.

이처럼 분명하게 추사 선생은 『난맹첩』 첫 페이지부터 『난맹첩』을 엮게 된 이유와 함께 『난맹첩』에 수록된 작품의 본의가 코드 속에 감춰져 있음을 밝혀두었건만, 엉뚱하게 이름도 생소한 도갱陶賡이란 청나라 시골 유생의 사란법寫蘭法을 소개한 글로 해석해왔으니…… 답답한 일이 아닐 수 없다. 그러나 추사 선생은 『난맹첩』의 머리글에 담긴 내용을 제대로 이해하지 못하는 사람을 위하여 인내심을 가지고 친절하게 『난맹첩』 두 번째 쪽에 오숭량吳嵩梁 일가에 얽힌 난 이야기를 언급하며 코드를 사용한 묵난화의 활용법에 대하여 실례를 들어가며 자세히 설명해주었다. 그런데도 내로라하는 추사 연구가들은 여인 이야기뿐

* '먹 묵墨'을 문맥에 따라 명사로 읽으면 '먹'이란 뜻이 되지만, 동사로 읽으면 '먹으로 ~함'이란 뜻이 되며, 그냥 먹물이란 의미를 쓰고자 하면 墨汁이라 써야 한다.

** 『禮記』, 古之人有言 曰 狐死 正丘首仁也

이라며 고개를 갸웃거리더니 급기야 '추사도 남자인데…… 이해 못 할
일은 아니죠.'란다. 어이없고 민망하여 쓴웃음도 안 나온다.

추사 선생은『난맹첩』상권 제1면과 제2면을 통해 선생이 그려낸 묵
난화에 어떻게 다가서야 할지 방향을 잡아준 후 '지설만산積雪滿山'이
란 화제가 쓰인 묵난화를『난맹첩』의 첫 작품으로 선택하였다.

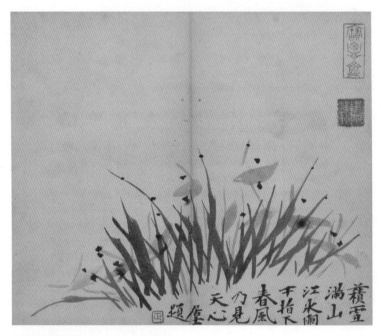

金正喜,〈積雪滿山〉, 22.9×27.0㎝, 간송미술관

그런데…… 첫 작품부터 파격이다.

유연한 필선으로 그려낸 고아한 자태의 묵난화에 길들여진 조선 문
예인의 눈에 비친 추사 선생의 묵난화는 난꽃이 없었다면 그것이 난
인지도 모를 정도로 파격적인 모습이다. 거친 필치로 짧게 끊어 친 선
생의 묵난화에는 선생이 그토록 강조하던 삼전三轉의 묘妙는커녕 어떤
서예적 필획도 없다. 잔뜩 기대하며 펼쳐본 추사『난맹첩』의 첫 작품을
접한 당시 조선 문예인은 무슨 생각이 들었을까? 생각이야 사람마다

달랐겠지만, 생각과 별개로 누구나 강한 충격과 함께 각인된 인상은 쉽게 지워지지 않았을 것이다. 이는 추사 선생이 『난맹첩』 첫 작품으로 '지설만산積雪滿山'이란 화제가 쓰인 작품을 선택하게 된 주된 이유가 『난맹첩』을 펼쳐본 사람의 시선을 묶어두기 위한 치밀한 계획의 결과라는 반증 아닐까?

생각해보라.

당시 조선의 문예인치고 추사를 모르는 이 없을 만큼 자타공히 묵난화의 대가로 인정받던 선생의 『난맹첩』을 펼쳐보니 첫 작품부터 이것을 난이라 할 수 있을까 싶을 정도로 파격적인 모습이었다. 그들이 어떤 반응을 보였겠는가? 무시할 수도 없고 그렇다고 무작정 받아들일 수도 없으니, 추사 선생이 왜 이런 모습의 난을 친 것인지 궁금해했을 것이다. 그러나 당사자가 없으니 물어볼 수도 없고, 글자를 읽을 줄 아는 자라면 선생이 써넣은 제화시를 읽으며 그 단초를 찾고자 하지 않았겠는가?

파격적인 난법蘭法을 통해 제화시를 읽을 수밖에 없도록 유도하여야 가볍게 펼쳐 든 『난맹첩』이 흔히 접하던 화첩과 결을 달리하는 것이란 생각을 하게 되고, 어렴풋이나마 제화시에 감춰둔 시의를 읽게 되면 앞서 건성으로 읽고 넘긴 머리글부터 다시 살펴보도록 설계된 것이다.

문인화는 시의와 화의가 공명하게 마련이니, 추사 선생의 파격적 사란법寫蘭法을 이해하고자 하면 먼저 시의를 가늠해볼 필요가 있겠다.

積雪滿山　적설만산
江氷闌干　강빙난간
指下春風　지하춘풍
乃見天心　내견천심

쌓인 눈 온 산에 가득하고

강 얼음 난간을 이루었으나

손가락 끝에 봄바람이니

이를 통해 천심天心을 보네.

춘란

　　대다수 추사 연구자들은 선생이 써넣은 제화시를 위와 같이 읽고 해석하며, 난화를 통해 한겨울 추위 속에서 봄을 기다리는 마음을 읊은 것이라 하는데…… 한 번만 더 생각해보면 어딘지 이상하다는 생각이 든다. 상식적으로 생각해보라. 사군자의 난은 기본적으로 여름을 상징하는 화목花目인데, 난이 무슨 보리도 아니고 엄동설한 찬 눈 아래 웅크리고 꽃을 피우고 있는 모습이 이상하지 않은가? 물론 이것이 문인화의 사의적 표현이라 할 수도 있고. 겨울 추위를 이겨내고 봄에 꽃을 피우는 춘란春蘭이라고 할 수도 있다. 그런데 흔히 '보춘화報春花(봄을 알리는 꽃)'로 불리는 춘란도 난엽이 저리 짧지 않으니, 아무래도 추사 선생이 거칠고 짧게 난엽을 끊어 치게 된 이유로 보긴 어렵겠다.

　　이상한 점은 난의 자태뿐만 아니라 선생이 써넣은 글씨에서도 발견된다. 많은 추사 연구자들이 '적설만산積雪滿山'으로 읽어온 부분을 자세히 살펴보라. '쌓을 적積'이 아니라 '풀 쌓을 지蘜'로 분명히 머리 위에 '풀 초卝'를 이고 있지 않은가? 물론 '풀 쌓을 지蘜'는 '쌓을 적積'과 통용되지만, 이어지는 '눈 설雪'자의 '쓸 혜彐' 부분이 '소 축丑'으로 바뀐 것은 어찌 설명할 것이며, '지하춘풍指下春風'의 '봄 춘春'자를 9획이 아니라 10획으로 그려낸 것은 또 어찌 이해해야 할까?

　　이 모든 것이 아무 의미도 없는 것일까? 불과 열여섯 자로 이루어진 한시에 이상한 글자가 세 자나 발견되는데, 이것이 별것이 아니라면 대

積靈春

체 연구자가 세심히 살펴야 할 것이 얼마나 되겠는가?

추사 선생의 문예작품을 연구해보면 특정 글자의 자형字形을 변형시켜 순식간에 문자의 의미를 바꿔버리는 경우가 많다. 이 또한 이런 관점에서 접근해야 하는 것 아닐까?

추사 선생이 난화에 써넣은 그대로 제화시를 읽으면 첫 연은 '적설만산積雪滿山'이 아니라 '지설만산積雪滿山'이 분명한데…… '지설만산'을 어떻게 해석해야 할까? 시의 구조를 통해 해석의 기준점부터 잡아보자. '지설만산積雪滿山'에 이어지는 시구 '강빙난간江氷闌干'은 '강이 얼어 난간을 이룸'이란 뜻이 아니라 '강과 얼음이 난간을 이룸'으로 해석해야 함을 고려할 때 '지설만산積雪滿山'의 '지설積雪'도 '지積'와 '설雪'로 나눠줌이 마땅할 것이다. 그렇다면 적어도 '적설만산積雪滿山'은 아닌데…… '지설만산積雪滿山'이 무슨 의미가 될 수 있을까?

'풀 쌓을 지積'란 결국 '풀을 베어 쌓아 올림'이란 뜻과 마찬가지다. 풀을 베어 쌓아 올리는 행위가 어떤 목적을 위해 행해진 것이라면 그 목적이 무엇일까? 가축을 위한 먹이 혹은 땅심을 돋구기 위해 퇴비를 만들기 위함일 텐데……『시경』이래 수많은 문예작품에서 백성을 풀[草]에 비유함과 겹쳐보면 '풀 쌓을 지積'자의 의미를 가볍게 읽을 수 없다.

생각해보라.

풀[草]을 백성으로 읽으면 풀을 베어 쌓아 올림[積]이란 결국 죽임을 당한 백성들이 산처럼 쌓였다는 의미 아닌가? 추사 선생은 도대체 무슨 말을 하고자 하였던 것일까? 풀[草]을 백성의 의미로 읽으면 풀을 베어 쌓아 올리는 일이 가축 먹이를 위한 것도 아니고 퇴비를 만들고자 함도 아니겠지만, 풀을 베어 쌓아 올리는 목적과는 별개로 풀 더미는 썩어가기 마련이고 의도와는 관계없이 풀 더미는 퇴비로 변하며 악취를 풍기게 된다.

무슨 말인가?

풀을 베어 쌓아 올린 풀 더미는 필연적으로 거름이 되어 악취를 풍기게 된다. 이를 일컬어 '예취穢臭(거름 썩는 악취)'라 하니, 추사 선생이 써넣은 '풀 쌓을 지積'란 '죽임을 당한 백성[草]들이 썩는 냄새'를 한 글자로 압축시켜놓은 것과 다름없지 않은가? 그렇다면 '눈 설雪'은 무슨 의미가 될까? '~을 씻어냄[洗]'이란 의미로* 읽으면, '지설만산積雪滿山'이란 결국

* '눈 설雪'자는 치욕이나 원통함 따위를 씻어냄[洗]이란 의미로 널리 쓰인다.『戰國策』, 雪先王之恥 '선왕의 치욕을 씻어내니'; 鄭谷, 雪冤知早晚 雨泣渡江湖 '원한을 씻는 길은 오늘의 처지를 알아야 하나니 (지금은) 흐르는 눈물을 빗속에 감추고 은거해야 하니'.

(나라에 의해) 죽임을 당한 백성들의 시체가 산처럼 쌓여[積] 조선 팔도에 시체 썩는 냄새가 자욱하니[滿山] 이런 참혹한 현실을 씻어내고자[雪]……

라는 의미가 된다.

『맹자』 양혜왕梁惠王편에 왕도王道정치에 대해 역설하던 맹자의 말씀이 실려 있다.

개와 돼지가 사람을 먹어도 (비축한) 식량의 재고를 파악하려 들지 않고, (백성들이) 굶주려 죽는 것을 감추곤 갈대의 싹이 돋아났음을 모르기 때문이라 하며, 백성들이 죽게 된 연유에 대해 말하길 '이는 나의 생각과 달리 (하늘이) 흉년을 내린 탓이다.' 하니 이것이 증거라면 (백성들이 굶어 죽게 된 것이 하늘 탓이라면) 사람을 칼로 찔러 죽게 하곤 이는 내가 아니라 병사들이 그리한 것이다. 하는 것과 무엇이 다르겠는가? 국왕께서 흉년에게 죄를 묻지 않고(흉년 탓하지 않고) 하늘을 나눠(하늘의 변화에 따라) 땅이 이를 따르게 하면(적절한 조치를 취하면) 백성들에게 도달하지 않겠는가(백성들께 국왕의 보살핌이 다다름)?

狗彘食人 食而不知檢 塗有餓 莩而不知發 人死則曰 非我也 歲也 是何
異於 刺人而殺之 曰 非我也 兵也 王無罪歲 斯天下之民至焉.

푸줏간에서 기름진 고기를 취하고, 마구간에서 살찐 말을 취하면
서(국왕은 흉년에도 평시처럼 모자람 없이 살면서) 백성이 굶주린 기
색을 취하는 것은(백성이 굶주리고 있는 것은) 들판에 갈대 싹이 돋
아나지 않은 탓이라 하는 것은 (국왕께서) 짐승을 이끌고 나아가
사람을 잡아먹는 것과 같다. 짐승이 서로 잡아먹는 일이 거듭되면
(국왕이 백성들을 계속 돌보지 않으면) 백성은 악과 함께하게 되는데
(국왕께서) 백성의 부모가 되어 정치를 행하고자 하였으나 (결과적
으로) 짐승을 이끌고 사람 잡아먹는 일을 면하지 못하면 이곳에
악을 두고 백성의 부모가 되고자 함이다.

庖有肥肉 廐有肥馬 民有飢色 野有餓莩 此率獸而食人也 獸相食 且人惡
之 爲民父母行政 不免於率獸而食人 惡在其爲民父母也.

『맹자·양혜왕』의 이 대목에 대한 일반적 해석은 맹자께서 양혜왕
에게 왕도정치란 백성들과 동고동락하는 어버이의 마음으로 통치하
는 것임을 일깨워주는 장면이라 한다. 그러나 왕도정치의 핵심은 국왕
이 백성들과 동고동락하려는 마음과 함께 앞날을 대비하는 현명한 통
치행위를 통해 닥쳐올 어려움에 대비하는 것에 방점이 찍혀 있음을 간
과해선 안 된다. 나라님의 창고가 아무리 커도 화수분은 아닐진대 창
고를 열어 백성을 구제하고자 하는 것만으로는 백성들을 배불리 먹일
수도 없고, 무엇보다 나라의 창고는 백성들의 세금으로 채우게 마련 아
닌가? 왕도정치라는 것이 단지 어려운 시기에 백성을 구휼하는 것이라
면, 평소에 세금을 많이 걷어 나라의 창고에 넉넉히 쌓아두는 것이 최

선의 왕도정치인가? 이런 까닭에 맹자께선 '왕무죄세王無罪歲 사천하
지민지언斯天下之民至焉'이라 하신 것이니, 왕도정치를 행하려면 국왕이
하늘 탓하지 않고, (하늘이란 늘 변하는 것이니) 하늘의 변화에 따라 변할
수밖에 없는 지상의 변화에 따라야[斯天下之] (국왕의 현명한 통치행위의
혜택이) 백성들에게 도달하지 않겠느냐고 반문하였던 것이다. 이 지점
에서 필자는 추사『난맹첩』첫 작품이 짧고 거친 필치로 그려진 이유
를 설명하기에 앞서 다시 한번 추사 선생의 묵난화를 찬찬히 감상해보
시라 권하고 싶다.

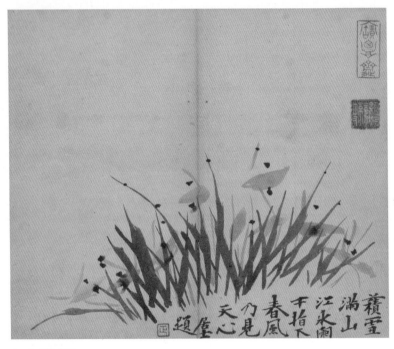

金正喜,〈積雪滿山〉

앞서 필자는 엄동설한을 견뎌내고 꽃망울을 피워 올리는 춘란의 난
엽도 잎이 저리 짤막하지 않으니, 짧게 끊어 친 선생의 난엽법이 춘란
을 그린 것이란 증거가 될 수 없다 하였다. 그렇다면 혹시 추사 선생은

긴 난엽을 베어낸 난의 모습을 그렸던 것 아닐까?

생각해보라. 추사는 짧게 끊어 친 난엽법과 함께 '지설만산積雪滿山'으로 시작되는 제화시를 써넣었는데…… '풀 쌓을 지積'는 결국 풀을 베어 쌓아 올리는 행동의 결과이며, 난 또한 풀 아닌가? 이런 관점에서 추사 선생이 난엽을 그리며 짧게 끊어 친 필치의 끝 단면을 자세히 살펴보시길 바란다. 필치 끝이 거칠게 뜯겨 나간 모습으로, 몇몇 필치는 뜯겨 나간 흔적을 그리려는 듯 필획을 덧붙인 흔적이 역력하지 않은가? 추사 선생이 왜 이런 자국을 남겼을지 차분히 생각해보면 저절로 선생의 본의를 알 수 있을 테니 더 이상 설득하려 들진 않겠다.

짧고 거칠게 쳐낸 난엽이 긴 난엽을 베어낸 모습을 표현한 것이라면 이는 결국 누군가 난에 위해危害를 가한 모습과 다름없는데…… 누가 왜 난을 베어낸 것일까? 앞서 필자는 『시경』, 『주역·계사전』, 『초사·이소』에 등장하는 난의 모습은 보다 나은 삶을 개척하고자 변방의 거친 땅에서 살며 삶의 터전을 일구던 백성을 상징하고, 이들은 현실 직시를 통해 어려움을 극복하려는 삶의 태도를 지녔기에 하늘이 보내는 예후에 이들만큼 예민하게 반응하는 부류도 없다 하였으며, 이러한 난의 상징성은 많은 문예작품 속에서 '세태의 변화를 가장 빨리 전하는 향기'라는 의미로 쓰여왔다 하였다. 끊임없이 변화하는 정치 환경에 따라 적절한 정책으로 해법을 제시할 수 있는 능력을 갖추었는가에 따라 정치가의 역량이 결정된다 할 때 올바른 정치는 정확한 현실 파악에서 시작된다 할 것이다. 그렇다면 누구보다 하늘의 변화 다시 말해 정치 환경이 변하는 예후에 민감하게 반응하는 난을 베어낸 정치가는 무슨 생각을 하였던 것일까?

눈앞의 현실을 외면하며 난향을 혹세무민惑世誣民(세상을 어지럽히고 백성을 속임)으로 몰아 백성들의 아우성 소리가 조선 팔도에 번져나가는 것을 막고자 함이다. 그러나 백성들의 눈을 가리고 귀를 막아도 숨

을 쉬지 못하게 할 도리는 없으니, 숨결 따라 스며드는 난향을 무슨 수로 막겠는가? 추사 선생이 그려낸 난화는 난엽이 거칠게 베어진 모습이지만, 무려 아홉 송이의 꽃을 피워 올려 난향을 전하고 있는 모습이다. 이쯤에서 '지설만산積雪滿山'의 의미를 다시 정리해보자.

> (나라에 의해) 죽임을 당한 격인 백성들의 시체 썩는 냄새를 전하
> 며 대책을 호소하는 난을 베어내고〔積〕 참혹한 실상을 씻어내어
> 〔雪〕 조선 팔도에 악취가 가득하지〔滿山〕 못하도록……

한마디로 무능한 조정 탓에 백성들이 죽어나가는 현실을 은폐하고자 조정을 비판하는 난을 베어내고 있다는 의미다. 그러나 살아 있는 생명치고 앉아서 죽음을 기다리는 생물은 없으니 가냘픈 나비도 살길을 찾아 수천 리를 날아가건만, 굶주린 백성을 어찌 조선 팔도에 가둬둘 수 있겠는가? 두 발 달린 백성들이 나무도 아니고 살길을 찾아 도망갈 것이 뻔하니, 조정은 백성들의 두 발을 묶어두긴 두어야 하겠는데…… 백성들의 발에 족쇄를 채울 수도 없고, 백성을 속이는 길밖에 달리 방법이 없지 않은가? 그래서 이어지는 시구가

江氷闌干 강빙난간

> (백성들의 발길을 가로막던 흐르는) 강물이 얼어붙은 사실을 감추고
> 자 나아가니……

이다. 무슨 말인가?

살길을 찾아 조선 땅을 떠나고자 하여도 거칠고 너른 국경지대의 강물에 막혀 대량 탈출 사태는 일어나지 않았지만, 이제 강까지 얼어붙

었으니 백성들의 앞길을 막던 장애물도 사라진 셈이다. 이에 다급해진 조정은 강물이 얼어붙은 것을 감추고자 백성들에게 다가선단다[瞞干]. 그러나 백성들이 아무리 어리석다 하여도 날이 추워지면 강물이 얼어붙는 것도 모를 만큼 바보는 아닌데, 강물이 얼어붙은 것을 감춘다고 감출 수 있겠는가? 그렇다면 조정은 백성들의 대량 탈출을 막기 위해 무슨 말을 하였던 것일까?

指下春風　지하춘풍
乃見天心　내견천심

손가락 아래 봄바람이니
이것에서 천심을 보아라.

아니 이것이 무슨 말인가? 봄이 찾아오고 있다는 뜻이니, 봄이 찾아와 얼어붙은 강이 풀리면 백성들이 탈출하기 어려워질 것이란 의미 아닌가? 그런데 얼어붙은 강이 다시 흐르도록 하는 봄바람이 불고 있다면 조금만 더 기다리면 저절로 해결될 텐데 굳이 백성들의 눈을 가리고자 나설 필요도 없지 않은가?

추사 선생의 목소리를 계속 듣고자 하면 선생이 쓴 '봄 춘春'자에 집중할 필요가 있다. 앞서 필자는 추사 선생이 '봄 춘春'자를 9획이 아니라 10획으로 그려냈음을 지적한 바 있다. 이쯤에서 여러분도 선생이 쓴 방식에 따라 '봄 춘春'자를 써보시길 바란다. 가로선 세 개를 그어 '석 삼三'을 쓴 뒤 2획이 아니라 3획으로 '석 삼三'자를 나눠준 것임을 알수 있을 것이다. 선생은 왜 이런 방식으로 '석 삼三'자를 나눠준 것일까? 결론부터 말하면 '석 삼三'과 '여섯 육六'자를 겹쳐주는 방식으로 '봄 춘春'자를 쓰고자 하였기 때문으로, 이는 『주역周易』의 효제爻題(효

의 이름) 중 육삼六三을 통해 '봄 춘春'의 의미를 읽도록 힌트를 남겨두
고자 하였기 때문이다.*

* 『주역』의 괘는 6개의 爻
로 구성되어 있으며, 6개의
효는 아래서부터 위로 初,
二, 三, 四, 伍, 六爻로 부르는
데, 양의 효(一)는 '九'라 하
고 음의 효(--)는 '六'이라
부른다. 다시 말해 추사 선
생이 '봄 춘春'자를 쓰며 '석
삼三'과 '여섯 육六'을 겹쳐
준 것은 아래서부터 위로 3
번째 효가 양효(一)인 것을
읽으라는 표시라 하겠다.

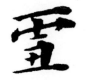

갑자기 『주역』을 언급하니 당황하시는 분이 많으실 것이다. 그러나
추사 선생이 『주역』에 능통하였음은 연구자들 사이에선 상식에 속하
며, 선생의 문예작품엔 『주역』을 코드로 사용한 경우가 적지 않으니 어
찌하겠는가? 미숙한 필자의 안내를 따라 선생이 남긴 흔적을 더듬어보
시길 바랄 뿐이다. 앞서 필자는 추사 선생이 그려낸 '눈 설雪'자의 '쓸
혜彐' 부분이 '소 축丑'자로 대체되어 있음을 지적한 바 있다.

추사 선생이 '봄 춘春'자를 『주역』의 육삼六三을 통해 읽도록 힌트
를 남겼다 해도, 선생의 목소리를 듣고자 하면 『주역』 64괘 중 어떤 괘
의 육삼六三인지 알아내야 하는데…… 선생은 어디에 힌트를 남겨둔
것일까? 이 지점에서 추사 선생이 통상적인 방식으로 쓰지 않은 글자,
즉 선생이 새롭게 설계해낸 글자에 주목해보자. 추사 선생이 '눈 설雪'
자에 '소 축丑'을 감춰두었다는 것은 '소 축丑'자가 필요했기 때문일 것
이다. '소 축丑'을 『주역』 식으로 읽으면 무슨 의미가 될까? 땅을 상징하
는 곤괘坤卦(☷)이자, 인체의 손[手]에 해당한다. 그렇다면 '봄 춘春'자를
『주역』의 괘로 바꿔주면 무엇이 될까?

우레[雷]를 상징하는 진괘震卦(☳)이자, 인체의 발[足]에 해당한다. 추
사 선생이 왜 '눈 설雪'자의 '쓸 혜彐' 부분을 '소 축丑'으로 바꿔 넣고
'봄 춘春'자 속에 육삼六三을 감춰두었던 것인지 알 만하지 않은가? 그
렇다. 누군가 추사 선생이 그려낸 '눈 설雪'자와 '봄 춘春'자에서 이상
한 점을 발견하고 호기심을 보이며 그 이유를 알고자 하는 사람 중에
서 『주역』에 대한 상식이 있는 자라면 능히 곤괘(☷)와 진괘(☳)를 합해
'지뢰복地雷復(䷗)'의 육삼六三으로 통하는 길을 찾아낼 수 있도록 설계
한 것이다.

'地雷復　지뢰복(䷗)'

땅 밑에 우레가 감춰진 괘로, 사물의 회복에 대한 이치를 다루고 있는 괘이다. 그렇다면 '지뢰복地雷復'의 육삼六三에 무슨 말이 쓰여 있을까?

> 육삼六三은 빈복頻復하여도 려厲하지만 무구無咎하다〔六三: 頻復,
> 厲, 無咎〕.

무슨 뜻인가?

'지뢰복地雷復(䷗)'괘는 여러 음(--)에 의하여 양(—)이 완전히 사라지기 직전에 하나의 양(—)이 돌아오는 상태에 대해 언급하고 있으니 회복의 가능성을 지닌 잠재태 상태일 뿐 회복이 약속된 것이 아니다. 이런 까닭에 쇠약해진 양(—)의 기운을 회복시키려면 겹겹이 쌓여 있는 음(--)의 맨 아래쪽에 양(—)은 몸을 숨기고 서서히 양(—)의 기운을 늘려가라 한다. 이는 군자의 도가 한순간에 실현될 수 없기 때문인데, 그렇다고 무작정 기다리는 것을 신중하다 할 수도 없고 가만히 있어도 양(—)이 저절로 채워지는 것도 아니니

> '군자의 도道'를 회복시키려는 거듭된 시도에도〔頻復〕 실패가 반복되니 위태로움에 처했지만〔厲〕 '군자의 도'를 회복시키려는 시도 자체가 의로운 일이고, 성공하지 못했을 뿐 포기한 것은 아니니 허물이라 할 수 없다〔咎无〕.

라고 한다. 이는 곧 '춘 설雪'자와 '봄 춘春'자에 감춰둔 말은 '정의로운 세상을 위해 위험을 감수하고 계속 노력해나가자'라는 호소와 다름없

는데…… 선생께서 생각하고 있던 '군자의 도'는 어떤 모습이었을까?

혹자는 이 지점에서 옛 성현들의 가르침에 따라 통치되는 사회가 바로 군자의 도가 실현된 모습 아니냐고 반문하실지도 모르겠다. 그러나 성현들의 가르침에 따라 인간 세상이 잘 다스려지면 좋겠지만, 성현들도 사람인지라 세상만사 수많은 난제들에 모두 적합한 답을 제시하실 수도 없고, 무엇보다 성인의 말씀을 제대로 알아들을 수 있는 사람이 많지 않으니 문제 아닌가?*

추사 선생이 생각한 정의로운 사회 혹은 피폐해진 조선 땅에 군자의 도를 회복시킬 방법에 대해 추론할 수 있는 단초를 선생은 '지하춘풍 指下春風'이란 시구 속에 남겨두었다. '지하춘풍'을 '손가락 아래 봄바람 이니'라고 해석하게 된 것은 '손가락 지指'를 명사로 읽었기 때문이나, '손가락 지指'를 동사로 읽으면 '~을 가리키다[指示]', '~을 하도록 시키다'라는 뜻이 된다. 무슨 말인가? '지하춘풍'을 '손가락으로 봄바람을 가리킴'이란 의미로도 읽을 수 있다는 것이다. 혹자는 이 대목에서 '손가락 지指'를 동사로 읽으면 지하指下는 '손가락으로 아래쪽을 가리킴' 이란 의미가 되는데, 봄바람이 넓은 하늘을 마다하고 땅바닥으로 기어 온다는 것이냐고 반문하실지도 모르겠다. 혹 이런 분이 계신다면 추사 선생이 그려낸 '아래 하下'자가 마치 화살표(↑)처럼 보이지 않느냐고 묻고 싶다.

추사 선생이 그려낸 '아래 하下'자 속에서 화살표를 발견하고 그 화살표를 따라 시선을 옮기면 선생이 창안해낸 독특한 글자꼴의 '봄 춘春'자와 만나게 되는 구조이니 말 그대로 지사指事** 아닌가? 그런데 추사 선생이 손가락으로 가리킨 '봄 춘春'을 통해 우리는 무슨 말을 들었던가? '군자의 도를 회복시키려는 거듭된 노력에도 번번이 실패하여 위태로운 상황에 몰렸지만, 이러한 시도가 허물은 아니니 포기할 수는 없지 않은가?'라고 호소하는 선생의 목소리였다. 한마디로 정의사회 구

* 四書三經을 비롯한 성현들의 가르침을 수록한 經書들에 대한 해석이 분분한 이유가 무엇이겠는가? 이는 성현들의 말씀을 각자의 수준과 입장 그리고 견해에 따라 달리 해석함에 그 일차적 원인이 있겠으나, 성현들의 말씀을 각색하여 원하는 바를 이끌어내고자 하는 무리들이 어느 시대에나 있었기 때문 아니겠는가?

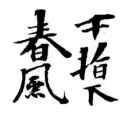

** 글자의 모양이 직접 어떤 사물의 위치나 수량을 가리키는 것을 일컬어 指事라 하며 이는 漢字의 六書의 하나이다.

현을 위해 목숨을 걸고 나설 동지를 구하는 호소문인 셈인데, 그 호소문이 전하는 매개체를 그간 봄바람[春風]이라 읽어왔으니…… 화사하게 치장한 기생에게 의병장義兵將의 호소문을 대신 읽게 한 격이다. 물론 춘풍을 문학적 표현이라 할 수도 있다. 그러나 살랑이는 봄바람에 실어 보내기엔 너무 무거운 내용인지라 쉽게 고개가 끄덕여지지 않는다.

　'봄 춘春'자를 '시작[始]'이란 뜻으로 읽어 춘풍을 '바람이 불어오기 시작함'이라 해석하면 어떨까? 그러나 선생이 그려낸 작품에는 바람이 없으니 제화시와 그림이 따로 노는 격이다. 그렇다면 이제 남은 방법은 '지하춘풍指下春風'의 풍風을 '바람'이 아니라 『시경』의 「풍風」으로 해석하는 방법뿐인데…… '지하춘풍指下春風'의 風을 『시경』의 「風」으로 읽으면 결국 『시경』의 「아雅」가 아니라 「風」을 통해 군자의 도를 회복시키고자 한다는 의미와 다름없지 않은가? 쉽게 발걸음이 떨어지지 않는다. 그러나 한 번 더 생각해보면 조선 팔도 어딜 가도 발끝에 차이는 돌멩이보다 흔한 것이 공맹孔孟을 읊어대던 갓쟁이들인데, 군자의 도를 회복시켜야 한다는 지극히 당연한 주장을 저토록 비밀스럽게 담아낼 필요가 있었을까 하는 의문에 이끌려 조심스럽게 발걸음을 옮겨본다.

　생각해보라.

　세도정치의 폐해 속에 길바닥에서 굶어 죽는 백성들이 즐비했던 조선 말기 군자의 나라 조선의 위정자들이 입만 열면 핏대를 세워가며 부르짖던 것이 성인의 도이고, 성인의 도를 모르면 짐승과 다름없다며 정치이념의 근간으로 삼았으나, 그 성인의 도를 통해 이룬 것이 무엇인가? 현실과 동떨어진 형이상학을 통해 정치적 명분을 만들어내고, 그 명분을 이용해 철옹성 같은 권력 기반을 다진 것뿐이다. 정치는 하늘이 아니라 땅에 엎드려 사는 인간을 위한 것이어야 하건만, 무능한 위정자일수록 현실 문제를 하늘의 법리法理로 덮어버린다. 땅의 법리도 깨치지 못해 백성들을 굶기는 작자들이 하늘의 법리는 어찌 그리 잘

아는지……. 추사 선생은 천도天道를 표방하며 땅의 질서를 정립하려는 위정자들이 즐겨 찾던 『시경』「아雅」를 대신하여 인간의 본성과 삶의 애환을 솔직히 담아낸 『시경』「풍風」을 통해 현실정치의 방향을 설정하여야만 망국의 길로 접어든 조선에 군자의 도가 회복될 여지가 있다고 여겼던 것 아닐까? 이런 관점에서 접근해보면 '내견천심乃見天心'이란 시구로 추사 선생의 제화시가 마무리된 이유를 알 것 같다.

『시경』「풍風」을 통해 피폐해진 조선에 군자의 도를 복원하고자
하는 것은〔乃〕 눈에 보이는 그대로 현실을 직시하며〔見〕 하늘의
마음〔天心〕을 읽고자 함이다.

무슨 말인가?

아무도 증명할 수 없는 형이상학의 잣대를 높이 들어 눈앞의 현실을 설명하려 들지 말고, 현실을 있는 그대로 봐야 천심도 제대로 알 수 있다는 것이다. 추사 선생은 천심天心을 무엇이라 생각했던 것일까?

난향蘭香(민초들의 목소리)이다.

필자의 행보가 조금 빠르게 느껴지시는 분은 추사 선생이 그려 넣은 난화가 몇 송이인지 세어보시길 바란다.

하나, 둘, 셋, 넷, 다섯…… 여덟, 아홉 송이다.

거칠게 베어낸 난에게 대체 무슨 힘이 넘치길래 짤막한 난엽을 뚫고 아홉 송이나 되는 꽃을 피워 올리고 있는 것일까? 이는 난향을 천심과 연결시키기 위해 아홉[九]이란 숫자가 필요했기 때문이다. 숫자 구九가 하늘을 의미함은 『주역』을 읽어본 사람이라면 누구나 아는 상식 아니던가? 추사 선생이 그려 넣은 아홉 송이 난꽃만으로 선생께서 난향과 천심을 연결시킨 필자의 주장이 마뜩치 않은 분도 계실 것이다. 그렇다면 이것은 어떤가?

추사 선생은 왜 우측 상단에 '보담재寶覃齋'와 '경위사經緯史'라는 낙관을 연이어 찍어두었던 것이며, '보담재寶覃齋'라 쓰인 낙관의 '미칠 담覃'자는 왜 거꾸로 새긴 것일까? 간송미술관의 최완수 선생은 '보담재'는 담계覃溪 옹방강翁方綱을 보배로 아끼는 집이란 의미로 추사 학문의 연원을 밝힌 추사 선생의 별호라 하던데…… 과연 그런 뜻일까?

『서경書經』에 '무추천지강보명無墜天之降寶命'이란 말이 나온다. 무슨 뜻인가? 하늘이 무너졌다는 소리는 들어본 적 없으니(하늘의 도는 틀림없으니) 하늘의 법리를 본받아 천자께서 명을 내린다는 의미로, 이것이 하늘의 명령과 천자의 명령을 일컬어 보명寶命이라 부르게 된 연유이다. 여기에 담覃은 '~의 영향력이 ~에 미침'이란 뜻이니 '보담재寶覃齋'가 무슨 뜻이 되겠는가?

하늘의 명 혹은 천자, 그것도 아니면 국왕의 명命이 유생들의 학풍

* '재계할 재齋'는 유생들
이 기거하며 학문을 연마하
는 집(학당)이란 뜻이니, 그
학당에서 과거시험을 준비
하던 유생들이 어떤 학설을
익혔겠는가?

** '씨줄 위緯'는 '별이 우
측으로 돌 위緯'로 읽는데,
이는 '하늘이 운행하는 법
칙'이란 뜻으로 하늘의 질서
에 따라 땅의 질서를 정립하
는 정치'라는 의미로도 쓰인
다. 『禮記·疏』去孔子旣遠
緯書見行於世

에 영향을 주고 있다는 뜻 아니겠는가?* 그렇다면 '보담재'에 이어 찍
어둔 '경위사經緯史'는 무슨 뜻이 될까? 성인의 말씀을 담아낸 경서經
書와 미래의 일이나 길흉화복을 예언한 위서緯書** 그리고 나라의 흥망
성쇠를 기록한 사서史書이다. 추사 선생이 '보담재'와 '경위사'라는 낙
관을 연이어 찍어둔 이유가 짐작되지 않는가? 과거에 급제하여 벼슬길
에 나서길 염원하는 성균관 유생 이하 조선의 선비들이 익히고 있는
경서와 위서 그리고 사서까지 국가에서 공인한 학설만 기계적으로 외
워 조정에 출사하였으니 조정에 신료들이 차고 넘쳐도 세상을 보는 시
각이 한 방향뿐이고, 현실을 보려 들지 않으니 현실과 동떨어진 정책을
고집하며 조선을 이 모양 이 꼴로 만들었다는 뜻 아니겠는가?

　『사기史記』에 의하면 황제黃帝께선 천지인天地人의 상象을 보정寶鼎(
나라를 상징하는 청동 솥)에 새겼다던데,*** 나라를 지탱해주는 3요소가
천지인天地人의 조화에 있음을 망각한 조정은 비현실적 정책을 천명天
命이라 밀어붙이더니 내려다보는 것에 익숙해진 자들은 아예 자신이
하늘이라 여기고 있었던 것인지…… 추사 선생이 사용한 '보담재寶覃
齋'라는 낙관에 왜 '미칠 담覃'자가 거꾸로 새겨진 것인지 알 만하지 않
은가? 위정자가 인간과 우주를 어떤 각도에서 보고 이해하는가에 따
라 정치이념과 정책은 각기 다른 모습으로 발현되기 때문이다. 이에 추
사 선생은 천명의 대행자를 자청하며 백성들을 일방적 교화의 대상으
로 여기던 조선의 위정자들과 예비 관료들을 향해 백성들의 아우성 소
리에서 천심을 보고 바른 정치를 이끌어내는 것이 바로 군자의 도를
회복시키는 길임을 주창하였던 것이다. 추사 선생이 『난맹첩』을 엮게 된
이유는 '거사제居士題'에 이어 찍은 작은 낙관에서도 간취할 수 있다.

　최완수 선생이 '바를 정正'으로 읽고 추사 김정희金正喜를 뜻하는 약
자라고 주장한 낙관을 세심히 살펴보면 '바를 정正'이라기보다는 '발
소疋'에 가깝고, '발 소疋'는 '바를 정正'과 통용되니 정희正喜의 정正

으로만 고집할 일은 아니다.

『이아爾雅』*에 이르길 '배량위지소倍兩謂之疋(두 배로 늘어나 쌍을 이루는 것을 일컬어 뜻을 함께하는 발[足]이라 한다.)'라 한다.

무슨 말인가?

두 발이 있어야 잘 걸을 수 있는 것처럼 뜻을 함께하는 동지를 만나 짝을 이룰 때 하고자 하는 일에 능률이 오른다는 뜻으로, '발 소疋'가 '바를 정正'과 통용되는 이유다. '거사제居士題'와 '발 소疋'자가 새겨진 낙관을 연이어 읽어 추사 선생의 의중을 가늠해보자.

* 중국에서 가장 오래된 字書인 『爾雅』는 『詩經』과 『書經』에 쓰인 글자를 뽑아 戰國時代, 秦漢代의 말로 풀이한 대표적 고한문 사전이다.

거사居士의 제題가 이어지길[疋]……

한마디로 말해 자신이 앞장서서 제기한 명제에 공감하며 호응해줄 미지의 거사를 향해 제시詩를 부탁하고자 함이란 뜻이다. 일관성 없는 주장은 신뢰성이 떨어지고, 체계가 잡히지 않은 논설은 설득력이 모자라는 법이다. 이런 까닭에 학자의 수준은 다양한 증거를 하나로 꿰어 논설의 체계를 세우는 것에 따라 차이가 나게 마련이다. 추사 선생의 『난맹첩』에 수록된 열여섯 점의 묵난화가 아무런 기준 없이 손에 잡히는 대로 장첩된 것이라 생각하는 것은 선생의 학문 수준을 모욕하는 처사와 다름없다 할 것이다. 이런 관점에서 추사 『난맹첩』의 첫 작품에 감춰진 의미를 읽었으니, 『난맹첩』의 마지막 작품에는 무슨 이야기가 담겨 있는지 살펴볼 필요가 있겠다.

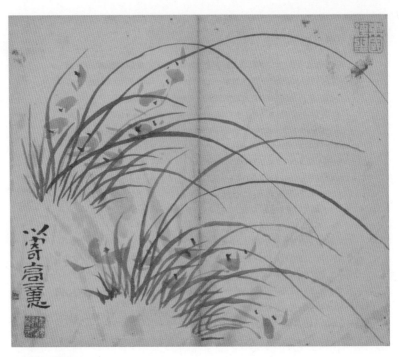

金正喜, 〈以奇高意〉

추사 『난맹첩』에 수록된 위 작품에 대하여 최완수 선생은

以寄高意 이기고의

이로써 높은 뜻을 붙여 보낸다

라고 해석한 후

이 끝 폭 안에 난 치는 법이 다 담겨 있고 또 이를 받는 사람에게
보내는 숨은 뜻도 다 들어 있다는 함축적이고 암시적인 내용이다.
이로 보아 아무래도 유명훈劉命勳에게 난법을 전수해주려고 이

『난맹첩』을 꾸며 보냈던 것 같다.*

* 최완수,『추사 명품』, 현암
사, 2017, 494쪽.

라고 풀이하였는데…… '이로써 높은 뜻을 붙여 보낸다[以寄高意]'의 '이로써 이以'가 정확히 무엇인지 묻고 싶다. '써 이以'자는 '~로써', '~에 의하여', '~로부터' 등의 뜻과 함께 어조를 돕기 위한 용도로 사용되며, '~이 ~인 이유(까닭)'라는 의미를 내포하고 있는 글자다.** 말인즉 '써 이以'가 이 작품 앞에 수록된 열다섯 점의 묵난화 전체를 뜻하는지 아니면 『난맹첩』의 마지막 작품에 한정된 것인지에 따라 추사 『난맹첩』의 수준이 달라진다 하겠다.

** 所以(까닭), 何以(어찌하여).

　필자는 앞서 수록된 열다섯 점의 묵난화로 해석함이 마땅하다 생각한다.

　이기고의以寄高意

(내가) 앞서 『난맹첩』에 열다섯 점의 묵난화를 수록하게 된 이유는[以] 옛 선인들이 나라를 걱정하던 뜻[高意]에 기탁하고자[寄] 하는 생각이 우연히 떠오르며 붓을 들고 싶은 욕구가 생겨났기 때문이다[偶然欲書].***

*** 以寄高意 아래 찍어둔 '偶然欲書'라는 낙관을 연이어 읽어 문맥을 연결해보았다.

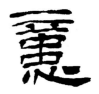

　필자의 풀이가 지나치게 자의적이라 생각하시는 분은 '이기고의以寄高意'라 쓴 먹글씨 주변에 찍혀 있는 '정희正喜'와 '우연욕서偶然欲書'란 낙관이 왜 그 위치에 찍혀 있는 것인지 생각해보시고, 추사 선생이 그려낸 '뜻 의意'자의 모습에 주목하시길 바란다.

　추사 선생의 그려낸 '뜻 의意'자 속에 웅크리고 있는 '근심할 환患'자가 보이시는지……. 선생이 써넣은 글씨를 '입환立患'으로 읽어야 할지, '마음속으로 근심하는 생각'이란 의미로 읽어야 할지 조금 더 깊이 생

각해볼 일이겠으나, 적어도 '뜻 의意'로 읽고 넘길 일은 아니라 생각되지 않는지?

추사 『난맹첩』의 마지막 작품은 앞서 수록된 열다섯 점의 난화와 달리 한 화면에 난蘭과 혜蕙가 함께 그려져 있고, 난과 혜 모두 서풍(어려운 시기의 도래)에 나부끼고 있다. 이것이 무슨 의미겠는가?

벼슬을 하고 있는 사람[蕙]이든, 벼슬길에 오르지 못한 사람[蘭]이든 나라를 걱정하는 사람은 모두 추사 선생이 『난맹첩』을 통해 언급한 정치적 이야기를 조선 팔도에 전해주길 바란다는 뜻 아니겠는가? 『진서晉書』에 '이목인간耳目人間 지외환고智外患苦'란 말이 나온다. 눈과 귀가 멀쩡한 인간이 눈으로 보고 귀로 들어 알고 있는 사실을 발설하지 못하니 마음속에 근심이 생겨나 고통스럽다는 것인데…… 잘못된 것을 보고도 입 다물고 국왕 곁을 지키고 있는 신하는 대체 어떤 부류일까? 한비자韓非子는 이런 부류를 일컬어 '환어患御'라 하였으며, 이런 자들이 국왕을 지근거리에서 보필하게 되면 조정은 유명무실해지고 권문세가가 득세한다 하였다.* 조선 말기 세도정치가 성행하게 된 이유도 이와 같으니, 세도정치의 폐해를 극복하려면 어찌해야 하겠는가?

> 불의를 보고도 입을 떼지 못해 마음속에 병을 키우지 말고 나라
> 걱정하는 마음을 펼쳐 보여 선비 된 도리를 다해야 하지 않겠는가,
> 조선의 뜻 있는 선비들이여.

좌측 하단에 찍어둔 작은 낙관(정희正喜)에서 시작된 나라를 걱정하는 마음이 서풍을 타고 난과 혜의 향을 조선 팔도에 전하고, 이에 조선의 선비들[東國儒生]이 같은 마음을 갖게 된다면 피폐해진 조선 땅에 군자의 도가 회복될 수 있을 텐데…… 우측 상단에 찍어둔 '동국유생東國儒生'이란 낙관 크기만큼이라도 선생의 생각에 동조하는 선비들이

* 『韓非子』, 其患御者積於私門 '국왕을 곁에서 보필하는 자가 간언을 올리지 않는 일이 누적되면 사문이 생겨난다.'

늘어나길 바라는 간절한 바람을 엿본 마음이 왜 이렇게 짠한지 모르겠다.

말과 글은 인류 문명의 토대이자 동력이다.

이는 상호간의 소통 수단 없이 무리 지을 방법도 없고, 하나가 되어 무언가를 이끌어낼 수도 없기 때문이다. 그런데 같은 말을 듣고도 달리 알아듣고, 같은 글을 읽고도 달리 해석하는 것이 인간이니, 내 생각을 타인에게 전하는 것만큼 어려운 일도 없다 한다. 이는 말과 글로 사람의 생각을 모두 담아낼 수 없는 탓도 있겠지만, 소통을 제한하여 예상되는 불이익을 피하고자 하는 화법에 능한 사람도 있기 때문이다. 이것이 코드가 생겨나는 이유 아니겠는가?

통상적으로 사용하는 말과 글로 구구절절 뜻을 전해도 내 생각을 타인에게 온전히 전하는 것이 쉽지 않은데, 코드를 공유하지 않은 사람이 코드로 잠가둔 의미를 풀어내는 일이 얼마나 어려운 일일지 상상만 해도 머리가 지끈거린다. 그러나 말과 글이 인류 문명의 토대이자 동력이라면, 인간의 끝없는 호기심은 볼품없는 원숭이 속에 잠들어 있던 인간을 끄집어낸 힘이다. 말인즉 아무리 정교한 코드로 잠가두어도 호기심 어린 시선을 피할 수는 없으니, 이는 어느 누구도 일정한 규칙성 없이 정보를 담아낼 방도는 없기 때문이다. 결국 어떤 말과 글도 그것이 소통을 전제로 하는 한 코드는 장애물일 뿐 정보를 완벽히 가리는 수단이 될 수 없다 할 것이다.

그런데 만약 코드가 걸려 있는 것을 모르면 어떻게 될까? 호기심이 발동되지 않으니 코드를 풀려 들지도 않고, 그저 그렇고 그런 이야기로 흘려버리기 십상이다. 그동안 왜 수많은 추사 연구자들이 추사 선생의 문예작품에 감춰진 본의를 읽어내지 못했던 것일까? 이상한 점을 보고도 호기심이 동하지 않았기 때문이고, 호기심이 동하지 않으니 코드

가 걸린 것을 발견하지 못한 것 아니겠는가? 사정이 이러하니 그 좋은 머리와 학식에도 초점을 맞출 수 없었던 탓 아니겠는가? 추사 선생은 이런 일을 막기 위하여 선생의 묵난화에 호기심을 유발할 만한 흔적을 곳곳에 남겨 시선을 끌고, 코드가 걸려 있음을 암시하는 글귀를 거듭 적어 넣었던 것이다. 『난맹첩』을 흔히 접할 수 있는 화첩으로 여기며 어쭙잖은 선비들의 눈요깃거리로 전락되는 일을 막고자 선생은 『난맹첩』의 마지막 페이지까지 코드를 사용한 묵난화의 예例를 들고 그것도 모자라

차사란비체야此寫蘭秘諦也

이것이 난을 모뜨는 비결이니[此寫蘭秘] 충분히 알아들을 때까지 샅샅이 살펴야[諦] 한다[也].*

* 寫蘭秘諦를 '난초치는 비결'로 해석하는 연구자들이 있는데…… 秘諦는 '비밀을 알아낼 때까지 세세히 살핌'이란 뜻이지 '비밀스러운 방법[秘訣]'이란 의미가 아니다. 『魏志』, 君諦視之 勿課也 '지도자가 정신 차리고 샅샅이 살펴봐야 오판하는 일이 없다.'; 『關尹子』, 諦毫末者 不見 天地之大 '선인들의 묵적을 세심히 살피는 것을 끝낸 자는 천지가 얼마나 큰지 못 본 탓이다.'

라는 당부와 함께 '김정희인金正喜印'과 '예사정당禮寫定堂'이란 낙관을 찍어 마무리하였던 것이다. 추사 선생이 얼마나 『난맹첩』에 담긴 의미를 제대로 읽어주길 바랐던 것인지 짐작이 가고도 남음이 있지 않은지?

禮寫定堂 예사정당

(先人들이 정한) 예법禮法을 그대로 본뜨는 것은 (과거의 예법을 지키도록) 국법으로 정해 당堂에 모셨기 때문이다.**

** 최완수 선생은 '禮寫定堂'이란 낙관을 '禮堂寫定'이라 읽었는데…… 禮堂으로 읽으면 禮曹의 堂上官이란 의미가 되고, 禮堂寫定은 '예조의 당상관을 그대로 따라 하며 (예법을) 정함'이란 뜻이 된다. 그러나 禮法은 국법으로 이미 정해진 것 아니던가? 최완수, 『추사 명품』, 현암사, 2017, 496쪽.

무슨 말인가?
예禮라는 것은 과거의 경험을 통해 정비된 형식이니, 오늘이 아니라

과거의 기준에 따라 정해진 것인데…… 그 예를 오늘에 그대로 반복하도록 하면 우리는 현재를 사는 것인가 아니면 과거를 사는 것인가라고 반문하였던 것이며, 이를 통해 오늘을 사는 사람에겐 오늘의 예법이 필요하듯(현실에 맞게 예법을 정비함) 그동안 '변함없는 충절의 상징'으로 그려지던 정사초鄭思肖의 묵난화와 다른 오늘을 위한 새로운 묵난화가 필요하지 않겠느냐 뜻을 전하고자 새긴 낙관이다. 이 낙관을 지켜보고 있노라면 추사 선생이 『논어·선진先進』의 첫 대목에 나오는

子曰　　　　　　　자왈
先進於禮樂 野人也　선진어예악 야인야
後進於禮樂 君子也　후진어예악 군자야
如用之則 吾從先進　여용지즉 오종서진

에 해당하는 부분을 '예사정당禮寫定堂' 단 네 글자에 담아낸 것 아닐까 하는 생각이 든다.

사내 나이 마흔셋.

처자식 건사하며 숨 가쁘게 뛰어 오르던 고갯길이 조금은 완만해지는 구간이다. 숨쉬기도 다소 편해지고 시야도 트이니 보이는 것도 많고 생각도 많아지게 마련인지라, 당연히 유혹도 많아지는 시기다. 이는 앞으로 살아낼 삶의 윤곽을 그려보고, 자신의 역량을 가늠해보게 되니 계속 달리자 들년 힘에 부치고 쉴 곳을 찾자니 힘이 남는 어중간한 나이인 탓이다.

도광道光8년(1828) 추사 선생이 마흔 고개를 넘어설 무렵 예조참의에서 물러나 쉬고 있던 선생은 평안감사 직을 맡고 있던 생부 김노경金魯敬(1766-1837)을 뵙고자 평양 땅을 찾게 되었다. 그런데 많은 추사 연구가들에 의하면 평양을 찾은 추사는 이때 평양기생 죽향竹香에게 구애시求愛詩를 보내는 등 풍류를 즐겼다며 선생의 연애담을 늘어놓는다. 평범한 사내도 유혹이 많은 나이에 부귀영화와 국왕의 총애까지 한 몸에 받고 있던 실세이자 조선 최고의 문예인이었던 추사 선생이 시화에 능한 예쁜 평양 기생에게 혹했을 법한 이야기다. 그러나 이 시기의 정치 환경을 고려해보면 과연 추사가 기생 치마폭이나 찾았을까 하

는 의문이 든다. 추사의 생부 김노경이 평안감사 직을 맡기 한 해 전
(1828.4.27.) 순원왕후純元王后의 친오빠이자 안동김씨 가문의 좌장 격
인 김유근金逌根(1785-1840)이 평안감사 부임 중 피습당해 칼에 찔리는
사건이 일어나는 등 안동김씨들을 긴장시키는 일련의 정치적 사건이
연이어 터지던 예민한 시기였다. 그런데도 안동김씨 세도정치에 맞서 싸
우던 추사 선생은 기생을 희롱하는 연시戀詩나 다듬고 있었던 것일까?

　사내 나이 사십 고개에 들어서면 시간이 빠르다는 것을 실감하고,
시간이 아깝다는 생각을 하게 마련이다. 이 지점에서 갈 길을 재촉하
는 사람이 있는가 하면 더 늙기 전에 인생을 즐길 수 있는 마지막 기회
라 여기는 사람도 있기에 삶의 모습이 다양해지는 법이다.

　이런 관점에서 추사 선생과 평양기생 죽향에 얽힌 이야기는 이후 선
생이 겪게 되는 9년간의 제주 유배 생활과 불우한 노년의 삶, 나아가
선생의 삶을 대하는 태도를 가늠할 수 있는 부분이라 하겠다.

　추사 선생이 혹했다는 죽향이란 기생에 대하여 저명한 미술사가 유
홍준 선생은

　　죽향은 당대의 명기로 호를 낭간琅玕이라 하였다. 그녀는 시를 잘
　　지어 자작시 한 수가 『풍요속선風謠續選』에 실릴 정도였다. 게다
　　가 죽향은 난초와 대나무 그림을 잘 그려 그 이름이 오세창의 『근
　　역서화징槿域書畵徵』에도 올라 있고, 국립중앙박물관에는 그녀의
　　화사한 난초 그림 한 폭이 소장되어 있다.[*]

* 유홍준, 『완당평전』, 학고
재, 2002, 223쪽.

라며, 죽향이 남긴 한시 한 수와 그림 한 점을 소개하였는데…… 같은
시를 읽고 같은 그림을 봐도 삶을 대하는 관점에 따라 시선이 이렇게
다를 수도 있구나 하는 생각을 하게 된다. 유홍준 선생이 소개하고 해
석한 죽향의 시를 읽어보자.

鮂魚時節養蠶天　도어시절양잠천
遠近春山摠似烟　원근춘산총사연
病起不知春已暮　병기부지춘이모
桃花落盡小窓前　도화낙진소창전

웅어 먹는 시절 누에 기를 때에
멀고 가까운 봄 산이 모두 연기 같구나.
앓다가 일어나 봄이 벌써 늦은 줄도 몰랐으니
들창 앞에 복사꽃이 다 졌구나.

　병든 몸을 추스르고 보니 짧은 봄은 어느새 다 지나갔네, 라는 아쉬움과 함께 인생의 덧없음을 읊은 시처럼 들리는데…… 흔히 접하는 평범한 한시로 간과하고 넘기기엔 시어詩語가 예사롭지 않다.

　봄이란 계절을 표현하고자 사용된 '도어鮂魚'와 '잠천蠶天'…… 특히 봄철이면 산란을 위해 바다에서 대동강으로 돌아오는 웅어의 특성을 빌려 봄이 왔음을 노래한 부분이 눈길을 끈다. 그런데 왜 죽향은 웅어를 위어葦魚라 하지 않고 도어鮂魚라 했던 것일까? 봄이면 산란을 위해 서해로 흐르는 강을 거슬러 올라오는 웅어는 나라에서 위어소葦魚所(웅어 잡는 임시 관청)를 두고 잡아들일 만큼 유명한 물고기로, 갈대에 산란을 하는 탓에 '갈대 위葦'자를 써서 '위어葦魚'라 표기하였던 것인데…… 죽향은 왜 몸통이 날씬한 물고기를 통칭하는 도어鮂魚를 시어로 선택하여 풍속적 요소를 반감시킨 것일까?

　이상한 점은 또 있다.

　'도어鮂魚'와 '잠천蠶天'이란 시어를 고를 정도의 시인이 단지 봄이란 계절을 명시하기 위해 '시절時節'과 '천天'을 함께 사용하여 첫 연을 이루는 일곱 자 중 세 자를 할애했을까? 이는 위어葦魚가 아니라 반드시

'도어鮂魚'여야 하고, '잠천蠶天'이란 시어가 필요했기 때문이라 생각하는 것이 상식일 것이다. 말인즉 '도어'와 '잠천'이 무엇을 비유하는 것인지 조금 더 분석해볼 필요가 있다는 뜻이다.

죽향이 감춰둔 시의를 읽어내려면 '잠천'이란 표현에 주목할 필요가 있다. '양잠천養蠶天'으로 붙여 읽으면 우선 '누에 키우는 시절'이란 의미가 되지만, 양養과 잠천蠶天을 나눠주면 '잠천'은 '누에처럼 흰 하늘' 다시 말해 '먼동이 트는 새벽하늘'이란 뜻이 되고, 이를 통해 '긴 밤을 하얗게 새움'이란 의미를 이끌어낼 수 있다.* '잠천'을 '긴 밤을 하얗게 새움'으로 읽으면 웅어를 위어 대신 '도어'라 쓰게 된 이유가 드러난다. '가늘고 긴 물고기의 형상'을 통해 남성의 생식기를 연상하도록 고른 시어다. 해마다 봄이면 산란을 위해 찾아오는 웅어의 생태와 생김새를 통해 춘정春情이 동한 오입쟁이라는 상징을 잡고, 이를 다시 '잠천'과 묶어 '새벽하늘이 밝아오도록'이란 의미와 고자鼓子라는 뜻을 합해 시의를 간취해내도록 한 것이다.**

> 혈기 왕성한 젊은 시절 밤을 새워가며 양생술養生術을 연마했노라 떠벌리는 사내들이〔鮂魚時節養蠶天〕
> (나의 소문을 듣고) 삼천리 방방곡곡에서 춘정春情을 풀겠다고 봄 산에 안개가 피어오르듯 흙먼지 일으키며 달려오더니〔遠近春山摠似烟〕
> 늙어 병이 생긴 것도 모르는 탓에 이미 저물었건만 춘정을 이기지 못해〔病起不知春已暮〕
> 도화 꽃이 다 떨어지도록 창문 앞을 서성이네〔桃花落盡小窓前〕.***

한마디로 조선 팔도 늙은 오입쟁이들의 등살에 아까운 내 청춘만 다 지나간다고 탄식하는 내용이다. 추사 선생이 죽향의 시의를 못 알아들

* 竹香의 7언시는 다섯 번째 글자가 핵심어로 4, 1, 2를 기본 구조로 하는 형식을 채택한 漢詩이다.

** '누에 키우는 방'을 뜻하는 蠶室은 鼓子라는 의미로도 쓰이니, 『史記』의 저자 司馬遷이 宮刑(남성의 생식기를 거세하는 형벌)을 당한 후 蠶室에서 『史記』를 집필한 것에서 유래된 표현이다.

*** 小窓前은 '작은 창문 앞'이란 의미가 아니라 오입쟁이가 창밖을 서성이며 창을 가리는 탓에 창이 작아졌다는 뜻이다.

었을 리 만무한데, 선생이 이런 맹랑한 시를 읽고 '나는 아직 젊으니 자네 생각은 어떠신가?'라며 구애가求愛歌를 두 편이나 써 보냈고, 그 시절 죽향과의 애틋한 심회가 담긴 한시를 고이 간직한 덕에 『완당전집』에 수록될 수 있었던 것일까?

이 대목에서 추사 선생이 평양기생 죽향에게 써주었다는 연시戀詩를 읽어보자.

一竹亭亭一捻香　일죽정정일념향
歌聲抽出錄心長　가성추출녹심장
衙蜂欲覓偸花約　아봉욕멱투화약
高節那能有別腸　고절나능유별장

위 시에 대하여 유홍준 선생은

피리소리 요란하자 구멍마다 향기 나는데
노랫소리 이 마음을 길게 끌이딩기는구나.
벌통의 벌이 꽃 찾아 가잔 약속 지키려 하니
높은 절개인들 어찌 다른 애간장이 있을쏘냐.

라고 해석하였는데, 피리를 뜻하는 시어도 없지만, 피리를 부는 사람은 누구이고, 노래를 부르는 사람은 또 누구인지……. 위 시의 '일죽정정一竹亭亭'은 '모든 대가 곧게 섬'이란 비유를 통해 '모든 사대부[一竹]가 평양기생들에게 흑심을 품고 있음'이란 의미이고, '일념향一捻香'은 '모든 사대부들이 (평양기생들을) 점찍어두고 연심戀心을 전해 옴'이란 뜻이다.

(선비도 사내인지라) 모든 사대부들의 남성이 불끈 솟고, 모두가 하나같이 (평양기생을) 점찍어두곤 연심을 전해 오니〔一竹亭亭一捻香〕

노랫가락 뽑아 돌려 (평양기생들은) 젊은 사대부의 마음을 오래도록 잡아두려 하네〔歌聲抽出錄心長〕.

벌통의 벌들이(병영의 젊고 건강한 관원들이) 욕심내며 두리번거리니, 이는 꽃과 약조하여(평양기생들과 약조하며) 훔쳐내기 위함인데〔衙蜂欲覓偸花約〕

높으신 절도사께선 무슨 능력이 있어 이미 딴마음 먹은(병영의 젊은 관원에게 이미 마음을 준 평양기생을) 마음을 취하실 수 있으려지〔高節那能有別腸〕.

무슨 내용인가?

평양기생들이 늙수그레한 평양감사에게 '기생도 여자인지라 늙은이보다는 젊고 잘생긴 남정네에게 마음이 기울게 마련인데, 감사 영감께서는 젊음 대신 무엇으로 기생의 마음을 얻고자 하느냐고 묻는 당돌한 시다. 이런 시를 추사 선생이 평양기생 죽향의 마음을 얻고자 보낸 연시라니…… 선생에게 꽃단장이라도 시켜 술시중이라도 들게 하고자 함인지?

혹시 아직도 이 시가 『완당전집』에 '희증패기죽향戲贈浿妓竹香'이란 글귀와 함께 수록되어 있음을 근거로 추사 선생이 평양기생 죽향에게 희롱조로 써 준 시라 고집하시는 분이 계신다면 먼저 '희증패기죽향'이 무슨 뜻인지 정확히 해석해보길 바란다.

'희증패기죽향戲贈浿妓竹香'이란 '대동강변〔浿〕 기생 죽향이 평안감사〔戲〕께 드림〔贈〕'이란 뜻이다.*

상식적으로 생각해보라.

자하紫霞 신위申緯(1769-1845)의 말을 빌리면, 죽향은 한창 콧대 높

* 앞서 필자는 대다수 추사 연구자들이 '달준에게 희롱삼아 써 주다.'로 해석해온 戲題贈達峻은 '국왕의 깃발〔戲〕에 題하여 (이 詩를) 증정하니, 克明峻德을 결단하소서.'라고 해석하며 '놀 희戲'를 '대장군의 깃발 희戲'로 읽어야 한다고 주장한 바 있다. 戲題贈浿妓竹香도 아니고 戲贈浿妓竹香을 (추사 선생이) 평양기생 죽향에게 장난삼아 시를 써 증정함이라 풀이하다니…… 어이없는 일이다.

던 젊은 시절 평양부윤 이두포李荳圃의 여인이 되어 한양까지 따라갔었다는데, 그녀가 왜 다시 평양으로 돌아왔겠는가? 그런 한물간 기생에게 온갖 부귀영화와 권세까지 거머쥔 마흔셋 젊은 추사 선생이 시를 두 편이나 써주며 마음 졸였던 것일까? 물론 남녀 간의 마음은 당사자가 아니면 누구도 알 수 없지만, 여인의 마음을 얻고자 시를 두 편이나 쓴 남정네가 그 시를 희롱 삼아 준다니 이건 또 무슨 심보란 말인가?

추사 선생이 죽향이란 기생에게 써 주었다는 두 번째 시를 읽어보자.

鴛鴦七十二紛紛　　원앙칠십이분분
畢竟何人是紫雲　　필경하인시자운
試看西京新太守　　시간서경신태수
風流狼藉舊司勳　　풍류낭자구사훈

금슬 좋은 원앙이 되고자 70명의 다른 기생들과 달리 한눈팔지 않고 육예六藝를 익히며
결국엔(언젠가는) 어떤 사람이 나의 임종을 지켜줄 증거를 보일 것이라 믿었네.
(그분이 이분인지) 시험 삼아 평양의 신임 태수를 간 보며 모셨건만
풍류에 바친 순결의 흔적은 평양 관아의 오랜 훈장이 되었네.*

무슨 말인가?

육예六藝를 익히며 몸가짐을 바로 하면 비록 천한 기생일지라도 백년해로하며 나의 임종을 지켜줄 인연이 반드시 찾아올 것이라 믿었건만, 고르고 골라 마음을 허락한 신임 평양부윤에겐 자신의 사랑은 한순간의 풍류였을 뿐이었고, 곱게 지켜주어야 할 사랑의 흔적조차 떠벌리기 좋아하는 남정네들의 술자리 무용담이 되었단다. 결국 죽향이 남

* '鴛鴦七十二紛紛'의 七十二는 『孔子世家』의 身通六藝者七十有二人에 나오는 七十有二人을 통해 그 의미를 가늠해보면 공자의 제자 중 六藝에 능통했던 七十有二人을 六藝을 익힌 妓生과 연결시킨 것임을 알 수 있을 것이다.

긴 두 편의 한시는 사내들의 달콤한 약속을 믿을 만큼 이젠 어리숙하지 않으니 당장 내게 무엇을 줄 수 있는가 되묻고 있는 셈이다. 그런데 추사 선생은 왜 죽향의 시를 간직하였던 것일까?

답은 '원앙칠십이鴛鴦七十二'에 있다.

『맹자·공손추公孫丑』에 왕도정치와 패도정치의 차이에 대하여 언급하던 맹자께서 이르길,

힘으로 사람을 복종시키는 것은 마음으로 복종시키는 것과 다르니 힘에 눌려 눈치를 보게 하지 않음으로써 덕에 복종하게 하면 마음속에 기쁨이 생기게 되고 진정으로 성심을 다해 복종하게 되는데, 이는 마치 70명의 제자와 뜻을 함께하며 주어진 역할을 다 하셨던 공자와 같다.

以力服人者 非心服也 力不贍也 以德服人者 中心悅而誠服也 如七十子
之服孔子也.

라고 했다. 평안감사가 기생을 노리개로 여기며 취하고자 하였다면 힘이 없어 취하지 못했겠냐만, 마음 없는 몸뚱이를 탐닉해봤자 스스로 천박함을 확인하는 것뿐이니 애써 참담한 기분을 맛볼 필요는 없지 않은가? 추사 선생이 왜 가시 돋힌 죽향의 시를 오래도록 간직하였던 것인지 그 이유를 알 만하지 않은가? 웃음을 파는 기생의 마음도 덕德이 없으면 얻지 못하거늘 만백성의 마음을 얻어 왕도정치를 이끌어내고자 하면 어찌 행동해야 할지 각성하는 경구警句로 삼고자 하였던 것 아닐까?

어떤 인간도 자신의 얼굴을 직접 볼 수는 없으니, 자신이 어찌 생겼는지 알고자 하면 거울에 비춰볼 수밖에 없다. 그런데 거울에 비친 자

신의 얼굴을 지켜보다 보면 어느 순간 타인들은 자신과 달리 항상 지금 내가 보고 있는 거울 속 얼굴을 봐왔음을 깨닫게 된다. 타인에게 자신이 어떤 모습으로 비춰질지 생각하며 스스로의 행동을 자제하게 되니, 자신이 누구인지 의식할 수 있어야 비로소 타인의 마음도 헤아릴 수 있다 하겠다. 타인의 입장에서 생각해본다는 역지사지易地思之라는 것도 알고 보면 상대가 아니라 상대에게 자신을 투사한 것에 불과하니, 결국 나의 수준에 따라 상대의 모습이 달리 보인다 할 것이다. 이런 까닭에 성숙한 인간이라면 남의 모습을 보기 전에 자신의 모습부터 거울에 비춰보게 마련이다.

이런 관점에서 평양 기생 죽향이 남긴 초충도草蟲圖를 감상하며 그녀의 마음을 읽어보자.

竹香, 〈草蟲圖〉

원추리 꽃 세 송이가 저마다 하늘을 향해 붉은 꽃잎을 활짝 열고 꽃술 치켜세운 곳에 호랑나비 한 마리가 팔랑이며 날아든다. 활짝 핀 꽃과 나비를 그린 흔하디흔한 그림으로 특별할 것 없겠으나, 흥미로운 점은 원추리 꽃 아래 무리 지어 피어 있는 작은 꽃들이 국화라는 것이다. 같은 시공時空에 대표적 여름꽃인 원추리와 가을꽃의 상징 격인 국화가 함께 꽃을 피우고 있는 모습을 그린 그림은 표현 대상을 재현하기 위함이 아니라 비유적 표현이란 반증인데…… 죽향은 무슨 말을 하고자 하였던 것일까? 그녀는 원추리 꽃

을 향해 날아가는 나비 옆에 '백양노인법白陽老人法'이라 써넣어 이 작품에 담긴 의미를 알고자 하면 명나라 문인화가 진순陳淳(1482-1544)의 화의畫意를 통해 읽어내라 하였으니, '백양노인법白陽老人法'이란 곧 '방백양노인倣白陽老人'이라 하겠다. 이는 평양기생 죽향이 진순의 작품을 본 적이 있을 뿐만 아니라 작품에 감춰둔 화의까지 읽어냈다는 뜻인데…… 그녀는 어떤 작품을 봤던 것일까? 죽향이 본 작품을 정확히 지목할 수는 없지만, 그녀가 언급한 '백양노인법'이 무엇인지 추론할 수 있는 작품이 2013년 중국 국제경매시장에 출품되었다. 백양노인 진순의 아들 진괄陳栝이 그린 화조도 상단에 그의 부친의 시가 쓰여 있는바, 이제 백양노인이 무슨 말을 하는지 들어보자.

陳栝,〈花鳥圖〉, 65×37.5cm

波面出儒粧　파면출선장
可望不可卽　가망불가즉
熏風入座來　훈풍입좌래
置我凝香域　치아응향역

흔들리는 수면에서 신선(선녀)이 단장하고 나와
멀리서 바라보는 것만 허락할 뿐 가까이 다가오는 것은 허락하지
않으면
뜨거운 바람이 (내가) 앉아 있는 자리로 들어올 것이고
(결국) 내가 위치한 곳이 향기로운 곳이 될 것이니 이는 향기가 응
결되었기 때문이네.

무슨 말인가?

진흙탕 속에서 피어난 연꽃의 자태를 보여주되 취하지 못하게 하면
연꽃을 탐하는 자들이 안달하며 찾아올 것이고, 그리하여야 잠시 공
기 중에 향을 풍기고 사라지는 것이 아니라 향을 응결시켜(향수로 만들
어) 오래도록 향을 발산할 수 있단다. 한마디로 몸값 비쌀 때 앞날을 위
하여 가볍게 처신하지 말라는 뜻이다. 그런데 평양기생 죽향은 백양노
인 진순의 시를 어떻게 해석하였던 것일까? 죽향이 그린 그림을 자세
히 관찰하면 그녀의 목소리가 들려온다.

기생이 아무리 육예六藝를 익히고 몸가짐을 바로 하며 몸값을 올
려도 기껏해야 권세가의 첩이 될 뿐이건만, 첩년이 자식을 낳은들
남의 서방을 잡아둘 수도 없고, 낳은 자식 또한 한 많은 인생살이
가 불 보듯 뻔한데…… 재주 있고 얼굴 반반한 기생년치고 늙기
전에 권세가의 씨를 받아 팔자 고치려 들지 않는 년 없으니, 꽃은

넘쳐나고 나비는 오래 머물러 들지 않는구나.

평양기생 죽향은, 일찍이 문징명文徵明(1470-1559)으로부터 그림을 배우고 미불米芾, 황공망黃公望, 왕몽王蒙의 법을 익힌 백양노인 진순의 시의뿐 아니라 화의까지 정확히 읽어내었을 뿐만 아니라, 서리 내린 연줄기에 앉아 있는 작은 새가 할미새임을 알아보곤 『시경·소아小雅』 녹명지십鹿鳴之什에 나오는 할미새[鶺鴒] 이야기를 떠올렸던 것이다.

씨 도둑질은 돌부처도 돌아 앉게 한다는데, 첩년과 화목하게 지내는 본처가 있다면 살아 있는 부처일 테고, 본처 자식이 첩의 자식과 우애 있게 지낸다면 이 또한 부처라…… 국법으로 적서嫡庶를 나눈 조선 땅에서 이것이 가당키나 한 일이겠는가?

기생이 그려낸 화사한 꽃 그림 속에 담긴 의미를 제대로 읽어내기 위해서도 세심한 관찰과 함께 표현 대상의 상징성을 대입시켜 뜻을 가늠해야 하고 여기에 『시경』까지 동원해야 하는데, 저명한 미술사가라는 분이 '이 난초 그림을 보면 과연 여류다운 맵시에 화사한 색채 감각과 조용한 문기文氣를 느낄 수 있다.'*며 원추리를 난초라 우기며 문기文氣 운운하다니…… 누가 들을까 무섭다.

* 유홍준, 『완당평전』, 학고 재, 2002, 225쪽.

그런데 왜 이 대목에서 이 땅의 주옥같은 문학작품들을 아끼는 뜻 있는 인사들이 입버릇처럼 떠들던 말이 떠오르는지 모르겠다. 아직도 대한민국에 노벨 문학상 수상자가 나오지 않는 것은 우리말을 맛깔스럽게 살려낼 수 있는 수준 높은 번역이 없는 탓이라는 취지의 주장에 고개를 끄덕이면서도 왜 한숨이 나오는 것인지…….

우리말의 맛을 살린 번역의 필요성을 주장하는 분들을 부러운 시선으로 봐야 할 만큼 이 땅의 선조들이 남긴 문예작품은 방치되어 있기 때문이다. 맛은커녕 뜻도 제대로 읽어내지 못하고 멋대로 재단하여 누더기를 만들어도 지적하는 사람 하나 없는 세상을 향해 어렵사리 용

기 내어 이의를 제기해봐도 메아리조차 없다. 아무도 천년을 살아낸 고목이 열 살짜리 어린애보다 지혜롭다 하지 않건만, 오천년 역사 운운하며 떠벌리기 좋아할 뿐 깊이 들여다보려 하지 않으니, 오천년 묵은 고목엔 쥐구멍만 늘어간다. 오천년 역사를 짊어지는 것이 부담스럽다면 자랑질에 여념 없는 입이 부끄러운 줄도 알아야 하지 않겠는가?

> 千絲萬縷柳垂門　천사만루유수문
> 綠暗如雲不見村　녹암여운불견촌
> 忽有牧童吹笛過　홀유목동취적과
> 一江烟雨自黃昏　일강연우자황혼

> 실버들 천만 가지 문 앞에 휘늘어져
> 짙은 녹음이 마치 구름 같아 마을이 보이지 않네.
> 문득 목동이 나타나 피리 불며 지나가니
> 온 강에 안개비 내리며 노을이 피어오르네.

『풍요속선風謠續選』에 실려 있는 죽향의 시를 읽고 위와 같이 해석하는 정도라면 한시의 비유법과 상징체계에 대해 조금 더 관심을 두시고, 글자 한 자의 무게를 느끼며 제발 한 글자도 빠트리지 말고 해석하는 습관부터 들이시길 바란다. 위 시에 쓰인 '버들 류柳'는 '하늘과 땅을 이어주는 매개체'를 상징하여, 흔히 '하늘의 도에 따라 땅의 질서를 세우는 당위성'을 언급할 때 자주 쓰인다. 그러니까 위 시에 쓰인 '버들 류柳'는 결국 버드나무라는 뜻과 함께 '사람들이 옳다고 믿고 있는 관습이나 법'이란 의미가 내포되어 있는 시어다.

천만 가닥 실을 헤아려 여인의 정조情操 관념을 심어주니

천만 가닥 실이 만들어낸 어둠은 구름 되어 시속時俗을 보지 못하게 하네.

나도 모르는 사이에 취했던 사내의 허황된 피리 소리를 회상해보니

하나로 이어진 강에 안개비 내릴 때부터 이미 황혼이 시작되었네.

무슨 말인가?

욕심 많은 인간이 모여 살려면 본능을 억제할 수단[法]을 통해 질서를 잡아야 하겠지만, 힘 있고 영악한 자들은 법을 다각도로 해석하여 제 욕심을 채우면서도 하늘을 들먹인단다. 이런 까닭에 땅에 붙어 사는 인간에게 하늘의 법을 들이대며 속되다 하고, 속된 저잣거리의 모습을 보지 못하도록 여인네를 구름 속에 가둬두는데…… 이것이 유혹에 들지 않도록 하려는 배려일까, 아니면 자신이 속되기에 제 계집을 믿지 못하는 탓이겠는가?

돌이켜 생각해보니 젊은 시절 자신도 모르는 사이에 빠져들었던 사내와의 인연을 허황된 꿈이라 여겨 떠나보냈었는데…… 내 인생에 화창하게 갠 날도 없고, 그렇다고 비다운 비 한 번 시원하게 내린 적도 없이 흐릿한 안개비 속에 갇히게 된 것은 그 시점부터였고, 그때 이미 나는 늙은이가 되어 있었기 때문이란다. 한마디로 사회적 통념에 갇혀 본능이 이끄는 대로 모험을 하지 않았기에 나름 편안한 삶을 살았지만, 원하는 삶은 살아보지 못했다는 자조 섞인 늙은 기녀妓女의 넋두리라 하겠다.

기생을 달리 일컬어 해어화解語花라 한다. 그런데 해어화가 '말을 알아듣는 꽃'이란 뜻이겠는가, 아니면 '말귀를 알아듣는 꽃'이란 의미겠는가? 천한 기생도 육예六藝를 익혀 선비문예에 감춰진 사의성寫意性을 읽어낼 수 있어야 명기名妓 소리 듣던 사회가 조선이었건만, 기생의 문예작품에 담긴 의미도 알아듣지 못하면서 추사 선생을 뵙겠다며 아

무런 준비도 없이 나서야 되겠는가? 깊이 있는 대화는 상대가 어떤 사람인지 아는 것에서 시작되고, 준비 없이 상대를 만나는 것이 무례임도 알아야 무시당하지 않는 법이다. 들녘